KB179051

又玄 高裕燮 全集 1

朝鮮美術史 上

總論篇

又玄 高裕燮 全集 1

朝鮮美術史 上

總論篇

悅話堂

일러두기

· 이 책은 저자가 1932년 5월부터 1941년 7월까지 십 년 동안 발표했던 총론 격의
 한국미술 관계 글 열다섯 편과, 미발표 유고 세 편 등 모두 열여덟 편을 묶은 것이다.
· 한국미술 통사(通史)를 목표로 집필한 「조선미술약사」(미완성)를 1부로 하고,
 2부는 한국미술 전반에 관하여 쓴 글에서 각 시대별 미술에 관한 글의 순으로 구성했다.
· 원문의 사료적 가치를 존중하여, 오늘날의 연구성과에 따라 드러난 내용상의 오류는
 가급적 바로잡지 않았으며, 명백하게 저자의 실수로 보이는 것만 바로잡았다.
· 저자의 글이 아닌, 인용 한문구절의 번역문은 작은 활자로 구분하여 싣고 편자주에
 출처를 밝혔으며, 이 중 출처가 없는 것은 한문학자 김종서(金鍾西)의 번역이다.
· 외래어는, 일본어는 일본어 발음대로, 중국어는 한자 음대로 표기했으며,
 애급(埃及)·파사(波斯)·지나(支那) 등은 각각 이집트·페르시아·중국으로
 바꾸어 표기했고, 그 밖의 외래어 표기는 현행 외래어 표기법에 맞추어 바꾸었다.
· 일본의 연호(年號)로 표기된 연도는 모두 서기(西紀) 연도로 바꾸었다.
· 주(註)에서 원주(原註)는 1), 2), 3)…으로, 편자주(編者註)는 1, 2, 3…으로 구분하여 표기했다.
· 이 외에 편집과 관련한 세부적인 내용은 「『조선미술사 총론편』 발간에 부쳐」(pp.5-9)를
 참조하기 바란다.

The Complete Works of Ko Yu-seop Volume 1
The History of Korean Art, Part A— Overviews
This Volume is the first one in the 10-Volume Series of the complete works by
Ko Yu-seop (1905-1944), who was the first aesthetician and historian of Korean arts, active during
the Japanese colonial rule over Korea. The Volume contains 18 specially compiled essays that pro-
vide an overview of the history of Korean arts, written between 1932 and 1941.

『朝鮮美術史 總論篇』 발간에 부쳐

'又玄 高裕燮 全集'의 첫번째 권을 선보이며

학문의 길은 고독하고 곤고(困苦)한 여정이다. 그 끝 간 데 없는 길가에는 선학(先學)들의 발자취 가득한 봉우리, 후학(後學)들이 딛고 넘어서야 할 산맥이 위의(威儀)있게 자리하고 있다. 지난 시대, 특히 일제 치하에서의 그 길은 이루 말할 수 없이 험난하고 열악했으리라. 그러나 어려운 시기에도 우리 문화와 예술, 정신과 사상을 올곧게 세우는 데 천착했던 선구적 인물들이 있었으니, 오늘 우리가 누리는 학문과 예술은 지나온 역사에 아로새겨진 선인(先人)들의 피땀어린 결실로 이루어진 것이다.

우현(又玄) 고유섭(高裕燮, 1905-1944) 선생은 그 수많았던 재사(才士)들 중에서도 우뚝 솟은 봉우리요 기백 넘치는 산맥이었다. 우리나라에서 최초로 미학과 미술사학을 전공하여 한국미술사학의 굳건한 토대를 마련한, 한국미의 등불과 같은 존재였다. 그러나 해방과 전쟁·분단을 거쳐 오늘에 이르면서 고유섭이라는 이름은 역사의 뒤안길로 잊혀져 가고만 있다. 또한 우리의 미술사학, 오늘의 인문학은 근간을 백안시(白眼視)한 채 부유(浮遊)하고 있다. 이러한 때에, 우리는 2005년 선생의 탄신 백 주년에 즈음하여 '우현 고유섭 전집' 열 권을 기획했고, 두 해가 지난 오늘에 이르러 그 첫번째 열매를 거두게 되었다. 마흔 해라는 짧은 생애에 선생이 남긴 업적은, 육십여 년이 흐른 지금에도 못다 정리될, 못다 해석될 방대하고 심오한 세계였지만, 원고의 정리와

주석, 도판의 선별, 그리고 편집 · 디자인 · 장정 등 모든 면에서 완정본(完整本)이 되도록 심혈을 기울여 꾸몄다. 부디 이 전집이, 오늘의 학문과 예술의 줄기를 올바로 세우는 토대가 되고, 그리하여 점점 부박(浮薄)해지고 쇠퇴해 가는 인문학의 위상이 다시금 올곧게 설 수 있기를 바란다.

'우현 고유섭 전집'은 지금까지 발표 출간되었던 우현 선생의 글과 저서는 물론, 그 동안 공개되지 않았던 미발표 유고, 도면 및 소묘, 그리고 소장하던 미술사 관련 유적 · 유물 사진 등 선생이 남긴 모든 업적을 한데 모아 엮었다. 즉 제1 · 2권『조선미술사』상 · 하, 제3 · 4권『조선탑파의 연구』상 · 하, 제5권『고려청자』, 제6권『조선건축미술사』, 제7권『송도의 고적』, 제8권『우현의 미학과 미술평론』, 제9권『조선금석학』, 제10권『전별의 병』이 그것이다.

총론편과 각론편 두 권으로 선보이는『조선미술사』는, 우현 선생 사후 유저(遺著)로 출간되었던『조선미술문화사논총(朝鮮美術文化史論叢)』(서울신문사, 1949),『전별(餞別)의 병(瓶)』(통문관, 1958),『조선미술사급미학논고(朝鮮美術史及美學論考)』(통문관, 1963),『조선건축미술사 초고(草稿)』(고고미술동인회, 1964),『조선미술사료(朝鮮美術史料)』(고고미술동인회, 1966) 등에 나뉘어 실렸던 한국미술사 관계 논문들을 모두 모아, 우현 선생 생전의 목표였던 조선미술 통사(通史) 서술의 체제에 맞게 '조선미술 총론'을 상권으로, '건축미술' '조각미술' '회화미술' '공예미술'을 하권으로 각각 재편성한 것으로, 이 책은 첫째 권인 총론편에 해당한다.

여기에는 선생이 조선미술사 서술을 의도로 집필했으나 완성을 보지 못한「조선미술약사(朝鮮美術略史)」를 필두로, 조선미술 전반 또는 특정 시대의 미술에 관해 쓴 총론 형식의 글 열여덟 편이 실려 있다. 그 중 미발표 유고는 세 편이며, 나머지는 경성제국대학 미학연구실 조수 시절에 발표한「조선 고미술(古美術)에 관하여」(『조선일보』, 1932. 5. 13-15)부터 개성부립박물관장을 역

임하던 때에 발표한 「조선 고대미술의 특색과 그 전승문제」(『춘추(春秋)』, 1941.7)까지 근 십 년에 걸쳐 쓰어진 글들이다.

이 책의 서문으로 미발표 유고인 「조선미술사 서」를 실었고, 다음으로 미완성 원고이지만 조선미술 통사 서술을 의도로 집필했다는 의미에서 「조선미술약사」를, 그리고 나머지 총론 성격의 글 열여섯 편은 조선미술사 전반에 관한 글부터 각 시대별 미술사에 해당하는 글의 순으로 실었다.

그 동안 이 글들은 우현 선생의 여러 유저에 나뉘어 실려 판(版)을 거듭해 왔으나, 원고의 난해함으로 전문가들도 읽기 힘들었던 게 사실이다. 이러한 점을 감안하여 연구자들은 물론 일반 독자들도 접할 수 있도록 다음과 같은 작업들을 통해 새롭게 편집했다. 현 세대의 독서감각에 맞도록 본문을 국한문 병기(倂記) 체제로 바꾸었고, 저자 특유의 예스러운 표현이 아닌, 일반적인 말의 한자어들은 문맥을 고려하여 매우 조심스럽게 우리말로 바꾸어 표기했다.

'사우(四隅)'는 '네 모퉁이'로, '금일(今日)'은 '오늘날'로, '문의(紋儀)'는 '무늬'로, '각(脚)'은 '다리'로, '일조(一朝)에'를 '하루아침에'로, '양인(兩人)'은 '두 사람'으로, '지변(池邊)'은 '못가'로, '영자(影子)'는 '그림자'로, '부절(不絶)히'는 '끊임없이'로, '동사(同寺)'를 '같은 절'로, '제총(諸塚)'은 '여러 무덤'으로, '급(及)'은 '및'으로 각각 바꾼 것은 한자어를 순우리말로 바꾸어 준 경우이다. 또한 '양개(兩個)'는 '두 개'로, '차종(此種)'은 '이 종류'로, '당병(唐兵)'은 '당나라 병사'로, '굴전(窟前)'은 '굴 앞'으로, '별일면(別一面)'을 '다른 일면'으로, '동록(東麓)'은 '동쪽 산기슭'으로, '서정(西庭)'은 '서쪽 뜰'로, '마제형(馬蹄形)'은 '말굽형'으로, '군청수(群靑銹)'는 '군청색 녹'으로, '거금(距今)'은 '지금으로부터'로, '우왕시(禑王時)에'는 '우왕 때'로, '고기(古記)'는 '옛 기록'으로 각각 바꾼 것은 일부 한자어를 우리말로 바꾸어 준 경우이다. 그 밖에 문맥을 고려해 가면서 '위선(爲先)'은 '우선'으로, '천정(天井)'은 '천장'으로, 단위명사로서의 '고(高)'는

'높이'로, '장(長)'은 '길이'로, '대(大)'는 '크기'로 각각 바꿨다.

한편, '이조(李朝)' '이씨조선(李氏朝鮮)'은 문맥에 따라 '조선조' '조선왕조'로 바꾸어, 이 책에서 '우리나라'를 지칭하는 말로 쓰인 '조선'이라는 말과 구분했다.

우현 선생은 생전에 미술사 제반 분야를 연구하면서 당시 유물·유적을 담은 사진 수백 점을 소장해 왔는데(그 대부분은 경성제대 즉 지금의 서울대 소장 유리원판사진들이며, 일부는 직접 촬영한 것이다), 이 책을 편집하면서 선생의 소장 사진과 당시 문헌의 사진들을 내용에 따라 실었으며, 책 말미에 이에 대한 출처를 밝힌 도판목록을 덧붙여 두었다. 책 앞부분에 이 책에 대한 '해제'를 실었으며, 본문에 인용된 한문 구절은 기존의 번역을 인용하거나 새로 번역하여 원문과 구별되도록 작은 활자로 실어 주었다. 말미에는 독자의 이해를 돕기 위해 본문에 나오는 어려운 한자어에 대한 '이 책을 읽는 사전' 식의 어휘풀이 육백칠십여 개를 실어 주었고, 각 글의 '수록문 출처'와 우현 선생의 생애를 한눈에 볼 수 있도록 작성한 '고유섭 연보'를 덧붙였다.

편집자로서 행한 이러한 노력들이 행여 저자의 의도나 글의 순수함을 방해하거나 오전(誤傳)하지 않도록 조심에 조심을 거듭했으나, 혹여 잘못이 있다면 바로잡아지도록 강호제현(江湖諸賢)의 질정을 바란다.

이 책을 출간하기까지 많은 분들의 도움이 있었다. 우현 선생의 문도(門徒)이신 초우(蕉雨) 황수영(黃壽永) 선생께서는 우현 선생 사후 그 방대한 양의 원고를 육십 년 가까이 소중하게 간직해 오시면서 지금까지 많은 유저를 간행하셨으며, 유저로 발표하지 못한 미발표 원고 및 여러 자료들도 훼손 없이 소중하게 보관해 오셨고, 이 모든 원고를 이번 전집 작업에 흔쾌히 제공해 주셨으니, 이번 전집이 만들어지기까지 황수영 선생께서 가장 큰 힘이 되어 주셨음을 밝히지 않을 수 없다. 수묵(樹默) 진홍섭(秦弘燮) 선생, 석남(石南) 이경

8

성(李慶成) 선생, 그리고 우현 선생의 장녀 고병복(高秉福) 선생은 황수영 선생과 함께 우현 전집의 '자문위원'이 되어 주심으로써 큰 힘을 실어 주셨다.

미술사학자 허영환(許英桓) 선생, 불교미술사학자 이기선(李基善) 선생, 미술평론가 최열 선생, 미술사학자 김영애(金英愛) 선생은 우현 전집의 '편집위원'으로서 많은 도움을 주셨다. 특히 이기선 선생은 이 책의 구성, 원고의 교정·교열, 어휘풀이 작성 등 이 책이 출간되기까지 깊은 애정으로 많은 조언과 도움을 주셨다. 최열 선생은 전집의 기획단계에서부터 많은 조언을 해주셨으며, 이 책의 해제를 집필해 주셨다. 김영애 선생은 전집 및 이 책의 구성에 많은 조언을 주셨고, 허영환 선생은 최종 감수를 맡아 책의 완성도를 높여 주셨다. 한편 한문학자 김종서(金鍾西) 선생은 본문의 일부 한문 인용구절을 원전과 대조해 번역해 주셨으며 어휘풀이 작성에 도움을 주셨다. 더불어, 이 책의 교정·교열 등 책임편집은 편집자 조윤형·송지선이 진행했음을 밝혀 둔다.

황수영 선생께서 보관하던 우현 선생의 유고 및 자료들을 오래 전부터 넘겨받아 보관해 오던 동국대 도서관에서는 전집을 위한 원고와 자료 사용에 적극적으로 협조해 주었다. 동국대 도서관 측에 이 자리를 빌려 감사드린다.

끝으로, 인천은 우현 선생이 태어나서 자란 고향으로, 이러한 인연으로 인천문화재단에서 이번 전집의 간행에 동참하여 출간비용 일부를 지원해 주었다. 또한 GS칼텍스재단에서도 이번 전집의 간행에 동참하여 출간비용 일부를 지원해 주었다. 인천문화재단 대표이사 최원식(崔元植) 교수님과 GS칼텍스의 허동수(許東秀) 회장님께 깊이 감사드린다.

2007년 10월
열화당

解題
개방과 자득의 장엄한 미술사학

최열 미술평론가

1.

우현(又玄) 고유섭(高裕燮, 1905-1944)이란 이름은 장엄(莊嚴) 그대로다. 문학을 꿈꾸던 어린 시절을 끝내 잊지 못하여 평생 산문과 운문의 끈을 놓지 않았거니와, 대학시절 철학을 전공으로 선택하여 동양과 서양의 사상을 문장 사이에 혼효(混淆)시키는 가운데, 소년시절부터 바라마지 않던 조선미술사 저술에 생애 모두를 바치기로 결심했다. 그 이래 사학의 가시밭길로 온 몸을 던져 넣은 채 한순간도 옮기지 않았으니, 그러므로 그는 문사철(文史哲)을 전유한 절정의 선비였다.

스물여섯 살 때인 1930년 9월 20일자 일기에서 선생은 자신의 운명이 허약하여 불행과 비관이 겹겹이라고 탄식했는데, 서른둘에 이르러서는 문학청년 시절의 시적 정서는 이슬처럼 사라지고 이젠 일기조차 쓰지 않는 속한(俗漢)이라 했다. 하지만 이러한 비탄은 후학으로 하여금 정당한 평가를 할 수 있게 하려는 겸양의 자존법이 아닌가 한다. 선생은 어느 산문에서 흐르는 자연 그대로 생애를 바치려는 무위(無爲)의 철학 깊은 곳에 인간의 불행 또한 스며 유위(有爲)의 사유가 저절로 솟구침을 내비쳤으니, 이것이 시적 정서 없이 어찌 가능하겠는가. 그래서였을까, 선생은 1935년 「학난(學難)」이란 글에서 "나의

조선미술사는 〈비너스의 탄생〉이 천광해활(天廣海闊)한 대기(大氣) 속에서 일엽패주(一葉貝舟)를 타고 천사(天使)의 유량(劉亮)한 반주(伴奏)를 듣는 것과는 실로 너무나 멀다"고 했다. 하지만 선생이 세상을 떠난 지금 그의 조선미술사를 음미함에 천사의 가락 그대로이니 어찌하란 말인가.

선생의 내면은 어두운 것이었지만 그 어둠 안에 들끓는 열정은 두려울 만큼 큰 것이었다. 고물등록대장(古物登錄臺帳)과도 같은 세키노 다다시(關野貞)의 『조선미술사』(1932)를 견디지 못하다가, 아예 "내 자신의 원성(怨聲)으로 전화(轉化)"시키고서 법문학부 철학과 미학 및 미술사 전공의 길을 고른 것도 어둠을 밝히려는 의지의 발화였을 터, 이곳에서 선생은 독일 철학 및 미술사학을 전수해 줄 우에노 나호테루(上野直昭) 교수를 만났고 또한 인도와 유럽에서 동양미술사와 중국문학을 공부하고 온 다나카 도요조(田中豊藏) 교수와도 조우했다. 이들 교수로부터 학습한 철학과 미학·미술사학은 선생의 평생을 좌우하는 학문의 거점이었다. 하지만 어디 그뿐이었을까. 오명회(五明會)·문우회(文友會)·낙산문학회(駱山文學會)에서 만난 청년들과 나누었을 숱한 대화야말로 세상을 보는 관점과 태도를 다잡아 줄 동력이었을 게다.

2.

"이전까지의 역사서란 비유물적 서술로서 우리에겐 과학적 역사가 없다"
—「학난」, 1934.

이렇게 생각한 선생은 스물아홉 살 되던 1933년 백남운(白南雲)의 『조선사회경제사』가 간행됐을 때 아마도 감동의 찬사를 터뜨렸을 게다. '과학적 역사'가 무엇인지 헤아리던 바로 그 다음해 진단학회(震檀學會) 발기인으로 기꺼이 참여하여 실증주의 사학에도 깊이 침윤(浸潤)했으니, 선생의 사학을 한마디로 압축하는 일은 불필요할 뿐만 아니라 무의미하기조차 하다.

선생의 사학이 칸트(I. Kant) 이래 독일 근대철학을 바탕에 깔고 우뚝 선 양식사와 정신사, 그리고 마르크스(K. Marx) 이래 과학적 역사학인 사회경제사와 더불어 고증에 전념하는 실증주의를 아우르는 폭넓은 방법론을 모두 갖추고 있음은 이미 잘 알려져 있는 바와 같다. 하지만 지금은 오직 거기에만 한정하지 않았음을 발견하는 밝은 눈이 필요하다. 특히 1939년에 발표한 「삼국미술의 특징」 같은 글에서는 프리체(V. M. Friche)의 '풍토'와 '습속' 같은 개념에 유의하는 가운데, 고분에 대하여 고구려는 장비(張飛), 백제는 조자룡(趙子龍), 신라는 관우(關羽)에, 고구려의 고분벽화는 '고흐의 힘에 넘치는 동요', 신라 고분 출토품은 '어둠 없는 고갱', 백제 능산리 고분벽화와 백제탑은 '규각(圭角)을 죽인 세잔'에 비교했다. 이와 같이 확장된 사유를 지닌 선생은 또 다른 방법론을 자득하고자 했다. 토속 민간사상 및 불교와 도교 그리고 나아가 유학이라는 동양의 철학사상을 한껏 습합(褶合)하려 했던 게 아닌가 한다. 리글(A. Riegl)의 '예술의욕'과 뵐플린(H. Wölfflin)의 '시대정신'을 포획하기 위하여 플레하노프(G. V. Plekhanov)의 '생활론'을 바탕에 깔고서 조선의 미술품을 대상으로 삼아 그 방법론을 적용해 나갔는데, 의욕과 정신이 곧 다름 아닌 동양의 생활과 사상에 있음을 전제함으로써 선생은 완연히 동양사상의 체계를 방법론의 한 축에 세워 두었던 것이다. 물론 선생은 뵐플린의 관점을 적용하여 고구려는 고딕, 백제는 낭만, 신라는 고전으로, 또한 고구려는 선과 조각성, 신라는 입체와 조형성, 백제는 회화성이 짙다고 해석했는데, 이처럼 서양미술을 표준으로 삼는 데 주저하지 않았다. 그러니까 선생이 동양사상을 미술사학의 방법론으로 체계화하는 데까지 나아가지 않았던 것은, 앞선 서구의 체계가 워낙 견고하고 방대했기에 서두를 일이 아니라 여겼기 때문이 아닌가 한다. 아직 서른다섯의 청년이었던 것이다.

하지만 그저 남의 것을 고스란히 가져오는 이식 학자는 아니었다. 모든 미술품에서 종횡으로 계열과 순서를 찾는 가운데 그 글의 행간마다에 자득한 논

리를 습합시켜 나갔다. 더불어 시대정신을 깨우치고 나아가 하나의 관(觀)을 수립하고자 한 선생은 서양과 동양의 방법을 혼용한 어떤 체계에 도달하기를 소망했다. 스스로 밝혀 둔 그 관은 "각자의 입장, 각자의 노력, 각자의 재분(才分)에 의하여 구체적 내용이 달라질 것"이라고 지적한 것과 마찬가지로, 뵐플린도 아니고 리글도 아니며 프리체도 플레하노프도 아닌, 오직 고유섭에 의해 혼용된 고유섭의 관이었다. 그래서 "종소리는 때리는 자의 힘에 응분(應分)하여 울려지나니"라는 멋진 말을 남겼던 것이다.

그럼에도 선생의 방법론을 오직 서구 철학에 근거한 것으로 여길 여지가 없지 않다. 하지만 1935년에 쓴 글에서 선생은 뵐플린의 '근본개념', 리글의 '예술의욕', 프리체의 '역사사회 배경' 모두를 기계론적으로 배합하기보다는, 구라하라 고레히토(藏原惟人)의 지적처럼 유기적인 이과(理果)를 어떻게 통일시키고 적용해야 할지 고민에 빠졌다고 고백했다. 자득의 길은 이미 정해졌다. 선생은 1934년에 발표한 「우리의 미술과 공예」에서 미를 차별상(差別相)을 가진 일종의 가치표준으로 규정하고, 사상(事相)으로서 '미의 실(實)과 상(相)', 가치(價値)로서 '미의 이(理)와 질(質)'로 구분한 후, 자신은 아직 유물을 실증하는 전자에 머물러 있다고 했다. 이어 다음해 「미의 시대성과 신시대 예술가의 임무」라는 글에서 법신(法身)과 응신(應身)을 예로 들어 법신은 불변(不變), 응신은 변화로 나누되, 이것은 양상(兩相)인 동시에 일상(一相)이거니와, 첫째 불변의 보편타당한 가치표준으로서 미의 법신과, 둘째 변화하는 시대와 지역에 따라 양상을 달리하는 미의 응신으로 나누었다. 그리고 "미는 변함으로써 그 불변의 법을 삼는다"고 정의했다. 선생의 이러한 논리가 방법론을 구성하는 체계화 단계로 나아가지는 않았으나, 이미 선생은 스스로 '때리는 자의 힘'을 의식하고 있었고 그에 의해 울려 퍼지는 작품의 응답을 듣고 있었다.

3.

고유섭 관의 핵심은 '개방'과 '자득'이다. 선생은 1940년 「자인정(自認定) 타인정(他認定)」이라는 글에서 일본과 조선·중국 사람들이 일본 쇼소인(正倉院) 유물을 둘러싸고 자기 문화의 독자성을 위해 펼치는 경쟁을 거론하면서 "지금 세계를 풍미하는 민족주의적 독자성의 발견·발양"을 반영하는 것이라고 했다. 이어 선생은 그렇게 해서 상이점(相異點)을 밝혀낸다고 한들 무슨 가치가 있겠느냐고 묻고서 "구태여 내세우지 말고 대동(大同)으로 돌려보냄이 대인(大人)의 풍도"가 아니겠느냐고 했다. 이러한 선생의 자세는 쇼소인 유물에만 그치지 않는다. 미술사의 모든 범주에서 서양과 동양의 문화 혼융은 물론, 동양에서 중국의 우위를 넉넉하게 인정하는 가운데 조선의 특수성을 찾으려는 대동성(大同性)·대동주의(大同主義) 관점을 견지했던 것이다. 선생은, 민족 문제는 상부구조의 역사적 사회적 이해에 조금의 도움도 안 되며, 철저한 과학적 입지에서 역사적 사회적 존재의 상호관계 결과를 중요시해야 하며, 특히 민족이나 국가를 한정짓는 것은 불가능할 뿐만 아니라 무의미하기조차 하므로, "조선이란 한계구역 안에서의 생활의 변천이 어떻게 표현되어 왔는가"야말로 "새로운 학문으로서의 미술사의 과제"라고 역설했다.

개방주의 관점을 전유한 선생은 또한 자신이 조선 사람임을 잊지 않았다. 1937년 12월 개성박물관으로 찾아온 기자에게 조선 사람으로서 우리 것에 대한 연구가 뒤떨어져 부끄럽기 짝이 없다고 고백했다. 그리고 조선 사람이 아니면 될 수 없을 그 솜씨를 발견했고, 민족국가를 형성하고서 문화의 줄거리가 명확해진 이래 옛 조선의 아름답고 기운차고 힘있는 것을 찾아냈으며, 또한 예술에 나타난 민족 발전의 커다란 역사를 보았다고 말했다. 더불어 1938년에는 「아포리즘들」이라는 산문에서 예술을 유희로 보는 것에 반대하면서, 조선의 고미술은 여유있는 생활력에서 비롯한 잉여 잔재가 아니요 수천 년간 가난과 싸워 온 끈기있는 생활의 가장 충실한 표현이며 창조이고 생산이라고

토로했다. 가슴 저린 감정은 그렇게 드러냈으되 온통 기대지는 않았다. 1941년에 이르러 「조선 고대미술의 특색과 그 전승문제」에서는, 우리가 조선의 미술이라고 할 때 그것은 곧 조선의 미의식의 표현체이자 구현체이며 조선의 미적 가치이념의 상징체이자 형상체라고 천명했다. 헤아려 보면 이야말로 선생이 자득한 논리와 체계, 그 방법이었던 것이다.

미발표 유고인 「조선미술약사(朝鮮美術略史)」에서 선생은 인접한 지역 관계에 따라 중국문화의 모방과 섭취를 해명하는 가운데 조선문화는 중국문화의 축도였다고 했다. 동북아시아의 세력 관계를 중국 중심으로 이해하는 관점을 제시했던 것인데, 임진왜란까지는 그러했지만 이후 대륙문화(大陸文化)가 생명력을 잃어버렸을 적에 대양문화(大洋文化)야말로 섭취해야 할 새로운 무기였음을 지적하여, 선생이 단순히 중국중심주의자가 아니라 세력 판도를 객관화시키는 가운데 문화 교섭의 요체를 설정하고 있음을 드러내 보여주었다. 하지만 조선은 동양의 풍운에 휩쓸리느라 대양문화를 수용하지 못했고 아예 국가 형태를 잃어버리고 말았거니와, 1932년에 발표한 「조선 고미술에 관하여」에서 선생은 "대양문화를 섭취하지 않음으로써 자멸"했다고 천명함으로써 문화 교섭의 가치를 한껏 강조했다. 여기서 헤아릴 수 있는 것은 고유섭 관의 개방주의로, 이같은 관점을 통해 동북아시아만이 아니라 서역 및 그리스까지 그 연원을 헤아리는 시야의 광역화를 연출할 수 있었으며, 교섭사와 비교사학에 천착하여 눈부신 성취에 다가섰다는 것이다. 1940년에 발표한 「조선문화의 창조성」에서는, 근세에 서구 문명이 밀려들 때 이것을 '받아들일 원천'이 고갈됨에 따라 그야말로 대단원의 막을 내렸다고 되풀이 지적하는 가운데, 과거에는 대양문화, 북방 알타이 문화, 스키타이 문화, 서역문화, 한족문화를 끌어들이고 받아들일 수 있었으며 그 모든 것이 조선 과거 문화의 요소를 이루고 있었다고 했다. 당연히 찬미할 과거였고 흠앙(欽仰)할 과거였으며, 확실히 행복한 시절이었다. 이와 같은 선생의 논리는 모방과 창조의 관계를 이해하지

않고서는 결코 따르지 못할 드높은 차원의 것이다. 특수성이 보편성을 갖추는 과정은 모방으로부터이며 참된 창조야말로 모방과 응용의 혼효를 통해 가능한 것이라는 정의가 선생의 생각의 근저에 있었으니, 과거에는 자주적 정신, 창조적 정신을 갖추고 있었기 때문에 특수성의 발양이 가능했지만, 임진왜란 이후 대양문화를 수용할 만한 '내적인 요구'가 없었기에 자멸의 늪에 빠져들어 대단원의 종막을 맞이했던 것이다. 이러한 종막과 자멸론은 일제 식민주의자들의 조선사 쇠퇴론의 그늘에서 비롯한 것이다. 동양의 풍운, 교류의 중지에 대해서는 물론, 불교 쇠퇴와 유가학파의 고집 따위야말로 그 이유라고 했다. 선생의 이러한 주장에 대해 대개는 식민시대의 한계가 아니냐고 한다. 말 그대로인데, 선생이 남긴 저작의 방대한 분량 속에서 조선시대를 대상으로 삼는 연구가 무척이나 희소함을 새겨 볼 일이다. 오세창(吳世昌) 선생은 불후의 노작 『근역서화징(槿域書畵徵)』(1928)에서 「대고록(待考錄)」을 남겨 두어 어떤 부분만큼은 후학의 몫으로 남겼으니, 고유섭 선생 또한 그 뜻이 멀리 있지 않음을 알아야겠다.

엎드려 생각해 보면, 선생의 학문은 개방성이 지극한 가운데 분방함조차 흐르지만, 개방에 방불한 자주성 또한 억세어서 그 응신과 법신이 어우러져 긴장감이 넘친다. 화려한 수식도 없는데 넘실거리는 감성 탓에 참으로 아름답고 문장이 매우 견고한 데다 뜻이 깊어, 거기 자리잡고 들어앉은 낱말 하나하나에 옹이 박힌 듯 현란하다. 1932년에 발표한 「고구려의 미술」에서 삼묘리(三墓里) 강서대묘 벽화를 묘사할 때 "그 형태의 유려함은 사실(寫實)과 사의(寫意)의 두 고개를 밟고 지나 혼연한 한 지경에 이르렀다"거나 그 "선획(線劃)에도 유의(有意)와 무의(無意)의 선이 각각 조화있게 취사(取捨)"되었다고 하고서 "그윽히 들어오는 광선에 은은히, 그러나 힘있고 우렁차게 움직여 가는 선과 기나긴 역사에 젖고 젖은 유암(幽暗)한 고색(古色) 그곳에서 우리는 천사백 년, 천오백 년 전의 무성(無聲)의 교향악을 듣나니"라고 했을 때, 정작 고분

속 그림과 마주치지 않았더라도 아연 깊고 깊은 심연에서 어떤 형상이 똬리 튼 채 솟아오름을 느끼는 것이다.

4.

생애를 일관해 사학의 거칠고도 힘겨운 숲길을 벗어난 적이 없는 선생은, 언제나 거기 꽃피는 아름다움의 자태와 향기, 그 율동과 가락을 누리곤 했다. 조선의 아름다움이 무엇인가를 밝혀 낱말로 드러내 보이는 일이야말로 곧 그 누림을 세상 사람들과 더불어 함께 나누고자 한 뜻이겠다. 그 사이 선생은 가치표준으로서 아름다움의 정체를 해명했으며 변화와 불변의 거리, 응신과 법신의 양상을 통해 실제의 모습과 이치의 본질을 구명하고자 했다. 1940년에 발표한 「조선미술의 몇낱 성격」에서 선생은 조선의 아름다움을, 상상력과 구성력의 풍부함을 전제하고서 '구수한 큰 맛'과 '고수한 작은 맛'이라 했다. 구수한 큰 맛은 "심도(深度)에 있어 입체적으로 온축(蘊蓄)있는 맛이며 속도에 있어 질속(疾速)과 반대되는 완만한 데서 오는 맛"으로, 신라미술에서 현저한 맛인데 거의 조선미술 전반에서 느끼는 맛이기도 하다. 고수한 작은 맛은 "적은 것으로의 응결(凝結)된 감정"이자 "안으로 응집(凝集)한 풍미(風味)"인데, 조선 백자의 색택(色澤)에서 느끼는 맛이다. 구수함은 순박한 온아함이고 고수함은 맵자한 단아함으로 이 두 가지는 "조선예술의 우수한 특색의 하나"이며, 온아와 단아는 멋쟁이가 아닌, 질박(質朴)·담소(淡素)로서 다름 아닌 '무기교의 기교'에 그 뜻이 있다고 했다. 그 뜻이 조선의 공예에 보이며 또한 그것이 일전(一轉)하여 적조미(寂照美)로 나타나는데, "순전히 감각적이요 심리적이요 정서적인 것으로서 조선미술의 커다란 성격의 하나"라고 했다. 이러한 특색과 성격에 대하여 선생은 1941년에 발표한 「조선 고대미술의 특색과 그 전승문제」에서 '무기교의 기교'와 더불어 '무계획의 계획'을 더해, 이를 생활로부터 분화되기 이전에 생활 자체의 본능으로부터 나오는, 작위(作爲)

이전의 '본연적 양식화'라고 설명했다. 시대의 변천과 문화의 교류에 따라 여러 층절(層節)이 있음에도 불구하고 수천 년의 세월을 아우를 수 있는 논리의 근거는 무엇이었을까. 선생은 그 오랜 변천을 통해 흘러내려 오는 사이에 노에마(Noema)적으로 형성된 성격적 특색, 다시 말하면 전통적 성격을 제시했다. 어찌 그렇게 긴 세월을 거쳐 변화해 온 것들을 한마디로 함축할 수 있겠는가마는, 그게 가능한 이유는 조선의 풍속에 있다고 했다. 기술이 전통으로 상전(相傳)하지 못하고 혈통으로 상전되는 조선 풍속 말이다. 선생이 보기에, 조선은 1910년 이전까지 시민사회의 형성을 이룩하지 못했다. "조선에는 개성적 미술, 천재주의적 미술, 기교적 미술이란 것은 발달되지 아니하고 일반적 전체적 생활의 미술, 즉 민예(民藝)라는 것이 큰 동맥을 이루고 흘러내려 왔다." 따라서 근대적 의미의 미술은 없었으며 민예만이 남아 있는 조선 고미술, 조선 전통이라는 것이다.

선생은 구수한 큰 맛을 생활 태도에서 오는 것이라 했고 고수한 작은 맛은 자연·지리 같은 환경의 소치라고 했다. 그러한 특색은 시대의 변천을 따라 변화될 성질의 것이 아니요, 그 고미술은 조선미술의 줏대이며 곧 독자성이라고 했다. 그것이야말로 '전통의 극한개념'이라는 것이다. 뒷날 어떤 사람들은 선생의 이러한 견해에 대하여 역사와 시대의 변천을 망각한 채 모든 시대를 단순화시킨 견해이며, 또한 일본 학자들의 식민사관을 이식한 견해라고 한다. 더불어 선생이 1940년대에 이르러 야나기 무네요시(柳宗悅)의 민예운동 및 학설을 수용한 사실을 바탕 삼아 그 '비애의 미'와 '무작위론'을 이식했다고도 한다. 실로 그러하거니와, 하지만 이런 지적은 선생이 평생 머물며 걷던 개방주의의 광대함을 헤아리지 못한 소견일 뿐이다.

선생은 조선미술의 특색을 말하면서 숱한 장치를 해 두었거니와, 이는 '전통의 극한개념'이라 말한 그대로다. 응신에 대하여 법신을, 변화에 대하여 불변을, 의식에 대하여 가치를 최대한 궁극으로 끌어냄에, 온통 법신·불변·가

치만을 논하는 자리에 어찌 그 반대편의 응신·변화·의식을 더불어 말해야 하는 것일까. 하나이면서 곧 둘이고 둘이면서 곧 하나인 것을 둘로 쪼개 규정하고 있으니 극한이라고 했던 게다.

선생은 미술을 말할 때와 조선미술을 말할 때조차 지극히 세심했다. 이를테면 미술을 "심의식(心意識)에서 말한다면 기술에 의해 미의식이란 것이 형식적으로 양식적으로 구형화(具形化)된 작품이라 하겠고, 가치론적 입장에서 말한다면 미적 가치, 미적 이념이 기술을 통해 형식에, 양식에 객관화되어 있는 것이라 하겠다"고 정의한 다음, 조선미술에 대해서는 "우리가 조선의 미술, 조선미술이라고 할 때 그것이 곧 조선의 미의식의 표현체·구현체이며 조선의 미적 가치이념의 상징체·형상체임을 이해해야 한다"(「조선 고대미술의 특색과 그 전승문제」)고 했다. 이처럼 의식과 가치를 뚜렷하게 구분하고, 조선미술이 "환상적이며 음악적이라는 것은 시대적 특성이 아니라 전통적 특색"이라고 했다. 시대와 전통을 저토록 뚜렷하게 의식하는 학자가 어찌 불변을 말하면서 변화에 무지한 체, 법신을 말하면서 응신을 모르는 체했을까. 아니, 그것을 한계라고 말하는 후학이 일부러 모르는 체했던 것은 아닐까. 그러므로 선생만이 아니라 그 누구건 정의하고 싶은 유혹에 사로잡히는 그 조선의 아름다움이야말로 '전통의 극한개념'이며 '전통적 특색'이니, 또한 이 학파의 학설을 모방했건 저 학자의 관점을 이식했건, 자양으로 삼아 풍요로움을 일궈 나간다면 오히려 한계가 아니라 교류를 통한 성장과 발전의 절정이라고 해야 할 것이다.

5.

선생이 오르고자 했던 조선미술사학의 봉우리는 어떤 곳이었을까. 혼신을 다해 조선미술사 연구에 매진하던 서른여섯, 너무도 젊은 나이에 아직 그 산에 다 오르지도 못한 채 선생은 병상에 누웠다. 애증이 겹친 부친께서 세상을

떠나 버렸고 또한 사업 실패까지 겹친 1940년은, 아마도 선생의 생애에서 잊지 못할 한 해였을 것이다. 1940년 어느 날 동해의 용당포(龍堂浦)엘 갔다. 해금강·해운대와 같은 호화판을 그대로 둔 채 경관(景觀)이 그에 미치지 못하는 곳, 그 바다로 갔다. 이곳은 무한한 이야깃거리가 숨겨져 있는 세계, 한 많은 세계, 꿈 많은 세계요, 반도의 평화를 대반석(大盤石) 위에 건설한 문무대왕(文武大王)의 수중릉(水中陵)인 대왕암(大王巖)이 버티고 있는 곳이다. 아픈 몸을 이끌고서 평화를 구하러 떠난 곳, 그 바다에서 어쩌면 선생은 임희지(林熙之)와 같은 기롱기(奇弄氣)만 있었다면 일어나 춤을 추었을지도 모른다.

서른일곱 살 때인 1941년 어느 무렵 얼굴도 모르는 후배 이경성(李慶成)이 편지를 올려 존경한다 했지만, 이미 문하에 드나들던 황수영(黃壽永)·진홍섭(秦弘燮)조차 건사하지 못했다. 병약한 몸 탓이라 돌리며 9월에 이르러 죽음을 예감한 채 '절필'을 떠올리는데, 스스로 절명하는 꿈까지 꾸어 "죽음은 두렵지 않다"고 스스로를 다스리곤 했다. 알 수 없는 일이다. 다음해부터 집필하기 어려울 만큼 온몸이 쇠락했고 겨우 몇 편 발표한 다음 간경화로 병상에 누워 있다가, 어느 날 아침 부인 이점옥(李点玉) 여사에게 과일을 부탁하더니만 내미는 손 붙잡지 못하고 영영 하늘로 가 버리고 말았다. 1944년 6월 26일 아침이었다.

이제 더 말하여 무엇할까마는, 세상을 떠난 뒤 그 제자가 스승을 기려 온 것만큼은 덧붙여야겠다. 선생은 1941년 9월 일기에 "후세에 남을 것은 가장 예술적인 작품뿐"이라 하여 스스로 공민왕(恭愍王)을 소재로 하는 문학작품을 구상했을 만큼 남겨 주고 싶은 게 많았다. 학자에게 저작 출판은 생명과도 같은 열매로되, 선생은 생전 단 한 권의 작은 책 『조선의 청자』(1939)만을 손에 쥐었을 뿐이다. 그리도 갖추고 싶었던 미술사는 물론, 거의 편집까지 끝냈던 『송도고적』조차 출간을 보지 못했으니 불행하기 그지없었을 게다. 하지만 꿈은 제자의 손에서 현실로 바뀌기 시작했다. 1946년부터 1967년까지 스물한 해

동안 황수영과 더불어 제자들이 스승의 글을 엮어 저서 열 권을 간행했다. 이처럼 숨가쁜 존경으로 탐스럽게 맺은 열매는 20세기 한국미술사학자들에게 '천사(天使)의 유량(劉亮)한 반주(伴奏)' 바로 그것이었다. 그 어느 누구도 고유섭이란 이름으로부터 자유로울 수 없었으니, 눈뜨고 둘러보면 거기 고유섭이란 이름 새겨져 있음을 따져 볼 일이다. 문득 고유섭 이후 출현한 자료 및 관점을 들춰 고유섭 미술사학의 한계를 거론하는 이도 없지 않지만, 동서에 경계를 두지 않는 개방주의 태도와 경이로운 통찰력, 광활한 방법론, 견고한 서술 체계, 감탄스런 문체가 고유섭 사학의 핵심임을 헤아린다면 무엇이 한계이고 어디가 경계란 말일까.

서른다섯의 중견학자 안정복(安鼎福)이 근대학문의 기원을 이루는 성호학파(星湖學派)의 위대한 스승 이익(李瀷)에게 학문의 요체를 물었다. 이익은 "학문의 요지는 자기 신상에 있을 뿐 다른 사람과는 관계가 없다"고 말해 주었고, 여기서 학문 주체가 자신임을 깨우친 안정복은 감격하여 거침없이 문하에 들기를 원했다. 바닷가 모래알처럼, 밤하늘 은하수와도 같은 성호의 문하생들이 거기서 쏟아져 나왔거니와, 어쩌면 고유섭 학문의 핵심인 개방과 자득의 학풍이 뿌리를 두고 있는 곳인지도 모르겠다. 그 우현학풍(又玄學風)이 홀로 당신에게 머물지 않고 물결이 되어 퍼져 나갔다면, 오늘날 한국미술사학은 다른 수준에서 풍요와 충만으로 가득 차 있었을 것이다. 선생은 생애를 바쳐 일궈낸 자기 학문의 세계를 압축하여 베풀고자 했으나 끝내 이루지 못한 조선미술사 머리말에 이르기를, "그 이상 더 큰 욕심이 없다"고 했다. 그랬을까. 떠나신 지 일흔세 해, 열화당 이기웅 사장이 이제 그 뜻을 세워 우현의 『조선미술사』를 펴냈으니, 불후의 노작이란 말의 또 다른 주인이 여기 있음을 알겠다.

차례

조선미술사 서(序)

예술사, 따라서 미술사의 방법론은 오늘날까지도 일정한 정론(定論)이 서지를 못했다. 우내(宇內)에 편만(遍滿)한 한우충동(汗牛充棟)의 미술사 서적이혹은 양식사에 치우치기도 하고 혹은 정신사에 넘치기도 했다. 이와 같이 미술사의 서술방법에 대해 정견이 서지 못함은 물론 미술 그 자체의 성질에 연유되는 바이나, 또한 인간의 생활 그 자체가 항상 내용과 형식 간을 끊임없이 왕래함에도 연유함이 있을까 한다. 그러므로 양식을 편중하는 빌플린(H. Wölfflin)의 일파는 명쾌장중(明快壯重)한 형식을 구비한 시기의 것을 예술의'완성기'의 것이라 하여, 이 양식 완성의 준비시대와 완성된 후의 퇴폐기의 구별을 세워 반드시 성숙기의 예술을 평가의 중심으로 하는 폐단이 있는 동시, 그간에는 항상 개인의 사상에 입각한 '일편(一片)의 미학'이 명쾌하지 못한양식을 가진 미술에 대해 편벽스러운 판단을 내리게 되었다. 이와 반대로 예술의욕에 편중한 알로이스 리글(Alois Riegl) 일파의 바덴(Baden) 학파는 항상연속적 발전만이 문화사를 지도한다고 보아 개간(介間)에는 진보 · 퇴화 · 정체 등의 현상을 허락하지 않는다. 그러므로 예술의 가치적 평가가 배제되며, 따라서 확실히 퇴화적 병증을 가진 예술에 대해서도 그것이 가지고 있는 어떠한 의도로 말미암아, 과다한 혹은 부당한 적극적 의의를 부회(附會)시키는 결과에 이르렀다. 따라서 그들의 미술사관에는 필연적으로 예술의 평가상 허무주의를 초래하게 했다.

대개 이상과 같은 폐단이 생겨나는 원인을 현대 사상원리에 입각해 본다면, 그네들의 역사관의 단순함에 있다고 할 것이다. 그러므로 엄밀한 역사관과 정확한 근본자료를 —이는 플레하노프(G. V. Plekhanov)가 이미 지적했고 실천한 것이다— 조화있게 파악해 나아간다면 거기에는 반드시 새로운 학적 미술사가 성립될 수 있을 것이다. 따라서 우리는 서술에 있어 '소아병적 편견'과 '반동적 억설'을 그지없이 경계하고자 하는 바이나, 다만 이 일이 첫 시험에 속하는 바이라 어느 점까지 철저하지 못할 점이 있을 것을 미리 사(謝)하며, 또 조선미술사에 대한 술작(述作)이 오늘날까지 전무했으므로〔두셋 외인(外人)의 감사할 만한 노작이 있으나, 학적 견지에서 추앙할 만한 자는 없다〕 우선 한 조그마한 예비적 입문이 되기를 바랄 뿐이요, 그 이상 더 큰 욕심이 없음을 변(辯)해 두는 바이다.

제 Ⅰ 부

朝鮮美術略史

총론

조선미술사라는 것은 조선의 미술사라는 말이다. 그러나 이 조선이란 개념처럼 복잡한 개념은 없을 것이다. 사가(史家)는 보통 단군조선(檀君朝鮮)·기자조선(箕子朝鮮)·위만조선(衛滿朝鮮)이란 데서 조선의 역사적 기원과 역사적 전통을 찾는다. 그러나 이것이 통속적 편화적(便化的) 형식적 정립에 불과하다는 것은 필자보다도 사가 자신이 더 잘 알 것이다.

문제의 복잡성은 이러한 역사적 시대 문제에만 있는 것이 아니다. 상고 조선의 지역적 정한(定限) 문제도 실로 다단(多端)하다. 부여(夫餘)·읍루(挹婁)·예맥(濊貊)·옥저(沃沮)·구려(句麗) 등의 흥폐이합(興廢離合)과 사군(四郡)·삼한(三韓)·신라(新羅)·발해(渤海)·고려(高麗) 등 역대의 국계(國界) 동요가 제이의 복잡성을 형성했다.

제삼으로 조선의 복잡성을 형성하고 있는 것은 민족 문제이다. 조선 사가는 조선의 민족적 근간을 부여족〔퉁구스(Tungus)계〕에만 두는 것 같다. 그러나 『한서(漢書)』기타에 의하면 춘추전국(春秋戰國)으로부터 진(秦)·한(漢) 이래 다수한 한족의 귀화를 볼 수 있다. 또 일본 사가에 의하면 태평양 계통의 민족으로 볼 수 있는 한족(韓族)을 남조선에 상정한다. 그러나 이러한 복잡한 민족적 혼재(混在)를 어느 의도하에서 단일화할 수는 없다. 사실로 유물이 증명하는 까닭이다.

상술한 바와 같이 시대적으로, 지역적으로, 민족적으로 복잡한 것이 조선의

특질을 구조(構造)했다. 『독일문화론(*Deutschekunde*)』에서 호프슈태터(W. Hofstaetter)가 독일의 특질을 규정해 '잡다성(Mannigfaltigkeit)'에 있다 했지만, 조선의 특질도 실로 이 '잡다성'에서 출발했다. 그러나 호프슈태터가 다시 독일의 문화를 규정해 "독일문화의 다면성은 실로 이 잡다성에서 출발된 것이나, 그러나 독일문화의 분산작용도 이에서 연유되었다" 하고, 다시 한 걸음 나아가 "그러나 독일은 항상 이 잡다를 통일하기 위해 노력한다" 하여, 암암리에 인간의 형이상학적 충동을 독일이 국가적으로 내지 국민적으로 실현하려는 데에 위대한 가치가 있다는 것을 표시했다. 필자가 이왕 호프슈태터의 의견을 잉용(仍用)한 이상, 그 결론만을 무시할 수 없는 것도 사실이다.

그러면 상술한 잡다성은 언제나 통일이 되었느냐 하면, 그는 두말할 것 없이 신라의 삼국통일로 말미암아 되었다 할 것이다. 그러므로 조선의 모든 사적(史的) 서술에 있어서 통일 이후는 우선 간명하다고 말할 수 있다. 그러나 이 통일 이전 시대의 분한(分限)에 대해서는 실로 의견이 구구치 않다 할 수 없다. 각기 사관(史觀)의 이동(異同)과 서술의 편의에 따라 시대적 정한(定限)이 이동됨은 물론이다. 이에 필자도 미술사라는 특수한 서술의 편의상 필자 자신의 시대적 정한을 규정함이 당연하다고 생각한다.

우선 제일로 역사의 출발점을 정립해야 할 것은 물론이다. 특히 미술사에서 말하는 원시예술시대를 정립할 필요가 있다. 이곳에 필자는 '고고선진시대(高古鮮辰時代)'라는 것을 상정한다. '선(鮮)'이라는 것은 사가가 말하는 단군조선·기자조선·위만조선의 세 조선을 말하는 것이요, '진(辰)'이라는 것은 『위략(魏略)』에 말한바 준후(準候)가 위만에게 쫓겨 남분(南奔)하여 삼한을 통괄하기 전까지의 소위 고진시대(古辰時代)를 말하는 것이다. 즉 전자의 하한(下限)은 원봉(元封) 3년(서력 기원전 108년) 한사군(漢四郡)이 설정되기까지요, 후자의 하한은 삼한이 설립되기 직전, 즉 서력 기원전 194년까지라 하겠다. 이와 같이 이 시대는 상한(上限)을 설정할 수 없는 모호한 시대에서

출발하여, 남북 양선(兩鮮)에 약 한 세기간의 차이가 있음에도 불구하고 '고고선진시대'라는 개념하에 포함시켰다. 필자는 이러함으로써 비로소 남북 양선의 문화 발달의 지속(遲速) 관계를 표명할 수 있다고 생각하는 까닭이다. 이것을 다시 고고학적으로 볼 때 이때의 북조선은 석기시대를 지나 금석병용기(金石倂用期)에 있었고, 남조선은 아직껏 석기시대에 있었다고 볼 수 있는 때이다. 물론 역사가 제시하는 시대와 고고학이 주장하는 시대가 이와 같이 명확히 상응하는 것은 아니지만 대세상 그렇다고 추정할 수 있는 까닭에 필자는 이와 같은 시대 규정 속에서 원시예술의 발아를 보려 한다.

다음에 규정되는 것은 '삼한사군시대(三韓四郡時代)'라는 것이다. 즉 북조선에 있어서는 위만조선이 한(漢) 무제(武帝)에게 토멸되어 한사군이 생기고, 남조선에 있어서는 소위 마한(馬韓)의 무강왕(武康王)이 자립하여 박사 악롱건(樂鼟建)으로 하여금 진한을 다스리게 하고 좌대부(左大夫) 진완(秦琓)으로 하여금 변한(弁韓)을 다스리게 했다는 삼한의 성립부터이다. 즉 전자는 서력 기원전 108년이 상한이 되고, 후자는 서력 기원전 193년이 상한이 된다. 그러나 한사군은 서력 기원전 340년경부터 대두되기 시작하는 삼국의 건설 운동으로 말미암아 수차의 변혁을 입다가 서력 기원후 313년〔서진(西晉) 건흥(建興) 원년〕에는 영영 고구려에게 멸망되고 말았다. 그러므로 한사군시대의 하한은 이곳에서 가장 명백하거니와 가장 모호한 것은 삼한시대의 하한이다. 『삼국사기(三國史記)』에 의하면 마한의 멸망이 백제 시조왕(始祖王) 27년〔서력 기원후 9년, 즉 전한(前漢) 유자영(孺子嬰) 말년〕에 있는 것같이 기록되어 있으나, 『진서(晉書)』에 의하면 서진 때의 마한의 조공(朝貢) 기사가 여덟 차례나 있고 진한(辰韓) 기사가 네 차례나 있다. 그리고 최종 기사가 태희(太熙) 원년, 즉 서력 기원후 290년까지 보인다. 물론 두 책이 다 그대로 곧 신빙할 바 못 되나, 그러나 고고학상 유물적 견지에 있어서 삼한시대의 하한을 적어도 서력 기원후 3세기까지 봄은 정설인가 한다. 물론 필자가 삼한시대의 하한을

이와 같이 내린다고 하여 삼국시대의 상한까지도 내리려는 것은 아니다. 전자의 하한과 후자의 상한이 서로 끝이 맞아 연결된다는 것은 도리어 인공적 작란(作亂)으로 볼 수 있다. 그것은 역사가 증명하는 것과 같이 양자가 얼마든지 겹쳐서 존재할 수 있는 까닭이다. 상술한 시대적 분류가 보이는 것과 같이 이 시대의 고고학적 특질은 한사군시대가 철저한 철기시대에 있었음에 대하여 삼한은 금석병용기에서 아직까지도 순준(巡逡)하고 있었다고 할 수 있다. 끝으로 이 시대에 부쳐서 『후한서(後漢書)』『삼국지(三國志)』 등 중국 문헌에 나타나는 동이(東夷) 제족(諸族)의 미술문화를 약간 붙여 두려 한다.

우선 이상으로써 조선미술사의 출발시대로 볼 수 있다. 이는 문헌적으로 나타남이 적을뿐더러 유물도 대개 고고학적 연구대상의 범위를 벗지 못하는 까닭이다. 그러므로 이상을 제1편이라는 명목하에 총괄하여 조선미술의 맹아시대로 보려 한다.

다음으로 제2편은 즉 삼국시대이니, 이때는 조선미술의 발화시대로 볼 수 있다. 그러나 이 시대의 상한도 전에 누설(屢說)한 바와 같이 그다지 명료한 것이 아니다. 『삼국사기』에 의하면 신라의 건국이 가장 먼저요 다음에 고구려·백제의 순서이나, 그러나 이는 사필(史筆)의 왜곡된 바요 가히 신빙치 못할 것임은 이미 정설이 되어 있다. 이것을 중국의 문헌에 비추어 보더라도 『한서』에 최초로 고구려가 보이고 다음 『후한서』에 백제가 보이나(『후한서』에는 고구려와 동등의 조목하에서 백제를 논하지 않고 오히려 한족을 고구려와 동등의 조목하에 기록했으나, 그러나 '百濟是其一國焉 백제는 그 한 나라이다'이라 하여 백제만을 특히 강조한 것은 국가적으로 현저히 대두한 것을 암암리에 표시하고 있는 것이라고 볼 수 있을까 한다), 신라는 『송서(宋書)』에서 비로소 보인다. 그러나 이와 같은 삼국시대의 상한 문제는 조선 역사상 중대한 문제인 만치 근신(謹愼)하는 의미에서 전문적 사가의 단안(斷案)에 맡기고, 이곳에서는 잠정적으로 『삼국사기』에 의해 상한을 정해 둔다. 그리하고 삼국시대

의 하한은 백제 · 고구려의 멸망까지임은 물론이다. 다만 이 삼국시대의 신라의 하한을 태종무열왕(太宗武烈王)의 즉위 전까지 정함이 보통인 듯하니, 이는 신라의 문물이 이때부터 현저히 변혁되는 까닭인가 한다. 또한 이 시대에 부쳐 가락시대(駕洛時代)의 미술을 적음도, 전편의 북선(北鮮) 제족에서와 같이 시대는 이 시대에 해당하나 문헌적으로, 유물적으로 특별한 장(章) · 편(編)을 설(設)할 만하지 못한 까닭이다.

다음 제3편은 정치적으로나 문화적으로나 가장 중대한 의미를 가진 신라통일시대를 우선 들 수 있다. 신라의 통일은 '조선'이란 개념의 통일이었다. 물론 고구려의 유민이 고구려 고지(故地)에 발해를 건설했으나 어느 정도까지 조선사에 편입될까가 문제일 것이다. 더욱이 미술사상에서 볼 제 조선이란 개념에 하등 영향이 없는 것 같다. 그러므로 발해는 일반 정론이 서기까지 보류함이 안전할까 한다. 또 신라 말년에 태봉(泰封) · 후백제 등이 발호(勃扈)했으나 이 역시 미술사상 아무 영향을 끼친 바 없으므로 무시할 수가 있다. 다만 고려는 신라의 정통을 이은 자로, 특히 신라와 함께 불교문화권 내에 속한다는 의미에서 이 제3편 중에 총괄하고, 조선조는 그 문화의 배경이 앞의 양자와 특별히 달라 유교적인 데서 편을 새로이 해 제4편으로 한다. 상술한 바를 표시하면 표1과 같다.

다음에 미술의 전반적 특징을 일별(一瞥)할 필요가 있다. 더욱이 본론의 각 장절(章節)에서는 시대적 횡관서술법(橫觀敍述法)을 취하겠기에 이곳에서는 종관적(縱觀的) 일반 특질을 서술하려 한다.

대개 제일기 및 제이기에 속하는 석기시대와 금석병용기에는 현재 우리가 말하는 미술의 개념으로는 규정하지 못할 사실이 많다. 우선 석기시대의 문화적(?) 유물로는 석촉(石鏃) · 석부(石斧) · 석검(石劍) 등의 순전한 석조 무기 일부가 있을 뿐이다. 문헌에 있어서도 추측을 용허치 않을 만치 묘연한 시대이다. 우리는 효성(曉星)같이 드문 그 수에서 그들의 생활이 야수(野獸) · 해

표1. 조선 역사의 시대구분.

어(海魚)로 배를 채우며, 수피(獸皮)·조모(鳥毛)로 몸을 가리며, 하소동혈(夏巢冬穴)의 금수와 멀지 않은, 즉 현대적 용어를 빌려 말하자면 상부구조가 없는 문자 그대로의 원시적 생활이었음을 상정한다. 이러한 상태가 얼마나 계속했었는지는 알 수 없으나, 그러나 기원전 1세기경부터는 한토(漢土)의 철기 문화가 대거(大擧)하여 입구(入寇)하기 시작했다. 이 신진기예(新進氣銳)의 문화의 침입은 물론 그들에게 다대한 위협을 주었을 것이다. 이것은 『한서』에 말한바 동이 제족의 '조공'이란 형용사로 서술된 그들의 생활 변천이다. 이리하여 그들의 재래의 석기는 일약(一躍)하여 철제 무기의 형태를 좇고 한편으로 철 그 자체의 수입과 이용을 꾀하여, 이에 금석병용기라는 과도적 한 시대를 형성했다. 이러한 시기가 남북으로 현저한 차이를 갖고 있음은 이미 누술한 바이다. 고고학자는 삼한시대의 문물까지도 이 시기에 넣고자 한다. 그러나 시대를 같이한 이때의 북선은 한사군의 순전한 중국 철기 전성문화가 침식되고 있었다. 이것은 실로 조선 문화사상 중대한 의의를 가지고 있는 것이다. 즉 조선 문화의 근본적 특질을 이루고 있는 한화(漢化) 작용이 실로 이때부터 시작되었다. 그러나 이 시대에도 조선의 특질을 잡아 말할 만한 유물이 없다. 물론 문헌을 찾아보면 이때에는 농경목축과 전잠직작(田蠶織作)의 생산적 발

전과 제천작비(祭天作碑) 등 상당한 문화적 발전의 서광이 보임은 사실이다. 그러나 진실한 의미의 상부구조로서의 미술문화를 찾자면 그는 다음의 삼국시대부터라야 한다.

이때에 이르러서 비로소 전대까지의 개별적 획득행위는 국가적 공략으로 변하고, 선진문화에 대한 급급한 섭취행동은 자가(自家)의 이기(利器)를 형성하여 풍부한 생활의 성취를 조성했다. 이리하여 삼국 정립의 약 칠백 년간은 상침상략(相侵相略)에 영일(寧日)이 없었으나, 그러나 이로 말미암아 조선의 미술문화도 현저히 발전되었다. 이로부터 비로소 필자는 조선미술의 전반적 전망을 시작하려 한다. 다만 전에도 말한 바와 같이 지역적 시대적 횡관을 각 장에 미루고 이곳에서는 건축·회화·조각·공예를 계통적으로 종관하려 한다.

1. 건축

건축은 삼국시대(사군시대는 무시함)로부터 비로소 민가·궁궐의 별(別)과 도시·성곽의 경영(經營)이 발달되기 시작했다. 대개 과거에는 한 읍락(邑落)이 한 국가를 형성했으나 이때에는 한 도시가 한 국가의 문화를 대표했다. 그리하고 조선의 도시는 반드시 배산임수(背山臨水)의 하나의 분지(盆地) 안에 설정이 되었다. 이것이 우선 상하 사천 재(載)를 둔 조선 도시의 전반적 특질이다. 다음에는 이와 상응하여 성곽이 배산임수의 형식을 취하되, 반은 산에 걸치고 반은 평지를 에워싼다. 이는 물론 남향하여 경영된다. 다음에는 이 성곽 안에 다시 궁가(宮家)를 에워싸는 성곽이 경영된다. 이것을 내성(內城)이라 하고 전자를 외성(外城)이라 한다. 다시 이 두 성 외에 그 근방에 준험한 산곡을 이용하여 반드시 성곽을 준비하나니, 이것이 즉 조선에 특수한 산성(山城)이라는 것이다. 전자는 평시의 주거처요, 후자는 임시의 피난처이다.

이러한 성곽의 외모는 비록 중국의 형태를 섭취한 바 많다 하겠으나, 그 택지의 방법은 순 조선적이다. 다음에 이 성곽 안에 시가(市街) 경영은 산성에는 없고 평성(平城)에만 있다. 그러나 그 시가는 중국의 그것과 같이 조리있는 기국적(碁局的) 시가가 아니고 자연 성장의 난잡한 발달이었다. 그러나 삼국 말엽에 있어서 일시 중국의 장안성(長安城)을 모방해 조리(條理)를 정하려는 기운이 있었다. 지금의 그 유적으로 고구려의 평양성〔平壤城, 소위 기자정전(箕子井田)〕이라는 것은 이때의 도시계획의 흔적이다.(상론은 각론에 민다) 신라의 경주, 백제의 전주〔전주의 정전(井田)이라는 것도 당나라 장수 소정방(蘇定芳)이 평제(平濟)하고 도독(都督)으로 와 있을 적에 계획한 도시의 흔적이다〕등이 있으나 지역적 관계, 민생적 관계 등으로 말미암아 마침내 성공하지 못하고 말았다.

다음에 가옥의 형식을 보면 개중에 세 가지 계통이 있다. 첫째는 중국계요, 둘째는 퉁구스계요, 셋째는 태평양계이다. 중국계의 특징은 기와〔蓋瓦〕로 말미암은 지붕에 외형과 평미식(平楣式) 목조건축으로서의 가구법〔架構法, 토전(土磚)으로 인한 궁륭식(穹窿式) 건축이 약간 없음은 아니나 주조를 이룬 건물은 아니다〕에 있고, 퉁구스의 특징은 온돌형식에 있고, 태평양계의 특징은 마루 · 퇴 · 다락 등에 있다. 이 세 계통이 혼합되어 조선가옥의 특징을 이루고 있다. 그러나 미술사에서는 항상 이 중의 민가가 무시되고, 궁궐 · 궁가 · 사사(寺社) 등만이 문제가 된다. 그 이유를 들자면 아래와 같다. 무릇 건축은 회화나 조각과 달라서 처음부터 끝까지 '용(用)'이란 사용 목적에 의거해 존재되어 있는 것이다. 그러므로 그 '용'이 소수인(일례로 가족만의 사용)의 요구에 의해 존재될 제는 대개 긴급한 '용'의 충족에 끝나고 만다. 특히 조선의 민가는 소수 가족의 '용'에 맞으면 그만이다. 물론 생활이 풍윤(豐潤)하다면 일반적으로 긴급한 '용' 이상의 여유있는 가구가 수용(需用)되었겠지만, 적어도 조선민가에서는 상하 사천 년의 여유는커녕 그날그날의 긴급한 '용'도 다스

리지 못하고 만 민중이다. 이 위에 가해 지배계급의 착취행동은 적극적으로 민가의 미술적 발전을 억압하고 말았다. 물론 지배계급에게는 그 등차를 따라 가옥제도에도 다소의 등급은 있었으나 평민계급과는 다르다. 제일로 그들의 이상은 '기와집'에 있었다. '기와집'은 그 경비상 궁민(窮民)이 기도치 못할 것도 사실이지만, 중국문화에 정신까지 젖은 그네들은 중국 궁궐이나 민가에 웅위(雄偉)한 옥파(屋波)가 무한한 동경의 대상이었을 것이다. 이에 적어도 능력이 닿는 한도에서, 최하등급의 지배계급으로부터 그 '용'의 번다한 정도를 따라, 제도의 장려가 늘어 갈 것은 당연한 이로(理路)이다. 이로부터 지배계급의 품위로부터 궁가 · 궁궐로 점차 그 규모가 장대하고 화려해져 간다. 이와 같이 하여 성립된 조선의 건축은 그 화려장대한 품(品)을 따지자면 제일로 궁궐로부터 사사 · 궁가로 내려올 것도 당연한 일이다. 이미 그 경영이 크면 클수록 힘이 드는지라, 따라서 특별한 사정이 없는 이상 그 존재 기간도 이에 정비례되어 궁궐 · 궁가 · 사사 등이 제법 장구한 기간을 두고 존속함에 대해, 민가는 실로 조흥모폐(朝興暮廢)의 운명에 있었을 것이다. 이것이 조선미술사의 대상으로서는 민가가 거론되지 못하는 이유이다.

상술한 설로(說路)에서 조선의 건축은 궁실 본위라는 결론이 나올 것은 물론이다. 그러나 이러한 경로는 심도의 차이는 있을지언정 세계 공통의 경로이니까, 이것으로만은 조선건축의 특징을 설정할 수 없다. 이곳에 조선건축이 궁실 본위가 된 제이의 이유가 따로 있다. 즉 그것은 중국의 영향이다. 원래 중국민족은 현실적인 데서 출발했다. 그들은 종교적 신앙이 없었다. 물론 천(天)에 대한 신앙은 있었다. 그러나 그것은 신(神)이 아니었다. 천은 묘망(渺茫)한 원리적 존재였고 인격적 성태(性態)를 갖지 않았다. 천은 인격 이전이었다. 그러므로 천에 대한 숭경(崇敬)의 의례는, 즉 제천(祭天)이란 사실은, 천단(天壇)이란 특수한 토단(土壇) 위에서 곧 하늘을 우러러보고 시행했다. 이미 비인격적 존재라 인간만이 요하는 건축을 부여할 필요가 없었던 것이다. 물론

이곳에 종묘(宗廟)·사당(祠堂)이라는 특수한 일종의 신앙적 건물은 있었다. 그러나 그것은 원칙적으로 한번 인간적 존재성을 가졌던 개별적 혼백의 처소이다. 그것은 적어도 한 계급을 대표하고 한 국가를 대표하는 종교적 가치가 있는 것은 아니다. 그러므로 그것은 실로 소소한 존재요 부의적(副意的) 존재에 불과한 것이다. 중국에서 참다운 의미에서의 종교적 건축은 불교의 수입으로 말미암아 생겼다 할 것이다. 즉 후한 명제(明帝) 때에 서역으로부터 불교가 수입되고 불상이 내도(來到)할 제 그를 안치할 종교적 건물이 중국에 없는지라, 일시 홍려시(鴻臚寺)라는 당시의 외무관아에 봉안했다. '寺' 가 관아적 의미로부터 불교건축의 의미로 변경된 시초가 이에 있다 한다. 이후 불교가 융성하여 왕후 이상의 권위를 얻게 됨으로부터 그 조영이 궁궐에 못지않은 장엄을 얻게 된 것도 이곳에 있다. 이와 같이 불사건축도 중국에서는 그 형식을 궁실건축에서 얻은지라, 인도 본래의 종교건축적 성질(물론 당대의 중국에서는 인도 본래의 종교건축의 형식을 몰랐다)은 없어지고 말았다. 이와 같은 영향을 모조리 그대로 받은 조선건축이 궁실 본위가 된 것도 의당하다 할 것이다. 따라서 조선의 건축은 철저히 중국계에 직속된 감이 있다. 물론 다소의 차이는 있다. 즉 전에도 말한 바와 같이 퉁구스계와 태평양계의 혼합으로 말미암은 수이(殊異)이다. 그러나 이것은 건축 내부에 있어서의 수이를 이룸이 많고, 외관의 대세(大勢)는 중국 형식이 좌우했다 해도 과언이 아니다.

그러면 중국건축, 따라서 조선건축의 제일의 특징은 무엇이냐. 그는 두말할 것도 없이 옥개(屋蓋)에 있다. 이 옥개에도 여러 가지가 있으나 재래 조선에서 이용된 형식만을 분류하면 다음과 같다.(도판 1)

이상의 다섯 개 형식 중 4·5는 원(園)·누(樓)·정자 등 특수한 건물에 많이 이용되고, 1·2·3은 보통 건물에 사용이 된다. 다만 주의할 것은 중국의 궁궐조영에 있어서 정전(正殿)은 반드시 사주식(四柱式)이요 문루(門樓) 등에 중옥식을 사용하나, 조선에 있어서는 반대로 정전에는 중옥식을 쓰고 문루 기

1. 옥개(屋蓋)의 종류.

타에 사주식을 쓴다. 원래 중국에서는 사주식이 건축의 고형(古形)이라 하여 존고(尊古)의 뜻에서 그리되었으나, 조선에서는 그 의의를 모르고 중옥식이 사주식보다 장엄하게 보이므로 그리된 것이다. 하여간 이와 같이 중국의 건축, 따라서 조선건축의 특징이 옥개에 있다 하나, 상술한 바와 같이 그 형식이 네댓 개에 불과할 뿐 아니라 사오천 년간을 두고 변화 없이 내려왔다면 그곳에 무슨 특징이 있다 하겠느냐. 물론 그 옥개에는 시대를 따라 장식적 요소의 하나인 기와형식의 변천, 잡상나열(雜像羅列)의 변천 등이 있다 하겠으나 그러나 그것은 사소한 일이다. 또 이 옥개의 미(美)의 한 조건인 곡선이 북중국에서는 현실에 악착한 고집을 가진 세력적 곡선을 이루었고, 남중국에서는 이상에

치열한 광상적(狂想的) 곡선을 이루었고, 일본에서는 수화(水火)를 불고(不顧)하는 단도직입적 성급한 직선을 이루었음에 대하여, 조선의 그것이 현실을 도피하고 미래에 귀의하려는 적요(寂寥)한 곡선을 이루고 있다는 것도 특징의 하나일 것이다. 그러나 이 또한 건축미술의 발달과정을 표시할 수 있는 특징은 아니다. (후에 사사·민가 등에는 이상의 세 개 근본형식의 옥개가 종합이 되어 복잡한 평면을 이루게 되었다.) 또다시 중국건축의 특징으로 특수한 점은 서양건축이 반드시 '맞배〔박풍(牔風, 牔栱)〕' 즉 방(枋)과 직교되고 양(梁)과 평행되는 면〔양면(梁面)〕을 정면으로 함에 대해, 중국건축은 양과 직교되는 방〔영면(楹面)〕과 평행되는 면이 정면이 된다. 이 관계를 알기 쉽게 도해하자면 다음과 같이 된다.(도판 3)

이것은 동양건축의 철칙이라 해도 좋다. 그러나 이것도 전통적 특질이요, 역사적 변천을 증명을 할 수 있는 것은 아니다. 그러면 중국건축 따라서 조선건축의 역사적 변천과정을 능히 표시하는 특징은 무엇이냐. 그는 다름 아닌 가구(架構)의 특질, 더욱이 포(包)의 형식에 있다. 귀납적으로 말하면 옥개의 운명도 이 가구의 결론이라 하겠다. 다만 이 가구는 시대를 따라, 양식을 따라 그 구조가 보이는 때도 있고, 천장에 가려져 아니 보이는 때도 있다. 그러나 포작(包作, 鋪作)은 항상 외부에 나타나 그 구조미를 보인다. 건축의 외관을 이름도 이것이다. 그러면 포란 무엇이냐.〔중국에서는 이것을 포작(鋪作)이라 하고, 일본에서는 구미모노(クミモノ, 組物)라 한다〕이것은 간단히 말하자면 옥개의 중압과 양과 방 간의 공간을 조절하기 위한 구조의 하나이다. 그것은 두(斗)란 것과 공(栱)이란 것이 합하여 된 것이다. 두를 손〔手〕에 비한다면 공은 팔〔腕〕에 해당한다. 자세한 것은 부도(附圖, 도판 2)에 밀겠거니와 이 포작은 그 수법에 있어서, 역사에 있어서 실로 구구하며 다단하다. 그리하고 주두(柱頭)에 있음이 보통이나 시대의 내려옴을 따라 주두와 주두 사이의 공간에도 놓이게 되나니 이것을 포간포작(鋪間鋪作)이라 한다.

2. 포(包)의 세부.
3. 동서 건축의 정면 비교.

상술한 포작은 구조적 의미를 갖고 발전하여 마침내 중요한 장식적 요소가 되었으나, 그 이외에 문호(門戶) 영창(欞窓)의 번잡한 조각과 건축 전면(全面)에 촌지(寸地)를 남기지 않고 주벽단청(朱碧丹靑)의 장식문(裝飾文)을 그리는 것도 중요한 특색의 하나이다. 또 이미 말한바 옥개의 치미(鴟尾)·용두(龍頭) 등의 장식도 중국건축에서의 중요한 특색이니,『영조법식(營造法式)』〔송(宋) 이명중(李明仲) 저〕에서는 그 기원에 대하여

漢紀柏梁殿災後 越巫言海中有魚蚪 尾似鴟 激浪卽降雨 遂作其象於屋 以厭火祥 昝人或謂之鴟吻 非也

『한기(漢紀)』에 "백량전(柏梁殿)이 화재를 당한 뒤에 월(越)의 무당이 말하기를, '바다 속에 어규(魚蚪)가 있는데 꼬리로 솔개〔鴟〕처럼 물결을 치니 곧 비가 내렸다'고 하니, 드디어 그 형상을 지붕〔屋〕에 만들어서 불의 재화를 진압하였다. 시인(時人)이 혹 치문(鴟吻)이라 이름은 그릇된 것이다"라고 하였다.[1]

라 하였다.

끝으로 중국건축과 조선건축의 상이점으로 주의할 것은, 중국의 건축이 한

개 한 개의 구형(矩形)의 건물이 좌우 균제의 평면을 갖고서 배치되고 이것을 연결하는 보랑(步廊)이 위요(圍繞)해 있지만, 조선의 건축은 궁궐 정전에서나 이것을 모방했으나 다른 곳에서는 자유로운 평면을 취했음이 중대한 상위점 (相違點)의 하나요, 중국에는 궁궐에 마루나 온돌(즉 전에 말한 태평양계와 퉁구스계의 수법인)이 없는 데 대하여, 조선에서는 궁전에도 마루와 온돌이 중요한 구성체가 되어 있으니, 이러한 점은 모두 아무리 고도의 외래문화라도 그 지방의 생활에서 필연적으로 초치(招致)된 요구를 좌우하지 못한 일례라 할 것이다.

2. 회화

상술한 바와 같이 건축의 기본은 순수히 '용'이란 데서 시종(始終)되었고, 어간(於間)에 약간의 추상적 상징이 첨가되기 시작함으로써 비로소 미적 대상이 된 것이나(이 뜻에서 건축을 응용미술이라 한다), 회화는 이와 반대로 처음부터 상징적 표현을 기본으로 한 인간 생활의 일면상(一面相)이다. 이 점에서 회화는 순수미술이라 한다. 건축은 원래 인간의 발생과 시기를 같이했을 것이나, 회화는 적어도 어느 정도의 발전이 있은 후의 취산(取産)이다. 조선의 회화미술도 이 범위를 벗지 못할 것은 사실이다. 그러나 조선의 회화는 적어도 삼국 중엽 이후에 이르러서 비로소 그 유례나 문헌을 볼 수 있나니, 이 점에서 조선의 문화 발전이 인국(隣國) 중국에 비해서 실로 지지(遲遲)했음을 알 것이다. 더욱이 조선의 회화미술은 한족 자신의 회화의 영향보다도 불교 수입으로 말미암아 발전됨이 많았고, 고려말까지의 전반적 추세를 이루었었다. 그러나 인방(隣邦) 중국에서는 불화와 병행하여 이미 남북조시대의 사혁(謝爀)의 화론(畵論)인 육법론(六法論)의 대두로부터, 당(唐)에 이르러 남북 양종(兩宗)의 자유화의 전성을 추치하고, 송조(宋朝)·원조(元朝)로부터 원화(院畵)

의 세력이 팽장(膨張)하며 문인화의 대두가 욱일승천(旭日昇天)의 세를 보였으나, 저간(這間)에 조선 화계(畵界)와의 관련을 찾을 만한 소식이 묘연하다. 조선시대에 들어서 이러한 영향이 바야흐로 비치기 시작했으나, 그러나 유교의 철저한 금욕고행적 억압은 마침내 회화미술에 최고 발전을 허여(許與)하지 않고 말았다. 이러한 사실은 각론에서 구체적 토구(討究)를 하겠거니와, 조선의 회화미술계는 진실로 첨예첨담(尖銳恬憺)한 경과 속에서 꽃을 못 피우고 고갈하고 말았다.

회화란 원래 두 가지 수법을 총괄한 것이니, 회(繪)와 화(畵)가 즉 그것이다. '繪'는 '사(糸)'와 '회(會)'자를 합한 회의자(會意字)이니, '실(糸)'이 모인 것'이 회이다. 이것을 『설문(說文)』에서는 "繪五采繡也 회는 다섯 가지 색실로 수를 놓는 것"이라고 했다. 즉 부채(傅彩)의 수법으로 된 것이 회이니, 서양에서의 페인팅(painting)에 해당한 것이다. 이것을 조선에서 '환'이라 하고, 그 과정을 '친다'고 하며, 그것을 전업(專業)하는 자를 '환쟁이'라 한다. 다음에 화는 획(劃)을 의미하는 것이니 즉 상형(象形)의 뜻을 가진 자로, 서양에서의 드로잉(drawing)에 해당하는 것이요 조선에서 '그림'이라는 것이다. 전자는 근본적으로 대상의 존재태에서 출발하고, 후자는 운동태에서 출발한다. 그러므로 전자의 '환'이란 일광(日光) 중에서의 존재태의 형용사에서 출발한 명사요, 후자의 '그림'이란 발생적 운동태의 운동을 표현하는 동사 '그린다'에서 출발한 명사이다. 이리하여 서양의 생활 원리가 존재론적임에서 전자 '환' 즉 회(painting)를 중요시하고, 동양의 생활 원리가 동적임에서 후자 '그림' 즉 화(drawing)를 중요시하는 의미를 알 수 있다. 하여간 이 두 가지 수법에서 두 가지 중요한 효과가 나타나나니, 하나는 '회화적'이란 것이요, 하나는 '각선적(刻線的)'이란 것이다. 이것은 이상의 양 수법이 다 이룰 수 있는 것이므로 양 수법과의 관계가 문제되는 것이 아니요, 성화(成畵) 당초(當初)에 기도하는 목적적 효과 평가에 중요한 원칙이 되는 것이다. 가령 의력적(意力的) 설명적

효과를 기도할 제는 '각선적' 수법이 승(勝)하고, 정서적(情緒的) 형이상적 효과를 목적할 제는 '회화적' 수법이 승하다는 것이 그 일례이다.〔'선각적(線刻的)'은 일명 '도상적(圖像的)'이라고도 한다〕

다시 회화의 종류를 보건대, 외래문화의 영향으로 도(道)·석(釋)·유(儒), 삼자의 외래 종교화적 방면과 살만교(薩滿敎)와 같은 원유(原有) 종교에 이용된 회화 등이 있고, 세속적 자유화로는 왕가 전용의 어용파〔御用派, 도화서원(圖畵署員)〕와 사민(士民) 계급의 문인화파(文人畵派)가 있었다. 그러나 조선의 회화미술도 다른 예술과 같이 종교적 요구에 응하여 발달됨이 많으나, 개중의 유(儒)·도(道) 양자는 종교적 의의가 박약한 자인즉 오로지 불교의 영향을 중요시 안 할 수 없다.

이제 불교의 영향으로 말미암은 현저한 특점(特點)을 들자면, 제일로 화면 확대에 있을 것이다. 손쉬운 실례를 들자면 벽화의 성행이니, 이는 물론 불교 수입 이전에 중국에서 유행했으나 그러나 조선에서의 발달은 불교로 말미암음이 컸다 할 것이다. 다음에 회화수법으로 요철화법(凹凸畵法)이라는 서역적 화법이 수입되었으니, 이는 불교문화기인 고려말까지 사용되었으며, '도상적' 수법도 현저히 발달되었다 할 것이다.

다음에 유교의 수입은 불교 이전부터 있었을 것이나 조선 예술사상(藝術史上)에는 그리 큰 영향이 없었을 것이다. 적어도 신라 중엽까지는 유물·문헌의 양 방면에 모두 입증될 만한 것이 없다. 이것은 조선시대에 들어와서 유교가 국교적(國敎的) 권위를 얻게 됨으로부터 비로소 예술사상 중요한 영향을 끼치기 시작했나니, 문묘(文廟)·능연각(凌煙閣)·영전(影殿) 등의 시설과 그로 말미암은 초상화의 발달 및 세속적 감계주의(鑑戒主義)에 입각한 경사(經史)의 삽화 등이 그것이다. 수법에 있어서는 물론 도상적이었다.

도교의 수입은 앞의 둘보다 뒤늦어서 삼국 말엽에 있었으나, 예술사상 독립된 영향보다도 원유 종교인 살만교와 혼합되었음이 많고 뿐만 아니라 불교와

도 혼합이 되었으니, 옥황상제도(玉皇上帝圖)·태상노군도(太上老君圖)·태음옥녀도(太陰玉女圖)·봉래도(蓬萊圖)·십장생도(十長生圖)·산신도(山神圖)·성신도(星辰圖), 각종 도선도(道仙圖), 기타 무격(巫覡)이 사용하는 각양 화도(畫圖)가 있다. 이 파(派)의 수법도 도상적임이 전반이라 할 것이다. 끝으로 자유화로서는 문인화가 있을 뿐이니, 그 화제(畫題)에 있어서는 사군자(四君子)·기명절지(器皿折枝)와 은일도(隱逸圖)·회계도(會契圖) 등 중국의 화제 범위를 벗지 못했고, 그 수법에 있어 재래의 도상적 필법 이외에 남화파(南畫派)의 영향으로 준찰(皴擦)·구륵(句勒)·점족(點簇)·몰골(沒骨)·발묵(潑墨) 등 화법이 수입되었고, 따라 회화적 수법도 다소 사용되었다.

그러나 요컨대 조선의 회화미술도 전에 말한 바와 같이 고비완명(固鄙刓冥)한 유교적 금욕주의의 철저한 정서의 억압을 만나 민생의 고갈과 운명을 같이했으니, 더욱이 전문적 업화(業畫)를 천대하고 사군자(士君子)의 유예(游藝)로 간주된 문인화도 순수한 발전을 이루지 못하게 되어, 마침내 화도(畫道)의 생명선인 정서의 소실과 화도의 존재소(存在素)인 수법의 퇴폐를 초치했다. 이리하여 조선에 잔존된 화도에는 전반이 그 의력(意力)과 정서가 없는 조경(粗硬)한 도상적 필법만이 남게 되고 자연과 격리된 추상적 형식이 남게 되어, 마침내 토취(土臭)가 분분한 평면적 각도를 가진 성벽적(性癖的) 예술관이 배양되었으니, 화도는 실로 그 궁극에 달했다 할 것이다.

3. 조각

조각은 예술 발달사상 회화의 다음 차서(次序)를 받아 발달되는 것이나 조선의 조각 원시(原始)는 회화보다 일찍이 문헌에 나타나 보이나니, 『후한서』「동옥저(東沃沮)」전에 "家人皆共一槨 刻木如生 隨死者爲數焉 온 집안식구를 모두 하나의 곽(槨) 속에 넣어 두며, 살아 있을 때와 같은 모습으로 목상(木像)을 새기는데 죽은

사람의 숫자대로 한다"[2]란 것과 『북사(北史)』「고구려」전에 "有神廟二所 一曰夫
餘神 刻木作婦人像 신을 모신 묘당 두 곳이 있는데 하나는 부여신이라고 하며 나무에 새
겨 부인상을 만들었다"[3] 등의 구(句)가 그것이다. 실물로는 고적(古蹟) 관계의 고
고학적 유물이 다소 있으나, 그러나 실로 미술적 가치가 있는 발전을 보게 된
것은 불교의 위대한 종교적 요구에 힘입지 않으면 안 되었다. 조각은 원래 다
른 예술과 달라서 신앙 주체인 인격적 형모(形貌)를 재현하는 데 가장 적당한
수법이다. 대개 회화는 그 자체가 이차원적인 평면에 국한되어 있으므로 대상
을 항상 상징적으로 표현할 수밖에 없는 데 대해, 조각은 삼차원적인 입체적
성질을 가진 까닭에 대상을 사실적으로 재현할 수 있다. 그러므로 어느 나라
를 물론하고 죽은 사람의 추모라든지, 신앙 주체의 현재(顯在)를 위해서는 일
찍이 조각술이 이용되었다. 그러나 이러한 분산적 수용(需用)보다도 그것이
종교라는 커다란 단체적 수용에 수구(需求)될 제 현저한 발달을 이룰 수 있는
것은 물론이다. 그런데 중국·조선·일본의 동양 삼국에 있어서는 불교 수입
이전에 일찍이 종교적 체제를 갖고서 조각을 요구한 것이 없었다. 그러나 불
교 조상은 동양 삼국에 전류(傳流)되기 전에 벌써 인도 본지에서는 고도의 발
달을 이루었으니, 기원전 343년에 시작된 그리스 알렉산더 대왕의 동방정략
(東方征略)은 다수한 그리스 문화를 동방에 전파한 중 특히 세계 조각예술계
의 최고봉인 그리스 조각술을 인도에 수입시켜 절대한 영향을 일으켰었다. 즉
오늘까지 우리가 문제 삼는 간다라(Gandhāra)식이란 한 수법을 남긴 것이 그
것이다. 물론 이 이전에 중인도(中印度)에는 그 영향을 받지 않고 순연히 어느
정도까지 고유의 발전을 이룬 마투라(Mathura)식이 있어, 두 양식(樣式)의 유
파가 불교의 동점(東漸)으로 말미암아 중국에 수입이 되었다 한다. 그 상세한
형식은 각론에서 말하겠거니와 이상과 같은 유파는 그러나 순전히 그대로 중
국에 수입되지 않고, 그 경로의 중간인 서역 제국의 지방적 성벽(性癖)이 다수
첨가되어 중국에 들어와서는 중국화된 점이 많다. 이 중국화된 형식을 조선에

서 다시 수입했으므로 그간에 인도적 요소는 전혀 소실됨이 많다 하겠다. 즉 이러한 것은 간접적 수입으로 말미암은 결과라 하겠으나, 그러나 중국에서는 오호십육국(五胡十六國)의 내란이 평정되고 수(隨)·당(唐)으로 들면서부터, 외교무역에 길이 열림으로부터 인도문화의 직수입이 시작되었고, 조선에서도 그 영향을 받아 인도로 직접 구학(求學)하는 경향이 나면서부터 인도적 조상 형식이 전래되기 시작했다. 그러나 이것도 신라 성기(盛期)의 잠깐 동안의 유행이었을 뿐이요, 그 말엽으로부터 고려에 들면서부터 비록 불교의 신앙은 미신적으로 날로 왕성했다 하나, 내치외란(內治外亂)의 다단한 풍파와 국가 경제의 위축은 마침내 조각도(彫刻道)를 자멸케 했다. 이리하여 불상조각은 유교의 억압정책을 받기 이전에 벌써 비운에 들었다. 이곳에 조선의 조각이 회화보다도 일찍이 멸망된 소이(所以)가 있다.

다음에 조각품의 형식에 대해서는 각론에 밀고 그 수법에 의해 볼 제, 선각(線刻)·투조(透彫)·부조(浮彫)·고육부조(高肉浮彫)·원각(圓刻) 등을 들 수 있다. 그러나 이러한 수법 중에는 공예품과 조각품의 구별을 세울 수 없이 혼재된 바 많을뿐더러 어느 점에서는 공예와 조각의 구별이 획연(劃然)치 못한 점도 있어, 수법으로만은 양자를 구별지을 수가 없으므로 이곳에서는 그 목적의 단일 여부를 표준하여 서술할 것이다. 다시 그 재료에서 볼 제, 석조(石造)·금동조(金銅造)·소토조(塑土造)·단목조(檀木造)·협저조〔夾紵造, 협칠조(夾漆造)〕·철조(鐵造) 등을 들 수 있다. 이러한 재료도 조상(彫像) 효과에 다소 영향이 있는 것이므로, 미술사가는 반드시 조상 명칭에 부언(副言)하는 것이 항례(恒例)가 되어 있다.

끝으로 조선의 조상예술의 특징을 들건대 삼국시대의 조상은 전혀 외국의 모방이므로 거론할 특징이 없고, 신라통일로 말미암아 비로소 조선적 특질이 발휘되었다 할 것이다. 즉 항간에서 말하는 바의 신라불(新羅佛)이란 것이 그것이다. 제일의 특징이 체소두대(體小頭大)에 있을 것이요, 제이의 특징이 평

두장안(平頭長眼)에 있다 할 것이다.〔외인(外人)은 이것을 조선민족의 체질적 공통 특징으로 간주한다〕 이러한 자아의 성벽이, 신라통일시대의 정치 · 경제 · 종교 · 사상 등 제반 사회적 욕구가 능히 포화상태를 보지(保持)했음으로 말미암아 능히 예술화하여 한 개의 특징을 이루었다. 그러나 이러한 포화상태가 해이되는 날에는 성벽이 미술화하지 못하고 만다. 즉 체소두대 · 평두장안이 그대로 남아 있을 뿐 아니라, 그 중에서 예술적 요소가 사라짐으로 말미암아 더욱이나 그러한 모든 점이 과장되어 보인다. 따라서 그것이 곧 결점이 되고 만다. 이것이 조선조각의 말로였다.

4. 공예

끝으로 공예미술을 일별(一瞥)할 필요가 있다. 원래 서양에서는 일찍부터 회화조각이 순 미술품으로 독립 발전했기 때문에 서양미술사에는 공예를 무시해도 미술사가 능히 성립이 되지만, 동양 삼국의 예술은 그 출발에 있어 또는 발전에 있어 합목적적 요구를 벗어 본 적이 없다 해도 가하다. 그러므로 가장 합목적적인 공예품을 무시한다면 동양의 미술사는, 특히 조선의 미술사는 적막해질 것이다. 동양의 공예는 실로 회화 · 조각 이상의 예술적 발전을 이룬 것이다. 이곳에 동양미술사에서 공예를 존중하는 소이가 있다 하겠다.

공예는 그 재료에서 볼 제 금공(金工) · 석공(石工) · 소토공(塑土工) · 목공(木工) · 칠공(漆工) · 나전공(螺鈿工) · 포백류(布帛類) 등을 들 수 있으며, 용도로는 일용 가구로부터 이기(利器), 마구(馬具), 문방구, 장식구, 건축 세부, 종교적 용구 등 다수의 범위에 펼쳐 있을 것이다. 특히 금공에서의 상감술(象嵌術) · 투조술 · 부조술, 석공에서의 부조 · 고육부조, 목공에서의 투조 및 세공, 칠공에서의 색채관, 나전공에서의 상감술, 포백류에서의 자수(刺繡)무늬, 도토공(陶土工)에서의 형태 · 색채 · 도안 등은 각기 재료마다 독특한 성격적

예술감을 가진 것으로 공예의 생명이 다 그곳에 있다 할 것이다. 다시 이것의 시대적 성쇠(盛衰)를 특징짓자면, 금공·칠공은 한사군대에 최고의 발달을 이루었다 할 것이니 저 낙랑(樂浪)의 고토(故土)에서 발굴되는 다수의 경감(鏡鑑)과 칠기의 찬연(燦然)한 유물이 이를 증좌(證左)하며, 삼국시대에는 그 유물이 적으므로 대표적 작품을 들기 어려우나 신라통일대에 들어서서의 석공의 현란한 발달은 세인이 공지(共知)하는 바이며, 당대의 포백류는 오늘날 유물이 없으나 인방 중국에서는 당대 서역과의 교통으로 다수의 포백의 수용이 있었으니 그 영향을 신라도 받아 찬연한 발달이 있었을 것이다. 당시 조공 사신의 내왕으로 말미암아 포백의 수입이 적지 않게 문헌에 나타나 있다. 또 도토공예도 당대에 발전하기 시작했으나, 그러나 도자기(陶瓷器)의 발달은 오히려 고려조에 미룰 것이니 고려의 문화는 실로 도자기의 문화였다. 한편으로 유물은 적으나마 당대의 대표 공예로 나전공예를 들 수 있으며, 다음 조선조에 들어와서 일변(一變), 재래의 도자술을 계승하는 반면에 목공이 현저히 대두하기 시작했으니, 목공은 실로 조선조의 대표적 공예라 해도 과언이 아니다. 하여간 이와 같은 공예의 성쇠도 역사적 사회적으로 필연의 이유가 있을 것이나, 이곳에서는 역시 장황함을 회피하기 위해 이상의 분류로써 끝을 막아 둔다.

요컨대 상술한 바를 종합하면, 조선의 미술문화도 다른 문화와 같이 철두철미 중국문화의 모방에서 끝나고 만 감이 있다. 즉 삼한시대의 진(秦)·한(漢) 문화, 삼국시대의 육조(六朝) 문화, 신라시대의 이당(李唐) 문화, 고려시대의 송(宋)·원(元)문화, 조선시대의 명(明)·청(淸) 문화는 그대로 조선문화의 배경이었고, 조선문화는 곧 그들 문화의 한 축도(縮圖)였다. 그 이유를 들자면 여러 가지가 있을 것이나 현저한 원인을 들자면 다음과 같다 할 것이다.

원래 조선은 지역적으로 그들과 연접되었던 관계로, 일찍부터 번다(繁多)

한 중국민족의 혁명적 내란으로 말미암은 피난민과, 침략으로 말미암은 식민
정책의 이민 등은 정책적으로 조선에 군림하여 한 계급을 구성했을 것이다.
이 계급의 구성은 필연적으로 재래 읍락적 공산사회(共產社會)에 있던 민중에
게 거대한 협위(脅威)가 되었을 것이니, 삼국의 흥기(興起)는 그들 외래 계급
에 대한 한 반항으로 볼 수 있다. 그러나 외래 계급은 그들보다 고차(高次)의
무기를 가졌으니, 그들이 대항하자면 세(勢) 부득이 그들의 무기를 역용(逆
用)하는 이외에 도리가 없었을 것이다. 원래 당대의 천하는 한민족의 천하였
다. 다른 데서 무기(문화)를 구하려도 구할 데가 없었다. 이리하여 순전한 한
문화가 수입되었다. 그러나 이와 같이하여 그들의 공적(共敵)인 외래 계급을
넘어뜨렸다 하더라도, 그들 삼자는 결코 이해관계에서 융합할 민족들이 아니
었다. 즉 그들의 혁명은 계급으로써 계급을 씻지 않으면 안 될 운명에 있었다.
당시에 그들의 대립을 첨예화시킬 수 있는 것도 외래문화였고, 각자의 존립을
보증할 수 있는 것도 외래문화였다. 원래 각자 독립의 최고 무기를 발전시키
기에는 인국 중국의 문명이 너무나 빨리 발전했고 너무나 인접해 있었다. 이
곳에 자기 문화의 발전보다 외국문화 섭취가 얼마나 첩경이었음을 그들도 잘
알았다. 다만 신라만은 지역적으로 편재되어 있던 관계상 고구려·백제와 같
이 신진 무기를 섭취하여 그들과 자웅(雌雄)을 결(決)할 만한 기회가 없었다.
신라는 고구려·백제의 선진국이 서로 좌충우돌하여 그 예봉(銳鋒)이 스스로
꺾이기까지 만단(萬端)의 대수단을 부려 습복(慴伏)하지 않을 수가 없었다.
이리하여 삼국 말엽에 양국의 쇠미(衰微)를 타 신라의 국경이 서북으로 열려
중국과의 직교(直交)가 시작됨으로부터, 전광석화(電光石火) 같은 삼국통일
의 사업은 전개되었다. 그러나 삼국통일은 우연한 사업이 아니었고 재래의 양
국의 압박에 대한 반항에서의 출발이었음은 「김유신(金庾信)」전에서 능히 규
지(窺知)할 수 있으니, 그의 적개심은 또한 신라 민중의 적개심이었다. 하여간
이와 같은 계급의 대립과 계급의 성쇠는 같은 운명에 있던 선진문화국의 무기

를 그대로 수입하지 않을 수 없게 되었으니, 그것은 적을 넘어뜨리기에 최고 유일의 무기였고 자기존속에 최적최수(最適最秀)의 무기였던 까닭이다.

이리하여 삼국이 통일은 되었으나, 이 또한 계급으로 계급을 쓰는 데 불과했다. 신라의 통일은 실로 '군주와 불교'라는 신계급의 작성(作成)이었다. '군주의 전제(專制)'는 구무기[1]였고, 불교의 전제는 신무기였다. 또 계급의 성립은 다른 계급의 맹아를 초치하지 않을 수 없었나니, 이것이 후삼국의 내란의 원인이었다. 고려의 혁명은 실로 삼국통일초부터 설정되었다 해도 과언이 아니다. 고려가 신라에게 무기를 대지 않고 능히 혁명을 성취한 것은 태봉·후백제 등이 고려의 할 짓을 먼저 해준 까닭이었다. 신라의 멸망은 당연한 사실이었다. 그곳에 무기를 대느니보다 그의 강적인 태봉·후백제를 견제함이 고려의 유일한 책략이었다. 그곳에는 헌 무기인 불교가 회유책의 가면을 쓰고 횡행했다. 이와 함께 귀족정치가 신무기로 등세(騰勢)하기 시작한 것도 이 회유책에 발단이 있었다. 이와 같이 신라에서는 군주전제가 허책(虛策)이 되고 불교가 실책(實策)이었음에 대하여, 고려에서는 불교가 허책이 되고 귀족이 실책이 되었다. 고려의 혁명도 이곳에 맹아되었던 것이다. 즉 실책 대 허책의 혁명이었다. 허책의 대표자는 말할 것 없이 불화(佛化)된 고려의 왕실이요, 실책의 대표자는 조선조 태조였다. 그러나 실책으로써 혁명을 일으킨 이상 실책을 허책으로 변경시키지 않을 수가 없다. 이것은 계급 성립의 중요한 요건이다. 그곳에는 항상 최고의 발전을 이룬 외국의 무기가 수입된다는 것은 전에도 말한 바이다. 조선조의 새로운 실책 즉 새로운 무기는 유교 수입에 있었다. 물론 유교의 발전은 벌써 송대에 있었으나, 그것이 적어도 조선에 수입이 되자면 우선 그 무기를 요구할 만한 새로운 요구가 있어야 한다. 전에도 말한 바와 같이 조선이 중국의 세대를 반영하고 그 문화를 반영한다 하나, 그러나 문화의 종류와 내용에 따라서는 이와 같이 이삼 세기를 뒤늦게 반영하는 것도 계급의 농숙(濃熟)이 중국보다 더딘 까닭이다. 중국은 원래 사역(四域)이

넓은 관계로 때로 침략 민족의 정치 행사(行使)가 직접 성립되는 까닭에 혁명 도수(度數)가 빨랐으나, 조선에서는 비록 다수의 침략은 있었으나 정치 행사가 직접 성립되지 않은 관계로 다소간의 지속 상태가 계속되어 자체 내의 혁명 기운이 농숙될 만한 여유는 있었다. 즉 신라가 당대(唐代) 불교문화를 오로지 그대로 받을 수 있었음은 그 성패가 약(略) 동일했음에 기인하나, 고려가 송·원에 걸쳐 그 문화를 적지 않게 받았음에 불고(不顧)하고 송문화의 거대한 산물인 유교정책을 오로지 조선조에 뺏긴 소이가 상술한 계급 농숙의 기간 문제에 있다 할 것이다. 하여간 이와 같이하여 조선조 성립에 사용된 고려의 실책이었던 귀족정책은 그가 사용했음에 불고하고, 아니 일단 사용한 관계로 자가 존립에 위험을 느꼈다. 고려가 신라를 승계할 제 피를 흘리지 않을 수가 있었으므로 전조(前朝)의 실책(불교)을 능히 허용할 수가 있었다. 그러나 고려의 뒤를 받은 조선조는 피를 흘리지 않을 수 없는 필연적 이과(理果)에 있었다. 피를 흘린 이상, 전조의 실책(귀족정책)을 허책으로 이용할 수는 없었다. 그것이 자가멸망의 초치임은 명약관화한 사실이었다. 이곳에 세대가 동떨어진 유교의 수입이 전개되었다. 유교정책이 양반계급의 성립을 내포하고 있었음도 전의 경로와 같다. 이리하여 조선조 말년에 새로운 계급투쟁이 시작되었으나 이때는 이미 가까운 인국에서 뽑아 올 무기는 없었다. 대륙의 문화는 벌써 생명이 고갈했던 때이다. 새로운 무기는 대양에 있었다. 그 기운은 이미 임진왜란부터 보였으나, 그러나 이 새로운 무기는 너무나 먼 데 있었다. 계급 대립의 농숙 기간과 무기 소재의 섭취 노정의 차이가 너무나 심했다. 이 사이에 더욱이 동양의 풍운이 급급했으니 일본·러시아·청나라 삼국의 북새질은 조선 안의 신흥계급의 성립 기회를 여지없이 파멸시키고 말았다.

상술한 바를 요약하면, 조선의 역대 왕조는 비록 정치적으로는 상승상전(相承相傳) 관계에 있었으나 항상 그 혁명에 무기(문화)가 외국 무기에 필요한 섭취에 끝나고 말았던 관계로, 문화는 비록 외국(중국)과의 관련을 가졌을지언

정 조선 자체의 내부에서 전조의 혈맥을 잇지 못했다. 즉 조선문화의 전반이 역사적 계통이 있는 전개를 보이지 않고 개별적 존재가치를 갖고서 인국 중국의 문화계급을 반영하고 있다는 조선 독특의 문화상을 따라서 미술상을 이룬 것이다.

제1편 삼국 이전 시대

서설

총론에서 말한 바와 같이, 이 시대의 상한은 실로 묘망(渺茫)하다 안 할 수 없다. 뿐만 아니라 인류의 동래서점(東來西漸)을 간단히 처리할 수 없는 것도 사실이다. 조선의 민족 근간에 대해서도 혹은 몽고족의 내침(來侵)을 주장하며, 혹은 남양족(南洋族)의 내구(來寇)를 주장한다. 그곳에는 고풍(古風)의 민족주의적 심리에 입각한 정략적 왜곡이 옳고 그름〔曰是曰非〕을 주장한다. 그러나 오늘날 사회과학안(社會科學眼)으로 볼 제는, 민족 문제는 상부구조의 역사적 사회적 이해에 대해 조그만 도움도 없는 것이다. 우리는 철저한 과학적 입지에서 역사적 사회적 존재의 교호관계(交互關係)의 결과를 중요시하지 않으면 아니 된다. 이러한 입지에서 볼 때에, 어느 종류의 민단(民團)이 조선문화의 근원을 이뤘는가가 문제가 아니요, 조선이란 한계(이것도 국가적 의미에서의 한계를 의미하는 것이 아니다. 만일 그러한 의미에서 본다면, 국가의 성패로 인해 변동되는 한계와 그로 말미암은 인종의 가감, 이합의 변화를 처리할 도리가 없을 것이다. 더군다나 한 민족 안에서의 분란은 처리할 도리가 더욱 없을 것이다. 그러므로 이곳에서 말하는 조선의 한계란 서술의 편의상 현재의 반도를 중심으로 하여 그 안에서 가장 이해관계가 깊던 생활의 영위자의 역사적 사회적 변천을 보기 위해 가정하는 것이다) 구역 내에서의 생활의 변

천이 어찌 표현되어 왔는가가 문제이다. '미술이 생활의 표현'이란 의미에서 말하는 것이 아니요, 생활이 즉 표현이다. 이 생활, 이 표현을 반성하고 이해하는 한 방법을 가설(假說)한 것이 미술사이다. 반성과 이해가 미래의 지도 원리가 될 것도 물론이다. 이것이 새로운 학문으로서의 미술사의 과제이다. 그러므로 미술사는 생활의 설정으로부터 시작된다.

조선이란 한계 내에 생활의 시초를 어느 시대, 어느 지방에 설정할까가 우선 문제가 된다. 그곳에는 두 가지 방법이 있으니 첫째는 문헌적 방법이요, 둘째는 유물에 의한 방법이다. 다만 상고(上古)에 대한 문헌이 모호하고 유물이 적은 탓으로 그곳에는 다소의 억측이 첨가된다. 이 제일의 억측이 단군조선의 설정이요, 제이의 억측이 기자조선의 설정이다. 문헌의 성립 연대로 보면, 제이의 억측이 먼저요 제일의 억측이 뒤졌다는 것은 사계(史界)의 정론이다. 이리하여 제일의 억측 시대에 원시생활을 배여(配與)하고, 제이 억측 시대에 서방 중국의 선진문화의 영향 시초를 인정한다. 고고학자는 유물에 의해 이때까지를 석기시대라 명명하고, 그 말년 전후에 금석병용시대를 설정한다. 다시 사가(史家)는 이와 전후해 남방 조선에 진국(辰國)을 설정한다. 그러나 이 역시 모호한 사실이나 석기시대의 원시생활이 있었을 것은 정(定)한 일이다.

이 제이기(弟二期) 조선 말년은 중국의 통일국가였던 진(秦)의 천하가 동요되어, 그 피난민이 제이차의 이동을 시작했던 때이다. 조선 준왕(準王)이 그 망명객인 노관(盧綰)의 속관(屬官)인 위만(衛滿)에게 기만되어 국권을 빼앗기고 남분(南奔)해 고진국(古辰國)에 군림하기 시작했으니, 이것이 남조선에 철기문화가 직접 유입된 시초요, 북방조선에 철저한 중국문화가 이식된 시초이다. 그러므로 이곳부터 제이장(第二章)을 설정함이 가할 듯하나 문헌상 유물상 고증할 만한 것이 없으므로, 북조선에 다시 고조선(古朝鮮)인 위만조선이 망하고 유물상 철저한 한문화가 수입된 한사군시대를 제이장에 설정한다. 더욱이 동이 제국의 문화적 현현(顯現)이 이때부터 현저한 바도 있음을, 겸하여

남북조선에 한 세기의 차이를 두고 제이장의 상한을 이곳에 둔다. 이때에 비로소 전선적(全鮮的)으로 철기문화가 광포(廣布)되었으니, 철기문화의 광포야말로 농업정책의 시초의 발전이었다. 우리는 이상 고고학적 연구에 잠시 잠두(潛頭)하지 않을 수가 없다.

제1장 고고선진시대(高古鮮辰時代) 북선 B.C. 108, 남선 B.C. 193

전에도 말한 바와 같이 이 시대는 묘망한 상고로부터 시작한다. 이곳에 문화적 단계를 설정할 수 없는 것은 사실이다. 미술계뿐이 아니다. 생활 그 자체가 원래 혼돈(chaos)이었다. 『삼국유사』의 필자는 이때의 제일 주권의 성립을 단군이란 명목하에 설정했다. 그러나 그 주권의 행사를 '將風伯雨師雲師 풍백 · 우사 · 운사를 거느리다'란 구로 형용했다. 이는 실로 창생기(創生紀, genesis)적 발단이다. 웅호(熊虎)가 가화(假化)하여 사람이 생기며, 주택 원시를 혈거(穴居)에 두었다. 이곳에 주명(主命) · 주병(主病) · 주형(主刑) · 주선악(主善惡)을 가정한 것은 어떤 정도까지의 그들의 터부(taboo)적 규정이 있었음을 용허할 수가 있다. 그러나 주곡(主穀)의 규정은 빠르다. 우리는 이 곡(穀)을 식(食)으로 해석할 수밖에 없는 것은 물론이다. 이 시대에 해당하는 유물을 찾을 수 없는 것도 물론이다.(『삼국유사』 참조)

사가가 규정하는 제이 조선에는 전잠(田蠶) · 직작(織作) · 상곡(償穀) 등 제법 한 농업경제를 말하며, 노비 되기가 싫어 자속(自贖)을 원하는 자를 오십만으로 헤아리고 음식용기에 '변두(籩豆)'라는 형식을 부여했다. 이 점에서 볼 제 북조선에도 일찍부터 고대(高臺) 형식의 음식기구가 있었던 듯하다. 그러나 이 시대의 유물도 찾아볼 수 없다.〔『동국통감(東國通鑑)』 참조〕

그러나 상술한 양개(兩個)의 가설적 규정 속에서 우리는 현저한 두 가지 변천의 계단을 본다. 즉 제일 조선시대에는 철저한 획득생활, 환언하면 산짐승

과 물고기를 잡아먹고 사는 생활이다. 이러한 생활 속에서 요구되는 것은 그 획득에 대한 무기이다. 이러한 무기의 가장 원시적 가능태를, 우리는 그 유물에서 석기를 가장 공통된 것으로 본다. 자연석을 두드려 깨뜨려서 생기는 그 예리한 모가 곧 무기이다. 우리는 이러한 타제석기시대(打製石器時代)를 지정하기 전에 자연석을 그대로 내어 던지고 나뭇가지를 꺾어서 곧 무기로 사용하던 시대로 상정할 수 있는 것은 물론이다. 그러므로 이 타제석기의 현현은 곧 생활의 일단의 진보를 말한다. 이것을 우리는 타제석기라 한다. 함경도의 일부와 만주의 일부와 남조선의 일부(경주·대구 등 부근)에서 두세 개 발견이 있다 한다. 그 형모에 따라 우리는 석촉(石鏃)·석부(石斧)·석검(石劍) 등의 명의를 붙인다. 그것들은 무기로서 필요한 형태 즉 예리한 각도를 가진 것으로 필요 이상의 형식미를 볼 수 없는 것이니, 우리의 미감과는 거리가 멀다. 다만 함북에서 발견된 흑요석질(黑曜石質)의 타제 석촉은 그 형태에 긴장된 점이 있어 우리에게 제법 한 환상을 일으킨다. 이러한 기구의 사용이 얼마간 경과되면 새로운 욕망과 진보된 편리를 위한 무기제작의 수법이 생긴다. 이것이 즉 반타반마제(半打半磨製)라고 부르는 일종 과도기의 석기이니, 전자의 타제면(打製面)을 마련(磨鍊)해 무기의 예리도를 높인 것이다. 이러한 유물은 전선적으로 발견이 된다 한다. 그러나 이러한 발전은 곧 욕망의 증가이다. 생활의 풍화(豊化) 작용의 전개이다. 이곳에 제삼차의 발전이 생긴다. 그것이 즉 마제석기의 출현이다. 이 마제석기는 전선적으로 발견이 되는 것으로, 형태의 예리도는 늘고 마련 기교는 세련되었다. 더욱이 마련석기(磨鍊石器)와 동시에 골각기〔骨角器, 김해(金海)·양산(梁山)·대구·경주·대동(大同)〕가 출현되며, 토기(土器)가 출현되기 시작해 생활의 급속도의 전개를 볼 수 있다. 특히 석검 중에는 석기로서의 필요 이상의 형태를 즉 철제무기의 형태를 취하게 되었으니, 우리는 이로 말미암아 일방(一方)의 철기문화의 현현을 방증할 수가 있다.[2]〔이 석기시대의 건축적 유물 중 '지석(支石)'이란 고분 관계의 건물

이 전 조선에서 발견되어 당시의 거석문화의 정도를 엿보게 한다.〕

그러면 이 철기문화는 언제부터 현현되었는가. 전에 말한 바와 같이 사가는 제이기 조선시대에 농업경제가 시초된 것을 말한다. 뿐만 아니라 노비제도의 현현을 말한다. 그 자속을 원하는 자를 오십만으로 헤아린 것은, 곧 농업경제의 거대한 발전을 말하는 것이다. 이러한 언표 속에는 곧 철기문화의 발전을 암시하고 있다. 농업은 철기와 함께 성생(成生)되는 생산과정인 까닭이다. 다만 이러한 철기문화가 어느 지역에서 가장 발달되었으며 어느 때부터 타방(他方)에서 영향을 받았을까 하는 것은, 남아 있는 문헌이 모호하고 유물은 있으나 기록이 없으므로 그 관계를 알기 어렵다. 다만 수년 전부터 영변(寧邊)·강진(康津)에서 명도전(明刀錢)이 발견되고, 위원군〔渭原郡, 숭정면(崇正面) 용연동(龍淵洞)〕에서 다수한 무기―도끼〔斧〕, 화살촉〔鏃〕, 송곳과 낫〔錐鎌〕, 철포정(鐵庖丁) 등―와 농구―호미〔鋤〕·가래〔鍬〕 등―와 함께 대소의 명도전이 발견되고[3] (도판 4), 평양에서 진경(秦鏡)의 파편과 진과(秦戈)가 발견되어 특히 그 명(銘)에

(表) 洛都武上郡庫
(裏) 廿五年上郡守廟□造高奴工師竈丞申工□薪註

라는 구가 있어, 준왕 때에 이미 고도의 철기문화가 있었음을 알게 되었다. 다시 그 말기로부터 연인(燕人)의 내구(來寇)는 진말(秦末) 한초(漢初)의 순전한 철기문화를 가져왔을 것이나, 그들은 오히려 공고(鞏固)한 자가결속에 골몰한 듯싶어 문화의 전파를 기록한 바 없고, 오히려 진번·임둔 등 인읍(隣邑) 부락 재화만 약취하고 있었던 것 같다. 이와 같이 위만조선의 성립은 침략을 위한 침략이었으나 적막했던 조선의 원시사회에 일대 충동을 환기시켰으니, 즉 그의 침략으로 말미암아 전조(前朝)의 망명객들이 남선(南鮮)에 이르러 그

4. 명도전(明刀錢). 평북 위원 출토.

곳에 삼한을 전개시키고 한조를 충격(衝激)시켜 그의 내구의 동인이 되어, 이로 말미암아 동방 제족의 문화사가 천명(闡明)되었다. 위만조선의 존립은 이곳에 의미가 있을 뿐이다. 물론 이것은 그들이 계획한 공로가 아니었다. 역사가 그들을 살렸을 뿐이다.

제2장 삼한사군시대 부(附) 동이제국

전술한 바와 같이 북조선에 위만의 내구로 전조(前朝)의 유민(遺民)이 남점(南漸)하여 비로소 국가다운 삼한이 남조선에 전개되어, 그곳에 명도전의 발견과 철제무기형식을 모방한 석조이기(石造利器)가 발견됨으로부터 이 지방에 비로소 금속문화가 수입된 것을 알았다. 동시에 북조선에는 이보다 일찍이 금속문화가 수입된 것을 알았고, 위만조선 성립에 하등 문화적 가치를 볼 수 없으나 한사군이 전개될 전위적(前衛的) 의미를 부여하였다. 물론 위만조선의 말기는 철저한 항거 속에서 이반(裏叛)을 당했다. 우리는 그들이 이반된 것을 가엾이 여기기 전에 그로 말미암은 거대한 문화의 신속한 전래에 놀라지 않을

수 없다. 이리하여 서북조선에 전개된 순전한 한대 문화의 이식은 남방조선에 그 모방자를 내고 동북조선의 원시문화 계발을 촉성(促醒)시켰다. 그러므로 이곳에서는 당시 문화의 중심이었던 한사군시대의 문화를 먼저 서술하고, 다음에 이 모방에 급급했던 남조선의 삼한문화를 서술하고, 끝으로 금석병용시대에 바야흐로 들었던 동북조선의 문화 정도를 엿보려 한다.

그러나 상술한 바와 같이 이 한사군시대의 존립 연수(年數)는 실로 사백이십일 년이란 장구한 세월에 펼쳐 있었으므로, 이에 해당하는 연대에 조선 내 여러 나라의 소장(消長)도 자못 번거로웠다. 즉 부여 · 읍루 · 예맥 · 옥저 · 삼한 · 삼국 등의 존폐와 체대(遞代)는 실로 실마리같이 엉키어 있다. 부여 · 읍루 · 예맥 · 옥저 등의 역사적 상한 · 하한은 불명(不明)하나 문화적 현현이 한사군의 설치로 말미암아 기록에 오르게 되고, 삼한의 하한이 불명하나 이 역시 한사군의 설치로 말미암아 문화적 기록이 남게 되고, 삼국의 상한이 불명하나 조선사관에 의하면 한사군과의 교통이 적지 않았던 듯하다.

1. 한사군시대(B.C. 108-A.D. 313)

위만조선과 한과의 알력관계를 우리는 모르나, 한무제(漢武帝)의 내구는 드디어 성공하여 원봉(元封) 3년(B.C. 108)에 비로소 한사군을 위만조선 고지(古地)에 두어 식민정책을 베풀기 시작했다. 『한서』 「지리지(地理志)」에 의하면, 우선 낙랑 · 임둔 · 진번의 삼군을 두고 그 이듬해에 현도군(玄菟郡)을 두었다. 이 군하(郡下)에 다시 각 현(縣)을 두었으나 당초의 현명(縣名)이 전함이 없고, 군치(郡治)의 소재지는 낙랑군에 조선현〔朝鮮縣, 평양(平壤)〕, 임둔군에 동이현〔東暆縣, 강릉(江陵) · 덕원(德源) · 안변(安邊)〕, 현도군에 옥저성〔沃沮城, 함흥(咸興)〕, 진번군에 잡현〔霅縣〕이 있었다. 이 네 군의 현 위치에 대해서는 사학계의 큰 문제이므로 이곳에서는 피하거니와, 그 중의 낙랑군은

평양을 중심으로 한 곳으로 평안남북도 · 황해도 · 경기도에 펼쳐 있었던 곳임은 학계의 정론인 듯하다. 더욱이 한사군의 유물이 이곳에서 많이 출토되었다. 그러나 이 네 군도 시원(始元) 5년(B.C. 82)에 폐합(廢合)이 있어, 두 군(임둔 · 진번)은 없애고 그 필요한 잔부(殘部)를 낙랑군에 병합한 까닭에, 이 낙랑군 안에 동부도위〔東部都尉, 불이현(不而縣)〕와 남부도위〔南部都尉, 소명현(昭明縣)〕의 두 부(府)를 두게 되었다. 그후 후한 광무제의 건무(建武) 6년(A.D. 30) 상술한 두 부를 없앴으니, 이는 실로 고구려 · 부여 · 예맥 등 제족의 반란에 이기지 못한 까닭이었다. 이 세력들은 점점 확대되어 군치를 침입함이 잦았으므로 그를 못 이겨 일시 둔유현〔屯有縣, 황주(黃州)〕 이남의 땅을 버렸으므로, 낙랑군민이 다수의 남선 지방에 이동하여 이곳에 한문화가 모방되기 시작했다. 이 한문화의 모방은 그들의 새로운 생활의 발전에 대한 새로운 문화적 무기였다. 무기의 획득은 무기의 역용(逆用)을 초치한다. 따라서 이에 대한 반동적 세력이 다시 대립하게 되었으니, 그것이 즉 요동태수(遼東太守) 공손강(公孫康)이 다시 대수(帶水, 지금의 한강) 부근을 중심으로 하여 대방군(帶方郡)을 설치하게 된 것이었다. 고구려의 신흥세력은 이로 말미암아 잠깐 남하(南下)의 길을 잃고 한의 고군(古郡)이었던 현도 · 임둔의 양 지방으로 뻗치기 시작했다. 그러나 얼마 아니하여 중국 본토에서는 삼국의 분란이 일어 한조가 멸망하므로, 따라서 조선의 한사군은 삼국 중의 하나인 위조(魏朝)의 세력하에 들어섰다. 이 위조의 세력은 자못 왕성하여 조선의 삼국도 일시 그 세력의 핍박을 받아 예기(銳氣)가 꺾였으나, 그러나 위(魏)의 천하는 불과 사십육 년에 진조(晉朝)에 수선(受禪)하게 됨으로부터 한군(漢郡)의 세력이 점차 미쇠(微衰)하게 되었으니, 이 틈을 타서 다시 일어나기 시작한 삼국의 세력은 남북으로 한군을 충격(衝激)하여 마침내 진 건흥(建興) 원년(A.D. 313)에 조선 한계 내의 한의 세력을 완전히 멸절시키고 말았다. 이리하여 순전한 삼국의 각축이 시작되었다.

상술한 바와 같이 한사군은 누차의 소장(消長)을 겹쳐 가며 삼국을 지나 서진초(西晉初)까지 중국에 즉속(卽屬)해 있었다. 그러므로 그곳에는 전한·후한의 양한(兩漢) 문물은 물론이거니와 위·진 문화가 어느 정도까지 있었음은 물론이다. 다만 이곳에서는 유물이 비교적 적은 점과 그것이 시대의 체호(遞互)는 있을지언정 순전히 이식된 한계(漢系) 문화란 점에서 한사군이란 조하(條下)에서 통괄하여 서술하려 한다.

대개 한대 문화란 것은 재래와 같이 중국·일본에 국한되었던 문화가 아니었고 진(秦) 이래 서역·남해 등을 통한 서방문화 섭취의 문화였다. 그것은 한편으로 재래 중국문화의 완성을 기약했던 문화였을 뿐 아니라, 타방(他方)으로 세계적 중국문화의 창조의 기운이 발발했던 문화였다. 이런 문화가 식민정책으로 말미암아 조선 천지에도 펼쳐졌을 것은 물론이다. 이제 우리가 문제 삼으려는 건축·회화·조각·공예 등 제반 조형미술에도 그 영향을 볼 수 있다. 다만 이 영향된 점은 삼한미술사에 미루고, 이곳에서는 본간(本幹) 미술을 보고자 한다.

예에 의해 건축·회화·조각·공예 등으로 분류해 보자면, 건축은 분묘조영(墳墓造營)에서 그 일모(一毛)를 규지(窺知)할 수 있고, 회화·조각은 공예품의 장식품의 수법에서 규지할 수 있다. 이와 같이 건축·회화·조각은 순수한 존재가치를 가진 것이 없고 부용(附庸)된 의미의 존재일 뿐이니, 이 점에서 볼 제는 조선에 남은 한문화는 공예 전위(專爲)의 문화였던 감이 있을 것이나, 그러나 세대의 유원(悠遠)함과 병화(兵禍)의 부절(不絶)함이 지상 유물을 허여치 않았으므로, 다만 그 유물의 존재로써 시대의 특징을 규약함은 부당할 것이다. 이곳에 한문화에 가치를 부가하기 전에, 우선 그 성질을 살펴볼 필요가 있다.

1. 건축―분묘조영에 나타난 공간 공상(空想)

한대 건축의 형식은 중국 본토에서도 효당산〔孝堂山, 산동성(山東省) 비성현(肥城縣)〕·무씨사〔武氏祠, 지금의 가상현(嘉祥縣)〕·태실소실개모묘〔太室少室開母廟, 하남성(河南省) 등봉현(登封縣)〕 등 분묘 관계의 석궐(石闕)·석실(石室) 및 화상석(畵像石)에 의해 대략 규지될 뿐이다. 그러나 그것이 비록 분묘 관계의 것이라 하더라도 지상 건물임에 대해, 조선에서 발견되는 동대(同代)·동류(同類)의 분묘 관계의 유물은 전부 토중(土中)의 조영이다. 그 외형은 원분토총(圓墳土塚)에 불과한 것으로 하등의 형식 문제는 있지 않다. 그러나 근자의 고고학적 발굴사업으로 인해 지하 분광형식(墳壙形式)에 다소 미적 환상을 엿볼 만한 것이 생겼다. 즉 고고학적 조사에 의하면 그 분광형식에 세 가지가 있으니, 목곽분(木槨墳)·석곽분(石槨墳)·전곽분(塼郭墳)이 그것이라 하겠다. 이 세 가지 형식의 상호관계, 역사적 관계 및 원류(原流) 관계 등은 고고학상의 문제요 더욱이 천명되어 있지 않은 문제이므로 이곳에서 논급할 필요가 없거니와, 이 중에서 우리가 관심 가질 것은 전곽분이다. 전곽분은 문자가 보이는 것과 같이 전(塼) 즉 '벽돌'로 경영한 자이니 그 전반적 특점(特點)을 말하자면,

1. 평면(plan)의 미궁(迷宮, labyrinthos)적 효과
2. 벽면의 도안적 효과
3. 궁륭가구(穹窿架構)의 환상적 효과

에 있다 할 것이다. 이러한 것이 완전한 입체형식을 보존한 자가 드물다 하겠으나(두세 개 복원 수축된 것은 있다), 그 가구형식이 후대 고구려·백제 고분 형식과 다대한 관련이 있는 점에서도 주목할 가치가 있다. 『고적조사보고』에 의하면 이 전곽 평면에는 일실(一室)이 있는 것, 이실(二室)이 있는 것, 삼실

5. 사리원(沙里院) 대방태수묘(帶方太守墓)의 평면과 단면.

(三室)이 있는 것 등의 세 종이 있어 각각 그 전면(前面)에 연도(羨道)가 있다 한다. 그 실례를 들면

 (갑) (일실) (예) 대동강면(大同江面) 제7호분 · 제10호분
 (을) (이실) (예) 대동강면 석암리(石岩里) 고적, 사리원(沙里院)
 대방태수묘(帶方太守墓) (도판 5)
 (병) (삼실) (예) 대동강면 제1호분

등이 대표작이라 할 것이다. 이미 분묘는 지하의 조영이라 했으나, 전곽은 특히 예외를 잃은 것이 많다. 즉 다른 전곽의 거의 모두를 지평 아래에 경영했음에도 불구하고, 전곽만은 지평 위에 구조했다. 이 점은 후대 고구려 석실 · 석

6. 영성자(營城子) 제1호분의 남북 단면도와 평면도.

분 형식에 답습된 것으로 주목할 점이다. 벽돌로 현실(玄室) 연도를 짜고 그
위에 궁륭천장을 조영하고 바닥을 깔아서 전체 모습을 완성시킨 후 봉토(封
土)하여 분롱(墳隴)을 이루었다. 이리하여 경영된 분곽 평면의 단실(單室) ·
양실(兩室) 등은 후대 고구려에도 성행되었으나 복잡미는 적은 것이요, 삼실
경영의 평면이 자유로운 환상미를 표현하고 있다 하겠다. 삼실의 대소가 불일
치할 뿐 아니라 배열에도 규격을 좋아하는 그들의 형식감과는 떨어져 자유평
면을 이루고 있다. 더욱이 그 단위 평면이 직선적 정방형이 아니요, 호선(弧
線) 방형을 이루었기 때문에 탄력미가 발휘되었다. 이 호선형은 평면에서뿐
아니라 벽의 입체면에도, 천장의 궁륭면에도 성(盛)히 사용되었다. 이 점에서
전곽이 일개 고분에 불과한 것이나 당시의 생활이 위의(威儀) 규범에 결박되
었던 형식적 생활이 아니었고, 해이(解弛) 퇴폐의 배회적(徘徊的) 기분의 생

활이 아니었고, 강인한 탄력적 생활이었음을 규찰할 수 있다.

다음에 벽면은 벽돌을 한 겹으로 쌓아 올렸으나 전에 말한 호선 팽창이 부여되고, 양실·삼실 등 복실경영에도 벽면이 각각 독립하여 연락구(連絡口)에서만 상접(相接)되었다. 이곳에도 탄력적 효과를 얻은 원인이 있다 하겠다. 게다가 벽면에는 각종 무늬있는 벽돌로 한 도안면을 꾸미어 무덤 내 장식을 꾀했다. 이 무늬에 대해서는 와전공예에서 상술하겠으나, 대개는 기하학적 무늬와 문자무늬와 인물·동물 등의 무늬를 구별할 수가 있다.

천장은 대개 봉토의 압력에 못 이겨 추락되었으나, 소실(小室) 천장은 장력이 비교적 강대한 관계로 두셋 잔존된 것이 있다. 원래 궁륭천장은 기교상 용이하지 않은 것으로, 한대 건축의 요만한 유물들이나마 전문가들의 칭찬을 오로지 받을 만치 고도의 발달을 이룬 것이었다. 중국건축에는 상하 수천재(數千載)를 두고 이 와전이 중요한 한 요소 재료였음은 건축사상 명백한 일이요, 궁륭천장의 발달은 이 재료에서 초치된 필연적 기교라 이미 이때에 저와 같이 발달되었음에 하등 신기한 바 없을 것이나, 그러나 그것이 조선에서 유지 발전되지 못하고 한사군과 함께 사라지고 만 것은(이에 대한 이유는 후에 상술할 기회가 있을 것이다) 특히 주목할 점인가 한다. 〔1931년에 대련(大連) 영성자(營城子) 목성역(牧城驛) 사강둔(沙崗屯)에서 발견된 고분은 이 종류의 분광(墳廣) 중 가장 우수한 일례이다.〕(도판 6)

2. 회화

한대의 중국회화는 중국 본토에도 순수한 예는 없고, 화상석(畵像石)·묘석(墓石) 기타 공예품에 나타난 유적으로써 그 실상을 억측할 수가 있다.[4] 그러나 한편 문헌에 나타난 기록으로 볼 제, 한대 회화미술의 발전은 실로 경탄할 만한 것이 있다. 그 화제(畵題)는 대개 신간고사(神姦故事)를 취급한 감계주의(鑑戒主義)에 있다 할 것이나, 후한대에 불교의 전래로 말미암아 종교화

의 발전도 싹트기 시작했다. 그 화면(畵面)은 고래로 벽화가 이미 있었으나, 이때(후한대)에 이르러서는 한편 불교의 영향도 있었거니와 벽화가 독특한 가치와 의식을 갖고서 발전했다. 이리하여 당대의 회화라면 우선 벽화를 연상할 만치 그만치 성행했다.[5] 그러나 후한대에 이르러서는 채륜(蔡倫)의 종이 〔紙〕의 발명으로 인해(A.D. 108) 화권(畵卷) 발달을 촉성시켰으니, 이로 말미암은 서화(書畵) 발달의 속도는 실로 놀라지 않을 수가 없다 하겠다. 그러나 전에도 말한 바와 같이 당대의 유물이 회화와 조각의 중간에 처할 만한 화상석 뿐이었으므로 그 기법을 볼 수 없었으나, 근년 조선에서의 한사군시대의 고고학적 발굴사업으로 말미암아 다소 필화(筆畵)의 묘법(描法)을 연구할 자료가 생겼다. 물론 이 자료란 것도 칠기라는 한 공예품에 이용된 것이나, 그러나 모필(毛筆)로 그려진 점에서 회화미술의 일모를 규지할 수 있는 자료가 되는 것이다. (1931년에 평양에서 벽화를 남긴 고분이 발견되었으나 아직 보고에 접하지 않았다.)

　칠기의 공예적 감상은 후항(後項)에 미루고 그 회화적 수법을 보건대, 제일로 색채에 있어 묵색 바탕을 주로 하고 그 위에 주(朱)·황(黃)·녹(綠) 삼원색으로써 각색 문양과 회화를 그렸다. 문양에는 기하학적 문양, 반이(蟠螭) 문양, 운기(雲氣) 문양, 초엽(草葉) 문양 등이 있고, 회화에는 인물·신선·방위신(方位神)·서금괴수(瑞禽怪獸)·산악 등이 있다. 이것을 사상 배경에서 분류하면 도교적 신선화(神仙畵)와 유교적 감계화(鑑戒畵)의 둘로 볼 수 있다. 전자의 대표적 작품으로는 1925년에 발굴된 왕우묘(王旿墓)의 도안칠기(圖案漆器)가 있다. 영평(永平) 12년(A.D. 69) 운운의 기명(記銘)이 있음으로 인해 후한 명제(明帝) 때의 촉군서공(蜀郡西工) 노씨(盧氏)의 소작임을 알 수 있어 제작 연대의 명백함으로 유명하거니와, 그 내면 한 모퉁이에는 남녀의 두 신선이 암석 위에 병좌(竝坐)하고, 그 곁으로 인록(麟鹿) 한 마리가 달리고 있는 상을 그렸으며, 이와 약간 떨어진 공면(空面)에는 용불(龍佛)을 좌우에 배치

해 그렸다. 두 신선은 그 복장에서 추찰(推察)하건대, 동왕부(東王父)·서왕모(西王母)임이 분명하다. 색은 흑·적·황·녹·갈 등이 있고, 필치는 섬세하고 초초(草草)한 중에 비동(飛動)하는 생기가 현저히 보인다.

다음에 유교적 감계주의를 화제로 한 대표적 작품으로는 1931년에 발굴된 대동강면 남정리(南井里) 제116호분의 칠채화죽롱(漆彩畵竹籠)이란 것이 있다.(도판 7) 농신(籠身) 네 모퉁이에는 오왕(吳王)·초왕(楚王)·황후(皇后)·시자(侍者)·시녀(侍女) 등이 있고, 연대(緣帶)에는 백이(伯夷)·숙제(叔帝)·상산사호(商山四皓)·효자(孝子)·효부(孝婦), 기타 다수의 인물이 나열되어 있다. 상개(上蓋)에도 황제(黃帝)·청녀(靑女)·신녀(神女) 등 다수의 인물이 전고후면(前顧後眄)하면서 설화적 동태(動態)를 이루고 있다. 이 조그만 죽비(竹篚)에 표현된 인물의 총수 아흔네 명 중에 남자는 여든네 명이요, 여자는 열 명이다. 인물의 배열은 화상석에서와 같이 평면적 나열이고, 중요인물에는 각기 성명 내지 직함을 기입했다. 노소남녀의 모든 계급의 인물이 나열되었을뿐더러, 서로서로 회화적 관련을 이루었다. 특히 '효자봉양(孝子奉養)'의 한 단(段)은 담화적(談話的) 화제가 구체적으로 표현되어 있다. 전 화면이 동요되어 있어 활화적(活畵的) 기분이 농후한 한편, 필치에 희화적(戲畵的) 기분이 농후히 나타나 있다. 다시 그 색채적 방면을 보더라도 흑지(黑地) 위에 적·홍·황·녹·청 등의 색이 자유로이 구사되었고, 윤곽선은 철저한 모세적(毛細的) 철선(鐵線)이나 속도가 있고, 농담을 달리한 색이 윤곽의 음영을 잡았다. 필치가 세밀한 중 파악형식이 조략(粗略) 담대하기 때문에, 위력과 생동이 있으면서도 전체적으로 심리적 효과를 얻었다.

끝으로 왕우묘에서 발굴된 것 중에 대모(玳瑁) 소갑(小匣)이 있다. 그 상개 평면에 그림이 있으니, 운문(雲文)으로서 윤곽을 잡고 내구(內區)에는 이단으로 노유남녀(老幼男女)가 있고, 그 중앙부에 사엽좌(四葉坐)가 있고, 그 주위에는 우익(羽翼)이 돋친 괴인(怪人, 인물 총수 열세 명)이 그려졌다. 색채는

7. 칠채화죽롱〔漆彩畵竹籠, 화상칠방광(畵象漆方筐)〕의 상개(上蓋, 오른쪽 위)와 하부
측면들. 대동강면 남정리 제116호분 출토.

베풀지 아니하였으나 모세한 흑칠선(黑漆線)이 자유롭게 비동(飛動)된 품
(品)은 한대 회화기술에 대한 한 표징이라 할 수 있고, 화제는 분명치 않으나
당대 풍속을 규찰할 수 있는 일례라 하겠다.

이상으로써 한대 화법의 일모를 규정짓자면, 그 화제는 도교·유교에 근본
을 둔 것이 많다 하겠고, 필법에 있어서는 색채를 조합시키지 않고 원색 그대
로 쓰기 때문에 화면이 매우 명랑한 것과, 선획은 모세한 철선이 주장이나 다
소의 비수(肥瘦)가 있고 속력이 있는 것임을 알겠다. 이러한 점은 한갓 조선에
서 발견된 칠화(漆畵)뿐 아니라, 현재 미국 보스턴 박물관에 있는 한대 묘문
(墓門)의 필화(筆畵)에서도 증명이 된다. 다만 조선에서 발견된 전거(前擧)의
죽비로 말미암아 재래 중국 화법에서 보지 못하던 일종의 음영법이 있었음을
알게 된 것은 커다란 자랑거리라 하겠다.

하여간 전술한 기법으로 말미암아 우리가 한화(漢畵)에서 인정할 수 있는

효과적 방면을 보면, 첫째 화면의 명랑한 것을 들겠고, 둘째 중국인이 강조하는 화면의 생동성을 들겠다. 다만 화면이 평면적이요 입체적 심도가 없는 것과, 화면에 배경이 없는 것과, 감정 표현이 개인적 차별이 없고 유형적인 것은 면치 못할 시대의 단계적 결점이라 하겠으나, 형태 파악에 있어 추상적이 아니고 자연적임은 그들의 행복을 말한다 하겠다.

3. 조각

이미 다른 예술도 그러하거니와 조각예술은 특히 그 시원을 종교에 둠이 심하다 하겠다. 그러나 전에 누설한 바와 같이, 종교다운 종교를 갖지 못한 한족에게는 순전한 조각을 발달시킬 만한 동기가 없었다. 그들에게는 오직 실용과 감계가 있었을 뿐이다. 그러므로 전자는 실용을 기본으로 하기 때문에 그곳에 공예만능의 현상을 이루었고, 후자를 기본으로 하기 때문에 천추(千秋)에 행적을 남기려는 욕구가 현저히 발휘되었다. 즉 전자의 실례로는 동기(銅器)·감경(鑑鏡)·도기(陶器)·칠기(漆器)·옥류(玉類) 등이 있고, 후자의 실례로는 예의 화상석이 있다. 그러나 화상석은 조선에 있지 않은 것인 고로, 이를 무시한다면 조선에는 전적으로 공예품이 남을 것이다. 그러나 각 공예품의 공예적 감상은 후항에 미루고, 이곳에서 모든 유물을 종합하여 얻은 한족의 조각기법을 일고(一顧)하기로 한다.

상술한 공예품에 나타난 당대의 조각기법을 보면, 대체로 원조(圓彫)·고육부조(高肉浮彫)·부조·모조(毛彫) 등을 구별할 수가 있다. 원조의 예로는 금동기(金銅器)에 나타난 귀형(龜形)·조형(鳥形)·마형(馬形)·웅형(熊形)·귀수(鬼首) 등과 도기(陶器) 중 토우(土偶)로 볼 수 있는 도아(陶鵝)·와구(瓦狗)·와계(瓦鷄)·와돈(瓦豚) 등을 예거할 수가 있다. 그러나 그것은 원조로서 필요한 모델리에룽(modellierung)이 조금도 없고, 주제의 형모(形貌)를 대략 전했음에 불과하다. 고육부조도 이렇다 할 만한 가치를 가진 것이 없으

나, 부조와 모조에는 놀랄 만한 기교를 보이는 것이 많다.

　모조는 금동기 · 칠기 등에 사용되어 있으나, 가장 교묘한 것은 칠기에 많이 나타나 있다. 왕우묘에서 발견된 칠경렴(漆鏡奩), 대동강면 제6호분에서 발견된 칠화(漆畵) 단편 등은 가장 우수한 실례라 할 것이니, 화제는 대략 문양을 위주로 한 것이나 개중에는 괴수기금(怪獸奇禽)과 운기수맥(雲氣水脈) 등이 초초히 모조되어 스케치적 필의(筆意)가 다분히 있다.

　그러나 이상의 모조는 회화와 조각의 공통 출발점이요 중간적 존재라 볼 수 있다. 이것이 주체적 가치를 발휘하기 시작한 곳에 조각도(彫刻道)의 일층(一層)의 발전을 볼 수 있다. 즉 그것은 모조가 음각이었음에 대해 그 반대에 양각이 된 것이니, 이것을 임시 명명하여 모양각(毛陽刻)이라 하겠다. 이 모양각이 가장 발전된 것은 경배(鏡背)조각에 많이 나타나 있다. 물론 와당(瓦當) · 벽전(壁塼) 등 문양수법이 모두 이 종류에 속한다 할 것이나, 선조(線條)의 비수(肥瘦) 운동 등의 가치가 의식적으로 발전되어 있는 것은 아무래도 경배 장식을 두고서는 다른 예를 들기 어려울 것이다. 경면(鏡面) 중에도 사유경(四乳鏡), 티엘브이계(TLV系) 경(鏡) 등에 많이 나타나 있고, 그 화제(話題)는 다른 경면과 다를 것이 없으나 초초한 필치, 첨예한 감정은 다른 칠화 · 모조 등에 못지않다. 더욱이 문자 · 문양 등에 나타난 필의의 첨예한 맛은 냉랭한 추의(秋意)를 느끼게 한다. 이 종류의 경면의 실례로는 왕우묘 발견의 칠유장의자손경(七乳長宜子孫鏡), 도미타(富田晉二) 소장 티엘브이상방경(TLV尙方鏡) 기타 다수히 들 수 있다.

　이 모양각은 물상을 윤곽적으로 표시함에 그친 것이나 다시 물상을 전면적으로 높인 필법이 있으니, 그는 즉 평조(平彫)라고 할 만한 것이다. 조각으로서 필요한 제이단의 발전이다. 그 실례는 내행화문경(內行花紋鏡)이란 명칭 속에 통괄된 다수의 경면을 들 수 있으나, 개중에 내행화문연팔봉장의자손경(內行花文緣八鳳長宜子孫鏡)이란 것은 문양에만 치우친 흠이 있으나, 백동제

(白銅製)상방신인화상경(尚方神人畵像鏡)이라 불리는 일면(一面)은 이 중에 가장 대표적 걸작이라 하겠다.

끝으로 상술한 평조에 다시 일단의 발전이 생긴 것으로 고육부조의 수법을 들 수 있다. 전체로 물체대상면에 살이 붙어 초기의 모델리에룽적 수법이 생성되기 시작한 작품이다. 다만 이곳에 주의할 것은 전술한 모양필법(毛陽筆法)이 끝끝내 이용되어 있는 것이니, 평조면에서는 윤곽과 부분적 설명에 병용되었으나 이곳 고육조(高肉彫)에서는 윤곽선으로서의 의미는 사라지고 부분 설명에만 사용되게 되었다. 이 종류의 예로도 다수히 들 수 있으나, 다마스(田增關一) 소장의 사유사신경(四乳四神鏡), 다다(多田春臣) 소장의 육유선수적씨경(六乳仙獸翟氏鏡), 도미타 소장의 반원방격신수경(半圓方格神獸鏡) 등은 개중의 우수한 필법을 가진 것이라 할 것이다.

요컨대 한사군 고지(故地)에 남아 있는 조각 예는 대체로 전체 형식을 파악하려는 일례와, 선각에서 점점 고차적으로 발달하려는 일례가 있었다. 따라서 전자는 원조적(圓彫的) 성질을 가진 것이요, 후자는 부조적(浮彫的) 의미에서 끝난 것이나, 양자간에 체계적 관련은 없었던 듯하다. 둘이 다 공예적 방면에서 시종(始終)했다 할 것이나, 특히 전자는 순장품(殉葬品)의 한 기교로 사용된 품(品)이 많고, 후자는 설화적(신간고사를 겹친) 방면에 이용된 품이 많다 하겠다.〔물론 이 양자 이외에 장식적 방면에 사용된 것도 다수이나 공통적인 것이므로 사상(捨象)하고, 양자의 특이점을 고조(高調)하고 비교하기 위한 가정적 대조이다〕 그러나 전에도 말한 바와 같이 원조적 형태를 이룬 것은 원조각(圓彫刻)으로서의 가치표준이 될 모델리에룽이 박약할뿐더러 형태 파악이 치졸하고, 미술품으로서의 환상 가치가 너무나 없다. 이와 대조하여 부조적 방면의 작품은 그것이 회화적 수법과 공통된 이유도 있겠으나, 형식 파악에 있어, 환상 가치에 있어 월등의 우위를 점하고 있다 하겠다. 이것은 요컨대 당대의 시대층적(時代層的) 존재상이 무목적적 예술의 환상이나 자유오성(自由

悟性)의 인식 표현을 요구할 계단에 이르지 못했음을 표시하는 반면에, 민중의 교화와 자기의 위의(威儀) 현양(顯揚)과 미래의 이상·욕망을 표시하는 데에 전반 문화의 가치를 기준짓고 있었음을 증명하는 것이라 하겠다. 이것이 한사군시대에 남아 있는 조각예술의 가치이다.

4. 공예

한사군 고지에서 출토되는 공예품을 열거하면 아래와 같다.

금철류(金鐵類)

용기(容器) — 복(鍑)·증(甑)·염(奩)·정(鼎)·준(尊)·종(鍾)·
세(洗)·노(爐)·진(鎭)·경(鏡)·인(印)·초두(鐎斗)·원(鋺)·
등(鐙)·호(壺).

이기(利器) — 도(刀)·검(劍)·과(戈)·극(戟)·모(矛)·부(斧)·
노(弩)·기(機)·전(箭)·도자(刀子)·대(鐓).

차마기(馬車器) — 동면(銅面)·비(轡)·탁(鐸)·차축두〔車軸頭〕기타

전류(錢類) — 명도(明刀)·반량(半兩)·오수(五銖)·화천(貨泉)·
대전(大錢)·소전(小錢)·염승(厭勝)·의비(蟻鼻) 등.

장식구(裝飾具) — 지륜(指輪)·천(釧)·대구(帶鉤), 기타 웅각(熊脚)·
마형(馬形)·장두(杖頭)·수환(獸環) 등.

토석류(土石類)

도토기(陶土器) — 옹(甕)·호(壺)·종(鍾)·안(案)·조(竈)·증(甑),
기타 명기류(明器類)·봉니류(封泥類).

옥석기(玉石器) — 벽(璧)·함(珨)·진(瑱)·비새(鼻塞)·옥시(玉豕)·
옥인(玉印)·마반(磨盤), 기타 장식품.

와전(瓦塼)

칠목류(漆木類)

안(案) · 반(盤) · 배(杯) · 함(函) · 비(篚) 기타.

포백류(布帛類)

마포(麻布) · 견류(絹類) 등.

이상은 1927년 고적조사특별보고 제4책 『낙랑군시대의 유적(樂浪郡時代の遺蹟)』을 중심으로 한 분류이다. 그러나 이상 유물 중에서 공예적으로 볼 만한 것을 정리하자면, 그 표준을 형태 · 색채 · 장식 등 기법에 두겠다. 이상의 표준으로 유물을 정리하자면, 우선 금철기 중에는 다음과 같은 것을 예로 들 수가 있다.

1. 대동군(大同郡) 제9호분 출토 동정(銅鼎)

2. 대동군 제9호분 출토 동휴렴(銅携奩)

3. 대동군 제9호분 출토 동렴(銅奩)

4. 대동군 제9호분 출토 박산로(博山鑪)

5. 대동군 제9호분 출토 안각웅상(案脚熊像)

6. 대동군 제9호분 출토 황금교대(黃金鉸帶)

7. 나카니시(中西嘉吉) 소장 동복(銅鍑)

8. 평양복심법원(平壤覆審法院) 보관 초두(鐎斗)

9. 도쿄미술학교 소장 금착동통(金錯銅筒)

10. 평양중학교 소장 동검(銅劍)

11. 기타 경면(鏡面) 몇 예

물론 이 외에도 개인의 소장 중에는 무수한 진품(珍品)이 있을지 모르나, 공

표되지 않은 이상 문제 삼을 수 없다. 전거(前擧)한 금동공예는, 전부가 천 수백 년간을 흙 속에 매몰되었던 관계로, 그 고유한 색택(色澤) 외에 수화(銹化) 작용으로 말미암은 각양의 색태(色態)가 우연히 첨가되어, 예기(豫期) 이상의 회화적 효과를 이루고 있다. 이제 전거한 각 예를 보면, 첫째 동정(銅鼎)은 본바탕이 황동색을 이루었으나, 녹수(綠銹)가 난반(爛斑)하며 악하(鍔下)에는 흑매색(黑煤色)이 엉겨 있고 질박한 동체(胴體)에 말굽형을 이룬 세 다리가 달려 있어, 형태의 반환미(盤桓美)와 색채의 유현미(幽玄味)가 가장 볼 만한 유물이다. 둘째 휴렴은 외형이 대략 '황금률'적 윤곽에 가까운 점에서 한기(漢器) 중 우아한 맛이 많은 작품이다. 광택있는 녹수도 색채미를 돕거니와, 특히 재미있는 것은 그 장식 의욕에 있다 하겠다. 즉 제량(提梁) 양단(兩端)에 용수(龍首)를 상각(象刻)했으니, 용수는 다시 연환(連環)을 물고 연환은 유환(鈕環)을 물고 유환은 또 다른 연환을 물어 각기 신이(身耳)와 개뉴(蓋鈕)에 연결되어 있다. 세 다리도 예의 말굽형을 이루고 있어 이들 자유자재한 의장(意匠)은 실로 교묘한 아치(雅致)를 표현한 우수한 작품이라 하겠다. 셋째 동렴은 형태보다도 장식의장의 일위(一爲)의 복잡성을 가진 것으로, 우선 개상(蓋上) 표면에는 중앙에 사엽좌(四葉座)가 음각되어 있으니, 그 간지(間地)에 표현된 기고강건(奇古剛建)한 쌍금쌍수(雙禽雙獸)의 음각화와 그 외구(外區)에 배치된 간모(簡模)한 양(羊) 삼두(三頭)의 조각, 염신(奩身) 요대(腰帶)에 음각된 교룡(蛟龍)문양과 수두형(獸頭形) 양환(兩環)의 조각, 세 다리에 표현된 간략한 웅형(熊形) 조각, 이러한 입체적 평면적 조각 이외에 예의 역사의 산물인 유연(黝緣)의 광택, 녹수, 군청색 녹(銹)과 조합된 황동색 등이 다각적 효과를 이루고 있다.

제 II 부

朝鮮美術總論

조선 고미술(古美術)에 관하여

'고미술'이란 것은 '고대미술'이란 것이겠으나 이 '고대'란 개념이 실로 막연하다. 대개 사가(史家)의 시대구분에 의한다면 고려시대까지를 고대라 하겠으나, 필자는 이곳에서 1910년 조선의 국가 형태가 사라진 그때까지를 고미술기로 간주하려 한다. 필자가 이와 같이 조선의 고미술의 기간을 광막(廣漠)하게 처리해 버린 곳에는 여러 가지 분론(紛論)이 있을 것이나, 필자의 의견으로는 적어도 1910년 이후의 사회생활·사회감정·문화동태 등 여러 가지 방면으로 '노도광풍적(怒濤狂風的)' 변화가 조성되었다고 보는 까닭이다. 다른 나라와 달라 조선의 1910년이란 세차(歲次)는 조선의 전 과거 문화를 '괄호 안에 넣어' 버리고 말았다. 따라서 조선의 고미술이란 실로 조선의 역사와 함께 자라났으며 조선의 역사와 함께 사라지고 만 미술이다. 물론 이것은 어떠한 나라에서든지 다 같은 사실이나, 필자는 언외(言外)의 일미(一味)를 가하기 위해 평범한 일구(一句)를 넣은 것이다. 우리의 미술 즉 현대의 미술과 미래의 미술은 한 과제로 남아 있을 뿐이다. 상술한 바와 같이 광막한 과거의 조선미술을 일모(一眸)하에, 더욱이 제한된 지면에서 논술하고자 하는 것은 대담한 욕망일는지 알 수 없으나, 필자가 또한 언급하고자 하는 바가 있어 이곳에 감히 횡수(橫豎)를 불고(不顧)하고 주문대로 적어 보려 한다.

조선의 과거 문화의 성분요소를 대략 구분해 본다면 퉁구스적 요소, 대양적(大洋的) 요소[페놀로사(E. Fenollosa)의 창설], 한족적(漢族的) 요소, 서역인

도계적(西域印度系的) 요소 등을 주맥(主脈)으로 볼 수 있다. 이 중에서 대양적 요소만을 제외한다면(그 이유는 후술) 전부가 대륙문화이다. 조선의 과거 문화는 실로 대륙문화에서 시종하고 말았다. 그러나 인조조(仁祖朝) 이후 물밀듯 들이닥친 것은 대양의 문화였다. 조선은 이 대양의 문화를 섭취하지 않은 곳에서 자멸하고 말았다. 이와 같은 문화의 이동으로 말미암은 국가의 소장(消長)은 상고(上古)에도 있었다. 즉 한사군(漢四郡)의 설립과 고조선(古朝鮮)의 멸망이 그것이다. 예컨대 원시적 석기문화에만 젖어 있던 그들 고조선민에게 새로 나타난 철기문화는 커다란 위협이었다. 이 철기문화는 인국(隣國) 중국에서는 벌써 은(殷)·주대(周代)부터 개화한 문화무기였으나 그를 섭취하지 않고(물론 섭취할 만한 기운에 도달하지 못했던 까닭이지만) 드디어 그로 말미암아 멸망하게 되었다. 이리하여 북부 조선에 갑자기 전개된 것은 한족의 철기문화이니, 오늘날 낙랑 고토(故土)를 중심으로 한 지방 일대에서 다수히 출토되는 유물은 실로 조선 자체의 유물이 아니요 한족의 식민문화의 유물이다. 수천 년 조선문화 동맥을 형성한 한화(漢化) 작용은 실로 이때부터 구체적으로 실현되었다. 우리는 그들이 남기고 간 예술적 유물에서 중국인 고유의 오행사상(五行思想)과 선가신앙(禪家信仰)과 유교감계(儒敎鑑戒)의 예술의욕을 오로지 볼 수가 있다. 그러나 이 한사군의 문화도 본국의 소란과 점차 강화되는 삼국의 세력에 못 이겨 멸망하고 말았다. 이때의 커다란 문화무기는 두말할 것 없는 불교라는 종교적 위물(偉物)이다.

삼국 중 고구려는 가장 일찍이 불교문화를 이용했으나 일찍이 폐기한 것도 고구려였다. 도교의 수입을 꾀하다가 한 승도의 이반(裏叛)으로 말미암아 멸망한 것이 그것이니, 실로 기이한 운명이라 아니할 수 없다. 백제는 고구려보다 뒤늦게 불교를 수입했으나 또한 일찍이 그에 탐닉한 곳에 패망의 원인이 있다. 그러나 이러한 중간에서 신라는 가장 선처(善處)하여 불교문화를 가장 교묘히 이용함으로써 삼국통일의 위업을 이루었다. 과연 삼국시내의 불교문화

가 위대했음을 우리는 많이 듣는다. 그러나 유물에서 본 삼국시대의 미술은 요컨대 일개의 과도적 존재에 불과했다. 즉 고구려 벽화에 나타난 퉁구스적 풍습, 한족적 오행신앙, 불교적 예술장식 등과 백제 유물에서 볼 수 있는 한족적 축전(築塼) 고분, 대양계적(大洋系的) 부장품(副葬品), 불교적 탑파·불상 등과 고신라의 고분 유물 중 대양계적 부장품, 불교적 요소 등의 제반 요소가 수유불합(水油不合)의 혼란한 상태대로 남아 있다. 상술한 문화요소나 예술의 욕에서뿐 아니라 그 조형양식도 대체로 고전적(classic)이 아니요 아치적(峨峙的, gothic) 경향이 세다. 아치적이라 함은 비자연적이요 기고(奇古)한 것을 말하는 것이다. 또 소재처리·화면구성 등에 있어서도 설화적 방법, 전공적(塡空的) 처리법을 많이 사용했다. 예컨대 한 개의 화면을 화면 그 자체에서 독립 통일시키지 않고 주관의 속세간적 또는 형이상학적 요구를 전부 설명적으로 망라한 것이 그것이다.

　　요컨대 이러한 제반 경향은 당대의 사회나 국가가 그 성립과 요구에 있어 건설적이었고 초단적(初段的)이었고 다단하였음을 말하는 것이다. 뿐만 아니라 당대의 예술 전반이 규격이 크고 패기가 발발(勃勃)한 것은 국가 내지 사회의 신흥기분을 잘 표현하는 것이라 하겠다. 그러나 이후를 계승한 신라의 통일은 국가 내지 사회적 요구의 통일도 초치했다. 당대 사회구성의 절대위세를 가진 문화무기는 이당(李唐)의 불교였다. 당대 문화적 요구는 통일과 정리와 수식(修飾)에 있었다. 우리는 이러한 경향을 예술적 유물에서 구체적으로 증명할 수 있다. 즉 취재(取材)의 통일과 표현의 고전적인 것 등이 그것이라 하겠으니, 당대 예술문화 전반을 상징하고 있는 석굴암(石窟庵)과 고구려 고분벽화를 비교해 본다면 저간의 소식을 단적으로 인득(認得)할 수 있을 것이다. 신라시대도 귀족사회의 전권시대(專權時代)라 하겠으나, 그러나 전반적으로 본다면 아직까지도 고구려 이후에서와 같이 개인의식이 농후하지 못하고 국가사회 또는 계급에 대한 단체의식이 강했다고 볼 수 있다. 그러므로 그 예술도 강

력을 잃지 않고, 규모가 능히 국가문화를 대표할 만한 양(量)을 가지고 있었다.(그 예로 불상을 들 수가 있다) 다만 잊지 못할 것은 전에 말한 문화계통상(文化系統相) 중에서 대양적 요소가 매우 희박해진 것이다. 원래 이 대양적 요소는 고신라기에 가장 현저히 발달했던 것이다. 통일기로 들면서부터 그 흔적조차 박약해진 것은 우리가 주의할 현상의 하나일까 한다. 대개 고신라의 문화계통은 원래가 대양계 문화에 속할 것이었으나, 그러나 신흥세력은 대양계 문화에 있지 않고 대륙문화에 있었던 까닭에 능히 이 대륙문화로써 삼국을 통일한 것이다. 그들은 단체화한 '근본(根本)'이란 피각(皮殼)을 고집하지 않고 능히 변증적 비약을 꾀할 줄 알았다. 이곳에 그들이 위업을 성취한 까닭이 있으며, 동시에 조선의 과거 문화에서 얼마간 대양문화를 제외한 까닭도 있는 것이다.

다음에 고려조에 들어와서 귀족사회의 개인의식과 권력행사가 현저히 발달한 것은 또한 역사가 증명하는 바이다. 이후 조선조말까지의 귀족(양반)의 발호는 쉬는 때가 없었다. 이미 개인의식이 농후해진지라 고려조 이후부터는 능히 국가적 위세를 대표할 만한 예술품이 없다. 고려조 예술을 대표하는 불화(佛畵)와 청자(靑瓷), 조선조 미술을 대표하는 초상화와 문방구, 이것들은 다 귀족사회의 수용(需用)에서 발달한 잦다란 예술품이요, 그 이상의 국가적 위세를 도울 만한 작품은 아니다. 다만 같은 귀족사회라 해도 고려조와 조선조가 다른 것은 전자의 문화배경이 불교였음에 대해 후자의 문화배경이 유교였기 때문이다. 고려의 예술이 푸르고 조선조의 예술이 흰 것은 이 연고이다. 고려조의 포류수금적(蒲柳水禽的) 무늬와 조선조의 몽유도원적(夢遊桃源的) 취재는 다같이 귀족사회의 고유한 유아환락적(唯我歡樂的) 사회심리의 표현이면서도, 고려의 귀족은 불력(佛力)에 의뢰하여 자가(自家)의 현세복록(現世福祿)과 미래왕생(未來往生)을 꾀하였고, 조선조의 귀족은 유교의 기반(羈絆) 속에서 현세의 환달(宦達)과 자신의 면목(面目) 발전만을 꾀하였다. 우리의

부로(父老)들 심리에 아직까지도 뿌리 깊게 남은 것은 이러한 사회심리이다. 이곳에 신라통일초에서와 같이 질적 비약과 심경 변화가 없다면 새로운 우리 시대의 미술이란 가망이 없다. 적어도 조선조의 고미술에 대해 상술한 바와 같은 역사적 사회적 배경을 냉정히 투찰(透察)함이 없이 여운적 잔재적 연연 심리(戀戀心理)만 가지고 애착하며 고집한다면 그는 묘혈(墓穴)을 스스로 파고드는 불행한 사람들이라 하겠다.

조선 고대미술의 특색과 그 전승문제

1.

미술이란 것은 심의식(心意識)에서 말한다면 기술에 의해 미의식이란 것이 형식적으로 양식적으로 구형화(具形化)된 작품이라 하겠고, 가치론적 입장에서 말한다면 미적 가치, 미적 이념이 기술을 통해 형식에, 양식에 객관화되어 있는 것이라 하겠다. 지(知)·정(情)·의(意)가 인간 심의식의 유일한 능력분별 범주요, 진(眞)·선(善)·미(美)가 인류문화의 유일한 가치분별 범주라면, 지·정·의와 진·선·미의 관련성은 문제도 되지 아니하지만, 미술이 인간의 심의식을 들여다보고 인간의 가치이념을 들여다봄에 있어 가장 중요한 한 부문임이 틀림없다. 우리가 조선의 미술, 조선미술이라 할 때 그것이 곧 조선의 미의식의 표현체·구현체이며 조선의 미적 가치이념의 상징체·형상체임을 이해해야 한다. 속된 비유로써 말한다면 미술을 통해 미적 심의식과 미적 가치이념을 들여다본다는 것은 관상객(觀相客)이 인물의 용모형태를 통해 주체의 성격을 들여다보고 인격의 고하(高下)를 판정함과 다름이 없다 하겠다. 고미술의 연구라는 것은 그러므로 결국에 있어 기술 전공의 사람이 기술적 입장에서 회고·반성하는 기술적 문제 외에, 문화사적 견지에서 그 양태를 통해 문화의식·문화이념·문화가치를 성찰함에 큰 의미가 있다 하겠다. 즉 미술이란 것에 대해 우리는 이 두 가지 태도를 취할 수 있는 것인데, 특히 후자는 미술에 대해 지난 것의 문화사적 파악이란 것과 오늘날과 앞날의 새로운 문화

사적 전개를 위해 중요시할 문제이다. 조선미술의 특색이 무엇이냐 묻게 되는 것도 필경은 이러한 견해에서 묻게 되는 것인데, 이 물음에 대한 해답이란 것은 곧 심심한 연찬(研鑽)과 장구한 고구(考究)의 총결집으로 나올 수 있는 것이요, 간단명료히 일조일석(一朝一夕)의 호기(好奇)에서 나올 것이 아닌 것은 새삼스러이 방패막이를 아니하여도 누구나 이해할 줄 안다. 필자가 이 문제의 과제를 받고 이곳에 해답같이 쓰려는 것은 일시 착상(着想)에서 나온 소견(消遣)거리에 불과할 것이나, 어설픈 대로 그래도 그대로 얼마만한 윤곽은 그려지리라 믿는다.

2.

조선 고미술의 특색은 무엇이냐. 한마디로 고미술이라 해도 원시조형(原始造形)으로부터 1910년까지의 사이에는 수천백 년의 세월이 끼어 있어 시대의 변천, 문화의 교류를 따라 여러 가지 층절(層節)이 있음은 두말할 필요가 없다. 그러나 그만한 변천을 통해 흘러내려 오는 사이에 노에마(noema)적으로 형성된 성격적 특색은 무엇이냐, 다시 말하자면 전통적 성격이라 할 만한 성격적 특색은 무엇이냐. 우선 나는 '무기교의 기교' '무계획의 계획'이라는 것을 들 수 있으리라 생각한다.

'기교적인 기교' '계획적인 계획'은 기교 · 계획이 의식적 의식, 분별적 의식에서 나와 직접 여건인 구상적(具象的) 생활에서 분리되고 추상(抽象)된 기교요 계획으로, 그것은 자각된 기교, 자각된 계획, 다시 말하면 기교요 계획이 독자적 의식을 갖게 된 기교요 계획이다. 그것은 즉 기교와 계획이 구상적 생활에서 충분히 분화된 것으로, 따라서 구상적 생활 그 자체도 기교요 계획에서 분화되고 분리되어 있어, 이러한 경우에는 기교요 계획이 구상적 생활로 다시 합조(合調)될 것을 이상으로 한다. 소위 개성이란 것이 예술에서 문제되어 있고 천재주의(天才主義)가 문제 되는 것은 기교요 계획이 이와 같이 생활

에서 분화되어 있는 데서 필연적으로 오는 문제이다.

그러나 '무기교의 기교' '무계획의 계획'은 기교요 계획이 생활과 분리되고 분화되기 이전의 것으로, 구상적 생활 그 자체의 생활본능의 양식화로서 나오는 것이다. 그러므로 그것은 생활과의 합조가 처음부터 문제 되어 있지 않고, 구상적 생활의 본연적 양식 발현으로 생활과 생활의 연속에서 생활과 함께 운명을 같이하고 있다. 기교적 기교, 계획적 계획이 작위적 기교, 작위적 계획으로 구석구석 기교적이고 계획적으로 정돈되고 구성됨으로써 구상적 생활을 이루려는 데 반해, 무기교의 기교, 무계획의 계획은 구상적 생활 그 자체의 본연적 양식화로 나타나므로 구상적 생활과의 합조는 도대체 문제가 아니나 생활 자체의 본연적 양식화 작용이란 점에서 그것은 기교요 계획의 독자성 · 자율성 · 과학성이 자각되어 있지 않다. 기술이 기술가의 손에서 전통이 계승되지 아니하고, 기술가의 혈통이라는 다만 그 이유에서 그가 기술가이든 아니든 기술가의 행세를 하지 않을 수 없던 조선의 풍속이 곧 이것을 증명한다. 말하자면 기술이 기술로서 전통이 상전(相傳)되지 아니하고 기술이 혈통으로서 상전되는 것이다. 이 뜻에서 보자면 조선에는 근대적 의미에서의 미술이란 것은 있지 아니하였고 근일(近日)의 용어인 민예(民藝)라는 것만이 남아 있다. 즉 조선에는 개성적 미술, 천재주의적 미술, 기교적 미술이란 것은 발달되지 아니하고 일반적 전체적 생활의 미술, 즉 민예라는 것이 큰 동맥을 이루고 흘러내려 왔다.

그러므로 민예로서의 미술은 계급문화로서의 특수성보다도 일반 대중적 생활의 전체 호흡이 그대로 들여다보인다 하겠다. 고구려 · 백제는 물론이요 신라의 미술도, 고려의 미술도, 조선조의 미술도 모두 다 민예적인 것이다. 조선에는 고려조로부터 개성적 미술, 천재주의적 미술이라 할 중국의 문인화가 일부 유행되기는 했으나 중국에서와 같이 뚜렷한 개성 문제, 천재주의가 발휘된 것이 아니요 다분히 이 민예적인 범주에 들어 있었고, 개성적 요소, 천재주의

적 요소는 극히 적은 특수한 예를 이루었을 뿐이다. 이렇게 된 원인은 정인사회(町人社會)·시민사회가 형성되지 못했던 데도 큰 이유의 하나가 있을 듯하다.

3.

조선의 미술은 민예적인 것이매 신앙과 생활과 미술이 분리되어 있지 않다. 그러므로 조선의 미술은 순전히 감상(鑑賞)만을 위한 근대적 의미에서의 미술이 아니다. 그것은 미술이자 곧 종교요, 미술이자 곧 생활이다. 말하자면 상품화된 미술이 아니므로 정치(精緻)한 맛, 정돈된 맛에서는 항상 부족하다. 그러나 그 대신 질박한 맛과 둔후(鈍厚)한 맛과 순진한 맛에 있어 우승하다.

우리는 먼저 정제성(整齊性)을 들어 보자. 조선의 미술은 정제성이 부족하다. 예를 경주 석굴암에서 들더라도 건축적 양태 그것은 정제되어 있으나 그곳에 있는 조각은 팔부중(八部衆)의 저열(低劣)에서 완전정제를 이루지 못했고, 도자공예에서 예를 든다면 기물의 형태가 원형적(圓形的) 정제성을 갖지 않고 왜곡된 파형(跛形)을 많이 이루고 있다. 이곳에 형태가 형태로서의 완형(完形)을 갖지 않고 음악적 율동성을 띠게 된 것이니, 조선의 예술이 선적(線的)이라 한 야나기 무네요시(柳宗悅)의 정의는 이 뜻에서 시인된다 하겠다. 이와 같이 형태가 형태로서 완형을 이루지 못하고 음악적 율동적이고 선적인 점에 우아에 통하는 약미(弱味)가 있고 다시 또 생동성이 있다. 우아로 통하는 섬약미(纖弱味)는 색채적으로 단조(單調)한 것과 곁들여 적조미(寂照美)를 구성하고 있는데, 고려청자·조선백자에서 볼 수 있음과 같이 청색 또는 백색이 그대로 있는 것이 아니라 쥐어짜지고 졸여 짜져서 굳건한 것을 통해 구수하게 어우러진 변화성을 갖고 있다. 그것은 마치 굳건한 마저(麻苧)·창호지·장판지에 다시 풀[糊]을 먹이고 다듬이[砧]질해 더욱 굳건한 마전을 하여 한개의 맵자한 취태(趣態)를 냄과 같다. 이것은 한편에 있어 맵자한 양태[이키

나스가타(いきな姿)]라는 특수한 예술적 성격을 구성할 수 있는 반면에, 건조하고 고비(固鄙)한 비예술적 성격을 내고 있다. 이어 나아가 이 단색조는 사상적 깊이보다도 사상적으로 어느 정도만큼의 깊이에 들어갔다가 명랑성으로 화하여 나온다. 말하자면 그것은 사상적으로 철저한 깊이에 들어가지 않고 어느 한도에서 체관적(諦觀的) 전회(轉廻)를 한다. 이는 즉 끈기와 고집이 부족한 것이며 반면에 허무·공무(空無)·운명의 관념이 쉽사리 이루어져 농조(弄調)로서의 유머가 나오는 것이다. 형태가 불완전하고 선율적이란 것도 이 유머의 성립을 돕고 있다. 이리하여 적요와 명랑이라는 두 개의 모순된 성격이 동시에 성립되어 있다. 질박·둔후·순진이 형태의 파조(跛調)라는 것을 통해, 다시 '적요한 유머'를 통해, '어른 같은 아이'의 성격을 내고 있다. 조선의 불상조각에는 이 '어른 같은 아이'가 많다.

4.

비정제성의 특질의 하나로 우리는 다시 비균제성(非均齊性) 즉 애시머트리(asymmetry)를 들 수 있다. 이것은 상하의 시머트리(symmetry)이든지 좌우의 시머트리이든지 다 같은 것으로, 즉 상하나 좌우가 규격적으로 동일치 않은 점이다. 예를 들자면 경주 불국사(佛國寺)에 동서로 다보탑(多寶塔)과 석가탑(釋迦塔)이 놓여 있는데, 이것은 배치로서는 좌우 시머트리이나 탑파 그 자체는 서로 다르다. 경주 남산 동쪽 산기슭의 속칭 남산사지(南山寺址)의 쌍탑도 역연(亦然)하다. 이를 경주 감은사지(感恩寺址) 쌍탑의 시머트리와 비교하면 용이하게 알 수 있다. 단일 건축의 절반이 나머지 절반과 반드시 동일치 않은 점도 그 특색이며 가람배치(伽藍配置)에 있어서도 역연함을 본다. 제일 알기 쉬운 것은 조선의 민가제도(民家制度)이니 그것은 결코 중국의 그것과 같은 균제적인 것이 아니다. 이러한 비균제성은 도자공예 같은 형태로서의 파조적인 곳에도 나타나 있지만 또한 가장 알기 쉬운 것은 조선의 목공예 같은 데서

와 창호(窓戶)·영창(欞窓)에서도 볼 수 있는 점이다. 이것은 결국 공상·환상의 자유발휘라는 특색을 이루는 것으로, 음악적이라는 특성에도 통하는 것이다. 조선미술이 환상적이며 음악적이라는 것은 시대적 특성이 아니라 전통적 특색이다.

5.

조선미술의 특색으로 '무관심성'을 들 수 있다. 예를 경주 동경관(東京館)에서 들자면, 그 후면에 열주(列柱)가 부식되는 대로 석주원초(石柱圓礎)로 보강한 것이 있는데 이것이 각 주마다 불일(不一)하여 장단(長短)이 참치(參差)히 되어 있다. 그리스 신전건축의 원형석주(圓形石柱)가 이러한 데서 발전된 것이라 하지만, 조선에서는 거기까지의 발전이 없이 한갓 무관심성만의 특색을 보이고 있다. 이러한 무관심성은 도처에 드러나 있어 조선의 건축에는 목재의 자연적 굴곡이 아무런 정리를 받지 않고 그대로 사용되어 있다. 구례(求禮) 화엄사(華嚴寺)의 각황전(覺皇殿) 같은 데서 그 심한 예를 볼 수 있을 것이다. 그러나 굴곡진 재료를 규격있게 정제하지는 않을지언정 목재의 본형(本形)을 그대로 양식구성에 사용하여 양식감정의 표현을 순리적으로 한다. 예컨대 합천(陜川) 해인사(海印寺) 구광루(九光樓)의 하층목주(下層木柱) 같은 것이 그것이니, 굴곡이 져 배부른 면을 전면(前面)으로 하여 그 소위 엔타시스(entasis)적 효과를 내었다. 보통 민가에 있어서도 추녀의 번앙전기(翻仰轉起)를 형성할 때 직목(直木)을 굴곡지게 기교적으로 계획적으로 깎아 하지 아니하고 이미 자연대로 있는 굴곡진 목재를 그대로 얹어 만들어낸다. 이리하여 무관심성은 마침내 자연에 순응하는 심리로 변한다. 우리가 구릉에 집을 짓고 장벽(墻壁)을 둘러쌓을 때 자연의 지형대로 층절이 지게 쌓는다. 그곳에 자연에 대한 강압이 없고 자연에 대한 순응이 있는 것이다. 그러나 이러한 무관심성은 가끔 가다가 통일을 위한 중도(中道)에 중단이 있고 세부를 위하지 않는

조소성(粗疎性)이 있다. 중도에 중단이 있다는 것은 결국에 있어 객쩍은 짓이 가미되게 되고 그리하여 완전 통일이 없어져 버린다. 이리하여 그 결과로 소대황잡(疎大荒雜)한 비예술적인 결점이 나온다.

소대황잡한 것은 확실히 결점의 하나이지만 그것도 정도 문제이다. 즉 세부에 있어 치밀하지 않으나, 그러나 세부에 있어 치밀하지 아니한 점이 더 큰 전체로 포용되어 그곳에 구수한 큰 맛을 이루게 되는 것은 확실히 예술적 특징의 하나이다. 전에 말한 생동성의 문제는 이곳에 곁들여 있는 것이니, 예컨대 미시마테(三島手)라는 분장회청유기(粉粧灰靑釉器)의 큰 맛이란 것은 이러한 소대황잡한 면에서 이루어진 큰 맛이요 생동성이다. 움직이고 있는 것으로서 치밀하지 못할 것은 사실이다. 그러나 움직이고 있다 하여 광란(狂亂)만이 있게 되면 그것은 예술성을 넘어선다. 이곳에 경계할 점이 있다.

하여간 이와 같이 치밀하지 못하고 소대황잡한 일면의 특질이 있는 것은 웬만한 중도에서 체념에 떨어져 버리는 데도 그 원인이 하나 있겠고, 또 조선의 미술이 상품화되지 못한 곳에도 그 원인이 하나 있을 것이다. 전자는 즉 신념상 문제이며, 후자는 즉 사회적 문제이다.

6.

조선미술에 있어 '구수한 큰 맛'이란 확실히 특징적 일면이요 번역할 수 없는 일면이다. 중국의 미술은 웅장한 건실미(健實味)가 있으되 이 구수한 맛은 없는 것이며, 조선의 미술은 체량적(體量的)으론 비록 작다 하더라도 구수하게 큰 맛이 있는 것이다. 조선미술에서 나는 항상 한 개의 모순을 본다. 그것은 작은 맛과 큰 맛이다. 조선의 미술은 단아한 면을 갖고 있다. 이 단아라는 것은 작은 데서 오는 예술성이다. 그러나 다시 큰 맛이 있다. 큰 맛은 단아하지 않은 것이다. 그러면 이 두 개의 모순은 어디서 오는가. 단아한 작은 맛이란 외부적 자연적 지리적 환경의 소치가 아닐까. 즉 단아란 자연의 제약에서 오는 면이

요, 큰 맛이란 생활의 면, 생활의 태도에서 오는 면이 아닐까. 즉 무관심 · 체념 등에서 소대(疎大)가 나오고, 파조(破調)가 나오는 데에서 큰 맛이 있고 다시 생활력의 둔질(鈍質)한 곳에 큰 맛이 있지 아니할까. 이미 조선의 예술이 생활에 반착(盤着)된 것임을 말했지만 조선의 생활은 또한 지토(地土)에 뿌리 깊이 반착하고 있다. 조선의 생활은 흙냄새가 아직도 난다. 이것은 결국에 있어 정인사회 · 시민사회를 이루지 못했던 곳에 그 원인이 있다. 그러므로 조선의 미술은 확실히 지토에 반착하고 있다. 지토를, 생활을 깊이 확실히 물고 있다. 일본의 니코묘(日光廟)나 아사쿠사(淺草)의 간논도(觀音堂) 같은 것을 본 사람이면 누구나 기억할 것이지만 그것은 공중에 뜬 신기루이다. 그러나 조선의 건축은 어느 것을 보든지 그대로 지토 속에 깊이 반착하고 있는 반석(盤石) 같이 서 있다. 동토(東土)의 예술이 세부까지 치밀하고 전체가 청미균정(淸美均整)해 있음에서 실제 체량은 어떠하든지 간에 큰 맛이 적음에 대하여, 조선의 미술은 소광(疎獷)하면서도 지토에 파묻혀 있는 곳에 큰 맛이 있는 듯하다. 소광하기만 하면 구수하지 못할 것이요 지토에 파묻히기만 하면 크지 못할 것인데, 이 두 면의 합치가 구수한 큰 맛으로 나타난 것이 아닌가. 이리하여 단아한 맛과 구수한 큰 맛이 개념으로선 모순된 것이나, 적조와 유머가 합치되어 있음과 같이 성격적으로 한 몸을 이루고 있는 듯하다. 이 좋은 예로 경주 봉덕사종(奉德寺鐘)을 들 수 있다. 그것은 실로 구수히 크다. 그러나 동시에 단아성을 잃지 않고 겸하여 윤곽의 율동적 선류(線流)는 다시 우아성을 내고 있다. 조선조의 청화자기(靑華瓷器)에서도 많은 예를 들 수 있을 것이다. 그러므로 이것도 확실히 조선미술의 전통적 특색의 하나라 할 수 있다.

7.

조선미술의 특색은 또다시 여러 가지가 있을 것이로되 이것은 박아군자(博雅君子)의 해명에 맡기기로 하고, 필자로서 해결하지 못하고 있는 기술적 방

면에서의 한 특색을 들어 두자면 그것은 착감(錯嵌) 내지 상감기술의 애호이다. 예컨대 고려청자에서 많이 볼 수 있는 상감술이 그것인데 이것은 하필 도자에서뿐만 아니라 동철기(銅鐵器)의 금은착감, 칠기(漆器)의 나전상감(螺鈿象嵌), 목공기(木工器)의 목공상감 등 공예품에서 많이 볼 수 있는 것으로, 예컨대 신라 때에도 구례 화엄사에서 발견된 석경(石經) 같은 데는 석면에 문자를 요각(凹刻)하고 그 속에 순금을 상감한 예까지 있어, 이 상감수법이 다방면으로 유용했던 것임을 알 수 있다. 이 수법은 양(洋)의 동서를 물론하고 어디든 있기는 있는 수법이나 특히 조선에서와 같이 애호된 예는 적다 하겠다. 이 점에서 이것을 확실히 조선의 특색이라 할 수 있는데 그 심리(心理), 그 이유가 어디 있는 것인지, 이것을 어떻게 설명할 것인지, 이것이 필자가 근래에 문제하는 바이다.

8.

이상으로써 필자는 조선미술의 특색이라 할 것을 생각나는 대로 대강은 들었다. 조선미술의 특색이라는 것은 곧 조선미술의 전통이라고도 할 수 있다. 말하자면 그것은 시대의 경과를 따라 형성된 조선미술의 주된 성격으로, 시대의 경과를 따라 더욱더 구체화는 될지언정 시대의 변천을 따라 변천될 성질의 것이 아니다. 즉 그것은 조선미술의 줏대〔主〕이다. 이때 조선미술의 전승(傳承)이란 것이 문제 된다면 그것은 곧 조선미술의 전통을 고집하자는 것으로, 다시 말하면 조선미술의 줏대를 고집하자는 것이다. 줏대를 고집함은 자아의식의 자각으로, 독자성의 발휘라는 것이 안목(眼目)이다. 동시에 그것은 자아의식의 확충이다. 전통이 문제 된다는 것은 결국 이 양면의 문제가 문제 되어 있는 것이다. 특색이라는 것은 결국 전통이란 것의 극한개념이다. 그러므로 자의식의 자각, 자의식의 확충을 위해서는 끊임없이 이 전통을 찾아야 하며 끊임없이 이 전통을 찾자면 끊임없이 그 특색을 찾아야 할 것이다. 우리는 너

무나 오래 이 전통을 돌보지 아니하였고, 너무나 오래 이 특색을 찾지 않고 있었다. 이는 결국에 있어 자아의식의 몰각(沒却)이며 자주의식의 몰각이다. 자아의식이 몰각된 생활, 자주의식이 몰각된 생활은 결국에 있어 수면(睡眠)의 생활이며 본능적 생활이다. 그것은 실로 산 생활이 아니며 문화인의 생활이 아니다. 이 뜻에서 우리는 조선미술의 특색을 찾아야 하고 조선미술의 전통을 살려야 한다. 다만 이때 주의해야 할 것은, 그것이 특색이요 전통이라 해도 반드시 전부 가치가 있고 또 고집해야 할 것이 아니다. 그곳에는 수승(秀勝)한 일면이 있는 동시에 열악한 일면도 있는 것이다. 이것은 하필 조선미술의 특색, 조선미술의 전통에서만 그러한 것이 아니라 어떠한 미술에서든지 다같이 있는 면이다. 이때 수승한 면은 더욱 확충시켜야 할 것이요 열악한 면은 깨끗이 버려야 할 것이다. 이 분별이 서지 않고 덮어놓고 특색이요 전통이라 하여 고집하기만 한다면, 그것은 결국 특색이요 전통이라는 것을 찾지 아니했을 때와 마찬가지가 된다. 아니, 마찬가지란 것보다도 그것은 진보향상 · 개과천선이 없는 고비(固鄙)한 특색이요 고비한 전통으로 응어리만 찌들어 갈 것이므로 오히려 해독(害毒)에 가까운 일이라 하겠다. 이러한 뜻에서 조선미술의 특색, 조선미술의 전통을 찾되 항상 그 우열의 면을 판정해야 한다는 것이다.

조선미술의 특색, 조선미술의 전통을 찾는 데는 두 가지 방법에서 해야 한다. 하나는 그 기술의 방면에서요, 다른 하나는 그 학술적 방면에서이다. 기술은 그 형성적 수단을 찾아 다시 갱생시키려는 것이며, 학술은 그 내면적 문제를 살피려는 것이다. 미술을 순전히 오락적 감상적 유한물(有閑物)로 생각하는 것은 이미 과거의 유태(遺態)이다. 미술 내지 예술을 오직 오락적 감상적 유한물로 생각하는 것은 미술 내지 예술을 오직 감정적인 것으로만 생각하는 18 · 19세기적 사상이다. 미술 내지 예술을 골동적으로 취급하는 것은 이 사상에서도 극히 촌스러운〔鄙〕 면이요, 더욱이 그곳에 금전문제 · 취리문제(取利問題)가 붙는다는 것은 인신매매로써 능(能)을 삼는 무리와 다름이 없다. 미

술 내지 예술이란 것은 그것을 낳은 무리, 그것을 낳은 사회의 모든 실천적 요소, 모든 정신적 요소가 양식의 형태를 빌려 상징화된 것인 만큼 그 무리, 그 사회의 모든 생활의 구체적 전모를 알려면 미술 내지 예술 외에 없는 것이다. "聽其言也 觀其眸子 人焉廋哉 그 사람이 하는 말을 들어 보고 그 사람의 눈동자를 살펴 본다면 사람이 어찌 숨길 수가 있겠는가"[1]에서 '觀其眸'에서의 '눈동자〔眸〕'에 해당하는 것이다. ('聽其言'이라 했지만 말이 있는 곳엔 오히려 거짓이 있는 법이나 눈동자에는 거짓이 없는 것이다) 조선의 문화인은 다른 나라의 문화인보다 이 방면에 대한 관심이 너무 적었다. 조선미술의 전승문제에서뿐 아니라 일반이 조선문화의 전승을 문제 삼겠거든 이 방면에도 깊은 관심이 있어야 해결될 것이다.

조선문화의 창조성
공예편

조선문화의 창조성을 말하려 할 때 우리는 먼저 창조성의 의미를 확립시키지 아니하면 아니 될 것이다. 창조란 무엇이냐. 이것에 대한 해석은 여러 가지 있겠지만 우선 인간의 창조능력을 부인하는 사상과 인간의 창조능력을 시인하는 사상과의 대립을 우리는 보고 있다 하겠다. 이 인간의 창조능력을 부인하는 사상은 일찍이 스콜라 철학에서 주장하는 바와 같이 "만유(萬有)는 무(無)로부터 생겨날 수 없는 것이라" 해석될 때, 만유는 곧 자연인과율의 위에 설 뿐이요 창조의 능력이란 오직 신에게만 가는 동시에 자연과학의 발달이 이곳에서 태생하게 된 것이다. 말하자면 절대능력적인 절대독립자가 아니면 무(無)에서 유(有)를 만들 수 없는 것이니, 인간이란 것이 이와 같은 절대능동적인 절대독립자가 아니라면 인간에게는 창조라는 것이 없다. 인간은 오직 유에서 유를 만들어낼 수 있을 뿐이니, 이는 이로써 창조라 할 것이 아니요 유의 변용에 불과한 것이다. 바꾸어 말하면 인간에게 인과율이 절대로 지배하고 있는 한 인간에게는 창조가 없다. 이리하여 자연과학적 견지에서 볼 때 인간은 창조성이 없는 동시에, 인과율을 초월한 존재를 세우는 종교적 견지에 있어서도 창조의 능력은 오직 신에게만 있는 것이요 인간에게서의 창조의 능력이란 거부되어 있는 것이다. 유의 변용이란 것도 요컨대 인과율에 지배된 한 현상에 불과한 것이요, 인간의 자의식(自意識)을 보이는 것이 아니다. 그러므로 이러

한 입장에 설 때 실로 '역사의 앞에는 새로운 것이 없는 것이다.'

이에 대해 인간에게 창조의 능력을 시인하는 입장은, 근대 낭만파 철학 이후 자아의 조정(措定)이 주장된 이후 정신의 창조능력, 생명의 창조능력이란 것이 시인케 된 것이다. 자아는 자아를 조정하는 사행(事行)으로써 무한히 전개되는 순수한 활동이니, 그 무한한 실재성이 유한한 한계 속에 전개되는 것이 곧 창조적 활동이라. 그러므로 창조의 철학가 베르그송(H. Bergson)에 의하면 모든 생명은 곧 지속이며, 이 지속은 무궁한 과거에서 무궁한 미래로 창조적 진화를 전개하는 데 그 실재성이 있으니 생명이 곧 창조이다. 생명이 있는 곳에 창조가 있는 것이다.

이와 같이 인과율에서 인간의 생활이라는 것을 볼 때 인간의 생활이란 것은 자연물리학적 현상에 지나지 않는 것이며, 따라서 그곳에는 문화라는 것이 있을 수 없고 풍토적으로 규약된 특수한 생활과 이동으로 말미암은 기류적 혼효(混淆)가 있을 뿐, 그곳에는 창조니 모방이니 하는 하등의 의식적 작위 가치관념의 성립이 없는 것이다. 인간이 저마다 토석기를 만들어 사용하고 또는 동철기를 만들어 사용한다는 것은, 마치 새가 보금자리를 만들고 누에가 고치를 지을 수 있음과 같이 그간에 간단·복잡의 차이는 있을 수 있을지언정, 본능의 소치일 뿐이거나 그렇지 아니하면 신으로부터 예정된 기반(羈絆)에서의 한정된 기계적 움직임에 불과한 것이요, 자기 자신이 만들지 아니한 것을 응용하거나 이용하는 것도 자연의 소객(騷客)인 두견(杜鵑)이 남의 보금자리를 이용해 종족의 번식을 꾀하는 본능과 같이 자연의 정능(定能)에 불과한 것이다. 그러나 우리가 적어도 문화를 말하고 창조와 모방을 구별하고 진보와 진화를 분간하고 취사와 선택이란 것을 말한다면, 이것은 확실히 생활의 자의식적 능동성을 시인하고 자주생활의 의의를 시인하는 입지에서 가능한 것이라 하겠다.

그곳에는 인간 정신이 무엇보다도 자주적인 것을 의미하고 자주의식의 자

유가치를 시인함으로부터 가능한 것이니, 정신의 의의, 문화의 의의도 이러한 곳에서 비로소 나올 수 있는 것이다. 이러함으로써 인간은 기계적이요 정능적인 것으로 국한시키려는 인과율에 가히 변화를 일으킬 수 있는 것이며, 인간으로부터 초월하고 인과율로부터 초월하여 인간을 제약하는 신은 인간의 자주의식이 권위화(權威化)된 것으로 인간의 자주의식과 동일시할 수 있는 것이다. 바꾸어 말하면 인과율이란, 인간에 있어선 특히 그 정신적 방면에 있어선 일종의 객관적 정신인 것이며, 신이란 것은 지고선(至高善)을 위한 인간 정신의 자주력이 이데아(idea)로 화한 것에 지나지 않는 것이다.〔인간은 자기의 죄장(罪障)을 스스로 청제(淸除)할 자유를 가졌다〕

이리하여 우리는 창조를 해석하되 이러한 자주적 정신, 무한한 활동적 정신이 인과에서 제약되어 있는 것에서, 즉 유한에서 한정되어 있는 것에서 형태를 얻고 또 얻는 것에 지나지 않는 것이라 해석한다. 바꾸어 말하면 무형된 능력이란 것이 유형된 형태를 얻는 곳에 창조적 활동 즉 창조라는 것이 있다고 해석한다. 이것이 인간 생활의 또는 생명 그 자체의 구체적 실존양상이니, 한 손은 인과율에, 한 손은 자주의지에 파묻고서 움직이고 있음이 곧 생명의 지속상(持續相)이다.

그러나 이와 같이 무한정신이 형태를 얻는다 하더라도 그곳에는 실제에 있어 여러 가지 경우가 상정된다. 말하자면 이 형태라는 것이 이미 어디든 있던 것을 그대로 본떠 온 것이냐(모방), 또는 어디든 있던 것을 변용해서 이 무한정신의 새로운 발전의 내용을 담게 된 것이냐(응용·이용), 또는 아무데도 없던 것을 이 무한정신이 새로운 기형(機型)을 얻어낸 것이냐, 이러한 도식적 분류가 설 때 참다운 의미에서의 창조란 이 최종의 경우를 두고 말할 수 있는 것이라 하겠지만, 인간의 실제 생활이란 무에서 새로운 것이 나오는 것이 아니요 일종의 변증법적 비약의 지속에서 창조가 나오는 것인 만큼 절대 새로운 것에서의 창생(創生)이란 것은 없는 것이다. 이 뜻에서 '만유는 무에서 나오지

아니한다'는 정언(定言)이 일종의 패러독스를 갖고 새로운 액시옴(axiom)으로 다시 등장할 수 있다.

예로 인류의 원시문화가 인류의 자주적 의견에서의 창조냐, 본능의 발태(發胎)에서 진화된 것이냐 이러한 근본문제, 또는 어떠한 특수지역 특수종족의 특수문명이 그 주체정신의 자주의식의 소산이냐 아니냐 하는 근본문제, 이러한 근본문제는 보류하고 어떠한 특수지역의 특수종족의 특수문명이 있다면 그것은 그 지역의 그 종족의 생활의 지속과 시간의 축적으로 말미암아 그 종족의 전통을 이루어 모방과 번복과 전용(轉用)과 변용을 겪어 가는 도중에 창조라는 것도 나오게 되는 것이니, 추상적으로 가상한 고립된 특수지역의 문화라는 것도 이러하거든, 하물며 실제 인류생활에 있어 종족의 혼효와 문화의 교류가 복잡하게 유동하고 있는 이 지구 위에서 모방과 이용과 응용을 떠난 순수 창조란 것은 한갓 청교도적(淸敎徒的) 결벽성을 가진 공상가의 추상에만 허용될 것이요 실제를 구체적으로 파악하는 정당한 의미에서와 창조를 말하는 것이 못 된다 하겠다.

내가 이곳에 '만유는 무로부터 나오지 아니한다'는 액시옴을 다시 또 끌어오겠으니, 이는 창조가 실로 곧 모방과 응용과 전용과 변용을 통해서 가능한 까닭이라 하겠다. 모방과 응용과 전용과 변용은 창조과정의 한 계단, 실로 그 전(前) 계단이며 창조란 이러한 모방과 전용과 응용과 변용을 토대로 한 그 위에서 생겨난 특수한 나무이다. 모방과 전용과 응용과 변용은 창조를 위한 소재요 비료들이다. 이러한 소재와 이러한 비료의 축적이 많으면 많을수록 그곳에는 더 큰 창조가 가능한 것이며, 이러한 축적과 혼효가 없다면 그것은 창조의 원천의 고갈 이외에 아무것도 뜻하지 아니한다. 이것은 문화뿐이 아니라 생물학적으로도 의생학적(醫生學的)으로도 그러한 것이니, 우리는 그 좋은 예로 신라의 진골(眞骨)·성골(聖骨)의 혈통 단멸(斷滅)을 들 수 있다. 말하자면 순수 혈통의 지속을 위한 혈족 결혼이 종래에는 그 단멸을 초치할 뿐이었다.

이러한 의미에서 이역(異域)의 많은 우수한 문화를 이어받을 수 있고 또 얻어들일 수 있었던 우리의 과거를 행복했었다 아니할 수 없다. 비극은 오히려 그것을 받아들이지 못하는 데 있을 것이요 많이 끌어들일 수 없는 데 있다. 대양문화, 북방 알타이 및 스키타이 문화, 서역문화, 한족문화 이 모든 것이 조선 과거 문화의 요소를 이루고 있는 것이라 하는데, 이 모든 것을 끌어들이고 받아들일 수 있었던 때의 우리는 확실히 행복했다.

그러나 근세 서구문명이 스스로 풍범(風帆)에 안겨 이 땅에 밀려들 때, 이미 원천이 고갈되어 사회(死灰)로 화하려는 구문화에 한 대의 캠퍼(camphor) 주사를 놓지 못하고 보강강장(補强强壯)의 역할을 이루지 못하게 한 곳에 면하지 못할 대단원이 있었던 것이다.

이러한 의미에서 여러 문화를 받아들일 수 있었던 때를 나는 곧 조선문화의 창조기였다 한다. 그것은 결국 비관할 과거, 멸시할 과거가 아니었고 찬미할 과거였고 흠앙(欽仰)할 과거였다 하겠다. 문제는 외지(外地) 문화를 받아들여 식상(食傷)에 걸리지 않았느냐, 그로 말미암아 자주적 정신을 잃지 않았느냐, 변용이었다면 어떠한 자주적인 것이 있었느냐이다. 그러나 이러한 전반적 문제는 이곳에서 논할 바 아니요, 공예만을 통해 조선문화에 어떠한 창조적 특질이 있느냐를 봄이 당면의 과제이다. 이때 모방이건 응용이건 변용이건 간에 그곳에 어떠한 자주적 정신이 보이는 것이 있다면 앞에서 말한 의견에 의해 그곳에 창조적 정신을 볼 수 있는 것이요, 그렇지 아니하여 퇴폐가 있다면 그것은 일러 창조라 못할 것이다.

물론 자주적 정신이 보인다 하더라도 원물(原物)에 대한 가치적 향상이 없다면 이는 역시 퇴폐이니, 예를 한식경(漢式鏡)에서 든다면 한식경은 한문화 정신의 창조성을 보이는 것이요, 그것을 수입하여 사용한 고조선에 있어서의 문화정신은 비록 그것을 사용할 수 있는 지위의 향상이 있었다 하더라도 그대로 아무런 변용이 없는 직수입의 것은 조선문화의 자주성을 보이는 것이라 할

수 없고, 또 비록 어떠한 변개(變改)가 있어 소위 방조경(倣造鏡)이라는 것의 생산이 있었다 하더라도 원물에 대한 아무런 새로운 것, 새로운 의미의 가상(加上)이 없는 한 그것은 창조정신의 발현일 수 없다. 그러나 삼국기 중엽에 들어 많은 철금공예가 나타났는데, 그것은 서역 내지 해안선 여러 나라 문명의 것과 공통되는 요소를 갖고 있어 이로써 조선문화의 창조성을 보이는 것이라고 하기 어렵다 하더라도, 개중에는 장식의 한 수법으로 오색이 영롱한 비단벌레〔길정충(吉丁蟲)〕의 교갑(翹甲)을 첩배(貼背)하여 특별히 명랑화려한 취태를 낸 것이 있으니, 이는 곧 특별한 취의(趣意)를 낸 것으로 그것을 산출한 신라문화의 창조성을 보이는 것이라 할 수 있다. 물론 철금공예에 있어서의 이 비단벌레의 이용은 일본 학자들로 말미암아 신라의 창견(創見)일 것이 의문시되어 있다. 그 이유로는 비단벌레〔소위 다마무시(玉蟲), 학명으로는 Chrysochroa Fulgidissima (Schoenherr)〕란 것이 현재 조선에서 산출됨이 극히 적고 과거에 있어서도 적었던 모양인데, 공예품에 이것을 사용하자면 반드시 그 수가 극히 과다해야 가능한 것이므로 의심된다는 것에 있으나, 현재의 생산율을 가지고 적어도 천사백 년에서 천오백 년 전의 사실을 말한다는 것은 그간의 기류와 자연의 변화를 무시한 비약된 논리로 거론할 필요가 없을 것 같다. 곤충학자의 말을 들으면 이 비단벌레의 분포가 대만(臺灣)·류큐(琉球)·규슈(九州)·혼슈(本州)를 통해 조선·만주에까지 미치고 있다 한다.〔이것은 석주명(石宙明) 씨에 의함〕 현재 조선·만주에서의 생산율이 적은 것은 반드시 과거에까지 논급될 근거가 못 될 것이니, 이 점에서 이 공예품을 신라문화의 창견의 하나로 돌려도 불가함이 없을 것이다.

이는 하여간에 부분적인 점에서의 가치의 발견이란 것이 결코 경시할 것이 아니다. 예의 유명한 신라의 조선식 범종(梵鐘)이라는 것이 당대 동아문화(東亞文化)의 수공(需供) 본원지인 당조(唐朝)에 있어 유물을 남김이 없음으로 해서 곧 들어 논하기 어려우므로 제략(除略)한다손 치더라도, 다른 석비(石

碑) 같은 일례를 들면 석비는 본래 한문화의 소산이요 조선문화의 소산이 아니지만 그것을 수입한 조선의 석비가, 특히 경주 무열왕릉비(武烈王陵碑) 같은 것은 그 예술적 가치에 있어 우수한 점이라든지 그 탄력적 기세에 있어 장위(壯偉)한 점이라든지 석비의 근원지인 중국에서 다시 그 비견될 자를 볼 수 없다 하니, 이는 곧 신라문화의 창의가 아닐 수 없는 것이다. 유유도기(有釉陶器)를 들어 말한다면 유유도기는 한족 기타 서역민족의 창안이나 그것을 중국으로부터 수입한 조선에 있어선 신라시대에 벌써 특별한 인화수법(印花手法)의 발달이 있었고 고려에 있어선 상감수법의 발달이 있어 특수한 취태를 내게 되었으니, 이는 곧 조선문화의 창조적 성능의 일면을 보이는 것이라 아니할 수 없다. 이러한 것은 오히려 기술의 말단에 속하는 것이라 하겠지만, 그러한 기술적 문제를 넘어서서 정신적으로 특별한 조선적 취태를 발휘하여 그곳에 남다른 문화가치의 성립이 있었다면 이것은 더 높이 평가할 필요가 있는 것이다. 예컨대 같은 도자라 하나 다른 나라의 도자는 현실적인 위의(威儀)라든지 관능적인 쾌감성에 치우침이 있는 데 반해, 조선의 도자에는 정서적으로 우아하다든지 형이상학적으로 유수(幽邃)하다든지 이러한 점에 남다른 특색이 있는 것은 확실히 조선문화의 창조적 일면이라 하겠다.

　다시 모티브에서 한 예를 든다면 고려조에 있어서의 포류수금문(蒲柳水禽紋)이란 것이 있다. 이 모티브는 중국에도 있는 것이지만 조선에서와 같이 특별한 애호와 특별한 발전을 이루지 못했고, 고려에 있어서 귀족사회의 특별한 시적 정취를 상징하고 있는 유명한 것이 되어 있다. 이는 마침내 고려에서뿐 아니요 일본에 영향을 끼쳐 후지와라(藤原) 시대의 귀족사회에 배합되는 한 화경(畫境)이 되어 야마토에(大和繪)의 중요한 한 화제(畫題)를 이루기까지 된 것이다. 이는 마치 불상조각에 있어 삼국기의 미륵반가상(彌勒半跏像)이란 것이 뻔히 인도로부터 발생하여 중국을 거쳐 들어온 것이나 조선에서 특별한 발전을 이루어 일본 아스카(飛鳥) 시대의 우수한 조각의 일면〔주구지(中宮寺)

관음상 및 고류지(廣隆寺) 미륵상]을 낳게 한 사정과 같으니, 이와 같이 남의 나라의 소산물이지만 부분적 개편이라든지 의미적 변개(變改)라든지 기술적 변개를 가함으로써 그 나라의 독특한 문화정신의 일면을 상징하게 될 때, 이것은 곧 이 나라의 창조성능에 배합되는 것이라 할 것이다.

다도(茶道)의 일례를 든다면 음다(飲茶)의 풍(風)이란 것이 본래 페르시아·인도 등에서 발생하여 중국에 들어와 매우 성행되고 조선·일본으로 전파된 것이나, 일본의 다도라는 것은 이러한 것의 전수완성(傳輸完成)임에 불과하면서도 일본문화의 창조라 아니하지 못할 특색을 이루고 있음에서 그것을 일본문화의 창조라 하는 것과 일반이라 하겠다. 이러한 의미에서 조선의 '한글'은 물론이거니와 조선의 동활자(銅活字)도 조선문화의 창조적 일면을 보이는 것이라 아니할 수 없다. 다른 이러한 문화 방면은 그만두고라도 지물공예(紙物工藝)·초직공예(草織工藝)·철물공예(鐵物工藝)·목공예(木工藝), 기타 잡공예에 있어 이러한 면면을 말하자면 한이 없을 것이다. 그러나 이러한 제반 사실은 별문제로 하고 공예를 통해서 본 조선문화의 창조성이란 어떠한 특성과 의미를 가진 것일까. 정서적인 점, 형이상학적인 점 이러한 내면정신의 일면을 이미 들어 말했으나 정신·기술 기타를 통해 통합적으로 두드러지게 대표적 설명이 될 것으로 무엇이 있겠는가. 이때 필자의 염두에 언뜻 띄며 또 역사적으로 가장 유명한 것이 있으니, 그는 신라 경덕왕대(景德王代)의 만불산(萬佛山)이란 것과 조선조 세종대(世宗代)에 있어서의 흠경각(欽敬閣)·보루각(報漏閣)·간의대(簡儀臺) 등의 여러 의기(儀器)이다.

우선 만불산이란 대략 말하면 다음과 같다.

이것은 침단목(沈檀木)과 명주(明珠)와 미옥(美玉)을 조각하여 만든 방장여(方丈餘)의 가산(假山)으로, 산에는 참암(巉巖)·괴석(怪石)·간혈(澗穴)이 구격(區隔)을 이루어 있고, 구격의 각 구마다 가무기악(歌舞伎樂) 열국산천

(列國山川)의 상(狀)이 있어 미풍이 입호(入戶)하고 봉접난작(蜂蝶鸞雀)이 날아들어 은약(隱約)히 보이며, 그 중에 만불(萬佛)을 안치했으되 큰 것은 방촌(方寸)을 넘고 작은 것은 팔구 분(分)으로, 머리는 혹 거서(巨黍) 혹 반숙(半菽)과 같되 나발백호(螺髮白毫)와 미목(眉目)이 적력(的歷)하여 상호(相好)가 실비(悉備)하되 자못 방불(髣髴)하여 자세하지 않고, 금옥(金玉)을 누조(鏤彫)하여 유소번개(流蘇幡蓋)·암라(菴羅)·첨복(簷蔔)·화과(花果)를 장엄히 이루었으며, 백 보마다 누각·대전(臺殿)·당사(堂榭)가 있어 대소(大小)가 모두 활동하는 기세를 이루었다. 앞에는 비구상(比丘像) 천여 구(軀)가 둘러 있어 그 아래 자금종(紫金鐘) 세 거(簴)가 있고, 각(閣)에는 포뢰(蒲牢)가 있고, 경어(鯨魚)가 당목(撞木)이 되어 바람이 일면 종이 자명(自鳴)하고, 종이 울면 둘러 있는 비구상들이 모두 부배(仆拜)하여 머리가 땅에 이르고 은은히 범음(梵音)이 들리게 되니, 그 토릭[관려(關捩)]은 종에 있다. 호(號)하여 만불이라 하나 그 실수(實數)는 불가승기(不可勝記)라.

이것이 만불산이란 것에 대한 대략의 설명인데 이보다 약 칠백 년 후인 세종 대 흠경각의 상설(像設)에 대한 설명에 다음과 같은 것이 있다.

천추전(千秋殿) 서쪽 뜰에 흠경소각(欽敬小閣)을 세우고, 그 안에 풀 먹인 종이[糊紙]로 칠 척여의 산을 만들어 옥루기(玉漏機) 바퀴를 설치하였다. 그 것은 물로써 돌게 한 것인데, 쇠[金]로 탄환만한 태양을 만들어 오운(五雲)이 산허리에 떠돌게 하고, 하루에 태양이 일주(一周)하되 낮에는 산 밖에 나타나고 밤에는 산속에 숨게 된 것인데, 그 사세(斜勢)가 천행(天行)에 준칙(准則)하여 거극원근출입(去極遠近出入)의 분(分)이 각기 절기(節氣)를 따라 천일(天日)과 합치하게 되었으며, 해 밑에는 옥녀(玉女) 네 명이 있어 금탁(金鐸)을 손에 들고 구름을 타고 사방에 서 있되, 인(寅)·묘(卯)·진(辰) 초정(初

正)이 되면 동편 옥녀가 금탁을 흔들고, 사(巳)·오(午)·미(未) 초정이 되면 남편 옥녀가 금탁을 흔들고, 서방·북방이 다 이와 같이 차례로 하되, 그 아래 또 네 신이 있어 각기 방위대로 면산(面山)해 놓여 있어, 인시(寅時)에 이르면 서향하고 있던 청룡(靑龍)이 북향하고, 묘시(卯時)에 이르면 동향, 진시(辰時)에 이르면 남향, 사시(巳時)에 이르면 다시 서향하고, 이 시차를 이어받아 주작(朱雀)·백호(白虎)·현무(玄武)가 또 차례로 돌고, 산 남록(南麓)에 고대(高臺)가 있어 강공복(絳公服)을 입은 사신(司辰) 한 명이 배산(背山)해 있고 갑주(甲胄)를 입은 무사(武士) 세 명이 그 아래 있어, 한 무사는 종추(鐘槌)를 들고 서향하여 동편에 서 있고 또 한 무사는 고부(鼓枠)를 잡고서 서향하여 서근북(西近北)에 서 있고 또 한 무사는 정편(鉦鞭)을 잡고서 동향하여 서근남에 서 있어, 시간마다 그때가 되면 사신이 종인(鐘人)을 돌아보고 종인은 또 사신을 돌아보면서 종을 치며, 경(更)이 되면 고인(鼓人)이 같은 법식으로 북〔鼓〕을 치고 점(點)이 되면 정인(鉦人)이 또 같은 법식으로 징〔鉦〕을 쳐서 경·점의 징과 북의 수가 상법(常法)과 같다. 또 그 아래 평지에는 열두 신이 각기 방위에 따라 있어 그 뒤에 구멍이 있으되 상시에는 닫혀 있다가, 자시(子時)가 다하면 옥녀는 돌아 들어가고 그 문은 스스로 닫히고 쥐도 스스로 없어져 버리며, 축시(丑時)가 되면 축신이 나타나고 소가 일어나는 절차로 전번과 같이 열두 시가 다 그러하다. 오위(午位)의 앞에도 대(臺)가 있어 대 위에 의기(欹器)가 있고 기북(器北)에 관인(官人)이 금병(金甁)을 잡고 누수(漏水)를 쏟고 있으되 용루(用漏)의 여수(餘水)가 원원부절(源源不絶)하여 '虛則欹 中則正 滿則覆 비면 기울고 적당하면 수평이고 가득 차면 뒤집어진다'[1]함이 고훈(古訓)과 같으며, 산의 동편에는 춘삼월경(春三月景)을, 남면에는 하삼월경을, 서에는 추삼월경을, 북에는 동삼월경을 만들어 풍지도(風之圖)를 그대로 나타내고, 인물·금수·초목의 형상을 각목작위(刻木作爲)하여 각기 절후(節候)에 안(案)하여 포열(布列)해 칠월 일편(一篇)의 사(事)가 갖추지 않음이 없는데,

이 모든 운용이 하나도 사람의 손을 빌리지 않고 자행자동(自行自動)이되 천행에 조금도 어긋남이 없다.

　이상 두 개의 사실에서 우리는 어떠한 의미를 해득하는가. 첫째는 이 사실을 통해 우리가 상상력의 풍부함을 본다. 상상력의 풍부란 곧 창조에 있어 제일착(第一着)의 요건이다. 둘째 우리는 이 사실에서 구성력의 장(長)함을 본다. 이것은 상상의 구체화·형태화의 요건으로서 창조의 창조다운 결착(結着)이다. 즉 창조에 있어서 불가결의 두 요건을 우리는 다 함께 볼 수 있는 것이다. 이것은 하필 이 두 개 사실로써만 입증할 것이 아니요, 우리들이 좋아 만들던 도자기의 금강산이라든지 목공예의 판타스틱(fantastic)한 구조라든지, 이러한 공예적인 것을 떠나서 다시 예컨대 불국사의 건축평면, 다보탑, 사자좌다층석탑(獅子座多層石塔) 등 기타 여러 가지를 통해 입증할 수 있는 것이다. 다만 이러한 창조적 성능이란 것이 시간과 공간의 모든 제약을 초월하여 언제나 발휘되는 것이 아니요 자의식의 발발(勃勃)한 능동적 발양(發揚)이 있을 때만 가능한 것임을 생각할 때, 우리가 성능으로서 이러한 창조적 능력이 있다는 것에 자위와 만족을 느끼고 가라앉을 것이 아니라 스스로 계발하고 스스로 발천(發闡)하려는 동적 자각의 건드림이 있어야 하겠다. 자위와 자만에 가라앉을 때 모든 능력은 진토(塵土)와 더불어 썩을 뿐이요, 악마 같은 인과율이 기다리고나 있었던 듯이 우리를 그 분쇄기 속에 넣어 버리고 말 것이다.

조선 미술문화의 몇낱 성격

어떠한 한 민족, 어떠한 한 사회, 어떠한 한 국가의 문화 내지 문명의 성격이 문제로 되어 있을 때 상식은 언제나 관념적인 몇낱의 개념을 간단히 열거하고, 간단히 열거함으로써 또 설명이란 것을 하고 그로써 이해가 성립되는 듯이 이해하고들 있다. 그들은 마치 한 문화요 한 문명이란 것을 자연적인 아무런 물리적 존재 개체의 형상·형모를 모사하듯이 설명적으로 언표함으로써 만족하고 있다. 이것은 극히 유치한 상식이요, 좀 진보된 지식은 문명이요 문화란 것이 이러한 개체적인 것이 아니라 역사적으로 사회적으로 생성되고 성장된 것임을 알면서도, 그 특성이 무엇이요 특질이 무엇이라 말하려 할 때는 역사적으로 항구불변하며 사회적으로 절대보편의 확호불발(確乎不拔)한 고정적 성격존재란 것을 생각하고 그것을 설명하려 한다. 전자의 유치한 상식적 입장이란 것을 감각적 존재론자적인 입장이라 하면 후자의 진보된(?) 지식이란 관념적 존재론자적인 것이라 할 만해서, 전자에 비해 후자는 사상적 관념적으로 다소 깊은 점이 있다 하더라도 자연적 인과율적 기계론적임에선 다름이 없는 입장들이라 하겠다. 즉 그들의 문화관·문명관에 있어선 자연적인 지연적 관계(즉 풍토문제) 또는 자연적인 혈연적 관계(즉 민족성)가 가장 중심인 주체적인 요소를 이루고 있어, 인간으로선 어찌할 수 없는 결정적인 요소를 가지고 그 우열을 논하여 혹은 기뻐하고 혹은 서러워한다. 이것은 가장 어리석은 것이니 자연적 요소, 인과적 요소란 본래 인간의 자율능력의 테두리

밖[規外]에 있어 인간의 자의식으로써는 도저히 어쩔 수 없는, 말하자면 신으로부터 정과(定課)된 숙명적인 요소이다. 그것은 설명은 할 수 있을지언정 시비평등(是非評騰)을 할 수 없는 것이다. 즉 자연과학의 대상은 될 수 있을지언정 문화과학의 대상은 될 수 없는 것이다. 그것은 주어진 요소요 재료일 뿐이요, 요리할 척도요 규범이 아니다. 이러한 정률적(定律的)인 것엔 즉 숙명적인 것엔 문화가치가 있는 것이 아니다. 문화가치란 비정률적이요 비인과율적이요 비기계적이요 비논리적이요 비고정적인 데 있는 것이다. 문화활동의 가장 성능적인 일면인 개과천선 · 향상진화 등은 이러한 데서 비로소 오는 것이다. 숙명적이요 비(非)비약적이요 형식논리적이요 기계적이요 이러한 곳에 어찌 적극이요 소극이라 할 진보와 퇴화의 규정이 있겠는가.

혹자는 문화 방면에 있어 항구불변적이요 보편무변성의 것으로 '전통'이란 것을 이와 같이 생각한다는 것도 상술한 존재론자적 견해이니, '전통'이란 것을 마치 손에서 손으로 넘겨 보내는 공놀이[球戲]에서의 공[球子]과 같이 생각하고 있다. '이심전심'이란 말이 까딱 잘못 생각될 때 역시 이와 같은 기계론적 해석을 받게 된다. 이것은 사실 그것을 위해 불행된 것이라 아니할 수 없다. '전통'이란 결코 이러한 '손에서' '손으로의' 손쉽게 넘어다니는 것이 아니다. 그것은 오히려 '피로써' '피를 씻는' 악전고투를 치러 '피로써' 얻게 되는 것이다. 그것을 얻으려 하는 사람이 고심참담(苦心慘憺) · 쇄신분골(碎身粉骨)하여 죽음으로써, 피로써, 생명으로써 얻으려 해야만 얻을 수 있는 것이요, 주고 싶다 하여 간단히 줄 수도 있는 것이 아니다. 선가(禪家) 수업행사에 잘 쓰는 단비(斷臂) · 방할[棒喝], 기타 불립문자(不立文字) · 직지인심(直指人心)의 그 표전법(表詮法)이 전적으로 이 피에서 피로의, 생명으로서의 획득을 상징하는 것이다. 말하자면 그것은 '영원한 지금에서 늘 새롭게 파악한' 것이다. 그곳에 벌써 문화가치 · 문화재로서의 기초적 근본적 규범인 보편성, 특수성, 변이불변(變而不變) 내지 비불변이비변적(非不變而非變的) 특질이 있

는 것이다. 문화 방면에 불변적 고정적인 일면이 있다는 것은 이러한 의미에서요, 결코 물리적 고정적 의미의 것이 아니다. 그러므로 풍토성 · 민족성 등 일반이 생각하고 있는 문화형성의 요소들이란 것은 요소들이긴 하나 시비평등 즉 가치론의 대상이 되는 것은 아니다. 그 중에도 민족성의 주체인 민족이란 역시 가치형성의 주체이긴 하나 가치평등의 대상은 아닌 것이다. 가치평등의 대상이 될 것은 그들로 말미암아 형성된 문화 그 자신에 있고 민족 그 자체에 있는 것은 아니다. 민족은 그 문화형성의 주체자로서 그 책임은 질지언정 가치평등의 대상은 되지 아니한다. 민족은 자기네들이 형성한 문화에 대해 비난되는 점이 있으면 그 책임을 오직 받을 것이며 칭양(稱揚)되는 점이 있다면 그 명예를 받을 뿐이다. 그리하여 명예에 대해서는 다시 그 발천(發闡)에 노력할 것이며 비난에 대해서는 그 개선에 노력할 뿐이다. 숙명적으로 명예로운 민족이 따로 있는 것이 아니며 비난할 민족이 따로 있는 것이 아니다. 가치적으로 앙양(昂揚)에 노력할 때 그 민족은 명예의 자리 위에 올라앉게 되며 그렇지 아니할 때 비난의 구렁에 떨어지게 될 뿐이다. 이러한 뜻에서 우리가 낳은 문화는 어떠한 명예로운 일면을 가지고 있는가, 또는 어떠한 비난할 일면을 가지고 있는가, 이 두 점을 항상 반성하여 그곳에 적극적 자신과 신념을 얻는 동시에 개과천선할 겸양의 일면을 늘 가져야 한다. 자신이 과하면 과대망상의 무절제에 떨어지기 쉬운 것이며 겸양이 지나칠 때 비굴한 노예 근성에 사로잡히게 되는 법이니, 이 두 면을 '활착(活捉)'할 필요가 있다. 이 뜻에서 필자는 주어진 과제에 있어서 염두에 봉착된 몇낱의 성격을 그려 볼까 한다.

첫째는 상상력 · 구성력의 풍부를 들 수 있다. 이것은 이미 다른 지상(紙上)에서도 조선문화의 창조성의 일면으로 예거한 것인데,[1] 이 상상력 · 구성력이란 일반론적으로 말한다면 어느 민족의 예술문화이건 간에 그것이 예술인 이상 반드시 근본적 활동기능으로서 작용하고 있는 것이지만, 필자가 이것을 특히 조선문화에 있어서의 특색으로 드는 것은 일본 · 중국 등 조형미술과 비교

하여 그 구규(矩規)가 산수적(算數的)으로 완전 제할(除割)되지 않는 일면을 말한 것이다. 구체적 예를 들려면 일본·중국의 건축 각 부(部)의 세부 비례가 완수(完數)로써 제할되지만, 조선의 그것은 제할이 잘 되지 아니하는 일면이 있다는 것이다. 같은 방구형(方矩形) 평면의 건물이라도 일본·중국의 건물은 그 절반만 실측하면 나머지 절반은 실측하지 아니하고서도 해답이 나오지만, 조선의 건물은 그렇지 않다는 것이다. 이러한 특질이 입체적으로 응용되어 있을 때, 예컨대 '창살'의 구성같이 매우 환상적인 구성을 얻는 것이다. 일본건축의 도코노마(床の間)의 자다나(茶棚) 등에서 볼 수 있는 지가이다나(違棚)와 같은 구성이니 조선의 모든 공예적인 작품 내지 건축 및 세부장식에 허다히 응용되어 있는 일면이다. 불국사의 건축평면 내지 그 석제(石梯)와 다보탑, 고려 만월대(滿月臺) 궁전평면 기타 각 사찰건물에서 볼 수 있는 창호(窓戶) 영자(欞子)의 모양 등 모두 알기 쉬운 예이다. 고유한 우리말로 소위 그 '멋이란 것이 부려져 있는 작품'들이다. 그러나 이 '멋'이란 것은 '멋 부린다' 내지 '멋쟁이'란 용어의 예와 같이, 어원적으로는 그것이 누가 말한 바와 같이 혹 '맛〔眂〕'에 있었을는지 모르지만 의미로서는 인간의 '태가락'의 형용사로 쓰임이 본의(本意)였던 듯하다. 즉 행동을 통해 나타나는 다양성의 발휘이다. 그것에 대한 평가가 '멋'인데 그것이 형태적인 것에도 전용되어 다양성·다채성으로의 기교적 발작(發作)을 뜻하게 된 듯하다. 그러나 이것은 무중심성·무통일성·허랑성(虛浪性)·부허성(浮虛性)이 많은 것이어서 일종의 농조는 있을지언정 진실미가 적은 것이다. 이 점에서 그것은 다양성의 특질을 의미하나 팬시풀(fanciful)이란 의미에서의 상상성·구성성과는 같이 논할 수 없는 일면이다.

이 상상성·구성성이 진실미를 못 얻을 때 일종의 허랑한 '멋'이란 것만이 나게 되고, 그것이 진정한 의미에서의 예술적 승화를 못 얻을 때 한편으로는 '군짓'이 잘 나오고〔기야(箕野) 이방운(李昉運)의 산수(山水)에 그 일례가 있

다] 한편으론 '거들먹거들먹' 하는 부화성(浮華性)이 나오게 된다.

다음에 '구수한 특질'을 들어 본다. '구수'하다는 것은 순박(淳朴)·순후 (淳厚)한 데서 오는 큰 맛[大味]이요, 예리(銳利)·규각(圭角)·표렬(漂洌) 이러한 데서는 오지 않는 맛이다. 그것은 심도에 있어 입체적으로 온축(蘊蓄) 있는 맛이며 속도에 있어 질속(疾速)과 반대되는 완만한 데서 오는 맛이다. 따라서 얄망궂고 천박하고 경망하고 교혜(巧慧)로운 점은 없다. 이러한 맛은 신라의 모든 미술품에서 현저히 느낄 수 있는 맛이나, 그러나 조선미술 전반에서도 느끼는 맛이다. 이것이 미술적 승화를 못 얻었을 때 그것은 텁텁하고 무디고 어리석고 지더리고 경계 흐리고… 심하면 체면 없고 뱃심 검은 꼴이 된다.

이와 대칭되는 개념으로 '고수'하다는 것을 들 수 있다. 이것은 적은 것으로의 응결된 감정이니 예컨대 조선백자의 색택(色澤) 같은 데서 그 구체적 일반 예를 볼 수 있다. 외면적으로는 일견 단순한 백(白) 일색에 불과하지만 여러 가지 요소가 안으로 안으로 응집동결(凝集凍結)된 특색이니, 저 '구수'한 맛이란 것이 안팎 없이 혼연(渾然)한 풍미(風味)를 이루고 있는 것임에 대해 이것은 안으로 응집된 풍미이다.[호도(胡桃)·백자(栢子)·건어(乾魚)·호마유(胡麻油)] 구수한 것은 접함으로써 그 풍도(風度)에 서리게 되나[훈기(薰氣)이니], 이 '고수'한 맛이란 씹고 씹어야[저작(咀嚼)] 나오는 맛이다. 이것이 예술적 발양을 못 얻을 때 그것은 고비(固鄙)하고 빡빡하고 윤기 없고 변통성 없고 응체(凝滯)한 것이 된다.

'고수' 함에 대응하여 '멋'이란 것의 유형으로 '맵자'하다는 것이 있다. 그것은 '맵시'에서 온 것인 만큼 '멋'과 함께 인간의 자태적인 데서 온 것이지만, 이것은 얌전스럽고 탐탁하고 짜임있고 조그마한 것에 대한 형용으로 고려자기의 일부로써 실례를 삼을 수 있다. '구수'가 '큰 맛'이었음에 대해 멋이란 발산적이며 공간적으로 유동하는 것이었고, '고수'는 '작은 맛[小味]'인데

'맵시'는 공간적 실위(實圍)가 역시 좁은 것이다. '맵시'가 예술적 발양을 못 얻었을 때 행동적 자태적으로 헐겁다 하지만 조형적으로 역시 결점으로 나타낸다. '맵자' 하지 못한 것은 곧 '헐거운' 것이 되나니, 조선시대 예술에서 얼마든지 그 예를 들 수 있다. '뒷손질'이 충분하지 못한 결함도 이곳에서 나온다.

'맵자'한 것은 '단아한' 편으로 들어간다. '구수한' 것은 온아한 편으로 들어간다. 이 양자는 조선예술의 우수한 특색의 하나이다. 단아는 형태적으로 작은 데서 나와 풍도(風度)의 일미(一味)를 뜻하게 되고, 온아는 형태적으로 큰 데서 나와 풍도의 다른 의미를 또한 보인다. 조대(粗大)·조추(粗醜)·난잡(亂雜)·취약(脆弱) 이러한 마이너스적인 결함은 온아·단아 들이 예술적 발양을 못 얻을 때 오나니, 이 역시 조선미술의 결함의 일모를 보인다.

온아·단아는 다시 색채적 일면에 있어 다채적이어서는 아니 된다. 즉 '멋쟁이'여서는 아니 된다. 그것은 질박, 담소(淡素), 무기교의 기교라야 한다. 손쉽게 이러한 점은 우리가 여인의 복식에서 보지만 일반적으로 우수한 조선의 공예에서 볼 수 있다. 색채적으로 조선은 다른 모든 나라에 비해 매우 단색적이다. 그곳에 순박성이 보이지만〔조선에는 삼채(三彩)·오채(五彩)·칠채(七彩)·경태람(景泰藍) 등이 없다〕 이것이 일전(一轉)하여 적조미(寂照美)의 일면으로 나온다. 감각적으로 단채적(單彩的)이나, 또한 명랑한 것은 담소란 것인데 그것은 정서적으론 적요에 치우치기 쉬운 것이다. 적요가 예술화된 것을 필자는 일찍부터 '적조미' 또는 '적미(寂美)'라는 술어로써 형용했는데, 이것은 순전히 감각적이요 심리적이요 정서적인 것으로서 조선미술의 커다란 성격의 하나이다. 불교사상에 의해 사상적으로 적요한 것은 불교문화권 내의 보편적인 성격이지만, 조선에서의 적조미란 사상적으로 탐구하여 얻은 외부적인 것이 아니요 생활적으로 육체와 혈액을 통해 얻은 커다란 성격의 하나이다. 그것이 예술적 고양(高揚)을 얻었을 때 예술 자체로서도 비로소 최고의 그 생명

적 내오(內奧)의 깊이를 이루게 되나, 그렇지 못하고 흘려 버릴 때 애통한 곡조로 떨어지게 된다. 이것은 벌써 예술적 가치를 떠난 세계의 아름답지 못한 성격이다.

이상 조선미술에 있어서의 성격적인 개념을 초소(草疎)한 대로 나열시켜 보았지만 그 자세한 검토는 후일에 맡기고, 이곳에 나열한 예만 보더라도 우수한 성격이면 우수한 성격, 열악한 성격이면 열악한 성격이 절대적인 극한 개념으로서 사실의 위에 임하여 있는 것이 아니요, 모두 상대적인 의미를 갖고 있다. 따라서 사실 그 자체에 있어서도 물론 저러한 성격들이 상대적으로 현현되어 있는 것이니, 시대를 같이하고서도 우열의 면이 각기 있는 것이요, 시대를 격(隔)해서도 또한 각기 있는 바이다. 이곳에 조선미술의 특징을 구체적으로 파악하자면 역사적 사회적 검토를 충분히 치러야 할 것이요, 본론과 같이 일반론적인 데서는 그 구체적 이해를 얻기 어려울 것이다. 이 뜻에서 일반은 역사적 회고 반성이 있기를 바라는 바이지만 조선미술이 다른 나라 미술에 비해 무엇보다도 불행한 것은 일반의 이해가 너무나 적은 것이라 하겠다. 이 불행을 필자는 두 가지로 나누는데, 하나는 유식·무식을 막론하고 작품 그 자체의 몰이해에서 수집·보관·장정(裝幀)·보수 등에 실로 남에게 말할 수 없는 추태를 많이 보이고 있음이다. 이 한 가지 사실만으로도 우리 민중이 얼마나 예술교양에 있어 무식한가를 드러내어 남에게 보이는 점이라 하겠다. 위한다는 것이 도리어 파(破)하고 망(亡)치며, 위조 낙관(落款)은 왜 그리하여 진본(眞本)을 그르치는 것이며, 그 소위 모모 배관(拜觀), 모모 진장(珍藏)은 함부로 끼적거려 같지 않은 행세를 하려는 것인가. 그들로 하여금 실로 수많은 귀물(貴物)이 악운(惡運)의 낙인을 영구히 입게 되었다. 이 문화의 파괴자들이여, 백도곤장(百度棍杖)이 지하에서 기다리고 있음을 알아라. 마땅히 재삼 반성할 일 다른 하나는 문기(文氣) 즉 서권기(書卷氣)의 결여, 미술품에 대한 서권기의 문제는 미술 그 자체의 내용으로서 중요한 일면인데, 이는 특

히 중국 서화(書畵)에서의 용어로 작자 자신의 수양과 그로부터 작품에 침투되어 겉으로 우러나오는 일면의 성격을 두고 말한 것인데, 이러한 작품 자신의 내용적 의미에서보다도 필자는 이곳에 작품에 대한 외면적으로부터의 문학적 이해의 용의(用意)의 결여를 뜻하고자 한다. 알기 쉽게 말하자면 미술품에 대한 문필인들의 이해 관심의 결여와 그 문학적 표현의 결여를 말하는 것이다. 예로부터 동서를 불문하고 미술에 대한 일반 민중의 관심의 향상은 문필인(文筆人)들의 그 문학적 재현으로 말미암아 수행됨이 큰 것이었다. 미술은 원체 말 없는 물건이다. 이 말 없이 있는 것의 진실로 좋은 일면을 문필인이 발천(發闡)시킴으로써 자기 자신의 미의식 향상에 도움도 되려니와 일반 민중의 미의식 향상에도 도움이 되는 것이다. 일반 민중의 미의식의 향상은 곧 그 사회의 미술문화의 향상이며, 그 사회의 미술문화의 향상은 이내 곧 다른 문화의 향상이 된다. 문화 부문은 서로의 도움이 있지 않으면 서로의 높은 발달이 없는 것이니, 조선의 미술이 조선의 문필인으로 말미암아 관심받지 아니한다면 조선의 문필문화 그 자체도 조선적 미에 있어서는 빈약한 것, 또는 이방적인 것이 되고 말 것이다. 근래 몇 사람 문학인들이 어쩌다 취재(取材)하는 것으로서는 조선미술의 문학성·서권기 즉 일반적으로 말해 문화성을 구성하지 못할 것이다. 중국의 모든 미술·골동(骨董)은 조선에 있어서까지 문화적 요소를 이루고 있으면서, 본국의 미술이란 것이 오히려 문화적 성원(成員)을 이루지 못하고 토석(土石)같이 버려져 있다. 이것은 무엇보다도 큰 불행이라 아니할 수 없다. 이때까지 조선의 미술이란 실로 문화의 테두리 밖에 버려져 있다. 그러고서야 어찌 다른 미적 문화가 있을 수 있으랴.

우리의 미술과 공예

1. 서두화(序頭話)

'미(美)'라는 것은 생활에 따라서 시대에 따라서 그 의미가 다르고 그 내용이 다른 것은 누구나 아는 바이다. 즉 미는 변화와 상위(相違)가 있음으로써 지역을 한(限)하고 시대를 한하여서 관찰이 성립된다. 그러나 미가 이러한 변화와 상위에 그친다면 그것은 일종의 사상(事相)·사건에 불과한 것일 것이다. 그렇지만 우리는 미에 대해 가치를 요청하지 않는가. 갑이 미로서 느낀 것을 을도 미로 느끼기를 요청한다. 즉 미가 보편적 가치를 갖고 있음을 우리는 요청한다. 이(理)에 대해서는 지(知), 의(意)에 대해서는 선(善), 그것이 각각 판단의 준칙이 되고 법도가 되는 것처럼 정(情)에 대해 우리는 미가 준칙이 됨을 선천적으로 알고 있고 의심하지 않는다.[1)]

그렇다. 미는 확실히 일종의 가치표준이다. 그것은 변화하는 차별상(差別相)을 가진 한 개의 사상인 동시에 확고불변한 보편상을 가진 한 개의 가치이다. 전자는 미의 '실(實)'이요 후자는 미의 '이(理)'요 전자는 미의 '상(相)'이요 후자는 미의 '질(質)'이다.

나의 지금의 과제는 전자에 속한다. 즉 '우리의 미는 어떠한 것이었더냐' 그것을 작품에서, 유물에서 실증하는 데 있다. 그러나 '이'를 떠나서 '실'을 판단할 수 없고 '질'을 떠나서 '상'을 판단할 수 없는 이상, 더욱이 미를 뜻하는

우리의 말이 즉 '아름다움'이라는 우리의 언표가 남달리 독특한 표현을 갖고 있는 이상, 우선 말부터의 첫 자랑을 알고 또 알리지 않으면 아니 될 것이다. 즉 어원 가치의 자랑이다.

원래 개념에 의한 지를 우리는 이지(理知)라 하며, 규범에 의한 행(行)을 우리는 선(善)이라 하며, 관조에 의한 표현을 우리는 미라 한다. 즉 미는 관조에 의해 표현된 정감적 이해작용이다. 그것은 일종의 이해작용인 까닭에 보편적 가치표준이 되고 판단의 준칙이 되는 것이다. 영어의 뷰티(beauty)라든지 불어의 보테(beauté)라든지 이탈리아어의 벨로(bèllo) 등은 모두 라틴어의 '벨루스(bellus)'에서 나온 것으로, '보누스(bǒnus)' 즉 '선(善)'에 그 어원이 있는 만큼 미의 속성변상(屬性變相)을 말했을 뿐이요 그 본질을 파악하지 못하고 있고, 한자의 '미(美)'가 '美大食甘也 미(美)는 양(羊)의 큰 것(大)이니 음식이 맛있다는 것이다'[1]라 하고 '美與善同 미(美)와 선(善)은 같은 뜻이다'라 하고, 러시아어의 크라쓰비(красúвый)가 쾌감을 뜻하는 것 등, 다같이 미의 질상(質相)을 파악하지 못하고 있다. 일어의 우쓰쿠시이(うつくしい)는 이쓰쿠시무(いつくしむ)로서 사랑스러운 데 즉 애착에 뜻을 둔 것으로, '숙지성(熟知性)의 감정'이라는 미의 본질의 일면을 잘 파악하고 있으나 본질을 떠나서 그 작용의 결과만을 잡은 혐이 있다. 독어의 쇤(schön)은 베샤우어(beschauer) 즉 정관(靜觀)에 뜻을 두었으니, 관조가 본질인 미의 핵심을 잘 잡았으나 디나미슈(dynāmisch) 즉 탄력성·활동성이 부족한 언표이다. 이 중에 '아름다움'이란 우리의 말은 미의 본질을 탄력적으로 파악하고 있으니, '아름'이라는 것은 '안다'의 변화인 동명사로서 미의 이해작용을 표상하고 '다움'이란 것은 형명사(形名詞)로서 '격(格)' 즉 가치를 말하는 것이니, '사람다운'이란 것은 인간적 가치 즉 인격을 말함이요 '일다움'은 일의 정상(正相)을 말하는 것처럼, '아름다움'은 지의 정상, 지적 가치를 말하는 것이다. 그것은 '아름'이 추상적 형식논리에 그침과 달라서 종합적 생활감정의 이해작용에 근저를 둔 것을 뜻한다.

실로 철학적 오의(奧義)가 심원한 언표라 아니할 수 없다.[2]

　이와 같이 '아름다움'은 종합적 생활감정의 이해작용이다. 그러나 이 생활 감정은 시대를 따라 변화되는 것이다. 이곳에 미의 변화상이 있는 것이요 미의 사적(史的) 관찰이 성립되는 것이다. 미술공예라는 것은 별다른 것이 아니요 이러한 종합적 생활감정이 가장 풍부하게 담겨 있는 예술의 일부분이다. 다만 그것이 조형성을 갖고 있는 점에서 다른 예술과 다를 뿐이다. 즉 이것이 조형미술이라 하는 것이니 형(形)과 선(線)과 색(色)을 예술적으로 통일하여 생활감정을 표현하고 있는 것이다. 다만 생활감정이란 것이 원시시대에는 극히 간단하고 단순하였으므로 조형미술도 원시시대에는 극히 단순하였다. 예 컨대 석기시대의 유물이 순전히 형태에만 생활감정이 표현된 것은 당대의 생활이란 것이 순수히 힘의 획득생활(獲得生活)에 국한되었던 까닭이다. 그들은 힘[力]의 발휘에서 오로지 미를 느꼈다. 힘의 발휘, 힘의 조화, 그곳에 조형미술의 제일요소인 형(形)이 발생되고 예술의 제일원칙인 조화가 발생된 것이다. 힘의 이상적 표현수단은 형태에 있다. 그러나 인간이 획득생활에서 생산 생활로 들면서부터는 힘의 발휘, 힘의 조화에 생활 수단의 전부를 두지 않고 다시 힘의 발전, 힘의 이용 즉 노동에 생활수단을 두게 되었으니, 신석기시대 말기부터 발생되기 시작한 토기 속에 선조(線條) 무늬가 많이 누각(鏤刻)된 것은 이러한 노동감정이 표현된 것이다. 이것은 노동이 율동을 본질로 하는 까닭이니 선은 율동의 표현이다. 이곳에 조형미술의 제이요소인 선이 발생된 것이요 예술의 제이원칙인 율동이 발휘된 것이다. 더욱이 토기의 선문(線紋)은 무의미하게 단순한 노동율동만의 표현이 아니요 전대(前代)에 이미 그들이 사용했으리라고 생각되는 초기(草器)의 조직상태를 회고적으로 표현한 것일 것이니, 미의 본질인 '숙지성의 감정'이 발휘된 것으로 단순하나마 그들의 미적 감정의 발로를 이곳에서 본다.

　이와 동시에 노동생활의 발생은 인간으로 하여금 고립된 개별적 존재로 두

지 않고 군단적(群團的) 단체적으로 결속시켰으니 인간은 이에 비로소 사회적 동물이 된 것이다. 이리하여 대(對)사회적 의식감정이 발생되고 이로 말미암 아 조형미술의 제삼요소인 색채가 발생되었으니, 이는 색의 본질이 원래 상대 자의 동정을 구하는 사회성을 갖는 까닭이다. 조선에도 이미 석기시대 말기에 는 색채감정이 발달한 모양이니 창원(昌原) 지방, 웅기(雄基) 지방에서 발견 된 당대 토기 중에는 본래의 토질이 적색임에도 불구하고 다시 그 위에 주단 (朱丹)을 칠해 윤택을 가하고 묵선으로 굴곡무늬를 그렸다. 묵선무늬는 노동 율동의 미적 감정의 표현에 지나지 않으나 주단장식은 대사회적 감정표현이 다. 당대의 인간이 원색을 좋아하고 더욱이 적색을 좋아한 것은 광명(光明)· 불〔火〕이 그들의 유일한 생활의 본존(本尊)이요 종교에 가까운 신비성을 가지 고 있었던 까닭이다. 후대까지도 신성(神性)을 표현하기 위해 적색을 많이 사 용한 것은 이에서 알 수 있다. 알타미라 벽화³⁾의 적색, 이집트의 적갈색, 미케 네·그리스의 적색, 인도 아잔타 벽화⁴⁾의 적색, 고구려 고분벽화의 적색, 그 곳에서 우리가 신성을 느낀다면 견강(牽强)이요 억단(臆斷)이라 누가 하랴. 러시아어 크라소타(красота)가 적색을 의미하는 동시에 미도 뜻하는 것은 적 색의 가치를 일단 살리는 것 같다. 숙신(肅愼)·부여(扶餘) 등 동이 제족이 적 옥(赤玉)을 애호한 것도 이에서 그 소이를 알 수 있다.

이와 같이 단체의식의 발로, 사회의식의 발로는 곧 장식의욕을 유발하고 계 급의식과 종교의식을 유발하여 생활감정이 점차로 복잡화하게 되고 미적 감 정내용이 풍화(豊化)되어 건축·회화·조각·공예 등이 비로소 참다운 발전 을 보게 되었다. 전대까지의 원시적 석기도 차차 사라지고 금석병용의 시대로 시대가 변화된 것도 이러한 사회성의 발생과 연관한 것으로 볼 수 있다. 동이 제족이 금은옥패(金銀玉佩)로 장속(裝束)한 것도 대사회적 의식의 발로인 동 시에 빈부의 차별관을 보이는 계급의식의 예술의욕이요 성곽·궁실의 발생도 계급의식의 발로요, 예맥족속(濊貊族屬)의 "疾病死亡 輒捐棄舊宅 更造新居 병

을 앓거나 사람이 죽으면 옛집을 버리고 곧 다시 새집을 지어 산다"[2]라고 한 것이라든지 옥저족속(沃沮族屬)이 "刻木如生 隨死者爲數焉 살아 있을 때와 같은 모습으로 목상(木像)을 새기는데, 죽은 사람의 숫자대로 한다"[3]이라고 한 것 등은 종교의식에서 유도된 건축조각의 발생 연기(緣起)로 볼 수 있다. 소위 문화라는 것도 이러한 다단한 사회생활에서 발족되고 참다운 의미의 미술도 이러한 데서 계발된다. 그러나 당대의 미술공예는 아직도 생활감정을 순수히 상징 표현하지 않고 행동에서 또는 생산 대상에서 미를 느낀 듯하니, 고대의 미가 거의 선(善)을 의미하고 있는 것은 전자의 예요, 후자의 예로는 남한지방에서 발견된 마구(馬具) 중 해성형(海星形) 영탁(鈴鐸), 착구형(錯鉤形) 영탁 등을 위시하여 녹형(鹿形) 금장구(金裝具), 마형(馬形) 대구(帶鉤), 호형(虎形) 대구 등 장식품이 전부 어렵(漁獵) 관계의 형태를 갖고 있음이 이를 증명하는 것 같다. 기면(器面)을 장식한 선조(線條)가 무의미한 기하학적 직선 및 곡선을 반복한 것도 행동에 근거를 둔 노동율동의 표현에 불과한 것으로, 전대의 그것과 다른 것은 복잡화 · 순수화에 있을 뿐이다. 미적 표현의 이러한 현금주의(現金主義)가 정화(淨化)되고 참다운 상징표현의 발달을 보게 된 것은 한(漢)문화를 접수한 후의 삼국시대부터인 듯하다. 이러므로 우리는 장(章)을 달리하여 삼국 이후부터의 미술공예를 보려 한다.

2. 고구려의 고분미술

해동(海東) 삼국 중의 고구려는 북조선에 웅거(雄據)해 위명(威名)이 천하에 진동했던 강국이었다. 남달리 구초(寇鈔)를 좋아하고 남달리 건설을 좋아하던 그들의 기세도 예술문화에 넘쳐흘러 있으니 『삼국지(三國志)』에 "男女已嫁聚 便稍作送終之衣 남녀가 결혼하면 죽어서 입고 갈 수의를 미리 조금씩 만들어 둔다"[4]라 한 것은 생(生)에 대한 극도의 긴장을 반증하며, 『후한서(後漢書)』에 "故

8. 장군총(將軍塚). 중국 길림성 집안현.

其俗節於飮食 而好修宮室 그 습속에 음식을 아꼈으나 궁실은 잘 지어 치장한다"[5]이라 한 것은 장엄한 건설 기분을 실증한다. 이러한 고구려의 위용을 천여 년이 지난 오늘까지도 내외에 현양(顯揚)하고 있는 것이 곧 고구려의 고분이니 "金銀財幣盡於厚葬 금은 및 재물을 모두 써 후장(厚葬)을 한다"[6]이라 한 만큼 유적 중 가장 최외(崔嵬)한 존재이다. 그 형식에는 두 가지가 있으니, 하나는 중국의 방분형식(方墳形式)과 근사하나 석층을 올려 단층형식(段層形式)을 냈을뿐더러 사면삼구(四面三區)의 보석(補石)과 최정(最頂)에 지석분(支石墳)이 안치된 점에서 다르니, 그 호례(好例)로는 광개토왕릉(廣開土王陵)이란 것이 만주 집안현(輯安縣) 통구(通溝)에 있다.[5](도판 8)다른 하나는 통구와 평양에 누누이 산재한 토분형식의 것으로 내부에 복실이 경영된 것이다.

이 복실의 경영이 중국 분묘형식에서 일찍이 발생된 것은 낙랑 고분에서도 증명할 수 있으나, 고구려의 고분이 특히 건축사상 문제 되는 것은 한갓 복실의 경영이 기이할 뿐만 아니요 그곳에서 불교 동점(東漸) 이래 동아(東亞)에 전파된 서역 계통의 수법을 볼 수 있는 점과, 중국 육조건축(六朝建築)의 형식을 규찰할 수 있는 점과, 고구려의 건축형식을 상찰(想察)할 수 있는 점에 있다 하겠

9. 쌍영총(雙楹塚) 현실의 투팔천장. 평남 용강군.

다. 우선 서역 계통의 수법이라 함은 천장의 조축이 평면이라든지 원륭형(圓窿形)이 아니요 사각평면을 엇맞추어 올라간 입체적 천장을 말함이니, 이러한 형식의 천장을 투팔천장(鬪八天井)이라 한다.(도판 9) 이것은 페르시아·인도를 위시하여 서역지방에 가장 성용(盛用)된 것으로 불교와 함께 전래된 특이한 건축수법의 하나이니, 중국의 석굴 등에도 그 흔적이 없음이 아니지만 고구려 고분에서와 같이 구체적으로 활용된 예가 드문 점에서 특히 추앙(推仰)할 만한 것이다. 다음엔 쌍영총(雙楹塚), 감신총(龕神塚), 안성동(安城洞) 대총(大塚) 등의 벽화 중 궁전누각도(宮殿樓閣圖)에 치미(鴟尾)·보주(寶珠)·두공(斗栱)·인자차(人字杈) 등 육조의 특유한 형식이 나타나 있음도 예술계통사상(藝術系統史上) 흥미있는 자료라 하겠다. 그러나 이러한 외래문화의 영향 외에 더욱이 우리에게 흥미를 끼치는 것은, 그것이 비록 지하의 조형이라 하나 고구려의 독특한 건축환상(建築幻想)을 엿볼 수 있는 데 있다 하겠다.

예컨대 쌍영총과 후실을 연락(連絡)하는 간도(間道)에 팔각형 석주(石柱)

가 연화양(蓮花樣) 초석 위에 팔각형 발두(鉢斗)를 이고 섰는 것이 묘기의 하나라 할 것이니, 「고구려본기(高句麗本記)」에도 "礎石有七稜 주춧돌에 일곱 모가 나 있다"[7]이란 예가 있는 바와 같이 고구려의 형식감이 특히 나타난 듯하여 재미있고, 안성동 대총의 전실(前室) 천장이 세 구로 나뉘어 각각 투팔천장이 경영되고 전실과 후실 간 벽 양협(兩挾)에 쌍창(雙窓)을 낸 것도 기공(奇工)의 하나라 할 것으로, 현재 총독부박물관에 진열된 고구려의 가옥형 명기(明器)와 그 의태가 유사함도 재미있다 하겠고, 천왕지신총(天王地神塚)의 장방형(長方形) 전실이 반궁천장(半穹天井)을 이룬 중에도 월량(月樑)이 놓이고 인자차가 놓이고 감실(龕室)이 경영되었을뿐더러, 후실은 방형 평면벽에 십이각 반궁벽과 투팔천장이 층층이 조축되고, 각마다 모마다 인자차·완목(腕木)·지목(支木)이 멋있게 어우러져 벽화와 함께 황홀한 변상(變相)을 보이고 있으니, 유사(類似) 없는 신기라 아니할 수 없다. 건축조형이 이렇듯 발휘된 위에 또다시 기고찬란(奇古燦爛)한 벽화가 천여 년 전의 심상을 그대로 보지(保持)하고 현전(現前)하고 있다. 주·적·황·청·흑·백의 색소를 조합하지 않고 단색으로 사용한 까닭에, 화면이 전체로 명랑한 중에도 주·적색이 대부분을 점한 까닭에 유암(幽暗)한 속에서 신기가 흘러나옴을 느낀다. 그것은 종교적 신기가 아니고 토속적 신기이다. 이집트의 색이 그러하고 미케네의 색이 그러하다. 아니 전 세계를 통해 원시적 신성(神性)의 색이다. 이러한 색으로 불설(佛說)이 장식되었고 한화(漢話)가 그려졌고 여속(麗俗)이 나타났다.

쌍영총의 승려공양도(僧侶供養圖), 삼묘리(三墓里) 대총의 제천주악도(諸天奏樂圖)는 그대로 곧 불교신앙이 성행하였음을 증명하고, 여러 무덤에 그려진 연화무늬·인동초무늬(忍冬草紋儀, honeysuckle)는 불가(佛家)의 독특한 장식무늬이며 기린(麒麟)·삽화보병(揷花寶瓶)들도 불교로 말미암아 전파된 사산조(Salsan, 薩珊朝) 페르시아의 요소이고 인도적 요소이다. 다음에 한화적(漢話的) 요소로는 감신총 전실의 운선도(雲仙圖)가 도가신앙에 의한 바 아닌

가 하여 층곡(層曲)된 운제(雲梯) 위에 좌우 시종을 데리고 주인공이 앉아 있고, 그 밑으로 봉황을 달고 있는 선녀의 태도 등 필치에 있어, 상형에 있어 중국의 동왕부(東王父)·서왕모(西王母)의 표현수법과 유사하고, 삼묘리 대총에도 한인(漢人)이 많이 쓰는 우인(羽人)이 있다. 이 외에도 일월도(日月圖)·성신도(星辰圖)·운룡도(雲龍圖)·뇌문도(雷文圖) 등 한화(漢畵)의 수법을 그대로 차용한 것이 많은 중 우리에게 특히 관심 가는 것은 동서남북 네 벽에 으레 사신도(四神圖)를 그린 그 의도(意圖)이다. 사신이라 하는 것은 창룡(蒼龍)·백호(白虎)·주작(朱雀)·현무(玄武)를 말하는 것이니,『사기(史記)』「천관서(天官書)」에 "동궁창룡(東宮蒼龍) 남궁주작(南宮朱雀) 서궁함지(西宮咸池) 북궁현무(北宮玄武)"라 한 것은 그 방위를 규정한 것이요,『이아(爾雅)』에 '춘위창천(春爲蒼天)' '하위주명(夏爲朱明)' '추위백장(秋爲白藏)' '동위현영(冬爲玄英)'[8]이라 한 것은 그 색을 규정한 것이요,『예기(禮記)』「월령(月令)」에서 '맹춘지월(孟春之月)-기충린(其蟲鱗)' '맹하지월(孟夏之月)-기충우(其蟲羽)' '맹추지월(孟秋之月)-기충모(其蟲毛)' '맹동지월(孟冬之月)-기충개(其蟲介)'[9]라 한 것은 그 형태를 규정한 것으로, 이십팔수(二十八宿) 중 동방의 각항저방심미기(角亢氐房心尾箕)의 일곱 수는 용형(龍形)이요, 북방의 두우녀허위실벽(斗牛女虛危室壁)의 일곱 수는 귀사형(龜蛇形)이니, 주자(朱子)는 이것을 현무라 한 것에 대해 "玄武謂龜蛇位在北方故曰玄 身有鱗甲故曰武 현무는 거북과 뱀의 위치를 이르니 북쪽에 있는 까닭에 현(玄)이라 하고, 몸에 비늘이 있는 까닭에 무(武)라 한다"라고 설명하였고, 서방 규루위묘필자삼(奎婁胃昴畢觜參)의 일곱 수는 호형(虎形)이요, 남방의 정귀류성장익진(井鬼柳星張翼軫)은 단미(短尾)의 조형(鳥形)이라 하여, 사신으로써 곧 방위를 표현하는 동시에 천도(天道)를 상징하고, 이어 곧 "左龍右虎扶兩旁 朱雀玄武引陰陽 왼편의 용과 오른편의 범이 두 곁에서 돕는다. 주작과 현무는 음과 양의 뜻에서 이끌어 왔다"이라든지 "左龍右虎辟不祥 朱雀玄武順陽陰 왼편의 용과 오른편의 범이 상서롭지 못함을 물리친

다. 주작과 현무는 음양을 따른다"의 의미를 갖고 사용하게 된 것이다. 이와 같이 사신은 중국의 오행적 천문설에서 나와 일종의 풍수적 의미를 가진 것으로, 고구려에 이미 뇌고(牢固)한 뿌리를 박고 이어 조선 토속에 한 근맥을 이루게 된 중요한 화인(畫因)의 하나이다.

이러한 장식과 이러한 신앙 속에 더욱이 재미있게 표현된 것은 고구려의 습속과 기풍이니, 삼실총(三室塚)의 전략도(戰略圖)엔 호매(豪邁)한 패기가 화면에 충일하고, 감신총, 매산리(梅山里) 사신총(四神塚) 등의 수렵도(狩獵圖)는 축록(逐鹿)의 의기(意氣)가 초초(草草)한 필단(筆端)에 살아 있고, 개마총(鎧馬塚)의 행군도(行軍圖)는 침웅(沈雄)한 용필(用筆) 속에 영기(英氣)가 풍발(風發)하고, 감신총·천왕지신총·쌍영총 등의 누각신인도(樓閣神人圖)는 장중한 경영 속에 위의(威儀)가 삼삼(森森)하고, 감신총의 군신시종도(群臣侍從圖)엔 정숙(正肅)한 기거(起居) 속에 경건한 기품이 보인다. 이러한 화제(畫題)와 물상(物象)을 속력 없는 강강(强剛)한 철선(鐵線)으로 윤곽을 잡고, 명랑한 색채로 부채(傅彩)도 하고 급속한 필세(筆勢)로 발묵(潑墨)에 가까운 혼선(渾渲)도 쓰고 순전한 색채로 운간(繧繝)에 가까운 철요법(凸凹法)도 사용하여 유동성·입체감 등을 제법 발휘하고 있다. 이 철요법은 당토(唐土)에 귀화한 서역인(西域人) 위지을승(尉遲乙僧)이 중국 본토에 처음으로 전파시켰다 하지만, 이 벽화로 말미암아 벌써 그 이전에 유행되었음을 알게 되었음도 이 벽화의 가치를 돕고 있다 하겠다.

이와 같이 이 벽화는 그 화제에 있어서나 그 필법에 있어 다수의 재료를 제공하고 있는 한편, 다시 형태 처리에도 재미있는 특색을 보이고 있다.

물상을 대개 투시법이 부족한 탓에 평면적으로 표현하였으므로 기고(奇古)한 치졸미(穉拙味)가 없지 않으나, 인물 표정의 오연(傲然)한 기골(氣骨)이라든지 동물 표정의 길굴(佶倔)한 태도 등 무한한 긴장미를 느끼게 하는 특색은 고구려가 아니면 갖기 어렵고 내기 어려운 기풍인가 한다. 더욱이 감신총 인

왕상(仁王像)의 삽상(颯爽)한 영자(英姿)와 삼묘리 대총의 여러 천상(天像)의 표일(飄逸)한 풍도는 고구려 벽화 중 쌍벽을 이루는 걸작이요, 삼묘리 대총의 운룡도(雲龍圖)는 공기적(空氣的) 심원법(深遠法)이 제법 성공된 명작이요, 중총(中塚)의 산악도(山岳圖)는 세선(細線)이나마 비수(肥瘦)를 조절하여 평원법(平遠法)으로 처리한 것이 무한히 사랑스럽다. 연연(蜒蜒)한 산맥을 따라 흐르는 호대(浩大)한 기품! 잊으려야 잊을 수 없는 회심의 쾌작이다. 이러한 벽화가 지금으로부터 천오백 년 전부터 천삼백여 년까지 경영되었으니, 한대 고분벽화도 관동주(關東州)에 동목성(東牧城) 고분이 없지 않음이 아니나 그 장엄화려한 품(品)에서는 인도의 석굴벽화를 제하고서는 세계에 고고(高古)한 예라 한다.

더욱이 고구려의 회화미술로는 문헌적으로도 전하는 바 적고 실물로도 전하는 바 없는 이때, 실로 귀중한 국보라 아니할 수 없다. 오직 『니혼시키(日本史記)』에는 고구려의 승(僧) 담징(曇徵)과 법정(法定)이 부채술(傅彩術)에 능하여 일본 회화미술의 원조가 되다시피 하고, 가서일(加西溢)이란 사람도 회화에 감능(堪能)하여 현금 일본 국보로 남아 있는 주구지(中宮寺) 덴주고쿠만다라슈초(天壽國曼荼羅繡帳)가 그의 필적(筆蹟)이라 하나, 그것도 수폭(繡幅)에 지나지 않고 참다운 고구려 회화로서는 이 벽화뿐이다. 그러나 그뿐이랴. 일찍이 회화미술이 극도로 발전하여 육법론(六法論)이라는 세계 최고의 화론까지 수립한 중국 본토에도 당대 육조의 유물로는 당대(唐代) 모작인 고개지(顧愷之)의 여사잠도(女史箴圖)가 대영박물관(大英博物館)에 한 폭이 있을 뿐이니, 고구려의 벽화가 어찌 조선뿐의 자랑이라 하랴.

부설(附說) 1

이곳에는 근자(近者) 만주 집안현 통구에서 발견된 여러 고분벽화를 말하지 않았다. 이것은 집필 당시에는 아직 발견이 없었던 까닭이다. 이후에도 평

양 부근에서 벽화고분이 수기(數基) 발견되었지만 이 역시 후의 발견이라 논급할 수 없었다. 집안현 통구의 고분벽화에 관해「고구려 고도(古都) 국내성 유관기(遊觀記)」를 보기 바란다.

부설 2

이곳에 예거(例擧)한 벽화고분의 소재지는 다음과 같다.

삼실총(三室塚) ─ 만주 통화성(通化省) 집안현(輯安縣) 통구(通溝)

천왕지신총(天王地神塚) ─ 평안남도 순천군(順天郡) 북창면(北倉面) 송계동(松溪洞)

개마총(鎧馬塚) ─ 평안남도 대동군(大同郡) 시족면(柴足面) 노산리(魯山里)

삼묘리(三墓里) 삼총(三塚) ─ 평안남도 강서군(江西郡) 강서면(江西面)

매산리(梅山里) 사신총(四神塚) ─ 평안남도 용제군(龍岡郡) 대대면(大代面)

감신총(龕神塚) ─ 평안남도 감강군(龕岡郡) 신녕면(新寧面) 화산리(花山里)

안성동(安城洞) 대총(大塚) ─ 평안남도 용강군(龍岡郡) 지운면(池雲面)

쌍영총(雙楹塚) ─ 평안남도 용강군 지운면

3. 백제의 미술

남조선 한 모퉁이에 편재하여 북으로 웅강(雄剛)한 고구려와 접하고 동으로 강인한 신라와 인하여 기구한 생활을 하던 백제는, 일찍이 서해의 항로가 터져 문물의 발전이 남달리 현황(炫煌)하였으나 국파(國破)한 지 이미 천삼백년이라, 유린(蹂躪)된 나머지 오직 황량한 폐허뿐이요 유물이 적음도 그 건국 운명과 같이 기구한 말로라 아니할 수 없다.

그러나 『삼국사기』가 전하는 진사왕(辰斯王)의 궁실의 장려(壯麗), 비유왕(毗有王)의 누각・대사(臺榭)의 화려, 동성왕(東城王)의 임류각(臨流閣)의 장

려, 무왕(武王)의 왕흥사(王興寺)의 장려, 의자왕(義慈王)의 태자궁(太子宮)·망해정(望海亭)의 치려(侈麗) 등 실로 타방(他邦)에서 볼 수 없는 건축의 호사(豪奢)가 놀라웠으니, 신라도 황룡사탑(皇龍寺塔) 건립에 임하여서는 백제의 건축가 아비지(阿非知)를 위시하여 수백 명의 공장(工匠)을 초치하지 않을 수 없었고 『니혼쇼키(日本書紀)』에는 태량미태(太良未太)·문가고자(文買古子) 등 사공(寺工)의 성명이 남아 있는데, 일본에서는 당대의 불찰을 통틀어 백제 가람이라 칭하리만큼 백제 공장의 건축이 아니면 건물로 알지 않을 지경이었다. 세계 최고(最古)의 목조건물이라는 나라(奈良)의 호류지(法隆寺)도 백제의 피가 얽히고 섞인 작품이다. 그러나 오작(烏鵲)이 편비(翩飛)하는 백제 본토에는 두 기의 탑파가 오직 남아 있을 뿐이다. 그 하나는 정림탑(定林塔)이요 다른 하나는 미륵탑(彌勒塔)이다.

정림탑(도판 44 참조)[6]은 비록 형식이 간단한 오층탑에 지나지 않으나 그 구성에 있어서나 그 미적 가치에 있어서 내외인이 공찬(共讚)하는 작품이다. 이 탑파는 목조탑파를 그대로 번안한 최고(最古)의 석탑이니, 기단이 단층으로 얕은 것, 네 개 우주(隅柱)가 벽면에서 돌출한 것, 옥판석(屋板石)이 넓게 돌출한 것이 다 목조탑의 형식이다. 그러나 벽면을 판석으로 짜고 화첨(花檐)을 각석(角石)으로 받들고 옥판석을 네 모서리〔隅〕로 엇맞춰 간 것은 석탑파로서 최초의 수법이다. 구성은 이와 같이 간단하나 각 층의 수축률이 큰 탓으로 절대의 안정감이 발휘되었고, 귀의 모를 모두 삭거(削去)한 까닭에 온아한 중에도 옥판석의 긴장으로 말미암아 내재박력(內在迫力)이 굳세게 표현되었고, 공첨방미(栱檐枋楣)가 간활(簡闊)한 까닭에 관대한 풍도가 보이고 옥석이 평박(平薄)한 까닭에 명랑한 경쾌미가 떠도니, 교지(巧智)에 흐르면서도 끝끝내 강강(强剛)하게 버티던 백제심(百濟心)이 그대로 표현되었다 하겠다. 실로 백제의 예술을 혼자서 대표하고 있는 듯한 걸작이다. 그러나 이러한 백제의 명작도 그 운명은 기구했다. 그것은 백제의 멸망을 영원히 기념하려던 대당평

백제국비명(大唐平百濟國碑銘)[7]이라는 한 개의 낙인이 제일탑신에 굳세게 남아 있어 한때는 당나라 병사의 소조(所造)로 훤전(喧傳)되었으나 시대는 이러한 암운(暗雲)을 불어 버리고 지금엔 당당한 백제인의 조탑으로 일반의 정론(定論)이 돌게 된 것이다.

또 다른 의미에서 같은 운명에 처한 것은 익산(益山) 용화산(龍華山) 아래 미륵사지에 있는 최외한 석탑이니(도판 45 참조), 기단 한 변의 길이 이십팔 척 방형의 대탑으로 본래는 구층이거나 칠층이었을 것이로되 현재엔 육층, 그나마 세 면이 다 헐어져 있다. 이에 대해서는 일찍이 『동국여지승람(東國輿地勝覽)』에 "有石塔極大 高數丈 東方石塔之最 석탑이 매우 커서 높이가 여러 길이나 되어 동방의 석탑 중에 가장 큰 것이다"[10]라 특서(特書)하고서는 훼락(毀落)의 기록이 없음으로 보아 조선조 중엽까지도 완존(完存)했던 듯하다. 원래 거탑(巨塔)인 만큼, 다른 탑파에서와 같이 고도의 기단이 없으나 탑신 각 면을 세 구(區)로 분할한 석주에 초석이 놓였음과 상촉하관(上促下寬)의 주신(柱身)이 벽면에서 돌출했음은 부여탑과 함께 목조탑파의 의태를 그대로 번안한 것이며, 각 면 중앙에 통문(通門)이 있어 탑 내 중심에서 십자형으로 교착(交錯)하고 그 중심에 심주석[心柱石, 즉 찰주(擦柱)]이 경영된 것도 목조탑파와 조금도 다름이 없으며, 옥석(屋石)의 평박한 신장(伸張)도 목조탑파와 다름이 없다. 이와 같이 철두철미 목탑형식을 번안했으나, 한 가지 방미형식(枋楣形式)이 전탑(塼塔)에서 유래했다고 하는 층급방한(層級方限)이 사용되어 있는 탓에 구구한 추측과 황탄(荒誕)한 전설이 어우러져서 일부의 인사(人士)는 백제탑인 것을 의심하지만, 무왕대[8] 건립이라는 전설만은 가히 의빙(依憑)할 만한 것이라 하겠다.

백제의 미술은 한갓 건축미술뿐이 아니라 회화미술도 매우 발달하였으니, 성왕(聖王) 19년에 남량(南梁)에서 공장(工匠)·화사(畫師)를 소래(召來)하기 팔십 년 전에 인사라아(因斯羅我)라는 백제의 화공이 이미 일본에 건너가 화도(畫道)를 개척하였고, 그후에는 일본 국보를 이룬 쇼토쿠태자초상(聖德太

子肖像)의 필자로 전하는 아좌태자(阿佐太子)의 도거(渡去), 역사상 명화공(名畵工)으로 휜전되는 하성(河成)·백가(白加) 등의 도거를 비롯하여 호류지의 벽화 다마무시노즈시(玉蟲廚子)의 칠화(漆畵)[9] 등 상고의 명화는 모두 백제 화공의 소작(所作)으로 전해지는 만큼 백제의 회화미술은 현란한 발달을 이루었으나 이 또한 백제 고지(古地)에는 단간척폭(斷簡尺幅)조차 남아 있지 않고, 오직 부여 능산리(陵山里) 고분벽화에서 그 일모를 추상(推想)할 수 있음에 지나지 않게 된 것은 유한(遺恨)의 하나라 아니할 수 없다.[10] 그나마 완전히 보존되지 못하고 천장의 연화운문도(蓮花雲紋圖, 도판 10)와 서벽(西壁)의 백호도(白虎圖) 일부가 박락(剝落)을 거듭하여 그 자취만 어림할 뿐이다. 그러나 농담(濃淡)의 묵채(墨彩)와 주황의 담채(淡彩)로써 아윤(雅潤)한 연화와 운기를 유려하게 그려내고 월상(月象)·보륜(寶輪)을 상징적으로, 서방 백호를 사실적으로 그려내었다. 시대적 특색으로 오아(聱牙)한 위풍(偉風)이 흘러 있으나 고구려의 벽화보다도 유려하고 아윤하고 표일하고 섬세하고 명랑한 것은 곧 백제의 특색이라 할 것이니, 다마무시노즈시의 변상도(變相圖)와 화취(畵趣)가 혹사(酷似)함은 오직 기연(奇緣)으로만 돌리기가 아까운 듯하다.

이와 같이 유려하고 아윤하고 표일하고 섬세하고 명랑하고 더욱 교지까지

10. 능산리 고분 천장의 연화운문도(蓮花雲紋圖). 충남 부여.

11. 금동관음상(金銅觀音像).

흐르는 정서는 고구려·신라에서 볼 수 없는 특색으로서 건축·회화뿐 아니라 조각미술에 더욱 현저하게 표현되어 있으니, 다른 미술작품과 같이 일본에 유전(流傳)된 작품을 비롯해 요요(寥寥)하나마 조선에서 발견된 두셋 작품에서 그 특색을 엿볼 수 있다. 여기에 조각이라 하나 그것은 물론 불상에 한한 것이다. 당대 불상의 특징으로서는 복련단좌(伏蓮單座) 위에 선 입상이 많고, 의대(衣帶)가 복부 중앙에서 사십자형(斜十字形)으로 교착하고 의문(衣紋)이 경직(硬直)하여 거단(裾端)이 '之'자형으로 형식화되고, 직립한 체구에 양팔[兩臂]이 직각적으로 굴곡하고 안면이 구장형(矩長形)을 이루고 두 눈은 행실

형(杏實形)을 이루어 철두철미 경직된 근엄미가 흐르는 중에, 유독 입가〔口邊〕에 미소를 띤 데서 겨우 자비스러운 표정을 가지고 있다. 그러나 백제의 불상은 이러한 공식적 형식을 구비한 중에도 온아한 정서와 유려한 취태가 흘러 있으니, 입가의 고졸(古拙)한 미소 이외에 안모(眼眸)의 소태(笑態)는 다른 조형에서 볼 수 없는 특징이고 장신수구(長身修軀)에서 흐르는 청수(淸瘦)한 기분도 백제인의 특징으로, 『남사(南史)』에 "其人形長 衣服潔淨 백제인의 키는 크며 의복은 깨끗하다"[11]이라 해서 그러한지는 의문이나 백제 공장의 소작으로 전하는 일본 국보인 구고관세음보살상(救苦觀世音菩薩像)이라든지 백제관음상(도판 11) 등의 체구의 수장(修長) 비율이 다른 어느 불상보다도 현저히 다른 것은 신라 불상의 편륭(扁隆)한 것과 호개(好個)의 대조를 이루고 있다.

이러한 백제의 기분은 와당(瓦當) 파편에도 잘 나타나 있어 고구려의 와당 무늬가 길굴하고 경직되고 신라의 와당무늬가 둔중(鈍重)하고 순후(淳厚)함에 비해 백제의 와당무늬는 명랑하고 아윤하다.

원래 백제의 공예는 고도로 발달했으니 성왕 3년에 일본에 전한 번개(幡蓋)는 그 장엄함이 기록되지 않았으나 일본 정사(正史)에 특히 그 목록이 실려 있는 것만 보더라도 보통이 아니었음을 알겠고, 위덕왕(威德王) 35년에 노반박사(鑪盤博士)로서 장덕백매순(將德白昧淳)의 도거(渡去), 와박사(瓦博士)로서 마나문노(麻奈文奴)·양귀문(陽貴文)·석마제미(昔麻帝彌)의 도거 등 백제의 공예미술이 널리 전파된 것을 알겠다.

무왕 때 이당(李唐)에 보낸 철갑(鐵甲)·조부(彫斧)·명광개(明光鎧)·오문개(五文鎧) 등은 특히 유명한 것으로서, 나중에 당나라 병사가 고구려를 파(破)한 것은 실로 백제로부터 전한 이러한 무기를 사용한 때문이었다. 『통전(通典)』에 "百濟 有三島 生黃漆 六月刺取瀋 色若金 光奪人目 백제는 세 곳의 섬에서 황칠을 생산하는데, 6월에 나무에 구멍을 뚫어 진〔瀋〕을 모으면 색이 금빛과 같아 그 빛이 사람들의 눈길을 빼앗는다"이라 한 것은 금공예(金工藝)와 아울러 휴칠공예(髤漆

工藝)의 발달까지 제시한 것이나, 오늘날 그러한 유물은 거의 다 사라지고 백제 왕릉에서 발견되었다는 화염문(火炎紋) 투조(透彫)의 보관(寶冠) 금동식구(金銅飾具)가 있어, 청아하고 유현한 맛을 백제가 아니면 뉘 능히 발휘할 수 있으랴 하는 듯이 무언의 정사(情思)를 내뿜고 있다. 실로 백제는 망하였으나 백제의 정혼(情魂)만은 쇄금단석(碎金斷石)에도 영원히 살아 있으니 '예술은 영원하나 인생은 짧다'[11]란 말을 이에서 증득(證得)할 수 있다.

〔이 한 항은 1936년 2월 조선총독부 발행,『중등교육 조선어 및 한문 독본(中等教育朝鮮語及漢文讀本)』권4에 전재될 때 다소 수정을 가했던 것으로, 이곳에 이것을 올린다.〕

부설

이곳 탑파에 관하여는『진단학보(震檀學報)』제10호(「조선탑파의 연구」제2회)에 다시 논고(論考)한 것이 있다.

4. 신라의 금철공예

신라는 천 년의 고국(古國)이요 더욱이 삼국을 통일한 국가였던 만큼 남달리 풍부한 유물과 문헌을 남기고 미술공예도 조선미술사상에 황금시대를 이룬 만큼 우수한 작품이 적지 않으니 그 전반을 이곳에서 총괄할 수 없는즉, 그중에 가장 대표적 부문의 작품으로 금관(金冠) · 금대(金帶) · 금동리(金銅履) · 금이환(金耳環) 등 타국에서 보기 드문 진품(珍品)과 조선종(朝鮮鐘)이라는 특수한 형식을 낸 동종(銅鐘)의 일부를 들어 볼까 한다.

원래 신라는 진한대(辰韓代)부터도 금철공예가 남달리 발전하였으니『후한서』에 "國出鐵 濊倭馬韓並從市之 그 나라에는 철이 생산되는데, 예(濊) · 왜(倭) · 마한(馬韓)이 모두 와서 사 간다"[12]라 특서한 것은 다른 곳에 없는 특색이거니와,『니

12. 금령총(金鈴塚) 출토 금관.

혼쇼키』에 "西方有國 金銀爲本 日之炎耀種種珍寶多在其國 서방에 어떤 나라가 있는데 금은을 근본으로 삼는다. 해가 뜨겁게 빛나며 각종의 진귀한 보배가 대부분 그 나라에 있다"[13]이라 한 것은 신라를 금은국(金銀國)으로 일컬은 예다. 광고(曠古)의 금석병용기의 유물이라는 금철공예도 거의 신라의 고지(古地)인 경상(慶尙) 지방에서 많이 출토됨으로 보아 일찍부터 금철공예가 발달하였음을 알겠거니와, 더욱이 근자 해외에까지 신라의 미술이 선양(宣揚)되는 것은 많은 고분에서 발굴되는 신라의 금철공예로 말미암아서이다. 그 종류에는 금관·금대·금동리·금패(金佩)·이환·완천(腕釧)·지환(指環)·패검(佩劍)·마구(馬具)·안교(鞍橋)·초두(鐎斗)·조두(ㄱ斗)·원합(鋺盒)·호준(壺尊) 기타 잡다한 것이 있으나 우리에게 가장 흥미를 일으키는 것은 금관이다.

경주의 금관총(金冠塚), 금령총(金鈴塚, 도판 12), 서봉총(瑞鳳塚), 양산의 부부총(夫婦塚), 기타 다수한 고분에서 출토한 금관의 형식은 대개 외관·내

13. 금관총(金冠塚) 출토 요대장식.

관의 두 부(部)로 구분되나니, 외관은 서클릿(circlet, 圓形冠)이라 할 순금 테두리 위에 다섯 개의 입량(立梁, uprights, erects)이 배치되었다. 전면의 세 양(梁)은 중첩한 '出' 자형을 이루었고 좌우 두 양은 식물의 입차례(葉序, phyllotaxis)와 같이 호생법칙(互生法則, alternate)에 의해 있다. 내관은 고구려 고분벽화에서 볼 수 있는 변관(弁冠) 종류로서 양 귀에 장대한 우익(羽翼)이 뻗어 있다. 이만한 기구를 전부 순금제 금판으로 만들었는데, 금판에는 점선으로 윤곽을 그리고 변관에는 어린문(魚鱗紋)을 쳐내고 우익에는 보상화문(寶相華紋)을 투조하고 그 위에 순금제 심엽형(心葉形, heart) 소금패(小金佩)와 온윤(溫潤)한 색택의 곡옥(曲玉)을 전면에 꿰 달고 다시 이 금패와 옥으로 관영(冠纓)을 만들었다.

서봉총의 금관 같은 것은 외관에 특히 봉황을 오려 새긴 금패가 부가되어 있는 데서 더욱 유명하다. 이러한 금관형식은 동방제국에서 유행한 다이어뎀

(diadem)이라는 관모형식(冠帽形式)과 서구제국에서 유행한 코로나(corona)라는 관모형식과의 합작형식으로, 불교문화의 동점(東漸)으로 말미암아 동서양의 예술형식이 융합된 것이니, 현재 이 형식의 완전한 유태(遺態)는 오직 신라의 이 유물에서 증득(證得)할 수 있는 데서 예술가치 이외에 문화가치까지도 가지고 있는 보물이라 한다.

이 금관과 동시대의 유물로 가장 재미있는 것은 요대장식(腰帶裝飾)이다. 이것도 금관과 같이 황금제·은제·동제 등 각종이 있고 그 형식도 다소의 상위(相違)가 있으나, 대개는 과대(銙帶)와 패식(佩飾)의 두 부(部)로써 형성되었다. 과판(銙板)은 인동초무늬를 투조한 사각형 금판과 심엽형 금판의 두 부로 되어, 전자는 과신(銙身)을 이루고 후자는 현수상(懸垂狀)을 이루어 과신이 서로 연결되어 과대를 형성하였다. 천자(天子)의 과대의 전과(鐫銙) 수는 수대(隋代)에는 구 환(環)이었고 당대(唐代)에는 십삼 환이었으나, 신라의 현(現) 유물에는 사십 환이 있는 것이 있고(도판 13)『삼국유사』에서 진평왕(眞平王)의 과대는 전과 육십이(六十二)라 했으니 중국의 과대보다 더 번화스러운 조형이었음을 알겠다. 과대에 달려 있는 현수패식에도 금관총의 유물 같은 것은 십칠 연(連)의 패식이 달려 있는데, 한대(漢代) 이배식(耳杯式) 금판이 연주(連珠)가 되어 끝에는 투조 규옥형(圭玉形) 패물(佩物), 어형(魚形) 패물, 행엽형(杏葉形) 패물, 광형(筐形) 패물, 인롱형(印籠形) 패물, 가지형〔茄子形〕패물, 곡옥, 유리구(琉璃球), 기타 잡다한 형식의 패물이 달려 있어 그 찬란하고 번욕(繁縟)한 수식은 동아 고분 발견의 요대 중 가장 미려한 유물이라 한다.

다음에 재미있는 조형으로 금동제의 신이 있다. 금관총에서 발굴된 것에는 매화형 금판을 금동리에 무수히 단 것과 금동판 이면(履面)에 '⊥干'무늬를 투조한 것이 있고 기타 고분에서 발견된 이면에도 소동판(小銅板)을 영락(瓔珞)같이 매어 단 것이 많으나, 그 중에 걸작으로 볼 것은 식리총(飾履塚)에서 발견된 것이니, 이중(二重)의 승주형(繩珠形) 무늬로 윤곽과 귀갑문(龜甲紋)

14. 식리총(飾履塚) 출토 금동제 신.

을 내고 윤곽에는 불상 배광에서 흔히 보는 화염문을 양주(陽鑄)하였으며 귀
갑란(龜甲欄)에는 서수상금(瑞獸祥禽)을 만루(滿鏤)하고 간간이 팔판(八瓣)
연화문을 안배했다. 의식용(儀式用) 식리이지만 타방에서 볼 수 없는 진기한
작품이다. (도판 14)

이 외에도 신라의 금철공예로서 유명한 것에 이환(耳環)이 있으니, 이 이환
에는 필리그란(filigrane)이라고 하는 금루수법(金鏤手法)이 성용되어 특수한
취태를 낸 데서 유명하다. 이 수법의 기원은 바다의 자개〔貝〕 형태에서 연유한
것이라고 전하나 알 수 없는 일이고, 오천 년 전 이집트의 유물에서도 발견되
었다고 하는 만큼 일찍이 널리 쓰인 금공수법(金工手法)이니, 낙랑의 황금대
교(黃金帶鉸)가 북조선의 대표적 유례였으나 남조선의 신라 고분에서 진귀한
작품이 다수 발견된 것은 또한 신라의 자랑이라 아니할 수 없다. 그 중에도 경
주 보문리(普門里) 고분에서 발견된 순금 이환은 굵은 순금 미립(微粒)으로
귀갑형과 삼판화(三瓣花) 무늬를 만루하였으며 세환(細環)이 달리고 다시 행
엽형 영락이 상하층으로 줄줄이 달려 있어, 번욕한 수법과 찬란한 형태는 세
계 이환 중 최고최미(最古最美)의 작품이라 한다.

이와 같이 신라의 금철공예는 순금 작품이 극히 발달하였으나 그 공예적 수

법은 대개 절금공예(截金工藝)로서 평판(平板)한 가구성(架構性)이 승(勝)하였으며, 통일기로부터는 다시 입체적 조각수법이 성용되어 그 유물은 비록 산일(散逸)되어 많지 못하나 약간의 경광(經筐)·사리합(舍利盒)과 장식(裝飾) 금구(金具)가 유존(遺存)하여 통일 이후의 금공수법의 일모를 자랑하고 있다.

끝으로 신라의 금동공예의 특수한 작품으로 우리는 신라종을 자랑한다. 지금 가장 고고(高古)한 유물로 강원도 평창(平昌) 상원사종(上院寺鐘)이 있고, 가장 우수한 작품으로 경주 봉덕사종(奉德寺鐘)이 있음은 누구나 아는 바다. 그 특색을 들자면 중국종의 용뉴(龍鈕)가 조선종에서는 다시 용(甬)이 부가되어 있음이 제일 특색이요, 중국종의 돌기—유(乳)는 매(枚)라고도 하며 다른 말로 경(景)이라고도 한다—가 종체(鐘體)의 반 이상을 점하고 있으나 조선종의 유구(乳區)는 종체 전장(全長)의 사분의 일밖에 안 되며, 중국종에서는 다수한 종횡선이 종체를 구분하고 있으나 조선종은 이것을 모두 없애고 유려한 보상화문을 양주(陽鑄)한 횡대(橫帶)로 종상(鐘上)과 종구(鐘口) 연변(緣邊)과 유구 연변에만 돌리고 종체에 주악천부(奏樂天部)를 쌍쌍이 양주하고 보상화 당좌(撞座, 용종의 부분 명칭)를 양면에 안배해 청아한 중에 화려한 취태를 내고 있다. 더욱이 종의 형태가, 중국종과 같이 위력적 창세(脹勢)를 보이지 않고 일본의 종과 같이 기하학적 건조무미한 형태를 가지지 않고, 단아하고 온엄(溫嚴)한 기품이 있음은 동아 삼국은 물론이요 세계 어느 종을 가져오더라도 이와 자웅을 겨루지 못할 것이다. 중국의 문물을 한결같이 모방만 하려던 과거의 선진들도 오직 예술심만은 남의 것과 바꾸지 못했다. 이것이 예술의 존귀한 점이다. 그리고 그것을 단적으로 증명하는 것이 곧 이 조선종이다. 그 중에도 대표적 작품인 봉덕사종에 '원공신체(圓空神體)'라는 명문(銘文)의 한 구가 있으니, 이는 곧 종이 물(物)이 아니고 신적 존재, 조선심(朝鮮心)의 숭고함을 표현한 금언(金言)이라 하겠다.

(전항과 같이 『중등교육 조선어 및 한문 독본』 권4에 올렸던 것이다.)

부설

이 항은 「신라의 공예미술」과 「박한미(朴韓味)」를 겸하여 보기 바란다.

5. 신라의 조각미술

조선사에서 각 시대의 대표적 미술을 하나씩 들라면 삼국시대의 고분미술,
통일신라시대의 조각미술, 고려시대의 도자미술, 조선시대의 목공미술을[12]
누구나 든다. 그만큼 신라의 조각미술은 조선 조각사상(彫刻史上)에 황금시대
를 이룬 것이었다. 불상에 있어, 탑파에 있어, 비갈(碑碣)에 있어, 분석(墳石)
에 있어, 석등에 있어, 기타 잡공에 있어 조각적 수법이 얼마나 애용되어 있었
는가는 췌언(贅言)을 요하지 않는다.

원래 조각의 발달은 사회생활이 가장 풍성하고 사회질서가 가장 정돈되고
인생 자체에 대한 통찰이 가장 깊은 시대라야 고전적 작품이 생기는 것이다.
그리스의 페리클레스(Pericles) 시대의 조각이 그러하고, 이탈리아의 문예부흥
시대의 조각이 그러하고, 인도의 아소카왕대의 조각이 그러하고, 중국의 성당
시대(盛唐時代)의 조각이 그러하고, 신라의 통초대(統初代) 조각이 그러하다.
신라의 조각이 조선미술사상의 대표적 존재가 됨도 결코 우연한 사실이 아니
었다. 그 중에도 불상은 그 수에 있어 더욱이 신라의 심정, 조선의 심정이 가장
구체적으로 표현됨에서 무엇보다도 우리는 추앙하고 싶다.

원래 신라의 불상조각은 고구려·백제의 불상과 달라서 그들은 지리적 관계
로 육조(六朝)의 불상형식을 그대로 직수입했으나, 신라는 고구려·백제로 말
미암아 일단 전화(轉化)된 형식을 재수입한 것으로 볼 수 있다. 고신라기의 불
상조각이 고구려·백제의 불상보다 다분의 지방화(地方化)가 보이는 것이 그
것이다. 분황사(芬皇寺) 석탑의 인왕상,[13] 송화산(松花山) 석조미륵,[14] 인왕리
(仁旺里) 석조석가불,[15] 서악리(西岳里) 고분 석비(石扉) 천왕상[16] 등 모두 신

라의 기풍을 벌써 충분히 발휘하고 있다. 그 중에도 현재 조각미술계에 가장 깊은 문제를 갖고 있는 것으로 미륵반가상이란 일련의 작품이 우리의 흥미를 돕는다. 이것은 반결반가(半結半跏)의 의상(倚像)으로 한 팔을 꺾어 턱을 받치고서 명상에 잠긴 형태를 하고 있는 것이니, 지금 이왕직박물관(李王職博物館)과 총독부박물관에 소상(小像)이 다수 있으나 그 중에도 대표적 거상으로 유명한 것이 양 박물관에 각 한 구가 있고, 일본 교토 고류지(廣隆寺)에 한 구가 있고 경주박물관에 한 구가 있다. 총독부박물관에 있는 것은 법의보관(法衣寶冠)이 장엄한 금동상이요(도판 15), 이왕직에 있는 것은 삼산관(三山冠)에 하반체(下半體)만 경라(輕羅)를 걸친 반체의 금동상이요, 일본에 있는 것은 같은 형식의 것으로 목조상이요, 경주에 있는 것도 같은 형식의 석조상이나 이는 파불(破佛)이 되었다. 다같이 삼국말 통일초의 과도기적 작품으로 전대까지의 형식적 의문(衣紋)이 비로소 자유롭게 동요되기 시작하고 유엽미(柳葉眉)·봉미안(鳳尾眼)이 벌써 성당(盛唐)의 형식을 구비하고 안면의 풍륭(豐隆)함이 신라의 특징을 발휘하기 시작한 것으로, 저 유명한 독일의 미술사가 카를 비트(Karl With)가 바친 찬사를 이곳에 소개하여 그 예술적 가치를 더듬어 볼까 한다.[17]

생체(生體)의 오기(奧機) 속으로 자아를 없앤 조형의 정숙(正肅)한 입체감이 이 불상에서 가장 아름답고 선명하게 표현되었다. 여기서 반나부(半裸部)와 착의부(着衣部)와 대관부(戴冠部)가 구조의 삼부이곡(三部異曲)을 이루고 있다. 실제적 체형을 무시함으로써 비로소 장의(匠意)와 물성을 떠난 조체(彫體)가 성립되었다. 무한히 유연한 감이 나부에서 흐른다. 이 정서적 입체감이 천류(川流)의 장파(長波)같이 목간(木幹)을 흐른다. 두 팔은 섬연(纖娟)하고 유연하다. 흉부는 고스란히 불러 있고 견부(肩部)는 맺고 끊는 듯 꺾여 있고 두 손은 곱고도 연약하다. 생명의 맥박이 관절마다 뛰고 단엄한 인격성이 내부에 싹트고 목재의 담담성이 미망(迷妄)된 인생의 고업(苦業)을 소거했다.

15. 금동미륵반가상. 삼국시대말. 전(傳) 경상도 발견.
총독부박물관 소장.

새로운 유기적 기운이 생동하고 원형(圓型) 대좌(臺座)로부터 정상 보관(寶
冠)에 이르기까지 어느 곳에나 헐거운 맛이 없을뿐더러 자연적 동태를 휩쓸어
파착(把捉)하여 초자연적으로 정화된 태도로 유기화했다. 방석(方石)을 층층
이 쌓은 덩어리집이 아니라 성장하는 목재의 생명이 생체 속에 흐르고 있다.
편편한 도흔(刀痕)과 경건한 착흔(鑿痕)이 입체미를 살리고 목재의 문리(紋
理)가 유연한 피부와 같다. 그는 도상성을 자연종합으로부터 유출시키지 않고
오로지 관념적 이상을 실제적으로 구체화했다. 이 불상은 신형식(新形式)의
시초로서 신선하고 굳세고 혈기있고 발육되고 호흡하고 생동하고 성결(聖潔)

하고 청정한 인격의 의기(意氣)로 채워져 있다.

　이방인의 상(想)이요 언표라 적절한 정감이 나기 어려운 서술이나 그 본의
는 대강 짐작할 수 있을 듯하여 요점만을 의초(意抄)한 것이다. 이와 같이 통
일초의 걸작을 위시하여 신라의 불상조각은 우수한 작품이 적지 않으니, 개인
의 소장과 박물관의 수장이 거의 다 신라의 불상이요 그 중에도 유점사(楡岾
寺)의 오십삼불(五十三佛),[18] 불국사(佛國寺)의 노사나불(盧舍那佛)·아미타
불(阿彌陀佛),[19] 도피안사(到彼岸寺)의 노사나불,[20] 굴불사(掘佛寺)의 사면석
불(四面石佛),[21] 백률사(栢栗寺)의 약사여래(藥師如來),[22] 감산사(甘山寺)의
미륵불·미타불,[23] 경주 남산 미륵곡(彌勒谷)의 석가상, 동화사(桐華寺) 비로
암(毘盧庵)의 비로불[24] 등 모두 유수한 작품들이다. 그러나 우리는 무엇보다
도 잊어서 안 될 작품으로 경주의 석굴암(石窟庵)의 불상을 갖고 있다. 영국인
은 인도를 잃어버릴지언정 셰익스피어를 버리지 못하겠다고 한다. 하지만 우
리에게 무엇보다도 귀중한 보물은 이 석굴암의 불상이다. 그곳에는 팔부중상
(八部衆像)이 있고 인왕(仁王)이 있고 사천왕(四天王)이 있고 사보살(四菩薩)
이 있고 십대제자(十大弟子)가 있고 관음이 있고 팔대보살(八大菩薩)이 있고
석가원상(釋迦圓像)이 있다.(도판 46-49, 51, 52 참조) 팔부중상은 원래 불교
이전에 고유한 브라만교대(婆羅門敎代)부터 있던 능귀(能鬼)이나 불교로 말
미암아 불토를 옹호하는 신장(神將)으로 그 의미가 변화된 것으로, 다면다비
(多面多臂)의 괴태(怪態)는 그 신장들의 능변(能變)을 보이는 상징적 표현이
다. 초입 전관(前關)에 양벽으로 나열된 품이 광대치졸(廣大穉拙)한 조법(彫
法)과 함께 그 신성을 적절히 발휘해 있고, 석굴 양 비(扉)에 반라(半裸)의 육
담(肉膽)으로 사악을 일거에 격파하려는 인왕의 노골(怒骨)이 벽면에서 돌출
해 있음도 위관(偉觀)의 하나이다. 불성(佛性)이 자비에 있다 하나 사악한 자
는 그 혜택을 입지 못할 것이 우선 이 전관에서 깨닫게 되어 있다. 다시 연도

(羨道) 양 벽에는 사천왕상이 있으니 동방 지국천(持國天), 남방 증장천(增長天), 북방 다문천(多聞天), 서방 광목천(廣目天)으로, 제석천(帝釋天)의 부장(部將)으로 사대주(四大洲)를 수호하는 정법제불(正法諸佛)의 수호신인 만큼 위의가 흐르고 있다. 당약(瞠若)한 표정을 하고 있는 권속(眷屬)을 발 아래 깔고 갑주(甲冑)로 속신(束身)한 그 위풍이 사실적 조법과 함께 벽면에 약동하고 있다. 이곳을 들어서면 석굴 원벽(圓壁) 좌우에 천지창조의 신으로서 초선천(初禪天)의 왕이 되었다는 범천(梵天), 인간에게 부귀화복을 내린다는 석가능(釋迦能)의 제석천, 정행(定行)의 삼매자재(三昧自在)를 가진 광대리(廣大理)의 보현(普賢), 지혜(知彗)의 반야자재(般若自在)를 가진 심심지(甚深知)의 문수(文殊), 각기 법의가 장엄유려한 보살상으로 벽면에 생동해 있고, 각고난행(刻苦難行)에 쇠신분골(衰身粉骨)이 된 석가의 십대제자의 고삽(苦澁)한 면상이 유현(幽玄)한 취의(趣意)를 내고, 발고여락(拔苦與樂)의 대자대비(大慈大悲)의 십일면관음의 영락화엄상(瓔珞華嚴像)이 최오(最奧)에 있어, 표묘단엄(縹緲端嚴)한 신운(神韻)은 동아 조상계(彫像界)에 그 유례가 없다 한다. 이 외에도 궁벽(穹壁) 감실(龕室)에 팔보살의 소상(小像)이 있었으나 더러 산일되었고 현재 남은 것도 만환(漫漶)되어 알기 어려우나 동양 제일, 세계 제일의 추앙을 받고 있는 석가본존상(도판 49 참조)이야말로 무엇보다도 고마운 존재이다. 거대한 연화대좌(蓮花臺座)도 아름다운 작품이지만 구 척 고상(高像)이 촉지항마(觸地降魔)의 인상(印相)으로 온엄한 봉안(鳳眼)을 반개(半開)하고 동해 창파(滄波)를 굽어살펴 진좌(鎭座)하신 위용! 결가부좌하신 족상(足相)도 안평구원(安平具圓)하시거니와 관고(關股)도 섬원(纖圓)하시고 과슬장수(過膝長手)도 풍유온화(豊柔溫和)하시거니와 양비양견(兩臂兩肩)도 풍만원륭(豊滿圓隆)하시고 흉억(胸臆)도 평정장위(平正壯威)하시거니와 배척(背脊)도 단직엄숙(端直嚴肅)하시고 협차(頰車)도 융만(隆滿)하시거니와 이타(耳朶)도 융장(隆長)하시고 구각(口角)도 풍륭(豊隆)하시거니와 비량(鼻

梁)도 융숭하시고 안첩(眼睫)도 수승(殊勝)하시거니와 계상(髻相)도 원만하시다. 피도 없고 물도 없고 심(心)도 없고 정(情)도 없는 화강 거석에서 맥박이 충일하고 신성이 횡일(橫溢)하고 호흡이 정제하고 온엄이 구비된 위상이 드러날 때 환희는 조공(彫工)의 손끝에 있지 아니하고 신라 천지를 휩쌌을 것이요, 우내(宇內)에 향동(響動)되었을 것이다. 지금으로부터 약 천백칠십 년 전 당대의 재상(宰相) 김대성(金大成)의 원불(願佛)이었다 하지만 어찌 한 사람의 원성(願成)이었으랴. 그곳에는 과거 수천 년의 조선 정신이 서려 있고 미래 천 년 조선심이 덧붙어 있다. 더욱이 『후한서』「진한전(辰韓傳)」에 "兒生欲令其頭扁 皆押之以石 아이를 낳으면 머리가 납작하게 되도록 하려고 모두 돌로 눌러 놓는다"[14]이라 함의 진가(眞假)는 말 않더라도 신라 불상의 안면 표정이 편평(扁平)한 것이 한 성벽(性癖)이 되어 있음에도 불구하고 이곳의 여러 상이 원륭함은 신라 화랑도(花郎道)의 발달도 부인(副因)되었을 것이나, 그들의 예술의욕이 성벽을 능히 예술화한 것으로 실로 극도의 발달에 치우친 작품이라 하겠다. 뿐만 아니라 여러 상(像)의 배치가 극히 유동적으로 되어 있어 어느 상(像) 앞에 임하든지 간에 반드시 그 측상(側像)의 유인을 받게 되고, 본존(本尊)의 배광도 관자(觀者)의 위치를 따라 자유로이 부침(浮沈)하되 불체(佛體)를 항상 떠나지 않도록 배안(配案)되어 있어 세계인의 찬앙(讚仰)을 혼자 받고 있음도 우리 미술의 자랑이다.

6. 신라의 탑파미술

탑파는 불적(佛蹟)을 기념하는 기념비적 고현건물(高顯建物)이라 불교의 동점 이래 해동에서의 경영도 남달리 장엄했으니, 백제에 "승니(僧尼)와 사탑이 심다(甚多)"했음은 일찍이 『수서(隋書)』에도 전록(傳錄)되었으나, 뒤를 이어 발전한 신라의 사탑은 『삼국유사』에 실린 고문(古文) 중에

寺寺星張 塔塔鴈行 竪法幢 懸梵鐘 龍象釋徒 爲寰中之福田 大小乘法 爲京國之
慈雲 他方菩薩出現於世…

절들은 별처럼 벌여 서고 탑들은 기러기의 줄처럼 늘어섰다. 법당(法幢)을 세우고 범종
(梵鐘)을 다니 고명한 중들[龍象]과 불교 신도들에게는 천하의 복전(福田)이 되었으며, 대
승과 소승의 불교 이치는 자비로운 구름처럼 온 나라를 덮게 되었다. 다른 세계의 보살이
세상에 나타나고….[15]

라고 하는 특출구(特出句)까지 전해짐에 이르렀다. 지금 불국사의 운제(雲梯)
석탑은 "東都諸刹未有加也 동방의 여러 절들로서는 이보다 나은 데가 없다"[16]라고 일
컬어진 명찰(名刹)이나 ―어찌 명찰이 이에 그쳤으랴만― 춘풍추우(春風秋
雨) 천유여(千有餘) 년 당대의 유구(遺構)를 남긴 것은 하나도 없고 석탑파만
이 조선 산천에 점재(點在)해 있다.

원래 조선에 전래된 탑파형식은 중국식의 목조고루(木造高樓)의 형식이어
서 삼국시대에는 목조탑파가 가장 성행되었다. 신라 최초의 사찰인 흥륜사(興
輪寺)의 탑, 신라 삼보(三寶)의 하나인 황룡사(皇龍寺) 구층탑, 망덕사(望德
寺)의 십삼층탑, 월명사(月明師)의 전설로 유명한 천주사(天柱寺)의 탑, 지귀
심화(志鬼心火)의 전설로 유명한 영묘사(靈廟寺)의 탑, 그 수를 이루 헤아릴
수 없다.(이상 지금 모두 없음) 그러나 현재에는 오직 석탑파가 남아 있을 뿐
이니, 하마다 세이료(濱田靑陵) 박사[25]가 조선이 세계에 자랑할 것으로 기생
(妓生) · 한글 · 청자 · 석탑의 네 가지를 든 만큼 석탑파는 조선의 한 자랑거리
로 되어 있다.

원래 조선의 석탑파는 목조탑이 천변지이(天變地異) · 병화(兵禍) 등으로
말미암아 훼퇴소멸(毀積燒滅)되기 쉬운 탓에 그 영구보존을 위해 안출된 것으
로, 백제의 정림탑, 익산의 미륵탑이 그 최고(最古)의 유물임은 이미 설명한
바 있었다. 그러나 신라에서는 석재로써 목탑의 형식을 먼저 번안(翻案)하지

16. 분황사탑(芬皇寺塔). 경북 경주.

아니하고 와전(瓦塼)으로써 탑양(塔樣)을 번안한 듯하여, 그 최고의 유물이 경주 분황사(芬皇寺)에 남아 있다.(도판 16) 물론 이 탑은 전탑(塼塔)이 아니요 석편을 와전같이 모방한 석탑이나, 그 수법이 중국의 대안탑[大雁塔, 섬서성(陝西省) 서안부(西安府) 자은사(慈恩寺)]과 동일한 점에서 전탑형식 계통에 속하는 것이요, 이후로부터 신라에 와전탑이 생기게 되었으니 안동읍 내의 칠층탑[26] · 오층탑,[27] 읍 외의 오층탑[28] 등은 그 유명한 실례요, 청도(淸道) 불령사(佛靈寺) 전탑(塼塔)[29]은 파손되었으나 전면(塼面)에 불보살과 소탑(小塔) 무늬가 부조된 데서 유명하고, 사천왕사(四天王寺)의 소전탑(小塼塔)은 명공(名工) 양지(良志)의 소조(所造)로 문헌상으로 유명하다. 상주읍 외에 있던 석심토피(石心土皮)의 오층탑[30]도 그 변형으로도 볼 수 있으나 와전이 결국 신라에서는 많이 산출되지 않은 탓에 일시의 유행을 내었을 뿐으로 순전한 와전탑은 사라지고 다만 그 형식만이 애호된 듯하며, 의흥군(義興郡) 내에는

석재로써 와전탑을 그대로 번안한 것으로 볼 수 있는 오층탑이 두 기(基)[31]나 있다. 안동의 전탑이 어딘지 중국취(中國臭)가 있는 데 대해, 의흥의 탑은 서역적 기분이 떠도는 명작들이다. 감산사(甘山寺)의 미륵·미타불에 인도풍이 다분히 보이는 것과 호개(好個)의 대조를 이루고 있다. 그러나 이러한 계통의 탑은 그 수가 많지 않고 전탑의 방한수법(方限手法, 옥개받침)을 석탑에 옮겨 석탑 특유 형식을 창출한 곳에 신라 탑의 특색이 있다. 익산 왕궁면(王宮面) 오층탑이 그 가장 오래된 예로서 옥판석이 넓고 크고 기운차게 생겼으며(도판 17), 신문왕(神文王) 2년의 낙성(落成)으로 전하는 감은사지의 삼층석탑 두 기[32]도 같은 형식의 웅위(雄偉)한 작품이다. 원래 사찰에는 단탑가람형식과 쌍탑가람형식이 있어서, 후자는 당대(唐代) 이후 교리의 변천으로 말미암아 탑에 대한 가치사상의 변천에서 생겼을뿐더러 삼국 시기에 유행한 평지가람 제와 통일 후 현출(現出)된 산지가람제가 한 요인이 되어 탑파형식에 다분의 변화를 내게 된 것이다. 평지가람에는 단탑형식, 산지가람에는 쌍탑형식이 원칙적으로 이용되어 단탑형식가람에는 대개 오층 이상의 탑파가 경영되고 쌍탑배치가람에는 흔히 삼층탑이 경영되었다. 따라서 이러한 원칙이 잘 준수된 초기에 있어서는 탑파가 목조에서 석조로 변화되었으나 오층 이상의 석탑이 그 구성적 의미를 잃지 않아 익산 왕궁탑, 부여 무량사(無量寺) 오층탑[33](도판 19) 등 거대한 탑파들은 많은 석편을 짜서(부여 정림탑, 익산 미륵사탑도 같은 예) 한 탑을 형성하였다. 감은사탑도 삼층이나 목조탑에서 석조탑으로 넘어간 과정을 보이느라고 구조성을 가지고 있다. 그러나 이 탑은 고도의 기단을 가져 벌써 석탑의 특색을 발휘하기 시작했다. 무량사 오층탑도 기단이 높은 데서 통일 이후의 작품임을 보이고 있다. 그러나 쌍탑가람제가 유행됨으로부터 탑형(塔形)도 적어지고 따라서 석탑이 구성적 의미를 잃고 조각적 공예로 변화됨으로부터 신라탑으로서의 특색이 비로소 현출되었다. 즉 초대에는 기단이 단층이었으나 통일기로부터 이층기단이 생겨 기단이 불단(佛壇) 같

17. 왕궁리사지(王宮里寺址) 오층석탑. 전북 익산군. (위 왼쪽)

18. 원원사지(遠願寺址) 서삼층석탑. 경북 경주. (아래 왼쪽)

19. 무량사(無量寺) 오층탑. 충남 부여군. (위 오른쪽)

20. 갈항사(葛項寺) 동삼층탑. 경북 김천. (아래 오른쪽)

은 의미를 갖고 탑신을 받았으나, 차차 기단이 대좌(臺座)의 의미를 갖게 되었으니 건축적 구성가치에서 멀어진 것은 이에서 알 것이요, 기단·탑신·상륜(相輪) 등에도 조각수법이 가미되고 탑신 옥개(屋蓋)들이 각 일석(一石)으로 조성되어 통일 이후 조선 석탑의 한 준칙이 되어, 고려 이후에는 오층 이상의 거탑들을 이 수법으로 모두 처리하게 되었다. 이러한 수법으로써 조성된 신라의 삼층탑파 중 걸작으로, 묘작(妙作)으로, 신품(神品)으로 우수한 작품이 적지 않으니, 탑신의 장력(張力)과 옥개의 수축(收縮)이 신라의 웅풍(雄風)을 그대로 표현한 만고의 걸작으로 세인의 공찬을 받는 불국사의 석가삼층탑, 이두(吏讀)의 조탑명(造塔銘)을 갖고 문아(文雅)한 기품이 우승(優勝)한 갈항사(葛項寺)의 동서탑(도판 20),[34] 상륜 형태에 서역적 풍도가 보이는 진기한 실상사(實相寺)의 동서탑(도판 21),[35] 이런 것들을 비롯하여 황복사지탑(皇福寺址塔),[36] 용장사지탑(茸長寺址塔),[37] 비로암탑(毘盧庵塔),[38] 동화사(桐華寺) 동서탑,[39] 해인사탑,[40] 거돈사탑(巨頓寺塔),[41] 연곡사탑(燕谷寺塔),[42] 보림사(寶林寺) 동서탑[43] 등 헤아릴 수 없다. 같은 계통에 속하는 탑파이나 특히 탑신·기단 등에 조각을 베풀어 그 장엄에 치심(致心)한 탑파가 또한 적지 않으니, 원원사(遠願寺)의 양 탑(도판 18, 77)[44] 같은 것은 기단에는 십이지상을 새기고 초층 탑신에는 사천왕상을 조각하여 단조롭기 쉬운 탑상(塔相)에 일단의 변화를 내었다. 경주 남산리(南山里) 삼층탑,[45] 청도(淸道) 운문사(雲門寺) 쌍탑,[46] 금강산 장연리탑(長淵里塔),[47] 신계사탑(神溪寺塔)[48] 등은 우수한 작품이며, 도괴(倒壞)된 것까지 아울러 헤아린다면 그 수가 실로 적지 않다. 또 별로 조각은 없으나 탑신에 문비형식(門扉形式)을 가진 일련의 탑파가 있으니, 성주사지(聖住寺址) 삼층탑 세 기(基),[49] 정양사(正陽寺) 삼층탑,[50] 고선사(高仙寺) 삼층탑,[51] 기타 그 변형까지 합하면 이 역시 적지 않다.

이러한 삼층탑 이외에 같은 수법으로 조성된 오층탑파 이상의 것으로 또한 걸작이 적지 않으니, 경주 나원리(羅原里) 오층탑, 구례 화엄사(華嚴寺) 동서

21. 실상사(實相寺) 동서탑. 전북 남원.

오층탑,52) 보령(保寧) 성주사(聖住寺) 오층탑, 충주 탑정리(塔亭里) 칠층탑53)
등 모두 우수한 작품으로 그 중의 화엄사 서탑은 지복석(地覆石)에 십이지상,
기단에 팔부중, 탑신에 사천왕을 조각한 아려(雅麗)한 작품이요,(도판 22) 성
주사지탑은 단조한 중에도 단아하고(도판 23) 충주탑은 수고장엄(秀高壯嚴)
한 고탑(高塔)으로 유명하다. 그러나 이러한 사각평면의 단조한 층급형식 이
외에 석굴암의 삼층탑은 기단이 팔각을 이룬 데서 유명하고, 도피안사(到彼岸
寺)의 삼층탑은 팔각기단에 다시 상하로 연판(蓮瓣)이 둘려 있는 데서 유명하
고, 용장사지탑은 삼중환탑(三重環塔) 위에 불상이 놓인 점에서 유명하고, 정
혜사지(淨惠寺址) 십삼층탑54)은 순전한 목조건물을 번안 편성한 단층탑신 위
에 십삼층급의 상륜형 탑옥이 놓인 진기한 형식으로, 그 수법의 기발함은 삼
탄(三歎)을 불금(不禁)할 명작이다. 단아우려(端雅優麗)한 기품과 함께 무한
히 사랑스러운 작품이다.

그러나 이곳에 신라의 탑파를 위해 만장의 기염을 토하고 있는 걸작이 있으니, 그 하나는 불국사의 다보탑(多寶塔)이요(도판 24), 다른 하나는 화엄사의 사자탑(獅子塔)이다.(도판 25) 전자는 기단 사면에 각 십보층단(十步層段)과 난간주석(欄干柱石)이 경영되고 답도(踏道) 네 귀퉁이에 사자석상이 배치되었고,[55] 탑신은 네 개 각주(角柱)와 중앙의 찰주석이 간명한 완지석(腕支石)으로 명쾌한 옥석을 받고 유려한 평란(平欄) 속에 팔각형 상각란탑신(床脚欄塔身)이 경영되고, 그 위에 팔각형 단식평란 속에 죽절형(竹節形) 난간탑신이 놓이고 원형(圓形)의 앙련화대(仰蓮花臺)가 기괴한 여덟 개 지석으로 맨 꼭대기의 옥석을 받들었고, 그 위에 다시 너무나 아름다운 기교의 노반(露盤)·복발(覆鉢)·상륜 등이 층층이 경영되었다. 탑파의 모국인 인도에도 이만한 탑이 없고 탑파의 중흥국(中興國)인 중화(中華)에도 그 유례가 없다. 너무나 실로 너무나 탈신적(奪神的) 기교의 난무이다. 이 탑을 이름하여 다보여래상주증명(多寶如來常住證明)의 다보탑이라 함도 아름다운 칭호라 하겠다.

22. 화엄사(華嚴寺) 서오층석탑. 전남 구례.

23. 성주사지(聖住寺址) 오층탑. 충남 보령.

24. 불국사(佛國寺) 다보탑. 경북 경주.

25. 화엄사 사자탑(獅子塔).

하늘이 이미 재인(才人)을 이 땅에 낸지라 어찌 한 개의 작품으로 조화를 보였으랴. 신인(神人)의 탈공(奪工)은 다시 서(西)로 날아 구례 화엄사에 다시한 탑을 내었으니, 그것이 곧 사자탑이다. 다보탑의 네 개 사자를 곧 우주(隅柱)로 대용하고, 찰주를 곧 대덕(大德)의 입상(立像)으로 이용했다. 기단 사면에는 십이천상(十二天像)이 각양각태의 무악(舞樂)으로 불천(佛天)을 공찬하고, 제일탑신에는 인왕과 사천왕과 두 보살을 문비(門扉) 양협(兩挾)에 새겼다. 탑 앞에는 조그만 네 마리 사자가 봉로석(奉爐石)을 등에 지고, 그 앞에는약왕보살(藥王菩薩)이 광명대(光明臺)를 머리에 이고 본탑을 향해 공양하고있다. 실로 신라 탑파 중 다보탑과 함께 쌍벽을 이루는 걸작으로, 같은 절의 노탑(露塔)을 비롯하여 후대에 모탑(模塔)이 많아짐도 이 탑의 가치를 실증한다.

부(附)

이 탑파에 관해서는『진단학보』제6호 및 제10호의 필자의「조선탑파의 연구」라는 것을 참조하기 바란다.

7. 고려의 부도미술(浮屠美術)

부도는 승려의 묘탑(墓塔)으로 일찍이 신라시대부터 발달했으니,『삼국유사』가 전하는 금곡사(金谷寺)의 원광부도(圓光浮屠)[56]는 선덕여왕대(善德女王代)에 생긴 것으로 이 종류 형식의 최고(最古)의 문헌적 실례다. 그러나 참다운 유물은 신라의 선종(禪宗)이 진흥하기 시작한 중엽 이후의 것이니, 선종은 부도형식의 발달 요인을 이루었다 해도 가하다. 선종으로 말미암아 부도는 한갓 승려의 묘탑뿐이 아니고 대덕(大德)의 표치(標幟)로도 되어, 부도에는 반드시 탑비까지 수립하여 그 행적을 현양하게 되었다.

불국사의 광학부도(光學浮屠)[57]는 기교가 현란한 것이요, 흥법사(興法寺)의 염거부도(廉居浮屠)[58]는 부도형식의 시초를 낸 것이요, 고달원(高達院)의 원감부도(圓鑑浮屠),[59] 보림사(寶林寺)의 보조부도(普照浮屠),[60] 봉림사(鳳林寺)의 진경부도(眞鏡浮屠)[61]는 부도형식의 정형을 이룬 것들이다. 그러나 다른 한편으로는 재래의 층탑형식이 부도로 전용된 것이 많아서 지금은 불탑과 부도를 분간할 수 없게 되었다. 그러나 그 사이에는 무언의 규약이 있어 부도는 대개 삼층탑을 많이 이용한 듯하고, 불탑은 다시 오층 이상의 탑을 기용한 듯하다. 이리하여 선종이 더욱 꽃피기 시작한 고려조에 들어와서는 부도형식이 더욱 발달했고 신라조의 명승대덕(名僧大德)의 부도가 고려조에 건조된 것이 적지 않다. 부도는 실로 고려의 한 특색이라고 하여도 가하다.『조선금석총람(朝鮮金石總覽)』에 실린 부도만을 헤아리더라도 신라의 것이 열 기(基)임에 대해 고려의 것은 마흔네 기의 다수에 달한다. 이것은 탑비·탑지(塔誌)가 있

는 것만의 수인즉 그것이 없는 부도의 수는 또한 얼마나 되랴.

이와 같이 그 수가 많으므로 형식에도 다종다양한 것이 있고 타방에서 볼 수 없는 우수한 작품이 적지 않다. 이제 그 형식을 분류하면 충탑형식의 부도, 석종형식(石鐘形式)의 부도, 신라 석등형식의 부도〔즉 팔각원당형(八角圓堂形)〕, 특수형식의 부도, 이 넷을 들 수 있다. 제일형식의 예로는 강진(康津) 무위사(無爲寺)의 선각대사편광탑(先覺大師遍光塔),[62] 개풍군(開豊郡) 영통사지(靈通寺址)의 대각국사탑(大覺國師塔),[63] 원주 영전사지(令傳寺址)의 보제존자탑(普濟尊者塔),[64] 여주(驪州) 신륵사(神勒寺)의 나옹선사탑(懶翁禪師塔)[65] 등을 들 수 있으니 모두 삼층탑의 묘품들이다. 제이의 형식의 부도로 가장 우수한 것은 김제(金堤) 금산사(金山寺)의 송대(松臺) 석종이다.[66] (도판 26) 이것은 불사리(佛舍利)를 봉안했다고 전하는 것으로 부도와는 의미가 다르나, 고려 부도형식의 한 규범을 이룬 작품임에서 주의할 만하다. 초화(草花)·천인(天人) 등을 부각(浮刻)한 이중석대 위에 포탄형(砲彈形) 석종이 놓

26. 금산사(金山寺) 송대(松臺) 석종. 전북 김제.

27. 화장사(華藏寺) 지공정혜영조지탑
(指空定慧靈照之塔). 경기 개풍.

28. 연곡사(燕谷寺) 동부도. 전남 구례.

였으니, 반석 네 귀퉁이의 용면(龍面)과 종근(鐘根)의 연화와 종수(鐘首)에 돌출한 구면용두(九面龍頭)와 최정의 보주 등, 조각은 몽롱한 흠이 있으나 전체로 유려한 작품이다. 석종 앞에 웅위한 오층석탑이 놓이고 전역을 둘러 잡상이 나열한 재미있는 경영이다. 장단(長湍) 불일사(佛日寺)[67]에도 같은 모양의 부도가 있으니, 사천왕입상이 네 모퉁이에 놓이고 종신(鐘身)을 높은 연대(蓮臺)로 받친 것이 다를 뿐이요, 작품은 전자가 우수하다. 장단 화장사(華藏寺)의 지공탑(指空塔)[68](도판 27)은 이와는 약간 다른 것으로, 팔각형 중단(重壇) 위에 사분의 삼 크기의 원구탑신(圓球塔身)이 놓이고 견상(肩上)에 연화 기타의 조각이 있고 상륜이 위에 놓인 인도 계통의 탑파형식을 가지고 있다. 같은 형식의 일명(逸名) 부도가 또 하나 같은 절에 있으니 이러한 형식이야말로 고려 이후 부도형식의 규범을 이루었다. 신륵사 · 안심사(安心寺)[69] · 회암사(檜巖寺)[70]

등 기타에 그 변형이 무수하고 조선조에 들어와서는 더욱 많아진 형식이다.

그러나 고려 부도를 대표하고 조선 부도를 대표하는 걸작은 제삼형식·제사형식에 있으니, 제삼형식은 신라 팔각원당형식(八角圓堂形式)에서 변화된 듯한 것들로서 기대(基臺)와 탑신과 옥개의 세 부로 되어, 기대는 상하에 앙련(仰蓮)·복련(伏蓮)이 경영되고 중간에 고복석(鼓腹石)이 끼어 있고, 탑신은 석등의 화사석(火舍石)같이 육각 내지 팔각을 이루었고 그 위에 옥개가 경영된 것이 통식이다. 지금 고려초의 유례(遺例)로는 태조 23년작인 원주 흥법사의 진공대사탑(眞空大師塔)이 있다.[71] 전술(前述)의 특징을 가졌으나 특히 기대와 탑신이 다 팔각형인데, 고복석에는 운룡이 새겨 있고 탑신 정면에는 비형(扉形)이 새겨 있고, 옥개에는 중첨형식(重簷形式)의 우동(隅棟)마다 앙련이 조각되고 옥개 위에 보주가 놓여 있다. 원주 거돈사(居頓寺)의 원공국사승묘탑(圓空國師勝妙塔)[72]도 같은 형식의 작품이나, 기대 고복석에 팔부중상을 새기고 탑신 사면에 사천왕을 새기고 옥석이 중첩한 특이한 작품이다. 구례 연곡사(燕谷寺)의 일명 부도(도판 28) 두 기(基)[73]는 고려 초기의 작품으로, 특히 지주석(地柱石)에 운문(雲文)이 새겨 있고, 대석(臺石) 하단에는 고란(高欄) 속에 사자를 양각하고, 고복석에는 안상(眼象) 속에 팔부신중을 양각하고, 상단에는 열여섯 잎의 이중연판(二重蓮瓣)이 풍려(豊麗)하게 원각(圓刻)되어 있다. 탑신에는 고란석대가 있어 매간(每間)에 가릉빈가(迦陵頻伽)가 양각되어 있고, 탑신 각 능(稜)에는 주형(柱形)이 새겨 있고 주상(柱上)에 포작(鋪作)이 있고, 벽면 전후에 비형(扉形)이 양각되고 좌우에 보여(寶輿)가 양각되고 네 벽에 사천왕상이 새겨져 있다. 옥개를 받던 받침돌 면에는 운문이 선각(線刻)되고 옥개는 중첨으로 그 곡선이 아름답다. 상륜부는 전체에 비해 과대한 감이 있으나 최하에는 네 마리 봉황이 우익(羽翼)을 연접하여 그 위에 보식문석(寶飾文石)을 받고, 팔엽형 연좌석(蓮座石)이 이중으로 놓이고 보식문·앙련·복련 등 제석(諸石)이 층층이 놓이고 최상에 보주가 놓였다. 높이

약 십 척, 의장(意匠)의 복잡함과 장식의 화엄(華嚴)함이 이 종류 부도 중 그 유례를 볼 수 없는 것으로, 실로 동아 부도 중 최대 걸작의 하나로 볼 수 있다.

이와 아울러 유명한 작품은 여주 고달원의 원종대사혜진탑(元宗大師慧眞塔)이다. 광종(光宗) 26년에 조성한 것으로 같은 사지에 있는 신라의 원감부도(圓鑑浮屠)를 본뜬 것이나 작품으로는 도리어 우수한 것이니, 고복석에는 영귀(靈龜)를 정면에 새기고 운룡을 좌우에 새겨 호괴(豪瑰)한 품이 벌써 걸작인데, 앙련·복련의 웅혼한 맛이 일단의 정채(精彩)를 가하고 탑신의 사천왕상과 옥개의 건장한 맛과 상륜의 정교한 품이 발군(拔群)의 미태(美態)를 형성하고 있다. 연곡사의 부도는 기교가 우수한 작품이요, 이 탑은 기품이 장엄한 작품으로 실로 이 종류 형식 부도의 쌍벽을 이룬 걸작이다. 이 계통의 작품으로 송광사(松廣寺)·선암사(仙巖寺)[74]·신광사(神光寺)[75]·금산사·태

29. 정토사(淨土寺) 홍법대사실상탑
(弘法大師實相塔). 충북 충주.

고사(太古寺)[76] 등에 다소 형식이 다른 기이한 작품이 적지 않으나 전자의 우수함에 비할 것이 아니다.

앞의 양자와 견주어 걸작으로 지목되는 작품이 다시 둘이 있으니 이것이 특수형식이란 것에 속하는 것이다. 즉 그 하나는 충주 정토사(淨土寺)에 있던 홍법대사실상탑(弘法大師實相塔, 도판 29)[77]이요, 그 다른 하나는 원주 법천사지(法泉寺址)에 있던 지광국사현묘탑(智光國師玄妙塔, 도판 30)이다.[78] 전자는 현종(顯宗) 8년의 작품으로 기단이 삼단을 이루었으나 제삼형식과 달라 상·중·하단이 조금씩 짧고 전체도 얕아서, 삼단이 일체로 조화된 중·상단 연화의 섬려(纖麗)함과 중단 팔각면의 운룡(雲龍) 조각의 세밀함과 하단 연화의 웅혼함이 서로 잘 영대(映帶)하고, 그 위에 종횡으로 결승(結繩)이 부각된 원구탑신이 놓이고 다시 그 위에 조그만한 고임돌이 있어 하엽형(荷葉形) 옥석을 받들었다. 보개(寶蓋) 이면에 조각된 비천(飛天)·연화 등도 아려하거니와, 이러한 형태는 고려의 독창 형식으로 의장의 기발함과 조법의 치밀함은 희대의 명작이다.

선종(宣宗) 2년의 작품인 원주 법천사의 지광국사현묘탑도 웅건한 풍도는 없으나 의장이 신기하고 조탁(彫琢)이 지교(至巧)하고 장식이 풍려한 일작(逸作)이다. 기단이 상하 두 부, 각 부가 삼단으로 구분되었다. 하부 기단은 세 층단인데 네 모퉁이에 기괴한 용조(龍爪)가 돌출했다.

중간 석면에는 안상에 보상화가 세밀히 조각되고 상층 석면에는 앙련 형태의 화문(花紋)이 연주형(蓮珠形)으로 중각(重刻)되었다. 상부 기단은 'エ' 자형으로 상층석은 유막상(帷幕狀)에 복련이 위에 놓이고 네 모퉁이에 사자도조(獅子圖彫)가 놓이고, 중층석·하층석에는 각면 여섯 난(欄) 속에 보화(寶花)·보초(寶草)가 만루되었다. 이 위에 유막이 달린 옥개를 가진 탑신과 보식이 달린 옥개를 가진 탑신이 상하로 중첩하여 하층 탑신 각면에는 신선·보탑 등이 조각되고 상층 탑신에는 정면에 비형(扉形), 각면에 페르시아 계통의

30. 법천사지(法泉寺址) 지광국사현묘탑
(智光國師玄妙塔). 강원 원주.

화두영창(華頭欞窓)을 영락으로 장식한 모양이 조각되어 있다. 옥첨(屋簷)에
는 불·보살·가릉빈가·영락·봉황이 조각되고 그 위에 보상화문이 각양으
로 새겨진 보주가 층층이 놓이고 다시 보개양(寶蓋樣) 반개(盤蓋) 위에 화뢰
보주(花蕾寶珠)가 놓였다. 참으로 현란한 작품이요 수식에 치우친 작품이다.
　〔이것은 1937년 1월 조선총독부 발행『중등교육 조선어 및 한문 독본』권5
에 전재(轉載)될 때 약간 수정을 가했던 것을 이곳에 올린다.〕

8. 고려의 도자공예

불상조각이 신라의 미술문화를 단적으로 상징하고 있는 것과 같이 고려문

화를 단적으로 상징하고 있는 것은 도자공예다. 외국인은 코리아(Corea)라면 도자의 별명같이 알고 있었다. 일본에서도 백자를 '백고려(白高麗)'라 하고 청자를 '청고려(靑高麗)'라 하고 '회채도자(繪彩陶瓷)'를 '회고려(繪高麗)'라고 한다. 고려와 도자는 불가분리의 한 개의 개념이다.

항용 고려자기라 하면 누구나 청자를 연상하지만 청자에 한한 것이 아니었다. 형자(邢瓷)[79] · 정요(定窯)[80] 계통을 본받은 백자가 있고, 직예(直隷) 광평부(廣平府)의 자주(磁州) 계통을 본받았다는 화화자류(畵花瓷類)가 있고, 남만석기(南蠻炻器)의 계통이라는 건요식(建窯式)[81] 천목류(天目類)가 있고, 유색석기(有色炻器)의 일부로 볼 수 있는 잡색유기(雜色釉器) · 연리류(練理類) 등이 있다. 백자에도 온윤(溫潤)한 아황백자(牙黃白瓷)가 있고 청징(淸澄)한 옥청백자(玉靑白瓷)가 있고, 화화자류에도 유리화자(釉裏畵瓷)가 있고 각화자(刻畵瓷)가 있고, 천목류에도 화천목(禾天目) · 대모피(玳瑁皮) · 유적(油滴) · 반천목(斑天目) · 화천목(花天目)이 있고, 잡색류에도 황록유(黃綠釉) · 녹유(綠釉) · 남유(藍釉) · 시황유(柿黃釉) · 철갈유(鐵褐釉) · 흑유(黑釉) 등 다채다양한 것이 있다. 그 중에 백자는 송자(宋瓷)와 구별할 수 없을 만큼 중국 기물에 가까운 것이 많고, 화화자류에는 서역 계통의 무늬와 형태를 가진 것이 많고, 잡색류에는 교지(交趾) · 남만(南蠻)의 취태가 많은 것이 있다.

그러나 일반의 상식이 잘 알고 있는 것과 같이 고려도자의 특색은 전적으로 청자에 있다. 그 기원에 대해서는 하등 유문(遺文)이 없어 알기 어려우나, 고려 인종조(仁宗朝)에 내도(來到)한 송나라 사신 서긍(徐兢)[82]의 『고려도경(高麗圖經)』 중에 "陶器色之靑者 麗人謂之翡色 近年以來 製作工巧 色澤尤佳 도기의 빛깔이 푸른 것을 고려인은 비색(翡色)이라고 하는데, 근년의 만듦새는 솜씨가 좋고 빛깔도 더욱 좋아졌다"[17]라 하고 "其餘則越州古祕色 汝州新窯器 大槪相類 그 나머지는 월주(越州)의 고비색(古祕色)이나 여주(汝州)의 신요기(新窯器)와 대체로 유사하다"[18]라 한 데서 전후를 상고하여, 나카오 만조(中尾萬三) 박사는 송(宋) 인종조 즉 고려 현

종대로부터 문종대까지 약 사십 년간이라 하였다.[83] 즉 인종초에 이미 극도의 발달을 이루었음으로 보아, 청자의 기원은 많아야 그 백 년 전 적어도 그 오십 년 전에 있었으리라고 하는 것이다. 하여간 인종조에 이렇듯 발달한 도청(陶青)은 "器皿多以塗金或以銀 그릇들은 대부분 금을 입히거나 은을 입혔다"이라고 하던 고려인도 "靑陶爲貴 푸른빛의 도자기를 귀하게 여겼다"라고 하게 되었고, "圓似月魂墮 둥근 것이 달의 넋이 떨어진 듯하네"라든지 "九秋風露越窯開 奪得千峰翠色來 늦가을 바람 불고 이슬 내리면 월요(越窯)가 열리는데, 천 개 봉우리 푸른빛을 빼앗아 온 듯하네"라든지, "靑如天明如鏡 薄如紙 聲如磬 하늘같이 푸르고 거울같이 환하고 종이같이 얇고 경쇠같이 소리 나네"이라든지, "雨過天靑雲破處 這般顔色作將來 비 지난 뒤 푸른 하늘 구름 헤쳐 열린 곳에, 지난번의 얼굴빛이 다시 장차 나타날 듯하다" 등 갖은 시찬(詩讚)을 받던 절강(浙江)의 월요, 오월(吳越)의 비요(秘窯) 등의 명기(名器)를 제쳐 놓고 중화인으로 하여금 "洛陽花 建州茶 高麗秘色 此天下第一 낙양의 꽃, 건주의 차, 고려의 비색, 이것이 천하제일이다"이라고 하기까지 이르렀다.

인종조 전후에는 "復能作盌楪桮甌花瓶湯琖 皆竊倣定器制度 또 주발·접시·술잔·사발·꽃병·탕기·옥술잔도 만들 수 있었으나 모두 정기제도(定器制度, 정해진 그릇의 제도)를 모방한 것들이다"[19]라고 일컬은 것과 같이, 아직도 송요(宋窯)의 기반(羈絆)을 떠나지 못해 기물의 수식도 음각·양각·상형 등 수법에 그쳤다. 그 중에도 상형수법은 대단히 발달한 것으로 인도 계통의 정병류(淨瓶類), 사산조 페르시아 계통의 철병형식류(鐵瓶形式類), 중국 계통의 동기형식류(銅器形式類) 등 형태의 기이한 것 외에 표박(瓢朴)·과자(瓜子)·국화·하화(荷花)·연화·죽순(竹筍) 등의 상형과 앵무(鸚鵡)·원앙(鴛鴦)·부안(鳧雁)·봉황·토자(兔子)·산예(狻猊)·귀룡(龜龍)·호표(虎豹)·구원(狗猿)·어하(魚蝦) 등의 형태를 상각(象刻)한 것이 많다. 『고려도경』에 "酒尊之狀如瓜 上有小蓋 而爲荷花伏鴨之形 술 그릇의 모양은 오이와 같은데 위에 작은 뚜껑은 연꽃에 엎드린 오리[鴨]의 모양을 하고 있다"[20]이라 하고, "狻猊出香 亦翡色也 上有蹲獸 下

有仰蓮 以承之 산예출향(狻猊出香) 역시 비색으로, 위에는 쭈그리고 있는 짐승이 있고 아래에는 앙련화가 짐승을 받치고 있다"[21]라 한 것은 모두 인종조에 있어서 이미 상형기물이 성행되었음을 증명한다.

그러나 고려청자로서의 특색은 세루상감법(細鏤象嵌法)에 있으니, 이것이야말로 고려 독창의 수법이요 도자의 본토인 중국에는 없는 것으로, 고려청자가 고려청자로서의 참 생명을 얻은 것이다. 그 수법은 기면에 무늬를 음각하고 그 요처(凹處)에 흑토(黑土)·백악(白堊)·진사(辰砂)를 전충(塡充)한 후 유약을 덮어 소성(燒成)한 특이한 것이다. 상감수법의 발생은 신라도자의 인화수법과 당대에 성행한 나전상감수법(螺鈿象嵌手法)과 금동착감술(金銅錯嵌術)에서 연유한 것으로 상상된다. 그러나 발생연대에 대해서는 이 또한 명문(明文)이 없어 알기 어려우나, 인종 초년의 기록인 『고려도경』에는 청자를 상세히 기록하였음에 불구하고 고려 특유의 상감수법에 언급함이 없음으로 보아 당대에는 아직 발생하지 않았던 듯하고, 후에 명종(明宗) 지릉(智陵)[84)]에서 섬려한 상감청자가 발견된 데서 인종 후 명종 전, 즉 의종대(毅宗代)에 발생하지 않았을까 한다. 고려 의종의 호사치려(豪奢侈麗)는 역사상 유명한 것으로서, 도처에 토목을 일으키고 유원(遊園)을 경영하고 기물을 장식하였다. 고려의 유명한 청자와(靑瓷瓦)도 이때에 발생한 것으로서 『고려사』 '의종세가 11년' 조에

毀民家五十餘區 作太平亭 命太子書額 旁植名花異果 奇麗珍玩之物布列左右 亭南鑿池 作觀瀾亭 其北構養貽亭 蓋以靑瓷

민가 오십여 채를 헐어내고 태평정(太平亭)을 짓고, 태자에게 명령하여 현판을 쓰게 했다. 그 정자 주위에는 이름난 화초와 진기한 과수를 심었으며, 이상스럽고 화려한 물품들을 좌우에 진열하고, 정자 남쪽에는 못을 파고 거기에 관란정(觀瀾亭)을 세웠으며, 그 북쪽에는 양이정(養怡亭)을 신축하여 청자로 기와를 이었다.[22]

라고 있어 청자와의 사실이 처음으로 보인다. 그러면 어찌하여 상감술이 이때에 발생되었는가 하면, 동문(同文) 아래 "群小逢迎 民間珍異之物 輒稱密旨 無問遠近 爭取馱載 絡繹於道 民甚苦之 게다가 측근자들은 왕의 비위를 맞추기 위해 민간에서 진기한 물건이 보이기만 하면 왕명이라는 핑계로 거리의 원근을 가리지 않고 이를 탈취해 저마다 실어 들이는데 그런 짐짝이 길에 잇대어 있었다. 백성들은 이것을 몹시 괴롭게 여겼다"[23]라 한 것이 있어, 이는 곧 고려인이 존귀하던 청자의 성행 반면에 군소의 수렴착취(收斂搾取)가 심했던 것을 상상하게 한다. 그런데 이규보(李奎報)의 시에서 "陶出綠瓷杯 揀選十取一 푸른 자기 술잔을 구워내어 열에서 우수한 하나를 골랐구나"[24]이라 한 바와 같이 청자다운 미작(美作)은 열 중 하나밖에 안되었다. 그럼에도 불구하고 권력적 수렴이 심하여 그에 불응하면 생명·재산까지도 보장할 수 없을 지경이다. 재래의 섬세 치밀한 장식수법만 가지고는 도저히 수응(需應)할 수 없었다. 그리하여 유약이 조금 침탁(沈濁)되더라도 상감을 이용하면 도출수법(陶出手法)은 매우 편화(便化)되나 외관만은 재래의 도자에 하등 손색이 없을뿐더러 도리어 무늬의 회화적 가치의 발휘로 말미암아 기면의 변상(變相)이 찬연해지므로, 도공에게는 이에 더한 편법(便法)이 없는지라 마침내 이 수법이 일시를 풍미하게 된 것이다. 이것이 고려의 독특한 상감술의 발생 이유요, 예술발전에 대한 계급투쟁의 능동성의 호례(好例)이다. 하여간 이러한 편법이 생긴 초대에는 수각법(手刻法)이 그대로 성행하였으나 이 편법은 다시 편화되어 차차 기계적 인화수법(印花手法)이 가미되고 마침내 순(純) 인화법만 남게 되어, 고려 말기에는 유청(釉靑)의 투명이 사라지고 탁청(濁靑)을 이루게 됨에서 소위 미시마테(三島手)라는 분청색의 도자로 퇴락적 존재가 되었다. 상술한 바와 같이 상감수법은 일종의 편화수법이었으니, 고려청자는 오히려 이로 말미암아 회화적 가치가 발휘되었고 또 이로 말미암아 멸망되었다. 유청의 소홀이 상감수법의 기인(起因)이었고 동시에 그 멸망의 원인(遠因)이 되었다.

그러면 도자의 회화적 가치라는 것은 무엇이냐 하면, 그것은 그릇 표면에 장식된 도안무늬를 말하는 것이다. 이 도안무늬를 구별하여 제일의 자연취제(自然取題)의 것으로 수파(水波)·우설(雨雪)·운무(雲霧)·기암·괴석 등을 들겠고, 제이의 식물취제의 것으로 도리(桃李)·매국(梅菊)·하련(荷蓮)·모란·포도·촉규(蜀葵)·훤초(萱草)·송죽(松竹)·석류·노화(蘆花)·포류(蒲柳)·보상(寶相) 등을 들겠고, 제삼의 동물취제로 어하(魚蝦)·수금(水禽)·귀룡(龜龍)·산예(狻猊)·안압(雁鴨)·봉학(鳳鶴)·원앙·노아(鷺鵝)·공작·호접(蝴蝶)·토자(兎子)·우마(牛馬)·구원(狗猿) 등을 들겠고, 제사의 잡종취제로 영락·칠보·만자(卍字)·아자(亞字)·시문(詩文)·간지(干支) 기타 기하학적 도형을 들겠고, 인물로서 동자(童子)·선인(仙人)들도 많이 사용되었다. 이 중에 고려 문양의 특색을 이룬 것은 국화와 포류수금과 운학(雲鶴)이다. 지금도 조선 산야에는 야국(野菊)과 한학(閑鶴)이 특이한 시취를 자아내고 있거니와, 당시의 귀족사회에서는 이것이 더욱이 애호된 시제(詩題)요 화취(畫趣)였을 것이다. 포류수금은 나전칠기와 금동기에서까지 성행되었던 것으로 고려인심(高麗人心)의 특별한 예술의욕을 자아낸 듯하여 『고려사』 '의종세가 21년' 조에 "衆美亭之南澗 築土石貯水 岸上作茅亭 鳧雁蘆葦 宛如江湖之狀 중미정(衆美亭) 남쪽 시내〔澗〕에 흙과 돌을 쌓아 물을 저장하고, 언덕 위에 초가(草家) 정자를 지었는데, 오리가 놀고 갈대가 우거진 것이 완연히 강호의 모습과 같았다"[25]이라 한 문례(文例)까지 있다.

끝으로 고려청자 중 치려한 작품으로 금화자기(金畫瓷器)라는 것이 있음을 소개해 두려 한다. 이것은 이미 형성된 상감청자의 유표(釉表) 위에 다시 금니(金泥)로써 그린 것이니, 현재에는 그 유례가 매우 적으나 충렬왕대 전후부터 일시의 유행을 보인 특수한 청자다. 『고려사』 '조인규열전(趙仁規列傳)'에

仁規嘗獻畫金磁器 世祖問曰 畫金欲其固耶 對曰 但施彩耳 曰 其金可復用耶 對

曰 磁器易破 金亦隨毁 寧可復用 世祖善其對命 自今磁器毋畫金勿進獻

　조인규가 금칠로 그림을 그린 도자기를 임금님께 바친 일이 있었는데, 세조가 묻기를, "금으로 그림을 그리는 것은 도자기가 견고해지라고 하는 것이냐"라고 했다. 조인규가 대답하기를, "다만 채색을 베풀려는 것뿐입니다"라고 했다. 또 묻기를, "그 금을 다시 쓸 수가 있느냐" 하자, "자기란 쉽게 깨지는 것이므로 금도 역시 그에 따라 파괴되니 어찌 다시 쓸 수가 있겠습니까"라고 대답했다. 세조가 그의 대답이 잘 되었다고 칭찬하며, "지금부터는 자기에 금으로 그림을 그리지 말고 진헌하지도 말라"고 했다.[26]

이라는 구절이 있다. 세조가 비록 '毋畫金 勿進獻 금으로 그림을 그리지 말고 진헌하지도 말라'이라 했지만 이후 더욱 성행하였으니 원나라 중서성(中書省)에서의 요구와 고려의 자진 납공이 『고려사』에 적지 않게 나타나 있다. 이리하여 고려의 도자는 한갓 골동적 완상물(玩賞物)이 아니고 국제적 외교단상에까지 오르게 된 것이었으나 고려의 멸망과 함께 명초부터 싹트기 시작한 청화자류(靑畫瓷類)에게 그 운명을 맡기고 말았다.

　(이것도 전항과 같이 『중등교육 조선어 및 한문 독본』 권5에 전재되었던 것이다.)

　부(附)

　청자에 관해서는 1939년 10월 도쿄 호운샤(寶雲舍) 발행, '동운문고(東雲文庫)' 제5집 중 『조선의 청자(朝鮮の青瓷)』라는 졸저가 있다.

9. 고려의 경판예술(經版藝術)

　고려사회는 귀족사회인 동시에 또한 승려사회였다. 위로 공자왕손(公子王孫)으로부터 아래로 포의려수(布衣黎首)까지 불교에 귀의하지 않은 자 없고, 일용 범사(凡事)까지 불사(佛事)에 물젖지 않은 것이 없었다. 조선의 국가 형

태가 비로소 전개된 삼국 이후부터의 조선은 실로 불교로 말미암아 화려한 문화가 개화되었던 것이다.

더욱이 찬란한 예술문화는 불교와 함께 시작되고 불교와 함께 꽃피고 불교와 함께 조락하였다. 이는 예술의 이상성과 종교의 이상성이 가장 잘 서로 계련(繫聯)되는 까닭이요, 아울러 조선뿐만 아니라 동아(東亞) 제국(諸國)에는 종교로서는 불교밖에 없었던 까닭이다. 우리가 전장(前章)까지에 서술한 미술공예가 전부 불교미술에 국한되었음도 이에서 나온 것이다. 이곳에 다시 필자가 소개하고자 하는 경판예술도 한갓 불서(佛書)의 판인(板印) 유포(流布)만에 그 의미가 있는 것이 아니요, 실로 현대문명의 중심을 이루는 인쇄문화의 선구로서도 그 의미가 중대한 것이다.

원래 조선에서의 인쇄술의 시원은 명문(明文)이 없어 알기 어려우나 인쇄의 의미를 광의로 해석한다면, 삼국 이전에 이미 예맥(濊貊)에 '濊王之印 예왕의 인장'이 있었고 신라의 '刻木爲信 나무에 새겨 만든 신표'란 것이 있으니 인쇄술의 한 트집으로도 볼 수 있다. 그러나 협의의 참다운 의미에서의 인쇄술은 중국에서도 그 기원설이 구구하여 대개 당(唐) 중엽에 있는 것과 같이 고증이 되어 있으나, 일본에는 이미 750년〔당 현종(玄宗) 9년, 신라 경덕왕 9년〕에 조판(雕板)이 시행되었는즉 조선·중국의 인쇄술은 적어도 이 이전에 있었을 것이요, 구례 화엄사에 남아 있는 석각(石刻) 화엄경은 중국의 석경(石經)과 같은 의미를 가진 것으로 조판술의 트집이 이곳에 있는 듯하다. 해인사 고적(古籍), 『풍계집(楓溪集)』 등에는 해인사 대장경판이 신라 문성왕(文聖王) 시대에 이거인(李居仁)이란 사람으로 말미암아 개간(開刊)된 것으로 있어 무계(無稽)한 설로 돌리지만, 신라 중엽 이후에는 무슨 형태로든지 간에 조판이 있었을 것을 그윽히 상상하게 한다.

조판술의 기원은 이와 같이 몽롱하나 당말(唐末) 오대(五代)부터 성행되기 시작한 중국의 조판술은 마침내 조선으로 하여금 조판국으로 일전(一轉)시킬

동기를 이루었다. 그리하고 중국의 조판술이 재래의 석경의 한 변형이었음에서 신라의 화엄석경(華嚴石經)도 조선의 인쇄 발달에 중요한 한 적인(積因)이 되었을 것으로, 고려로 하여금, 조선으로 하여금 세계 인쇄문화사상 중요한 한 역원(役員)이 되게 한 것은 이러한 원인(遠因)·근인(近因)으로 말미암아 발생된 팔만대장경의 조간(雕刊)에 있었다.

고려에서의 대장경의 조간 시초는 이능화(李能和)의 『조선불교통사』에 "高麗穆宗七年甲辰 復遣使于宋 將固有之前後二藏 及與契丹藏本 校合而刊刻之 此謂高麗藏本 고려 목종 7년 갑진에 다시 송나라에 사신을 파견하였다. 본디부터 있었던 전후의 두 장본(藏本) 및 거란 장본을 가지고 비교 종합하여 각을 하여 간행하니, 이것을 일러 고려장본이라고 한다"이라고 하여 『고려사』에 의한 것처럼 되어 있으나 어쩐 일인지 국서간행회본(國書刊行會本)의 『고려사』에는 보이지 않고, 일반이 고려 대장경의 제일회 조간으로 보는 것은 『이상국집(李相國集)』(이규보 문집)에 "顯宗二年 契丹主大擧兵來征 顯祖南行避難 丹兵猶屯松岳城不退 於是乃與群臣 發無上大願誓 刻成大藏經板本 然後丹兵自退 현종 2년에 거란의 임금이 크게 군사를 일으켜 쳐 내려오자 현종은 남쪽으로 피난했는데, 거란 군사는 오히려 송악성에 주둔하고 물러가지 않았다. 그러나 현종은 이에 여러 신하들과 함께 더할 수 없는 큰 서원을 발(發)하여 대장경 판본을 판각해 낸 뒤에 거란 군사가 스스로 물러갔다"[27]라고 있는 것이다. 이 외에도 개성 현화사비(玄化寺碑)에는 "特命工人 彫造大般若經六百卷 并三本華嚴經金光明經妙法蓮華經等印板 着於此寺 仍別立號爲般若經寶 장인들에게 특별히 명령하여 『대반야경』 육백 권과 세 종류의 『화엄경』 『금광명경』 『묘법연화경』 등의 목판을 새겨 이 절에 비치하고 별도로 반야경보(般若經寶)를 만들어 이들을 인쇄해 널리 나누어 주게 하셨다"라 한 것이 있으니, 전자(즉 현종 초판)는 부인사(符仁寺)에 두었다 하므로 현화사의 이 경판은 또한 다른 것인 듯하다. 그러나 이때의 대장경은 전부 완비된 것이 아니고 『대각국사문집』에 "顯祖則使刻五千軸之祕藏 文考乃鏤千萬頌之契經 현조(顯祖)께선 오천 축의 비장했던 본을 새기도록 하셨고, 문고

(文考)께서는 이에 천만 송의 거란 경을 새기도록 하셨다"이라 한 것이 있으므로 제일회의 조간은 이때에 완성된 듯싶다. 다만 그 완종(完終)된 연대를 알 수 없으나 『고려사』 '문종 5년 정월(正月)' 조에 "癸亥幸眞觀寺 轉新成華嚴般若經 계해일에 왕이 진관사에 가서 새로 만든 『화엄경』과 『반야경』을 열람했다"²⁸이라 한 것이 혹이나 그것이 아닐까 한다. 그러나 이때의 제일회 판본은 대단히 희귀한 듯하여 일본 교토 난젠지(南禪寺)에 남아 있는 『대당서역기(大唐西域記)』한 권이 혹이나 그것이 아닐까 할 뿐이라 한다. 부석사(浮石寺) 원융국사비(圓融國師碑)에 "以前印寫大藏經一部 藝藏于安國寺 전에 인사(印寫)했던 대장경 일부를 안국사에 고이 간직하도록 했다"라 한 것이 있으니, 문종 7년의 사실이므로 혹 초판본이 남아 있지나 아니했을까 한다.

하여간 문종대에는 문운(文運)이 가장 융숭하던 때라 불서(佛書) 이외에도 구경(九經) 『한서(漢書)』 『진서(晉書)』 『당서(唐書)』 『논어(論語)』 『효경(孝經)』, 자사제가(子史諸家) 문집, 의복(醫卜)·지리(地理)·율(律)·산(算) 등의 제서(諸書)('문종 10년' 조)와, 『황제팔십일난경(黃帝八十一難經)』 『천옥집(川玉集)』 『상한론(傷寒論)』 『본초괄요(本草括要)』 『소아소씨병원(小兒巢氏病源)』 『소아약증병원일십팔론(小兒藥證病源一十八論)』, 장중경(張仲卿)의 『오장론(五臟論)』99판('문종 12년' 조)과, 『주후방(肘後方)』73판, 『의옥집(疑獄集)』11판, 『천옥집(川玉集)』10판, 『수서(隋書)』680판, 『삼례도(三禮圖)』54판, 『손경자서(孫卿子書)』92판('문종 13년' 조) 등 다방면의 인행(印行)이 성행되었다.

다시 문종의 아들 의천(義天)은 자성총혜(資性聰慧)·박람강기(博覽强記)의 영특한 기질로서 일찍이 출가하여, 선종 2년에 고려를 탈출하다시피 하여 송조에 들어가 교소(敎疏) 삼천여 권을 수집해 가지고 나와서 흥왕사(興王寺)에 교장도감(敎藏都監)을 두고, 요·송·일본에 각기 흩어져 있는 석전(釋典)을 낱낱이 긁어모아 사천여 권에 이르는 것을 모두 간행하였으니, 이것이 의

천의 유명한 속장경(續藏經)의 조조사업(雕造事業)이었다. 이때의 인본(印本)은 간간이 남아 있어 최종의 연대가 수창(壽昌) 5년 즉 숙종(肅宗) 4년대 것까지 있다. 그러나 이와 같이 국력을 경도(傾倒)하고 인력을 다한 공전(空前)의 적공(積功)도 고종 19년 때 몽고병란으로 말미암아 하루아침에 훼진(燬盡)되어 버리고, 더욱이 문화만이 이 유린을 받을 뿐 아니라 현대까지 황화론(黃禍論)을 일으키게 된 몽고의 대병(大兵)이 고려를 연년(年年)이 위압하고 약탈하고 있었다. 이에 고려의 군신은 현종대 전례(前例)에 의해 불력(佛力), 즉 문화력·정신력으로써 다시 양적(攘敵)을 꾀했다.『동국이상국집』「대장각판군신기고문(大藏刻板君臣祈告文)」중에

嗚呼 積年之功 一旦成灰 國之大寶喪矣 雖在諸佛多天大慈之心 是可忍而孰不可忍耶 因竊自念 弟子等智昏識淺 不早自爲防戎之計 力不能完護佛乘 故致此大寶喪失之災… 無此大寶 則豈敢以役鉅事殷爲慮 而憚其改作耶 今與宰執文虎百僚等 同發洪願 已署置句當官司 俾之經始… 但在諸佛多天鑑之之何如耳 苟至誠所發 無愧前朝 則伏願諸佛聖賢三十三天 諒懇迫之祈 借神通之力 使頑戎醜俗 歛蹤遠遁 無復蹈我封疆

오호라, 여러 해를 걸려서 이룬 공적이 하루아침에 재가 되어 버렸으니, 나라의 큰 보배를 상실했습니다. 제불다천(諸佛多天)의 대자심(大慈心)에 대해서도 이런 짓을 하는데 무슨 짓을 못하겠습니까. 생각하건대, 제자 등이 지혜가 어둡고 식견이 얕아서 일찍이 오랑캐를 방어할 계책을 못하고 힘이 능히 불승(佛乘)을 보호하지 못했기 때문에 이런 큰 보배가 상실되는 재화를 보게 되었으니… 이런 큰 보배가 없어졌으면 어찌 감히 역사(役事)가 거대한 것을 염려해 그 고쳐 만드는 일을 꺼리겠습니까. 이제 재집(宰執)과 문무백관 등과 함께 큰 서원(誓願)을 발하여 이미 담당 관사(官司)를 두어 그 일을 경영하게 했으니… 다만 제불다천이 어느 정도를 보살펴 주시느냐에 달려 있을 뿐입니다. 진실로 지성으로 하는 바가 전조(前朝)에 부끄러워할 것이 없으니, 원하옵건대 제불성현 삼십삼천은 간곡하게 비는 것을 양찰하셔서 신통한 힘을 빌려 주어 완악한 오랑캐로 하여금 멀리 도망해 다시는 우리

국토를 밟는 일이 없게 하소서.[29]

이라 한 것이 그것으로, 고종 24년에 기공하여 이 대사업을 십육 년 만에, 즉 고종 38년에 완성했다. 물론 이 전에도 지방적으로 개인적으로 조경사업(雕經事業)은 많이 유행했다. 예컨대 금산사(金山寺) 혜덕왕사(慧德王師) 같은 이는 근 십 년을 두고 독력(獨力)으로 자은(慈恩)이 찬(撰)한 『법화현찬(法華玄贊)』『유식술기(唯識述記)』 등 장소(章疏) 서른두 부(部) 삼백오십삼 권을 개판(開板)하였다. 그러나 대장경 같은 거대한 부수는 도저히 국력이 아니면, 아니 보통 국력으로도 성공하기 어려운 것이니, 일본에서는 고려의 이 대사업을 흠앙하여 그네들도 조간하려 했으나 마침내 성공하지 못하고 고려의 장판(藏版)을 누누이 강청(強請)하였으나 종내 사절당한 것이 조선사·일본사에 다년(多年)을 두고 기록되어 있다. 중국에서도 일찍이 대장경판의 조간은 있었으나 고려의 판본을 가장 완비된 정본(正本)으로 그네들도 추앙하였다. 『이상국집』에서 '嗚呼… 國之大寶喪矣 오호라… 나라의 큰 보배를 상실했습니다'라고 하여 절통(絕痛)한 것도 가히 그 심경을 짐작할 만하다.

이리하여 조성된 고려의 대장경이 어찌하여 해인사까지 이르렀는가는 의문이다. 이능화의 『조선불교통사』에 의하면 강화(江華) 용장사(龍藏寺)에 있던 것을 충정왕(忠定王) 2년부터 치열한 왜구를 피하기 위해 풍덕(豊德)의 경천사(敬天寺)로 옮긴 사실이 『목은집(牧隱集)』〔이색(李穡)〕에 있는 한편, 조선 역사실록에는 태조(太祖) 7년에 강화 선원사(禪源寺)에서 경성 지천사(支天寺)로 반수(搬輸)하였다는 기록이 있어 이 사이의 관계를 명백히 하기 어려우나, 지금 해인사에 남아 있는 경판의 수 팔만천이백사십 매(枚)로써, "포함(包含)의 정비(整備)함과 교감(校勘)의 주밀(周密)함과 유전(流傳)의 고원완전(古遠完全)"함이 "現在藏本 無善於此板 無古於此板 현재의 장본은 이 판보다 선본(善本)이 없고 이 판보다 오래된 본도 없다"이라고 함으로써 일컫게 된 것이다. 그것

은 한역(漢譯) 장경(藏經)의 절대적 표준으로서 요나라·송나라·일본 등에 있는 일체 신구(新舊) 역전(譯傳)을 주비엄감(周比嚴勘)하여 불전(佛典) 결집의 유일한 기본이 된 조선의 지상보(至上寶)이다. 이러한 지상의 보물이 육백팔십삼 년을 지난 오늘까지 해인사에 남아 있으니 인쇄문화사상으로도 범연(凡然)하지 않은 일이라 하겠다.

10. 조선조의 미술공예

우리는 이제 조선조의 미술공예를 개관하고서 제한된 매수(枚數)를 막아야 하겠다. 대개 '조선조' 하면 누구나 의례에 얽매이고 형식에 구차(苟且)하여 생활은 건조하고 심정은 고갈되고 이지(理智)는 고비(固鄙)되고 의력(意力)은 쇠침(衰沈)한 시대로, 심하면 예술문화는 하나도 없던 시대같이 타기(唾棄)하고 만다. 그러나 조선조는 과연 그렇던가. 물론 조선조에는 타방(他邦)

31. 강릉 객사(客舍).

32. 경성 남대문.

에 없고 다른 시대에 없던 부유(腐儒)가 많이 생기고 사색(四色)이 생기고 전
란(戰亂)이 족발(簇發)하고 가렴(苛斂)이 횡행하여 자천상답(自踐相踏)하고
자승자박(自繩自縛)하여 비운(非運)의 횡액(橫厄)이 매일같이 연발되고 망극
(罔極)한 원차(怨嗟)가 천지를 휘덮었다. 그러나 조선조의 오백 년이 전부 이
에 그쳤다면 우리 종족이 어찌 씨라도 남았으랴마는, 오늘날까지도 이천만이
란 민족이 남아 있는 걸 보면 아무런 독기(毒氣)에도 간헐(間歇)이 있었고 체
식(滯息)이 있어 그간에 생(生)의 서광이 번득인 적이 있었음을 알게 된다. 세
종·문종대 서광이 그요, 중종(中宗)·문종대 서광이 그요, 숙종·영조대(英
祖代) 서광이 다 그다. 이러한 간간(間間)한 참때에 우리는 세계에 자랑할 '한
글'을 낳고, 세계에 자랑할 활판인쇄술을 내고, 세계에 자랑할 흠경각(欽敬
閣)의 의상(儀像)을 내고, 세계에 자랑할 사상의술(四象醫術)을 내고, 세계에
자랑할 악학(樂學)을 내고, 세계에 자랑할 보학(譜學)을 내고, 세계에 자랑할

33. 개성 남대문.

붕당(朋黨)을 내어 마침내 세계에 자랑할 끝을 막았다. 이러는 동안에 우리가 자랑할 미술공예도 임진왜란에 한번 씻겨 가고 병자호란에 다시 뿌리조차 빠져 버렸다. 그러나 이러한 분탕(奔蕩)한 괴란(壞亂)을 치르고 나서도, 건축으로 회화로 조각으로 공예로 각 방면에 우수한 예증을 다소라도 남기고 있다.

우선 건축의 특색을 보면 고려조에 가장 세력을 가졌던 통방익공계(通枋翼栱系) 양식이 조선조 초엽에도 은연한 세력을 가져 관룡사(觀龍寺)[85] 약사전(藥師殿), 송광사(松廣寺)[86] 국사전(國師殿), 해인사 장판고(藏板庫),[87] 도갑사(道岬寺) 해탈문(解脫門),[88] 무위사(無爲寺) 극락전(極樂殿),[89] 강릉(江陵) 객사(客舍, 도판 31) 등 우수한 작품이 적지 않으니 이 계통의 가구(架構)는 액방(額枋)이 주신(柱身)을 관통하고 액방간 소벽(小壁)에 보간포작(補間包作)이 있지 아니하고 양봉(梁棒)이 두공형식(斗栱形式)을 이루어 역학적 구성미를 가져 소쇄(瀟洒)한 맛을 내고 있다. 그러나 전거(前擧)한 예에서 알 수 있음

34. 창경궁 홍화문(弘化門).

과 같이 조선조의 건물에서는 대개 박풍식(牔風式) 소건물(小建物)에 많이 사용되었으며, 후에는 이러한 구성적 요소가 차차로 퇴화되어 번욕된 화대(花臺)와 소루(小累)가 방미(枋楣)간에 끼이게 되고, 중엽 이후로부터는 두공·포작의 구성 의미는 전혀 사라져 한 장 평판(平板)으로 변화되어 소위 산미(山彌)라는 순 장식적 기교에 흐르게 되고, 양방(樑枋)의 끝이 곡선화되기 시작하여 나중에는 훤초(萱草)·연화(蓮花)·용두(龍頭)·봉수(鳳首) 등 건축구조와는 하등 관계없는 것이 되고, 익공(翼工)이라는 신수식(新修飾) 형태까지 나게 되었다. 이러한 계통이 있는 한편에 다시 웅위장엄을 요하는 대건물(大建物)에는 방상포작계(枋上包作系)로서 일컬을 계통 건물이 사용되었으니, 그 현저한 특질은 주신 위에 직접 주두포작(柱頭包作)에 놓이지 아니하고 일단 액방과 평방이 놓인 후에 경영되고 방액간 소벽에는 보간포작이 나열되고,

양봉은 대개 화타봉(花駝峰)이 되고 하앙(下昻)이 점점 익공과 같이 초화(草花) · 운문(雲文) 등의 형태로 변하여 산미라는 현란한 포작을 이루고 있다. 그리하고 통방익공계 건물이 대개 철상명조(徹上明造)로 천장을 갖지 아니함에 대해 방상포작계 건물은 대개 조정(藻井)이라는 화려한 천장을 갖게 된다.

이 두 계통이 다 중국에서 본원(本源)된 것이니 통방익공 양식은 송대에 가장 성하였고 방상포작계 건물은 원대(元代)로 들면서부터 더욱 화욕(華縟)된 것이었다. 조선에 남아 있는 거대한 건물이 모두 그 계통이니 석왕사(釋王寺) 호지문(護持門),[90] 개성 남대문(도판 33), 경성 남대문(도판 32), 신륵사 조사당(祖師堂),[91] 창경궁(昌慶宮) 홍화문(弘化門, 도판 34), 보림사(寶林寺) 대웅전(도판 35),[92] 금산사 대웅전[93] 등을 위시하여 궁전 · 사찰 등에 묘작호품(妙作好品)이 적지 않다. 이와 같이 조선조의 건축은, 초엽에 있어서는 제법 탄력적 구성미를 가졌으나 중엽 이후로 점점 경화(硬化)되고 번욕되어 조선조의

35. 보림사(寶林寺) 대웅전. 전남 장흥.

사회성을 시대적으로 잘 표현하고 있다.

다음에 회화미술로서는 원화파(院畵派)로 볼 수 있는 도화서(圖畵署)의 전업화원(專業畵員)의 일파와 남화(南畵)의 일파로서 볼 수 있는 문인화(文人畵)의 일파를 들 수 있다. 전자는 소위 어용화파(御用畵派)로서 능연공신(凌煙功臣)의 초상화를 그리는 것이 그 본업이요, 병장(屛障)·화탁(畵卓)·복식(服飾)·기명(器皿) 등 어용기물(御用器物)의 일체 장식수화(裝飾修畵)를 그 임무로 하였다. 그러나 그들은 대개 사회적 지위가 불우하였기 때문에 열이 없고 정이 식어 추조(麤粗)한 분채도식(粉彩塗飾)으로써 직책을 호도하고 말았으므로 가히 자랑할 만한 명작을 남기지 못하였으나 시대의 요구로 초상화만은 발전시켰으니, 이것이 전대에 없던 조선조 회화의 특색이다. 원래 초상화는 중국에서도 역대 제왕을 위시하여 능연공훈(凌烟功勳)과 현성명철(賢聖明哲)을 그려 감계에 이용한 탓으로 일찍이 발전되었고, 불교의 선종이 유행됨으로부터 대덕(大德)의 유모(遺貌)를 모사(摹寫)하는 풍이 성행하여 이에 돈연(頓然)히 초상화법이 발전된 것이다. 조선에서도 그 여풍을 받아 고려조부터 더욱 성행되어 현재 불화를 제하고 고려화로서 남은 것 세 폭 중에 공민왕(恭愍王)의 〈수렵도〉라는 것을 빼고서는 이익재(李益齋)의 초상화와 안유(安裕)의 초상화가 있음으로써도 알 만하다. 조선조에 들어와서는 더욱이 감계주의만을 생명으로 하는 유교만이 유행되었고, 입신양명이란 것이 개인주

36. 김홍도(金弘道). 신선도(神仙圖).

37. 안견(安堅). 몽유도원도(夢遊桃園圖) 부분. 1447.

의적 관도현달(官道顯達)에 있어 자신의 영예와 선조의 영예를 화폭에 옮겨 일가의 긍지를 탁(托)하려는 풍습이 성행되어 초상화는 더욱이 이용되었다. 관도에 오른 자는 자기의 면모가 어명에 의해 어용화가인 화원의 손으로 그려지는 것이 일대의 명예요, 자손으로서 자기의 조고(祖考)의 영정을 갖지 못한다는 것은 면목 없는 일이었다. 이리하여 견포(絹布)는 못 쓰고 마포(麻布)는 못 쓰더라도 창호지나마 유지(油紙)나마 화공을 부르고 분채를 장만하여 한 폭의 초상화를 남기기에 급급하였다. 자손으로서 효성스러운 일이라면 미명(美名)에 가까우나 동기가 순결하지 못하면 또한 비(鄙)에 가깝다.

하여간 도분시채(塗粉施彩)는 화공의 천업(賤業)이라 냉대하던 조선조의 인사들은, 다른 한편으론 역시 중국의 영향으로 남화를 여기(餘技)로 장난함을 또한 귀중히 알아, 기명절지(器皿折枝)를 그리고 사군자를 그리고 산수를 그릴 줄 알았다. 그 중에는 강희안(姜希顔) 같은 전문화가 이상의 필력을 가진 이도 있으나 대개는 일기일능(一技一能)으로 편협하였다. 조선 화가로서 가히 중국 · 일본의 화가와 겨룰 만한 대가를 들자면 안견(安堅) · 최경(崔涇) · 이상좌(李上佐) · 강희안 · 김홍도(金弘道) 등일 것이다. 안견의 몽유도원도(夢遊桃園圖, 도판 37), 이상좌의 관월도(觀月圖), 강희안의 귀거래도(歸去來圖),

김홍도의 신선도(神仙圖, 도판 36)는 현존된 유품 중 걸작으로 지목되어 있는 것들이다.

다음에 조선조의 조각미술은 불교가 쇠침(衰沈)하였을뿐더러 공묘(孔廟)의 소상(塑像)까지도 훼철(毁撤)하고 목패(木牌)로 대용하던 때라 전대의 성관(盛觀)은 다시 이루지 못했으나, 그래도 조선조의 역대 제왕 중 세조의 숭불(崇佛)은 대단했던 것으로 당대의 조상(彫像)은 조선조 불상 중 걸작이 적지 않으니, 그 중에도 강릉 상원사(上院寺)에 있는 문수동자상(文殊童子像)·동진보안보살상(童眞普眼菩薩像) 및 대좌(臺座) 같은 것은 우수한 작품으로 볼 수 있고, 경성 탑동공원(塔洞公園)에 있는 원각사지의 비(碑)는 성당형식(盛唐形式)을 복고(複古)한 것으로 유명한 것이며 십층대리석탑은 경영의 묘(妙), 조각의 미가 동아 탑파 중 또한 기특한 것이다. 이 탑은 원래 풍덕 경천사지에 있던 십층탑을 이모(移摹)한 것으로서 원탑(元塔)은 파편이 되어 지금 총독부박물관에 진열된 운명에 있으나, 이 원각사탑은 묘하게도 남아 있어 조선조의 조각미술을 혼자 대표하고 있다.

이 외에도 조선조의 공예미술로 도자공예와 목공예가 유명하다. 전자는 전조(前朝)의 고려청자의 수법을 이어받은 분청〔粉青, 미시마테(三島手)〕 도자와 명초부터 성행한 청화자기의 두 가지 계통으로, 분청자는 초기까지 있었고 청화자기는 조선조 종말까지 있어 개중에는 만금(萬金)의 호가(呼價)를 내는 것까지 있다. 목공도 의장(衣欌)·문갑(文匣)·궤(櫃)·함(函) 등을 위시하여 건축에 사용된 장식공예 등 무엇보다도 우수한 작품이 많으나, 타국인이 멋대로 산산이 집어 가도 돌보지 않고 귀중한 문화보(文化寶)를 산일되는 대로 내버려 두는 탓에, 계통적으로 고찰하여 중외(中外)에 자랑하지 못하니, 『이상국집』을 본받아 '嗚呼… 國之大寶喪矣 오호라… 나라의 큰 보배를 상실했습니다' 라고 부르짖지 않을 수 없다. 이 방면에도 구안(具眼)의 지사(志士)가 나오기를 바라고 이로써 각필(擱筆)한다.

조선 고대의 미술공예

조선의 미술공예는 지금으로부터 천육백 년 전후의 옛날 고구려 · 백제 · 신라 삼국 정립시대(鼎立時代)부터 시작된다. 때는 민족흥륭기(民族興隆期)이며 문화발생기여서 모든 미술공예는 신흥의 의기(意氣)에 불타고 있어 건설적 구축적인 특색을 갖는다. 그 구조는 골격적이요 색채는 원감각적(原感覺的)이요 선조(線條)는 추상적이다. 그들의 세계관에는 애니미즘이 주류를 이루고 있어 정지하고 있어야 할 물리적인 것조차 유동적으로 표현되어 있다. 그들의 구축적인 점은 그에 따라 공상적인 것에 활용되고, 원감각적인 점은 광명(光明)한 것을 쫓고, 그리고 추상성은 공상적인 특색과 아울러 원시신비주의로 인도되고 있다. 저 애니미즘도 이 신비주의로의 중요한 한 소인을 이루고 있는 바인데, 그와 동시에 이것은 또 의력(意力)의 자유로운 발양(發揚)도 의미하고 있었다.

　그런데 신라에 의해 이 민족간에 단일국가의 성립을 보게 되매, 분립불균형의 상태에 있었던 사회적 제 세력은 통제있는 중심세력으로부터의 정합(整合)을 얻게 되었다. 즉 전대(前代)에 있어서의 구축적 조립적 골격적 특색은 그의 내실성을 얻게 되어 형태에는 더욱 조소적(彫塑的)인 모델리에룽〔modellierung, 입체적인 살붙임(肉付)〕을 발휘하게 되었다. 말하자면 외면적인 것과 내면적인 것의 합치 · 균형의 성공이며, 이곳에 우리들은 소위 고전적인 것을 볼 수 있다. 뿐만 아니라 저 추상적 상징적 선조는 그에 따라 이상주의적인 것으로 기울

어지고, 원감각적 광명색채는 물심양면의 합치로부터 오는 폴리크롬[polychrome, 복색(複色)]적인 것으로 됨으로 인해 더욱더욱 자신을 가진 장식상(裝飾上)의 번욕성을 이루고 나타났다. 본래 판타스틱(fantastic, 공상적)한 점과 장식상의 번욕성은 조선 미술공예에 있어서의 각기의 전통적인 특색으로서 지속되어 있는 면이다. 고구려 고분천장에 있어서의 팔각우입(八角隅入) 또는 궁륭(穹窿)·마고(螞股) 등의 층층 변화, 고신라시대의 토기에 있어서의 공상형태(空想形態), 백제 벽화에 있어서의 공상공간(이것은 또 고구려의 고분벽화에서도 볼 수 있는 것이다), 통일시대의 불사(佛寺)·불탑 등에 보이는 공상성, 고려시대의 만월대(滿月臺), 왕궁지(王宮址) 내에 있어서의 공상적 구조 건축지[建築址, 이것은 그 플랜(plan, 평면)에 의해 복원적으로 입체가 생각되는 것으로, 그 일부에는 일본 우지(宇治) 뵤도인(平等院)의 호오도(鳳凰堂)와 같은 공상적 건축이 있었던 것이 알려진다], 그리고 조선시대의 많은 건축[특히 그 화단(花壇)·장벽(墻壁)·연가(煙家)·영창(欞窓) 등에 있어서], 일반 공예(특히 그 목공품에 있어서) 등에 있어서의 각종의 공상성, 동시에 또 고구려 고분벽화에 있어서의 귀갑무늬·앤티미언[anthemion, 인동문(忍冬紋)]의 번욕성, 고신라 고분 발굴품에 있어서의 금관·식리(飾履)·이환(耳環)·마구(馬具)·영탁(鈴鐸), 기타의 현수식(懸垂飾)·패식(佩飾) 등에 이르기까지의 심엽형 금판(金板), 옥식(玉飾), 필리그란[filigrane, 선세공(線細工)]의 장식 등, 통일기에 있어서의 와당·전벽(塼甓)·도자의 문양, 고려에 들어감에 따라 더욱더욱 발전해 가는 불탑·묘탑에 있어서의 조식(彫飾), 도자에 있어서의 상감식(象嵌飾)·금니식(金泥飾), 금은기(金銀器)에의 누조식(鏤彫飾), 금은사경(金銀寫經)의 유행, 조선조에 있어 건축에 대한 공예적 장식의 과잉성, 화각공(華角工)·나전칠공(螺鈿漆工)·필리그란·칠보람(七寶藍) 등이 알려진다.

　이 장식상의 번욕성·현란성은 그러나 저 환상적인 특색과는 달라, 고려 이후 그 절대적이었던 의미로부터 상대적 모순적인 성격으로서 일면에 내몰리

고 그와 동시에 다른 일면이 출현하여 그것과 대립하게 된 것이다. 즉 신라통일기에 있어서의 특색으로서 고전적이라 하는 것, 이상주의적이라 하는 것도 그것이 그같이 성격적인 것으로 된 그 순간부터 이미 그것은 물(物)과 마음(心)과의 균형에서 떠나 좀더 많이 마음의 세계를 향하여 무엇을 구하지 않을 수 없는 것으로서, 즉 내향적인 지향을 운명적으로 짊어진 것으로서 활동하여, 그것이 선종의 발생기인 통일 후반기부터 다른 한 경향으로서 고려에 들어섬에 따라 더욱더욱 발전해 나가기 때문이었다. 즉 낭만성의 생성이 그곳에 있었던 것이며 그것은 자아에 대한 절대적인 신념의 동요로서, 또는 반성된 자아의식의 좀더 높고 좀더 맑은 것에 대한 동경으로서, 또는 좀더 유한한 것이 좀더 무한한 것에 대한 겸양한 구애로서 작용하고 있는 것이다. 따라서 그로부터의 형태적인 것에는 벌써 힘의 자신을 잃고 있다. 즉 물체의 입체감을 부립(浮立)시키는 것과 같은 윤곽선은 없다. 있는 것은 다만 정서적으로 율동적으로 흐르고 있는 주정적(主情的)인 선뿐이다. 형태의 윤곽선이라는 것은 이와 같은 것에 귀납되어 버리고 말았다. 그러므로 존재론적인 형태는 없다. 뿐만 아니라 물심양면의 이원적인 폴리크롬도 마음으로의 모노크롬으로 환원되어 단색조 그 자신의 일원적 적극성이 강조되어 정신적으로 심오한 한 깊이에의 표징으로서 작용하고 있다. 그것은 마치 묵색(墨色) 한 점으로써 형이상적인 일면을 표징시키려고 하는 송·원의 수묵화와 동취(同趣)의 것이다. 이곳에 전대에서 보지 못하던 주지성(主智性)의 맹아(萌芽)가 있는 것으로, 이것이 고려의 미술공예에 있어서의 주된 특색이 된 동시에 또 조선조의 미술공예에도 통하는 특색으로도 된 것이다. 이러한 의미에 있어서는 저 고려청자나 뒤의 조선백자도 서로 상통하고 있는 것이라고 해도 좋을 것이다. 다만 양자(兩者)의 다른 곳은 일원(一元)이란 것이, 고려에 있어서는 동경되어 있는 것으로서 또는 자비한 은총을 수여하는 바의 일면 인정적(人情的)인 주체로서 그곳에 있었던 고로 그와 같은 것에 포옹(抱擁)되어 있는 사람들로부터 작성

된 미술품에는 일종의 윤이 있는 따뜻한 정미(情味)가 흐르고 있었는 데 대해, 그와 같은 정미적인 것이 아니고 준엄한 명령으로서, 엄숙한 규범으로서, 형이상적 순리성(順理性)으로서 성정(性情) 위에 임하고 있었던 것이 즉 조선기에 있어서의 일원적인 것이었다. 따라서 그곳에 있는 것은 윤리적인, 너무나 윤리적인 도의성(道義性)뿐이며 그것이 요구하는 것은 자칫하면 형식성뿐이고 이곳에 고화(固化)된 선조(線條)와 관념적 일률적인 관찰방법과 윤기 없는 단색과 매너리스틱(manneristic)한 형식성이 문자계급(文字階級)의 예술의상(藝術意想)을 구성하게 된 것이다. 그와 동시에 그같은 계급부터 구별되고 비하되어 왔던, 하등의 동경할 만한 것을 갖지 못했던, 그러나 외부적 기반 속에서 자유롭게 야성적일 수 있었던 민중들에게는 조광(粗獷)함과 무관심한 자포적(自暴的)인 곳과 쓸쓸한 심정과 영탄적(詠嘆的)인 애조와 이같은 여러 가지의 복잡한 심경이 예술의상으로서 작용하고 있었다. 이곳에 비꼬인 것 같으면서 묘하게 창창(暢暢)한, 음영이 많은 작품이 되어 나타난 것이다. 저 조선도자는 그 가장 알기 쉬운 예일는지도 모르겠다.

조선 고적(古蹟)에 빛나는 미술

아닌 게 아니라 '미(美)의 추(秋)'라는 술어가 근년에 생겨 가을과 미술에는 특별한 인연이 있는 것과 같이 느껴진다. 대척자(大滌子) 석도(石濤)가 "幽人 變住秋光好 숨은 이가 옮겨 산 건 가을빛이 좋아서"라고 한 바와 같이, 가을은 확실히 예술적 존재요 철학적 존재이다. 동양화에는 이 가을을 취제(取題)한 것이 적지 않으니 추야독서도(秋夜讀書圖)·적벽도(赤壁圖)·노안도(蘆雁圖)·추경산수도(秋景山水圖)·포도도(葡萄圖)·관월도(觀月圖) 등 여러 가지 표현이 있다. 서양에도 베노초 고촐리(Benozzo Gozzoli)의 〈노아의 치(恥)〉같은 것은 작화 의도가 다른 데 있으나 추감(秋感)이 적절히 흘러 있는 명작이요, 로댕의 조각인 〈사색하는 사람〉도 가을다운 작품이다. 그러나 이와 같이 가을을 취제한 작품이라든가 가을다운 작품만을 열거한다면 춘·하·동 세 계절에도 제각기 그 기후 가치를 가진 작품이 없는 바 아니니까 가을과 미술이라는 말이 가지고 있는 의미와는 부합되지 않을 것 같다. '가을과 미술'이란 말은 가을만이 특별히 끼칠 수 있는 미술의 특색이라는 것일 것이니, 작품의 열거만 가지고는 일종의 외도(外道)같이도 될 것이다. 그러면 가을은 미술에 어떠한 특색을 끼치고 있는가. 이것을 번역한다면 도대체 기후는 미술에 어떠한 관계를 갖고 있는가가 된다. 이것은 사실 대단히 어려운 문제이다. 필자는 이때껏 이러한 문제에 대해 생각해 본 적도 없고 생각하려고도 아니했다. 따라서 이 문제는 보류하는 수밖에 없다. 그러나 한 가지 말할 수 있는 것은 기후

가 미술에 한 개의 배경은 될 수 있다는 것일 것이다. 그러면 그것은 어떠한 배경인가. 지금 문제 된 가을을 들어 말하자면 그것은 두 가지 배경을 가졌으리라고 생각된다. 즉 하나는 풍양(豊穰)한 성실미(成實味), 다른 하나는 소조(蕭條)한 폐허미〔이것은 고담(枯淡)한 철학미라고도 할 수 있다〕라고 할 것이다. 만일 이러한 어구가 성립이 된다면 말이다.

'미술의 추(秋)'라는 말에는 전자 즉 풍양한 성실미가 있다. 이것은 아리시마 이쿠마(有島生馬) 화백의 조어라고 하지만, 일본의 모든 미술전람회가 가을에 많이 개최되고, 소위 천고마비라는 명구로 형용되는 가을의 자연색과 가을을 상징하는 모든 실과(實果)의 성숙이 한데 어우러져 적절한 어감을 내고 있다. 그러나 춘궁·하궁·추궁·동궁 모두 '궁(窮)' 자밖에 안 남은 조선─더욱이 '고적에 빛난다'는 고적이란 관사가 붙은─의 미술! 그곳에는 한갓 소조한 폐허미만이 떠돈다. 혹 이 말에 반대할 사람이 있을 것이나 그는 그 멋에 맡길 수밖에 없는 일이다. 나는 오로지 고적에 빛나는 미술을 제한된 지면에서 서술할 따름이다. 그곳에서 어떠한 가을을 느끼든지 또는 느끼지 않든지, 그는 보는 사람에게만 맡겨 두련다. 가을은 미술의 본질이 아니요 배경인 까닭에….

나의 서두화(序頭話)는 이만하고 다음에서 평양의 고구려 회화, 부여 익산의 백제 탑파를 서술하고, 경주의 신라 조각, 개성의 고려 도자공예, 경성의 조선 건축을 차회(次回)에 서술하겠다.

평양의 고구려 회화

서기 313년에 찬란한 문화를 남기고 한사군이 멸망된 후 백십사 년 만에 평양은 다시 고구려의 중심도시가 되었다. 당대 한사군의 문물은 지금 평양박물관에 나날이 수집되어 가지만 추초(秋草)와 함께 황량히 스러져 가는 것은 고

구려의 문물이다. 해동(海東)의 강국이었고 천년의 고국(古國)인 고구려의 문물이 어찌 이다지 소조하랴만, 천추의 패기조차 양우수(凉于水)하는 판이라 백옥(白玉)·은편(銀鞭)을 묘리(墓裡)에서나마 찾음도 갸륵하다 안 할 수 없다. 평양·대동·순천·용강 그곳에 누우이 산재한 고적이 실로 기약하지 않은 고구려의 예술문화를 천추에 빛내고 있다. 이것이 근자에 세계적으로 유명해져 가는 고구려의 고분벽화이니, 지금까지 발견된 대표적 고분벽화가 전후 열다섯 기(基), 그 중의 네 기는 집안현 통구에 있다.

이제 이 모든 벽화의 화제(畵題) 내용을 보면 종교적 요소와 속세간적 요소의 두 종류가 있는 중에, 종교적 요소 중에는 다시 불교적 요소라 하는 것은 쌍영총(雙楹塚)에서와 같이 승려의 공양도(供養圖, 도판 38)라든지 삼묘리(三墓里) 대총(大塚)에서와 같이 제천(諸天)의 주악도(奏樂圖)가 화제(話題)를 가진 화제(畵題)요, 기타 여러 무덤에서 볼 수 있는 연화·인동 등의 무늬가 도상적 화제를 보이고 있다. 비불교적인 요소라는 것은, 모든 고분에서 볼 수 있는 사신도·일월도·성수도(星宿圖) 등을 위시하여 천왕지신총(天王地神塚)의 천왕·지신·천추(千秋) 등의 여러 그림, 쌍영총, 삼묘리 대총의 운룡도(雲龍圖), 감신총(龕神塚)의 학선도(鶴仙圖)·운선도(雲仙圖)·구열도(鳩列圖) 등을 들 수 있다. 다음에 속세간적 요소로는 쌍영총·개마총(鎧馬塚) 등의 노부행행도(鹵簿幸行圖), 사신총(四神塚)·쌍영총·감신총·천왕지신총 등의 누각인물도(樓閣人物圖), 감신총·수렵총(狩獵塚) 등의 수렵도 등을 들 수 있다.

이러한 잡다한 설화 중 불교적 화제에서 가장 재미있게 된 것은 쌍영총의 공양도와 삼묘리 대총의 제천주악도이다. 공양도는 향로를 머리에 인 청의백상(靑衣白裳)의 시녀가 선두에 서고, 석장(錫杖)을 짚은 가사체발(袈裟剃髮)의 법승이 다음에 서고, 청의백상의 시녀가 따르고, 흑의백상의 여주인공이 다음에 서고, 황구청고(黃裘靑袴)·청구황고(靑裘黃袴)·황구청고의 세 사람에

38. 쌍영총의 공양도. 평남 용강군.

이어 청고청구(青袴青裘)의 두 사람이 행렬을 짓고 있다. 시동(侍童)들은 좌
고우면(左顧右眄)하는 품이 무슨 이야깃거리나 그들 사이에 있는 것 같다. 주
요 인물들은 엄숙한 면모로 경건한 행보를 띠고 있다. 그곳에는 침묵과 사색
과 비수(悲愁)가 흘러 있다. 온건하고 침착한 정서가 넘쳐 있다. 단아한 중에
만중(萬重)의 무게가 있다. 이것은 철인(哲人)의 가을다운 정서요, 고구려 고
분벽화 중 가장 정서에 넘치는 장면이다. 이와 아울러 사랑스러운 장면은 삼
묘리 대총의 천장 방한석(方限石)에 있는 제천주악도이니, 연화를 뿌리고 옥
적(玉笛)을 부는 네 명의 천인(天人)이 창천(蒼天)에 넘나드는 품이 한껏 경쾌
할 뿐 아니라 구름과 함께 흩날리는 천의(天衣)의 맵시라든지 단아한 몸맵시
등 진실로 청풍(清風)이 저절로 나고 절조(節調)가 저절로 흐른다. 실로 조화
(造化)의 묘기(妙機)를 탈득(奪得)한 신공(神功)이다.

다음에 비불교적 요소로 가장 보편적으로 사용되어 있는 것은 사신도(도판
39-42)이다. 즉 좌청룡·우백호·전주작·후현무이니, 각기 사방신으로 그

발원은 한족의 독특한 오행적(五行的) 천문설(天文說)에서 출발한 것이라, 『사기』「천관서(天官書)」에는 "동궁창룡(東宮蒼龍) 남궁주작(南宮朱雀) 서궁함지(西宮咸池) 북궁현무(北宮玄武)"라 하여 그 방향을 지시했고, 『이아(爾雅)』에는 "춘위창천(春爲蒼天) 하위주명(夏爲朱明) 추위백장(秋爲白藏) 동위현영(冬爲玄英)"[1]이라 하여 그 색을 규정했고, 『예기』「월령」에는 '맹춘지월(孟春之月)-기충린(其蟲鱗)' '맹하지월(孟夏之月)-기충우(其蟲羽)' '맹추지월(孟秋之月)-기충모(其蟲毛)' '맹동지월(孟冬之月)-기충개(其蟲介)'[2]라 하여 그 형태를 규정했다. 그리하여 이십팔수(二十八宿) 가운데 각항저방심미기(角亢氐房心尾箕)의 일곱 수는 용의 형상과 같고, 두우녀허위실벽(斗牛女虛危室壁)의 일곱 수는 거북을 뱀이 묶은 것과 같고, 규루위묘필자삼(奎婁胃昴畢觜參)의 일곱 수는 호형(虎形)과 같고, 정귀류성장익진(井鬼柳星張翼軫)의 일곱 수는 단미(短尾)의 조형(鳥形)과 같다 하여 각기 동물로써 방위를 상징하게 된 것이니, 창룡(蒼龍) · 주작 · 백호는 이로써 알겠거니와 현무라는 그 명

39. 삼묘리 대총 현실 동벽의 청룡도. 평남 강서군.(위)
40. 삼묘리 대총 현실 서벽의 백호도. 평남 강서군.(아래)

41. 삼묘리 대총 현실 북벽의
현무도. 평남 강서군.(위)
42. 삼묘리 대총 현실 남벽의
주작도. 평남 강서군.(아래)

칭이 이상하다. 주자는 이것을 설명하여 "玄武謂龜蛇位在北方故曰玄 身有鱗甲故曰武 현무는 거북과 뱀의 위치를 이르니 북쪽에 있는 까닭에 현(玄)이라 하고, 몸에 비늘이 있는 까닭에 무(武)라 한다"라고 했다. 사신도의 연유는 이와 같으나 그것이 고구려 고분뿐 아니라 한족은 오래 전부터 천자(天子)의 기치(旗幟)까지에도 사용하였으니, 이는 사신이 천(天)을 표시하는 까닭에 체천행도(體天行道)하는 왕도(王道)의 표지로 이용된 것이요, 또 한편으로는 한경(漢鏡)·금석문(金石文)에서 흔히 볼 수 있는 것으로 "左龍右虎扶兩旁 朱雀玄武引陰陽 왼편의 용과 오른편의 범이 두 곁에서 돕는다. 주작과 현무는 음과 양의 뜻에서 이끌어 왔다"이라든지, "左龍右虎辟不祥 朱雀玄武順陰陽 왼편의 용과 오른편의 범이 상서롭지 못함을 물리친다. 주작과 현무는 음양을 따른다" 등의 옹위벽사(擁衛辟邪)의 의미로서 많이 사용되어 있다. 사신은 이와 같이 형이상학적 공상의 산물인 만큼 그 형태도 공상적이다. 창룡·주작이 우선 비현실적 동물이지만 현무·백호도 현실적 형태와는 멀다. 그러나 이와 같이 현실성이 먼 곳에 도리어 예술적 유현미(幽玄味)가 살게 되었다. 쌍영총의 창룡도, 삼묘리 대총·중총의 사신도 등은 이 중에서 가장 우수한 작품이다. 이러한 사신도뿐이 아니라 태양을 삼족오(三足烏)로 표현하며 태음(太陰)을 와마옥토(蛙蟆玉兎) 등으로 표현하여 일월(日月)이 내조(來照)하는 천공을 상징함도 한족적 요소로 볼 수 있고, 감신총의 구열도 같은 것은 그 신앙 유래를 알 수 없으나 운선도·학선도 등은 경감(鏡鑑)·칠기 등 한대 유물에서 볼 수 있는 동왕부·서왕모 등의 표현수단과 같은 점에서 그 영향이라 볼 수 있겠고, 삼묘리 대총의 천장도 중 우인상천도(羽人翔天圖) 같은 것도 한대(漢代) 화상석(畵像石)에서 흔히 보는 조형들이므로, 그 신앙에 다분의 한적 영향이 있음을 부정할 수 없다.

끝으로 속세간적 요소로서 가장 많이 나타나 있는 누각인물도 중에 쌍영총의 것이 가장 우수한 편이며, 그 벽화에서 당대 육조식의 건축수법이라든지 왕상(王相)의 풍습을 엿볼 수 있고, 연도(羨道) 좌우 벽에도 일찍이 우수한 노

부도(鹵簿圖)가 있었으나 지금은 볼 수 없게 되었다. 개마총에서는 장졸병마(將卒兵馬)의 장속(裝束)을 엿볼 수 있고, 감신총에서는 왕자(王者)의 생활을 볼 수 있다. 이 외에도 수렵도·전투도 등이 있으나 회화적으로 우수한 것은 없다. 이상에서와 같이 그 화제에서 볼 때는 그곳에 외래적 문화의 요소와 재래적 문화 요소가 서로 혼잡되어 있다. 이것을 비례해서 통괄하면 고구려 자신의 생활을 한족적 신앙으로 종교화하고 불교적 요소로서 장식했다고 할 만큼 신앙 표현에 있어서는 한적(漢的) 요소가 풍부하다.

이제 고구려 벽화의 의미를 살펴보면, 분묘는 사자(死者)의 소거처다. 그러나 그것은 결코 지옥이 아니다. 사신이 즉 성수(星宿)가 사위(四圍)를 옹위해 있고 운연(雲煙)이 공기를 상징하고 일월이 상조(相照)하고 제천이 주악하는 천상의 생활이다. 그들에게는 극락에 대한 사상보다도 천(天)에 대한 사상이 깊었던 듯하다. 다만 삼묘리 대총·중총에는 천에 대한 모든 상징 표현은 차차로 불교적 장식으로 화(化)하여 가는 경향을 보이고 있으니 이로써 보면 고구려의 말기에는 순수한 불토(佛土)를 의식하게 된 모양이나, 그러나 아직도 천이란 것에 대한 인습적 신앙은 소멸되지 않았다. 다만 이곳에 주의할 것은 천에 대한 사상이라는 것을 그 표현수법이 순 한적이라 하여 그것을 곧 신앙까지도 그의 전수라 함이 착론(錯論)이 아닐까 함이다. 즉 『후한서』에서 "以十月祭天大會 名曰東盟 10월에 하늘에 제사지내는 큰 모임이 있으니 그 이름을 '동맹'이라 한다"[3]이라든지, 『당서(唐書)』에서 "高句麗常以三月三日 會獵樂浪之丘 獲猪鹿 祭天及山川 고구려는 늘 3월 3일에 낙랑의 언덕에 모여서 사냥하는데 멧돼지와 사슴을 잡아 하늘 및 산천의 신에게 제사를 지낸다"이라 함 등, 제천이 중요한 행사였음을 역사가 보이는 만큼 천에 대한 신앙이 한족과 별달리 고구려에 있었던 것으로, 그것이 신앙과 유사한 점에서 한족의 표현수법을 이용하게 된 것이 아닌가. 더욱이 『삼국지』에서 "弁韓 以大鳥羽送死 其意欲使死者飛揚 변한에서는 큰 새의 깃으로 죽은 사람을 보내는데, 그 뜻은 죽은 자가 새처럼 날아가기를 바라서이다"이라 함

이 있으니, 이러한 신앙은 고구려에도 색태를 달리해 있었던 것이 아닌가. 예컨대 감신총 벽화 중 산악이 중첩한 곳에 운제(雲梯)가 층절되고 그 위 좌우에 시종을 두고 중앙에 선인이 앉아 있고 운간(雲間)을 헤치며 승학선인(乘鶴仙人)이 날아오르는 화의(畵意)가 이러한 데서 나온 것이 아닌가 한다.

다음에 그 화법을 보자. 고구려의 고분벽화는 삼묘리 것과 같이 화강암 위에 곧 그린 것과 호남리(湖南里) 사신총에서와 같이 대리석 위에 그린 것과 기타 여러 무덤에서 볼 수 있는 것과 같이 토벽 위에 그린 것이 있으니, 이 최후의 예가 그 수에 있어 대다수를 점하고 있다. 안료는 불명(不明)하나 삼묘리의 안료 같은 것은 지금도 분가루같이 (또는 파스텔같이) 손에 묻어나 천유여(千有餘) 년을 끊임없이 습기에 젖어 가면서 용해되지 않고 원색대로 남아 있다. 색채의 종류는 적색 계통의 것이 가장 많고, 다음에 황색 종류가 있고, 청록은 적은 편이요 더욱이 그것은 많이 퇴화되었고, 호분(胡粉)이 약간 있고, 윤곽선만은 대개 흑색을 사용하였다. 그리고 이러한 색채들을 단색으로 사용한 까닭에 전체의 색감은 매우 명쾌하고 한대 칠화의 색채감과 매우 근사하다. 용필(用筆)에는 세선(細線)과 태선(太線)이 각각 사용되어 있으나 세선을 가장 많이 사용한 편이고, 붓은 곧추세워 속력이 없이 운필(運筆)한 것이 대부분이나 물상 자체에 운동감을 낸 까닭에, 화면은 매우 유동성이 있어 보이고 표일(飄逸)한 중에 어딘지 박력이 있어 보인다. 소위 기운생동(氣韻生動)의 맛이 있어 보인다. 그 중에도 대표적 작품으로 볼 수 있는 쌍영총의 운문(雲文)은 태선을 자유로이 운동시켜 발묵에 가까운 기세를 보이고, 삼묘리 대총의 벽화는 세선을 골기(骨氣) 있게 운용하여 강인성을 보이고 있다. 특히 재미있는 것은 사신의 윤곽 흑선이 치밀한 거치형(鋸齒形) 파동을 내고 있음이다. 이 필법은 아마 고구려의 특색인지도 모르겠다. 이러한 필법들에서 중국 육조에 발생된 육법(六法) 중 기운생동이라든지 골법용필(骨法用筆)이란 말이 투철히 연상이 된다. 또 연화문·인동초문 같은 것은 색채로써 일종의 운간필법(繧繝筆法)에

가까운 입체감을 내어 남북조 말기부터 성행된 위지을승(尉遲乙僧)의 필법이라는 서역적 철요화법을 연상시키고 있으니, 고구려 벽화에 이러한 서역적 영향은 이 필법에서뿐 아니라 사산조 페르시아 계통의 기린(麒麟)·보병(寶甁) 등이 그려진 곳에서도 엿볼 수 있다. 이리하여 이들 조선의 고분 속에서 중국 본토에도 유존(遺存)되지 못한 육조대의 필법을 엿볼 수 있고, 아울러 서역 화법까지 엿보게 됨은 진실로 기적이라 아니할 수 없다.

끝으로 형태가치를 보자. 삼묘리의 벽화를 제하고서는 전부가 투시법 즉 입체관에 성공한 것이 없다. 모두 평면적으로 처리되어 있다. 예컨대 인물 표현에 있어서 쌍영총같이 상당히 발달되었다고 볼 수 있는 데서도 전면법칙(前面法則)이 구사되어 있고, 같은 벽화 중 우차도(牛車圖, 도판 43) 같은 데도 수평관념이 무시되어 있으며 물체의 대소비차(大小比差)도 무시되어 있다. 인물의 형태도 삼각적으로 처리된 것은 의상의 입체관이 불충분한 까닭이요, 기물(器物)이 사각이 어긋나도록 된 것도 투시법이 불충분한 곳에서 나온 결점이다. 따라서 형태에서 받은 맛은 치졸한 괴기성이 없지 아니하며 인물·동물 등의 몸가짐은 모두 후굴(後屈)의 태도를 취한 까닭에 오아길굴(聱牙佶屈)한 감이 없지 않으나, 그곳에 오히려 일종의 패기를 느끼게 됨도 고구려 회화의 특색이다. 그러나 삼묘리 벽화에서는 사신이 의연히 오연(傲然)한 중에도 비천(飛天)의 측면투시법은 자유로이 발휘되었고, 산악의 기하학적 원근법이라든지 음영에 의한 입체감의 표현이라든지 운룡도의 공기적(空氣的) 심원법(深遠法) 등이 상당히 발전되었다. 이러한 점이 이 삼묘리 벽화로 하여금 고구려 벽화 중 최고조에 서게 한 까닭인가 한다. 그러나 전체로는 아직도 물상과 자연 배경 사이에 인과성이 있는 예술적 통일을 이루지 못하고 개개가 독립존재로 표현된 것은 당대의 회화수법의 전반적 특징이라 하나 예술적 저급성을 보이는 데 지나지 않고, 벽화가 전부 한 개의 도안적 배치에서 준순(逡巡)하고 있음은 역시 시대의 특징이라 하나 소위 경영위치라는 것이 문제가 된다. 이것

43. 쌍영총의 우차도(牛車圖). 평남 용강군.

은 동진(東晉)의 명화(名畵)라는 고개지(顧愷之)의 여사잠도(女史箴圖)—비
록 후대의 모본(摹本)이지만—에서도 볼 수 있는 점이니 우리는 고구려 벽화
에서만 깊이 추궁함을 그만두자.

　이상이 평양을 중심으로 한 고구려 벽화의 전반적 특색이다. 그러면 그 연
대는 대개 얼마나 하냐. 전에도 말한 바와 같이 평양은 장수왕 15년 이후의 고
구려의 도읍지이다. 따라서 그곳의 벽화도 그 이후의 것임은 췌언(贅言)을 요
하지 않는다. 개중에는 불교적 요소가 조금도 없는 것도 있으나, 그러나 이것
은 연대를 결정하는 데 하등 요인이 되지 않는다. 그 이유는 아무리 불교시대
의 유물이라 하지만 사자(死者) 중에는 불교를 존봉(尊奉)하지 않은 사람도

있었을 것이니, 따라서 불교적 요소가 없다고 하여 그것이 곧 고구려에 불교가 수입되기 이전의 소작이라 할 수 없는 것이다. 그러므로 평양을 중심으로 한 벽화는 대개 서기 427년 이후의 것이라 함에 하등 무리가 없는 일이다. 그러면 그 최고 연대는 어느 때냐 하면 이는 확실히 지적할 수 없다. 그리고 그 최후 연대는 필법·화제 등에서 보아 삼묘리 고분에 있는 듯하다. 어느 학자는, 예컨대 세키노 다다시(關野貞)는 이것을 고구려 평원왕(平原王)의 분묘로 보려 한다. 이것은 매우 가능성이 있는 추정이라 하겠다. 왜 그러냐 하면 고구려의 왕호를 보면 대개 그 능호(陵號)로써 추정함이 많으니, 예컨대 모본왕(慕本王)은 모본원(慕本原)에, 고국천왕(故國川王)은 고국천원에, 산상왕(山上王)은 산상에, 중천왕(中川王)은 중천지원(中川之原)에, 서천왕(西川王)은 서천지원에, 봉상왕(烽上王)은 봉산지원(烽山之原)에, 미천왕(美川王)은 미천지원에, 고국원왕(故國原王)은 고국원에, 소수림왕(小獸林王)은 소수림에, 고국양왕(故國壤王)은 고국양에 봉장(封葬)한 까닭에 각기 왕호가 된 것이다. 따라서 안원왕(安原王)·양원왕(陽原王)·평원왕 등도 그 표현문자에서 보면 왕릉의 소재지로부터 연유함이 확실하다. 그런데 삼묘리의 세 무덤은 '品' 자형으로 원두(原頭)에 놓인 점이라든지, 내부의 경영이 왕자(王者)의 능묘에 해당한 점에서, 또는 벽화의 시대 성질상 이 세 묘는 이 세 왕의 능묘로 추정하는 데 조금도 무리한 점이 없다. 다만 세키노 다다시는 대총을 중총보다 시대적으로 앞선 것으로 보고 대총을 평원왕묘로 보는 것 같지만, 필자의 의견은 이곳에서 다르다. 즉 중총은 대총보다 시대적으로 앞선 것이다. 따라서 세키노 다다시의 설대로 대총이 평원왕대의 것이라면 중총은 이 세 원왕(原王) 속에 들지 못하게 된다. 더욱이 대총은 중총의 남편에 놓여 있는 점에서도 대총은 양원왕 것에 해당한 것이요, 중총은 안원왕 것에 해당한 것, 따라서 소총은 평원왕의 것으로 보고 싶다. 벽화의 연대로 보더라도 다나카 도요조(田中豊藏) 같은 이는 이 세 원왕대보다 좀더 오랜 시대의 것으로 보아도 좋다고까지

했다. 그러나 이것은 요컨대 한 개의 추정이요 정론이 아닌 까닭에 그만두지만 하여간에 삼묘리 고분은 재미있는 존재이다. 가을은 사색의 가을이다. 호고(好古)의 동지(同志)가 있거든 이 문제를 탐구해 봄도 좋을 듯하다.

부여·익산의 백제 탑파

익산은 마한의 옛 도읍지요 부여는 백제의 백 년 도읍지이다. 부여진열관에는 당대의 유물이 보존되어 있지만 우리의 흥미를 끄는 것은 부여 원두(原頭)에 정립(停立)한 오층탑과 익산 용화산(龍華山) 아래에 버려진 다층탑이다.

탑파라는 것은 원래 인도의 산물이다. 『계단도경(戒壇圖經)』에 "瘞佛骨處名曰塔婆 부처의 뼈를 묻은 곳을 탑파라고 한다"라 한 것은 그 의미를 말한 것이다. 이와 같이 탑파는 불골(佛骨)을 두는 데요, 더욱이 인도의 탑파형식은 원분형식을 가지고 있기 때문에 탑파를 한 개의 분묘같이 생각하는 수가 많지만, 이것은 선입주견(先入主見)에 의한 착각이다. 그것은 영묘(靈廟)·고현(高顯) 등 문자로 의역되는 것과 같이 결코 분묘가 아니다. 인도에는 원래 육체에 대한 관념이 이집트의 그것과 같이 고집적이 아니었다. 따라서 그들은 분묘에 대한 관념이 없다. 탑은 불적(佛蹟)을 기념하는 기념비적 건물에 지나지 않는 것이다. 탑파를 대취(大聚)라든가 취상(聚相)이라 역(譯)하는 것도 이러한 기념비적 의미를 말한 것이다. 이러한 곳에서 조탑공덕이란 것도 생기는 것이다. 불(佛)을 기념하고 불적을 기념하려고 탑을 세우려는 그 행동이 공덕이 된다는 것이다. 탑이 만일 분묘의 의미가 있다면 한 사람의 해골을 위해 그렇게 수십 수백만의 탑파가 동서천지를 뒤덮을 수 없는 것이다. 또한 탑파가 고도(高度)에 있어서 다른 건축에 없는 특징을 가지고 있는 것도, 기념비적 대취의 사상과 적공성덕(積功成德)의 의미가 부합된 결과이다.

지금 부여 원두에 선 백제탑도 원래는 이러한 불적을 기념한 불탑이요 사찰

에 속한 불탑이다.(도판 44) 현재 이것을 정치적 기공탑(紀功塔)으로 세인이 기억하고 있는 것은 백제 말년에 당나라 병사가 백제를 유린하고 자기네의 전공(戰功)을 탑면에 기각한 까닭이니, 지금도 제일탑신에 대당평백제국비명(大唐平百濟國碑銘)이라는 수백 자의 공적문(功績文)이 씌어 있다. 문중에 "刊茲寶利用紀殊功 이 보찰에 새겨서 특별한 공을 기념한다"이란 말이 있으니, 이는 불탑을 정치적 기념탑으로 전용한 유래를 말한 것이다. 당나라 병사의 이러한 행태는 그 연유함이 있으니,『동국여지승람』권52,「평안도 순안 법흥사」조 '김부식(金富軾)'의 기에 "昔唐太宗皇帝 詔於擧義已來交兵之處 立寺刹 仍命虞世南褚遂良等七學士 爲碑銘以紀功德 일찍이 당 태종 황제가 대의명분을 내세운 이래 전투한 곳에 절을 짓고, 이내 우세남(虞世南)·저수량(褚遂良) 등 일곱 학사에게 명하여 비명을 써 공덕을 기념하도록 했다"[4]이라 한 것이 그것이다. 다만 그들이 조선에 나와서 사찰을 세우지 아니하고는 파사찰(破寺刹)하고서 기공했음이 다를 뿐이다.

상술한 바와 같이 부여의 탑파는 백제의 사탑이었다. 그 형식은 일성(一成) 기단 위에 오층탑신이 놓인 간단한 것으로, 제일층 탑신의 높이가 오 척, 한 장방한석 위에 모를 죽인 매미석(枚楣石)이 놓이고 그 위에 엷은 옥판석이 놓여 있다. 제이층 이상은 기단과 같은 수법으로 탑신을 만들고 일일이 매미석을 넣어 오층까지 이르렀다. 초층의 너비가 약 팔 척, 석주가 네 모퉁이에 돌출해 있고, 이층 이상의 감축률이 준급(峻急)하므로 절대의 안전감이 들고, 모를 모두 죽인 곳에 위대한 내재박력(內在迫力)이 표현되었고, 매미석이 간활(簡闊)하므로 관대한 기풍이 나고, 옥석이 엷은 곳에 경쾌한 기분이 떠돈다. 장중한 중에도 아담한 맛이 떠도는 것이 이 탑파의 예술적 감흥이다. 전에도 말한 바와 같이 탑파의 원형식은 원분(圓墳)이었다. 이 원분의 의미를 해석하지 못하고 순전히 자기네의 고유한 고루건축(高樓建築)을 대용한 것이 한족이었다. 그러나 탑파의 영구성을 위해 그 재료를 바꾸어 목조건물을 모방하여 조탑한 것이 와전탑이다. 이 중국의 와전탑을 모방한 최고의 조선의 유물은 경주 분

44.정림사지(定林寺址) 오층석탑. 충남 부여.

황사(芬皇寺) 삼층탑(도판 16 참조)이다. 그러나 조선에는 이 와전이 비생산적이었기 때문에 거기에 석재를 이용하여 목조탑파를 번역(飜譯)하는 수법이 나왔으니, 그 고고적 유례의 하나가 즉 이 부여탑이다. 따라서 이 탑파는 후대의 모든 석조탑파가 석조탑파로서의 형식을 구비하기 전, 즉 목조탑에 가까운 형식을 갖고 있다. 이 점에 다시 형식사상(形式史上)으로도 중요한 가치를 얻게 된 것이다. 이리하여 후대에는 이 탑의 형식이 매우 재미있게 감수(感受)된 듯하며 전주(全州)·옥구(沃溝)·서천(舒川)·공주(公州) 등에 그것을 모방한 것까지 생기게 되었다.

그러나 목조탑의 형식을 번안한 탑은 이 부여탑뿐이 아니요 익산에 다시 한 기(基)가 있다. 그것이 제이의 백제탑으로 유명한 미륵사지탑(彌勒寺址塔, 도

45. 미륵사지탑(彌勒寺址塔). 전북 익산.

판 45)이니, 지금은 반이나 헐어져 육층의 일부까지 남았으나 원래는 구층탑
이나 칠층탑이었으리라고 한다. 그 초층평면은 대략 정방형으로서 네 모퉁이
에 석주가 서고, 각 면을 다시 세 구로 나누어 석벽을 만들고 좌우 양면에는 각
각 중앙에 소주(小柱)가 서고, 전면(全面) 중앙에 방형(方形)의 통로가 있어
내부로 통하게 되었다.

따라서 이 통로는 평면으로서 볼 때 탑 내 중앙에서 십자형으로 교착이 되고
차점(叉點)에 커다란 방형 석주가 섰으니, 이것이 즉 찰주(擦柱)라는 것이다.
다시 외면(外面)의 입면(立面)을 보면 전술한 석주와 석벽 위에 방미석(枋楣
石)이 놓여 그 위에 다시 소간횡석벽(小間橫石壁)이 놓이고, 그 위에 세 단의
방한석이 놓여 옥석을 받들고 있다.

이층 이상은 모두 같은 수법으로 삼간사면(三間四面)의 육층탑을 형성하였으니 이야말로 목조탑파형식을 그대로 전용한 유례이다. 이러한 유례는 이 종류 탑파의 본가(本家)인 인도·중국에서도 볼 수 없는 실로 귀중한 작품이다.

이 탑파 건설 유래에 대하여는 이미 『삼국유사』에 그 전설이 기록되어 있지만 이 작품의 연대에 대해서는 구구한 분론이 있었다. 세키노 다다시는 방한석[지송(持送)]의 수법이 신라식의 것이라 하여 전설 중에 진평왕(眞平王)이 견백공지공(遣百工之功)이라 하는 것을 역사 사실상 착오된 전설이라 해, 이것을 고구려 말년에 보덕(報德) 안승왕(安勝王)이 신라의 봉작(封爵)을 받고 이 땅에 내왕하게 되었을 적에 조영한 것이라 했다.

그러나 그의 제자인 후지시마 가이지로(藤島亥治郎)는 그 유지(遺址)를 탐색한 후 가람의 배치제도가 백제 가람제를 엄수한 점에서 사지는 전설대로 백제대의 경영으로 보나 탑파만은 후대의 것, 즉 세키노 다다시가 말하는 시대의 것이라 했다.

그는 이것을 증명하기 위해 경주의 황룡사탑(皇龍寺塔)이 사관(寺觀)보다 기십년 후에 경영된 예를 들어 사관이 먼저 생기고 탑파는 나중에 생길 수 있는 가능성을 들었다. 그러나 이 설은 모호한 혐을 면하지 못할 것이니, 우선 가능성의 문제가 우스운 말이요, 황룡사탑이 그러했다고 이 탑도 그랬으리라는 것이 우습다.

더욱이 세키노 다다시가 이것을 순연히 신라초의 탑이라 한 형식설에는 층단을 낸 방한(方限, 지송)수법이 신라의 특유한 전탑에서 전화(轉化)된 석탑의 수법이란 데 있다. 물론 이 수법은 목조건물의 두공포작(斗栱包作)의 수법을 일단 와전으로 번안한 후 다시 석탑수법에 이용한 과도적 형식이지만, 우선 그것이 신라의 고유한 것이라 하여 백제에는 없다는 것이 우스운 논리이다. 지금 백제의 탑으로 확정된 것은 부여탑밖에 없지만 원래 이 부여탑 하나만 가지고 백제탑의 전반을 결정하려는 것은 독단이다. 그 수법이 설혹 신라 고유의 수법

이라 하자. 그렇다고 해도 백제에는 없다고 할 수 없는 것이니, 페르시아·인도·중국 같은 원격(遠隔)한 지방의 예술형식도 내전(來傳)되었거든, 동서 사오백 리에 지나지 않는 백제·신라 간에 수수상전(授受相傳)이 없었다 하는 것은 우스운 것이 아닌가. 정치적 반목을 그는 이유로 하나 들었으나 예술의 전수는 정치적 반목과는 다른 것이다. 물론 필자도 『삼국유사』의 소전(所傳)을 전부 신용하지 않는다. 무왕(武王)의 아명(兒名)이 서동(薯童)이라 했고 과부의 소생이라는 것에 대해서는 『삼국유사』의 저자 자신도 의심했지만, 이 서동의 전설은 필자의 의견으론 원효대사(元曉大師, 그는 서당화상(誓幢和尙)이라 했다)의 전설과 조금도 다름이 없는 점에서 그 전설이 어떠한 관계로 오전(誤傳)된 것이요 무왕의 사실(史實)은 아니라고 믿는다. 또 미륵사는 일명 왕흥사(王興寺)라고 했지만 백제의 유명한 왕흥사는 지금 부여군 규암면(窺岩面) 왕은리(王隱里)에서 발견되었은즉, 미륵사를 혹 왕흥사라고 했을지언정 같은 것이 아니다. 이러한 점에서 이 모든 전설적 요소를 무시하고 실제 형식에서 논단한다면 그것은 신라의 영향을 받은 백제의 탑이다. 더욱이 근자에 그곳에서 백제대 와당(瓦當)이 다수 발견된 까닭에 백제탑으로 간주하는 사람이 많아졌다. 이 문제는 미구(未久)에 가을날같이 맑게 해결이 될 것이다.

경주의 신라 조각

경주는 진한(辰韓) 이래 신라의 천 년 옛 도읍지로 무수한 고적과 미술의 산재로 유명한 것은 세인이 주지하는 바이다. 남산의 불적이라든지 박물관의 미술품이라든지 고분의 유물이라든지 사찰의 고지(古址) 등 조선 고적 중 수위를 점하고 있다. "麥秀漸漸兮 禾黍油油 보리가 자라 무성하더니, 벼와 기장이 기름지도다"라는 시구는 실로 가을의 경주에도 적절한 명구이다. '가을의 경주'는 설명을 요하지 않는다. 시대와 함께 짙어 가는 경주는 오직 자신으로 체험하는

수밖에 없다. 그 무수한 고적, 그 탁월한 미술, 그 진진(津津)한 전설의 모든 것을 제쳐 버리고, 우리는 대표적 걸작인 석굴암(石窟庵)을 들자. 석굴암은 경주 불국사(佛國寺)에서 약 이십육 정(町) 되는 토함산정(吐含山頂)에 있는 인공 석굴이다.

원래 석굴의 기원은 인도의 불교 가람제에서 시작된 것이니, 자연성벽(自然成壁)의 암석면을 개착(開鑿)하여 일부는 장방후원(長方後圓)의 굴을 만들어 최오(最奧)에 탑을 안치하여 차이티아[chaitya, 탑굴원(塔院窟)]라 부르고[이것은 가공양처(可供養處)라 역하는데 중국 불사의 금실(金室) 즉 대웅전에 해당하는 곳이다], 다시 차이티아 옆에 각형 평면의 굴실을 경영하여 그 안에 다수의 소실(小室)을 만들어 승도(僧徒)의 유리안주지(遊履安住地)로 사용하는데 이를 비하라[vihāra, 승원굴(僧院窟)]라고 하여 중국의 승방(僧房)과 같다. 이 차이티아와 비하라의 두 굴실을 합하여 한 개의 상가라마[saṅghārāma, 승가람마(僧伽藍摩 즉 寺院)]를 형성한다. 현재 인도에 남아 있는 유적은 약 천이백 개소로서 그 중에 브라만교(婆羅門敎)와 조로아스터교(拜火敎)에 속하는 것이 약 삼백 개소요, 나머지는 불교도의 소건(所建)이라 한다. 그러나 이러한 가람제가 중국의 불교 초전대(初傳代)에는 직접 수입되지 못하고 육조대에 이르러 비로소 개착(開鑿)되기 시작하였으니, 그 규모가 가장 굉대(宏大)한 것은 돈황굴(敦煌窟)·운강굴(雲崗窟)·용문굴(龍門窟)이다. 이 외에도 산서(山西) 천룡산(天龍山), 직예(直隷) 남향당산(南響堂山), 하남(河南) 북향당(北響堂) 및 공현(鞏縣), 산동(山東) 운문산(雲門山) 및 타산(駝山) 등에 유명한 것이 많다. 그러나 이들 중국 석굴은 인도의 차이티아에 상당한 것만 있고 비하라에 상당한 굴은 없다. 차이티아 내부에는 다수의 감벽(龕壁)에 무수한 불보살과 당탑건축(堂塔建築)이 부각되어 있고, 비하라에 해당하는 승방은 중국 재래의 목조건축으로서 굴 앞에 경영되었으니, 이것이 인도의 것과 다른 점이다. 이러한 석굴의 경영은 육조부터 시작하여 수(隋)·당(唐)·오대(五

46. 석굴암의 팔부중상(八部衆像).

代)·송(宋)·원(元)까지 그 여파를 남겼다. 돌이켜 조선을 보건대 이만한 석
굴을 경영할 만한 대암석면(大巖石面), 특히 조각에 적당한 석질을 가진 암석
면이 없다. 남산에 불적이 없지 않으나 그것은 한 개의 변태적 발로이다. 생활
이 풍족하고 예술심에 서려 있던 신라인은 그로써 만족을 느끼지 못했다. 이
리하여 그들은 자연의 성수(成數)를 기다리지 않고 감연(敢然)히 일어서서 인
공적으로 석굴을 축조하게 되었다. 이것이 지금의 석굴암이다. 이것은 화강암
으로써 굴을 짜 만들고 그 위에 흙을 덮고 나무를 심어 자연의 굴같이 보인 것
이다. 그러나 그것은 무질서한 굴이 아니다. 평면 원형의 석실과 평면 장방형
의 석실을 정형(正形)의 비도석실(扉道石室)로 연결한 규칙있는 석굴이다. 굴
의 내부 벽면은 안상을 새긴 요대석(腰臺石) 위에 거대한 장방형 판석이 놓이

47. 석굴암의 인왕상(仁王像).

고 그 위에는 조그만 방석(方石)으로 천장을 쌓아올렸으니, 내굴은 궁륭상(穹窿狀)을 이루고 외굴은 천장이 낙실(落失)되었으나, 불국사 석단에서 볼 수 있는 장방(長方) 주석(肘石)이 놓인 점에서 평면 천장이 덮여 있었던 듯하다. 비도 내부 양 귀퉁이에는 연화 모양의 초대석(礎臺石)과 간절(間節)을 가진 팔각형 석주가 서고 그 위에는 완만한 곡선을 가진 미장석(楣長石)이 얹혀 있다. 내실 천장에는 연화 모양의 반대(盤臺)가 있으므로 용문(龍門) 연화동(蓮花洞)의 석굴 구조를 연상하게 하는 한편 고구려 쌍영총의 고분형식까지도 연상하게 한다. 이 점에서 어느 학자는 이 석굴암을 고분형식의 한 변형이라고까지 했다. 사실 이러한 건축수법은 인도·중국에서도 볼 수 없는 신라의 독특한 형식이다.

이곳에 말하고자 하는 신라의 대표적 조각미술이 이러한 특이한 석실 내벽

48. 석굴암의 사천왕상(四天王像).

에 있는 것이다. 우선 전실(前室) 내벽에는 중상(衆像)이 있으니 이것을 팔부
중(八部衆, 도판 46)이라 하면, 그것은 데바(Deva, 天) · 나가(Nāga, 龍) · 약샤
(Yakṣa, 夜叉) · 간다르바(Gandharva, 乾闥婆) · 아수라(Asura, 阿修羅) · 가루다
(Garuda, 迦樓羅) · 긴나라(Kinnara, 緊那羅) · 마호라가(Mahoraga, 摩睺羅迦)일
것이다. 모두 입상부조로서, 갑주와 무기로써 장속(裝束)하고 두상에는 각기
능변(能變)을 보이는 표상이 있고 밀교적 형상표현인 다면다비(多面多臂)의
괴상한 표정을 갖고 있으나, 조각적으로 치졸한 편에 속한다. 다음에 비도 입
구 양편에 인왕상(仁王像, 도판 47)이 있으니 노안위육(怒眼威肉)이 모든 사
악을 격퇴하고 있다. 속설에는 잉부(孕婦)가 이것을 보고 낙태까지 했다 하는
만큼 동적 표현이 완성되었을 뿐 아니라 원조(圓彫)에 가까운 고육부조(高肉
浮彫)인 까닭에 벽면에서 용출(湧出)하는 기세를 보이고 있다. 다음 비도 양면

49. 석굴암의 본존상.

50. 석굴암의 문수보살(文殊菩薩).

에는 사천왕(四天王, 도판 48)이 있으니 사천왕이라 함은 지국천(持國天)·증장천(增長天)·광목천(廣目天)·다문천(多聞天)을 이름이라. 인왕이 자못 수문비장(守門卑將)에 지나지 않으므로 적단괴육(赤袒塊肉)을 함부로 노출한 야기만만의 패기가 있음에 비하여, 이것은 동서남북의 사천을 주재하는 신장(神將)인 만큼 무골(武骨)한 중에도 위의가 흐른다. 더욱이 재미있는 조형은 사천왕 발 밑에 깔린 잡귀의 상이니, 천왕에게 위복(威服)을 당하고 있는 당약(瞠若)한 안면표정이 유머를 가지고 있다. 저자가 이 천왕상에서 특별히 감심(感心)하고 있는 것은 그 양 다리의 표현이다. 중국·일본에도 천왕상이 무수하나 이와 같이 사실적 입체감과 투시법에 성공한 것은 드물다. 오늘의 조선

화가가 그리는 인물화에서 항상 부족을 느끼는 것은 이 수족의 표현이다. 이 것은 어쩐 셈인가. 나는 조선 미술가에게 반성을 촉한다. 비도까지는 이와 같이 무장신장(武裝神將)들이 불토를 옹위하고 있으나 원굴 안으로 들어서면 중앙에 석가본존(釋迦本尊, 도판 49)이 그 위체(偉體)를 거대한 연대(蓮臺) 위에 적연(寂然)히 안치하고 촉지항마(觸地降魔)의 인상(印象)으로 봉안(鳳眼)을 내리깔고 단엄장중(端嚴莊重)히 부좌(趺坐)해 있다. 더욱이 거대한 한 화강암 괴석에서 이지와 자혜가 넘쳐흐르고 혈육이 생생한 이 원상(圓像)을 끄집어낼 때 묘공(妙工)의 신기(神技)는 그 얼마나 환희에 뛰놀았을까. 그것은 인간적 조상(造像)이나, 그러나 또한 인간을 초월한 영용(靈容)이다. 기노시타 모쿠타로(木下杢太郎)는 용문 봉선사(奉先寺)의 노사나불(盧舍那佛)이 이 불상의 선구라 하였다 하나 그것은 클 따름이요 예술적 정서가치는 이만 못 한 것이

51. 석굴암의 십대제자상(十大弟子像, 좌우)과 십일면관음상(十一面觀音像, 가운데).

52. 석굴암의 팔대보살(八大菩薩).

다. 하마다 세이료(濱田靑陵)는 천룡산(天龍山)의 조상(造像) 중에 이 불상과 유사한 것이 있다 하였다 하나 유사한 것이 벌써 본체보다 저도(低度)의 가치가 있는 것을 말하는 것이다.

이와 같이 이 원상은 그 자체의 조각 가치에서 탁월할 뿐 아니라 다시 그 배경과의 연락(聯絡) 가치에서도 우수한 특색을 볼 수 있으니, 그것은 궁륭 후벽의 연화문 후광의 배치법이다. 대개 불상의 후면 광배는 원상에 직접 부착되어 있는 까닭에 공예적 고정성과 비현실적 부자연성이 매우 많은 것이지만, 이 불상의 배광은 원상과 멀리 떨어져 따로 이 벽면에 가 붙어 있는 까닭에 이상의 결점이 사라졌을뿐더러 관자(觀者)의 행보 위치를 따라 자유로이 유동되어, 급기야 원상 직전에 다다라 온안(溫顔)을 앙관(仰觀)할 때는 전자의 배광이 어느덧 정상(頂上)의 연화로 변하도록 설계되어 있으니, 이것이 천장 최정(最頂)에 남아 있는 일타연화(一朶蓮花)의 존재 이유다. 이와 같이 배광이 본체에서 떨어져 있음에도 불구하고 본체를 항상 떠나지 않고 비치고 있는 곳에 다른 어느 조각품에서도 볼 수 없는 특색이 있다. 일반 불상조각이 그 객관적 소재성

(素材性)에서 받는 불가피의 고정감(固定感)을 끝까지 버리고 이와 같이 자연적 사실성을 살려 유동성을 발휘한 것은 실로 경탄할 신기라 아니할 수 없다.

이러한 유동성은 배광 배치에만 있는 것이 아니요 다시 벽면의 군상에서도 볼 수 있다. 즉 입구 좌우벽으로부터 시작되는 문수(文殊, 도판 50)·범천(梵天)·보현(普賢)·제석천(帝釋天)의 사보살(四菩薩)과 지혜제일(智慧第一) 사리불(舍利弗), 신통제일(神通第一) 목건련(目犍連), 두타제일(頭陀第一) 마하가섭(摩訶迦葉), 천안제일(天眼第一) 아나율(阿那律), 해공제일(解空第一) 수보리(須菩提), 설법제일(說法第一) 부루나(富樓那), 논의제일(論議第一) 가전연(迦旃延), 지율제일(持律第一) 우파리(優婆離), 밀행제일(密行第一) 라후라(羅睺羅), 다문제일(多聞第一) 아난타(阿難陀)의 석가의 십대제자상과 최오(最奧)의 십일면관음상(十一面觀音像)까지의 배열이 서로 관련이 있게 되었다.(도판 51) 처음 입구에서 한 상을 보면 그 측상이 유인하고 있어 그 상으로 가면 다시 그 측상이 유인하여 부지식간(不知識間)에 관음상 앞까지 이르게 된다. 이곳에서 잠시 정례(頂禮)를 다하고 나면 그 옆 상이 다시 유인하기 시작하여 이것을 거듭하기 수차에 마침내 본존상 앞으로 다시 나오게 된다. 이러한 유동적 관계가 실로 이 석굴암의 기운생동적 경영이니, 일본의 야나기 무네요시(柳宗悅)는 이것을 위해 누천(累千)의 찬사를 그의 저(著) 『조선과 그 예술』이란 데서 바쳤다.

이러한 군상 위에는 다시 벽면에 반원 감실이 여덟 개가 있어 그 속에 팔대보살(八大菩薩, 도판 52)이 있으니, 팔대보살이라는 것은 경설(經說)에 의해 각각 다른 모양이나, 오노 겐묘(小野玄妙)는 『관정경(灌頂經)』에 의해 이것을 발타화(颰陀和)·나린갈(羅隣竭)·교일도(憍日兜)·나라달(那羅達)·수심미(須深彌)·마하살(摩訶薩)·인호달(因互達)·화륜조(和輪調)로 추정하였다. 그러나 정설은 아닌 듯싶고 그 중에 몇 구(軀)는 소실되었다. 또 십일면관음상 앞에도 오층석탑이 있었다는 설이 있으나 본존과 십일면상 간의 공간이

너무 좁아서 그곳에 탑이 있었다면 오히려 궁색한 감이 없지 않다. 지금 그곳에 무슨 대석(臺石)인지 남아 있지만 오히려 무슨 상석(牀石)이나 조그만 석등이 있지 않았을까 한다. 물론 그곳에 탑이 있었다 해도 의미 없는 일은 아니니, 석굴이 원래 차이티아의 의미를 갖고 경영이 되었으면 탑파가 있는 것이 더욱 원의에 부합되는 것이다. 석굴암 옆에 석불사(石佛寺)라는 암자가 있었으니 이것이 비하라의 의미를 갖고 경영되었을 것인즉, 탑파가 있었다는 데 교리상 무리한 바 없을 것이로되 반드시 수긍도 되지 않는다.

이것은 하여간에 조각수법을 볼 때 십일면관음상은 단아하고 온아한 작품이요, 십대제자는 간소한 표현이나 유현한 삽취(澁趣)가 있고, 문수·보현 등 네 보살은 가장 유려한 작품들이다. 그리고 전체의 예술적 효과는 조각적이라기보다 회화적 수법이 승한 편이라, 어떤 사람은 이러한 화본(畵本)이 있었을 것을 상정한다.

그러면 이상과 같은 석굴암의 조각은 그 예술 계통이 어느 편에 속할 것인가. 속전(俗傳)하는 당나라의 공장(工匠)이 내조(來造)했다 하지만 이는 당나라 것이라면 모두 좋아하던 심리에서 나온 황설(荒說)이요 취할 바 아니다. 그러나 이곳에 재미있는 의견이 있으니, 오노 겐묘의 의견이 즉 그것이다. 말하되

당대(當代)의 조선은 일본보다 그 문화 정도가 확실히 일보 진보하였으니, 그곳에는 재래 관계상 당과의 교통으로 말미암아 그 문화를 전래한 것은 물론이요 그 유학승은 멀리 인도까지 파견되어 피지(彼地)의 문화를 전래한 것이다. 의정(義淨)의 『대당서역구법고승전(大唐西域求法高僧傳)』에 의하면 당시에 신라 승려로서 아리야발마(阿離耶跋摩)·혜업(彗業)·구본(求本)·현태(玄太)·현각(玄恪) 외 두 사람과 혜륜(彗輪) 등이 인도에 유학하여 나란타사(那蘭陀寺) 등에서 학문을 하고 있었다. 그리하여 신라의 이름을 계귀(鷄貴)

즉 범명(梵名) 구구타예설라(矩矩吒醫說羅)로 칭하여 인도에도 알려져 있었다. 그러한 까닭으로 이 시대의 조선문화는 일본과 사정을 달리하여 중국으로부터 전수한 것 이상으로 인도로부터도 직접 전수했다. 그것이 저절로 조상 등에도 발휘되어 있어, 즉 이 경주 방면에 유존되어 있는 고불상(古佛像)을 보면 현저히 인도풍의 그림자〔影子〕가 남아 있는 것을 느낀다. 이제 이 석굴암의 본존석가상에서도 그 수인(手印)이 촉지항마의 인(印)이 되어 있다. 이는 이 시대부터 계속하여 현재까지 인도에 가장 성행하는 형상이니, 이 종류의 형상은 예전 서역 계통의 조상에는 그 유례가 없고 따라서 일본에 많은 석존상에도 그 예가 없다. 또 후광 같은 것도 보통 불상이라 하면 신광(身光)을 갖추고 있는 중광(重光)으로 만드는 것이 보통이다. 그런데 이 석굴암 석가상의 후광은 자못 두광(頭光)뿐이요, 더욱이 그 광중(光中)에는 연화(蓮華) 기타의 갖은 것을 낸 품이 인도의 조식(造式)을 본받아 있다. 그러한 여러 점으로부터 생각하면 이 석굴암의 조상이 현저히 인도풍의 영향을 받고 있다는 것을 부정할 수 없다.

고 했다. 이 설에는 다소 수가(修加)할 여지가 있으나 지면 관계로 제외하고 다시 나카타 가쓰노스케(仲田勝之助)의 의견을 들어 보자.

하여간에 이것은 성당예술(盛唐藝術)의 영향일 것이나 어디인지 중국 것보다도 일본에 가까운 감이 있는 것은, 그곳에 조선화(朝鮮化)가 있음이 아니냐. 많은 사람이 주저하지 않고 해동제일·동양제일이라고 추찬(推讚)하는 것은 이에 의한 것이 아니냐.

했다.

끝으로 이 석굴암의 경영에 대해서는 확실한 연대를 정립하기 어려우나 일

찍이 『삼국유사』에 전하는 설에 의하면 경덕왕대의 대상(大相) 김대성(金大城)이 전세야양(前世爺孃)을 위해 석불사를 경영하였음이 불국사를 중창한 것과 함께 천보(天寶) 17년(서기 751년)이라 하며, 대력(大曆) 9년(서기 774년)에 대성이 졸(卒)하매 혜공왕(惠恭王)이 계승하여 낙성(落成)했다 하니, 준공까지는 근 삼십 년 전후의 세월을 허비한 대경영이었다. 이와 같이 이 석굴암은 한 사람의 계획이었던 까닭에 건축·조각이 완전히 통일되어 있으니, 이 통일된 점에서도 동서천지에 그 유례가 없는 것이다. 그러나 이와 같은 희대(稀代)의 걸작도 춘풍추우 천여 년, 창망(蒼茫)한 동해에 일월은 번갈아 뜨고 지지만 한갓 인적미도처(人跡未到處)의 산중에서 유폐(類廢)를 날로 거듭했다가 겨우 이십여 년 전에 다시 발견되어 총독부의 손으로 누차 개수를 입었으나, 삼단연화반(三段蓮花盤)은 신중(神衆)의 조화라 오히려 그곳에 따뜻한 정서를 느낌에도 불구하고 이 중수에 대해 세인의 비난이 자심(滋甚)하다.

개성의 고려 도자공예

송도(松都)는 고려 오백 년의 도읍지이다. 그러나 망월왕궁(望月王宮)도 추초(秋草)에 파묻히고 낙조만 고적에 서리어 왕년의 번화미(繁華美)를 찾을 길 없고 한갓 전설의 미만이 고도를 덮고 있는 중에, 개성박물관에는 수백의 도자공예가 왕년의 정서를 그려내고 있다. 고려의 도자공예는 불상조각이 신라의 예술문화를 단적으로 상징하고 있음과 같이 고려의 예술문화를 전적으로 대표하고 있다. 우리는 사색의 가을답게 이 도자미(陶瓷美)를 탐구해 보자.

우리가 고려도자 하면 누구나 청자를 연상할 만큼 청자는 고려의 특색이었고, 따라서 조선 공예미술사상 획기적 중진(重鎭)을 이루고 있다. 서양인도 코리아라 하면 곧 청자를 연상한다고까지 한다. 그러나 고려의 도자는 청자뿐이 아니었다. 그곳에는 백자가 있고, 화화자류(畫花瓷類)가 있고, 연리(練理)가

있고, 천목(天目)이 있고, 철사(鐵砂)·진사(辰砂)·다엽말아(茶葉末兒)·녹색(綠色)·남색(藍色) 등 잡색류가 있고, 토기가 있다. 그러나 우리는 이러한 모든 문제를 이곳에서 거론할 수가 없다. 우리는 오직 청자만 보자. "圓似月魂墮 둥근 것이 달의 넋이 떨어진 듯하네"라든지, "九秋風露越窯開 奪得千峰翠色來 늦가을 바람 불고 이슬 내리면 월요(越窯)가 열리는데, 천 개 봉우리 푸른빛을 빼앗아 온 듯하네"라든지, "靑如天 明如鏡 薄如紙 聲如磬 하늘같이 푸르고 거울같이 환하고 종이같이 얇고 경쇠같이 소리 나네"이라든지, "雨過天靑雲破處 這般顏色作將來 비 지난 뒤 푸른 하늘 구름 헤쳐 열린 곳에, 지난번의 얼굴빛이 다시 장차 나타날 듯하다"라든지, 가지각색으로 시찬(詩讚)을 받던 절강(浙江)의 월요, 오월(吳越)의 비요(秘窯), 하남(河南)의 시요(柴窯) 등과 동가(同價)의 지위를 얻었을뿐더러, 당대 중국인으로 하여금 "監書 內酒 端硯 徽墨 洛陽花 建州茶 高麗秘色 皆天下第一 국자감(國子監)에서 각한 글씨, 궁정에서 빚은 술, 단계(丹溪)의 벼루, 낙양의 꽃, 건주의 차, 고려의 비색, 이것이 모두 천하제일이다"이라는 극도의 찬사를 바치게 하던 고려의 청자이니, 고려인인들 자기의 산물을 천시했을 리가 없다. 『고려도경』에는 "器皿多以塗金或以銀而以靑陶爲貴 그릇들은 대부분 금을 바르거나 혹은 은을 발랐는데 청자 도기를 귀하게 여겼다"라 하여 고려인이 청자를 한껏 사랑하던 소식을 전했다. 이리하여 고려인은 청자를 '비색(翡色)'이라는 아명(雅名)으로 부르기까지 소중히 여겼다. 그것은 흙그릇이 아니요 실로 한 개의 옥기(玉器)의 중가(重價)를 가졌던 것이다.

그러면 이러한 수법은 언제부터 시작되었는가는 의문이다. 중국에서는 이미 당대(唐代)부터도 유명했으나, 고려에서는 백자와 함께 고려 초기부터 있었으리라고 추정된다. 인종조에 내도(來到)한 『고려도경』의 필자 서긍이 "陶器色之靑者 麗人謂之翡色 近年以來 制作工巧 色澤尤佳 도기의 빛깔이 푸른 것을 고려인은 비색(짙은 녹청색)이라고 하는데, 근래에 와서 만든 것은 정교하고 빛깔도 더욱 좋아졌다"[5]라 하여 대서특서(大書特書)함이 있으니, 청자의 기원은 인종조보다

53. 청자양각도철문향로(青瓷陽刻饕餮文香爐).

오래인 이전에 있었을 것이다.

하여간 이와 같이 일찍이 발전되기 시작한 청자는 의종조(毅宗朝)에 이르러 극도의 발전을 이룬 모양으로 건축의 기와까지도 청자로써 했으니, 아마 이것이 소위 고려 청기와(青蓋瓦)의 기원인지도 모른다.『고려사』'의종세가'에

毁民家五十餘區 作太平亭 命太子書額 旁植名花異果 奇麗珍玩之物布列左右 亭南鑿池 作觀瀾亭 其北構養怡亭 蓋以青瓷

민가 오십여 채를 헐어 내고 태평정을 짓고, 태자에게 명령하여 현판을 쓰게 했다. 그 정자 주위에는 유명한 화초와 진기한 과실나무를 심었으며, 이상스럽고 화려한 물품들을 좌우에 진열하고, 정자 남쪽에는 못을 파고 거기에 관란정을 세웠으며, 그 북쪽에는 양이정을 신축하여 청기와를 이었다.[6]

라 한 것이 그 예증이다.

다음에 그러하면 도청(陶青)이 어찌하여 이다지 애호되었는가가 문제되는데, 우리는 그 이유로 우선 동철기의 수창색(銹鏴色)의 복원적 의욕을 들 수 있다. 이는 한·당 이래 봉건적 중국 사회에 배양된 고전적 취미의 소치이니,

고고(高古)하고 난득(難得)한 보화(寶貨)를 도청에서 복원시키고 대중화하고 봉건적 취미에 부의(副意)하려 함은 중국과 같은 문화권 내에 있던 고려로서도 있음직한 일이다. 이러한 의욕을 실증하는 실례로는 동력(銅鬲)·동정(銅鼎)·동로(銅爐)·동준(銅尊) 등을 모방한 기물을 들 수 있으니, 도철문향로(饕餮文香爐, 도판 53)·기린유개향로(麒麟鈕蓋香爐)·쌍이병(雙耳瓶)·수환병(獸環瓶)·수각향로(獸脚香爐) 등이 그것이다. 다음에 청색 그 자체가 매우 온정적이요 도취 기분에 맞으며 향락 기분에 해당하여 야수파적 감성가치가 풍부하니, 이러한 여러 요소는 오유향락(遨遊享樂)을 일사(日事)하던 고려사회에 적절한 색태였다 하겠다. 청색은 자연의 빛이다. 시적이요 낭만적이요 정서적이다. 이것은 감상적이었던 고려 귀족사회에 가장 잘 부합하는 것이니, 기물에 표현된 영가(詠歌)·음시(吟詩)의 구구(句句)에서 이것을 증명할 수가 있다.

細鏤金花碧玉壺	금 꽃을 세밀히 새긴 푸른 빛깔 옥 항아리
豪家應是喜提壺	부호가들 아마도 술병 잡고 기뻐하리.
須知賀老乘淸客	꼭 알겠네, 하로(夏老)가 맑은 객을 태우고서
抱向春深醉鏡湖	이걸 안고 깊은 봄에 경호에서 취했음을.[7]

라든지,

何處難忘酒	어드메서 술 잊기 어려웠던가
靑門送別多	청문(靑門)에 송별도 허다했으니.
歛襟收涕淚	옷깃을 여미고서 눈물 훔치니
促馬聽笙歌	말은 가자 재촉하고 생가(笙歌) 소리 들려 오네.[8]

라든지, 도정(道情)이라 하여

世人臨迫幾時休	세상 사람 어느 때나 죽어 쉴 때가 닥쳐올까
從春復至秋	봄날인가 싶었는데 다시금 가을 되니,
忽然面皴爲白頭	홀연히 얼굴엔 주름지고 흰 머리털 나오는데
問君憂不憂	그대에게 묻노니 근심하는가 근심하지 않는가.
速省悟早回頭	빨리 살펴 깨닫고서 얼른 고개 돌려야지
除身莫外求價饒	이 몸을 제외하고 밖에서 넉넉한 가격을 구할 것이 없나니,
高貴作公侯	고귀하게 되고 공후가 되려 하지만
爭如修更修院郎歸	얼마나 닦고 또 닦아야 원랑(院郎)께서 돌아올까.

등이 그것이다. 다음에는 풍수설에 의한 사상배경을 들 수 있다. 『고려사절요
(高麗史節要)』에 "東方 木位 色當尙靑 동방은 목(木)의 위치이니, 빛깔은 청색을 숭상
하여야 할 것입니다"⁹이라 한 것이 있으니, 이는 복색(服色)에 대한 주장이나 도
청과의 암합(暗合)이 없다 못 할 것이며, 또 당대에 성행한 선교(禪教)는 전대
의 밀교의 적색적 정열에 대해 유청(幽靑)한 맛이 있는 점에서 종교적 색채감
도 비록 무의식적이나마 영향됨이 있지 않을까 한다.

이제 이러한 배경 밑에서 자라난 고려자기의 예술적 전반 가치를 열거하면,
형태·곡선·색채·유택(釉澤)·도안·문양 등의 조화통일과 시각·청각·
촉각·후각 등 감관적(感官的) 충족요소를 헤아릴 수 있다. 제일의 형태는 실
용적 효과의 필연적 이과(理果)에서 생기는 기물 자체의 본형에서 다시 진일
보해 수식장각(修飾裝刻)으로 기울어져 가는 경향을 들 수 있으니, 그곳에는
인도 전래의 정병류(淨瓶類), 사산조 페르시아 계통의 주자(注子)·주병류(酒
瓶類), 중국 계통의 동기형식류를 위시하여 표박(瓢朴)·과자(瓜子)·국화·
하화(荷花)·연실(蓮實)·죽순 등 초적(草笛)의 운향(韻響)이 깊은 상형과 앵
무·원앙·부안(鳧鴈)·봉황·토자(兎子)·산예(狻猊)·귀룡(龜龍)·어하
(魚蝦)·사자·박견(拍犬)·원후(猿猴)·인물 등 서수상금(瑞獸祥禽)을 모형

한 것이 많다. 이러한 상형기물은 『고려도경』에서 추측하면 인종조 전후에 극도로 발전된 듯싶다. 제이의 곡선미는 기물의 윤곽곡선을 말함이니, 초기의 세력적 긴장미나 중기의 균정(均整)된 단아미나 말기의 유폐적(類廢的) 해이미(解弛味) 등 시대의 차이는 있으나, 전반적으로 청초히 흐르는 정밀(靜謐)하고 요적(寥寂)한 맛을 보인다. 이 곡선은 보다 더 형태적인 중국과 보다 더 색채적인 일본의 중간에 처한 고려가 아니면 가질 수 없고 표현하기 어려운 곡선이다. 제삼요소의 색채라 함은 초기의 순 단색 유청(釉靑)에서 시작하며, 중기 상감술의 발달로 말미암아 유리(釉裡)의 흑백의 조화와 화화(畵花)의 흑색, 진사(辰砂)의 점안(點眼) 등 백화요란(百花燎爛)의 취태를 낼뿐더러, 충렬왕대 전후 해서는 기물에 금분(金粉)·은분(銀粉) 등으로 획화(劃花) 채색하고 칠채(漆彩)로 도표(塗表)하여 귀족사회 특유의 낭만적 저회정서(低徊情緒)를 유감없이 발휘했으며, 한편 요변(窯變)으로 말미암은 유색(釉色)의 변화가 또한 특수한 골동미(骨董味)를 내었다.

끝으로 도안무늬는 도자의 회화적 가치를 돕는 것이니, 제일로 수파(水波)·전문(電文)·뇌문(雷文)·기암(奇巖)·괴암(怪巖) 등 자연계로부터 취제(取題)한 것, 제이로 도리(桃李)·매국(梅菊)·하련(荷蓮)·부용(芙蓉)·모란(牡丹)·포도(葡萄)·석류(石榴)·촉규(蜀葵)·훤초(萱草)·보상(寶相)·송(松)·죽(竹)·포류(蒲柳)·노화(蘆花) 등 식물을 취제한 것이 있으니 그 중에도 야국(野菊)과 포류는 고려의 독특한 무늬이며, 제삼으로 어하(魚蝦)·수금(水禽)·귀룡(龜龍)·산예(狻猊)·안압(雁鴨)·봉학(鳳鶴)·원앙·노아(鷺鵝)·공작(孔雀)·비접(飛蝶)·토자·우마(牛馬)·구원(狗猿) 등 외에 인물까지 취제한 것이 있으며, 제사의 잡종 취제로 영락·칠보·만자(卍字)·아자(亞字) 등 외에 기하학적 문양, 시문(詩文), 간지(干支) 등까지 있다. 이러한 잡다한 제재를 조루(彫鏤)·철화(凸畵)·필화(筆畵)·수화(繡畵)·인화(印畵)·상감(象嵌)·투조(透彫) 등 제반 수법으로 표현했으니, 실

로 공기(工技)에 복잡함을 찬앙(讚仰)하지 않을 수 없다. 그러나 이러한 모든 요소도 유택의 완전한 성공이 없으면 노이무공(勞而無功)에 그치나니, 도장(陶匠)의 고심은 실로 이 유택에 있었다. 영철(瑩徹)한 속에서 자윤(滋潤)한 맛 ─이것이 그들의 표어였다─ 속에서, 우리는 불촉이촉(不觸而觸)하고 불촉이청(不觸而聽)하고 불촉이후(不觸而嗅)하는 지경에 이르도록 완상(玩賞)할 줄을 알아야 한다는 것이다. 이곳에 도자의 미적 존재 가치가 있는 것이다.

그러나 이렇게 복잡한 도자 속에서도 우리는 대강의 순서를 본다. 물론 그곳에는 기록이 없으므로 확정하기 어려우나 인종조에 이미 상형조각의 청자가 극히 발달된 점에서, 무상형·무조각의 순 청자기물은 많아야 백 년, 적어도 오십 년 전에는 이미 시작되었을 것으로 본다. 이리하여 제삼기(第三期)의 상감전루(象嵌鈿鏤)의 기물은 이미 명종릉(明宗陵)에서도 그 유물이 나왔지만 『고려도경』에는 아직도 이 기물에 대한 특별한 주의가 없는 점에서 보아, 『고려도경』 이후 명종 이전 즉 의종대에 있으리라고 본다. 이 상감법의 기원은 신라토기의 인문(印紋)과 당시 공예적으로 발전된 나전칠기(螺鈿漆器)의 수법에서 발생되었으리라고 한다.

이리하여 이 수법이 초기에 있어서는 순 수각(手刻)이었으나 차차 인화법이 가미되기 시작했으니, 이것이 청자의 제사기(第四期)이다. 그러나 이것은 그 시대를 확정하기 곤란하고 다음에 고려청자의 특별한 작품으로 금화자병(金畫瓷瓶)이 있으니 이는 확실히 충렬왕대로 정립할 수가 있다. 『고려사』 '조인규(趙仁規)' 전에

仁規嘗獻畫金磁器 世祖問曰 畫金欲其固耶 對曰 但施彩耳 曰 其金可復用耶 對曰 磁器易破金亦隨毀 寧可復用 世祖善其對命 自今磁器毋畫金勿進獻

조인규가 금칠로 그림을 그린 도자기를 임금님께 바친 일이 있었는데, 세조가 묻기를, "금으로 그림을 그리는 것은 도자기가 견고해지라고 하는 것이냐"라고 했다. 조인규가 대

답하기를, "다만 채색을 베풀려는 것뿐입니다"라고 했다. 또 묻기를, "그 금을 다시 쓸 수가 있느냐" 하자, "자기란 쉽게 깨지는 것이므로 금도 역시 그에 따라 파괴되니 어찌 다시 쓸 수가 있겠습니까"라고 대답했다. 세조가 그의 대답이 잘 되었다고 칭찬하며, "지금부터는 자기에 금으로 그림을 그리지 말고 진헌하지도 말라"고 했다.[10]

이러한 기록을 위시하여 고려조에서 원조(元朝)에 금화자기를 진헌(進獻) 한 사실이 충렬왕 이후 빈번히 있고 그 실물까지도 개성박물관에 있다. 그러나 이것을 계기로 하여 청자도 그 몰락의 과정을 밟기 시작했으니, 이것이 최종기의 순 인화수법의 성행이다.

그 몰락의 이유는 북방요(北方窯)와 남방요(南方窯)의 소법(燒法)의 혼란과 충숙왕(忠肅王)을 전후하여 고려사회의 퇴폐 등 내부적으로 외부적으로 촉진(促進)한 모양이니, 이것이 소위 미시마테로 일컫는 계룡유(鷄龍釉) 계통과 회고려(繪高麗)라고 일컫는 일련의 작품으로, 이에 이르러서는 다시 더 서술할 필요가 없다.

경성의 조선조 건축

경성은 조선의 고적지이다. 담쟁이 넝쿨이 남문(南門)에 붉었고 광화고루(光化高樓)가 자리를 옮겼으니, 아무리 고루(高樓)·거하(巨廈)가 장안에 들어 있다 하기로 조선 고적이라기에 틀림이 있으랴. 덕수궁의 석조전(石造殿), 경복궁의 경회루(慶會樓), 창덕궁의 승화루(承華樓), 창경궁의 명정전(明政殿), 그 어느 것이 역사적 추억미를 남기지 않음이 없고 고적적 회고미를 남기지 않음이 없으나, 우리는 이것을 모두 제쳐 두고 비원(秘苑)의 정원예술을 돌아보자.

정원예술은 건축예술의 가장 중요한 일부이다. 그것은 인공과 자연의 싸움,

그 싸움으로 말미암아 생기는 조화, 춘하추동의 사시경(四時景)이 한 곳에 모이고 나뉘는 일대 거울이 정원이다. 외인(外人)은 조선에 정원이 있음을 모른다. 조선인 자체도 조선의 정원을 모른다. 이는 마치 얼굴에서 이마를 잊은 것과 같다. 이마 없는 얼굴은 기형이다. 정원 없는 건축도 기형이다.

정원예술은 진(秦)·한(漢) 이래 일찍이 조선에서도 발달되었으니,「본기(本記)」『유사(遺事)』등에 보이는 삼국시대의 조산조수(造山造水)가 얼마나 대규모적이었는지, 적어도 사기(史記)를 들춰본 사람에게는 기억에 남아 있을 것이다. 신라의 안압지(雁鴨池)·포석정(鮑石亭)도 기특한 유물이요,『고려사』에 보이는 무수한 정원 기사도 매거(枚擧)하기 곤란하다. 조선시대에 들어와서도 정원예술은 무수히 경영되었으니, 지방에 산재한 정각대사(亭閣臺榭)가 모두 이 정원을 배경으로 한 건축들이다. 이러한 무수한 정원 중에 가장 규모가 크고 가장 완전히 유존(遺存)된 것은 즉 비원이다. 그것은 물론 과거의 금원(禁苑)이다. 서민이 어찌 들여다볼 수나 있었으랴만 지금은 만인이 찾아볼 수 있는 한 개의 고적적 존재이다.

이제 중국 정원의 특색을 보건대, 그 제재로서 산악·호해(湖海)·계곡·동굴·폭포 등 대풍경을 납취(拉取)하여 대자연의 한 축도를 조성하며 지방의 명소구적(名所舊蹟)을 본떠 온다. 정원의 국부(局部)에는 축석(築石)과 회석(灰石)으로 동굴을 모조하고 기암을 형성하고 화분을 성식(盛植)하고, 장벽에는 잡다한 의장(意匠)과 변화를 내어 접왕접래(接往接來)에 기진(氣盡)함을 느끼게 한다. 원로(園路)·광장(廣場)·원사(園舍)·교량(橋樑) 등 극단의 인공을 국부에 가하여 자연과 인공의 격렬한 대조를 초치하나니, 우리는 마치 음식 요리에서 보는 것과 같이 재료의 폭력적 처리를 느낀다. 그들은 자연을 모두 말살시킨 후 새로운 인공적 자연을 꾸며낸다.

이와 대조하여 일본의 정원을 보면 그곳에는 무수한 법칙과 약속이 있는 것 같다. 선종의 종교적 해석, 수묵산수의 산수배치법, 기타 시대에 의해 잡다한

논의가 있는 모양이나, 요컨대 그들의 정원은 그들의 분재(盆栽)에서 이해할수가 있다. 그들은 자연을 사랑한다. 그러나 그 자연은 중국인의 자연같이 볶아내고 끓여낸 자연이 아니고 생채대로 오려내고 깎아낸 자연이다. 그들의 산수는 곱다. 그러나 손질이 넘어가고 난 산수이다. 그들의 수목은 아름답다. 그러나 몹시도 이발(理髮)을 당한다. 그들은 음식작법에 있어서도 끓이고 볶지않는다. 한 개의 무, 한 개의 우엉〔牛旁〕이라도 누화형(樓花形)으로 매화형으로 오리고 도린다. 산지(山地)를 산지대로 살리지 않고 평지를 일단 만든다. 그들의 정원예술을 이해하기에는 유명한 이야기가 있다. 하이징(俳人) 리큐(利休)의 선생이 객(客)을 청하려고 리큐를 불러 낙엽 진 마당을 말짱하게 청소시켰다가, 청소를 다 한 후에 리큐로 하여금 나무를 흔들어 낙엽지게 했다한다. 이것이 일본 정원의 정신이다.

　돌이켜 이 중간에 처한 조선을 보건대 조선에도 방지(方池)를 꾸미고 봉래

54. 비원의 부용정(芙蓉亭).

55. 비원의 어수문(魚水門)과 주합루(宙合樓).

선산(蓬萊仙山)을 만들고 고석(古石)을 배치하고 화분을 심는다. 장벽을 돌리고 누관(樓觀)을 경영한다. 그러나 중국인처럼 석회(石灰)로 기암을 만들어낸다는 말을 듣지 못했고, 일본인처럼 수목(樹木)·화분(花奔)을 전제(剪除)한다는 말을 못 들었다. 산이 높으면 높은 대로 골이 깊으면 깊은 대로 언덕이 있으면 있는 대로 없으면 없는 대로, 연화를 심어 가(可)하면 연화를 심고 장죽(丈竹)을 길러 가하면 장죽을 심고 넝쿨이 얽혔으면 엉킨 대로 그 사이에 인공을 다한 누각대지(樓閣臺地)를 배치한다. "이런들 어떠하며 저런들 어떠하리, 만수산(萬壽山) 드렁칡이 얽혀진들 어떠하리" 식이다. 장벽을 쌓되 일본에서는 일직선으로 수평하게 내어 뚫지만, 조선에서는 고저를 따라 층절을 내 가며 흘러간다. 이러한 정신이 가장 잘 표현된 것이 이 비원이다.

우선 창경원에서 들어가자면 폐천장림(蔽天長林) 속에 축석방지(築石方池)

56. 비원의 농수정(濃繡亭).

가 고요히 벌려져 중심에 봉래선산이 있고 멀리 어수문(魚水門, 도판 55)이 바
라보인다. 오포작(五包作)에 부연(副椽)이 달린 중옥식 옥개에 단각문(單脚
門)으로 조식(藻飾)이 유려할뿐더러 권형(權衡)이 진기한 묘작이다. 양측에
어울려진 향단(香壇)과 함께 못 가운데(池中)에 몽환경(夢幻境)을 그리고 있
다. 이 뒤에는 주합고루(宙合高樓, 도판 55)가 있으나 물 건너 부용정(芙蓉亭,
도판 54)이 더욱 좋다. 두출형(斗出形) 소각(小閣)이 못가〔池邊〕에 놓이고 퇴
(退)의 일부가 못 가운데에 양 다리를 담그고 있다. 문호·영창의 담담한 맛이
라든지 요조(窈窕)한 난간(欄間)의 태도가 자연 속에서 인공을 자랑하고 있
다. 이 뒤로 정(亭)·재(齋)·헌(軒)·당(堂)의 아름다운 건물이 있으나 기태
(奇態)에 있어서는 이것이 대표적 작품이라 하겠으며, 이어 연경당(演慶堂)의
일각(一角)이 추림(秋林) 속에 관학(鸛鶴)과 함께 졸고 있는 중에 진진(津津)

한 영창이 절묘하게 조합되어 있는 농수정(濃繡亭, 도판 56)을 볼 수 있다. 농수! 농수! 실로 이 건축에 적절히 부합되는 명칭이다. 이 일각에는 방지(方池)가 둘이 있으니, 한 곳에는 애련정(愛蓮亭, 도판 58)이 있다. 사아중첨(四阿重簷)의 단각(單閣)이 소조(蕭條)한 추광(秋光)을 받아 가며 고적히 연지(蓮池)에 탁족(濯足)하고 있다. 세력을 자랑하지 않고 자신을 비굴하지 않고 설중(雪中)의 일지매(一枝梅)처럼 오오(敖敖)하게 거좌(踞坐)하고 있다. 세상은 소삽(蕭颯)하나 자신은 단정하다. 못 가운데의 연엽(蓮葉)은 보는 사람의 안화(眼花)일 뿐 자신은 한껏 겸양하다.

이곳을 지나서면 자연성취(自然成趣)의 곡지(曲池)가 있어 범범(泛泛)한 수중에 수련이 뜨고 울림(鬱林)이 어우러진 속에 부채꼴〔扇形〕의 관람정(觀纜亭, 도판 57)이 낙조(落照)를 비껴 받고 기태(奇態)를 수중에 띄우고 있다. 부채꼴의 건물이란 그 유례도 드물지만 방사선 와골(瓦骨)이 아무리 보아도 기

57. 비원의 관람정(觀覽亭).

58. 비원의 애련정(愛蓮亭).

59. 비원의 존덕정(尊德亭,
아래)과 내부 천장(위).

60. 비원의 청의정(淸漪亭).

묘한 착상이다. 다시 이 못가 한 모퉁이에 존덕정(尊德亭, 도판 59)이란 것이
있으니, 각신(閣身)이 육각이요 육각의 퇴가 달려 못 가운데에 돌출했다. 못가
정사(亭榭)로는 장엄한 건물이라 아니할 수 없고 특히 그 천장의 가구(架構)
가 주목된다. 사각형 횡량(橫樑) 위에 여섯 개의 화대가 놓이고 그 위에 투팔
천장(鬪八天井)이 경영되었으니, 이 형식은 일찍이 서역에서 발전되어 고구려
고분의 천장에도 많이 이용되었던 것으로 다시 이곳에서 보게 됨은 계통사상
(系統史上) 재미있는 작품이다. 각 구(區)에는 운간화화(繧繝畵花)가 있고 중
앙에는 쌍룡이 그려져 있으며 전체로 조식이 화려하다. 구란(勾欄)과 함께 못
가운데의 한 기취(奇趣)를 던지고 있다. 이곳에서 다시 송뢰(松籟)를 들어가
며 고개를 넘으면 잔계(潺溪)한 천석(泉石) 사이에 청의정(淸漪亭, 도판
60) · 태극정(太極亭) · 농산정(籠山亭) · 소요정(逍遙亭) · 취한정(翠寒亭) 들
이 산재되어 있다. 이 중에 재미있는 것은 청아한 소요정이요 단엄한 태극정

이요 담소한 청의정이다. 간단한 석교(石橋)와 보도(步道)의 층단이 재미있는 층절을 내어 무한한 변화를 내고 수석이 아름답게 점재되어 있다. 더욱이 청의정의 보도의 미는 지극히 배안(配案)하여 연화양(連花樣) 초석 위에 청수(淸瘦)한 기둥이 서고 송낙 같은 초옥(草屋)이 낙엽과 함께 추수(秋愁)를 돕고 있다.

이와 같이 이 비원에서는 도처에 인공적 미를 보이나 그는 자연에 배치된 인공뿐이요 자연을 죽인 인공이 아니다. 낙락장송은 자라는 대로, 이리(離離)한 잡초는 얽혀진 대로, 관학이 내집(來集)하고 오작(烏鵲)이 거래(去來)하고 순치(鶉鴟)가 우비(于飛)하고 초충(草蟲)이 명추(鳴秋)할 따름이다. 이것이 조선의 정원이다. 비원을 정원이라 하기는 너무나 크나, 요컨대 조선의 정신이 적극적으로 말하면 자연을 살리는 데 있고 소극적으로 말하면 인공을 겸양하는 데 있다는 것이다. 물론 이것은 과거의 이야기이고 이것으로 규범을 삼으라는 것도 아니다. 규범은 각 시대마다 따로 있는 것이다. 이 외에도 조선조 정원예술의 유례로 경복궁의 향원정(香遠亭), 경회루(慶會樓), 교태전(交泰殿) 후원(後苑) 일각이 있고, 창덕궁 낙선재(樂善齋) 후원이 있고, 창경궁의 연지(蓮池)가 있고, 덕수궁의 후원 등이 모두 볼 만하지만 이로써 끝을 막는다.

조선미술과 불교

조선 미술문화의 역사적 변천을 나는 대개 네 기(期)로 나눌 수 있으리라 생각
한다. 즉 제일기는 원시고유미술문화시대요, 제이기는 한문화섭취시대의 미
술문화요, 제삼기는 불교미술시대요, 제사기는 적절한 명칭이 못 되나 임시로
유교문화시대라 해두겠다. 이 제사기의 종말 가까이는 서양 미술문화에서 전
래한 것이 다소 생각되지 않는 바 아니나 독립된 한 시기를 설정해야 할 만큼
그리 두드러진 것이 아님으로 해서 이것은 별로 내세울 필요가 적은 듯하다.
그것은 오히려 종말기의 추세의 하나로 설명하면 그만일까 한다.

제일기는 전적으로 고고학적 시대로 구석기시대·신석기시대·금석병용
시대로 나누지만, 연대로 따져 말하기 어려운 비문화적 시대이다. 뿐만 아니
라 지방적으로도 차이가 심한 시대로, 구석기시대 유물이랄 것은 겨우 함경북
도의 일부에서 약간 나올 뿐이요 전선적(全鮮的)으론 신석기시대 유물만이 많
이 나오는데, 역시 미술적 가치를 가진 것은 극히 드문 모양이다. 그러나 토기
종류에 약간 그 트집거리가 보이고, 금석병용시대란 대개 남선지방(南鮮地方)
에선 서력 기원 1-2세기까지 멎어져 있는 것으로 추정되어 있는데, 북선지방
특히 압록강 연안 같은 데서는 선진(先秦, 춘추전국)시대 유물이 나옴이 있어,
그곳에 벌써 제이기의 한문화 섭취의 경향이 보인다. 즉 전선문화를 일반적으
로 말하면 제일기의 제삼시대와 제이기 시대가 겹쳐져 있는 것으로 생각된다.
이와 같이 시간적으론 상한을 설정할 수 없는 수고(邃古)한 시대로부터 서력

기원 1-2세기까지 원시적 시대에 서려 있었으나, 당대의 유물로 미술적 가치가 있는 것은 극히 드물다. 이 현상은 제이기의 한문화섭취시대에 있어서도 또한 그러한 바이니, 한문화 섭취 현상은 저와 같이 춘추전국시대부터 북선에서 시작하여 전선에 펼치기까지 즉 기원후 3-4세기까지 전후 약 십수세기간 이로되, 그곳에 조선 미술문화의 특색을 특별히 지을 것이 드물다. 물론 제일기의 유(類)는 아니지만 유물의 미술적 가치가 있는 것은 거의 중국 것들이다. 이곳에 조선문화가 토속적인 것을 맨 밑바탕으로 하여 중국적인 것으로 방향 지어진 규약을 볼 수 있다 하겠다. 이것은 다시 제삼기 불교문화섭취시대도 또한 그러한 것으로, 불교도 항상 중국을 통해 섭취했던 것인 만큼 중국적 문화로의 추세는 늘 면치 못했다. 다만 고려조로부터 점차 민족적 의식이 엉키기 시작하여 단군설화의 성립으로부터 제일단의 구체화가 있었고, 조선대에 들어와 '한글'의 창립으로 말미암아 제이단의 구체화를 보였으나, 문화 추세는 항상 중국적인 범주를 벗지 못했다. 다만 이러한 양단(兩段)의 구체화로 말미암아 조선적 성격은 점점 더 근류적(根流的) 저상성(底床性)을 이루었으나, '중국＝조선적'이라 할 유형은 대체에 있어 벗지 못했다. 즉 조선의 전(全) 문화를 볼 때 '중국＝조선적' 문화라고 할 것으로 미술문화사도 거의 같은 방향을 걷고 있었다 하겠다.

원래 중국문화란 종교성을 가진 문화가 아니었다. 그들은 그들의 신화만을 가졌다. 그러나 신화라는 것은 각 민족이 다 달리 가지고 있는 것으로서, 한 민족의 신화가 다른 민족의 신화에 영향을 끼치거나 내지 그것을 통섭(統攝)할 수 없는 것이었다. 그러므로 한문화가 조선에 파급되었다 하더라도 그것은 문화만이 파급된 것이요, 신화가 파급된 것은 아니다. 즉 조선민족은 조선민족으로의 신화를 갖고 있으면서 일부의 외교가·정치가·문화인들만이 한문화를 받아들였을 뿐이다. 그러므로 일반 문화적 기반이 없었던 때엔 한문화 섭취라 해도 그것이 일반적인 것이 될 수는 없었던 것이다. 즉 특수적인 의미를

가졌을 뿐이니, 이것이 저 제이기 한문화섭취시대라 일컫는 시기의 유물로 하여금 일반성을 얻지 못하게 한 소이연(所以然)이라 하겠다. 이리하여 4세기 후반 불교가 전수될 때까지 조선의 일반 문화 정도가 보편적이 아니었던 까닭이 이해된다 하겠다.

그러나 불교는 종교이다. 인도신화에서 발족된 것이나, 그러나 현생(現生)의 고난과 사후의 문제를 철학적 체계로 객관화시킨 것이다. 그곳에 보편성이 있다. 즉 일반에게 받아들여질, 보급되어질 특질을 가졌다. 동시에 그것은 이러한 사상적 체계를 일반 대중에게 알기 좋게 설명하기 위해 도상적인 해설의 방법과 음률적인 표현의 수법을 가졌다. 이 두 방편은 신화 그 자체에도 있는 것이지만, 앞서 서술한 바와 같이 신화란 보편성을 갖지 아니한 것이다. 이민족에 대한 파급성을 갖지 아니한 것이다. 이 점에서 종교로서의 불교는 단연한 우위를 가진 것이며, 동시에 불교 체계의 거대성은 도상적 해설과 음률적 표명에 거대한 번화성을 초치하여 세계 어느 민족이라도 그 황홀에 빠지지 않을 자 없을 만한 장엄성을 갖고 있다. 물론 종교의 본질로서 말한다면 도상적인 해설이라든지 음률적인 표명이라든지 하는 감각적인 것을 절대적 의미에서 시인치 아니한다. 그러므로 불교에 있어서도 선파(禪派) 같은 초이지적 이지를 내세워 불립문자(不立文字)하고 직지인심(直指人心)해 견성성불(見性成佛)하는 일파는, 도상적인 해설과 음률적인 표명을 전적으로 부인한다. 즉 선종은 자율적 사변적 반성으로써 곧 종교의 본원(本願), 불교의 본원인 보리(Bodhi, 菩提)에 참(參)하고자 하는 것이니, 이와 같이 순수 사변적인 것엔 감각적인 방편이란 것이 생각될 여지가 없다. 그러므로 가령 유교시대 미술이라 하나, 그것이 불교 교리 방면의 영향, 사변적인 영향을 입은 송조(宋朝) 이후의 유교사상을 계승한 조선시대에 있어선 사변적인 이기론(理氣論)이 추구되어 있는 한, 유교로서도 미술을 낳지 못했다. 유교로 말미암아 유지된 미술이란 한갓 윤리적 감계성의 것이 있을 뿐이다. 즉 현군 · 충신 · 효부 · 절사(節

士)의 유(類), 그렇지 아니하면 징악(懲惡)의 의미에서의 그 반대의 악성적(惡性的) 인물 또는 선조 숭배, 제사 소용(所用)의 인물상, 그렇지 아니하면 문방적(文房的)인 것 등이 있을 뿐이다. 서도(書道) 내지 사군자류도 윤리적인, 극히 제한된 것이다. 다만 당말(唐末) 이후 자연감상(自然鑑賞, 문학적인) 사실 추구의 경향을 받아 종교미술 이외의 것에 이러한 경향이 현저히 드러나 있고 문학적 정서, 시정적(詩情的) 정서가 그 미술의 뒷받침이 되어 있으나, 그러나 그러한 미술이라도 불교적 호흡〔선기(禪機)〕이 문화인들에겐 항상 요구되어 있었다.(예컨대 사대부화 같은 문인예술) 다만 서양의 견유학파(犬儒學派)들과 같이, 유교정신에 고비(固鄙)되고 동결되어 있는 유교 문하인(門下人)들로부터는 시정적이건 문학적이건 선기적(禪機的)이건 도대체로 외도시되어 있으니까, 일반 유교로 말미암아서는 예술문화란 양립할 수 없는 것이었다. 오직 그러한 시대에 산출된 것은 윤리적 문화성을 갖지 아니한 일반 공장(工匠)들의 산물이 있었을 뿐, 그들은 비윤리 · 비문화적인 대로 그대로 생활에 뿌리를 박고, 생활을 노래하거나 또는 계급사회의 주문(注文)에 응하는 사이에 어느덧 표정있는 물건도 내놓게 되고 또 혹은 미적 가치라 할까 예술적 흥미라 할까 그러한 것의 공예품을 내놓았을 뿐, 진정한 의미에서의 즉 문화성을 가진 미술이란 내지 못했던 것이다.

돌이켜 생각하건대 동양문화란 원래가 선(善)에서 떨어진 독자적인 미 자신을 추구하는 법은 없었다. 특히 그것은 중국문화에서 그러했으니, 미 즉 선(善)이 아니면 아니 될 것같이 생각되었다. 그들에겐 선도 아니고 선 아닌 것도 아니다.(非善非非善) 즉 선악을 떠난 순수미의 존재를 몰랐다. 특히 그것은 실제적이요 규범적이요 윤리적인 유교사상에서 그러했다. 그리하고 문화인이란 항상 이러한 윤리의 기반 위에 선 사람을 말하는 것이었다. 조선의 문화인 · 유교인이란 이러한 윤리적 문화성을 더욱 형식화시키고 협의화시키고 고비화(固鄙化)시킨 것이었다. 이것이 조선의 유교문화시대로 하여금 비미술적

인 것으로 퇴화시킨 중요한 원인이었다 하겠다. 그러나 이러한 유교문화인 이외의 자유인들은 비록 이론적 파악은 없다 하더라도, 자유미·순수미의 존재를 무의식중 파악하고 있었다. 중국 선가(仙家)의 자연관이 그 큰 예의 하나라 하겠으니, 그것은 일견 유교 같은 규범적 윤리적인 것과 대치되어 있었던 만큼 그것도 개별의 윤리성을 그 자체로서 갖고 있었던것같이 생각될 수도 있지만, 그 윤리성이란 원래 초윤리적 윤리라 할 것으로 다분히 자연율을 존중했던 만큼 유교적 윤리와는 다른 것으로 보지 아니할 수 없다. 예술적으로 말한다면 유교와는 달리 일종의 자연미관을 강조한 것으로 볼 수 있어, 이러한 일면이 양진육조(兩晉六朝)로 들면서 불교의 범신적 자연관과 합치되어, 특히 당말(唐末)·오대(五代)·송조에 들면서 다분의 선기화(禪機化)를 얻어 선선합일적(仙禪合一的) 신사상이 문학적인 미술, 시정적인 미술을 낳게 했다. 만일 이러한 일면이 없이 실제적이요 윤리적이요 규범적이었던 유교문화만이 고집되어 있었던들 동양의 미술문화란 정신적으로 얼마나 삭막한 것이었을는지 상상에 남음이 있다 하겠다. 조선조 유교문화시대에 있어서의 정경을 우리가 회고한다면 이러한 경향이 다분히 있었던 것을 알 수 있을 것이다. 즉 선선합일적 자연미관이 다분의 요예(搖曳)가 있었기 망정이지, 유리적(唯理的)인 유교만이 문화의 전폭을 이루었던들 고갈(固渴)이 어찌 그들 유교문화인에게만 한하였을까가 의문이다. 이러한 의미에 있어서도 비록 유교문화시대라 할 조선시대의 미술문화사에 대해서도 불교미술문화의 의미는 크다 아니할 수 없다. 물론 불교미술 그 자체는 조선시대에 들어 회멸(晦滅)된 것이지만, 그것은 불교미술성이 전연 근절단멸된 것이 아니요 일반 문화 혈맥에 해소된 것이라 할 수 있다. 이 점에서 우리는 조선에 끼친 불교의 역할을 중요시하지 아니할 수 없는 바이다.

이미 전에도 말한 바와 같이 불교는 종교이다. 종교는 그 본질상 감각적인 것을 억제하고 차견(遮遣)함을 그 본령으로 삼는다. 그것이 이지적으로 앙양

(昂揚)되었을 때 그러한 경향은 더욱 심하다. 불교에 있어선 선파가 그 가장 심한 것임은 이미 말했다. 당나라 단하산(丹霞山)의 천연선사(天然禪師)는 겨울날 목불(木佛)을 때어 취난(取煖)했다는 설화까지 있다. 선종은 일반 불교의 의식인 소향(燒香)·예배(禮拜)·염불(念佛)·수참(修懺)·간경(看經) 등 일체 사상적(事相的)인 것을 버리고 일심타좌(一心打坐)하여 심신탈락(心身脫落)하기를 자수자증(自修自證)할 따름이다. 이렇게 되면 사상적이요 감각적이요 방편적인 미술이란 것이 생겨날 여지가 없다. 이곳에 같은 불교라 하나 선파와 기타 대소승현밀(大小乘顯密)의 여러 파와는 구분되지 아니할 수 없는 점이 있다.

그러나 선파가 이와 같이 초이지적인 것이라 하더라도 그것도 한 개의 종교의 기반(羈絆) 속에 있는 것이다. 종교적 기반 속에 있는 가장 초이지적인 이지요, 종교의 기반을 벗어난 초이지적 이지는 아니다. 그러므로 그것은 그것대로의 신앙의 대상이 있으며 양식의 청규(淸規)가 있는 것이다. 말하자면 대소승현밀 등과는 다른 형태에서의 신앙의 형태와 수법의 행사가 있는 것이다. 이 점에서 처음부터 감각적 사상(事相)에 의해 타율적으로 종지(宗旨)의 경건한 장면을 보이려 하는 대소승현밀 등과는 다르다 하더라도, 또 그러함으로써 범주가 다른 한 부문을 낸 것이지만, 요컨대 한 특수한 미술을 낸 것이다. 말하자면 대소승현밀 등 타율적 종지의 미술이 객관적이요 감각적인 사상(事相)을 통해 종지의 숭엄한 경치(境致)를 관득(觀得)시키려 한, 다시 말하자면 일반 미술이 종교를 위해 상징적인 것, 방편적인 것으로 있음에 대해 선종 미술은 자율적인 자내증(自內證)의 주관적인 정신이 감각적인 것, 사상적인 것을 계기로 하여 외표(外表)되는 형식의 것이 되어 있다. 즉 대소승현밀 등의 미술이란 주관적인 것을 영해(領解)하기 위해 주관적인 것으로 영도(領導)될 객관체이며, 선종의 미술은 주관성이 그대로 나타나 있는 객관체인 것이다. 이것은 대소승현밀 등의 교설(敎說)이 설명적인 문자(文字), 문학적인 표현, 상징적

인 수단을 다분히 원용(援用)하여 주어져 있는데, 선파 오지(奧旨)는 시게(詩偈) 같은 것으로써 많이 더처져 있는 점에서도 이해할 수 있는 점이라 하겠다. 이리하여 본질적으론 종교란 감각적인 것을 무관하게 생각하고 있는 것이라 해도 ―그 중에서도 선파 일계(一系)가 그 심한 특색을 갖고 있다 하겠지만― 그렇다고 하여 선종의 유행으로 말미암아 감각적인 미술이 전연 배제된 것은 아니요, 반면에 있어선 오히려 물질적인 것, 감각적인 것이 다분히 취사(取捨)되어 가지고 그 특수한 일부의 것은 재래에 없던 고차적인 정신성이 부여되어, 일단의 고조된 문화성을 확득(確得)한 것이 되었다 하겠다. 그러므로 외면적으로 말한다면 선종의 신앙으로 말미암아 감각적인 것이 다분의 사상(捨象)을 받았다 하더라도(이곳에 그 폐해된 일면도 있지만), 내면적 정신성에 있어선 재래에 없는 고양을 보이니만큼, 미술은 오히려 선종으로 말미암아 일단의 정채(精彩)를 얻었다 할 수 있다. 이 뜻에서 불교의 대소승현밀은 물론이요 선종 일파로 말미암아서도 미술은 발달되었던 것이니, 불교가 동양미술사상에 있어 점하고 있던 지위는 조금도 소홀히 볼 것이 아니라 하겠다. 더욱이 그것이 동양민족과 같이, 특히 중국민족과 같이, 물적 세계에 대해서는 어디까지든지 실리적인 데로만 흐르려 하고 정신적인 방향에 있어선 어디까지든지 추상적인 데로 초월하려 하여 물적 세계와 정신적 세계와의 괴리가 현격해지려 하는 민족에게 대해, 이 양 세계의 미적 조화를 소치(召致)하게 한 큰 공은 잊을 수 없는 것이라 하겠다.

조선민족도 불교가 없었던들 어떠한 방향으로 전개되었을는지 모르지만 만일에 불교가 없었던들 지리적 운명이 전혀 중국적인 것으로 동화해 버렸을는지도 의문인데, 비록 과거에 속하는 일이라 해도(불교는 이미 과거의 것이다) 한때나마 물적 세계와 정신적 세계가 미적 조화를 얻었던 것은(이것은 곧 그리스적인 것이다) 다행한 일이었다 아니할 수 없다. 물론 불교도 나중에는 정신적인 데로 치우쳐〔그것은 통속적으로 말한다면 불립문자·불수계율(不修

戒律)로 말미암아 승려 일반의 무식화를 소치하고 타락을 소치했다. 이리하여
정신적이기를 주장하던 그것이 결국은 비정적(非精的) 비각수적(非覺修的)인
데로 소멸되어 버렸다] 물적 세계와 감각적 세계에서 아주 격리되고 말았지만
이것은 타락의 일면이요, 이곳에 그 역사성도 볼 수 있지만 공적은 공적대로
또한 인정하지 않을 수 없을 것이다. 손쉽게 우리는 그 실례를 말하자면 우선
건축미술의 보편화를 들 수 있다. 동양의 건축이란 대체로 주택·궁전·관
아·묘당(廟堂)·정사(亭榭)·창름(倉廩)·옥사(獄舍)·서원류(書院類) 및
사후 주택으로서의 분묘를 들겠는데, 이 중의 만인공락(萬人共樂)의 보편성을
가진 것은 정사밖에 없다 하겠고, 장엄성을 말한다면 궁전밖에 없다 하겠다.

그러나 정사류는 대개 초졸(草卒)한 소규모의 것이요 더욱이 계급적인 것
이며, 궁전류는 권위에 치우친 특수적인 것이라 하겠다. 기타 실용적인 것은
본래 예술적 성격을 구비하지 못하고, 묘당 같은 신령적 건물이란 것도 대개
각 개인의 선조신(先祖神)을 위한 것이었던 관계상, 이 역시 예술성을 가진 것
이 아니었다. 문묘(文廟)·도묘(道廟) 같은 다소 일반적인 것이 있다 하더라
도 건물양식으로 말하면 일반 궁전건축과 동일한 것으로 특별한 것이 못 되
며, 그 중에도 문묘 같은 것은 대중성을 가진 것이 아니며, 도묘는 다소 종교성
을 띤 것이지만 도묘의 발달은 도상(道像)의 발달 후에 있는 것이며, 도상의
발달은 불상 조영에 영향 받아 나온 것인즉 그 발생에 있어 독자적 의미를 발
견하기 어려운 것이다. 즉 이렇게 보면 동양건축은 궁전 같은 것이 가장 장엄
성을 가진 것이로되 다른 제타(諸他)의 건물과 함께 대중적 공영성(共榮性)을
가진 것이 아니요, 따라서 보편성이 있는 예술성을 발휘할 수 없었던 것이다.
동양건축의 이러한 특질에 대해 보편성·예술성을 부여한 것은 곧 불교의 힘
이다. 불교는 권위를 타파하고 계급성을 타파하고 특수성을 타파한, 만인이
공수(共受)·공찬(共讚)·공락(共樂)할 수 있는 평등, 무차별인 법인 동시에
거장화엄(巨壯華嚴)의 교(敎)이다. 그 건물은 만인이 같이 들어갈 수 있고, 만

인이 같이 처할 수 있고, 만인이 같이 장식할 수 있는 건물이다. 불교건축은 특별한 규약을 갖지 아니했다.(있다면 탑파건축뿐이요, 내부의 다소의 변형뿐이다) 불교가 전수될 때 불경과 상설(像設)은 가져왔어도 건축까지 가져온 것은 아니다. 건축은 중국 재래의 관아·궁전을 그대로 이용한 것이었고, 가지고 온 것이 있다면 탑파건축의 양식뿐이다. 그러므로 불교로 말미암아 건축계에 새로이 가미된 양식이라면 별로 없다 하더라도, 만인이 같이 들어갈 수 있고 만인이 같이 처할 수 있고 만인이 같이 장식할 수 있는 불교 독특의 포용성으로 말미암아, 재래의 계급적으로 권위적으로만 장엄하던 건물로 하여금 대중이 우선 같이 향락할 수 있는 것으로 되었다. 대중으로 하여금 향락시키게 하기 위해, 대중을 포용하기 위해 초전대(初傳代)에 있어선 우선 대중이 집합해 있는 도심지대에서 불찰은 경영되기 시작했던 것이다.

그러나 도심(都心)의 대중을 포용한 후에는 다시 중요한 지방도시로 펼쳐지지 아니할 수 없었고, 그런 다음에는 산간벽지로 이끌고 들어가지 아니할 수 없었으니, 산간벽지로 들어가게 된 것은 대중을 이미 확득(確得)하여 대중을 교화하고 난 그들 불도(佛徒)가 스스로 또 자수양(自修養)을 하지 아니하면 아니 될 전환기에 있었기 때문이니, 불가가 이와 같이 도심에서 지방으로, 지방에서 산간으로 들어가는 사이에 그 대중적 불찰도 도심에서 지방으로 지방에서 산간으로 흩어져 장엄건축이 보편화를 보게 된 것이다. 그것이 종말에는 대중을 회피하여 심산유곡의 한 소소(小小)한 암자로 위축된 곳에 불가의 자타락(自墮落)을 볼 수 있지만, 이러한 자아만의 수양을 위한 소승적 퇴폐는 별문제로 하고 대중을 교화하려는 대승적 의기의 발발은 도처에 건축장엄을 내게 했다.

불교는 이와 같이 화엄미려한 건축의 보편화를 가져온 동시에 많은 단위건물의 경영을 촉진시킨 것이다. 건축에 있어서 불교의 한 특색은 다른 어느 종교 내지 민속에 비할 수 없이 전당(殿堂)의 중요시(重要視)와 필요시(必要視)

가 거폐(巨蔽)한 것이니, 그것이 불교 교리와 사상의 발달을 따라 더욱 복잡화한 것이다. 이곳에 불교의 지방적 전파와 함께 교리의 발달에 따른 경영의 번다성이 건축 자체의 발달을 가져오는 동시에 그 배치경영에 있어서도 한 특색을 냈으니, 예컨대 교종(敎宗)만이 성히 유행되던 삼국기에 있어서는 가람배치가 극히 정형적인 것이어서 주요한 가람 중심의 건물인 금당과 탑파가 정중(正中) 자오선상에 남향하여 차제(次第)로 놓이고, 금당 뒤의 강당과 탑파 앞의 정문을 방형으로 둘러싼 행랑(行廊)이 있어 가람 중심을 짓고 있었음에 대해, 문무왕대(文武王代)부터 밀교가 한편에 유행되기 시작하면서 저러한 행랑 안에 금당을 중심으로 탑파가 남에서 좌우 쌍기(雙基)로 서게 되고, 북에서 종루(鐘樓) · 경각(經閣)이 쌍으로 서게 되었다.(경주 사천왕사) 동시에 비로소 산지가람의 예가 생기기 시작했다가(예로 영주 부석사) 중엽 이후 선종의 전개와 더불어 산지가람의 제는 점점 늘어〔선문구산(禪門九山)이 그 큰 예다〕비로소 잡연(雜然)한 배치와 잡다한 건축의 발생을 보게 되었으니, 배치가 잡연해진다는 것은 단위건축의 복잡한 발생과 그것을 용납할 지적(地積)의 협애성(狹隘性)이 가져온 형상이라 하겠지만 그래도 얼마만한 배치의 형식은 또한 있었으니, 예컨대 산문(山門)과 해탈문(解脫門)과 금강문〔金剛門, 천왕문(天王門)〕, 세 문의 제도(制度)와 만세루(萬歲樓) · 산호전〔山呼殿, 대웅전(大雄殿)〕 등이 한 계맥을 이루고, 현(顯) · 밀(密) 양 파에 없던 방장(方丈)의 제와 나한전(羅漢殿) · 조사당(祖師堂) · 응진전(應眞殿) · 시왕전(十王殿) · 영산전(靈山殿) · 위축전(爲祝殿), 기타 다수한 전각 · 당루 · 암자가 생겼다. 뿐만 아니라 건축 세부에 있어서도 일본 같은 데선 소위 당양(唐樣) 건물이란 것이 중국의 오산〔五山, 경산(徑山) 흥성만수사(興聖萬壽寺), 아육왕산(阿育王山) 무봉광리사(鄮峰廣利寺), 태백산 천동경덕사(天童景德寺), 북산 경덕영은사(景德靈隱寺), 남산 정자보은광효사(淨慈報恩光孝寺)〕 여러 선사(禪寺)의 이모(移模)로 된 것같이 되어 건축사상(建築史上) 중요한 한 계기로 되어 있는

데, 조선에서는 이 당양 건물양식〔석왕사(釋王寺) 응진전류(應眞殿類)〕이란 것이 반드시 이 선파로 말미암아 비로소 이입된 것인지는 알 수 없으나, 내부에 있어서, 가령 하동(河東) 칠불암(七佛庵)의 아자방(亞字房) 같은 것은 선파로 말미암아 생겨난 한 특수양식이라 하겠다.

이러한 불교의 변천을 따른 건축경영의 변천도 변천이려니와 같은 시대에 있어서도 종파에 따라서 또한 특별한 영조가 있었으니, 예컨대 경주 불국사는 화엄종의 본도량이라 하나 그곳 사방에 경영된 극락전 일곽(一廓) 같은 것은 정토신앙의 특별한 발전의 소치로 인정할 특별한 양식인 것이다. 이것은 교리에 대한 전문지식인에게 물어보아야 할 것이나 이 불국사는 혹시 또 다른 의미에서의 해석이 있지도 아니할까. 즉 지금 대웅전 일곽의 일전(一殿)과, 서방의 미타정토(彌陀淨土)의 극락전 일곽과, 불국사 후령(後嶺) 너머에 경영되어 있는 한 사지〔장수사지(長壽寺址)로 말해 있다〕와, 동방 산령(山嶺) 너머의 석굴암 일곽이 통히 합쳐진 것으로, 한 개의 만다라적 의미를 갖고 이 네 절이 배치된 것이 아닐까 하는 의심도 든다. 만일 이러한 상상이 용허될 것이라면 불교로 말미암아 전개된 건축의 다양성이란 실로 이해의 극한을 넘어선다 아니할 수 없을 것이다. 게다가 건축은 건축만의 발달에 그치는 것이 아니고 동시에 모든 조각미술과 공예미술과 회화미술을 부대(附帶)하고 들어가는 것이다.

건축이란 원래 건축으로서의 구가성(構架性)만으로 발달하는 것이 아니라 이러한 모든 요소를 용납하기 위해 영조되고 발달하는 것이니, 그것은 종교건물에 있어 더욱 그러할 것임은 설명을 기다리지 않고서도 자명할 것이다. 그럼으로써 인도에 있어서도 오명(五明)으로서의 하나인 공교명(工巧明)이란 것이 건축·회화·조각·공예를 전부 포함하면서도 토목건축들이 그것들을 대표하고 있는 것이라 한다.

『삼국유사』에 의하면 경주 황룡사(皇龍寺) 장륙상(丈六像)이 무게 삼만오천칠 근이요, 황금 입량이 만백구십팔 푼〔分〕, 양 보살이 철 만이천 근, 황금이

慶州皇龍寺址圖

금당지(金堂址)

49.10
42.00

56.00
(14×4)

148.62 = *126 (14×9)*

93.51
= *79.50*
즉 *80.00*

162.98
= *139.00*
즉 *140.00*

탑지(塔址)

72.87
62.00

72.93 = *62.00*

162.98
= *139.00*
즉 *140.00*

중문지(中門址)

약 45.00

약 80.00

입체자(立體字) — 현 척도
사체자(斜體字) — 동위척(東魏尺)

61. 황룡사지(皇龍寺址) 실측도. 경북 경주.

만삼백육십 푼이라 했다.〔"今兵火已來 大像與二菩薩皆融沒 지금은 병화 이래로 큰 불상과 두 보살상이 모두 녹아 없어졌다"이라 한즉, 고려 고종 몽고병란 때 융몰(融沒)된 듯하다.〕 이 불보살상이 입상이냐 좌상이냐는 이 기술로써는 알 수 없지만, 현재 황룡사 금당 유지에 남아 있는 불상 대좌석(臺座石)의 형식을 보면 원래 입상이었던 것이 방증된다 하겠다. 그런데 현 금당지에는 이 삼존불의 대좌석 이외에 다시 좌우로 다섯 기의 대좌석이 남아 있고, 금당지의 평면은 전면이 동위척(東魏尺)으로(당시 소용되었던 척도), 전면(前面)이 백이십육 척〔현 척으로 백사십팔 척 육 촌 이 분〕, 측면이 오십육 척(현 척으로 약 육십육 척), 평수(坪數)로 해 이백칠십여 평이 된다.(도판 61) 그런데 지금 김제 금산사(金山寺)의 동조미륵장륙삼존을 봉안하기 위해 미륵삼층전이 있는데(수년 전에 소실되었지만), 미륵장륙상의 높이가 삼십 척이요 양 보처(補處)가 이십오 척, 이십육 척 높이인데, 그것을 봉안하기 위한 미륵전이 평면 면적 약 칠십칠 평〔전면(前面) 오십구 척, 측면 사십칠 척〕, 높이 약 육십여 척의 삼층 고루(高樓)로 되어 있다. 이것은 불교가 가장 쇠퇴한 조선조 중엽 이후의 예인데, 불교가 바야흐로 융성하던 저 황룡사 장륙상이란(진흥왕 36년) 입고(立高)가 여기서 더했을 것이며 금당 면적이 세 배 이상이나 되었으니, 금당건물이란 배(倍)만 잡는다 하더라도 백이십 여 척 높이, 세 배로 친다면 백팔십여 척이 되었을 것이다. 당대 궁전건물로 평면 면적이 알려져 있는 것이 없으니 비교할 수는 없는 것이로되, 이 일례만 보더라도 불교가 건축장엄에 끼친 한 공적을 알 수 있다 하겠는데, 불교에 있어서는 또다시 잊히지 못할 고루건물(高樓建物)로 탑파라는 것이 있다. 불상이 발전되기 전엔 불가의 신앙 중심이었던 것으로 그후에도 삼국기까지는 금당과 함께 중요시되었던 것이다. 그러므로 황룡사 구층탑 같은 것은 철반(鐵盤) 이상(已上)의 높이 사십이 척, 이하(已下) 백팔십삼 척, 총 높이 현 척으로 이백육십여 척의 건물이었던 것이다. 이 탑파의 경영은 원래 불사찰(佛舍利)을 봉안하기 위해 경영한 것이었으

나 마침내 대덕연각(大德緣覺)들도 경영할 수 있는 묘탑의 의미로서의 발전도 있어, 그것이 조선에서는 선덕왕대 입적했다는 원광법사(圓光法師)의 금곡사(金谷寺) 부도라는 것이 최고의 예를 내고 있으니, 유물적으론 신라 중엽 이후 선문(禪門) 제사(諸師)의 것으로부터 성하여지기 시작해 고려·조선시대로 들며 큰 유행을 이루었고, 이러한 묘탑 발전에 선착(先着)해〔만일 원광부도(圓光浮屠)의 존재를 선덕왕대 것으로 믿는다면 선착이라 할 수 없지만〕능묘 병풍석에 십이지신장(十二支神將)을 경영하는 특수 양식의 발생을 보고, 이러한 비밀잡부(祕密雜部)의 신앙은 다시 중국 전래의 오행사상과 종합되어 풍수설의 발생을 보아 묘지·주택·사사(寺社) 경영에 사상적 전개를 보여, 그곳에 인위적 조영과 자연적 배경 사이의 커다란 관련성을 내게 했다.

다시 불교로 말미암아 장엄한 발달을 이룬 것은 한갓 건축뿐이 아니었다. 조각미술 같은 것은 오히려 불교와 함께 시종을 같이했다 해도 과언이 아닐 것이다. 기원전 1세기 동옥저(東沃沮, 지금의 함경도)의 풍속으로, 사람이 죽으면 생시와 같이 목주(木主)를 만드는 풍속이 있었다 하는데, 이것들은 조각기술의 발단이라 볼 수 있지만 오늘날 그 정도가 어떠한 것인지 알 수 없고 그후라도 이 조각기술을 증명할 만한 유물이 없다. 비불교적인 유물로 관동청박물관(關東廳博物館)에는 고구려 유물로 간주할 수 있는 도금동면〔鍍金銅面, 길림성 고려 성지(城址) 발견〕이 있는데 극히 원시적인 면상을 하고 있다. 이러한 기반에 조각기술의 촉진을 가져온 것은 즉 불교의 조상기술이라 하겠으니, 불교는 그 신앙 대상으로 불보살 조성을 절대로 요했던 것이며, 이리하여 조각기술의 촉진이 불교의 발전과 함께 돈연(頓然)히 발달되었던 것이다. 물론 불교에 있어서도 초기의 원시불교시대(소승)에 있어서는 불전설화(佛傳說話)를 표시하는 도설적(圖說的) 조각(부조)은 있었지만 신앙대상으로의 불보살의 조각 경영은 없었다 한다. 그러던 것이 기원후 1세기 후, 서북인도에서 대승불교가 흥기됨으로부터 한편은 교리의 발전을 따라, 또 한편으로는 당시 그

리스 문화의 내침으로 말미암아 극히 사실적이요 감각적이었던 그리스 조각술이 신앙대상으로서의 불상의 조성을 촉진시킨 것이다. 즉 모든 불교적 잡상조각은 인도 자체로서도 제작됨이 있었으나 신앙대상으로의 불상 조성은 서력 기원후 대월지(大月氏)의 쿠샨왕조(貴霜王朝, Kushan) 때부터 그리스 신상들의 조상(彫像) 영향으로 발생되었다는 것이며〔이것을 당시 쿠샨왕조의 도읍지인 간다라에 인연(因緣)하여 간다라 예술이라 한다〕, 이곳에서 발생된 간다라적 조각이 4세기의 굽타왕조 예술문화에 섭취되어 그곳에 재래 인도적 예술과의 종합이 전개되어 일단의 정신화를 얻은 양으로 설명되어 있다. 그런데 중국 불교가 전수되기는 후한 명제(明帝) 때 대월지 쿠샨왕조로부터인즉, 중국에 초전된 조상양식이란 전래 중간의 지방화가 다소 있다 하더라도 이 간다라 것이 전수되었을 것은 용이하게 짐작할 수 있는 점이다. 현재 유물로서 중국 조상사(造像史)에서 최고(最古) 예로 칠 것은 신강성(新疆省) 돈황지방의 막고굴(莫高窟)의 여러 상으로, 동진(東晉) 영화(永和) 9년(서기 353년) 것이라 하는데 이때 인도에 있어서는 벌써 굽타왕조 예술의 개화기이다. 지금 그 실례에 접할 수 없으므로 어떠한 성질을 갖고 있는지는 알 수 없으나 같은 중국 조상의 최고 예로, 도쿄 오쿠라슈코칸(大倉集古館)에 있는, 원하북성(原河北省) 탁현(涿縣) 영락촌(永樂村) 동선사(東禪寺)에 있던 석조여래상 한 구(軀)는 후연대(後燕代) 즉 4세기 후반기로 —인도로 치면 굽타왕조대에 해당한 것인데 학자에 의해 이 굽타양식에 속하는 것이라 하지만— 내가 보는 바로는 이미 중국화된 점도 있고 간다라적인 점도 있고 해서 세 양식의 혼합작품으로 보는 바이다.

그런데 조선에 불교가 전수되기는 같은 4세기 후반인 북조(北朝) 전진(前秦)에서(고구려)와 남조 동진(東晉)에서(백제)였다. 그러므로 조선에도 막고굴의 양식 내지 동선사 불상 같은 것이 전래되었으리라고 상상되는데 그때에 속할 유물도 하나도 발견됨이 없고, 지금 삼국기의 불상으로 발견되어 있는

것은 다분히 중국화된 것으로 대개 북위(北魏) 이후, 그것도 대개 6세기에 들어서서의 것이 있을 뿐이다. 불교가 전래되기는 4세기인데 유물적으론 6세기 이후의 것만이 있다면 이 사이 두 세기 동안은 조상사상(造像史上) 공허한 시대가 나오는데, 이 사이 그 정경이 어떠했을까는 해결되지 아니하고 오직 6세기 이후부터 비로소 조상술이 널리 알려졌다 할 수밖에 없다.

하여간 조선의 조각미술이란 불교로 말미암아 이때부터 유물적으로 그 발달이 명시되어 있는 것이다. 즉 신라에까지 불교가 퍼져서 진실로 전선(全鮮)에 불교가 파급된 시기 이후이다.

대개 고구려 말기의 도읍지인 평양 부근, 백제 말기의 도읍지인 부여 부근, 신라의 도읍지인 경주 부근이 중심으로 있고, 신라통일 후는 통일 전반기에 속할 작품이 대개 경주에 집중되어 있고 통일 후반기에 속할 작품들이라야 지방적으로 발견되기 시작해, 이후 고려·조선조의 작품들이 전선적으로 발견된다. 즉 이러한 불상의 분포상태는 곧 사찰 그 자체의 분포상태와 동일한 의미를 보이는 것으로, 불교 자체의 지방적 전개성을 보이는 것이라 하겠다. 이러한 조상술의 보급상태에 좇아 우리는 두 가지 관찰을 그곳에서 할 수 있을 것이다. 즉 그 하나는 이러한 조상술의 보급에 따른 배후의 교리적 변천은 어떠했던 것인가, 환언하면 조상술의 보급에는 조상술의 변천이란 것을 겸대(兼帶)하고 나간 것이니, 그 원리적 근거(즉 교리적 근거, 사상적 배경)는 무엇인가 이것이 하나요, 둘째로는 그 예술적 가치의 변천은 여하한 것인가 이것이 그 둘이다. 미술사적 견지에 있어서는 후자가 곧 유일한 목표라 하겠지만 이것은 순수한 독립적 미술품으로 대할 때만 가능한 것이요, 불교조각과 같이 원래가 종교적 작품인 것에는 그 예술적 가치라는 것은 신앙 내용의 변천과 필연적으로 관련되어 있는 것인즉 제일의 목표를 소홀히 하거나 제외할 수는 없는 일이다. 이제 그 자세한 설명은 이곳에 장황히 할 바가 못 되지만 대체의 설명을 하자면 조선의 불교조각사는 이것을 세 단으로 구별해 생각할 수 있다.

제일은 초기적 교학전성시대요, 제이는 밀교유행시대요, 제삼은 선종시대이다. 초기의 교학전성시대는 곧 삼국시대인데, 당대의 조각은 논리적 명증성을 가지고 있어 도식적 체계의 명랑성을 볼 수 있다. 말하자면 상징적인 점, 신비적인 점이 없이 규격적인 점이 강조되어 있는 것이다.

그런데 제이기의 밀교유행시대의 것이란 통일 전후부터 발생한 것으로 상징적인 점과 신비적인 점이 다분의 특색을 갖고 있으니, 예컨대 석굴암의 십일면관음(도판 62)이라든지 팔부중, 능묘에 보이는 십이지신상들과 같이 한 몸에 십일면이 나타나 있다든지 인신수수(人身獸首)의 형태를 하고 있다든지 천수관음(千手觀音, 도판 63)과 같이 한 몸에 천수를 표현하는 것 등, 모두 '밀교 특유의 상징적' 수법에 속하는 것이요 그 불상 표정에 있어서도 불국사의 비로자나(毘盧遮那, 도판 64) · 아미타불 등과 같이 강력적 기개(氣慨)를 갖고 있는 것도 있고 명왕(明王) · 천부(天部) 등의 분노진에적(忿怒瞋恚的) 표정을 하고 있는 것도 있다. 기타 굴불사(掘佛寺)의 사면불(四面佛)과 같은 사면불의 사상, 능주(綾州) 운주산(雲住山)의 천불천탑(千佛千塔) 등 같은 것도 모두 밀교적 의미로 나온 것이다.〔밀교가 한 종파로서 뚜렷이 성립되기는, 중국에서는 당(唐) 개원년(開元年) 중에 도래한 남인도 마뢰야국인(摩賴耶國人) 금강지삼장(金剛智三藏), 중천축국인(中天竺國人) 선무외(善無畏), 북천축국인(北天竺國人) 불공삼장(不空三藏) 등으로 말미암아서라 하는데, 중국인으로서의 종조(宗祖)는 일행선사(一行禪師)를 잡는 모양이며, 일본에서는 홍법대사(弘法大師) 구카이(空海)가 금강지 · 선무외의 법을 전했다 하며, 조선에서는 신라 말엽에 의림(義林, 哀莊王代)이 선무외법통(善無畏法統)을, 도선(道詵, 문성왕대 혹은 진성왕대)이 일행(一行)의 법을 전한 것으로 되어 있으며, 밀본(密本) · 명랑(明朗) · 혜통(惠通) 등 전(傳)을 보면 모두 밀교를 전해 있고 특히 혜통으로 말미암아 밀풍이 대행(大行)되었다 한다. 그들은 선덕왕 내지 문무왕대 대덕들이다. 명랑의 신인종(神印宗), 혜통의 총지종(總持

62. 석굴암 십일면관음상. 경북 경주.

宗)이 다같이 밀교의 본종이다. 다만 이와 같이 밀교가 한편에 있어 새로이 유행된다고 재래에 있던 교종이 없어지고서 유행된 것이 아니라 그것이 한편에 바탕이 되어 있는 그 위에 또다시 유행되는 것이니, 이것은 후에 모든 종파가 선교 양종(兩宗)으로 총합될 때 같은 밀종으로서도 총지종은 선종으로, 신인종은 교종으로 나누어지게 된 것을 보더라도 알 수 있다.〕

하여간 교종 일파에 의해 조성된 불상들은 논리적 정상성을 가지고, 도식적인 점을 가지고 있었으나 밀교로 말미암아 다면다비(多面多臂)의 기괴상(奇怪像), 분에(忿恚)의 상 기타 여러 가지 비상식적 상징적인 상이 많이 나왔다. 뿐만 아니라 여러 불보살 또는 명왕 · 천부들이 여러 가지 상징적 법구(法具)를

갖게 되었다. 본래 불교란 여러 가지 수법행사(修法行事)를 위해 또는 불신의 장엄, 불토의 장엄을 시각적으로 현시하기 위해 여러 장엄구의 발달을 가져왔다. 이곳에 재래에 없던 여러 가지 공예품의 발달도 촉진시킨 기연(機緣)이 있는데, 그 중에서도 밀교가 특히 심했던 것도 기억할 요건의 하나라 하겠다.

이 불교 교파의 변천에 있어 또 한 가지 생각할 것은 선종의 유행이니, 해동 (海東)에 있어서의 선종의 초전(初傳)은 선덕왕대의 법랑(法朗)에 있다 하나 한 개의 뚜렷한 종파로서 유행되기 시작한 것은 신라 후엽으로 도의(道義)· 홍척(洪陟) 등의 전교(傳敎) 이후이다. 만일 '계(戒)'란 것을 밀교에, '혜 (慧)'란 것을 교종에 기계적으로 배합시킬 수 있다면 '정(定)'이란 것은 선종 에 배합시킬 것으로, 전에도 말한바 논리적 설명(敎)이라든지 상징적 설명 (密)을 요치 아니하고 초이지적 예지의 힘으로 자내증(自內證)을 얻음이 선종 의 특색이다. 따라서 선종에서의 조각이란 다분히 이 예지적 요소가 있는 것 이다. 그러나 이러한 요소만이 강조된다면 조각에 있어서의 감각성이란 매우

63. 금동천수관음상(金銅千手觀音像).

64. 불국사 비로자나불상(毘盧庶那佛像). 경북 경주.

희박해지고 더욱이 이러한 초이지적 이성만이 두터워지면 불보살로서의 가장 중요한 일면인 정감적 자비의 표현이란 것이 소극적인 데로 기울어지지 아니할 수 없고, 이렇다면 다시 대중에 대할 불보살 조상의 일반성이 매우 적어지지 아니할 수 없다. 그러므로 조각도(彫刻道)로 말하면 여기에 소극적 퇴폐적 일면이 나타나게 되고 따라서 불교예술은 회화적인 데로 넘어가지 아니할 수 없이 된 것이다. 다만 이러한 일면은 조사상(祖師像) 같은 수법인간(修法人間)의 표현에는 오히려 적절한 요소의 하나로 됨으로써, 조사상의 조성이란 것이 발전되어 표정으로선 매우 이지적이요 유현한 것이라 하더라도 초상조각의 발전을 초치하게 된 것이다. 작(作)의 우열은 별문제하고 화장사(華藏寺) 지공선사(指空禪師)의 초상조각 같은 것이 생기게 된 것은 이러한 곳에 연유가 있는 것이다. 다만 이러한 초상조각이 대중화되지는 못했지만 과거에 없던 초상조각이 비록 선가 일파에서라도 발전된 것은 교리 변천에서 생긴 한 특색면으로 기억할 것의 하나라 하겠다.〔물론 이 이전에, 예컨대 경주 흥륜사(興輪寺) 십성(十聖) 같은 예가 있기도 하지만 이런 것은 오히려 특례이다〕

선종으로 말미암아 불교예술이 회화로 넘어갔다는 것은 무엇이냐. 선종 이전에도 불교로 말미암아 회화 발달은 있었고 불교 자체의 회화도 크게 발전되어 있었던 것이다. 즉 불교사원의 벽화 · 탱화(幀畵) · 만다라회도(曼茶羅繪圖) 등은 일일이 매거(枚擧)할 수도 없는 것이다. 뿐만 아니라 불교를 기다리지 않고서도 회화의 발달은 생각할 수 있는 것이다. 그러나 동양에 있어서의 회화란 실용적 도해(圖解)의 것이 아니면 신간고사(神姦故事), 징악권선적 감계화(鑑戒畵)뿐, 말하자면 응용예술 부분에서의 것뿐이요, 이 응용예술적 특질이란 종교화 그 자신도 동일 범주에 편입될 것이지만 선종으로 말미암아 전개된 회화미술이란 이러한 응용예술로서의 회화미술 이외에 특수한 범주를 내었으니, 이것이 즉 전에도 말한바 주관적인 자내증의 현시로서의 미술이다. 환언하면 일반 응용미술이란 목적을 위한 수단적인 것이며 주체에 대립해 주

체로 인도될 미술이다. 즉 주체적인 것으로 인도될 목표의 수단으로서 있는 것이다. 그러나 선종의 미술은 곧 주객합일체로서 미술이 곧 자내증 그 자체이며, 자내증이 곧 미술 그것인 것이다. 그러므로 선기(禪機)에 무르녹은 회화는 제일로 모든 감각적인 것의 극한 위에 우선 선다.

예컨대 모든 색채적인 것을 지나서 수묵 일색으로써 묘화(描畵)의 제일법(第一法)을 세우고, 다음에 모든 형사(形似)를 떠나서 심기의 직참(直參)을 보인다. 수월관음(水月觀音)·아라한도(阿羅漢圖)·삼소도(三笑圖)·한산습득풍간도(寒山拾得豐干圖), 그러한 것은 신앙의 대상으로서 그려지는 것이 아니라 선기의 직현체(直現體)로서 감상의 대상으로 그려진다. 말하자면 재래의 신앙대상 즉 대상적이었던 것이 피감상체(被鑑賞體)로서 전치된 곳에 선종으로 말미암은 미술의 백팔십 도 코페르니쿠스적 전향이 있는 것이다. 피감상체란 대상적인 것으로서의 피감상체가 아니고 주객성을 초월한 절대적인 경치(境致)로서의 존재자인 것이다. 즉 그것으로 말미암아 주객을 초월한 절대적인 경치로 인도되는 것이 아니라 그것이 곧 주객을 초월한 절대적인 경치인 것이다. 이러한 회화가 그 효과적인 방면에 있어서 다분의 승기(僧氣)가 있고 다분의 소순(疏筍)된 점이 있는 것은 사실이다. 이 평가는 물론 윤리적인 절제의 필요를 느끼고 있는 도학파적(道學派的) 평가일는지도 모르겠다.

예컨대 도학파들이 최고의 예술같이 생각하는 사군자 등을 대조시켜 볼 때 다소 짐작되는 바 있다 하겠으니, 사군자 그 자체의 발생이란 원래 저러한 선가적(禪家的) 의식에서 출발한 것이나 그러한 다분의 윤리성이 부가되어 있는 점에서 그것은 유(儒)·불(佛)·선(仙) 합치의 예술이라 할 수 있을 듯한데, 그러한 사군자의 회화적 효과와 선기적 회화의 효과를 비교한다면 선기를 중요시한 회화에 윤리적 절제성이라기보다도 승기(僧機)의 농후함은 거부할 수 없는 사실일 것이다. 이곳에 불교미술이 유교정신으로 말미암아 왜곡된 일면을 엿볼 수 있고 그곳에 또한 불교미술의 역사성을 엿볼 수 있는 것이지만, 하

여간 선가사상으로 말미암아 재래의 회화정신이 일대 전향된 것은 이것을 시인치 아니할 수 없다. 동양회화예술에 있어서 가장 큰 장르는 산수화라 하겠는데, 산수화란 자연애의 자각에서 출발된 것이요 자연애의 자각이란 선가사상에서 배태된 것이라 하겠지만, 산수화 그 실적을 두고 본다면 육조 이전에 속한 순수한 자연화란 없고 동왕부·서왕모의 주처(住處) 같은 신간고사적 회화의 일부분으로서 극히 원시적인 행보를 보이고 있다가, 선불(仙佛)이 농후히 합치된 육조 이후에 이르러 비로소 자연애의 의식과 함께 산수화의 형성태가 눈트기 시작해, 당대(唐代)에 들어 점차 시정적 정신, 문학적 정신의 발로와 함께 산수화의 독립을 보게 된 것이다. 이 선불합치의 경과는 곧 불교가 중국에 어떻게 파식(播殖)된 것인가의 중요한 근본문제를 이루는 것이니까 이곳에 논급할 수 없는 것이지만, 결론적으로 말한다면 불교가 중국에 파식된 데는 이 선가사상의 지반성(地盤性)을 망각할 수 없는 것이며, 선가사상의 발전은 저 불교 세력과 분리시켜 생각할 수 없는 것이다. 회화미술에 있어서의 문학적 정신, 시정적 정신이란 것도 물론 선불합치에서 나온 것이다. 동시에 미술에 대한 감상적 정신(윤리적 감계정신이 아니라)의 발생도 이곳에서 나온 것이니, 중국에 있어서 감상정신의 발생이란 선가사상이 한참 발휘된 당 중엽 이후일까 한다. 이렇게 본다면 불교가 동양회화미술에 끼친 영향이란 실로 큰 바 있다 하겠으니, 다음의 개별적 문제〔예컨대 나한(羅漢)·조사(祖師)의 정상(頂相) 발달로 말미암아 인물화의 발전이 있었다든가, 선회도(禪會圖)·설법도(說法圖) 등에서 영향받은 것으로 생각될 수 있는 행단도(杏壇圖)의 발생이라든가〕는 오히려 소소한 문제라 하겠다.

이러한 동양회화미술의 경향이 곧 또한 조선 회화미술의 동향이 아닐 수 없다. 이리하여 조선미술의 대부분은 조선 불교의 해득을 기다림이 크다 하겠다.

조선 조형예술의 시원[1]

1. 석기시대의 조형예술
약 서력 기원전 2세기 전까지

조형예술의 트집(logos)은 생활노동에 있다. 생활을 위한 노동도구의 발생이 곧 조형예술의 시원이다. 그러면 이러한 예술의 발원이요 토대인 생활(노동) 시원은 언제부터 조선에서 시작되었는가. 이것은 졸연히 해결키 어려운 문제이다. 원래 고생물학자나 인류학자나 고고학자들이 설정하는 원인(原人)도 조선에 있었는지 알 수 없는 일이며, 효석기(曉石期)의 유물도 조선에서는 볼 수 없다. 조선에서의 생활(노동) 원시(原始)는 항용 구석기시대부터 산정(算定)하는 것 같다. 그러나 이 생활이란 것도, 자연발생적 산거생활(散居生活)에 의한 하소동혈(夏巢冬穴)에 자연석·자연목을 도구로 하여 비금주수(飛禽走獸)와 초과목실(草菓木實)을 행식(行食)하던 순 자연획득의 생활이었을 것이요 비생산적 생활이었을 것인 만치, 형식의 발현을 보지 못한 한 개의 혼돈이었을 것이다. 그는 실로 자타 양력(兩力)의 미발(未發)의 경치(境致)였을 것이요, 자연과 인공이 미분된 원시였을 것이다.

그러나 이러한 원인의 생활도 그 영위가 오램을 따라, 인지의 계발이 환경(環境)을 따라 자라고 자연산거의 비능률적 생활에 대한 배반적(排反的) 진화로 말미암아 능률의 집중인 군거(群居)의 생활로 생활방도가 변이됨에 따라,

힘의 산만(散漫)이 힘의 집중으로 진전되어 이곳에 비로소 인공적 도구가 발현케 되었으니, 이것이 곧 구석기시대 말기부터 현현된 일련의 타제도구(打製道具)이다. 당대의 유물은 옥저(沃沮)의 고지(故地)인 함경도의 일부와 고진(古辰)의 원지(原地)인 경상도 일부에서 약간 발견됨이 있으니, 거개 자연석편을 깨뜨림으로써 생기는 우연한 예리각도를 이용한 기구들이다. 이 시대의 타제석기는 아직도 기하학적 형식을 완비하지 못한 몽롱한 형태이다. 그러나 혹은 삼각형 · 환형(環形), 혹은 성형(星形) · 반월형(半月形), 혹은 장추형(長錐形), 혹은 선형(扇形) 등의 의태를 충분히 가진 것으로, 그대로 곧 세련시키면 기하학적 완형(完形)을 성취할 수 있는 것이니 이것이 힘의 이용도구의 시초라, 그곳에서 곧 자연과 인간의 분리, 환언하면 인간 공력(功力)의 자성(自省)의 시초를 엿볼 수 있다.

이미 이와 같이 군거생활에서 배태된 역활도구(力活道具)요 획득된 경제도구라, 이에 진화적 풍화작용(豊化作用)이 급속도로 전개되어 신석기시대의 초기를 형성하는 반타반마(半打半磨)의 석기가 발생케 되었으니, 이것은 전선적(全鮮的)으로 약간 발견되어 있다.

이제 당대의 유물을 전대의 그것과 비교하면, 전대의 것이 힘의 집중이라 하나 우연한 각도의 산만한 집결이라 혼돈한 형태를 불면(不免)하여, 기체(器體) 그 자체는 한 개의 역점(力點)을 이루었으나 힘의 중심 초점의 결집을 위한 파상각면(波狀角面)의 동요가 어지러웠으니, 그러나 이때의 유물은 힘의 중심을 강조하여 이용부면(利用部面)만의 역도(力度)를 고조(高調)했다. 따라서 중심부면만을 연마해 힘의 집중을 꾀하는 동시에 그 산일을 방어했다. 이에 한 개의 쐐기 모양[楔狀]으로서의 기체의 중심이 확연해지고, 윤곽선이 간명해져서 비로소 기하학적 형식이 확립케 되었다. 이리하여 전기의 작품이 형식 발생의 동기를 이루었다 하면 차기의 작품은 형식 발현의 현기(現機)를 이룬 것이라 하겠으니, 이곳에는 원시씨족제라는 권력 원시의 현현, 즉 모계

씨족사회라는 원시적 단거생활(團居生活)의 발생을 인과적으로 배태했다 하겠으니, 이것이 예술 원시의 제삼단의 전향점을 이루는 신석기시대의 발생 도화(導火)이다. 환언하면 생활의 배반적 진화로 말미암은 새로운 기구(器具)의 발생이 다시 새로운 사회태를 형성케 된 것이니, 즉 가공기물의 발생이 이 종류 기물의 전위(專爲) 분업자의 계급을 분만케 된 것이다. 이리하여 전대에 없던 기태(器態)의 다양성이 발휘케 되었으니, 즉 대외적 획득도구인 무기 이외에 대내적 생활도구인 석시(石匙) · 석고(石鈷) · 석퇴(石槌) · 석착(石鑿) 등 기타 다수한 특별형식이 전선적으로 발견되었다. 그 형식에는 전대의 직선적 각형뿐이 아니라 원형 · 환형 · 구형 · 타원형 · 능형(菱形) · 성형(星形) 등 복잡한 형식의 현현을 보게 되었다.

그리하고 대외적 무기라는 것도 한갓 직접도구인 석부(石斧) · 석검(石劍) · 석도(石刀)뿐 아니라, 숙신(肅愼)의 노궁(弩弓)과 같이 투척기(投擲器)의 발전형인 상념도구(想念道具)의 발생까지 보게 되었으니 이는 실로 생활의 비약이라 아니할 수 없다. 이 상념도구야말로 화력 이용과 함께 이 시대의 특수한 문화도를 보이는 획기적 발명이라 하겠으니, 이곳에 '생각하는 갈대'로서의 발아가 있다 하겠다. 이미 '생각하는 갈대'로서의 출발이 이곳에 있는지라 각 방면으로의 그 능력의 발휘를 엿볼 수 있으니, 예컨대 주택의 발원인 움〔窨, 종성(鍾城) 동건산성(童巾山城) 수혈(竪穴), 경흥군(慶興郡) 적도(赤島) · 웅기(雄基) 수혈, 제주 한라산 삼성혈(三姓穴) 등은 그 고적적 실례〕이나 굴〔窟,「고구려본기」2, '민중왕(閔中王) 4년' 조의 민중원(閔中原) 석굴,『위서(魏書)』「동이전(東夷傳)」'고구려' 중의 수혈,『주서(周書)』「동옥저」중 북옥저의 암혈(巖穴) 등은 문헌에 나타난 실례〕 등도 한갓 원시적 자연혈거(自然穴居)에 그치지 아니하고, 숙신이 "常爲穴居 以深爲貴 大家至接九梯 항상 굴속에서 살고, 굴의 깊이가 깊은 것을 귀하게 여겨서, 대가(大家)는 아홉 계단의 사다리로 그 바닥에 닿을 수 있을 정도로 깊다"라 함과 같이 능히 가치평가를 받을 만한 자연

개수(自然改修)의 건축이 발아했으며, "夏則巢居 여름철에는 나무 위에 집을 얽고 산다"라 한 것도 한갓 동물적 본능적 경영이 아니요 고루건축으로의 발전의 초 단을 가진 것으로 볼 수 있다.

이와 같은 생(生)에 대한 영위뿐이 아니라 동시에 사(死)에 대한 영위까지 도 경영이 되었으니, 거석문화의 한 특징을 형성하는 지석 · 입석 등의 발생이 그렇다. 이러한 것은 물론 간단한 구성에 지나지 않으나, 그러나 그것이 한갓 공간 확장의 형성에 불과하던 혈거를 초견(超遣)하고 공간 파악이라 할 자연 정복의 인간의 특수 영위(營爲)인 건축의 시원의 일례를 보이는 것인 고로 소 홀히 간과할 자가 아니라 하겠다.

각설, 상술한 인간아(人間我)의 자연에 대한 배반율적 모순 구성인 석기는 한갓 소재 변형에 그치지 않고 다시 소재 변질인 재생산적 도구의 발생까지 보 게 되었으니, 이것이 이미 말한 무엇보다도 더욱 중요시할 화력에 의한 토기 의 조성이다. 이것도 전선적으로 발견되는 것으로 그 소재의 토질에 의해 흑 갈색 토기, 적색 토기, 유청색(黝青色) 토기 등이 분간(分間)되며, 그 용도에 서 유치(誘致)된 형상에 의해 감형(坩形) 토기, 화발형(花鉢形) 토기, 완형(捥 形) 토기, 병형(甁形) 토기, 고배형(高杯形) 토기 등 잡다한 차별을 보이고 있 다. 의고적(擬古的) 전례(典禮)를 좋아하는 한인(漢人)이 동이의 소식을 전하 되 잊지 않고 예기(禮器)로써 전하며, 이어 나아가 기자(箕子)의 교화(敎化)같 이 말하는 '조두(俎豆)' '변두(籩豆)'의 형식도 실은 이 원시시대의 생활에서 유도된 고배형 토기를 말하는 것이다.

하여간 이러한 기물은 단순히 복잡한 형태의 현현뿐 아니라 기면(器面) 외 부에 수식이 가미되어 있는 자 적지 않으니, 혹은 미점(米點)을 산포(散布)시 키고, 혹은 송엽점(松葉點)을 산포시키고, 혹은 포목문(布目紋)을 산포시키 고, 혹은 점선문(點線文)을 산포시키고, 혹은 사격문(斜格紋), 혹은 직석문(織 席紋), 혹은 단사선(短斜線), 혹은 장횡선(長橫線) 등을 초초하나마 강경(强

65. 경남 창원 출토 적색 호양(壺樣) 토기.

勁)한 필치로 완각(浣刻)·부각(附刻)·타각(打刻)하여 일종의 아태(雅態)를
돕고 있으니, 이러한 무늬는 물론 토기의 형태와 함께 전대까지의 석기·목기
및 초기(草器) 등을 복원적 회고적으로 표현한 것이로되, 이것이 곧 장식의욕
표현수법의 발단이요 점의 예술, 선의 예술의 발단을 이룬 것이다.

이와 같이 이 시기에는 전기까지의 형태 발원에 응하여 선의 발원이 있었을
뿐더러 다시 색의 발원까지 있었으니, 즉 창원(昌原) 지방에서 발굴된 적색 호
양(壺樣) 토기(도판 65)와 웅기(雄基) 지방에서 발굴된 동양(同樣)의 토기가
그 적례(適例)이다. 이 양자의 태질(胎質)을 이룬 소재로서의 토색은 문제할
것이 아니로되, 특히 전자는 황갈(黃褐) 태질 위에 적색 철단(鐵丹)으로 표면
에 주택(朱澤)을 농후히 가윤(加潤)했고, 후자는 양질의 점토박태(粘土薄胎)
위에 홍단(紅丹)을 도식(塗飾)하여 미려한 마택(磨澤)을 내었을뿐더러 견부
(肩部)에는 흑색의 연판양(蓮瓣樣) 반원중복곡선이 정교히 그려져 있다.

이것은 원 내지 각형의 석기형식이 단순히 좌우상제법칙(左右相齊法則)에
의한 힘의 균정(均整)을 구현했음에 대해, 색채로써 사회가(社會價)를 구현하
고 문양으로써 노동 형태를 구현한 완전한 원시적 예술적 작품으로서의 효과

를 이르고 있는 것이다. 즉 선문(線文)의 혹은 색가(色價)를 갖지 아니한 것이므로 문제가 아니 되나, 적황계의 색택은 슈펭글러(O. Spengler)가 "소잡(騷雜)한 사회성과 시장(市場)과 국민적 제일(祭日)과의 색"이라 규정한 바와 같이 광원성(廣遠性)이 없는, 즉 무한성을 갖지 아니한 국지적인 부락민족의 놀이 기분의 색이다. 환언하면 원시적 부족 공산체(共産體)에 적응한 색가(色價)이다. 다음에 반원호선(半圓弧線)의 반복흑선(反覆黑線)은 직선의 반복문, 점선의 반복문 등과 함께 노동의 율동적 반복의 구현체이니, 하등 실용적 가치를 갖지 아니한 순 장식적 선이나, 그러나 원래는 규칙적으로 반복한 작업 수법의 과정 중에서 기인한 형식감이다. 즉 이러한 형식감에 의해 고정된 선상율동(線狀律動) 속에 조형미술의 단서와 근원이 있는 것이니, 조형미술은 실로 기술적 생산적 율동에서 나온 것이다. 다시 니체(F. W. Nietzsche)에 의해 이 율동가(律動價)를 규정하면, "율동은 강제이다. 주며 받으며 같은 일을 겹쳐 하라는 강렬한 욕구를 일으킨다. 다리뿐이 아니라 넋[靈]까지도 박자에 의해 움직인다. 아마 신령(神靈)까지도 그러하리라고 인간은 판단했다. 따라서 율동에 의해 신령을 정복하고 그리하여 신령을 지배하려고 노력했다."

즉 이곳에 말한 "신령을 정복하고 그리하여 신령을 지배하려고 노력했다" 함은 자연획득경제로부터 인공생산경제로의 전향을 말함이요 자연순응에서 인간자각의 계기를 말함이니, 이곳에 상술한 기물이 사회경제적 가치를 갖게 된 것이요 따라서 최초의 예술적 가치, 특히 당대의 걸작으로 일컬어지게 된 소이연이 있다. 뿐만 아니라 우리는 이곳에 이르러 비로소 예술형식상 커다란 두 가지 원칙의 발생, 즉 조화와 율동의 발생 시원을 보게 되었다. 조화는 공간적 법칙이며 입체적 법칙이요, 율동은 시간적 법칙이며 평면적 법칙이니, 전자는 기용(器用) 그 자신의 존재론적 실증론적 방면에서 출발한 것이요, 후자는 운동형태의 관념론적 상징주의에서 기인한 것임을 이해하겠다. 상식적으로 우리는 전자를 서양적이라 하고 후자를 동양적이라 하지만, 실은 한 개의 생활

시원에서 발생한 것이다. 다시 우리는 공간발생적으론 후자가 전자에 뒤지나 그러나 시간발생적으론 전자는 후자를 선정(先定)함으로써 비로소 가능한 것으로 볼 수 있다. 그러나 이러한 논리적 발생 층계보다도 우리에게 더욱 중요성을 가지고 있는 것은 역사적 사회적 발생층의 문제이니, 이미 동일한 법칙의 조화를 구성하는 것으로 형과 색이 이미 말한 바와 같이 시간적 차이성을 가지고 있는 것은, 형이 벌써 비사회적 사회에서 발생했음에 대해 색은 사회성을 가진 사회에서 비로소 발생했다는 곳에 역사적 중요성이 있는 것이다.

이와 같이하여 서력 기원전 2세기 전까지는 조선에서도 사회지(社會知)를 표상할 형태와 사회의(社會意)를 표상할 선과 사회정(社會情)을 표상할 색의 조형예술의 삼원소가 발현되었고, 실(實)에서 허(虛)를 추상(抽象)시킬 조화와 율동의 예술상 두 원칙이 발현되었다. 그러나 이 모든 것은 요컨대 끝까지 실용에서 떠나서 관념성을 가질 만한 것이 못 되고 말았다. 말하자면 경제성과 종교성을 충분히 갖지 못한 소재적 존재이다. 이러한 문화가(文化價)는 오히려 차기의 금석병용기에서 찾을 수 있다.

2. 금석병용기의 조형예술
약 서력 기원전 2세기부터 기원후 3세기까지

전절(前節)에서 서술한 예술의 배종(胚種)이 문화가치로서의 존재자가 되려면 사회관념을 표상할 만치 되어야 하나니, 그것은 사회경제에 의해 성육(成育)됨을 전일요건(全一要件)으로 한다. 그리하고 조선에 있어서의 이 요건의 발아는 화력에 의한 재생산, 즉 전대의 토기 발생보다도 차대의 동철기(銅鐵器) 발생에 있다. 조선에 있어서의 이 동철기의 발생에는 이미 고도의 동철문화에 다다른 한족문화의 영향촉진이 물론 없지 않다. 예컨대 문헌에 나타난 춘추전국 이래의 다수한 피난민과 귀화인으로 말미암은 문화의 이식이다. 그러

나 이 영향촉진이라 함은 가능소질(可能素質)을 필연소질(必然素質)로 변화시킬 수 있는 한 계기에 지나지 않는 것이니, 더욱이 조선 자체 내에 이미 말한 바와 같이 조만간 질적 비약을 불면(不免)할 석기의 궁극 발전이 있었음에랴.

하여간 이리하여 발생된 동철기―조선에서는 동기와 철기의 발생 분기(分期)를 확립하기 어려우므로 종합하여 동철기라 한다―는 고기[肉]의 획득도구로서뿐 아니라, 식물의 획득도구 즉 천농구(淺農具)의 발생을 유치했으니, 이곳에 금수를 좇아 산야를 발섭(跋涉)하고 어하(魚蝦)를 좇아 하해(河海)로 표요(漂遙)하던 남자의 생업을 차차 토착하게 하여 그 생산에 필요도구의 하나인 노동력의 획득이 전개되었으니, 이것이 인간과 인간과의 상호획득, 즉 전쟁으로 말미암은 노예 작성 과정의 시초였을 것이요, 따라서 단체적 방어와 공격을 초치하게 되어 사세(事勢)가 부계씨족제의 노예부락국가의 전개를 보게 되었다. 이곳에 부여·읍루·고구려·옥저·예맥·진한·마한·변한 등 동이의 여러 부족국가의 발생을 보게 된 것이다. 백제·신라의 상한도 요컨대 이상 여러 부족국가의 하한과 중복된 존재이다. 다만『삼국사기』에는 고구려·백제·신라 삼국을 일찍부터 봉건적 군주전제정체(君主專制政體)의 국가로 규정했으나 일개의 정략적 가구(架構)임은 사가(史家)가 공증(公証)하는 바이다.

각설, 우리가 상술한 바와 같이 이 시기의 중요 생산도구로 동철기의 발생을 고조(高調)하나, 그러나 그것은 서술의 편의(便宜), 관법(觀法)의 편의를 위한 중심 특징의 편화적 고조에 불과한 것이요, 동철기의 발생은 이미 전대의 골각기(骨角器) 유물 중 동철기의 가공을 추상할 만한 것이 있으므로 그 발아는 적어도 신석기시대의 말기부터 있었음을 알 수 있고, 또 이와 같이 동철기가 발생했다고 하여 수십 세기를 두고 사용하던 석기가 삽시(霎時)에 그 흔적조차 은폐시키고 말았음은 아니다. 그것은 오히려 퇴세적(頹勢的)이나마 일개의 회고적 도구로서, 따라서 점차 장식적 도구로 화(化)해 가는 과정을 밟

고 있었음은 유물이 입증하는 바이다. 예컨대 동검의 모방설을 유치하는 석검의 일부와 옥구(玉具)의 계급적 장식의욕의 표현응용이 그다. 이 동검의 모방설을 유치한 석검이라는 것은 소위 한검(漢劍)의 영향을 받은 자로서 일컫는 석검이니, 전선적으로 다수히 발견되는 자로, 그 외견뿐 아니라 특히 손잡이〔柄〕의 곡선이 석재로서의 가능범위 이상의 굴곡이 있음이 곧 비(非) 석기적 요소로서 장식의욕에서 농출(弄出)된 자라 하는 것이다.

그러나 동철검의 형식도 원래는 돌발적 형식이 아니요 석기의 모방형식으로, 다만 그 소재로서의 가능굴곡성으로 말미암아 석기에 없던 굴곡선이 장식된 것이니, 조선의 석검형식은 요컨대 일개의 재수입의 형식이요, 따라서 그곳에 한검의 모방을 운위케 된 것이요, 장식적 도구라 칭호(稱呼)하게 된 것이다. 이러한 장식적 도구로서의 석기는 이 석검뿐 아니라 평양 미림리(美林里) 부근에서 발견된 성형(星形)의 대두석부(大頭石斧)도 실용적 무기라기보다 추장(酋長)의 위의적(威儀的) 용구(用具)로 주목할 만한 자이나, 그러나 이러한 우연한 장식구보다도 장식계에 거대한 중진(重鎭)을 이룬 옥기(玉器)의 가치를 일별(一瞥)할 필요가 있다. 예컨대 숙신의 '적옥(赤玉)', 부여의 '옥갑(玉匣)' '패옥(佩玉)' '적옥' '옥벽(玉璧)' '규찬(珪瓚)', 마한의 '영주(瓔珠)' 등 이러한 옥에 대한 예술의욕에는 두 가지 가치배경을 보이니, 하나는 회고적 가치요 또 다른 하나는 현실적 가치다. 제일의 회고적 가치라는 것은 무엇이냐. 지금 『월절서(越絶書)』 '풍호자설(風胡子說)'에서 그 이유를 찾아보자.

時各有使然 軒轅神濃赫胥之時 以石爲兵 斷樹爲宮室 死而龍藏 夫神農主使然 至黃帝之時 以玉爲兵 以代樹爲宮室 鑿地 夫玉亦神物也 又遇聖主使然 然而龍藏 禹穴之時 以銅爲兵 以鑿闕 通龍門 決江導河 東注於東海 天下通 平治爲宮室 豈非聖主之力哉 當此之時 作鐵兵威服三軍 天下聞之 莫不報 此亦鐵之神

시대마다 각기 그리도록 한 것이 있다. 헌원(軒轅) · 신농(神農) · 혁서(赫胥) 시대에, 돌

로 병기를 제작하고, 수목을 베어 궁실을 짓고, 죽으면 용장(龍藏)을 치렀다. 대저 신농의 임금이 그리하도록 한 것이다. 황제시대에 이르러, 옥으로 병기를 만들고 수목을 벌채해 궁실을 지었으며 착지(鑿地)했다. 대저 옥도 또한 신물(神物)이니, 또 거룩한 임금을 만나 그렇게 하도록 한 것이다. 그러나 용장(龍藏)을 했다. 우혈(禹穴)의 시대에 청동으로 병기를 만들고, 착궐(鑿闕)하여 용문(龍門)을 통하게 했으며, 장강을 트고 황하를 인도하여 동쪽으로 동해에 물을 대니 천하가 통하게 되었다. 평평하게 다스려 궁실을 지었으니 어찌 거룩한 임금의 힘이 아니겠는가. 이런 때를 당하여 철로 병기를 만들어 삼군(三軍)을 위엄으로 복종시키니, 천하가 그 일을 듣고 보답하지 아니함이 없다. 이도 또한 철의 신이다.

이곳에 나타난 관념형태는 우리의 문제가 아니나, 다만 기재(器材)에서 나타난 문화 발전의 고고학적 층단은 금일의 과학적 입장과 부합하는 것임에 근거하여 입론할 수 있다. 즉 옥은 석기시대와 청동기시대의 중간시대에 처하는 획득경제의 기구였다. 따라서 옥기시대를 지나서 옥기의 가치는 한 개의 추억적 존재요 회고적 존재다. 이는 개인의 과거가 그 개인의 추억적 존재로서 미적 가치를 갖고 있음과 같이 옥기를 사용하던 민생에게는 또한 추억적 존재로서 미적 가치를 가지고 있다. 뿐만 아니라 한족과 같이 장구한 역사적 세월을 경과한 민생에게는 단순한 추억적 존재로서뿐 아니라 각 시대의 관념적 형태가 부가되어, 한 개의 관념적이요 고전적이요 의례적인 의미가 부가되어 커다란 예술적 존재를 이루게 된 것이다. 이것이 옥의 일면의 가치요 예술의 소극적 가치 방면이다.

그러나 이러한 한족적 예술의욕은 물론 조선에도 다소 그 영향을 끼쳤을 것이로되, 특히 주목되는 것은 그 현실적 가치성이다. 즉 옥은 그 소재성에서 오는 색과 광택에 형이상학적 가치가 부가되는 동시에 난득(難得)의 재화라는 부(富)의 관념과의 연관성에 플레하노프(G. Plekhanov)가 말하는 안티테제(antithese, 反定立)적 예술성이 있다. 이것은 옥뿐이 아니라 금은의 애호, 백색의 애호 등도 같은 범주에 드는 예술의욕이다. 예컨대 『삼국지』 '부여전'에

"在國衣尙白 白布大袂 袍袴 履革鞜出國則尙繒繡錦罽大人加狐狸狖白黑貂之裘以金銀飾帽 국내에 있을 때의 의복은 흰색을 숭상하여 흰 베로 만든 큰 소매 달린 도포와 바지를 입고 가죽신을 신는다. 외국에 나갈 때에는 비단옷, 수놓인 옷, 모직옷을 즐겨 입고, 대인(大人)은 그 위에 여우, 삵괭이, 원숭이, 희거나 검은 담비 가죽으로 만든 갖옷을 입었으며, 또 금은으로 모자를 장식했다"[2]라 함이라든지, 『후한서』「고구려전」에 "其公會衣服皆錦繡 金銀以自飾 그들의 공공모임에는 모두 비단에 수놓인 의복을 입고 금과 은으로 장식한다"[3]이라 함이라든지, 『삼국지』'예전(濊傳)'에 "男子繫銀花廣數寸以爲飾 남자는 너비가 여러 치 되는 은화(銀花)를 옷에 꿰매어 장식한다"[4]이라 함이라든지, 『한원(翰苑)』「마한(馬韓)」조에 "不珍金罽之美 금계(金罽)의 아름다움을 보배로 여기지 않았다"라 하여 금계의 보통화(普通化)를 말함 등 기타 다수한 예를 들 수 있다. 이와 같이 당대에는 비물질적 색채[금은백금계(金銀白金罽) 등의 색소는 원래 비물질적 색채요, 옥의 색도 당대는 거개 적색으로, 더욱이 광택에 싸인 적색이 귀물(貴物)로 규정되어 있었던 만치 이 역시 비물질적 색채에 통괄된다], 즉 초자연적 빛에 대한 애호가 특히 현저했으므로 일부 관념론자간에는 조선의 '밝' 도(道)라는 일종 형이상학적 문화배경을 절대적으로 고조하나, 그러나 프리체(V. M. Friche)의 의견을 빌려 말하면 신관적(神官的)으로 또는 독재적으로 조직된 사회 즉 신관계급 및 독재적 주권을 표현키 위한 요소로서 이러한 문화계단에 임한 사회에서는 어디서든지 볼 수 있는 것이니, 예컨대 동이(東夷)의 여러 부족뿐 아니라 멀리 지역을 격하고 시대를 격했던 이집트의 예술의욕에도 일찍이 나타났던 형상에 불과한 것이다.

하여간 이러한 신관적 독재적 요소는 상술한 유물에서뿐 아니라 천군(天君)·영성(零星)·사직(社稷)·제천(祭天)·소도(蘇塗)·수신(襚神)·영고(迎鼓)·점호(占跪)·순장(殉葬)·조우송사(鳥羽送死) 등 신적 행동에서도 엿볼 수 있다. 뿐만 아니라, 『삼국지』「위서」'고구려전'에 기록된 "於所居之左右立大屋 祭鬼神 거처하는 좌우에 큰 집을 건립하고 그곳에서 귀신에게 제사지낸다"[5]

이라 함이라든지, 『후한서』「예전(濊傳)」에 "多所忌諱 疾病死亡 輒捐棄舊宅 更造新居 꺼리고 금하는 것이 많아서 병을 앓거나 사람이 죽으면 옛집을 버리고 곧 다시 새집을 지어 산다"[6]라 함 등의 종교적 건축 발생의 일단, 『삼국지』 '고구려전'에 기록된 "置木隧于神坐 나무로 만든 수신(隧神)을 제사지내는 신의 좌석에 모신다"라 함이라든지, 같은 책 '동옥저전'에 "刻木如生形 隨死者爲數 죽은 사람의 숫자대로 살아 있을 때와 같은 모습으로 나무로써 모양을 새긴다"[7]라 함 등의 조각 발단의 일례 등 모두 이 신관적 독재적 사회에 그 연기(緣起)가 있음을 엿볼 수 있다.

이와 같은 신관적 독재적 요소뿐 아니라 특히 당대의 경제요소를 겸병(兼倂)하여 표현한 유물로 주목할 만한 자 있으니, 그는 즉 현금(現今) 다수히 발견되어 가는 경면공예(鏡面工藝)이다.

원래 이 경면공예는 일찍이 청동문화를 겪은 한족의 조형이요, 이것을 과도기적으로 겪어 넘어가려는 조선에서는 다만 모방적 수입에 지나지 않았으나 그러나 그 종교적 의식만은 충분히 접수되었으니, 거개 부장품으로서 분묘에서 발견된 것이 그 하나요 다른 하나는 호부(護符)로서의 가치가 그 둘째이다. 『서경잡기(西京雜記)』에는 다음과 같은 기록이 있다.

宣帝被收繫郡邸獄 臂上猶帶史良娣合采婉轉絲繩 繫身毒國寶鏡一枚 大如八銖錢 舊傳此鏡照見妖魅 得佩之者爲天神所福 故宣帝從危獲濟 及卽大位 每持此鏡 感咽移辰 常以琥珀笥盛之 緘以戚里織成錦 一曰斜文錦

선제(宣帝)가 체포되어 군저옥(郡邸獄)에 갇히게 되었다. 그런데 조모인 사량제(史良娣)가 짜 준 채색의 고운 끈만은 여전히 그의 팔뚝에 지니고 있었다. 그 끈에는 신독국(身毒國, 지금의 인도)에서 보내 온 보경(寶鏡)이 하나 매달려 있었는데, 크기가 팔수전(八銖錢)만 하였다. 이 거울은 예부터 요괴나 마귀를 비추어 볼 수도 있고, 또한 몸에 지닌 사람은 하늘로부터 복을 받을 수 있다고 전해 오는 것이었다. 선제는 이 거울 덕택에 위험으로부터 보호를 받을 수 있었다. 그후 황위(皇位)에 오른 선제는, 늘 이 거울을 들여다보며 오랜 시간 감동하여 흐느껴 울곤 하였다. 선제는 항상 호박(琥珀)으로 장식한 대바구니에 이 거울을

66. 사유규룡문경(四乳虯龍紋鏡).

보관하면서 척리(戚里)에서 생산한 직성금(織成錦), 일명 사문금(斜文錦)이라는 비단으로
이 대바구니를 싸 두었다.[8]

　이 외에도 경감(鏡鑑)에는 한족의 특유한 도의적(道義的) 감계주의가 포함
되어 있지만, 당시 조선에서 어느 정도까지 이해했었는지는 의문이다. 하여간
조선에서 발견되는 경면은 다뉴세선거치문경(多鈕細線鋸齒紋鏡) 외에는 일광
경(日光鏡)·명광경(明光鏡)·사유규룡문경(四乳虯龍紋鏡, 도판 66)·변형
규룡문경(變形虯龍紋鏡)·내행화문명광경(內行花文明光鏡)·변형팔유선문
경(變形八乳線紋鏡)·방격정자경(方格丁字鏡)·이형내행화문경(異形內行花
紋鏡)·방격사유문경(方格四乳紋鏡)·방격사신경(方格四神鏡) 등 거개 단뉴
(單鈕)의 모방 한경(漢鏡)으로 직접 전수를 받지 못한 남부조선에서만이 발견
되어 있다. 그러나 이러한 모방경들은 조선 자체의 생활에서 필연적으로 도출
된 산품이 아닌 고로 본격적 작품에 비해 가치의 저하가 있으니, 예컨대 일광
경의 문자무늬가 해석을 얻지 못하여 기괴한 기하학적 문양으로 퇴화되었고
규룡문(虯龍紋)이 몽롱한 구인형(蚯蚓形)을 이루었음 등 정제(整齊)하고 명랑

67. 호형(虎形) 대구(帶鉤, 위)와 마형(馬形) 대구.

한 규격미·조각미를 잃고 있다. 물론 이러한 모조경(模造鏡)에서도 당대의
과도기적 사회성을 엿볼 수 있지만, 한 걸음 더 나아가 그들의 특유한 예술의
욕과 사회경제요소를 규찰할 만한 경감으로는 영천(永川)에서 발견된 변형팔
유선문경과 경주에서 발견된 세선거치문경과 대동군에서 발견된 쌍뉴세선거
치문경 등을 예로 들 수 있다. 제일의 영천경은 대체의 형식이 한경에 의해 있
으나, 삼조(三條) 내실(內室) 사조(四條)의 평행선이 내구(內區)·외구(外區)
의 두 구를 방사형으로 구획하여, 내구에는 유(乳)를, 외구에는 '井' 자형을 배
포했다. 그 수법은 매우 유치하나 선조(線條)의 가구형식이 일본·남양(南洋)
등 소위 태평양 문화권 내에서 발견되는 동탁(銅鐸)·토우(土隅) 기타 원시공
예에서 볼 수 있는 원시적 가구형식을 이루고 있다. 다음에 제이의 경주경, 제
삼의 대동경은 순전히 한식(漢式)을 타파하여 거울의 테두리[鏡緣]가 반원의
고도(高度)를 가졌을뿐더러 단뉴(單鈕)·쌍뉴(雙鈕) 등의 자재로운 유(鈕)의
배치를 이루었고, 또 한경의 유가 원칙적으로 원뉴(圓鈕)임에 불구하고 이것
은 반구장방형을 이루었으며, 내구·외구의 구별이 없을뿐더러 전면(全面)에

거치형(鋸齒形) 세선이 만각(滿刻)되어 있어 북방 유목민족(소위 스키타이적 요소)의 조형의욕을 구현하고 있다. 다만 이러한 경면이 불과 몇 개에 지나지 않으므로 이러한 경면으로써 곧 조선의 예술의욕을 운위하기 곤란하다.

그러나 전술한 양개 계통의 문양은 각반(各般) 공예품에 다수 구사되어 있으니, 전자의 예로는 경주 입실리(入室里)에서 발견된 마탁(馬鐸)에 간단한 사십자방격문(斜十字方格文)·편릉문(扁菱文)·삼엽형문(杉葉形文) 등을 그린 자 있고, 영천에서 발견된 소원추형(小圓錐形)·타원형·장방형 등 패각형식(貝殼形式)의 청동제 장식품에는 와권문(窩卷文)·방격복선문(方格復線文)과 기타 간략한 무늬를 그린 것이 있다. 한갓 이러한 무늬에서뿐 아니라 기형(器形)에도 패각형·해성형(海星形)·해착형(海錯形) 등 해품(海品)의 형태를 가진 장식동구(裝飾銅具)·영탁구(鈴鐸具) 등이 다수히 있으니, 남부조선에 이와 같은 해양적 요소가 다분히 이용되어 있음은 지리적 생산적 사회경제태(社會經濟態)로부터도 당연히 이해할 수 있는 요소이다. 뿐만 아니라『후한서』『삼국지』『진서(晉書)』등 지방 문헌에 나타난 삼한족의 장식의욕 중 '近倭者有文身 가까운 왜나라 사람 중 문신한 이도 있다'[9]이라 함이 있으니, 이 문신은『장자(莊子)』「소요편(逍遙篇)」에도 '越人短髮文身 월나라 사람은 짧은 머리에 문신을 했다'이라 하여 호해간(湖海間)에 반거(盤居)하는 민족에게 공통되어 있는 장식욕구이다. 그 발생동기에 대하여는 노어생업(撈魚生業)에 수반된 일종의 보호색으로 봄이 가할 듯하니, 남부조선에 특히 이러한 예술의욕이 존재했음도 합리(合理)된 일이라 할 것이다.

다음에 북방 스키타이의 유목민족적 조형도 상술한 경면 문양 외에 장신구·마구(馬具) 등에 다수 남아 있으니, 녹두형(鹿頭形)·마형(馬形) 등의 소형 금장구도 주목할 자이나 특히 주목할 자는 영천에서 발견된 호형(虎形) 대구(帶鉤)와 마형 대구이다.(도판 67) 호형 대구는 약간 도안적 간략화를 불면(不免)했으나, 마형 대구는 제법 구체적 사실미가 있고 게다가 재래의 세선문

(細線紋)으로 기세(羈細)의 문양을 침각(沈刻)해 동물의 구속(拘束)을 표현했다. 양자가 다 장경(長經) 오 촌 이상의 대형의 것으로, 이러한 대구는 일찍이 남러시아 일대의 유목민족간에서 특히 발전된 것으로 후에 중국에서도 모방케 된 것이니, 기마인물·규룡(虯龍)·귀형(龜形)·원형(猿形) 등 각양의 대구가 발달되었으나 조선에서와 같이 대형의 것은 그 유례가 없다 한다. 하여간 이 대구의 형식은 조형예술적 수법에 의해 평가하면 원시적 표현수법인 전면법칙(Frontalität)에 의해 다면 파악을 위한 측면표현으로 대구 자체의 필요 면적과의 적응을 보인 성공된 작품으로, 차대 유물 중 가장 조각적 가치를 갖고 있는 자이다 하겠다. 이 외에 마구·영탁(鈴鐸) 중에도 순전한 한종(漢鐘)의 형식을 모방한 것도 있으나, 소위 악령(鍔鈴)이란 것이나 쇠코뚜레와 같은 단봉양두령〔短棒兩頭鈴, 즉 말고삐(馬轡)〕이나 기타 영탁류에 거치선문횡선(鋸齒線文橫線)·평행문(平行文)·사선문(斜線文)·파각문(波角文) 등 스키타이 문양이 있는 것이 많고, 기형에도 초기(草器)의 변형인 듯한 수고(秀高)한 동기(銅器)가 대동에서 발견되어 있다.

　이상 두 가지 계통의 조형 외에 주목할 것은 다소 북방 스키타이적 요소를 가졌으나, 그러나 한대의 형식을 많이 구비한 동검·동모(銅矛)이다.(원래 이 동검·동모의 발원을 스키타이 문화계에 두지만 이때의 동검·동모는 충분히 한화된 것으로 볼 수 있다) 이것은 식물획득(수렵)도구인 동시에 인간획득(전쟁)도구이며 노예작성(奴隷作成)의 무기인 동시에 계급적 장위(張威)의 도구이다. 이미 교대적(交代的) 기구라 그곳에는 일찍이 석기시대에서 획득된 역학적 쐐기 모양〔楔狀形〕을 멀리 떠남이 없으나, 그러나 소재로부터 온 가능굴곡이 철저히 발휘되어 예리도가 극도로 고조되었고, 다시 장위적 요구의 발로로 갖가지로 수식이 가미되었으니, 전자 예리도의 표현을 위해 봉형(鋒形)에 섬장형(纖長形)·세장형(細長形)·광평형(廣平形)·좌우균제형·좌우부제형(左右不齊形)·평륭봉면(平隆鋒面)·굴곡봉면 등이 있고, 후자 장위적 요

소로는 간맥(幹脈) 좌우에 삼엽형 세선 장식을 조탁(彫琢)한 것이 있고, 혹은 쌍환(雙丸) 연결상의 손잡이를 만든 것이 있고, 혹은 중국식의 도철수면문(饕餮獸面文)을 가식(加飾)한 것이 있고, 혹은 죽절(竹節) 같은 형상에 곡립문양(穀粒紋樣)을 만루시켜 교혁(鮫革)의 감(感)을 내인 것 등이 있다. 또 동모의 손잡이에는 대개 수조(數條)의 종선(縱線)이 둘려 있고 또는 손잡이 뿌리에 소환(小環)을 첨가한 것 등 각양의 형태 표현이 있다. 그러나 요컨대 이러한 형태도 두 가지 범주로 포괄할 수 있으니, 하나는 기구(器具)의 사용편의에서 온 실용적 형식이요, 다른 하나는 동물의 또는 그것을 이용한 관념표현에서 〔검모(劍鉾)는 다시 말하노니 동물획득을 위한 도구이다〕 온 것이다. 검모가 현실적 도구인 동시에 장위적 장식도구라 한 뜻이 이곳에 있다.

이상은 주로 복식(服飾)·기명(器皿) 등에 나타난 조형형식의 성찰이었으나 끝으로 건축조형을 살필 필요가 있다. 이미 당대의 종교적 건축의 발생을 말했으나, 다시 속세간적(俗世間的) 건축을 보더라도 권력적 국가로서의 계급적 건물이 주의(注意)되나니, 부여의 원책(員柵) 성곽을 위시하여 동이 제족의 성곽건물의 발전은 다산국(多山國)으로서의 조선에 특유 형식인 산성의 조영을 보게 되었고, 주권적 창위(彰威) 건물로서의 궁실의 발전도 있었으니, 고구려에 소위 "其俗節於飮食 而好修宮室 그 습속에 음식을 아끼나 궁실을 잘 지어 치장한다"[10] 이라는 특별한 궁실의 관심, 마한의 "其國中有所爲及官家使築城郭 諸年少勇健者 皆鑿脊皮 以大繩貫之 又以丈許木鍤之 通日嚾呼作力 不以爲痛 旣以勸作 且以爲健 그 나라 안에 무슨 일이 있거나 관가에서 성곽을 쌓게 되면, 용감하고 건장한 젊은이는 모두 등의 가죽을 뚫고 큰 밧줄로 그곳을 한 발(丈)쯤 되는 나무 막대를 매달고 온종일 소리를 지르며 일을 하는데도 아프게 여기지 않는다. 그렇게 작업하기를 권하며, 또 이를 강건한 것으로 여긴다"[11]이라는 관가의 권작(勸作) 등 인민을 또는 노예를 사역시킬 수 있는 권력 질량 여하에 의해 장엄에 층급이 있었음을 짐작할 수 있다.

이와 같은 적극적 권력 조영의 이면에는 그것을 성취시키는 재력의 축적(蓄

積) 건물 즉 창고(倉庫)의 발전이 있었음도 당연한 일이니,『후한서』「부여국」조에 보이는 일반적 표현구인 창고라는 단어보다도 우리에게 주목되는 것은 고구려의 '부경(桴京)'이다. 이것은 "無大倉庫 家家自有小倉 큰 창고는 없고 집집마다 조그만 창고는 있다"[12]이란 구에 속한 것으로 일견 일반적 조영같이 보이나, 그러나 "其國中大家不佃作 坐食者萬餘口 그 나라 안의 대가(大家)들은 농사를 짓지 않으므로 앉아서 먹는 인구(坐食者)가 만여 명이나 된다"[13]란 것에 더욱 긴밀한 관련을 가진 것으로 부(富)의 분리, 즉 계급적 장엄성을 발휘할 동기를 가진 건물이다. 그 형식은 산림지대에서 특히 발전된 정간계(井幹系) 건물이다.

이미 이와 같이 적극적 권력 조영이 발전됨에 따라서 두번째 수반적 현상으로 뇌옥(牢獄)의 발전도 있게 되었다. 인간이 집거(集居)하는 곳에 권력적 치소(治所)가 있고 뇌옥이 있고 또 묘소가 있다 함은 호손(N. Hawthorne)의 의견이다. 다만 뇌옥이 있다 하고 우리가 문제하는 형식을 전하는 기록이 없으므로 문제할 수 없으나, 호손이 말한 바의 묘소의 적례로는 소위 '씨족의 구(丘)'로서 일컫는 간단한 반원토분보다도 "積石爲封 亦種松柏 돌을 쌓아서 봉분을 만들고 소나무·잣나무를 그 주위에 벌려 심는다"[14]이라고 하는 고구려의 분묘형식이 주목된다. 이것은 신석기시대 이래의 분묘형식인 입석(立石) 및 고적적 유물군에서 다수히 발견되는 지하 분롱(墳壟)의 간단한 형식이 아니요, 후대의 광개토왕릉에서 볼 수 있는 바와 같은 층단적 금자탑형(金字塔形)의 분묘일 것이다. 이것은 종합적 기념비적 조형으로, 실로 자연경제를 기초로 한 고구려 특유의 봉건적 신관적 사회에서 도출된 형식이다.

이와 같이 권력적 건축, 종교적 건축의 발전이 현저하나 반면에 민가의 조영은 필경 녹록함을 면치 못했으니, '예맥전'에 "疾病死亡 輒捐棄舊宅 更造新居 병을 앓거나 사람이 죽으면 옛집을 버리고 곧 다시 새집을 지어 산다"[15]라 함도 일본의 원시건축 의욕과 상사(相似)하나 민가의 간략했음을 반증함에 그치고, '마한전'에 "居處作草屋土室 形如冢 其戶在上 거처는 초가에 토실(土室)을 만들어 사는

데, 그 모양이 마치 무덤과 같았으며 문은 윗부분에 있다"[16]이란 것도 움〔窨〕 계통의 빈궁한 형식에서 멀지 않고, '진한전'에 "其國作屋 橫累木爲之 有似牢獄也 그 나라는 집을 지을 때에 나무를 가로로 쌓아서 만들기 때문에 감옥과 흡사하다"[17]라 함도 고구려의 '부경'과 동계(同系)인 정간식(井幹式) 건물이요, 이와 동양(同樣)의 변진(弁辰) 민거가 "施竈皆在戶西 문의 서쪽에 모두들 조신(竈神)을 모신다"[18]라 는 특이한 점을 보이나 단순한 조영에서 멀지 않았음은 동일하다. 다만 고구 려의 민가만은 소거좌우(所居左右)에 대옥(大屋)을 세워 귀신을 제향(祭亨) 한다든지 소옥서실(小屋婿室)을 대옥(大屋) 뒤에 지어 혼사(婚事)에 이용함 등 건축경영에 남다른 애호를 보이나 그 형식은 의연히 췌마(揣摩)할 수 없고, 공예적 방면에도 책계관모(幘笄冠帽)라든지 축(筑)·슬(瑟)·방울〔鈴〕·북 〔鼓〕 등 악기의 발달이 전선적으로 발전이 된 모양이나 노예계급의 발생으로 노동율동의 추상표현 등이 발전된 당대의 문화태로는 별로 기특한 조형이 아 니다. 오히려 『삼국사기』에 나타난 삼국의 상한기(上限期) 조형에는 이보다 더한 조형의 발전이 보이나 이는 모두 제이편에서 서술할 것이다.

결어

자연과 인간을 분리시킨 것은 석기였고, 인간과 인간을 분리시킨 것은 동철기 였다. 그러나 석기의 분리작용은 순천적(順天的) 자연생활 내부에 한한 것이 었으나, 동철기의 분리작용은 역천적(逆天的) 인위적 생활의 도화(導火)였다. 그리하고 이러한 생활의 전도를 초치한 것은 실로 한 개의 화력에 있었으니 불 〔火〕, 따라서 빛〔光〕에 대한 인간의 초이성적 해석 즉 원시적 신앙의 조형이 당대에 들어서부터 현요(顯耀)했음은 실로 당연한 성과라 하겠다.

단순한 역학적 설(楔)이요 기하학적 단순형식인 석기는 인간으로 하여금 지평에서 솟아나지를 못하게 했으나, 그러나 불은 인간으로 하여금 자연을 변

형시키고 지평에서 올라 솟게 했으니, 전자는 농업의 발달로서, 후자는 건축의 발전으로서 대행했다. 실로 누가 한 말인지 "세계의 표면을 변화시킨 것은 농업과 건축의 두 기술이다.(Two arts have changed the surface of the world, agriculture and architecture)" 이 농업으로 말미암아 계급이 생기고 집권(集權)이 생기고 사회가 생기고 종교가 생겨 인간사회의 상부구조인 제반 관념형태가 비로소 발화케 되었으니, 이곳에 자연경제의 신관적 부족국가의 전개가 날로 노예소유국가로 추진하는 사이에 신흥형식은 현실적 실용도구에서 나날이 늘어 생활을 조직하고 기득(旣得)의 형식은 관념적 표상표현으로 예술적으로 조형화하여 나날이 생활을 수식화해 갔다. 즉 원시적 신앙 조형의 발현도 이때부터요, 부와 권력의 표상에 의한 계급적 작위(作威) 조형의 발현도 이때부터이다. 그리하여 전자의 표상관념은 빛〔光〕과 죽음〔死〕, 환언하면 자연신과 선조신의 두 가지 신앙과 한족적 봉건적 사상표현의 수법으로써 하고, 후자는 유목적 생산과 노어적(撈魚的) 생산과 천농적(淺農的) 생산과의 생산수단에 의한 조형표현으로써 했다. 즉 그 표현수법은 율동적 선조〔線條, 시·음악·무답(舞踏)의 요목(要目)〕의 반복(反覆)과, 흑·백·적·황 및 금·은 등 주광적(主光的) 단색채(회화의 요목)와, 비공간 충전적(充塡的)인 즉 비모델리에롱적인 가구적 결구(結構, 건축의 요인)와, 다면파악적인 전면성(前面性)의 표현(조각의 요인, 이 전면성의 애호는 『후한서』「진한전」에 "兒生欲令其頭扁皆押之以石 아이를 낳으면 머리가 납작하게 되도록 하려고 모두 돌로 눌러 놓는다"[19]이란 데서도 볼 수 있는 것이다)으로써 하여 모든 조형적 수법의 시원을 보였다.

이리하여 이 시대의 자연경제적 신관적 독재적 사회가 조선문화의 초보를 이루었음과 같이, 생활을 조직하는 예술의 적극적 방면과 생활을 수식하는 예술의 소극적 방면과의 양면이 조선예술의 참다운 시원을 이루었으니, 이것이 대개 기원후 2-3세기까지의 현상이었다.

고대인의 미의식
특히 삼국시대에 관하여

『삼국사기』가 전하는 신라·고구려·백제 삼국의 건국 시원은 모두 서력기원으로 말한다면 기원전 1세기대에 두어 있지만 『후한서』 같은 중국 사료에 의하면 고구려의 칭왕(稱王)은 기원 직후 즉 후한 광무제대(光武帝代) 고구려 대무신왕대(大武神王代)부터 비롯한 듯하되, 우리가 근대적 의미에서의 국가의 성립이란 것을 시인할 수 있는 것은 이보다도 훨씬 뒤늦어 고구려는 기원후 1세기 후반대 즉 고구려의 태조대왕(太祖大王) 때 있었던 듯하며, 백제는 더 뒤늦어서 3세기 후반인 고이왕대(古爾王代), 신라는 4세기 후반인 내물왕대(奈勿王代) 있었을 법하다는 의견을 말한 적이 있었다. 즉 삼국의 국가적 발족이 동일한 세대 층계 위에 있지 않고 고구려와 백제의 사이에는 약 이백 년간, 고구려와 신라의 사이에는 약 삼백 년간, 백제와 신라 사이에는 약 백 년간의 연차가 있는 것이다. 각기 그 이전은 우리가 말하는 진실로 참된 의미에서의 국가를 형성했던 것이 아니요, 부락적 추장시대에 지나지 않았던 것이다. 그러므로 국가적 발족으로서의 이만한 연차라는 것은 이내 곧 각기 원시상태로서의 잔존 세년(世年)의 장단(長短)을 표하는 동시에 삼국간 사회실정의 발전 누속상(漏速相)을 엿보이는 것이다. 삼국간의 정경(政經)·예문(禮文)의 각 부분적 방면을 비교하더라도 이 호차(互差)가 현저히 드러나 있다. 그러나 4세기 후반 이후 신라의 국가형태의 형성으로부터 7세기 반경 신라로 말미암아

삼국이 통일되던 때까지 약 삼백 년간, 즉 진정한 의미에 있어서의 삼국의 정립시대(鼎立時代)에 있어서 근저적(根底的)으로 저만한 호차가 현저히 뒷받침되고 있는 반면에, 삼국간의 진실로 참된 의미에서의 문화성이란 것을 형성시키고 있는 주류는 다름 아닌 위진육조(魏晉六朝)의 중국문화, 재래 한족 문화 중에 다분(多分)의 서역천축적(西域天竺的) 불교문화가 혼섭(混攝)된 육조문화가 근간을 이루고 있었던 까닭에 이로 말미암은 공통된 문화특색이란 것이 우연하지 않게 거의 일치되어 있고, 또 고구려는 이 삼국간에 있어 일로대국(一老大國)이었지만 신흥(新興)하는 주위의 여러 민족과의 알력은 노대국(老大國)으로 하여금 항상 신흥의 패기를 잃지 않게 함이 있어 이러한 의미에서 후래(後來)한 백제나 신라에 못지않게 생동적 기세에 뛰놀고 있어, 삼국의 미의식이라면 적어도 이 한 점에 있어, 다른 어느 시대보다도 현저한 특색을 이루고 있는 것이다.

즉 무서운 의력(意力)의 발로, 긴박한 패기의 발로라는 것이 이 시대 미의식의 중심된 특색이니 그 알기 쉬운 예를 고구려 고분벽화 및 백제 고분벽화에 보이는 사신도(四神圖, 도판 39-42 참조)로서 들 수 있다. 또는 부여에서 발견된 화상전(畵像塼)을 갖다가 비교할 수도 있다.(도판 68) 그곳에 나타난 동물상(動物像)의 무한히 긴장된 장력(張力)이란, 실로 뺏댈 힘이 대단한 장력인 것이다. 그러나 그 힘이란 장중하기만 한, 즉 안정률(安定率)의 크기만 보이기 위한 정지태(靜止態)의 힘이 아니라, 무서운 힘으로 움직이며 왔고 또 무서운 힘으로 움직여 나가려는 세력적 운동선상의 순간적 계기를 잡아 표현한 힘이다. 즉 그곳에 표현된 창룡이면 창룡, 백호면 백호가 그대로 힘있게 버티고 선 그러한 정지태의 것이 아니라 무서운 기세로 달려오는 순간에 실로 극히 찰나적인 순간에 땅에 붙을 듯한 계기와 동시에 벌써 그것은 다음의 운동 계열로 몸이 뛰어들어 간 순간의 표현이다. 즉 결론을 간단히 말하면 그들의 미의식은 주제가 정지태에 있지 않고 힘찬 운동 계열에 있는 것이다. 신라 공예품 중

68. 백제 화상전(畫像塼).

금관에 달린 저 우익형(羽翼形) 편금(片金)의 곡선도 그러한 기세의 곡선을
갖고 있다.

바꾸어 말하면 이 운동태의 기세는 하필이면 생물적인 것에만 표현된 것이
아니라 비생물적인 것에도 표현되어 있는 것이다. 예컨대 산악도(山岳圖)·
수림도(樹林圖) 같은 것도 모두 이 동태적인 것으로 표현되어 있다. 문제는 즉
이곳에 있는 것이니, 그러므로 당대의 운동태에 대한 미의식이란 단순히 형이
하적(形而下的)인 물리적인 운동성에 대한 관심이라기보다도 형이상적(形而
上的)으로 그것이 일반적인 생명이란 것을 상징하는, 즉 생명성을 고조하려는
데서 나온 일종의 신교적(信敎的) 방면의 의식의 발로가 아닐까 한다. 생물적
인 것에서 생명성을 본다는 것은 당연한 일이다. 그러나 비생물적인 것에서까
지 생명성을 본다는 것은 즉 일종의 애니미즘의 발작이다. 그 가장 심한 예는
고구려 고분벽화 중 현실(玄室)의 네 우주(隅柱)가 보통으로 표현될 곳에 우
주가 표현되지 아니하고서 일종의 괴기한 신귀(神鬼)가 미량(楣樑)을 추어받
들고 있는 것이 있다.(예컨대 통구의 사신총) 그 의태는 마치 그리스 아크로폴

리스(Acropolis)에 있는 에레크테이온(Erechtheion)의 여인주(女人柱)와 같다. 그러나 입주(立柱)를 그와 같이 여성적으로 해석한 것이 아니요, 실로 괴물의 괴력이 아니면 능히 지지할 수 없는 것같이 표현한 것이 고구려의 입주에 대한 의식이다.

이와 같이 비생물적인 것까지 생물적인 것으로 간주하고 표현한 까닭에 일종의 초인간적이요 비현실적이요, 그럼으로 해서 우주적이요 신비적이요 등등 이러한 특색적인 점이 느껴지는 것이다. 삼족금오(三足金烏)로 일상(日象)을 상징하고, 옥토(玉兎)·계수(桂樹)·두꺼비〔蟆〕 등으로 월상(月象)을 상징하고, 사신(四神)으로써 이십팔수 방위를 상징하는 이러한 애니미즘적 상징주의는, 한편으로 정물적(靜物的)인 것을 동적인 것으로 용이하게 환치시킬 수 있게 한 동시에 다른 한편으로 힘에 대한 상식적인 해석보다도 초상식적인 해석을 강조시킨 수단이 되고, 그들의 감각적인 방면뿐만 아니라 사상적인 방면까지도 규찰할 수 있게 한 것이다. 이러한 생동적 운동성은 마침내 중국에 있어서 저 유명한 '기운생동(氣韻生動)'론을 낳게 한 선구적 경향이었으나, 중국의 기운생동이란 오대(五代) 이후 인간의 자아의식이 자각됨으로부터 현실적이요 인격적인 것으로 고화(固化)되어 버렸지만 그 선구는 역시 이와 같은 원시적인 애니미즘적 사상에서 발족된 것이다. 이 일종의 형이상적 성질이 민족의 신흥이라는 일종의 형이하적 기세와 적절히 부합되어 강조된 것이 곧 조선의 삼국 시기 미술의식의 중요한 한 계기를 이룬 듯하다.

각설, 상술한 특색 중에 중요한 한 요소인 상징주의·신비주의라는 것을 다시 미술작품에 즉하여 해석한다면 그것은 인상적인 것보다도 기억적인 것에 치중되어 있는 것이라 하겠다. 즉 사실적이라기보다 관념적이요 개념적인 것이다. 따라서 그것은 직감적인 것이 아니요 설명적인 것이다. 예컨대 수렵의 장면을 그린다 하면 기마사시(騎馬射矢)의 인물과 치구(馳驅)하는 미록(麋鹿)·호랑(虎狼) 사이에 그것이 산중에서 행해진 것이라는 것을 표현하기 위

해 산악을 그리고, 또 천지공간(天地空間)의 구별을 보이기 위해 운문(雲文)을 놓는 등 어디까지든 형태의 중복을 감행해서라도 설명적 역할을 완행(完行)하려는 의사가 전적으로 작용해 있다. 그것이 삼국 말기에 이를수록 점차 단일화되고 통일화되는 기운을 갖고 있으나 삼국기의 대체의 성격은 이러했던 것이다. 그러므로 이러한 나열과 번복(飜覆)을 받고 있는 그 부분부분의 요소란 매우 인상적이요 사실적이지만, 그 전체의 결합에 있어선 구조적 필연성(설명적 필연성은 있어도)은 없는 것이다. 예컨대 백제 무왕대(武王代) 건립으로 추정되는 익산 미륵사지탑(彌勒寺址塔, 도판 45 참조)의 소재로서의 석편(石片)들은 석편 그대로서는 각기 자연적인 것이요 그것을 모아 전(全) 탑양(塔樣)을 구성했을 뿐 그러한 탑양을 구성하기 위해 그러한 석편의 양식이 반드시 필요했던 것은 아니다. 같은 모양으로 신라의 금관형식도 하등 구조적 필연성에서 나온 결구가 아니요, 각기 독립된 별개의 의미를 가진 부분부분, 예컨대 중복출자형(重複出字形) 입량(立樑), 수지형(樹枝形) 입량, 판관형(瓣冠形) 관모(冠帽), 조시형(鳥翅形) 우익, 수아형(獸牙形) 곡옥(曲玉), 심엽형(心葉形) 패금(佩金) 등등이 한데 긁어모여 있는 데 지나지 않는다. 이러한 비필연적인 요소들의 나열로부터 오는 번다성(繁多性), 이것은 통일기를 멀리하고 있던 때의 삼국기의 미의식이었다. 즉 통일이 없는 번다성·화욕성(華褥性)이니, 이것은 확실히 삼국말기 이후의 경향과 구별된 중요한 요소이다. 강서의 삼묘리 벽화, 백제의 부여시대 유물, 이러한 것에는 점차 저러한 비통일성보다도 통일성이 농후히 나타나 있지만 역시 과도기인 것을 면할 수 없다.

이와 같이 부분부분의 필연적 계련(繼連)은 등한시되어 있지만 전체로서의 어떠한 설명적 통일은 기도(企圖)되어 있다. 예컨대 순천의 천왕지신총(天王地神塚)에서와 같이 실내 네 모퉁이에서 돌출된 인자차(人字杈)란 하등 구조적 필연성을 가진 것은 아니나, 실제 건물에 있어서 그러한 형식도 있었다고 하는 설명을 위해서는 있을 수 있는 가구(架構)이다. 이러한 의미에서라 할까.

이 설명적인 가구가 당시에는 한 커다란 미의식으로서 작용하고 있었으니, 그 쉬운 예가 신라 고분에서 많이 발견되는 와기(瓦器)들의 형태들이라 하겠다. 혹은 고대(高臺)에 창이 수층으로 뚫리고 또는 기명(器皿) 위에 다시 소기명 (小器皿)이 몇 개씩 연결되고 하는 것들, 그것은 와기로서의 구조적 필연성을 조금도 갖지 아니한, 그러나 원시 목조기물 내지 편직기물(編織器物)은 충분 히 그러했을 수 있고, 또는 실제에 있어서 몇 개의 기명을 한 기반(器盤)에 모 아 놓았다면 그러한 의태의 재현형식으로 충분히 있을 수 있는 그러한 것이 다. 이러한 의사는 통틀어 말하면 가구에 대한 특별한 관심, 흥취를 부린 것이 라 하겠으니, 그러므로 하층은 기명의 통식적(通式的) 고대형식(高臺形式) 또 는 기명형식으로 형성하고 있으면서 상층에 주형(舟形)·조형(鳥形)·인형 (人形)·동물형 기타 비기물적인 물체까지 부가(付加) 재현하고 있는 것이, 한편에 있어선 기억의 재생과(즉 설명을 위한 재현) 다른 한편에 있어선 가구 의 환상적 흥취라는 것이 서로 결합되어 있는 것이라 하겠다. 즉 그들에게 있 어선 환상의 세계, 괴기(怪奇)의 세계, 신비의 세계가 이내 곧 현실적 세계, 자 연적 세계, 인상적 세계와 동일했던 것이다. 예컨대 통구의 환문양(環文樣) 같 은 데는 흑색·홍양색(紅楊色)·담람색(淡藍色)·황색·남색·자노색(紫努 色)·황색의 동심도(同心圖)의 색환(色環)이 순차로 물들어진 환문이 벽면에 살포되어 있다.

이러한 환문은 고구려 벽화에서 많이 볼 뿐 아니라 후대의 고려 와당문(瓦 當文)에서도 볼 수 있는 것으로, 그것은 반드시 일월(日月)의 성신(星辰)의 광 휘를 표현했을 것 같다. 즉 색채의 권(圈)이 부분적으로 층층이 구별되어 놓인 다는 것은 그 광색의 분석 형태를 보이는 것인 동시에 광망(光茫)의 찰나찰나 의 부분적 기억 인상(印象)의 개념적 나열이니, 이것은 그 광상(光象)의 광색 이 어떠한 성질의 것임을 설명하는 것인 동시에 가구의식이 그 속에 무심히 표 현되어 있는 것이고 또 그러한 광상이 반드시 성수(星宿)만이 아닐 듯한데, 일

월과 함께 표현된 것이라면 그만큼 또 비사실적이요 상념과 현실, 괴기와 자연, 합리와 비합리를 구별하지 않는 한 특이한 실정의 발로라는 것을 시인하지 아니할 수 없다. 이때 그 색채란 것도 개념색이요, 관념색인 것은 물론 아니다. 이곳에 또한 한 개 추상주의가 있는 것이다. 이 추상주의는 무엇보다도 당대 불교조각에서 용이하게 볼 수 있는 점이다. 그 의문(衣紋)이 얼마나 추상적이며 그 체구가 얼마나 도형적이며 그 표정이 얼마나 신비스러운 것인가, 당대(當代) 말기에 특히 다수 만들어진 미륵반가상(彌勒半跏像)이란 것을 눈앞에 놓고 보면 누구나 용이하게 터득할 수 있는 특색이다. 이것은 이미 단순한 원시적 애니미즘에 멎어 있는 것이 아니라 사상적으로 깊은 데 들어간 것이다. 미의식의 경로로 말한다면 아마 이곳까지 당연히 이르렀을 것 같다. 이러한 지위에까지 이른 작품의 실례가 많이 있음으로 해서 삼국기의 미의식은 국가의 경로와는 달리 퇴력(頹曆)된 것이 아니라 고양된 것임을 느낄 수 있다.

삼국미술의 특징

삼국이란 고구려·백제·신라를 두고 말함이나, 『삼국사기』가 전하는 이 삼국의 시원(始元)이란 부락추장제(部落酋長制) 시대의 사실에 지나지 않고 참다운 의미에 있어서 국가정치의 시작은 훨씬 뒤떨어져, 고구려는 서력 기원후 1세기 후반인 태조왕대(太祖王代)에 건국이 있었고, 백제는 3세기 후반인 고이왕대(古爾王代)에 있었고, 신라는 4세기 후반인 내물왕대(奈勿王代)에 있었다고 생각되어 있다.〔이 백제·신라의 건국 세대에 관해서는 이병도(李丙燾)의 「삼한고(三韓考)」에 의함〕즉 고구려와 백제의 시대상으로 본 건국 연수(年數)의 차이는 근 이백 년이나 있고, 백제와 신라의 건국 연수의 차이는 약 일백 년이 있으며, 고구려와 신라를 비교하면 삼백 년 이상의 차이가 있다. 건국에 있어서의 이만한 차이는 실로 곧 각기 문화의 차이가 아닐 수 없었고, 또 그 국가의 위치를 두고 말하더라도 고구려는 남으로 한사군과 일찍이 접했고 서북으론 변방이나마 중국과 연접되었던 까닭에 일찍이 그 문화의 영향을 받음이 컸고, 백제는 북으로 한사군의 유문(遺文)에 접할 수 있었고 서(西)로 해로(海路)가 통해 중국의 문물을 직접 접할 수 있었지만, 신라는 반도의 동남에 편재하여 중국 문물에 직접 접할 수 없고 고구려·백제를 통해 간접으로 그 문물을 얻었다. 신라가 중국문화를 직접 수입할 수 있었던 것은 진흥왕(眞興王) 이후 한산주(漢山州) 지방이 그 영역에 들어 해로가 터진 이후였다. 따라서 중국에 대한 견사(遣使)의 도수(度數)로 말한다면 고구려가 제일 많았고, 다시 도수

로 말한다면 고구려보다 매우 못하나 백제가 제이위에 있고, 신라가 말위(末位)에 있다.(이곳에서는 삼국통일 이전의 상태를 말하는 것이다) 이 중국과의 접충(接衝)의 다소(多少)가 자국 고유문화의 개발을 위해 행복한 일이냐 아니냐 하는 것은 별문제로 하고, 당시의 사정으로 본다면 천하의 문물이란 오직 중국에만 있었던 까닭에 그러한 고도의 문화를 많이 수입하느냐 못 하느냐는 것은 곧 한 나라 문화의 흥체(興替)를 좌우하는 문제이니만큼, 삼국통일의 행운이 비록 신라에 있었다 하더라도 문화적 견지에 있어서 신라는 확실히 불리한 지위에 있었다고 아니할 수 없다.

고구려 · 백제 · 신라의 삼국 미술문화를 비교하는 이 자리에 있어서도 신라는 확실히 뒤떨어진 지위에 처하고 있다. 뿐만 아니라 그들이 접충하고 있던 중국의 문물이란 것도 고구려는 그 위치상 자연히 북중국 문물에 많이 접하게 되었고 백제는 남중국 문물에 많이 접하게 되었으니, 이로 말미암은 서로의 문화차도 큰 것이 있다. 이 중간에 개재(介在)했던 신라는 그 위치로 말미암아 불행히 중국과의 직접 교섭이 비교적 적지만 어느 의미로선 그것이 오히려 또한 다행한 점도 있었으니, 그것은 고구려 · 백제를 통해 양개 문화의 수이점(殊異點)을 간접적 잔재의 회득에 불과하나마 종내는 한몸에 모을 수 있었던 것이라 할 수 있다. 특히 불교가 수입된 이후로는 삼국 미술문화가 돈연히 발달되어 주제의 공통성이 많게 되었음은 이 삼국문화의 내용을 일색으로 물들인 흔적이 농후하여 이 점에서 본다면 삼국간에 차이가 없다 하겠지만, 풍토 · 습속 등에 인연(因緣)된 양식상 차이, 양식감정(樣式感情)의 차이가 동일 문화권에 있던 삼국으로 하여금 호차(互差)를 내게 한 것은 또한 주목할 요점의 하나일까 한다. 즉 주제에서 볼 때 삼국문화는 동일한 점이 많으나 양식에 있어 서로의 출입이 있는 것이니, 이 점을 통해 필자는 이곳에 삼국 미술양식의 수이(殊異) 특징을 말해 볼까 한다. 앞에서 말한 고구려에 북중국 문물의 영향, 백제에 남중국 문물의 영향이란 것도 결국은 이 호차의 중요한 한 요소가 되는 것이다.

1. 고분양식의 차이와 미술

먼저 고분양식을 통해 삼국의 호차를 비교한다면 일반으로 외형의 원분양식(圓墳樣式)은 삼국이 다 공통되어 있는 것이나, 특히 고구려에 있어서의 피라미드형 사각추상식형(四角錐狀式形)은 신라・백제에 없는 것이며(도판 8 참조), 신라에 있어서의 특수형태인 쌍원형식〔雙圓形式, 표형(瓢形)〕의 외모형태는 고구려・백제에 없는 것인데, 그 묘실형식에 있어서 고구려에는 거대한 복실(複室)이 세 단의 층절과 투팔천장이라 하여 서역(西域) 이서(以西)에 특유한 천장형식이 복잡히 경영되어 있는데(도판 9 참조), 백제에 있어선 묘실이 일반으로 적을뿐더러 단형(單形)이요〔연도(羨道)를 가졌으나 고구려에서와 같은 전실(前室)이랄 것이 없다는 뜻〕, 천장은 반궁륭상(半穹窿狀)이나 보통은 '人'자형 사면층절(斜面層節)을 가졌다. 이에 비하면 신라의 고분은 적어도 통일 이전의 것에서 아직 묘실의 경영이 없었다 해도, 더하여 잡석으로서 관(棺)의 외위(外圍)를 덮어 버린 것이 많아, 이를 요컨대 신라 고분에 있어선 내부가 충색(充塞)되었고 외부에 있어서 다소의 양식적 기교를 보이려했고, 백제에 있어선 외부의 기교란 별로 없는데 내부에 있어서 다소의 기교를 부렸고, 고구려에 있어선 내부・외부 공히 기교를 부린 편에 속한다. 이때 이들의 경영방법을 비교하면 일률(一律)로 말할 수 없으나 대체에 있어 고구려는 힘으로써 모든 것을 구성시키려 함이 보이니, 예컨대 석실을 경영하되 그들은 세부 양식의 규제통일이라 함보다 전체 양식의 구성에 치의(致意)한 점을 볼 수 있나니, 강서 고분, 국내성 고분 중에 석재로 경영한 묘실 벽면은 체제가 동일한 석편을 규모있게 모으지 않고 될 수 있으면 큰 돌을 사용하여 일거에 전 형태를 구성하려 한 흔적이 많고, 백제에 있어선 이러한 만용적 기개는 전혀 의식적으로 피하고서 규모가 같은 여러 개 석편을 규모있게 쌓아 모아 전체를 구성했다.

부여의 정림사지탑(定林寺址塔, 도판 44 참조)은 후자의 좋은 예이며, 강서 고분 중 묘광실(墓壙室)의 석벽 내지 국내성 장군총(將軍塚)의 천장석(天井石) 주위 입석 등은 전자의 그 좋은 예이다. 이들에 비한다면 신라는 비교적 기교를 농(弄)함이 없고 따라 양식 구성에 특별히 치의함이 없고, 힘대로 긁어모으는 사이에 어느덧 양식이 하나 생긴 듯하니, 말하자면 고구려·백제에는 양식 기교가 처음부터 목표로 서 있었고, 신라는 양식 기교라는 것이 저절로 후에 생긴 듯한 감이 있다. 이는 마치 고구려·백제가 그 건국에 있어 얼마쯤 자각적 주견이란 것이 있는 데 반해, 신라에는 자각적 주견이라기보다 주위의 영향에서 저절로 국가 형태를 이루게 된 것과 상통함이 있는 듯하다. 전설에 불과한 일이나 고구려의 시조 동명(東明), 백제의 시조 온조(溫祚) 등이 건국에 있어 분주했던 것과, 신라의 시조 박혁거세(朴赫居世)가 저절로 나서 저절로 추대(推戴)된 형식들과 상응되는 상징이라 할 수 있을 것 같다. 고구려 양식에서는 넘치는 힘을 그치지 못하여 힘의 낭비라는 것을 보게 되고, 백제의 양식에선 자라는 대로 제 힘을 발휘하되 될 수 있는 대로 지혜와의 조절을 차리고 있고, 신라는 힘을 힘대로 발휘하되 유유불박(悠悠不迫)하여 탕탕(蕩蕩)히 나가려는 점이 있다. 백제는 자칫하면 영리(怜悧)에 떨어지기 쉬운 조자룡(趙子龍)이요, 고구려는 자칫하면 성급(性急)에 떨어지기 쉬운 장비(張飛)요, 신라는 기교 없는 관우(關羽)인 양하다. 신라가 기교를 가지려 하기는 통일 전후부터요, 그후라도 신라는 어디까지 탕탕한 점이 있다. 고구려는 패도(覇道)해서 살았을 것이며 백제는 교지(巧智)해서 살았을 것이다.

이러한 점을 우리가 회화미술에서 비교할 수 없음은 섭섭한 노릇이다. 이것은 고신라기의 회화 흔적이 발견될 때까지 보류할 수밖에 없는 문제이지만, 한두 공예품의 단편화(斷片畵)로서 비교하면 연전(年前)에 국내성에서 발견된 고분벽화 중 인동문(anthemion)이 있는 벽화는 고흐적 힘에 넘치는 동요가 있는데, 경주 금령총(金鈴塚)·식리총(飾履塚)에서 발견된 칠기의 파편 중에

는 주·백·황 삼색의 화편(畵片)이 있으되 순박하고 수수한 중에 신장(伸張) 의 기세가 보인다. 이 신장의 기세를 제외한다면 어둠 없는 고갱(고갱에게는 어둠이 있다)이다. 다시 백제의 회화미술을 능산리 고분벽화에서 든다면 규각 (圭角)을 죽인 세잔(세잔에게는 규각이 있다)이 될 것 같다. 전에 말한 부여 정림사지탑도 규각 없는 세잔이다. 고구려에는 팔각형 초석이 많고 실제 팔각 형 원주가 있으니, 예컨대 용강 쌍영총에는 그것이 팔각에 그쳤을 뿐 아니라 다시 칸넬리이런(kannelieren, 팔각면이 안으로 굴곡진 것)이 있으니, 역시 고 흐적 동요라 할 수 있다. 경주 분황사탑(芬皇寺塔, 도판 16 참조)은 그대로가 고갱이다.(다시 말하노니 이 글에 있어서 통일 이후의 것을 독자는 연상하지 말라) 물론 고구려에 있어서도 고갱적인 것은 있다. 그러나 그곳에는 고딕적 요소를 다시 가해야 되고 운동성이 강한 것을 들자면 고흐가 아니면 아니 된 다. 신라를 비유함에 있어서 고갱이 너무 기하학적이요 이차원적이라면 앙리 루소를 다시 가미시켜도 좋다. 백제의 세잔이 너무 강하다면 위트릴로를 가미 함이 좋다.

2. 와당문(瓦當紋)으로 본 삼국의 특색

이상의 비유는 물론 대체를 두고 말함이요 부분에 있어선 또한 공통된 점도 있 는 것이다. 이곳에 필자의 목표가 호이점(互異點)을 살피려는 데 있는즉 그 공 통된 요소는 의식적으로 버리고 말하는 것이니, 독자가 만일 이것을 양해한다 면 필자는 다시 몇 가지 비유로서 이 호이점을 말할 수 있을 것 같다. 결론부터 말하면 필자는 고구려에서 고딕적인 요소를 보고, 백제에서 낭만적인 트집을 보고, 신라에서 클래식적인 것을 보고 싶다. 이러한 점은 각기 와당무늬의 조 각에서 볼 수 있는 점인데, 외형적으로는 삼분원(三分圓) 수키와〔甁瓦當〕나 원 호형(圓弧形) 암키와〔版瓦當〕가 고구려만의 특색이요, 원형 연식와당(椽飾瓦

當)은 백제만의 특색이다.(원호형 와당의 원시형이라 할 것은 백제에도 있으나 그 무늬가 있는 것은 백제에서 발견됨이 없고 더욱이 고신라기의 것은 없다. 신라에 있어선 통일 전후부터 성용되었다) 이 중에 고신라만의 특색이라 할 와당형식은 발견됨이 없고 고신라기의 와당이란 무늬의 표현수법에서 보아 고구려의 영향이랄 것이 조금 있고 대다수는 백제 양식의 것이 많다. 그것은 특히 원와당(圓瓦當)뿐인데, 이로써 보면 신라의 외국 미술문화의 영향이란 백제로부터의 것이 가장 많다고 하겠다. 전설에 신라 황룡사(皇龍寺)의 탑을 건조할 때도 신라로서는 불가능하여 백제의 공장(工匠)을 초치했다는 말이 있는데, 지금 잔존한 와당무늬의 수법을 본다면 이 전설은 전설에 그칠 것이 아니요 당시 신라문화의 정도를 가장 잘 전한 사실인가 한다.

이는 하여간에 백제에 있어선 와당무늬의 주제가 순전히 연화(連花)에만 한한 듯한데, 신라에 있어선 연화문 이외에 국화문 비슷한 것도 있다. 이것은 물론 연화문의 변형일 것이나 이러한 형식의 주제는 고구려 와당에도 흔히 보이는 바이다. 고구려 와당에 있어선 그 무늬의 주제가 다종다양해서 연화·인동초 등은 물론이요, 한나라 와당 이래의 궐초형(蕨草形)·방사선형(放射線形) 등을 위시하여 차복형(車輻形), 기하학 도형, 수형(獸形), 와마형(蛙螞形) 등 종종(種種)의 것이 있고, 그 표현방법에 있어서도 여러 가지 기태(奇態)의 것이 있다. 와당무늬의 변태에서 본다면 실로 고구려를 따를 자가 없다. 이 점에서만 보더라도 고구려는 확실히 백제·신라보다도 선진이었다 아니할 수 없다. 백제는 말기 부여시대에 있어서 우수한 전벽공예(塼甓工藝)를 낳게 되었지만 이는 요컨대 말기의 현상이었고, 대체에 있어서 복잡다단한 것은 고구려였다.

그러나 주제에 있어선 이와 같이 고구려의 다양성을 볼 수 있지만 그 예술적 가치에 있어선 한풀 꺾이는 점이 있지 아니한가 한다. 그들의 무늬의 표현방법은 건핍(乾逼)되고 조강(燥剛)하고 기굴(奇崛)스러움이 많다. 백제의 와당

은 윤택하고 온아하고 명석하다. 고구려는 참나무의 감성이요 백제는 버드나무의 감성이다. 윤택과 명석과 지혜가 백제 와당의 감성이요, 율한(慄悍)과 핍박(逼迫)과 기굴이 고구려 와당의 감성이다. 의력의 굳셈이 고구려 와당에서 볼 수 있는 고구려의 성격이요, 이지의 명석됨이 백제 와당에서 볼 수 있는 백제의 성격이다. 양식적으로 말한다면 신라 와당에는 기술한 고구려적인 것이 한둘 있지만, 신라 와당의 대체는 백제적인 것에 있다. 따라서 이 양식에서 오는 예술적 감성은 고구려적인 의지의 기굴성이라기보다는 이 명석성이 우수한 편에 속하나, 습성이라 할까 생활이라 할까 성격이라 할까, 신라에 있어서는 이 명석성이 외면의 엄연한 규격일 뿐이요 내면적으로 둔후한 맛이 굳세게 바탕을 이루고 있는 듯하다. 외래문화를 충분히 소화함으로부터 신라의 이 장자적(長者的) 둔후풍(鈍厚風)은 이지적 명랑성과 함께 현저히 그 특색이 나타나게 된다. 백제의 예술적 성격은 귀공자연(貴公子然)한 것이었고, 신라의 그것은 장자연(長者然)한 것이었고, 고구려의 그것은 패자연(覇者然)한 것이었던 듯하다. 조각적 용어를 빌리면 고구려의 그것은 모델리에룽이 없다. 모든 것은 선적(lineārisch)이다. 그것은 조각적(skulptūrisch)인 것이다.

그러나 신라의 것은 모델리에룽이 풍부하다. 그것은 조소적(plastisch)인 것이다. 백제는 이 중간에서 신라편에 속하면서 그것은 오히려 회화적(mālerisch)인 것에 속할 것 같다.

신라는 많은 공예품에 있어서 현수장식(懸垂裝飾)이 성용되고 있다. 고구려는 그 화제(畵題)에 있어 수렵과 투쟁의 주제가 많다. 백제에는 우수한 전공예(塼工藝)가 남아 있다. 신라 건국설화에〔김알지(金閼智) 전설〕황금궤(黃金櫃)가 나뭇가지에 걸려 있어 광망(光芒)이 사출(四出)하고 백계(白鷄)가 울어예었다는 것은 현수장식의 예술의사에 통한다. 고구려 건국에 있어 수렵에서 발단하여 투쟁에서 이룩됨은 고구려의 예술의사와 통한다. 백제는 구이(仇台, 古尒)의 건국에 있어 한나라 요동태수(遼東太守) 공손강(公孫康)의 딸을 얻어

그 힘으로 창성되었다는 사록(史錄)이 있으니, 한문화를 근거한 그들의 입국(立國)은 바야흐로 저 전문화(博文化)의 예술문화의 한 특색이 살펴지지만, 결국 그들의 예술문화의 특색을 전반적으로 유루(遺漏) 없이 분명하게 한다는 것은 이러한 간단으로선 무모한 것이라 아니할 수 없다. 만일에 내가 현명한 사람이라면 이만 정도에서 시험적인 논필을 던져 버림이 가할 듯하다.

고구려의 미술

1. 건축미술

고구려 민족의 건국은 『삼국사기』에 완전한 기록이 없으므로 분명하지 못하나 대개 서력기원 1세기 전경(前頃)부터는 적어도 외국 역사에까지 오를 만큼 국제적 세력을 갖게 된 듯합니다. 그 초대(初代)의 지역은 압록강 이북 유하(柳河) 홍경(興京) 이남의 사이로, 국도(國都)에 대해서도 학계에 정론이 서지를 못했습니다. 다만 오늘날 있는 집안현 통구의 호태왕릉〔好太王陵, 국강상광개토경평안호태왕(國岡上廣開土境平安好太王)〕으로 인해 그곳이 장수왕 때 (왕 15년)에 평양에 이도(移都)하기까지의 국도였음을 짐작할 수 있습니다. 물론 그간에는 다소 국도를 이동함이 있었으나, 지금 우리가 논하고자 하는 미술사와는 별 관계가 없으므로 고려치 않습니다.

이러한 고구려 고지(故地)는 일찍부터 한문화권(漢文化圈) 내에 들었던 관계로 그 민족은 비록 한족과 다른 부여족이었으나, 지금 남아 있는 그 문화태(文化態)에서는 고구려의 고유한 풍속(알타이적)도 많이 볼 수 있지만, 오히려 한족문화의 적지 않은 세력에 놀라지 않을 수 없습니다. 이제 고구려문화의 소산으로 지목된 약간의 유물에서 그 미적 조형만을 살펴볼지라도 저간의 소식을 짐작할 수 있습니다.

고구려의 유물로 현재 확실히 인정된 것은, 통구와 평양을 중심으로 한 지

방에 고분관계의 것과 와전공예가 있을 뿐입니다. 물론 불상의 파편이라든지 장식구의 파편이 없음은 아니나 그것을 미술의 대상으로 운위하기에는 너무나 고고학적 가치에 과중한 것이라 할 것입니다. 이와 같이 유물이 적으므로 고구려 미술에 대한 결론은 극히 간단할 것 같으나, 그러나 유물이 너무 적으므로 도리어 엄밀한 추고(推考)를 내릴 수가 없습니다.

첫째로 고분 관계의 것을 추고해 봅시다. 원래 고분 그 자체는 결코 미술의 대상이 될 수 없는 것으로, 일부 미술사가 중에는 이를 거론하는 이가 있으나 그는 고고학에 중독된 양식지상주의자(樣式至上主義者)가 할 노릇이요 미술사가가 가히 미술사의 중심으로 할 바는 아닙니다. 그 중에 소위 호태왕릉이란 것이 형식의 특이한 점과 장엄한 점으로 특수 건축미술품으로 추거(推擧)됩니다. 어느 학자는 그 형식이 방추형을 이룬 점으로써 한대(漢代) 방분제(方墳制)에 영향된 것이라 합니다만은, 한대 분묘는 진흙〔泥土〕으로 층계 없이 수축(修築)함에 대해 이는 방석(方石)을 층층이 내어 물려 단층을 만든 점이 이집트 사하라 지방에 있는 제삼왕조 조세르(Zoser) 왕릉과 같다 할 것이요, 후의 라마교도(喇嘛敎徒)의 부도형식도 이와 같음으로 보아 이 형식을 우연의 일치로 돌릴 수도 있을 듯합니다. 그러나 이 여러 형식과 특히 다른 점은 분상(墳上)에 고인돌〔dolmen, 지석묘(支石墓)〕이 있고 분하(墳下)에 각 변 세 개의 거석이 배열되어 있는 것이니, 전자는 세계 공통의 원시분묘의 유형(遺形)이요, 후자는 러시아의 쿠르간(κypгáн)이란 형식의 계통을 밟은 것으로 알타이 · 스키타이 문화의 영향을 보이는 것이니, 후에 신라 · 고려를 통해 무덤 둘레〔墳圍〕에 석란(石欄)을 둘리는 원형(原型)이 아닌가 합니다. 이와 같이 이 한 개의 왕릉은 형식계통사상(形式系統史上) 중요한 의미를 가진 동시에 통구 · 평양을 중심으로 하여 다수의 동형 고분이 파훼(破毁)된 금일, 홀로 숭엄한 폐허미를 갖고 있는 특수한 조형이라 할 것입니다.

이상과 같은 형식 이외의 고구려 고분은 조선의 전통적 분묘형식인 원총계

통(圓塚系統)에 속하는 것으로, 이 분묘 자체는 결코 미술적 조형에 속할 바 못 되나 다만 고구려 고총(古塚)이 문제 됨은, 첫째로 건축적 구가법(構架法), 둘째로 회화미술, 이 두 가지를 포함하고 있는 데에 있습니다. 더욱이 고구려 미술이 이들에 한한다 해도 과언이 아닐 만큼 유물이 적은 점으로서도 커다란 가치가 있는 것입니다. 물론 사승(史乘)을 들추어 볼 때, 고구려에는 소수림왕 2년에 부진(符秦)으로부터 불교가 수입된 이래 다수의 불상이 조성되었고 궁 사(宮寺)의 조영이 성했던 듯하지만, 그 미술적 조형심리를 논할 만한 것이 없 음은 전에도 말한 바입니다.

그러면 고구려 원총 고분에 나타난 건축적 요건은 어떠한 것이냐 하면, 첫 째로 실내 벽화에 나타난 당대 건축의 모사(模寫), 둘째로 고분 자체의 실내 경영, 이 두 가지를 들 수 있습니다. 전자는 벽화인 만큼 건축양식의 계통, 장 식수법 등을 보이나 이는 순 학적(學的) 미술사에서 문제 될 것이요 실제적 건 축의 장엄미를 맛볼 수 없으므로, 이곳에서는 둘째의 문제만을 거론하겠습니 다.

고구려 고분의 실내 경영에서 제일로 우리가 이상히 여기는 것은 그 천장의 가구법일 것입니다. 거석으로 방실(方室)을 짜고 그 위에 한 층 두 층 방한석 (方限石)을 내밀어 상부 공간을 좁혀 가다가 다시 네 모퉁이에서 삼각평석(三 角平石)을 엇물려 올리고 최종의 공간을 방석(方石)으로 덮어 천장을 만든 것 이니, 이러한 형식의 천장을 투팔천장(鬪八天井, 도판 9 참조)이라 합니다. 투 팔천장의 특색은 건축 내부의 동일 평면의 공간을 한층 넓히는 효과를 가진 것 으로, 수평천장에 비해 그 안에 들어 있는 사람으로 하여금 내려 눌리는 감을 일으키지 않게 하는 데 특색이 있습니다. 그러면 이러한 형식은 고구려 민족 의 창안이냐 하면 결코 그렇지 않습니다. 이것은 북중국을 걸쳐 신강성(新疆 省)으로부터 서역지방을 거쳐 중앙아시아 일대를 지나 인도에 이르기까지 펼 쳐져 있는 건축적 수법입니다. 그러므로 이 형식은 일찍이 서역지방과 한나라

69. 안성동(安城洞) 대총 전실. 평남 용강군.

와의 교통이 있은 후 그 결과의 소산으로 볼 수 있는 것으로, 오히려 이러한 형식이 고구려에까지만 미치고 그 이남에 미치지 않았다는 데 가치가 있습니다. 이 점에서 고구려 고분의 형식은 서역문화의 소산이라 할 것이요, 뿐만 아니라 현실(玄室)을 몇 개씩 배열시키고 이를 통하는 연도가 있고 그 벽 위에 벽화를 그린 것은 벌써 한대부터 전하던 형식〔낙랑(樂浪) 고분, 동목성(東牧城) 고분〕이니, 조금도 고구려만의 특색이라 할 수 없습니다. 다만 한족은 와전으로 벽면을 조성했음에 대해 고구려 민족은 거석으로써 해결했다는 곳에 양자의 생산관계의 차이로부터 초치된 기능의 상위(相違)를 볼 수 있을 뿐입니다.

그러나 이와 같은 형식의 고분이 금일 중국 본토에서는 그 유례를 볼 수 없는 데 반해, 고구려 고지(故地)의 고분, 더욱이 고구려 중기 이후의 고분이 거개(擧皆)가 이 유(類)에 속함을 볼 때, 이 형식이 얼마나 그 민족에게 애호되던

70. 쌍영총 현실. 평남 용강군.

형식인가를 알 수 있는 동시에, 외래문화 접수(接收)에 얼마나 그들이 민첩했던가도 알 수 있습니다. 뿐만 아니라 후대 동양건축에 채용된 이 형식은 마침내 퇴화형식(頹化形式)의 유희적 농락에 그치고 말았지만, 고구려 민족에게는 가장 의미있는 해석을 얻어 유기적으로 이용되고 발전되었으니, 감신총(龕神塚)·산화총(散花塚) 등의 반궁벽(半穹壁, pendentive) 같은 것은 어느 나라에나 있는 형식으로 특히 신통한 바 없으나, 안성동(安城洞) 대총의 전실(도판 69)의 천장이라든지, 간성리(肝城里) 연화총(蓮花塚)의 전실의 천장이라든지, 일실(一室)의 천장을 세 구로 나누어 이 투팔천장을 성히 이용했고, 다시 벽간(壁間)에는 감실·협창(狹窓) 등을 경영하여 장식적 의장(意匠)을 보여 고구

려 민족의 형식 파악의 자유성·활달성을 증명하고 있습니다. 그 중에 특이한 것은 쌍영총과 천왕지신총이니, 전자는 전실과 현실 사이에 팔릉(八稜)의 쌍주가 있어 주두(柱頭)와 주초(柱礎)에는 연화를 그렸고 주신(柱身)에는 반룡(蟠龍)을 그렸습니다.(도판 70) 주신을 반룡으로 장식함은 한족의 여방(餘芳)이요, 주두의 연화는 불교의 영향이나, 주신의 다각형은「고구려본기」제1권 '유리왕(琉璃王)' 조에 보이는 "礎石有七稜 주춧돌에 일곱 모가 나 있었다"[1]이란 고기(古記)를 실증하는 것으로 재미있는 형식인가 합니다.

천왕지신총(天王地神塚)은 고구려 고분 중 가장 건축적 기교가 현란한 것이니, 전실의 상벽은 반궁형을 이루었고 몇 개의 월량(月樑)이 가로 걸려 그 위에 차수(叉手)가 천장을 받들고, 양 모퉁이에는 두공이 있는 주두가 있고, 궁형 벽면에는 지륜(枝輪)이 모사되고 그 사이에 채화(彩畵)로 장식된 흔적이 있어, 곧 중국 육조시대의 건축적 가구법이 사용되었음을 알 수 있습니다. 현실에는 정방형 방벽(房壁) 위에 팔각형 궁벽을 받기 위해 네 모퉁이에 차수가 내밀렸으며, 그 위에 또 좁은 궁벽을 받기 위해 주형(肘形) 두공을 내밀고, 이 궁벽 위에 투팔천장을 얹되 네 개의 지석(支石)으로써 받들었습니다. 이리하여 주신에는 우문(羽文)을, 그리고 공면(栱面)에는 수두(獸頭)를, 그리고 연화운권(蓮花雲卷)을, 그리고 기타 전 벽면에는 각색 문양으로써 장식했습니다. 자세한 것은 회화부에서 말할 것이나, 고분의 기교가 실로 이에 극했다 할 것이요, 건축의 환상이 이에 진(盡)했다 할 것입니다.

2. 회화미술

전술한 고분에는 거개가 벽화를 남겼으니 그 중에 중요한 것을 열거하면 아래와 같습니다.

1) 삼실총(三室塚) ― 집안현(輯安縣) 통구(通溝)

2) 산화총(散花塚) ― 집안현 통구

3) 귀갑총(龜甲塚) ― 집안현 통구

4) 미인총(美人塚) ― 집안현 통구

5) 노산리(魯山里) 개마총(鎧馬塚) ― 대동군(大同郡) 시족면(柴足面)

6) 호남리(湖南里) 사신총(四神塚) ― 대동군 시족면

7) 천왕지신총(天王地神塚) ― 순천군(順天郡) 북창면(北倉面)

8) 매산리(梅山里) 사신총 ― 용강군(龍岡郡) 대대면(大代面)

9) 화산리(花山里) 감신총(龕神塚) ― 용강군 신녕면(新寧面)

10) 화산리 성총(星塚) ― 용강군 신녕면

11) 안성동(安城洞) 대총(大塚) ― 용강군 지운면(池雲面)

12) 안성동 쌍영총(雙楹塚) ― 용강군 지운면

13) 간성리(肝城里) 연화총(蓮花塚) ― 강서군(江西郡) 보림면(普林面)

14) 삼묘리(三墓里) 대총 ― 강서군 강서면

15) 삼묘리 중총(中塚) ― 강서군 강서면

이상 여러 무덤에 그려진 벽화를 그 내용에 의해 분류하면 아래와 같습니다.

1) 종교적 요소

　　① 비불교적 요소 ② 불교적 요소

2) 속세간적 요소

3) 장식적 요소

　　① 불교 이전적 요소 ② 불교적 요소

종교적 요소라 함은 종교적 사상을 표현한 것을 이름이니, 분묘가 원래 죽은 사람의 신체와 혼백을 보존하는 곳인 만큼 그곳에는 항상 죽은 사람의 명복을 위한 일종의 사상이 표현되는 것이 어느 민족을 막론하고 공통되어 있는 것입니다. 고구려 고분 속에도 이것이 나타나 있으니, 그 중에는 불교의 영향을 받기 이전부터 있던 신앙과 불교의 영향을 받은 이후의 신앙 두 가지가 있습니다. 전자는 즉 방위(方位)에 대한 신앙과 천신지기(天神地祇)에 대한 신앙이니, 동서남북의 방위신을 창룡(蒼龍)·백호(白虎)·주작(朱雀)·현무(玄武)로 표현하고 천지에 대한 신앙을 일월(日月)·성신(星辰)·풍운(風雲)·산악(山岳) 등으로 표현했으니, 일상(日象)에는 삼족오(三足烏), 월상(月象)에는 마토(蟆兎), 성신은 북두칠성, 천왕(天王)은 비봉(飛鳳) 위에서 번기(幡旗)를 날리고, 지신은 인수사신양두단신(人首蛇身兩頭單身)의 괴물이요, 천추(千秋)라는 세년신(歲年神)은 비금비수(非禽非獸)의 괴물로 표현되었으며, 곳곳에 산악이 표현되어 있습니다. 이러한 여러 요소 중 어느 것이 고구려 민족에게만 본래였던 것인가는 알 수 없으나, 한족적 신앙이 다수 영향되어 있음도 긍정하지 않을 수 없습니다.

　다음으로 불교적 요소는 불교의 수입으로 말미암아 전파되었다고 볼 수 있는 연화(蓮花)·인동(忍冬) 등의 장식문을 위시하여 비천(飛天)·승려 등의 공양도가 그것이니, 특히 승려의 공양도는 쌍영총 동벽에만 남아 있고(도판 38 참조), 비천의 공양도는 삼묘리 대총에만 있습니다. 이 외에 특히 주의할 것은 감신총 서벽에 있는 화제(畵題)이니, 산악이 중첩한 곳에 운제(雲梯)가 층곡(層曲)해 있고 좌상과 시립상(侍立像)의 인물이 산 위에 그려져 있으며 다시 이를 향해 봉황을 달리는 인물상이 바람결〔風便〕에 나부끼는 듯이 그려 있습니다. 또 같은 현실 남벽에는 비둘기〔鳩〕 같은 새가 세 쌍 세 단으로 그려졌으니, 이들은 물론 불교와는 관계없는 설화인 듯하나 그것이 한족의 선가사상(仙家思想)과 관계가 있는지 또는 고구려 민족에게 고유한 어떠한 사상 표현

인지 알 길이 없습니다.

다음의 속세간적 요소라 함은 그들의 일상생활을 표현한 화제를 이름이니, 삼실총에는 장성 밖에서 개마기병(鎧馬騎兵)이 장창단검(長槍短劍)으로 상격(相擊)하며 또는 복지전도(伏地顚到)하여 상략(相掠)하는 광경이 그려져 있으니(도판 71) 그러므로 삼실총을 '전략(戰掠)의 묘'라 하면, 매산리의 사신총은 '수렵의 묘'라 할 것으로, 북벽에는 장막 건물 속에 좌상 주인공이 그려져 있는 이외에 서벽에는 기마인물의 축록도(逐鹿圖)가 활달하게 그려져 있습니다.(도판 72) 감신총 현실에도 임간(林間)의 수렵 광경이 그려져 있는 이외에, 전실(前室) 감벽에는 주인 좌상과 이를 좌우에서 옹위하는 시녀(侍女)·무부(武夫) 등의 화상(畵像)이 있고, 남벽에는 차마기병(車馬騎兵)의 시위 행렬이 그려져 있어 왕자(王者)의 생시 장엄을 보이며, 쌍영총에도 동일한 주제의 회화를 남겼으니 그 기물의 명확함과 장엄함은 전자가 가히 미칠 바 못 되며, 노산리 사신총에도 무부·개마 등이 그려져 있어 인물·풍습·관대(冠帶)·기구(器具) 등에 고구려 고유의 유풍을 볼 수 있습니다.

71. 삼실총(三室塚) 제1실 북벽의 성곽전투도. 중국 길림성 집안현.

72. 매산리(梅山里) 사신총 현실 서벽의 수렵도. 평남 남포.

다음으로 장식도안의 종류를 보건대, 불교 이전적 요소로는 곡운문(曲雲文), 권운문(卷雲文), 비운문(飛雲文), 기하학적 능안문(稜眼文), 수면문(獸面文), 귀갑문(龜甲文) 등이 중요한 것이요, 불교적 요소로는 연화문·인동초문·수연문(水煙文) 등이 중요한 것이라 할 것입니다.

이상과 같이 취재(取材)에 있어 외래적 요소가 과다한 흠(欠)이 있는 듯하나, 그러나 오히려 예술적 가치의 입장에서 볼 때는 취재 여하가 문제가 아니요 대상에 대한 그들의 독특한 해석이 문제가 되고 처리가 문제가 됩니다. 그러면 그들의 해석과 처리가 어떠했느냐.

첫째로 그 재료를 보면, 화면은 석벽 위에 회칠(灰漆)을 하고서 그 위에 그

렸거나, 혹은 호남리 사신총에서와 같이 대리석 벽 위에 곧 그렸거나, 혹은 삼묘리 대총·중총에서와 같이 거칠은 화강석 위에 곧 그렸거나 했습니다. 어떠한 안료(顔料)를 그들이 썼는지는 모르나 색은 묵선을 주로 하고 주·청·황·녹·군청·백 등이 사용되었습니다. 선은 삼실총, 쌍영총, 호남리 사신총의 벽화에서는 파묵(破墨)에 가까운 굵고 힘있는 선을 썼으나, 그 이외의 벽화는 전부 힘있는 철선묘법(鐵線描法)입니다. 그 선은 힘있고 무게있고 그 위에 운동까지 겹쳐 갖고 있습니다. 우리가 어떠한 고구려 고분벽화를 보든지 간에 그곳에는 '힘있는 운동' 이란 것을 잊을 수 없습니다. '힘있는 운동' 을 가졌으므로 선은 일종의 의미를 얻었습니다. 선이 의미를 얻었다는 것은 화가가 대상의 기반(羈絆)에서 떠났다는 말입니다. 즉 사실(寫實)하려는 의욕에서 떠났다는 것입니다. 사실하려는 의욕에서 떠났다는 말은 예술의 사의화(似意化)를 이름이니 이는 곧 예술의 지경(至境)을 이름이라, 이곳에 고구려 고분벽화의 가치가 있는 것입니다. 물론 고구려 고분벽화 전반이 이렇다는 것이 아니요 개중에는 의미를 갖지 못한 선획(線劃)을 사용한 것도 다분히 있으나, 지경(至境)에 이루었다고 볼 수 있는 분화(墳畵)는 쌍영총, 호남리 사신총, 삼묘리 중총 및 대총이라 하겠습니다. 이러한 벽화들에는 선적 요소가 중심되어 있으므로 따라서 그 효과는 모두가 각선적이요 조각적이라 할 것입니다. 그 중에 쌍영총, 호남리 사신총만은 선에 음영이 있어 자못 회화적 효과를 얻고 있습니다.

둘째로 그 형태시법(形態視法)을 볼 때, 먼저 직각적으로 느껴지는 것은 그 '전면화(前面化)의 작용' 입니다. '전면화의 작용' 이라 함은 측면관(側面觀)을 표현할 수 없으므로 당연히 측면으로 표현해야 할 점도 정면관(正面觀)으로 표현해 버린 것이 그것입니다. 즉 한 예를 들면 인물화에 있어서 양 다리는 측면관으로 표현하고 상체는 전면관으로, 다시 수부(首部)는 측면관으로 표현합니다. 그러므로 한 개의 인물상이 하체와 상체와 수부를 제멋대로 붙인

듯한 감이 있습니다. 개인뿐 아니라 단체화상(團體畵像)에서도 그러하니, 가령 쌍영총 동벽(東壁) 벽화 중 차마(車馬)의 행렬이 북벽을 중심으로 하고 상하로 각 이열식(二列式) 남녀의 행렬을 표현하여 모두가 북벽의 주인공을 향해 행진하는 모습을 그렸습니다.(도판 43 참조)그러나 이 남녀의 행렬이 주인공 측면을 향해 양 다리의 방향과 머리의 방향이 향해 있음에 불구하고 상반체는 모두 전면을 향해 있습니다. 문제는 이뿐 아니라 투시법도 무시되어 있으니 이상의 결점도 이 투시법을 무시한 소치가 아닐까 합니다. 즉 한 개의 대상(臺床)의 원근을 잡지 못해 쌍영총·사신총 기타 제부(諸部)에 있어 상(床)의 후면선(後面線)이 전면선(前面線)보다 같거나 길거나 하여 시각에는 걸맞지 않는 괴이한 상을 표현한 것같이 보입니다. 이와 같이 투시법이 무시되었는지라 따라서 수평선의 문제도 무시되었으니, 즉 수레〔車〕의 고저와 그것을 끄는 소〔牛〕의 고저가 현저한 차이를 이루고 있습니다. 또 주요인물과 부인물(副人物)과의 사이에는 대소의 차가 심해 주요인물은 서양신화의 거인과 같고 부인물은 소인국의 인종같이 표현되었으니, 이는 오히려 주요인물을 중요시하고 존경하는 데서 나온 형태감일까 합니다.

하여튼 이러한 점은 고구려 고분벽화의 통성(通性)일뿐더러 중국의 화상석(畵像石)이라든지 이집트의 회화라든지 그리스의 조각에도 있는 것으로, 초기 문화기에 있어서 인류가 공통으로 가지고 있는 결점이니 유독 고구려 예술만의 결점이라 할 수 없습니다. 오히려 이곳에 현대인으로서의 일종의 기고(奇古)한 형식감을 얻게 되는 특색이 있다 할 것입니다. 끝으로 그들의 조형적 특색을 한민족의 그것과 비해 볼 때, 후자(한족)가 라틴적이라면 전자(고구려)는 고딕적이라고 볼 수 있으니, 즉 전자가 삼각형을 조형형태의 근본형식으로 취급한다면 후자(한족)는 방형(方形)으로써 한다 할 것이며, 운필(運筆)에 있어서 고구려의 그것이 요발적(拗撥的)이라면 한족의 그것은 장세적(張勢的)이라 하겠고, 산악의 사실(寫實) 등에 있어서는 고구려의 그것이 평원적

(平遠的, 삼묘리 중묘 북벽 벽화의 가운데)이라면 한족의 그것은 고원적(高遠的)이라 할 수 있을까 하니, 이러한 특색은 상대적 비교에 불과하나 또한 주의할 점인가 합니다.

이상과 같은 다수의 특색을 구사한 고구려 벽화는 쌍영총, 호남리 사신총에서 일파(一波)의 높이를 이루고 삼묘리 양 무덤에서 최고의 발전을 이루었으니, 특히 쌍영총 천장의 기운 좋은 파묵선조(破墨線條)의 운문(雲文)·사신 및 역사상(力士像)과, 호남리 사신총의 사신도에는 조금도 기고(奇古)한 맛을 남기지 않고 윤달자재(潤達自在)한 운묵(運墨)을 보이고, 삼묘리 양 무덤의 사신과 천장의 인동문·비천상 등은 철선묘법의 지경(至境)을 이루었다 할 것입니다.

그러면 상술한 벽화는 우리와 연대적 거리가 얼마나 될까? 집안현 통구에 남아 있는 여러 무덤은 고구려가 평양에 이도하기 이전의 것이므로 장수왕 15년 이전의 것임을 알 수 있습니다. 그러면 그 이상의 얼마까지 추정할 수 있느냐 하면, 벽화에 연화·인동문 등 불교적 요소가 있음으로써 고구려에 불교가 수입된, 즉 소수림왕 2년 이후의 것임을 알 수 있습니다. 더욱이 삼실총에 남아 있는 곡운문 등은 기미명화상석(祈彌明畵像石)의 수법과 같으므로 대략 같은 시기의 작품으로 인정할 수 있으니, 즉 북위(北魏) 이전 동진시대(東晉時代)에 해당한 것으로 지금으로부터 천오백 년에서 천육백 년 전 작품임을 알 수가 있습니다. 이상을 최고(最古) 연대로 한다면 최하의 연대는 삼묘리 양 무덤으로써 추정할 수 있으니, 받침돌에 그려진 인동문·비천상 등의 수법으로 보아 남북조말(南北朝末) 수초(隋初) 간 즉 지금으로부터 천삼백 년에서 천사백 년 전의 작품이라 할 것입니다. 인도를 빼놓고는 실로 동양에서 최고(最古)의 벽화입니다.

전술한 바와 같이 멀리 한(漢)·위(魏) 이후로부터 가까이 남북조까지의 한문화와 인도문화를 받은 고구려 벽화는, 초기에 있어서는 문화 초기 인류 전

반에 공통된 조형작용의 계단을 밟아 다소 기고(奇古)한 형태를 남겼으나, 삼묘리 벽화에 이르러서는 완전히 이를 타파했을뿐더러 그 형태의 유려함은 사실(寫實)과 사의(寫意)의 두 고개를 밟고 지나 혼연한 한 지경에 이르렀습니다. 화제의 처리에 있어서도 사신총으로부터 쌍영총에 이르기까지의 벽화가 커다란 잔소리〔요설(饒舌)〕로 채워졌으니, 이른바 뜻은 화제의 처리에 있어 종합과 분석이 자재(自在)롭지 못했음을 이름입니다. 다시 말하면 한 화면 안에 살벌(殺伐)과 전략(戰掠)과 신앙과 영욕이 혼돈(混沌)히 취급되어 있습니다. 그러나 삼묘리 고분에 이르러서는 이러한 모든 잔소리는 거의 사라지고 다만 죽은 사람을 위한 위로와 공양과 장식이 혼연히 종합되었으니, 다소 양식화의 의도가 없음은 아니나 화제 통일의 기운이 농숙한 점에서 최고의 발전을 이루었다 할 것이요, 선획에도 유의(有意)와 무의(無意)의 선이 각각 조화 있게 취사(取捨)된 점에서 우수한 작품이라 할 것입니다. 이러한 의미에서 다른 고분의 벽화는 실로 이 한 개의 삼묘리 대총의 벽화를 낳기 위한 전위(前衛)요 후위였습니다. 그 좁은 연도로 그윽히 들어오는 광선에 은은히, 그러나 힘있고 우렁차게 움직여 가는 선과 기나긴 역사에 젖고 젖은 유암(幽暗)한 고색(古色), 그곳에서 우리는 천사오백 년 전의 무성의 교향악을 듣나니, 사람은 말하여 조선의 자랑이 아니요 동양의 자랑이 아니요 우내(宇內)의 자랑이라 합니다.

3. 공예미술

고구려의 공예미술품으로는 약간의 와당이 남아 있을 뿐입니다. 그 토질은 적색과 흑색의 두 가지가 있으나, 전자가 가장 고구려적이라 할 만큼 고구려 특유의 성질을 이루고 있습니다. 와당은 그 종류에 의해 암막새와 수막새의 둘로 분류할 수 있습니다. 그 중에 문양을 가장 완전히 남긴 것은 수막새로서,

문양의 종류는 연화문·인동문·수면문(獸面文)·당초문·복선문(輻線文)·중권문(重圈文) 등이 있으며, 암막새에는 파편으로 완전한 것이 없으나 방격문(方格文)·사격문(斜格文)·망안문(網眼文)·인동문·우양문(羽樣文) 등이 있습니다. 그 중의 기하학적 선조문(線條文) 수면(獸面) 등은 한나라 와당문의 유영(遺影)이요 기타는 불교적 문양입니다. 그 조각은 외곽이 힘있어 굵고 두터우며 내구(內區)의 선각이 조호(粗豪)하고 강인합니다. 풍려할 연화는 건조한 연요(蓮蕘) 같고 유려할 인동은 예리한 창쇠(槍釗) 같습니다. 중권문은 와우각(蝸牛殼) 같고 수면문은 치박(稚朴)합니다. '치졸한 중의 강인한 힘' 이것이 고구려 와당조각의 특색입니다.

이상으로써 우리는 고구려 민족의 유물로써 그 민족의 예술적 조형심리와 형태를 통찰했습니다. 고구려의 고지(古地)는 원래 토지가 모역(耗斁)할뿐더러 천위(天威)가 심한 곳이라, 따라서 그들의 생활에는 물기가 없고 넉넉지 못했습니다. 뿐만 아니라 문화적으로 인방(隣邦)에 뒤늦은 그들은 항상 외래문화의 접수에 여일(餘日)이 없었던 듯합니다. 이리하여 그들의 신앙과 행동에는 다분히 외래요소가 철두철미 지배하고 있습니다. 그러나 잊을 수 없는 것은 그들의 심정이니, 궁박(窮迫)과 싸우고 천위에 항거하고 자기의 특색을 끝까지 발휘한 것은 가장 주목되는 점인가 합니다. 일선일획(一線一劃)의 세력적 팽창미, 일동일태(一動一態)의 분방한 패기, 이것이 고구려 민족의 심정입니다. 그들의 예술은 풍윤한 생활의 소산이 아니며 여유있는 생활의 유희가 아니었습니다. 우리는 그 예술작품에서 수기(水氣)를 볼 수 없고 타기(惰氣)를 볼 수 없습니다. 고구려의 예술은 어디까지나 떡심있고 뻗댈심있는 예술입니다. 각고(刻苦)한 예술이나 또한 우렁찬 예술입니다. 그들은 생활에 정복되지 않고 생활을 정복했습니다. 그러므로 우리가 고구려의 예술작품을 대할 때 우리 자신이 힘을 갖고 임해야 합니다. 이것이 고구려 예술의 특색입니다.

신라의 미술

미술이란 생활에 근거하고서 기술로부터 시작되는 것이요 기술은 생활의 구
체적 방편이고 보니, 미술은 생활의 구체적 표현물이라 아니할 수 없다. 따라
서 신라의 미술은 신라의 생활사와 함께 출발되었을 것은 췌언(贅言)을 요하
지 않는 바이나, 그러나 신라의 생활사의 출발 그 자체가 분명하지 아니함은
이내 곧 신라 미술의 출발을 모호하게 함이 많다 하겠다.

　대저 협의에서의 역사란 항상 문자를 통해 후세에 전해지는 성질의 것인데,
신라의 역사적 기술은 신라 자체의 문자발생에서 이룩된 것이 아니요 남의 문
자(즉 한문)를 빌려 기록을 남기게 된 것이라, 이 점은 그 실제 생활의 발전이
상당한 고도에 이르지 않고서는 있을 수 없었던 것으로 볼 수 있겠고, 따라서
그 문자 사용 이전의 생활사라는 것은 자못 그 민족의 피를 통해 구전되어 오
는 사이에 불가부득(不可不得)이 많은 가감의 운명을 받았을 것이요, 또 문자
사용 이후의 생활사라는 것도 그 초대(初代)에 있어서는 기록 사용이 시초적
이었던 관계상 대개가 겉으로 나타난 해골잔재적(骸骨殘滓的) 소략(疎略)한
기록이 아니면 의식적 수식이 많은 것이었을 것이고 봄에, 이러한 '남의 문자'
를 통해 그들의 생활감정을 알 수 있을 것보다도 '말 없는 문자' 즉 고고학적
유물을 통해 그들의 생활감정을 이해할 수 있는 편이 오히려 더 많다 하겠다.
미술품이란 실로 이 고고학적 유물과 같이 비록 그것이 말 없는 물건이나, 그
러나 이 말 없는 물건을 통해 그들의 생활감정을 엿볼 수 있음이 저 말하는 문

학적 기록보다 경우에 있어선 더 큰 진실을 엿볼 수 있는 것이다. '서(書)는 심획야(心劃也)'란 말도 있지만 미술은 곧 생활의 심획이다. 그러므로 문자에 나타난 것에서 생활감정을 파악할 수 있는 것보다도 말 없는 미술에서 그들의 생활감정을 있는 그대로 참답게 이해할 수 있나니, 미술의 일반적 공덕은 이러한 곳에 있다 하겠다. 따라서 문자가 말하지 못하는 문자 이전의(시간적으로나 형이상적으로나) 생활을 우리는 잔존된 미술품에서 이해할 수 있는 것이며, 이때의 문자적 기록이란 어느 정도의 좌표에 불과할 따름이라 하겠다.

이상과 같이 신라의 미술은 신라의 생활과 함께 시작된 것이라 할 수 있으나, 그러나 이 신라의 생활의 시초를 설명할 유물은 그 수가 극히 적을뿐더러 이로부터 이후로의 많은 발굴·발적(發跡)을 기다리게 함이 많다. 필자는 일찍이 신라의 미술을 논할 적에 한문화 수입 이전, 즉 신라 원시생활시대의 미술과 한문화 수입 이후의 미술과 다시 또 불교문화 수입 이후의 미술과의 세 단으로 구별해 본 적이 있으나, 제일의 원시시대란 석기시대에 속할 시기요, 제이의 한문화 수입시대란 금석병용 내지 동철기 시기에 속하여, 말하자면 순 고고학적 천명(闡明)을 기다림이 많고, 게다가 『삼국사기』가 말하는 신라의 건국이 대략 서력 기원전 1세기 후반에 있으나 근대사가의 연구에 의하면[특히 이병도(李丙燾)의 「삼한고(三韓考)」] 국가 정치의 시작이란 서력 기원후 4세기 후반인 내물왕대에 있다고 한다. 그렇다면 제일기의 석기시대의 유물이란 신라의 문물을 말할 수 없는 것이며, 제이기의 한문화 수입기의 유물이란 것도 벌써 깊이 들어가서, 제삼기 불교문화 수입기에 신라 건국은 접근하고 있다.

대저 신라의 불교라는 것은 『삼국사기』에 법흥왕대부터 시작된 것으로 돼 있으나 이는 국법으로써 공인된 것일 뿐이요 실제로서는 그 이전에, 적어도 눌지왕(訥祇王) 때 있었다고 논증되어 있기도 하다. 이것은 실제 발굴되는 신라 유물에서도 가능적 범위가 입증되는 것으로(고구려·백제 등에 불교가 수입된 연대로써도 상호 반증되는 것이다), 눌지왕대라면 5세기초에 있어 내물왕과의

연거(年距) 불과 육십 년이다. 이 육십 년간이란 말하자면 한문화 수입기 이후인데 이때의 미술을 설명할 것이 전혀 없는 바도 아니나, 그러나 미술에 미술다운 본색이라 할 심심(深深)한 정신성, 풍부한 감성가치, 미묘(美妙)한 기술 문제 등을 든다면 이는 실로 제삼기, 즉 불교미술이 아니고서는 적어도 당대의 사세(事勢)로서는 있을 수 없었던 일이다. 뿐만 아니라 일반이 보아 알기 쉽고 말하여 느끼기 쉽고, 양으로 또 풍부한 것도 곧 이 불교미술이다. 따라서 진정한 의미의 신라의 미술이란 결국 불교미술이 그 전반이라고 해도 과언이 아니다.

이미 신라의 미술이란 불교의 미술이라 말했지만, 불교 자체가 시대를 따라 교상(敎相) · 교리(敎理)에 변천이 있었으니 그러므로 미술에도 변천이 있는 것이다. 그러나 필자가 이곳에 신라미술의 역사적 변천을 말할 여유가 없고 그 전반 성격을 말할까 하나 이 역시 범주의 체강(體綱)을 논할 수 없으니, 그 중에 가장 성격적 특색이라 할 한 가지 범주를 들어 설명할까 한다.

불교는 원래 천축(天竺, 인도)의 신교(信敎)이다. 그러므로 불교와 함께 발생된 불교미술을 가진 신라미술이 천축적 요소를 갖고 있을 것은 당연한 사태라고 하겠다. 그러나 불교가 직접 인도로부터 신라에 내전(來傳)된 것이 아니요, 서역(중앙아시아) 여러 나라를 통해 중국을 거치는 사이에는 지방 지방의 특색이 가미되지 아니할 수 없으니, 신라의 미술도 그러한 여러 지방의 성격의 여과를 입은 것이라 해 마땅할 것이다. 그 중에도 가장 특색인 것은 중국화(中國化)에 있다고 하겠으니, 불교가 중국에 들어와 문양 · 도안(예컨대 연화문 · 인동초문) 등 즉 일반 도상적인 것에 있어서는 대체로 서역 이서(以西)의 양식이 전해져 있고, 따라서 그 계통을 받은 신라의 미술에 이러한 요소가 남아 있음은 어찌할 문제가 못 되지만, 이러한 도상적인 것 외에 예컨대 불상조각 같은 데 있어서는 중국에 들어와서부터 벌써 중국화해서 인도의 그것과 상거(相距)가 매우 멀어졌다. 불상의 법의양식(法衣樣式)만을 두고 말하더라도 인도식 키톤(citon)은 중국식 의복으로 변개(變改)되었고, 소위 우견편단(右

肩偏袒)이란 것에 있어서도 우견(右肩) · 우흉(右胸)이 전라(全裸)가 되어야 할 것이 의각(衣角)으로 다소 덮이게 되고, 반가미륵상(半跏彌勒象) 같은 것도 상부는 전부 나체가 될 것이 어쨌든 의복으로 덮여져야 할 생각이 많이 들어 있다. 이를 요컨대 인도 불상에 있어선 의복이 누(累)되려 하지 않는데 중국에 들어와서는 의복이 누되려는 경향이 많다. 또 촉지항마(觸地降魔)의 인상(印相) 같은 것도 인도에는 흔한 것이나 중국에서는 비교적 적은 편이 아닌가 하며, 배광(背光)에 있어서도 원형 배광은 인도에 흔한 것이며, 화염(火焰, 연잎 모양) 배광 등은 중국에 흔한 것이다. 이것은 외형상 문제이나 감성적으로도 서역 이서의 풍이란 것과 중국의 풍이란 것에 차이가 있다. 중국에 있어서 서역과의 교통이 가장 번거로이 열려진 이당(李唐) 이후에 있어선 중국미술에도 서역적 요소가 다분히 발화(發華)되었지만, 불교 수입의 초기라고 인정할 육조시대에 있어서 오히려 저 중국풍이 강하게 남아 있는 듯하다. 그런데 신라의 문화란 원래 중국의 문화란 것을 무시하고서 논할 수 없는 것이며, 신라미술에 있어서도 전술한 중국식 조형(造形)이 없다 못 하겠고 오히려 일반적으로 말한다면 그 영향이 많이 있으나, 그러나 다시 그 일반(一半)을 보면 기술(旣述)한 서역적 풍도가 많음도 주목할 만한 한 개의 특징인가 한다. 아니, 외형적으론 중국적인 것이 있다 하더라도 감성적으론 오히려 서역적인 것이 아마 특징일까 한다. 이당의 미술도 전반적으로 말한다면 이 서역적 풍도가 강한 것이라 할 수 있다. 서역적 풍도란, 즉 다시 말하면 명랑한 외화(外華)가 있고 주경(遒勁)한 정신이 있고 균형있는 형태를 가진 것임을 말하는 것이다. 일언(一言)으로 폐지(蔽之)하면 그리스적 정신이니 신라미술에 서역적 풍도가 있다는 말은 곧 그리스적 정신이 서려 있다는 말이 된다.

　원래 인도의 불교미술이란 두 대파(大派)로 분류하여 설명되는 것이니, 그 하나는 서북인도 간다라 지방을 중심으로 일어난 조형미술이요, 다른 하나는 중인도 마투라 지방을 중심으로 일어난 조형미술이다. 이 중에 간다라란 일찍

이 그리스의 영주(英主) 알렉산더로 말미암아 정복되고 그 미술문화가 파식(播植)되어 불교의 미술이 나왔다는 것이요, 마투라의 미술이란 인도 고유의 토착적 미술이란 것인데, 서역을 통해 중국 이동(以東)에 끼쳐진 조형미술이란 저 간다라 계통의 미술이 대본(大本)되는 것이라 한다. 따라서 그 계통 범주에 속하는 신라의 미술이 이러한 특색에 물젖어 있다는 것은 새삼스러이 주목해야 할 것이 못 될 것이며, 하물며 고구려·백제 등도 같은 범주에 있던 것이니까 신라만의 특색이라고는 하지 못할 것이지만, 이 고구려·백제는 말하자면 불교미술의 초기에 있다가 충분히 그 특색을 발휘하지 못하고 만 것이며, 또 후대의 고려로 말하면 저 양식이 전대(前代, 신라)에 충분히 포만(飽滿)되고 지양된 이후의 세기에 속하여 동양적 형이상학적 유현미(幽玄味)를 많이 발휘하게 되었지만, 신라는 중국으로 말하더라도 서역의 교통이 순조로이 터진 이당과 시대를 같이하여 그들의 서역적 영향을 곧 한 손 넘겨받을 수 있었던 만큼 그 영향이 클 수 있었다고 볼 수 있다.

이것은 미술의 전파 계통을 두고 말한 것이지만 불교 그 자체의 전수 계통을 두고 말하더라도 해동의 불법이 대체로 중국으로부터의 전수에 있으나, 원래는 순도(順道)·아도〔阿道, 혹은 묵호자(墨胡子)〕·마라난타(摩羅難陀) 등 호승(胡僧, 즉 서역 천축계)으로 말미암아 전수되었고 간간이 직접 인도로의 구법(求法)이 있었으니, 백제대 사문(沙門) 겸익(謙益)이 벌써 그 인도 구법의 일례지만, 창졸간(倉卒間)에 신라에 있어서의 예를 구하더라도 진평왕대(眞平王代) 벌써 호탄(khotan)인 비마라진제(Vimalaparamartha, 毗摩羅眞諦)·농가타(Nongata, 農伽陀), 마투라인 불타승가(Buddhasangha, 佛陀僧伽) 등 호승의 내도가 있고, 신라로부터는 혜초(彗超)·혜륜(彗輪)·의신(義信)·아리야발마(阿離耶跋摩)·혜업(彗業)·현각(玄恪)·현조(玄照)·구본(求本)·현태(玄太) 기타 다수한 승도가 서역 내지 천축에 가서 법을 구해 가지고, 혹은 본국에 귀환한 자도 있고 혹은 중국에서 종적을 마친 자도 있고 혹은 서역 인도

에서 마친 자도 있어, 신라의 이름은 계귀(鷄貴) 즉 범명(梵名)으로 구구타예설라(矩矩吒醫說羅)라 하여 인도에까지 알려졌다 한다. 즉 이처럼 직접 인도 서역으로부터의 구법은 조형상에도 그 영향이 직접적으로 끼친 바가 많다 하겠으니, 석굴암의 본존, 괘릉(掛陵)의 여러 상들이 그러하겠다. 그러나 이러한 것은 결국 외부적으로 본 부분적 영향의 흔적이라 하겠지만, 내부적으로 즉 예술적 감성이란 점에서 본다면 신라의 미술은 전반적으로 이 서역적 기풍에 떠돌고 있는 듯하다. 예컨대 불상조각뿐 아니라 도자기의 형태, 잔존된 만다라화(이 한 폭은 현 총독부박물관에 있다) 등에서도 볼 수 있는 점이다.

이를 요컨대 신라미술에 있어서의 서역적 풍도란 말은 남의 영향이라 하겠지만, 본래가 그 영향을 받아들일 심지적(心地的) 준비, 내면적 공명(共鳴)이란 것이 신라 자신에 없어선 있을 수 없는 것이니, 이러한 예술적 감성이란 것은 결국 신라심(新羅心) 본성에 잠재되었던 것이 그에 적당한 촉기(觸機)에 의해 발현된 것이라 인정할 수 있고, 따라서 말은 외부적 영향이라 하나 실은 신라 예술의욕의 본성적 특색의 하나였다 할 수 있다. 그러므로 신라미술에 있어서의 서역적 풍도라는 것은, 결국은 신라미술의 풍도요 신라미술의 감성이다. 그리고 서역적 풍도라는 것이 이미 그리스적 감성의 계통에 속하는 것이라면 우리는 그리스의 미술을 평하여 '고귀한 단순과 정밀(靜謐)한 장대(壯大)'라고 한 빙켈만(J. J. Winckelmann)의 말을 신라의 미술에도 붙여 말할 수 있고(이 말을 석굴암에 붙여 보아라), 명랑성과 생동성이 니체가 말한 '아폴론적인 것'에 해당한 것이라면 우리는 이 말을 또한 신라미술에 붙일 수 있고(이 말을 신라의 모든 조각 및 석탑파에 붙여 보아라), 감성과 지성이 양식적인 것에서 조화되어 있는 것을 헤겔이 말한 '고전적'이란 것에 해당한 것이라면 우리는 이 말을 역시 신라미술에 붙일 수 있다. 이리하여 결국 신라미술에 있어서의 서역적 풍도, 그리스적 감성이란 신라미술의 일반의 특색이 아니었고 오히려 전반적 성격이라 해도 과언이 아닐 성싶다.

약사신앙(藥師信仰)과 신라미술
조형미술에 끼친 영향의 한 장면

『삼국유사』제5권 「신주(神呪)」제6, '密本摧邪 밀본이 사특함을 부수다' 조에 보면

善德王德曼 遘疾彌留 有興輪寺僧法惕 應詔侍疾 久而無效 時有密本法師 以德行 聞於國 左右請代之 王詔迎入內 本在宸仗外 讀藥師經 卷軸纔周 所持六環 飛入寢 內 刺一老狐與法惕 倒擲庭下 王疾乃瘳 時本頂上發五色神光 覩者皆驚

선덕여왕 덕만이 병에 걸려 오래 끌어 오매, 흥륜사의 법척(法惕)이라는 중이 왕명에 응해 병구완을 했으나 오래도록 효험이 없었다. 이때에 밀본법사(密本法師)라는 이가 있어 덕행으로 국내에 소문이 났으므로 왕의 측근자들이 법척과 바꾸기를 청했더니 칙명으로 그를 대궐로 맞아들였다. 밀본이 임금이 거처하는 내전 밖에서 『약사경(藥師經)』을 읽는데 두루마리가 막 풀려 끝나자, 그가 가졌던 육환장(六環杖)이 임금의 침실로 날아 들어가 늙은 여우 한 마리와 법척을 함께 찔러서 뜰 아래에 거꾸러뜨리니 왕의 병이 곧 나았다. 이때에 밀본의 머리 위에 신비로운 오색 광명이 뻗치니 쳐다보던 이들이 모두 놀랐다.[1]

이란 유명한 설화가 있다. 당시 불교 초전대(初傳代)에 있어 대덕(大德)의 행적에 관한 전설로 이러한 종류의 의약절효(醫藥絶效)·영사무험(靈詞無驗)의 난치중병(難治重病)을 구제한 설화가 비일비재하니, 그것들이 모두 이 밀본법사(密本法師)와 같이 반드시 약사법력(藥師法力)만을 빌려 행한 것이 아니었

다 하더라도 종교 포전(布傳)에 있어 일반 중병구치(衆病救治)가 중요한 방편의 하나로 원용(援用)되었던 것은 동서가 그 규(規)를 같이하는 바이니, 예컨대 예수 그리스도도 동궤(同軌)의 수단을 취했던 이로 그 대표적 유례를 삼을 수 있을 것이다. 그러나 제도창생(濟度蒼生)을 목표로 하는 그들 구세성인(救世聖人)들에게 이러한 신체적 생리적 병고(病苦)를 구제한다는 것은 오히려 소소한 한 방편에 불과한 것이요, 그들의 목표는 오히려 인생의 모든 밑바탕적 불행과 불명(不明)을 씻고 씻어 절대적 의미를 가진 광명보조(光明普照)의 세계(천당 · 극락정토 등은 그 상징적 설명의 세계일 것이다)로 끌어올리려는 데 있을 것인즉, 이러한 근본정신을 두고 본다면 그들은 실로 모두가 하나의 대의왕(大醫王)이 아닐 수 없을 것이다.

즉 그들은 소소한 신체 방면에만 관심되어 있는 의인(醫人)이 아니라 절대적 의미를 가진 의인이라 하겠으니, 이러한 일면을 물적으로 상징 설명하기 위해 설정된 것이 불가(佛家)에서 이른 약사불〔범명(梵名) Bhaiṣajyaguru-vaidūrya-prabha〕이라는 것으로, 역칭(譯稱) 약사유리광여래(藥師瑠璃光如來)라 함이 정칭(正稱)이요 약사불 내지 약사란 약칭인데, 이 약사불이 한갓 신체적 병고만을 제하려는 데 그 본원(本願)이 있는 것이 아니라, ① 광명보조(光明普照), ② 수의성변(隨意成辨), ③ 시무진물(施無盡物), ④ 안립대승(安立大乘), ⑤ 구계청정(具戒淸淨), ⑥ 제근구족(諸根具足), ⑦ 제병안락(除病安樂), ⑧ 전녀득불(轉女得佛), ⑨ 안립정견(安立正見), ⑩ 제난해탈(除難解脫), ⑪ 포식안락(飽食安樂), ⑫ 미의만족(美衣滿足)의 십이서원(十二誓願)을 갖고 있어, 그 본지(本地)를 혹은 아촉불(阿閦佛)로, 혹은 대일여래(大日如來)로, 혹은 석가불(釋迦佛)로, 혹은 과위(果位)로서 미타불(彌陀佛)로 동체(同體)같이 보려는 일부 종파들의 해석 등이 모두 이 약사불의 상징적 존재를 암시하는 것이라 할 수 있다.

이러한 의미에 있어 물론 무슨 종교하고 그것을 비유한다면 일대 정신의술

이라 아니할 수 없을 것이요, 그러함으로써 그것이 또한 종교가 될 수 있는 것이니, 종교신앙이란 곧 정신의술에의 귀의라 아니할 수 없다. 약사불 신앙 일절(一節)에 약사불의 신앙으로 말미암아 보리(菩提)를 수득(修得)하여 미타정토(彌陀淨土)에 왕생할 수 있다는 설명이 있는 한편에, 약사존호(藥師尊號)에 보조편광(普照遍光, Prabha)의 정유리세계(淨瑠璃世界, Vaidūrya)라는 형용사가 붙어 그 정칭(正稱)을 이루고 있는 것이 있으니, 모두 이러한 본질에서 나온 것임을 이해할 수 있을 것이다. 그러나 이러한 본질적 이해에서 일반의 귀의를 얻기란 용이한 일이 아니요, 일반 대중이란 항상 상식 이하에 멎어 있는 편이 많으며 그러한 순박우매(純朴愚昧)들에게 교화의 방편을 쓰자면 역시 물질적 신체적 방면으로부터 착수 아니할 수 없는 것이매, 이곳에 물질적 신체적 고난의 의료(醫療)라는 것이 교화의 첫 방편으로 꼽히지 아니할 수 없을 것이다. 이리하여 어느 종교든지 간에 물질적 신체적 의료수단이 중요한 의미를 갖고 원용되는 것이니 종교 포전에 있어 이것이 최대의 호방편(好方便)일 것은 두말할 필요가 없다.

그러므로 불가에서도 약사불의 존재를 대선교방편(大善巧方便)이라 지칭한다. 이리하여 약사신앙은 불교 초전(初傳)과 함께 전수되어 대단한 신앙을 얻었던 것으로, 그후 민지(民智)의 계발에 따라 다른 의미로서도 더욱 추숭(追崇)되었지만 초기에 있어선 특히 보다 더 실제적 의미를 갖고 신앙되었던 것이다. 오늘날 문헌으로서 이 약사신앙에 대한 구체적 사례를 많이는 들 수 없이 되었지만 모든 불가 대덕(大德)의 행적에 있어 신체적 고난의 제거 설화가 비일비재하고 ─아니, 그것이 본질의 하나이니까 있음이 또 당연한 일이지만─ 또 민속적 방면으로 침투되어 있어, 이러한 방면에서 고찰한다면 일반의 약사신앙의 정도를 알 수 있을 것이다. 〔불가적으로 약사강(藥師講)·약사도량(藥師道場) 등의 수법행사(修法行事)도 있을 것이나, 민속적으로 예컨대 약수신앙(藥水信仰) 같은 것이 이에 큰 촉기(觸機)가 있을 듯하고, 이 점은 나의

연구 영역 이외이므로 임시의 착상에 불과하나 반드시 있었을 것으로 생각되고, 또 혜민(惠民)·시약(施藥) 등 조선조의 행정기구는 불가의 전단원(旃檀園)·자비원(慈悲院) 등에서 발족됨이 많으리라 생각된다.〕

하여간 문헌을 통해 신라 불교에 있어 약사신앙이 얼마나 큰 의미를 갖고 있었던가를 설명함은 나의 목적이 아니므로 추구치 않지만,『삼국유사』에 분황사(芬皇寺) 약사동상(藥師銅像)이 무게 만육천칠백 근〔경덕왕 14년 본피부(本彼部) 장인(匠人) 강고내말(强古乃末) 주조,『동경잡기(東京雜記)』에 고려 숙종조(肅宗朝) 주조라 했지만 오기(誤記)일 것이다〕이었다는 특출기사(特出記事)는 조상사(造像史)에서 증명되는 약사신앙의 심도를 말하는 것이지만, 이 약사상이 해동종〔海東宗, 법성종(法性宗) 즉 분황종(芬皇宗)〕의 본 도량(道場)이었던 분황사의 본존〔원래 이것이 분황사의 본존이었는지는 미심(未審)이나 현금까지도 본존으로 되어 있는 것을 보아, 또 특히 저만한 거상(巨像) 기록이 남아 있음을 보아 본시부터 분황사의 본존이 약사인 듯이 생각된다〕이었다는 것은 교리상(敎理上) 어떠한 설명이 붙여지는지 알 수 없지만 신라에 있어서 약사신앙이 컸음을 증명하는 호례(好例)일까 한다. 이미 이와 같이 거대한 약사상이 조성되었던 만큼 그곳에는 대소의 무수한 약사상이 또한 조성되었을 것으로 상상된다.

그러나 지금 그 유물을 일일이 볼 수 없게 되었음은 역사 변천의 사연(使然)함이라 할 수 있더라도 유감된 바의 하나라 하겠고, 창졸간에『조선고적도보(朝鮮古蹟圖譜)』『이왕가박물관 소장품 사진첩』『경주남산의 불적(慶州南山の佛蹟)』등 수삼(數三)의 도첩(圖帖)에서 보더라도 다소의 예를 들 수 있겠는데, 그 중에도 총독부박물관 소장의 일 척 이 촌 일 분 높이의 동조입상(도판 73), 일 척 이 촌 삼 분 높이의 동조입상, 팔 촌 팔 분 높이의 동조입상(도판 74), 오카쿠라(岡倉) 소장의 동조입상(현재 미국 보스턴 박물관), 경주박물관 진열 원(元) 백률사(栢栗寺)의 동조입상 등의 우수한 예를 보겠다. 즉 이 수품

73. 금동약사여래입상(金銅藥師如來入像).　　74. 금동약사여래입상.

(數品)은 그 예술적 조형가치에 있어 신라예술로서 최고봉의 한자리에 있는
것으로, 이만한 고위(高位)의 조상을 낸 것은 그곳에 신앙의 드높음이 있지 아
니하면 있을 수 없는 것으로 생각되는 바이다. 물론 이러한 여러 도첩에 약사
상으로 지칭되어 있는 것은 모두가 의궤(儀軌)에 의해 한 손에 약호(藥壺)·
약기(藥器)를 들고 있는, 또는 들고 있던 형적(形跡)이 있는 것들만 있으나,
원래 의궤라는 것은 밀교 일파에서만 존중되었던 것이요 다른 대·소승에선
별로 조상 의궤라는 것이 없었던 만큼, 그들 도첩 중에 미타요 석가일는지 의
심되는 것으로 그 중에는 본래 약사로서 숭앙되었던 것이 없으리라고도 할 수
없으니, 이러한 입장에서 본다면 현재 약사로 지칭되어 있는 것 이외에도, 즉
미타요 석가로 지칭되어 있는 것들 중에도 우수한 약사상이 다분히 포함되어
있지 아니할까 하는 생각도 드는 바이다.

　예하면 경주 석굴암 본존(도판 49 참조) 같은 것은 지금에 와서 석가불로 모

두 말하나 석굴암 중수 상량문(上樑文, 순조 19년) 같은 데는 아미타불(阿彌陀佛)로 말하고 있고, 은진(恩津) 관촉사(灌燭寺) 석불은 본래 관음상(觀音像)이로되 세간은 미륵(彌勒)이라 하며, 경주 남산 사면불(四面佛) 중 동방불은 아촉으로 말하되 역시 약사불이 아니었을는지 모른다.〔굴불사(掘佛寺) 사면불의 배면삼존(背面三尊)은 약사와 그 양 보처(補處) 즉 일광보살(日光菩薩)과 월광보살(月光菩薩)이니, 남산 사면불 역시 같은 것이 아닐까〕약사불도 이와 같이 반드시 약호·약기를 가져야만 하는 것이 아님으로 해서 그간에 얼마만한 혼동도 있을 것이니, 이러한 점을 종합할 때 숫자적으로도 상당한 약사불이 조성되지 아니했을까 하는 바이다.

그러나 이와 같이 신앙에 따라 그 본존상이 조성된 것은 또한 이로(理路)의 당연한 바이라, 만일 그 신앙이 없어지면 그 본존은 의미를 잃게 되는 것이니, 이러한 점에서 생각할 때엔 다른 경우도 역시 일반일 것이라, 그러므로 다만 약사신앙이 두터워 그곳에 약사조상─우수한 조상이 얼마간 있다 하더라도 그것으로써 큰 의미를 인정할 수는 없을 것이다. 그러나 약사신앙 그 자체는 비록 흔적이 희미해진다 하더라도, 달리 변개(變改)된 형태로서 다른 방면으로의 침투가 있다 하면 이는 약사신앙을 동기로 한 그 영향의 파급의 중대성을 보이는 바라 아니할 수 없는 것이다. 즉 다른 방면으로의 파급이 없다면 그 자체가 끼치는 영향이란 성립될 수 없는 것이니, 약사신앙이 약사신앙에만 그친다면 결국 그것은 단독적인 가치밖에 없는 것일 것이다. 그러나 이곳에 약사신앙의 파식(播殖)으로 말미암아 다른 영향의 출현이 있다면 우리는 그곳에 비로소 더 큰 문화사적 의의를 인정하지 않을 수 없을 것이다. 이것이 즉 필자가 말하고자 하는 '약사신앙이 신라 조형미술에 끼친 영향의 한 장면'이란 것이다. 그러면 약사신앙이 신라 조형미술에 끼친 영향의 가장 말할 만한 것은 무엇인가. 그것은 곧 다름 아닌 십이신장(十二神將)의 활동인 것이다.

십이신장이란 본래 약사불의 십이대원(十二大願)에 응하여 그를 두호(杜

75. 화강암제 오상(午像)과 미상(未像).

護)하고 그를 실현시키고자 나선 신장이다. 동시에 그것은 시간신이요 방위신인 것이다. 십이신장은 주야 십이시(十二時)를 차서(次序)로 옹호하고 있으되, 각기 칠천의 권속(眷屬)을 데리고 팔만사천의 번뇌를 제거하여 팔만사천의 보리를 증득케 하려는 것이다. 이러한 십이신상(十二神像)을 도상적으로 조상적으로 표현할 때 그곳에 십이지초수(十二支肖獸)가 상징체로 원용되어 있다. 이것은 인도 자체에서 발생된 십이수설(十二獸說)과 먼저 부합되었던 것이니, 이 십이수는『연생경(緣生經)』에 독사(毒蛇)·말[馬]·양(羊)·원숭이[獼猴]·닭[鷄]·개[犬]·돼지[猪]·쥐[鼠]·소[牛]·사자(獅子)·토끼[兎]·용(龍)으로 되어, 이것이「대집성수품(大集星宿品)」등에 의하여 가약(迦若, 巳)·도라(兜羅, 午)·비리지가(毘梨支迦, 未)·단니비(檀尼毘, 申)·마가라(摩迦羅, 酉)·구반(鳩槃, 戌)·미나(彌那, 亥)·미사(彌沙, 子)·비리사(毘利沙, 丑)·미투나(彌偸那, 寅)·갈가타가(羯迦吒迦, 卯)·사아(絲阿, 辰)의 십이궁(十二宮)과 배합되고 십이연생수(十二緣生獸)가 다시『대집경(大集經)』「십허공목분중정목품(十虛空目分中淨目品)」에 의하여 종종색굴(種種色窟)·무사굴(無死窟)·선주굴(善住窟)〔이상 세 굴은 남해중(南海中) 유

리산명(瑠璃山名) '조(潮)'에 있음], 상색굴(上色窟) · 서원굴(誓願窟) · 법상굴(法狀窟)〔이상 세 굴은 서해중(西海中) 파리산(玻璃山)(不記名)에 있음], 금강굴(金剛窟) · 향공덕굴(香功德窟) · 고공덕굴(高功德窟)〔이상 세 굴은 북해중(北海中) 은산명(銀山名) '보리월(菩提月)'에 있음], 명성굴(明星窟) · 정도굴(淨道窟) · 희락굴(喜樂窟)〔이상 세 굴은 명(名) '공덕상(功德相)'에 있음]에 배치되어 있다. 즉 이 굴 등은 왕시(往時) 여러 보살의 주처(住處)로서 그곳에서 각기 수자(修慈)코 있었는데, 주야로 염부제(閻浮提)에 순회하여 사람으로부터 경원(敬願)을 받았었다. 그때 저마다 과법불처(過法佛處)에서 발원(發願)을 하여 일일일수(一日一獸)로 염부제에 편력하여 교화를 행하기로 하니, 즉 7월 1일 쥐를 기수(其首)로 하여 순차로 순행하되 일수(一獸)가 출행하는 사이 여타 십일수(十一獸)는 굴 내에 수자코 있어, 이것이 십삼 일 만에 다시 수순(首順)의 쥐로 돌아오게 된다. 이곳에 시간적 관념의 성립을 보거니와, 동시에 그 주처도 남서북동으로 배치되어 있어 방위적 의미의 성립까지 보게 된 것이다. 즉 십이신장이 한갓 관념적인 약사불의 십이서원의 실천을 위해 배응(配應)되어 있을 뿐이 아니라, 그곳에 십이연생수가 가지고 있는 시간적 관념과 배합되고 다시 방위적 관념과 배합되어, 십이신장은 곧 십이시와 십이방위에 배합되어 있는 신장으로 되었던 것이다.

이와 같이 약사십이신장이 시간신인 동시에 방위신으로서 배합된 것은, 일찍이 중앙아시아의 투르판(高昌) 지방 베제클리크(Bezekliq) 폐사지(廢寺址)에서 발견된 약사만다라의 벽화에서도 증명되는 바로, 그곳에는 중앙 약사불을 중심으로 사천왕(四天王)과 십이수를 관수(冠首)로 한 십이신장과 다수한 천등부제신(天等部諸神)의 배치가 있었으며, 또 네팔 스와얌부나스사(Swayambunath寺)의 금강성단(金剛聖壇)에도 십이지수가 배식(配飾)되어 있었다 한다. 즉 약사십이신명(藥師十二神明)이 주야 십이시로 십이방위에 있어 수법행자(修法行者)를 옹호한다는 신념은, 한 개의 특별한 잡부밀교적(雜部

密教的) 신앙을 형성하여 그곳에서 한 개의 신주만다라적(神呪曼茶羅的) 의미를 갖고서 여러 불가적 조상방면에 응용하게 된 것이다. 신라 조상사(造像史)에서의 예만 들더라도 경주 원원사지(遠願寺址)에 있는 삼층석탑 두 기(基)의 상층 기단면 십이지상이라든지(도판 77), 황복사지(皇福寺址) 금당 기단면의 십이지상이라든지, 경주 내동면(內東面) 배반리(排盤里) 제이구(第二區) 일명(逸名) 폐사지 불당기지(佛堂基址)에서 발견된 오상석(午像石)이라든지, 구례 화엄사(華嚴寺) 대웅전 앞 서쪽 오층석탑 하단면 십이지상이라든지(도판 76), 이 모두가 이러한 신념에서 경영된 예로 들 수 있을 것이다. 이것은 말하자면 순수한 약사신앙에서만의 산물이라고는 할 수 없을는지 모르겠다. 왜냐하면 이 십이신장이 표현되어 있는 곳엔, 예컨대 원원사의 석탑 같은 데는 다시 제석천(帝釋天)의 권속인 사천왕〔동방지국천(東方持國天) · 남방증장천(南方增長天) · 서방광목천(西方廣目天) · 북방다문천(北方多聞天)〕이 합쳐서 표현되어 있고, 화엄사 탑파에는 이 사천왕 외에 사천왕의 소령(所領) 귀중(鬼衆)인 건달바(乾闥婆) · 비사사(毘舍闍)(동방), 구반다(鳩槃茶) · 벽려다(薛荔多)(남방), 용(龍) · 부단나(富單那)(서방), 야차(夜叉) · 나찰(羅刹)(북방)의 팔부중이 합쳐져 있어 그곳에 천등부잡신에 대한 혼여(混輿)가 있어, 말하자면 십이신장이 이러한 방위잡신의 하나로 신앙되었음을 알겠다.

그러나 이러한 천등부잡신이 예의 투르판 지방의 약사만다라도(藥師曼茶羅圖)에서와 같이 그대로 곧 약사정토(藥師淨土)도 옹호하고 있는 신장들로 표현되어 있는 만큼, 결국 약사신앙으로 말미암아 약사십이신장이란 것도 한 개의 권여(權輿)로서 그들 여러 신과 함께 신앙의 적(的)이 된 것이라 해석할 수 있어, 이곳에 오히려 약사신앙이란 것이 신앙의 전 영역에 침투되어 있는 것이라 할 수 있을 것이다. 마치 사천왕 · 팔부중이 사천왕 · 팔부중으로서보다도 팔부중은 사천왕의 권실(權實)로 말미암아, 사천왕은 제석천의 권실로 말미암아 권여 있는 대상이 된 것과 같은 것이니, 사천왕 · 팔부중에 만일 제석

천이란 본령이 없었던들 그리 신앙될 것인지 의심된 것인 것과 같이, 십이신장의 저러한 신앙은 결국 그 소령(所領)이 약사불이란 데서 그 의미가 있었을 것이다. 다만 잡부밀교적 신주신앙(神呪信仰)으로 말미암아 그 본령인 약사불의 존재는 희미해졌을는지 몰라도 십이신장의 신앙적 발전은 그 배후에 본령으로서의 약사불이 있음으로써가 아닐까 한다. 이 뜻에서 나는 신라통일대에 비로소 나타난 능묘병풍석(陵墓屛風石)에서의 십이초수 경영 의사를 이해하고자 한다.

신라 능묘로서 십이초수가 있는 것을 열거하면 다음과 같다.

진덕왕릉(眞德王陵) ─ 경주군 견곡면(見谷面) 오류리(五柳里).
성덕왕릉(聖德王陵) ─ 경주군 내동면(內東面) 조양리(朝陽里).(도판 78)

76. 화엄사 서오층탑의 팔부중상.
전남 구례.

77. 원원사지(遠願寺址) 동삼층석탑. 경북 경주.

78. 성덕왕릉(聖德王陵)의 전경. 경북 경주.

경덕왕릉(景德王陵) ― 경주군 내남면(內南面)

　　　　　　　　　덕천리(德泉里) · 부지리(鳧池里).

헌덕왕릉(憲德王陵) ― 경주군 천북면(川北面) 동천리(東川里).

흥덕왕릉(興德王陵) ― 경주군 강서면(江西面) 육통리(六通里).(도판 79)

괘릉(掛陵) ― 경주군 외동면(外東面) 괘릉리.(도판 81, 82)

전(傳) 김유신묘(金庾信墓) ― 경주군 경주읍 충효리(忠孝里).

　　　　　　　　　(도판 80, 83)

구정리(九政里) 방형분(方形墳) ― 경주군 외동면 구정리.

이상 열거한 것들의 각기 왕릉 및 김유신묘라는 것은 모두 후대에 지칭된 명
칭들로, 반드시 모두 그대로 믿을 것이 못 됨은 이미 여러 학자들로 말미암아
변증(辨證)된 바가 많다. 그러므로 이곳에 다시 설명하지 아니하고 임시 가칭

79. 흥덕왕릉(興德王陵)의 미상. 80. 전(傳) 김유신묘(金庾信墓)의 오상.

으로서 원용함에 그치겠는데, 이제 십이지조상(十二支彫像)의 조각수법에 의해 순차를 세운다면 성덕왕릉이란 것이 원조독립(圓彫獨立) 정면상(正面像)을 하고 있어 우선 발생사적으로 제일위에 두겠고, 다음에 일곱 기(基)는 모두 병풍면석에 부조로 되어 있는데 그 중에 괘릉·김유신묘의 것이 가장 우수한 두 예로서 제이위에 있겠고, 구정리 방형분의 것이 소형이나 다음에 있겠고, 그 다음으로 헌덕왕릉·경덕왕릉·흥덕왕릉의 순차가 되어 진덕왕릉의 것이 가장 저위(低位)에 서게 된다.

이 양식사적 순위란 대체에 있어 또한 시대사적 순위도 되는 것이니까 이 점에서도 왕릉 명칭에 대한 전칭(傳稱)에의 비판이 서겠지만, 지금 이것의 흑백을 가림은 이곳 나의 목적이 아니므로 문제시외 하겠거니와, 다음으로 성덕왕릉이란 것이 사실 성덕왕릉이라 할진대 분묘 바깥 호석(護石)에 십이지상을 이와 같이 경영함이 대개 이때 시작된 것인 것만은 생각해 둘 만한 일일까 한다.

여담이나 이곳에 십이지초수의 형식으로써 유별(類別)시킨다 하면 모두 수

81. 괘릉(掛陵)의 미상.　　　　　82. 괘릉의 오상.

수인신(獸首人身)으로, 김유신묘 및 헌덕왕릉의 것만이 평복(平服)에 무기를
들고 모두 우향을 하고 있고〔헌덕왕릉의 것은 자(子)·축(丑)·인(寅)·묘
(卯)·해(亥)의 다섯 석(石)만이 잔존해 있어 이것들이 모두 우향이므로 다른
것도 그러하리라 생각될 뿐이다〕, 여개(餘皆) 능묘의 것은 모두 무장집병(武
裝執兵)의 상인데 십이지가 전부 정향(正向)한 것은 성덕왕릉 한 기뿐이요〔구
정리 방형분의 것은 오상석(午像石)만이 정향하여 드러나 있고 다른 여러 석
(石)은 매몰되어 분명하지 못하나 원래 사방 정형에 배치된 것인즉 정면이었
을 것으로 상상된다〕, 경덕왕릉 및 흥덕왕릉의 것은 자(子)·묘(卯)·오
(午)·유(酉) 네 석(石)이 정면하고 있고 그 양 협(脇)에 있는 상은 각기 자·
묘·오·유로 향하여 좌우로 순향(順向)하고 있다. 예컨대 해(亥)는 자(子)를
향해 우면, 축(丑)은 자(子)를 향해 좌면하고 있듯이 되어 있다. 괘릉에선 자
(子)·오(午)만이 정향하고(도판 82) 축(丑)·인(寅)·묘(卯)·진(辰)·사
(巳)는 우향, 미(未)·신(申)·유(酉)·술(戌)·해(亥)는 좌향(도판 81), 진

83. 전 김유신묘 출토 오상(午像).

덕왕릉의 것은 축·인·묘·진·사가 우향, 자·오·미·신·유·술·해가 좌향으로 되어 있다.

　이것을 다시 말하면 성덕왕릉의 것은 모두 정향이요, 김유신묘·헌덕왕릉의 것은 우향 우순(右順)으로 도형(圖形), 괘릉의 것은 자(子)·오(午)만이 정면하고 여타는 오를 향해 좌우에서 몰려든 호형(弧形), 진덕왕릉 것은 중심정향(中心正向)이 없이 사(巳)·오(午) 간을 중심으로 좌우에서 몰려든 형식이로되 —좌향이 두 석(石) 많아서 균제(均齊)되지 못함, 경덕왕릉 및 홍덕왕릉 것은 동서남북상(東西南北像)이 정향하되〔경덕왕릉의 유상(酉像)만은 다소 우향〕 그 좌우측의 것이 각기 정상(正像)을 중심으로 협시(脇侍)처럼 되어 있

음— 즉 정제성을 두고 논한다면 성덕왕릉 것이 발생사적 제일위의 의미를 충분히 갖고, 진덕왕릉 것은 가장 난조(亂調)의 것으로 최저위에 있고, 김유신묘·헌덕왕릉(이것은 다소 불분명이지만) 것은 우순일원(右順一圓)의 단순원만성을 갖고, 괘릉·경덕왕릉·흥덕왕릉 것은 기교로운 것이로되 괘릉 것은 그 시초적인 의미를 갖고, 경덕·흥덕 양 능의 것이 가장 기교롭되 그곳의 불상배치법에 있어서 삼존불 식의 사면불 배합법이 연상된다 하겠다.

각설, 능묘관계의 십이지상을 사용함은 중국에서 비롯한 것으로『중국명기(中國明器)』[1]에 의하면 한나라의 건안(建安) 연호〔후한 헌제대(獻帝代), 신라 내해왕대(奈解王代)〕가 있는 십이지광전(十二支壙塼)이 산동도서관(山東圖書館) 내에 있다 한다. 이후 위진(魏晉) 육조(六朝) 간의 사실은 불명이나 당대(唐代)에 들어서는 영휘(永徽) 6년(무열왕 2년), 개원(開元) 2년(성덕왕 13년)의 것이 최고(最古)의 예로, 도용(陶俑)으로 또는 묘지명(墓誌銘) 연식(緣飾)에 사용된 것들이 발견되어 있다. 뿐만 아니라『당회요(唐會要)』'헌종(憲宗) 원화(元和) 원년' 조에는 명기 수에 대한 제한이 있으되, 예컨대 "文武官及庶人喪葬 三品以上明器九十事四神十二時在內 문무관 및 서인이 상을 당해 장례를 치를 때 삼품 이상은 명기(明器) 아흔 가지 일, 사신(四神), 십이시(十二時)가 안에 있다"운운의 구가 있어 사신 및 십이지의 명기가 부장(副葬)되었던 것을 알 수 있다. 조선에서도 분광(墳壙) 내벽에 또는 석관(石棺) 주위에 십이시신(十二時神)을 그린 것이 고려 유물에 있지만, 이러한 여러 예를 본다면 신라 능묘에서의 십이지상의 표현도 같은 의태가 발전된 것으로, 말하자면 인도의 영향하에서, 약사신앙의 영향하에서 된 것이 아니라는 견해를 내세울 수도 있다. 이것은 여러 가지 의미에서도 일단 인정할 수 있는 의견이니, 본래 이 십이시신의 사상은 인도의 그것과 독립되어 중국 자체에서도 발생하여 민간신앙에 뇌고(牢固)한 뿌리를 박고 있었던 것임은 이미 세간이 주지하는 바이다. 간지고(幹支考)에

黃帝內傳曰 帝旣斬蚩尤 命大撓造甲子正時 月令章句曰 大撓探五行二情 占斗剛
所建 於是作甲乙以名日 謂之幹作子丑以名月 謂之支支幹 相配以成六旬

『황제내전(黃帝內傳)』에 이르기를 "황제가 이미 치우(蚩尤)를 참수하고 대요(大撓)에게
명하여 갑자(甲子)와 정시(正時)를 조절하도록 했다"라고 했다.「월령(月令)」장구(章句)에
이르기를 "대요(大撓)가 오행과 음양을 탐구해 두강(斗剛)을 점쳐 세운 바가 있다. 이에 갑
을(甲乙)을 만들어 날의 이름으로 삼았는데 간(幹)이라고 이르고, 자축(子丑)을 만들어 달
의 이름으로 삼았는데 그것을 일러 지(支)라고 했다. 간(幹)과 지(支)가 서로 배합되어 육
순(六旬, 육십 일)을 이룬다"라고 했다.

이라 하여 천간지지(天干地支)가 처음에는 시간적 의미를 갖고 발생되었으나,
후에는 오행팔괘(五行八卦)와 합쳐져 이십사방위에 배합됨으로부터 공간적
의미도 생겨 공간적 도수순리(度數循理)도 표시하는 것이 되었다. 그리하고
이 십이지에 십이수를 배합시키는 것은 한대 왕충(王充)의 『논형(論衡)』에 벌
써 보이는 바로, 자못 인도의 그것과 다른 점은 인(寅)의 사자가 호랑이〔虎〕로
대신되어 있음이다. 낙랑시대(樂浪時代)의 유물 중에도 이 십간십이지와 성수
(星宿) 방위를 표시한 식점천지반(式占天地盤)이란 것이 발견된 것이 있어 불
교 전래 이전에 십이시신에 대한 일반 풍수적 신앙에서의 유용(流用)임을 알
수 있다. 말하자면 십이시신의 동양적 원류는 인도에서 찾을 것도 없이 중국
은 중국대로의 발전이 있었다. 조선에서도 중국의 이것을 인도의 그것보다 먼
저 받아들였을 것은 물론이다. 그러므로 이러한 원류적 입장에서 본다면 능묘
에의 이 십이시신의 표현이란 인도의 불가적 방위신에서의 영향이 있기 전에
중국의 풍수오행적 방위신앙에서의 유전형태임이 인정될 것이다.

그러나 일반 문화의 변천이란 원원적(源元的) 형태로서 순수히 보지(保持)
된다기보다, 문화의 교류로 말미암아 혼여되고 혼여됨으로 말미암아 다시 복
잡한 고차적인 향상 발전을 보이는 것이니, 이제 이 경우에 있어서도 재래 중

국 고유의 시공적 호신관념(護神觀念)에 불교가 전수됨으로 말미암아 유사한 성질의 것이 다시 복합되었을 것은 용이히 상상할 수 있는 점으로, 원원사탑, 화엄사탑, 황복사지 및 일명(逸名) 폐사지 기단면 등 일반 불찰(佛刹)에 표현된 십이지상과 능묘 관계에 표현된 십이지상이 형태·수법·방위 등 동일한 입장에서 적용되어 있는 것을 볼 때, 그곳에 중국의 오행사상과 인도의 방위신 관념의 혼여를 시인하지 아니할 수 없을 것이다. 불교에 있어서 특히 이 방위신주(方位神呪)의 신밀수법(神密修法)으로써 일대(一代)의 교화를 퍼뜨리기로는 문무왕대 명랑법사(明朗法師)가 유명하다.

(唐高宗) 鍊兵五十萬 以薛邦爲帥 欲伐新羅 時義相師西學入唐 來見仁問 仁問以事諭之 相乃東還上聞 王甚憚之 會群臣問防禦策 角干金天尊曰 近有明朗法師入龍宮 傳秘法以來 請詔問之 朗奏曰 狼山之南有神遊林 創四天王寺於其地 開設道場則可矣 時有貞州使走報曰 唐兵無數至我境 廻槧海上 王召明朗曰 事已逼至如何 朗曰 以彩帛假搆矣 王以彩帛營寺 草搆五方神像 以瑜珈明僧十二員 明朗爲上首 作文豆婁秘密之法 時唐羅兵未交接 風濤怒起 唐舡皆沒於水 後改刱寺 名四天王寺(『三國遺史』卷二)

(당 고종) 오십만 군사를 조련하여 설방(薛邦)을 대장으로 삼아 신라를 치려 했다. 이때 의상법사가 불법 공부를 위해 당나라에 들어가 있던 중에 인문(仁問)을 찾아와 보니 인문이 이 일을 그에게 알려 주었다. 의상이 곧 귀국해 왕에게 보고했더니 왕이 매우 염려해 여러 신하들을 모아 놓고 방어할 계책을 물었다. 각간 김천존(金天尊)이 말하기를, "요즘 명랑법사라는 이가 있어 용궁에 들어가서 비법을 받아 왔다고 하오니 한번 물어보소서" 하였다. 명랑이 왕에게 아뢰되, "낭산(狼山) 남쪽에 신유림(神遊林)이 있는바, 그곳에 사천왕사(四天王寺)를 짓고 도량(道場)을 개설하면 될 것이옵니다" 라고 하였다. 이때에 정주(貞州, 지금의 경기도 개풍 지방)에서 사람이 달려와 급보하기를, "당나라 군사들이 수없이 우리나라 지경까지 와서 바다 위에 순회하고 있사옵니다" 라고 하였다. 왕이 명랑을 불러 말하기를 "일이 벌써 절박하게 되었으니 어떻게 하면 좋겠는가?" 하니, 명랑이 말하기를 "채색

비단으로써 절을 임시로 만들면 됩니다" 하여, 왕이 채색 비단으로 절집을 꾸리고 풀[草]로 오방(동·서·남·북·중앙)의 신상을 꾸려 놓고 유가명승(瑜珈明僧, 불교의 한 종파로서 밀교의 중) 열두 명이 명랑법사를 우두머리로 삼아 문두루(文豆婁, 술법의 명칭)의 비밀 술 법을 썼다. 이때 당나라 군사와 신라 군사가 아직 교전을 하지 않았는데 풍랑이 크게 일어 나서 당나라 배가 모두 물에 침몰했다. 뒤에 절을 고쳐 지어 사천왕사라 불렀다.(『삼국유 사』 권2)[2]

란 것으로, 탑에 십이지상이 새겨진 원원사도 이 신인종(神印宗)의 명랑법사의 손으로 창건된 사찰이라 한다. 즉 방위신에 대한 신앙은 재래 중국적인 것에서 다시 불교적 박차를 얻어 일반이 고조되었던 것이니, 중국에선 다만 분광 내 명기(明器)로서나 묘지 연식에만 조식(彫飾)되었던 것이, 조선의 신라에 와서 병풍석의 외호(外護)로 나타나게 된 특수 원인은 이러한 새로운 불가적인 만다라적 전개 사상에서 췌득(揣得) 창안(創案)된 것이 아닐까 생각된다. 즉 그곳에 불가적 새로운 해석에서의 한 발전이 있다고 생각하는 바이다. 그 이유는 일반이 십이지시의 표현방법의 변천을 상상해 볼 때, 처음에는 그것이 추상적인 본원성질(本源性質)로 말미암아 다만 문자적인 것으로서 표현되었고(한대 식점천지반이 그 예), 다음에는 이 추상적인 것을 구체적인 것을 빌려 설명하자니까 순수한 십이수의 동물적 표현만을 빌렸을 것이요〔수경(隋鏡)에 이 예를 들 수 있다〕, 다시 그것이 신장의 의미가 발생 부가됨에서 이것을 수 수인신(獸首人神)의 것으로 표현하게 되었고〔당대(唐代)·신라의 여러 예〕, 신장의 인격성이 고조됨으로부터 수관(獸冠) 또는 집수(執獸)의 인수인신적 (人首人身的) 표현이 성립되었을 것이니(고려 이후)〔중국에서는 근대에 와서 다시 또 변하여 이 십이지초를 고사(故事)에 부합시켜 도화병풍(圖畵屛風)을 만들어 폭(幅)에 분(分)한다 한다. 즉 동파포서(東坡捕鼠)·우각괘서(牛角掛 書)·변장자호(卞莊刺虎)가 첫째요, 토백유휘(兎魄流輝)·화룡점정(畵龍點

睛)・고조참사(高祖斬蛇)가 둘째요, 백락상마(伯樂相馬)・용녀목양(龍女牧羊)・유기사원(由基射猿)이 셋째요, 처종계담(處宗雞談)・황이기서(黃耳寄書)・목저수충(牧猪守忠)이 넷째다], 이와 같이 이 십이지초를 인신적(人身的) 신장의 형태로 번안(飜案)하게 된 동기는 곧 불가의 영향이 그 원인이 아닐까 생각되는 까닭이다. 즉 중국에 있어선 대개 당초(唐初)부터인가 하니, 천부신앙(天部信仰)의 밀교적 비밀수법신앙(秘密修法信仰)과 같이 출발한 것이 아닐까 한다. 중국에서는 다시 당대(唐代)에 들어 사신(四神)이 불가의 사천왕의 형태로 전변(轉變)된 흔적이 있다.[2] 그것이 얼마만한 보편성을 갖고 후대에 전승되었을는지는 의문이고 조선에서는 그 예를 아직 모르겠으나, 사신이 이와 같이 사천왕상으로 환치된 일례만 보더라도 중국의 십이지가 인형(人形)을 가진 십이신장으로 전형(轉形)된 것도 같은 의미에서 그곳에 불가의 영향이란 것을 생각할 수 있다. (경덕왕릉 및 흥덕왕릉의 십이지초 배열법이 삼존사면불 배열법과 유사함도 그 좋은 예의 하나일까 한다.)

그러나 이로 말미암아 십이지신상은 약사신앙에서 점점 멀어져 잡신적인 방향으로 기울어져 들어갔으나 십이신장은 본래가 약사불의 권속이다. 그러므로 약사신앙의 잡신적인 방향으로의 퇴락과 그 이후의 문제는 잡신적인 방향, 민속적인 방향에서 찾지 아니하지 못하게 되었겠지만, 이만한 신교적(信教的) 방향의 변천이 원류적(源流的)으로 불가약사신앙이란 곳의 한 계기점이라고 생각되고, 또 그러니만큼 능묘제(陵墓制)의 한 새로운 조형양식을 형성한 신라 능묘의 십이지초 경영은 그 배후의 본령적 존재인 약사불을 잊지 못할 것이다. 이것이 곧 '약사신앙이 신라 조형미술에 끼친 영향의 한 장면' 이란 것으로 그것은 실로 중요한 한 장면이라 아니할 수 없는 것이다. 이로써 나의 독단적 의견 피력의 소이(所以)로 삼겠다. 박아군자(博雅君子)의 호의적 수정이 있으면 더욱 감사히 생각하겠다.

신라와 고려의 예술문화 비교시론(比較試論)

한 나라 문화의 역사적 과정을 정치적 혁명 계기(契機)에 의해 양분해 가지고 그 시간적 유동 계기(繼起)의 사태를 공간적으로 환립(換立)시켜 비교라는 것을 꾀할 때, 과정의 고물고물하는 뉘앙스를 의식적으로 전제(剪除)하여 간단화하지 아니할 수 없고, 생생한 약동적 사실을 기계적으로 단작(斷斫) 분리하여 맥(脈)은 물론이요 각을 떠 놓지 않을 수 없고, 복잡다채한 문화색을 단순한 이원색(二元色)으로 칠해 군중을 색맹에 걸리게 하지 아니할 수 없으니, 인간의 사고란 것이 아무리 단편적인 개념으로써 하는 것이기로서니 복잡을 단순시키지 않으면 이해하지 못하고 복잡을 규구화(規矩化)하지 않으면 이해하지 못하는, 소위 인간의 이해력이란 것이 너무나 규승적(規繩的)임을 새삼스러이 깨닫지 않을 수 없는 동시에 이해의 단순은 사상(事相)의 복잡으로 말미암아 다시 궤훼(潰毁)되고 이해의 규구는 사상의 유동으로 말미암아 다시 파조(破調)될 때, 파궤(破潰)를 본성으로 하는 자연력의 강대(强大)와 공작(工作)을 본성으로 하는 인간의 이해력 사이의 끊임없는 윤회적 상침작용(相侵作用)이 너무나 운명적으로 결련(結連)되어 있는 것을 어찌할 수 없다. 몽롱하고 복잡하고 부정형인 자연의 사태를 분해하고 단작해 한 개의 틀[型] 속에 잡아넣음으로써 지적 종합작용 즉 이해작용이 성립되며, 형(型)과 형을 비교함으로써 이질적인 것을 발견하고 이질적인 것을 발견함으로써 우리의 지식내용이란 것이 성립된다면, 종합과 분석 즉 일원론과 이원론의 숙명적 기전(起

顚) 번복(飜覆)의 관계를 우리는 영원히 벗지 못할 것이니, 이곳 과제(課題)에 걸쳐진 신라·고려 양조(兩朝) 문화의 이해방법에 있어서도 비록 그것이 정경(政經)·예문(藝文)·신교(信敎) 전반에 대한 광범한 것이 아니요, 일부 예술문화에 국한된 것이라도 우리는 두 개의 이질적인 형을 찾아 세우고 그 굴레를 쓰고 들어가지 아니할 수 없다.

각설, 동방의 광명을 외치는 금계(金鷄)의 전설은 조선땅에서 문화의 시원적 발상(發祥)의 서기(瑞氣)를 상징하고 개국전설에 끌려 돌아다니는 용궁의 '돼지〔豚〕'는 일반 발전된 문화, 순치(馴致)된 문화를 계승하지 아니하지 못할 시간상 정위(定位)를 운명적으로 가지고 있으니, 그러므로 모든 문화운동에 있어 창안·개척·건설의 생동하는 기개를 신라문화에서 볼 수 있었음에 대조해 모든 문화의 모방적 의태·계승·결집의 상태를 고려문화에서 볼 수 있다. 석기·철기·토기를 발명해 생활의 풍화(豐化)와 전개를 획책해 노예 획득과 부족 결집에서 국가를 형성한 것은 역사의 선편(先鞭), 역사의 제일엽(第一葉)을 걷고 만들고 있던 신라의 면(免)하지 못할 과정이었고, 예성강 연안에 반거(盤據)하여 상선(商船) 화식(貨殖)의 이(利)로써 국가의 발상지반(發祥地盤)을 닦다가 봉건문화·귀족문화를 이어받게 된 것은 고려의 행복이었다. 신라의 문화는 계급사회의 구성에서 출발하였고, 고려의 문화는 구성된 계급사회에서 전개되었다. 그러므로 신라의 문화는 가구(架構)에서 통제(統制)로 걸어갔고, 고려의 문화는 회유에서 울결(鬱結)로 흘러갔다.

가구적 문화라는 것은 무엇이냐. 그것은 절조(節調)가 응양(鷹揚)하고 결구(結構)가 굉위(宏偉)하고 기성(氣性)이 오아(聱牙)하고 표현이 취약적(聚約的)임을 말한다. 세부에 치심(致心)하지 아니하고 위의(威儀)에 치중하고 권력의 강대, 기력의 유장(悠長), 포위〔抱圍, 포용(抱容)이 아니다〕의 대도(大度)를 보인다. 그들의 문화란 자아의 반성이 없고 강력의 발휘가 있다. 신위(神威)와 등일(等一)하고 신의(神意)에 통달한 권력은 인간(노예) 획득이 주

장이었고, 그리하여 얻은 인간(노예)은 평면으로 공간으로 광대한 터〔基〕를 잡음에 이용된다. 고고학시대라 명명되어 있고 고분문화시대라 명명되어 있는 고신라기의 유물은 어떠한 조형에서든지 상술한 기품(氣稟)이 응집되어 있다. 비록 척촌(尺寸)에 미만(未滿)한 조그만 명기(明器)에서라도 이러한 특색을 볼 수 있다. 조두형(俎豆形) 고대(高臺)를 가진 와기면(瓦器面)에 뚫어진 격안(格眼)은 뚫어진 구멍〔孔〕이 아니요, 격자(格子)로 결구(結構)된 공안(孔眼)이요(이 표현은 오해하기 쉬운 구절이므로 특히 주의하기 바라는 바이다), 당대 와기에 표현된 격안은 물론 현실수법(現實手法) · 제작수법에 있어서는 뚫어진 구멍이나 이것을 결구된 공안이라 표현한 것은 그 기물의 발생 원태(原態)를 둔 이름이다. 즉 와기는 그 이전에 있었을 편직기물(編織器物)의 재현형식이니 편직기물은 물론 결구된 공안을 갖고 있던 까닭에 그 의태를 보류하고 있는 와기의 공안을 이렇게 설명한 것이다.

또 이것은 후대 기물과 비교하기 위한 커다란 형(型)임을 알아야 한다. 이 와기가 속해 있는 시대와 그에 선행되는 시대를 비교하려면 이 표현은 물론 성립되지 아니한다. 요(要)는 이곳에 거론한 형들은 절대적 언표가 될 수 없고 상대적 언표, 비교하기 위한 언표임을 알아야 한다. (나머지는 모두 이것을 본떴다.) 금동패물(金銅佩物)의 표현에서 투조(透彫)는 극히 평면적이므로 조(彫)나 각(刻)이라 할 것이 못 되고 '오려낸' 것, 소위 절금공예(截金工藝)로 일컫는 가구적 공예들이요, 가장 유명한 금관들도 오려지고 뚫어진 금동판을 엇맞춰 결구에 그친 것들이며, 토제(土製) 우상(偶像) · 우형(偶形) · 명기(明器, fancy form)들도 극히 요점만 전달하고 있는 비조각적인 가구조형들이다. 그러나 이러한 예를 일일이 매거(枚擧)하느니 우리는 이곳에 두 가지 유명 화호(畵壺)를 들어 그곳에 나타난 문화특색을 보자. 하나는 일찍이 이마니시 류(今西龍) 박사로 말미암아 소개된 토기요〔경주 남산에서 발견된 것으로 당지(當地) 이토(伊藤藤太郎) 소장〕 다른 하나는 하마다 세이료 박사로 말미암아 소개된

토기다.〔경주 황남리(皇南里) 한 민가에서 발견되어 지금 교토제대(京都帝大) 고고학연구실에 진열되어 있다〕 전자는 민속적 설화를 표현한 듯한 것이나 그 화의(畵意)가 불명(不明)한 것이요, 후자는 대체에 있어 어렵(漁獵)에 관계있는 그림인 듯하다. 물론 그림이라 하나 음양이 없는 극히 원시적 선화(線畵)요, 그 화의―우리에게 또한 그리 문제 되지 아니하므로 문제시할 필요도 없지만―와 그 화법이 극히 원시적인 채로 시대성을 보이고 있는 듯하다. 예컨대 표현은 극히 인상적이요 서사(敍事)는 극히 우의적(偶意的)이요, 배치는 극히 설화식이요, 대상의 파악은 극히 약화적(略畵的)이요 편의적(便宜的, conventional)이다. 독립된 부분과 부분이 타협적으로 결구되어 있어 마치 독립된 부족과 부족이 극히 합의적으로 연관을 맺고 있는 것과 같다.

요컨대 전 도면은 한 개의 '터만 잡고 벗겨 놓은' 그림을 이루고 있다. 그곳에는 오직 서이(瑞異)에 대한 충실한 서사가 있을 뿐이요, 하등의 사고도 하등의 정서도 없다. 수확(收獲)의 다(多), 획득의 다에 수반된 법열(法悅)이 있을 뿐이요, 하등의 겸손도 하등의 비애도 없다. 이것을 고신라기 고분의 크기와 연결하여 상상하면 모두가 요컨대 권위로써 포위(抱圍)의 대(大), 결구의 대를 욕심부리고 있던 신관적 독재적 노예국가사회의 표징이라 할 수 있다.

이러한 야심, 이러한 권력의 증장(增長)은 기념비적(monumental) 건물에서 가장 알기 쉽게 표현되어 있다. 즉 '권력의 증장은 경외(經嵬)의 최외(崔嵬)를 가져오는' 까닭이니 일본·중화(中華)·오월(吳越)·탁라(托羅)·응유(鷹遊)·말갈(靺鞨)·단국(丹國)·여적(女狄)·예맥(穢貊)의 구초(寇鈔)를 진압하고 인국(고구려·백제)을 조복(調伏)하려는 대망(大望)도 저러한 사회 정경(情景)에서 조장될 수 있었던 대망이었거니와, 칠십삼 척에 이르는 사십구 간(間) 평면의 구층, 높이 삼사백 척 되는 황룡사 대탑의 경영도 실로 저러한 권력사회에 적응된 행사이다. 평지에 돌철(突凸)한 그 탑파의 위세를 상상해 보아라.

南閻浮提 十六大國 五百中國 十千小國 八萬聚落 靡不周旋 皆鑄不成 最後到新
羅國 眞興王鑄之於文仍林

　남염부제(南閻浮提) 열여섯 개 큰 나라와 오백여 개 중간치 나라, 만 개의 작은 나라들과
팔만이나 되는 동리를 모조리 돌아다니면서 갖은 힘을 다 썼으나 어디서도 주조에 성공하
지 못하고, 최후로 신라국에 도착하여 진흥왕이 문잉림(文仍林)에서 부어 만들었다.[1]

했다는 황룡사 장륙존상〔丈六尊像, 무게 삼만오천칠 근, 입황금(入黃金) 만백
구십팔 푼〕및 양 보살〔입철(入鐵) 만이천 근, 황금 만백삼십육 푼〕의 위용(威
容)과 함께 실로 권력사회가 아니면 보지 못할 경영이 아닌가. 지금 전(傳)해
있는 소소한 불상에서도 이러한 특색을 볼 수 있으니, 그 특이한 정면성과 수
직성과 대량성은 신관적 독재적 사회에서 배양된 형식이 아니면 아니 되겠다.
즉 정면성은 '신위(神威)의 장엄'을 상징하는 것이며, 그 수직성은 '권력의 강
대'를 상징하는 것이며, 그 대량성은 '최대한 수입(收入)과 무제한한 수요(需
要)의 행복'을 상징한다. 모든 형식은 기하학적 도상성을 갖고 좌우 균제있게
전후상형(前後相衡)하게 처리되어 있다. 이러한 특색을 소소한 한 개의 불상
을 통해서도 능히 볼 수 있는 것은, 요컨대 당대의 불교까지도 단순한 미신적
존재가 아니요 계급사회에 능동적 동력으로 수립된 신념이었던 것을 용이하
게 추찰할 수 있다.
　즉 신흥의 문화가 재래문화의 배반적 산물로 그곳에 나타날 때 강력한 반발
이 사회 실력(實力)에 순응되어 창조적 종합(schöferische synthēse)으로 전개된
행복된 예이니, 그러므로 이차돈(異次頓)의 목에서 내뿜은 백유(白乳)는 후대
에 미화된 신화일 뿐이나 사실에 있어 그 백광적(白光的) 신념의 순교(殉敎)
였음이 분명하며, 원광법사의 종신계(終身戒, 一曰事君以忠 二曰事親以孝 三曰
交友有信 四曰臨戰無退 五曰殺生有擇 첫째로 충성으로 임금을 섬기는 것이요, 둘째로
효도로써 부모를 섬기는 것이요, 셋째로 친구와 사귀어 신의가 있음이요, 넷째로 싸움에 다

84. 태종무열왕릉(太宗武烈王陵) 귀부(龜趺). 경북 경주.

다라서는 물러섬이 없는 것이요, 다섯째로 생물을 죽이는 데는 가려서 하라는 것이다)[2]는 포화된 노예계급사회를 봉건사회로 전화시키기에 가장 끽긴(喫緊)한 교훈이 아니면 무엇이랴.

무열(武烈)·문무(文武)의 두 대왕과 김인문(金仁問)·김유신(金庾信)의 두 위걸(偉傑)과 자장·원효·의상의 대덕(大德)들은 농숙(濃熟)된 가구적(架構的) 사회, 포화된 집권적 신관적 노예국가를 지양하고, 통제적 봉건적 국가, 신흥의 조각적 사회로 배반(排反)되고 창조될 계기에 섰던 행운아들이었다. 물론 그들의 행운은 우연한 산물이 아니었다. 고구려·백제 양국간의 알력 사이에서 항상 능동적으로 취리(取利)의 활약을 잠행(潛行)하고 있던 역사의 이과(利菓)였다. 꿈에 도취되어 있지 않고 자자(孜孜)히 기회를 엿보고 있던 성념(誠念)의 독행(篤行)의 소과(所果)였다. 신인밀법(神印密法)의 적색적(赤色的) 위열(威烈)은 그들의 '해바라기' 같은 정열을 상징한다. 태종무열왕

85. 감은사지(感恩寺址) 동서탑. 경북 경주.

릉의 귀부(龜趺) 일수(一首)는 이러한 정열을 가장 구체적으로 표현하고 있다.(도판 84) 그것은 구식(舊式)의 도상성을 가장 정화하고 신흥의 기력을 가장 만포(滿抱)하고 있다. 세인은 이 귀부를 가리켜 가장 사생적(寫生的)인 조상(彫像)이라 하나 그 어느 점이 사생적인가를 필자는 이 기회에 반문하고 싶다. 사생적〔내지 사실적(寫實的)·사진적(寫眞的) 등〕이란 것은 현실의 거북과 같다는 말이니 도대체 현실에 이러한 거북이 어디 있는가. 그것은 사생적이 아니요, 실로 가장 순화된 도상이다. 사생과 대립을 갖고 있는 도상의 극치이다. 이러한 순수한 도상이 사생적으로 보인다는 것은 그 언표가 불충분한 것이니, 그 뜻은 요컨대 이 거북이 산 거북의 정신을 가졌다는 뜻일 것이다. 즉 도상을 넘쳐 흘러나오는 생동적인 정신의 소치이다. 극히 이상화된 체구의 형태에서 용출(湧出)하는 기력의 위세가 이상화된 도상성을 사실적으로 살리고 있는 것이다. 즉 가구적 구문화가 통제적 조각적 신문화로 지양되는 계기를 상징하고 있는 것이다. 이것은 과거 문화를 긍정하는 입장에서 적극적으로 그것을 토대로 하고 전개된 예이지만 지양의 방법에는 긍정과 함께 부정도 있음을 간과할 수 없다. 예컨대 소위 과도기의 작품이란 것이 대개 이 부류에 속하는 것이니, 저 유명한 동제 미륵반가상의 자태·호흡·의문(衣紋) 등을 볼 때 확실히 그것은 도상적인 고식(古式)을 배반하고 자유로운 신흥 기분에의 경향을 보이고 있다. 그곳에는 명상(暝想)이 있고 정서가 있다. 그러나 침울한 명상이 아니요 희망의 명상이며, 저회적(低徊的) 정서가 아니요 법열에 찬 정서다. 즉 도상적 부정(否定)은 지양된 정신으로 말미암아 포화되어 있다.

이러한 과도적 형태는(도상의 긍정적인 것과 부정적인 것들의) 통일이 완성된 사회에 들어와서 비로소 한 개의 종합적 조각성, 봉건적 통제성을 보이게 된다. 저 감은사(感恩寺) 석탑을 보라.(도판 85) 이중기단과 삼층탑신과 탑옥(塔屋)이 목조탑파의 구조특질을 모형적(模型的)으로 전하여 이 종류 탑파의 조각적 특질의 발단을 이루고, 가구적 건물의 조각적 괴체(塊體)로의 응결

과정을 보이고 있을뿐더러, 오층 이상의 삼국기 탑파의 적취고도(積聚高度)가 두 기(基)로 분할되어 좌우 보처로 변하게 되어 이곳에 봉건사회의 정제된 위계제도를 상징하듯이 나립(羅立)되었다. 단탑가람(單塔伽藍)이 집권적 신관적 독재적 사회에 부응된 경영이었다면, 조각적으로 응결되고 보처적으로 배열된 양탑가람(兩塔伽藍)은 봉건적 제도상(制度相)을 상징한다. 화엄일승(華嚴一乘)의 대집결은 이러한 사회의 산물이다. 통제있는 배열은 봉건사회의 이상이다. 무열왕 이전의 기념비적 분묘와 문무왕 이후의 흥덕왕대까지의 정연한 조각적 분묘를 비교하라. 그것보다도 토함산의 석굴을 보아라. 팔부중, 두인왕, 사천왕, 사보살, 십대제자, 십일면관음, 팔부보살의 정연한 배열, 이것을 통제하고 진좌(鎭坐)해 있는 촉지항마의 석가장륙의 위용, 신라 봉건사회의 이상은 이곳에 응결되어 있고 결정(結晶)되어 있다.(도판 46-52 참조) 그것은 실로 한 개의 절정이다. 외우(外憂)도 없고 내환(內患)도 없는 극히 이상적인 현실사회, 만족한 사회, 지배계급은 영웅주의를 떠나 극히 안온(安穩)된 풍양(豊穰)한 생활에서 명랑한 향가(鄕歌)를 부르고 풍월도(風月道)에 젖어 있고 미타정토(彌陀淨土)까지 이 생을 연장하며 비로광명(毘盧光明)에 영원히 포옹되어 있기를 발원하게 되었다. 모든 조형의, 문화의 고전적 형태는 이때에 성취되었다. 명랑한 규격, 정제된 호흡, 화엄된 경영, 기교로운 장식, 협화적 음률, 운문적 시문(詩文) 등….

그러나 이러한 행복한 생활도 요컨대 역사의 바퀴 위에 걸려 있는 것이요 지속적으로 흘러가는 시간 위에 놓여 있는 것이니, 외환(外患)의 고초를 맛보지 않은 것만은 다행이나 변증적 발전은 자체 내의 반정작용(反正作用)으로써 충분히 추진된다. 즉 봉건사회의 포화에서 생겨나는 자체의 분해작용이니, 봉건제후의 무엄(無嚴)된 배반(背叛)과 엄정된 제도에 대한 부자유, 불공평의 원망과 사원경제(寺院經濟)의 독립이탈과 민중의 급격한 빈궁화와 왕위의 실추 등 여러 가지 사회현상을 들 수 있는 중에도, 신라 예술문화의 근간을 이루었

던 불교 그 자체도 선구산(禪九山)의 발생이 도회(都會)를 떠나 산림으로 은둔하게 되었던 관계로, 통일 후반기의 예술적 조형을 도회에서 찾을 수 없고 오로지 산림선찰(山林禪刹)로 찾게 되었으니 도회의 타락, 귀족문화의 타락은 실로 이 점만에서도 들 수 있겠거니와, 최치원(崔致遠) 형제의 은둔과 변절도 신라말의 타상(墮相)이 아니면 아니 되겠다. 도회에서의 속된 미신과 속된 향락과 속된 분쟁을 이곳에 적을 필요도 없겠다. 그것은 전반기의 조각적 통제적 문화에 정반(正反)되는 해이(懈弛)된 저회적 문화였다. 우리는 이것을 산림선찰의 조형예술에서 실증할 수 있으니, 오늘날 신라통일 후반기의 조형예술이 산지가람에 모두 남게 된 것은 후대의 병화(兵火) 침략의 위(危)가 그 벽타(僻他)에 있던 관계로 모피(冒避)되었다는 우연한 결과보다도, 왕후권귀(王侯權貴)의 귀의(歸依)를 입어 획득된 장원(莊園)의 대(大)가 불교 자체로 하여금 국가와 사회에서 이탈하여 능히 독존하게 했던 역사적 인과의 소치였다 할 것이니, 탑파와 불상과 묘탑과 묘탑비가 후기 예술문화의 일반상을 보이고 있다 하겠다. 특히 불상은 그 수가 매우 적으나 현존된 소수의 형식에서도 통일기의 명랑한 위력과 이상적 고전 형태를 볼 수 없고 규격의 해이와 이상의 몰락과 사실(寫實)로서의 경향 등 공통적 약점을 지적할 수 있을뿐더러, 『고려사』「열전」'최승로(崔承老)' 중에

新羅之季 經像 皆用金銀 奢侈過度 終底滅亡 使商賈 竊毀佛像 轉相賣買 以營生産
신라 말년에 불경과 불상들에 모두 다 금은을 썼으며 사치가 과도하였기 때문에 끝내 멸망했으며, 장사치로 하여금 불상을 절취하고 파괴하며 이리저리 굴려 매매하여 제 살림을 꾸리는 지경에 이르렀습니다.[3]

이라고 있는 바와 같이, 상설(像設)의 화치(華侈)는 타락된 신라사회로 하여금 불교 자체의 존엄까지도 훼손하게 했으니, 세속을 떠나 비록 산림에 청절

(淸節)을 보수(保守)했다 하지만 세풍은 이곳까지도 침범하고 있었던 것을 알수 있다. 즉 그들의 예술이 산림에서 독자적으로 발전된 듯하지만 시대의 형(型)과 시대의 감정을 이탈하지 못했던 소식을 알 수 있다. 예컨대 탑파에 있어 기단 측면에 안상이 새겨지고 상복석(上伏石)의 면이 옥개와 같은 굴곡과 경사를 갖고 제일탑신의 받침돌이 화식(華飾)된 삽석(揷石)으로 되어 있고 옥석의 헌미굴곡(軒尾屈曲)이 심해지는 등 탑파로서의 구조적 특질을 잃고 한갓 수식적 장식으로의 의태로 기울어져 간다. 이러한 경향은 선림(禪林)에 독특한 조형예술인 묘탑비의 특별한 발전 동기가 되었는지도 모르겠다. 즉 생활을 수식〔가식(假飾)〕하려는 의태이니 치도(緇徒)에게 화식(華飾)이 무슨 상관이겠느냐만, 대지주요 대교주요 대권주인 그 위세를 보이기 위한 수식이, 즉 건묘(建墓) 수풍비(樹豊碑)의 풍(風)이 비록 당자(當者)는 겸손과 계식(戒飾)을 보인 예가 있다 하더라도 일반태를 이루게 되었다. 이리하여 그 묘탑에 그 묘비에 회화적 조식(彫飾)이 가식(加飾)되어 사회의 저회적 기분을 가장 구체적으로 표현하게 되었다.

이러한 가식의 사회는 내적으로나 외적으로나 개혁될 풍파를 배태하고 있었으니 후고구려〔태봉(泰封)〕·후백제의 분열적 파쟁(派爭)이 즉 그것이다. 도선(道詵)의 풍수비보(風水裨補), 작제건(作帝建)의 용궁신화, 발삽사(勃颯寺)의 경면신화(鏡面神話) 등등 우민(愚民)을 환롱(幻弄)에 집어넣고 일방 무력의 권위로 시협(示脅)하여 건국을 꾀할 수밖에 없었던 고려의 창업은 신라의 그것과 같이 명랑하지 못했고 간단하지 못했지만, 통일의 위업은 신라에 그 선례가 있었으니 그를 모방해 탑파를 공양함으로써 불력의 조자(助資)를 입었던 것이다. 『고려사』「열전(列傳)」'최응(崔凝)'에

昔新羅造九層塔 遂成一統之業 今欲開京建七層塔 西京建九層塔 冀借玄功 除群醜 合三韓爲一家

옛날에 신라가 구층탑을 만들고 드디어 통일의 위업을 이룩했다. 이제 개경에 칠층탑을 건조하고 서경에 구층탑을 건축하여, 현묘한 공덕을 빌려 여러 악당들을 제거하고 삼한을 통일하려 한다.[4]

라는 것이 고려 의식의 일반(一斑)을 보이는 것이라 할 수 있다. 그러나 이곳에 주의할 것은 그 건탑의식이 같은 듯하나 내용에 있어 서로 상반되는 점이니, 저 신라의 건탑의욕은 하나의 신념이었고 고려의 건탑의욕은 하나의 미신이었던 것이다. 신념과 미신을 어디서 구별하는가. 전자는 창안적이요 후자는 모방적인 데서 구별할 수 있다. 신라가 인국(隣國)을 조복(調伏)하기 위해 건립하는 탑파를 그 적국(敵國)의 노장〔奴匠, 백제의 아비지(阿非知)〕으로 하여금 당사(當事)하게 했으니 그 얼마나 대담한 태도이랴. 그 얼마나 방약무인(傍若無人)한 태도이냐. 우리가 신라문화를 적색(赤色)으로 표현하고자 함은 그 신념의 이와 같은 강력이 있음으로써이다. 그러나 신라사회를 계승한 고려 태조는 술책과 겸손과 종순(從順)과 회유를 묘용(妙用)하지 아니할 수 없는 처지에 있었다. 그는 신라 말기의 경제적 세력을 장악하고 있는 사원 대덕에 대한 아유겸손(阿諛謙遜)을 극도로 갖고 있었다. 『여사제강(麗史提綱)』에

王患齊民多避役爲僧 崔凝請除佛法 王曰 新羅之季 佛氏之說 入人骨髓 人以爲死生禍福 皆佛所爲 今三韓甫一 人心未定 若遽除佛法 必生反側矣

많은 백성들이 부역(賦役)을 피하여 중이 된다고 왕이 걱정을 하니, 최응이 불법을 없애버리자고 청했다. 왕이 말하기를, "신라의 말엽에 불씨(佛氏)의 설(說)이 사람들의 골수에 들어가서, 사람들은 생사화복(生死禍福)이 모두 부처의 하는 일이라고 생각한다. 지금 삼한이 겨우 통일되어 인심이 아직 안정되지 아니하는데, 만약 갑자기 불법을 제거한다면 반드시 반측(反側)할 일이 일어날 것이다"라고 했다.[5]

라 있는 한 구는 그 내심의 충실한 고백이거니와, 소위 『십훈요(十訓要)』 중에

我國家大業 必資諸佛護衛之力 故創禪敎寺院 差遣住持焚修 使各治其業 後世 姦臣執政 徇僧請謁 各業寺社 爭相換奪切宜禁之

우리 국가의 왕업은 반드시 모든 부처의 호위하는 힘을 받아야 한다. 그러므로 선종과 교종의 사원들을 창건하고 주지들을 임명해 불도를 닦음으로써 각각 자기 직책을 다하도록 하는 것이다. 그런데 후세에 간신이 권력을 잡으면 승려들의 청촉을 받아 모든 사원을 서로 쟁탈하게 될 것이니 이런 일을 엄격히 금지하여야 한다.

라 하여 불가에 대한 극도의 아유와 성심(誠心)을 보이고, 한편으로 승세(僧勢)의 증장(增長)을 겁내어

諸寺院 皆道詵 推占山水順逆 而開創 道詵云 吾所占定外 妄加創造 則損薄地德 祚業不永 朕念後世國王 公侯 后妃 朝臣 各稱願堂 或增創造 則大可憂也 新羅之末 競造浮屠 衰損地德 以底於亡 可不戒哉

모든 사원들은 모두 도선(道詵)의 의견에 의하여 국내 산천의 좋고 나쁜 것을 가려서 창건한 것이다. 도선이 이르기를, "제가 선정한 이외에 함부로 사원을 짓는다면 지덕(地德)을 훼손시켜 국운이 길지 못할 것입니다"라고 하였다. 짐이 생각하건대 후세의 국왕·공후·왕비·대관들이 각기 원당(願堂)이라는 명칭으로 더 많은 사원들을 증축할 것이니 이것이 매우 근심되는 바이다. 신라 말기에 사원들을 야단스럽게 세워서 지덕을 훼손시켰고 결국은 나라가 멸망했으니 어찌 경계할 일이 아니겠는가.

라 하여 도선의 고식(高識)과 풍수의 비법(秘法)의 배후에 숨어 암암리에 사원경제의 세력에 대한 경고를 내렸으나, 이미 지구 자체에서 불교 그 자신이 퇴세를 밟고 있던 때라 그 잡신적(雜信的) 퇴세에 인연(因緣)된 일반의 미신적 행위는 막을 도리가 없었고 거기에 따른 사원의 세력을 누를 수 없었으니, 그러므로 이능화의 『조선불교통사』에

自有此訓以後 終高麗之世 二十七王 罔或違越 敬事三寶 凡受菩薩戒 設經道場
燃燈飯僧 不可勝擧 可謂世世蕭帝家家蓮社 上自王公戚里宰輔巨室 以至陋巷人民
惟佛之外 無所事也

이 가르침이 있은 뒤로부터 고려의 세상이 끝날 때까지, 스물일곱 왕이 혹 어기거나 넘
긴 자가 없었으며 삼보(三寶)를 공경히 섬겼다. 대저 보살계(菩薩戒)를 받고 도량에서 강경
을 배설했으며, 연등회(燃燈會)와 반승(飯僧)은 이루 다 거론할 수 없다. 대대로 임금은 양
(梁)나라 소씨 황제와 같았고 집집마다 백련결사가 있다고 이를 만하다. 위로는 왕공과 외
척 재상가의 큰 집안으로부터 누추한 골목에 사는 백성들에게 이르기까지 오직 부처 이외
에는 섬기는 바가 없었다.

라는 적절한 개평(槪評)을 보게 된 것이다. 이와 아울러 고려문화의 중요한 근
간을 이루고 있던 동력으로서 간과할 수 없는 것은 신라 봉건사회에서 세력적
존재로 배양된 토호귀족(土豪貴族)의 귀화이다. 고려의 창업개국의 훈신(勳
臣)은 대개 시석간(矢石間)에 죽고 고려문화의 형성은 거의 신부(新付)의 신
라귀족 토호(土豪)로 말미암아 되었다 해도 과언이 아니다.

그러므로 고려문화의 출발은 강력한 시위(示威)와 함께 회유적 온정주의에
서 시작되지 않을 수 없고 또 신라의 그것을 많이 계승하게 되었다. 이곳에 승
도의 발호(勃扈)와 아울러 귀족 발호의 근인(根因)이 있었던 것이며, 겸하여
신라적 조형의 연장〔현재 극초기적(極初期的) 조형유물로는 탑·상(像)·비
(碑) 등에 대개 한정되어 있다〕을 보게 된 것이다. 이리하여 그 건국초에 있어
조형적으로 신라의 여풍이 잔예(殘曳)하고 있었으나 국가 신흥의 기운은 경제
와 제도와 권세와 신교(信敎)의 정돈과 평형을 얻어 신라 말기의 저회적 정서
적 예술성을 지양하고 새로운 생동적 예술이 창성(創成)되려는 기운의 싹이
보였으나, 얼마 아니하여 거란의 대거 입구(入寇)는 이러한 희망을 다시 흩뜨
리고 말았다. 그러나 요행히 거국적 제난사업(除難事業)은 외환을 일시 진압
할 수 있었다 하더라도, 예술의 고전주의·이상주의로서의 만회(挽回)는 가

망이 없었다. 즉 민력의 피폐와 귀족의 강권공작(強權工作)이 양립할 수 없는 데서 문화의 비극은 연출된 것이다. 현종대 건물조형이 비록 저 신라통일초의 이상형을 재현하지는 못했다 하더라도 고려조를 통하여 전무후무한 위세를 보이고 있었던 것은, 일시 전승기분(戰勝氣分)의 표징이었고 영구히 지속될 조형이 아니었다. 대난(大難)을 당하여 왕실이 몽진(蒙塵)하고 있음에도 불구하고 단난(端難)을 오직 간경(刊經)으로써 기원하고 있었던 신료(臣僚)의 행태는 얼마나 고식(姑息)된 미신적 행위이련만, 그래도 그것이 고종대 몽고병란을 입어 국가가 전혀 초래(草萊)에 귀(歸)하고 말았을 적에 적극적 행위는 하나도 없이 팔만장경(八萬藏經)을 복간하여 순전히 불력에 의해 이적적(異蹟的) 구출을 기원하고 있던〔실로 이렇게 철저한 타력본원(他力本願)의 사상은 또한 전무후무한 일이다〕것에 비해 다소의 생기(生氣)를 볼 수 있는 것은 서희(徐熙)·강감찬(姜邯贊), 기타 다소의 적극적 군사행동이 있었던 까닭이다. 이것은 마치 신라통일초에 있어 일대 국란에 임했을 적에 한편으론 사천왕사·망덕사(望德寺) 등 밀찰(密刹)의 건립으로써 화난(禍難)을 배제하고, 다른 한편으로는 상하 일신의 합일된 적극적 군사(軍事)의 행동이 있었음과 다소의 유사성을 보이고 있는 것이다.

이리하여 그 예술문화에 고려로서 다시 보기 어려운 생기를 느끼게 될 것이나 그러나 저 신라통일초의 그것과 비교해 수단(數段)의 명랑성이 부족한 것은, 요컨대 저것은 신라 자신의 순수한 변증적 추진에서의 소산이었고 이것은 퇴폐난숙(頹廢爛熟)으로 기울어 들어간 타국〔신라는 고려에 있어 타국이다. 고려는 그 정치적 출발이 결코 신라를 계승한 것이 아니요 신라와 별리(別離)된 국가로서 출발한 것이다. 고려 건국정신에는 신라의 정권을 통합하려는 의식이 있었고 그것을 계승하는 것으로는 생각하지 않았던 것을 주의해야 한다. 고려 태조 건국사상에 궁예(弓裔)에 대한 혁명관념은 보여도 신라에 대해서는 혁명의 사상이 보이지 않는다〕의 문화를 토대로 하고 그 위에 올라선 부여적

(扶餘的) 정신(고려는 신라보다 유목민족적 정신이 많다)의 잡혼(雜婚)에다가 일국의 발전상(發展上) 필요하지도 않고 기대하지도 않던 이방세력의 내구(來寇)로 말미암은 여러 가지 잡박(雜駁)된 형세로 인해, 기우(氣宇)의 웅대(雄大)는 볼 수 있었을지언정 예술문화에 있어 명랑한 이상적 순수성이란 것을 볼 수 없게 된 것이다. 즉 거란난(契丹難) 평정으로 말미암아 획득된 수만 항로(降虜) 중에 공기(工技) 정통(精通)한 자는 장작감(將作監)에 예속되어 고려 공예에 다대한 발전을 촉진했다는 사실 등은 고려 예술문화의 비순수성을 증명하는 것이거니와, 다시 일방으로 평화시대에 들어서도 중국[오대(五代)의 난(亂), 요(遼)·금(金)·송(宋)의 난]의 빈번한 내란으로 말미암은 송나라 사람의 도피 귀화가 많아 그 공장(工匠)이 고려예술에 다대한 영향을 끼치고, 몽고에 복속된 이후의 고려예술이란 것은 거의 모두 원공(元工)으로 말미암아 되었다 해도 과언이 아닐 만큼, 고려예술의 순수성이란 전체로 보증하지 못할 만큼 되었던 것이다. 이리하여 고려예술은 극히 복잡하며 단편적이며 무체계적인 특징을 보이게 된 것이다.

하여간 현종대, 이 국난의 평정으로 말미암아 고려의 귀족계급사회는 착착 그 지반을 닦게 되었으나, 그들은 이미 계급적 번영을 꾀하기 위해 안일의 길과 수렴의 방법과 강권의 수단을 부릴 줄 알았고 현세의 이익과 미래의 왕생을 위해 불교에 전적(專的) 귀의(歸依)를 신념으로가 아니라 미신적으로 바치게 되었다. 이곳에 지배계급과 승려 사이의 결탁 사실은 일일이 매거할 필요도 없고, 나말대(羅末代)부터 곤궁에 신음하던 민중은 여초(麗初)의 창이(創痍)가 쾌유하기 전에 다시 병화(兵禍)와 착취 밑에 절망의 비애 속으로 떨어지고, 귀족계급들도 전승기분에 일시 도취할 수 있었지만 점차로 자기네들의 세력의 쟁패(爭覇)와 무신(武臣)의 횡포와 왕위(王位)의 무상(無常)과 세사(世事)의 무정(無情) 등 사상과 정서와 행동에 허무주의적 색채를 띠게 했으니, 그들의 예술문화가 향락적이요 낭만적이요 허무적이요 저회적임은 이러한 사태에

서 나온 것이다. 조선예술의 가장 특색을 이루는 '정적(靜寂)의 미'가 구체적
으로 발휘되기는 실로 이때부터이다. 고려의 문화가 회화적이라 한 것은 이러
한 기분의, 이러한 정서의 문화였던 까닭이다.

造物弄人如弄幻	조물주의 사람 놀리기 요술이나 진배없고
達人觀幻似觀身	달인은 요술 보길 제 몸 보듯 하네.
人生幻化同爲一	인생이나 환술은 같은 것이라
畢竟誰眞復匪眞	결국은 누가 참이요 누가 참이 아니런가.[6]

이 한 구절의 시는 이규보(李奎報)의 시로 고려 전반의 사회·인생관을 가장
구체적으로 표현하고 있는 명구(名句)라 아니할 수 없다. 그들에게는 자연에
대한 고만(高慢)이 없고 인생에 대한 연애(憐愛)가 있었다. 그들의 호화로운
유락(遊樂)에도 가련한 정서가 흘러 있다.

淸寧齋南麓 構丁字閣 扁曰衆美亭 亭之南澗 築土石貯水 岸上作茅亭 鳧雁蘆葦
宛如江湖之狀 泛舟其中 令小童棹歌魚唱
청녕재(淸寧齋) 남쪽 산록에 정자각(丁字閣)을 짓고 중미정(衆美亭)이라고 편액을 달았
다. 중미정의 남쪽 골짜기에 토석을 쌓아 물을 괴게 하고, 언덕 위에 모정(茅亭)을 짓고 오
리와 기러기에 갈대가 곁들여져, 강호(江湖)의 형상이 완연했다. 그 가운데에 배를 띄우고
어린아이들을 시켜 뱃노래와 어부노래를 부르게 했다.[7]

은 축지경영(築池經營)에 있어 그 회화적 정취를 충분히 보이는 것이지만,

初作亭 役卒私賚糧 一卒 貧甚不能自給 役徒共分飯一匙食之 一日 其妻 具食來
餉 且曰 宜召所親共之 卒曰 家貧 何以備辦 將私於人而得之乎 豈竊人所有乎 妻曰
貌醜 誰與私 性拙 安能盜 但翦髮買來耳 因示其首 卒 嗚咽不能食 聞者悲之

처음 이 정자를 지을 때에 역졸로 하여금 본인이 식량을 싸 오게 했는데, 한 역군이 매우 가난해서 마련하지 못해 역군들이 밥 한 숟가락씩을 나눠 주어 먹었다. 하루는 그의 아내가 음식을 갖추어 가지고 와서 남편에게 먹이고 말하기를, "친한 사람을 불러서 함께 먹으시오" 했다. 역군이 말하기를, "집이 가난한데 어떻게 장만했는가. 다른 남자와 관계하고 얻어 왔는가. 아니면 남의 것을 훔쳐 왔는가" 하니, 아내가 말하기를 "얼굴이 추하니 누가 가까이하며, 성질이 옹졸하니 어찌 도둑질을 하겠소. 다만 머리를 깎아 팔아서 사 가지고 왔소" 하고 이내 그 머리를 보이니, 그 역군은 목이 메어 먹지 못하고, 듣는 자도 슬퍼했다.[8]

라 한 것은 다만 조그마한 일례지만 고려사에는 이러한 민고(民苦)의 애화(哀話)가 곳곳에 보인다.

고려조에 있어 불교가 융성하다 하나 그 잡신적(雜信的) 방면을 제외하고 정통적인 것을 찾아본다면 이 모두 적멸위락(寂滅爲樂)이 주요, 적선삼매(寂禪三昧)가 주다. 화려한 듯한 조형에는 애조가 항상 흘러 있다. 고려자기는 지금 잔존된 유물로서 이러한 정서를 가장 잘 갖고 있다 하겠다. 어떤 외국인이 고려도자기 감상기 한 구에서 다음과 같이 말하였다.

"만일 신(神)에 달(達)하는 도(道)는? 하고 묻는 사람이 있다면 지금의 나는 언하(言下)에 '고려도자기를 통해서'라고 대답하기에 주저하지 않으리" 하고서,

아마 세계 각국의 도자기를 통해 고려조 도자기만큼 정적한 마음에 부(富)한 도기는 없을 것이다. 그 정적함은 나로 하여금 고려도자기를 볼 때마다 언제든지 '무(無)'에 상도(想到)하게 한다. 허다한 청자와 백자, 이러한 기물은 허무의 세계에서 만들어진 것을 느끼게 한다. 무엇이든지 집착된 곳이 없는 마음, 그것은 모든 깨끗한 것, 아름다운 것, 깊은 것이 흘러나오는 근원이지만 우리의 고려도자기도 또한 바로 그러한 마음의 소산이다. 닷자로 사람의 마음에 울리는 그 도자의 형태나, 비할 수 없는 내면적 깊이를 가진 그 색채나, 매

우 가늘고 자유를 극한 그 조선(彫線)이나, 이들이 무엇이나 모두 그러한 마음에서 나온 데 지나지 아니하다.

한 개의 상감청자의 주병(酒瓶), 상부는 부르고 하부는 야위어서 전체로 자못 세장(細長)한 감을 준다. 기(器)의 전면에는 흑과 백으로써 버들모양이 상감되어 있다. 그 형과 모양에서 나타나 흐르는 듯한 선은 확실히 무(無)의 자태가 아니냐. 한 장의 청자의 접시, 그 농청(濃靑)한 유면(釉面)은 심연을 생각하게 하고 음각된 야화(野花)의 모양은 가는 맛을 한껏 다했다. 무의 산물이 아니고 무엇이랴. 한 개의 백자사발, 그것은 회다 하기엔 너무나 푸르고 푸르다 하기엔 너무나 회다. 깨끗하고 그윽하게 고요한 그 색조는 무의 세계에서 빠져나온 것임을 생각하게 한다.

동양정신의 극치는 정적(靜寂)이요 정적의 극치가 무라 할진대, 무의 세계의 소산인 고려도기야말로 동양정신의 극치라 해도 감히 과언이 아니리라.〔우치야마 쇼조(內山省三) 저,『조선도자기감상』〕

고려의 예술문화는 문종대를 중심으로 그 전후가 가장 황금시대를 이루었으나 요컨대 그것은 회화적 낭만적 예술이었다. 신라예술이 음영 없는 환희의 예술이었다면, 고려의 예술은 음영이 깊은 비애의 예술이었다. 그것은 귀족의 영화가 높아질수록 뿌리 깊게 퍼져 들어갔다. 몽고의 화란(禍亂)으로 말미암아 민생이 도륙(屠戮)되고 여리(閭里)가 침폐(沈廢)되는 고경(苦境)을 당하면서도 귀족의 노략보다 오히려 낫다고 민중이 부르짖었다 하니 당시 위정(爲政)의 타락을 짐작할 만하지 아니하냐. 예술의 허무화 · 저회화가 의당하지 아니하냐.

고려의 사회는, 귀족사회는 이곳에 포화되었다. 궁극된 길에 다다랐다. 사회는 혁명을 기다리고 있었으나 몽고에 복속된 이후의 고려사회는 상하가 그 창이에 허덕이며 아무런 발동도 내지 못하고, 여진(女眞) · 왜구(倭寇) · 홍적

(紅賊)의 틈바구니에서 오직 원실(元室)의 배후 보호로 말미암아 천식(喘息)을 근보(僅保)하고 있었다. 그럼에도 불구하고 암군우주(暗君愚主)와 망신요승(妄臣妖僧)의 무위(無爲)한 정책과 탁란(濁亂)된 비행(匪行)은 한갓 수렴과 착취와 가정(苛政)에 빠져 있어 국가는 위축될 대로 위축되어 갔다. 이러한 시대에 있어 권귀(權貴)도 아무런 적극적 행동이 없이 다만 미신에 물젖어 사경공덕(寫經功德)으로 말미암아 〔이때 사경신앙(寫經信仰)이 발달된 것은 교리사상(敎理史上) 여러 이설(理說)이 있을 것이나 다만 표면적으로만 하더라도 조탑조형(造塔造型)보다 극히 간단하고 용이한 공덕업이었을 것이다〕 현세와 내세의 이익만을 기구(冀求)하고 있었다면 그 사회 정경은 다시 묻지 않아도 알 만하다. 필자는 이 시대의 문화를 공예적이라 명명하려 하나니 이는 위에서 말한 바와 같은 그 울결된 정경(情景), 위축된 정경을 말함이다. 이때의 예술은 다른 모든 문화와 함께 생기를 잃고 있다. 연복사(演福寺)의 종, 경천사(敬天寺)의 탑, 공민왕의 능(陵), 다소 정제(整齊)하고 명랑한 듯한 묘작(妙作)이 없지 않으나 그것은 고려인의 소작(所作)이 아니었다. 고려인에게는 오직 위축되어 가는 도자가 남아 있고 미신적 사경예술만 남아 있다. 이러고서야 조선 태조의 혁명을 어찌 그르다 하랴. 어느 사가(史家)는 몽고병란(蒙古兵亂) 후부터 고려말까지 근 백여 년을 두고 그 안에 벌써 혁명이 일지 아니한 것을 기이하게 논하는 사람도 있지만, 조선 태조의 혁명이야말로 의당 오고야말 역사적 인과였다. 오히려 너무 늦게 왔다고 할 만한 역사적 인과였다. 역사의 앞에는 증오도 동정도 필요하지 않은 것이다. 와야 할 것은 오고야 마는 법이다.

불교가 고려 예술의욕에 끼친 영향의 한 고찰

신라말 고려초에 민중들이 출가피역(出家避役)하는 경향이 방성(方盛)함에 정경상(政經上) 불안을 고려 태조가 느끼지 아니한 바 아니었으나, 태조 자신[1]이 벌써 불교에 물젖어 있어[2] 한편으로는 민심의 수람(收攬)과 사원세력의 조자(助資)를 얻기 위해 그들을 두호(杜護)하지 아니할 수 없었고, 다른 한편으로는 그래도 후대의 발호작란(跋扈作亂)을 원려(遠慮)하여 사원남립(寺院濫立)·사재겸병(寺財兼倂)의 폐(弊)를『도선비기(道詵秘記)』에 의해 계훈(戒訓)하지 아니치 못했지만, 역대 제왕은 태조의 이 오의(奧意)[3]를 이해하지 못하고 오히려 승과선시(僧科選試)의 제(制)를 열어 승려의 관료화의 길을 열고 국사(國師)·왕사(王師)의 승제를 열어 교권을 강화하고 권귀헌면(權貴軒冕)의 수계(受戒)로부터 사서천예(士庶賤隷)의 출가에 이르기까지, 거국(擧國)이 삼보(三寶)의 노(奴)가 되고 사시(捨施)의 성풍(盛風)은 사원경제의 국가적 경제에서의 이탈을 더욱더 조장해 갔다.

차간(此間)에 있어 불교 자체는 가지기도(加持祈禱)의 타력본원(他力本願)에 떨어져 일반 민중에 미신적으로 젖어 들어가 혹은 무격(巫覡)의 기불(祈祓) 행사와 혼잡되어 있고, 그렇지 아니하면 무위적멸(無爲寂滅)을 위주(爲主)하여 청담도풍(淸談道風)과 혼여되어 있어 청건(淸健)한 신교(信敎)를 이루지 못한 채 승려의 요속화(妖俗化), 사원의 유원화(遊園化) 등 반갑지 못한 일반적 불순한 혼란상태는 도리어 고려 전반의 정경·예문·신교·습속 등

백반범사(百般凡事)에 영향되지 아니한 바 없다고 해도 가하다. 특히 감각적인 것을 통해 정관(靜觀)의 길로 들어가려는 예술의 본성과 감각적인 것을 차견(遮遣)함으로써 정관의 길로 들어가려는 종교의 본성은 방편적으로 적극 소극의 차가 있을지언정 결국 이로동귀(異路同歸)라 귀착되는 그 이상향은 한곳에 있는 까닭에, 당대 불교의 융성으로 말미암은 불교적 영향이란 실로 지대한 바가 있었다고 본다. 물론 당대 예술의 어떠한 것을 보면 일견 불교와는 관계가 없을 듯하나, 그러나 다시 돌이켜 그 내면적 정신을 관류(貫流)하고 있는 것을 반성한다면 어느 하나 불교적 정신에서 벗어날 것이 없다. 도신적(道神的) 사상이라든지 예술의 자율성 등도 동양에 있어선 적어도 이 불교적 영향을 무시하고서는 도저히 이해할 수 없다. 고려조에 있어서의 같은 경향을 우리는 하필 중국의 영향이란 것만을 염두에 두고 논할 것이 아니라, 역사적 사회적으로 고려 자체도 그 불교적 기반(羈絆)을 벗어날 수 없었던 것으로 보지 아니할 수 없다. 그리하고 고려예술에 있어서의 불교의 영향이란 구체적으로 말한다면 심학(心學)을 위주한 선종이 그 대본(大本)되는 것이라 하겠으니, 모든 적상(蹟象)을 차견하고 직지돈오(直指頓悟)를 주장하는 그곳에 고려예술로 하여금 특히 객관적 형해(形骸)에 구애(拘碍)하지 않고 주관적 심성을 고조하는 동기를 이루게 한 것이다.

夫浮屠氏之法 一也 或稱禪或稱敎 何也 佛心謂之禪 佛說爲之敎 敎也者 得法之具也 沿而得之 則筌蹄也 芻狗也 如或不然 桎梏文字 而迷其指歸 則終身遑遑 求佛甚勤 而見效轉遲也 若禪者 佛與祖見性之一印也 夫靈源本覺 如月淸淨 本無點埃 苟不爲妄情所染 有以廻光返照 懸解超悟 則自家己分 直趣菩提 其路甚捷 其功甚速 是禪之爲無上大乘也(『東國李相國集』卷二五,「大安寺同前榜」)

대저 부도씨(浮屠氏)의 법은 한 가지인데, 혹은 선(禪)이라고도 칭하고 혹은 교(敎)라고도 칭하는 것은 어째서인가. 불심(佛心)을 선이라 이르고 불설(佛說)을 교라 이른다. 교라

는 것은 법을 얻는 도구이니, 법을 얻고 나면 곧 아무 소용 없는 것이 되고 만다. 만일 그렇지 않고 문자에 얽매여서 그 귀추를 모르면 종신토록 허둥지둥해, 부처를 구하는 마음이 매우 근실할지라도 효과를 보는 것은 더딜 것이다. 선이란 것은 부처와 조사가 견성(見性)하던 한 법이다. 대저 영원(靈源) 본각(本覺)은 달처럼 깨끗해 본래 한 점의 티끌도 없는 것이니, 진실로 망정(妄情)에 물든 바가 되지 아니하여 그 광조(光照)를 돌이켜 깊이 깨달음이 있으면 자신이 곧장 보리(菩提)에 나아가게 될 것이매, 그 길이 매우 빠르고 그 공효가 매우 신속하다. 이것이 바로 선(禪)이 더없는 대승(大乘)이 되는 것이다.〔『동국이상국집』권 25, 「대안사에서 행하는 담선방(談禪榜)」〕[1]

란 것은 간단하나마 고려 일반의 불교에 대한 경향성질을 표현하고 있는 것이라 할 수 있으니, 이와 같이 형해적〔이곳에서는 교학(敎學)으로 표현되어 있다〕인 것을 떠나서 주관적인 것으로의 경도 경향, 특히 노첩공속(路捷功速)의 길을 취해 직취보리(直趣菩提)하기를 기도하는 그들의 이면에는, 이리하여 식재연명(息災延命)하고 적멸위락(寂滅爲樂)하기를 기원하는 그들의 심정의 이면에는 권위의 무상, 병란의 빈기(頻起), 계급의 알력수렴(軋轢收斂) 등 국가사회적으로 불안하던 그들 생활의 소극적 허무성과 관련되어 있다. 권귀는 향락안일(享樂安逸)을 탐하고 승려는 무위한거(無爲閑居)를 원하여 그 밑에 깔려 있는 민중은 참생(慘生)에서 헤어나지 못했으니, 인(因)은 과(果)를 이루고 과는 인을 이루어 불행한 고륜(苦輪)은 고려조 오백 년간에 상하에 항전(恒轉)하고 있었다. 노장(老莊)의 청담(淸談), 연명(淵明)의 은일(隱逸)이 심학(心學)의 정적과 함께 고려조 정취의 일반을 이루다시피 된 것도 이러한 사회성으로 말미암아서이고, 그들의 낭만적 향락성, 문학적 산문성, 회화적 저회성도 이러한 사회정경에서 배양된 경향성의 소산이었다.

　이러한 생활감정, 이러한 사상경향에서 산출되는 예술이란 고전적 명랑성을 가질 수는 도저히 없고, 낭만적 정서적 음영이 심각한 것으로 나타난다. 즉 현실의 생활은 음참(陰慘)하고 사상은 회삽(晦澁)하나, 그로 말미암아 예술에

나타난 음영의 대(大)는 실로 크고 큰 것이었다. 음영이 적은 신라의 예술은 한껏 명랑하고 장엄한 것이므로 누구나 알기 쉽고, 종교적 분위(氛圍)가 적은 조선조의 예술은 윤기 없는 소조(疎燥)한 편으로 기울어졌으나, 정서에 살고 형이상(形而上)에 물젖은 고려조의 예술은 '낙극(樂極)의 애조(哀調)' '적조(寂照)의 기운(氣韻)'을 다분히 가지고 있었다.

그러면 이러한 특색을 우리는 우선 건축에서 볼 수 있겠는가. 조선의 건축이란 원래가 계급적 억제가 많았던 것으로 민옥(民屋)에서는 하등의 미적 조형을 볼 수 없었고 계급적 건물, 장위적(張威的) 건물에서만 미적 형태를 볼 수 있었던 것이다. 더욱이 그 계급적 장위의 건물은 순전히 중국 계통에 속해 있던 것으로, 중국 건물은 원래 신전건물을 갖지 아니한 '이시위중(以示威重)'적 권속적(權俗的) 건물이었다. 불교가 중국에 수입될 때도 양식적으로 하등의 변형을 입지 않고 철두철미 그들의 궁전·사사(寺祠) 양식으로써 대용하고 있었던 것이다. 불교의 독특한 건물이라는 탑파까지도 인도 원식(原式)의 복분식(覆盆式) 부도(浮屠)가 아니라, 그것은 오직 퇴화된 모형으로 수식적으로 고루(高樓) 정상(頂上)에 놓였을 뿐이요, 탑파건물이란 중국 고유의 고루건물로서 처리되었던 것이다. 물론 건물 부분에 있어 탑파 중심에 찰주(擦柱)가 경영된다든지 상륜(相輪)이 옥상(屋上)에 놓인다든지 하는 것은 불탑 특유의 규약으로 보통 건물에는 없는 것이나, 건축양식은 그대로 중국 원유(原有)의 것이었으며 다른 건물에 있어서도 와당무늬·벽화장식 등에 연화·인동·불상·불구(佛具) 등 기타 여러 가지 도상이 있었다 하더라도, 그것은 요컨대 외부적 부분적 수식에 그친 것이요 건축의 양식 그 자체에는 하등의 불교적 영향이 없었던 것이다. 뿐만 아니라 같은 계통 속에 들어 있던 고려의 계급건물도 불교의 융성으로 말미암아 그 조영이 성창(盛昌)되었다뿐이지 특별히 불교로 말미암아 영향된 신양식(新樣式)의 발생이란 것은 없었던 것이다. 그것은 불상이 들어 있으니까 불전(佛殿)이라 하고 승려가 거처함으로써

방장(方丈)이라 할 따름이지, 권귀가 기거한다면 궁전으로, 속인이 거처한다면 민옥(民屋)으로 곧 통용할 수 있을 만큼 되어 있던 건물이었다.

고려조에 있어 한참 기불축회(祈祓祝釐)의 행사가 성행될 때 궁전이 곧 도량(道場)이 되고 궁가를 버려 곧 사찰을 삼을 수 있었음이 이내 곧 불교가 양식적으로 하등의 규약성을 갖지 아니한 까닭이요, 따라서 양식상 영향이란 것이 없었던 소이였다.(이것은 저 그리스의 신전이나 기독교의 성당건물과 비교하면 신전 · 성당들이 얼마나 비실용적이요 순전히 신만을 위한 건물이었던가를 연상할 수 있다) 물론 불찰의 장엄성 즉 그 경영의 대(大)의 영향을 받아 도관(道觀) · 신사(神祠)까지도 고려조에 있어서 최외(崔嵬)히 경영된 것은 인정할 수 있겠고, 또 산지가람 특히 선찰(禪刹)[4]의 유행으로 말미암아 심산유곡에까지 범궁패궐(梵宮貝闕)이 총울(叢鬱)하게 된 것은 불교의 공적이라 할 수 있겠지만, 이러한 것은 요컨대 재래 양식의 경영의 빈다성(頻多性)을 촉진했을 뿐이지 특히 불교로 말미암은 새로운 양식의 발생이란 것은 없었던 것이 아닌가 하고 반문함 직하다. 우리는 이 반문을 물론 수긍하는 자이다. 그러나 우리는 이러한 양식상 문제보다도 건물경영에 있어서 정신적으로 끼친 영향이란 것을 간과할 수 없다. 전에도 말한 바와 같이 당대의 불교는 형해를 무시하고 일절 만사를 자신의 정경각오(淨鏡覺悟)의 기연(機緣)으로 보는 돈오의 심학(心學)이다. 문제는 양식에 있지 않고 정신적으로 진여(眞如)에 귀료(歸了)함에 있다. 심산유곡으로 가람을 끌고 들어간 곳에는 자연의 신비성 · 숭고성 · 장엄성에 동취(同趣)되고 합덕(合德)되려는 곳에 있다. 이것은 노장철학이 자연에 귀일하려는 사상과 동공이곡(同工異曲)에 속하는 것으로 인간적 공기(工技)를 대자연 속으로 흐물흐물하게 녹여 버리고 말려는 정신이다. 무위공관(空觀)은 노불(老佛)을 합일시킨 근기(根機)이지만 고려건축의 자연에 대한 배치를 설정한 원리도 된 것이었다.

今王之所居堂 圓櫨方頂 飛甍連甍 丹碧藻飾 望之潭潭然 依嵩山之脊 蹜道突兀 古木交蔭 殆若嶽祠山寺而已

지금까지도 왕이 거처하는 궁궐의 구조는 둥근 기둥에 모난 두공(頭工)으로 되었고, 날 아갈 듯 연이은 용마루에 울긋불긋 단청으로 꾸며져 바라보면 담담(潭潭)하고, 숭산(嵩山) 등성이에 의지해 있어서 길이 울퉁불퉁 걷기 어려우며, 고목(古木)이 무성하게 얽히어 자 못 악사(嶽祠)·산사(山寺)와 같다.[2]

라 한 것은 고려 망월왕궁(望月王宮)을 두고 말한 것이거니와, 그것이 저 선종 가람의 산지배치법·자연배합법이 무의식중에 따라서 고려 건축의욕의 본성 을 이룬 적례(適例)라 할 수 있지 아니한가. 하필 이 왕거(王居)뿐 아니라 궁사 도 사사도 민가도 능묘도 이 자연배합법을 중요시했으니, 소위 사신(四神) 상 응의 지(地)를 간택(揀擇)하는 풍수비보(風水裨補)의 설이 도선국사(道詵國 師)를 통해 일행선사(一行禪師)의 비법을 전한 것이라 하지만, 그 전래 유서의 문제는 하여간에 그 미신적 추복기원(追福祈願)의 정신을 박탈한다면 실은 자 연에 귀화되려는 정신의 발로였다 할 수 있고, 또 그 미신적 추복기원의 관념 이란 것도 원(原)은 중국 특유의 음양구기(陰陽拘忌)의 설이라 할는지 모르지 만, 고려조에 들어와서의 정신은 불교의 비밀수법의 행사와 다분히 혼잡된 흔 적이 있으니 그것이 비록 잡신적 형태를 취하고 있다 하나 불교적 영향을 무시 할 수 없을 줄 생각된다. 이리하여 혼탁한 이 잡신적 영향은 당대 건축토목의 경영에 다대한 제약을 끼치고 있었지만 이러한 순정(純正)하지 아니한 불교의 영향이란 제외하고 전술한 정상(正常)된 불교적 정신에서의 영향을 다른 곳에 서 또 볼 수 있다.

즉 모정(茅亭)·원지(園池)의 경영에 나타난 불교적 영향이 크니, 일본에서 도 일찍이 선파(禪派) 서원(書院)의 영향을 받아 불단에서 탈화된 도코노마 (とこのま, 床の間)란 것이 일반 민가에까지 한 양식을 이루게 되었고, 또 헌

다분향(獻茶焚香)의 불사(佛事)가 일반화되어 다실(茶室)의 경영과 그에 부대(附帶)된 정원예술이 특수한 발전을 보였던 것이다. 고려에 있어서도 한참 불교가 숭신되어 위로 왕궁후가(王宮侯家)로부터 아래로 여암민실(閭菴民室)에까지 불상·불화·불탑이 봉안되고 기도축리(祈禱祝釐)가 성행되었던 만큼, 일본건축의 도코노마와 같은 형식이 없지 않았으리라고 생각된다. 지금도 개성(開城) 가옥의 제도가 다른 지방의 제도와 달라서 내실주방(內室主房)이 삼간장실(三間長室)을 이루어 남정(南正)해 놓고 북벽삼간(北壁三間)을 통해 '반침(半寢)'이라는 것이 경영되나니, '반침'의 의의가 벌써 일본건축의 도코노마와 유사할 뿐 아니라[5] 지금은 그 용태(用態)가 전연 달라졌다 하더라도 방장(方丈) 선실(禪室)의 불단과 같은 것이 아니었던가 생각된다. 다만 조선에서는 일찍이 불교가 폐기되었고 사회 변도에 따라 저와 같은 문아(文雅)한 형식까지 변양(變樣)되지 못해 반침의 원의를 입증할 아무런 자료도 남기지 아니하고 있으나, 당대에 있어서는 저 일본건축의 도코노마와 유사한 의태를 가졌던 것으로 추측할 수 있을 법하다.

그러나 이러한 양식보다도 고려에 가장 성행되고 애호된 모정·원지의 경영이야말로 확실히 불교적 정신에 물젖은 경영이었다고 할 수 있다. 즉 그것은 은일청적(隱逸淸寂)의 심취의 소산이니, 모정은 분향전다(焚香煎茶)하여 참선하기 위한 선암(禪庵)에서 출발하여 물외(物外)에 한적(閑適)하려는 황로(黃老)의 청의(淸意)와도 합일되었고, 원지는 식련재위(植蓮栽葦)하여 식선(識禪)하기 위한 사지〔사찰에는 보통 연지(蓮池)의 경영이 있었다는 것이다〕에서 출발하여 강호에 소요하려는 은일의 청도(淸度)와도 합여(合如)되었던 것이다.

幽禽入水擘靑羅	그윽한 새가 물에 들어가 푸른 비단을 가르니
微動方池擁蓋荷	온 못을 뒤덮은 연꽃이 살며시 움직이네.

欲識禪心元自淨　참선하는 마음이 원래 스스로 청정함을 알려면

秋蓮濯濯出寒波　맑고 맑은 가을 연꽃이 찬 물결에 솟은 걸 보소.

—『동국이상국집』「次韻惠文長老水多寺八詠 혜문 장로의 '수다사 팔영'에 차운하다」 중 '하지(荷池)'[3]

杜門無客到　문 닫았으니 손은 오지 않고

煮茗與僧期　차를 끓여 먹자고 중과 약속한다.

荷耒且學圃　쟁기 메고 다시 농사 배우니

歸田當有時　전원에 돌아갈 날 있으리라.

貧甘老去早　가난하니 빨리 늙는 것이 좋고

閑厭日斜遲　한가하니 더디 지는 해가 싫구나.

漸欲成衰病　점차로 늙고 병들어 가니

疏慵不啻玆　등한하고 게으름 이뿐 아니다.

—『동국이상국집』「草堂端居 和子美新賃草屋韻 초당에 고요히 거처해 두자미(杜子美, 杜甫)의 '새로 세든 초가'의 운에 화답하여」[4]

焚香道案讀黃庭　도안(道案)에 분향하며 『황정경(黃庭經)』을 읽으니

竟日無人扣竹扃　하루 종일 대사립 두드리는 사람 없다.

千首詩中驕富貴　천 수 시에서는 부귀에 오만하고

一張琴上養襟靈　거문고 한 곡조에 회포를 기른다.

龍山曉霧濃於雨　용산(龍山)의 새벽 안개 비보다 짙고

鵠嶺宵烽遠似星　곡령(鵠嶺)의 밤 봉화 별만큼 멀다.

醉夢欲回殘月白　새벽달 희미한데 취한 꿈 깨려 하니

坐看松影落寒廳　찬 마루에 앉아 솔 그림자 본다.

—『동국이상국집』「鶯溪草堂偶題 앵계 초당에서 우연히 쓰다」[5]

半生光景屬離居　　반평생을 정든 고향 떠나 사니

旅食從來不願餘　　객지에서 밥 먹는 신세 다른 원이 없사외다.

窓外芭蕉饒夜雨　　창 밖의 파초 잎은 밤비에 흐뭇했고

盤中苜蓿富春蔬　　소반 위의 거여목 봄나물이 푸짐하네.

家貧自有簞瓢樂　　집이 가난해도 단표(簞瓢)의 즐거움[6]을 가졌도다.

許拙非因翰墨疏　　생계가 서투르지 문필이 짧기 때문은 아니로세.

時到煙花禪榻畔　　이따금 절을 찾아 선탑 앞에 이르러

坐忘身世等籧廬　　좌망(坐忘)하면 인생이 거려(籧廬) 같은걸.

―『동문선(東文選)』, 이곡(李穀), 「次韻答順菴 차운하여 순암에게 답하다」[7]

陽坡居士愛淸閑　　양파거사(陽坡居士)가 맑고 한가한 것을 사랑한다 하는데

後後紅塵是强顔　　홍진(紅塵)에서 허덕이는 것은 억지로 하는 것이거니.

何日閉門麾俗客　　언제나 문을 닫고 세속 손님 사절하고

焚香相對說溪山　　향 사르고 마주하여 산수 이야길 할 것인가.

―『동문선』, 조계방(曹係芳), 「獻洪侍中彥博 시중 홍언박에게 바치다」[8]

柳巷輕煙寒食後　　버드나무 거리의 가벼운 연기는 한식 뒤요

松山翠色晚晴餘　　송악의 푸른빛은 늦게 갠 다음일세.

苦吟未得賞春句　　괴로이 읊었으나 상춘의 글귀 얻지 못해

還向明窓讀佛書　　도로 밝은 창을 향해 불경을 읽는다.

―『동문선』, 정사도(鄭思道), 「次韻呈韓山君李穎叔 차운하여 한산군 이영숙에게 바치다」[9]

松江叢書不輟草　　송강(松江)의 총서를 그치지 않고 기초하니

紙札相壓筐箱小　　종이가 첩첩하여 상자가 작다.

杞未棘兮菊未莎	구기(枸杞)는 가시가 되지 않았고 국화는 잔디가 되지 않았으니
肯羨人間擊鮮飽	어찌 생선회에 배부른 사람들 부러워하리.
十角吳牛二頃田	다섯 마리 오나라 소가 두 이랑 밭을 가는데
西山朝來一雨好	아침에 한 번 오는 서산 비가 좋더라.
躬負畚鍤理吾稼	몸소 삼태기와 가래삽을 지고 내 농사를 돌보나니
木決騠邊立水鳥	언덕 가에 물새가 섰네.
顧渚又復置茶園	고저에 또 차밭을 두었으니
茶譜水經推堪早	『다보(茶譜)』와 『수경(水經)』을 일찍부터 알았도다
此中淸風知者誰	이 중의 맑은 바람을 그 누가 알랴
涪江漁父紫溪老	부강(涪江)의 어부 자계(紫溪)의 늙은이.
(右夏記天隨子)	〔위는 천수자(天隨子)의 여름 시를 본뜬 것이다〕

—『동문선』, 홍간(洪侃), 「次韻和金鈍村四時歐公韻 김둔촌의 사시시(四時詩) 구양공의 운에 화답하여」[10]

何處難忘酒	어느 곳이든지 술을 잊기는 어려운데
尋眞不遇回	진인(眞人)을 찾아왔다가 만나지 못하고 돌아가네.
書窓明返照	서창(書窓)에는 석양빛이 밝은데
玉篆掩殘灰	옥전(玉篆)은 불 꺼진 재에 가렸도다.
方丈無人守	방장에는 지키는 사람 없고
仙扉盡日開	선비는 종일토록 열려 있네.
園鶯啼老樹	동산 꾀꼬리는 고목에서 울고
庭鶴睡蒼苔	뜰 학은 검푸른 이끼에서 졸고 있네.
道味誰同話	도의 의미를 누구와 함께 이야기하겠는가.
先生去不來	선생이 가서 오지 않는데
深思生感慨	깊이 생각하니 감개(感慨)가 나고

回首重徘徊	머리를 돌려 거듭 배회하네.
把筆留題壁	붓을 잡고 벽에 쓴 것을 남겨 두고
攀欄懶下臺	난간을 붙잡으며 대(臺)에서 내려가기 더디구나.
助吟多態度	시 읊는 것을 도와 경치는 태도가 많아
觸處絶塵埃	닿는 곳마다 티끌이 없구나.
暑氣鑠林下	나무 그늘에 더위 가시고
薰風入殿隈	훈훈한 바람 집에 들어온다.
此時無一盞	이때에 한 잔 없으니
煩慮滌何哉	번거로운 생각을 어찌 씻으리.

―『신증동국여지승람』「개성부」하, '고적'11

이러한 예는 일일이 빈거(頻擧)할 필요도 없지만 재정원지(齋亭園池)의 경영에 얼마나 도불적(道佛的) 영향이 심각했던가를 짐작할 수 있다. 일본건축의 다실·정원의 경영이 순전히 다도(茶道)를 통해 선기(禪機)에 직참(直參)하기 위한 경영이었음에 비해, 고려의 모정·원지의 경영은 단순히 분향전다만을 위한 경영이 아니었다 하더라도 자연에 회귀하여 자연과 동취(同醉)되려는 경영이었다. 저네들은 다실을 스키야[すきや, 數寄室]라 부르고 정원을 하코니와(はこにわ, 箱庭)라 하는 만큼 그들은 자연을 나에게 이끌어 들여서 자연에 귀의했고, 고려의 경영은 나를 자연에게 몸으로써 던져 버려 자연에 귀의하는 태도를 취하고 있었다. 그러므로 양자를 비교하면 전자는 인공의 미, 노력의 미, 초사(焦思)의 미를 통해서 얻은 적미(寂美)였고, 후자는 겸아(謙我)의 미, 무위(無爲)의 미, 방일(放逸)의 미를 통해서 얻은 적미였다. 이를 불교적으로 말하면 전자는 자력적이었고 후자는 타력적이었다고 할 수 있을 것이다. 이와 같이 하여 고려의 건축은 형해적인 것을 던져 버리고 정서적으로 선적(禪寂)에 직참하고 말았다. 그럼으로써 권속적 건물의 장엄에서보다도

모정·원지의 숙적(肅寂)한 경영에서, 양식상 문제보다도 경영배치의 대관적 (大觀的) 입지에서 불교의 영향이 정신적으로 컸던 것을 시인하지 아니할 수 없다.

相公曾此日開筵　　상공은 일찍이 여기서 날마다 자리를 열어

一擲靑錢僅百千　　한 번에 쓰는 청전(靑錢)이 백천(百千)이나 되었다.

借問華堂誰喚出　　묻노니 화려한 집을 누가 새로 지었는고.

不如茅屋舊天然　　초가집 옛날의 그 자연스러움만 못하거니.

(舊有茅亭 臨池環坐飮酒 今易以瓦屋 옛날에는 여기 모정(茅亭)이 있어서 못에

다다라 둘러앉아 술을 마셨다. 지금은 기와집으로 바뀌었다.)

— 이규보(李奎報),「過奇相林園 기상공의 원림을 찾아가서」[12]

위는 그 일반(一斑)을 설명하는 것이라 할 수 있다.

그러나 불교의 이와 같은 정신적 영향은 건축이 자연배경을 가질 수 있는 것이므로 그곳에 용이히 발현될 수 있었고 또 용이히 간취(看取)할 수 있으나, 그러나 항상 개체로서 존재하여 배경을 가질 수 없는, 적어도 갖기 어려운 조각에서는 용이히 나타나기 어려웠고 또 용이히 간취하기 어렵다. 물론 불상의 조소술로 말미암아 중국에서 삼청도상(三淸道像)이 발생되고 일본에서 신위우상(神位偶像)이 발전되듯이, 고려에서도 도상신상(道像神像)이 더러 발전된 모양이나 미술적으로 현재 이렇다 할 만한 것이 남아 있지 않고, 불상도 초기작품의 다소 웅건한 것이 남아 있으나 대개는 신라대의 여운을 공식적으로 남기고 있을 뿐이다. 시대가 뒤질수록 점차 고려의 특색을 발휘하여 연뇨(軟嫋)한 정취를 가진 불상이 소상(小像)을 통해 다소 나타나게는 되었으나, 일본조각에서와 같이 특히 소조·목조를 통해 조사상(祖師像)이 가지고 있는 그회삽유원(晦澁幽遠)한 맛이라든지, 불보살이 가지고 있는 현란한 수식미를 볼

86. 공민왕의 현릉(玄陵). 경기 개성.

수 없게 되었다. 이것을 이론적으로 관찰하면 저네들이 인공을 통해 정적(靜寂)의 선기(禪機)를 탈래(奪來)할 수 있었음에 반해, 고려인은 몸으로써 선기에 해소되고 만 까닭에 조형적으로 이러한 선미(禪味)가 있는 조소를 남기기가 어려웠을뿐더러, 형해를 경시하는 심학 그 자체가 형상성을 떠나서 존재할 수 없는 조각으로 하여금 그 존재성을 희박하게 했다 하겠으며, 외면적으로 불교의 미신적 보급으로 말미암은 일반 수요량의 많음이 기념비적 조법의 조상(彫像)을 남기게 하지 못하고 방편적으로 상의(像意)만 보유하고 있는 편의적 조상만을 남기게 했다고도 할 수 있다.

따라서 조각은 대체에 있어 우상적으로 남아 있었을 뿐이요 미술적인 것으로 남기가 어려웠던 것이다. 안일한거(安逸閑居)를 이상으로 하던 그네들, 타력본원을 이상으로 하고 있던 그네들에게는 조각과 같은 힘찬 예술은 남기기가 어려웠던 것이다. 정열이 희박한 그네들에게는 삼차원의 입체를 파 내려갈

87. 노국공주(魯國公主)의 정릉(正陵). 경기 개성.

힘이 없었던 까닭이다. 이리하여 조각은 도상적인 것으로 흘러갈 운명을 짓고 있었다. 우리는 건축과 조각의 중간적인 존재라고 할 만한 석탑·석등 등이 체량(體量)으로서는 큰 것이 더러 있으나 규격이 조그만 신라대 유품보다 명랑하지 못하고 엄준하지 못한 것은, 그러나 그 놓여진 환경의 자연배경으로 말미암아 다분의 정취성(情趣性)을 가지고 있게 된 것은 상술한 정의(情意)에 부합되는 것이라 하겠으며, 또 신라대의 능석(陵石)들과 고려대의 능석들을 비교할 때 고려대의 것이 얼마나 도상적인 것으로 퇴락되어 있는가를 알 수 있다. 누구는 고려말의 공민왕(恭愍王) 및 노국공주(魯國公主)의 현릉(玄陵)·정릉(正陵)의 경영(도판 86, 87) 및 그 능석을 보고 중흥기분(中興氣分)에 찬 조형같이 말하나, 그러나 역사적 계연에서 볼 때 이것은 적어도 고려 고유의 역사적 사회적 정념을 갖지 아니한 예외적 존재라 할 것이다. 예외적 존재는 전체성에 하등의 영향을 끼치지 못한다. 이것이 예외적 존재임은 재래의 역대

능묘와 비교함으로써 용이히 알 수 있는 것이다.

예컨대 재래의 능묘는 거의 황왕후비(皇王后妃)가 훙어(薨御) 후 단시일간에 경영한 것인 만큼 그곳에 나타난 능석의 조각 성질은 당시 보편된 능력·예술의욕에서 정직하게 조성될 수 있었고 따라서 전체적 역사적 사회적 정의정념(情意情念)을 구현하고 있게 되었고 또 구현하고 있는 것으로 볼 수 있지만, 노국공주의 정릉 및 공민왕의 현릉은 공민왕이 애비(愛妃)의 훙어를 비통한 나머지 왕이 백 년 후 동혈(同穴)하기를 바라고 생전에 국탕(國帑)을 기울여 수년을 두고 경영한 비익총(比翼塚)이다. 그러므로 그 경영 조각이 국가적 실력으로선 월등한 우위에 있던 현종으로부터 인종대까지의 능석보다 도리어 호장(豪壯)한 기세를 보일 수 있었고, 뿐만 아니라 그 경영에 당(當)한 공장(工匠)도 고려의 역사적 사회성에서 태생되고 육성된 고려인이 아니었고 고려조와 역사적 사회성을 달리한 원공(元工)의 소조(所造)였음이 용이히 추측됨에서 예외적 작품으로 간주함에 불가함이 없을 것이다. 이것은 동대(同代)의 가장 거장(巨張)한 경영이었던 왕륜사(王輪寺) 영전(影殿)의 경영이 동량(棟樑)은 비록 고려인이었다 하더라도 실제 공역(工役)에 있어선 원장(元匠) 원세(元世)가 담당하고[6] 있었음에서도 알 수 있는 일이다. 이러한 예외적 존재는 하필 이것뿐이 아니다. 고려 초기의 호화로운 공예도 비고려적인 것으로, 즉 그것은 거란 포로의 공기인(工技人)으로 말미암아[7] 또는 송나라 사람의 유랑민으로 말미암아 생소하게 수입된[8] 공기(工技)의 소산으로 논의되어 있지만, 고려 후기의 걸작으로 치는 작품 중에도 연복사의 종이라든지[9] 이익재(李益齋)의 초상이라든지[10] 안향(安珦)의 초상이라든지[11] 경천사의 십층석탑[12]이 모두 고려인의 소작이 아니었다. 그것은 물론 후대 조선기 미술양식에 다분의 영향을 끼치기는 했으나 고려조에 있어서는 실로 역사적 사회적 계련성이 적은, 따라서 수유불합(水油不合)의 비본연적 작품이었다. 고려조에 있어서는 사회적으로 실로 그러한 패기있고 근력있는 작품을 남길 수 없었던 것이

다. 지금에 와서 본다면 오히려 저 황량한 사지 분롱에 흩어져 있는 태반(苔斑)이, 점착(點着)되고 형태가 몽롱한 상석(像石)들이, 조각적 가치는 전무하다 할지라도 허무청적(虛無淸寂)한 심경은 무엇보다도 잘 표현하고 있다고 할 만하다.

그러므로 이와 같은 정경에 있던 고려로서는 조각적인 것보다도 그것을 좁히고 줄인 공예적인 것에 도리어 그네들의 심정을 충분히 발휘할 수 있었다. 금동착감(金銅錯嵌)·나전칠기(螺鈿漆器)·상감자기(象嵌瓷器) 등이 그것이니 그 현란하고 화욕(華縟)된 품(品)은 귀족적 향락성에 완전히 부합되어 있는 듯하나, 그러나 상형(象形)에서, 윤곽에서, 도안에서 흐르는 섬약미(纖弱味)·적조미(寂照味)·애조미(哀調味)는 숨길 수 없이 나타나 있다. 보상화만(寶相花蔓)·연화·인동 등 공식적 불교장식도상은 제외한다손 치더라도 고려의 도상으로서 가장 특색을 이루고 있는 포위부안(蒲葦鳧雁)·한운야학(閑雲野鶴)·포도자류(葡萄柘榴)가 무위한청(無爲閑淸)한 정취를 다분히 발로(發露)하고 있다. 그 중에도 고려도자는 당대 공예미술을 대표하는 동시에 한 개의 종교적 존재로서 나타나 있다. 즉 그것은 다기(茶器)로서의 불교의 영향과 기물 자체가 내포하고 있는 종교적 정취로 말미암아 중요시된다.

대저 도기의 발달이 음다(飮茶)의 성풍으로 말미암아 촉진되었고 음다의 성풍은 선가(禪家)에서 출발하여 일반화된 것으로,[13] 일찍이 중국에서는 당대(唐代) 육우(陸羽)의 『다경(茶經)』, 노동(盧同)의 다가(茶歌)와 같이 문화묵객간(文化墨客間)의 풍류사(風流事)로까지 전개되었고, 송대에 들어와서는 투다명전(鬪茶茗戰)의 속희(俗戱)까지 있어 도속(道俗)은 물론이고 보편화되었다. 이와 같이 애다(愛茶)의 성풍은 마침내 그 용기(用器)의 발색형태를 중요시하게 되었으니,

越州上 鼎州次 婺州次 岳州次 壽州洪州次 或者 以邢州 處越州上 殊爲不然 若邢

瓷類銀 越瓷類玉 邢不如越 一也 若邢瓷類雪 則越瓷類氷 邢不如越 二也 邢瓷白 而
茶色丹 越瓷靑而 茶色綠 邢不如越 三也 晉杜毓 荈賦所謂 器擇陶揀 出自東甌 甌越
也 甌越州上 口脣不卷 底卷而淺 受半斤已下 越州瓷 岳瓷 皆靑 靑則益茶 茶作白紅
之色 邢州瓷白 茶色紅 壽州瓷黃 茶色紫 洪州瓷褐 茶色黑 悉不宜茶 一陸羽,『茶經』

차 사발은 월주(越州) 것이 상등품이고, 정주(鼎州) 것이 다음이고, 무주(婺州) 것이 다
음이고, 악주(岳州) 것이 다음이고, 수주(壽州) 것이 다음이고, 홍주(洪州) 것이 다음이다.
어떤 사람은 형주(荊州) 것을 월주 것 위에 놓지만 꼭 그렇지는 않다. 가령 형주산(荊州産)
자기(瓷器)가 은과 같은 유형이라면 월주산 자기는 옥과 같은 유형이니, 형주산이 월주산
만 못한 첫번째 이유다. 가령 형주산 자기가 눈과 같은 유형이라면 월주산 자기는 얼음과
같은 유형이니, 형주산이 월주산만 못한 두번째 이유다. 형주산 자기는 백색이요 차는 붉은
빛깔이며, 월주산 자기는 청색이고 차 빛깔은 녹색이니, 형주산이 월주산보다 못한 세번째
이유다. 진나라 두육(杜毓)의 「천부(荈賦)」에는 이른바 "질그릇을 고르고 가리는 것은 동구
(東甌)로부터 나왔다"라고 하는데, 구(甌)는 곧 월주다. 사발은 월주산이 상등품인데, 그
입술이 말리지 않았고 바닥이 불룩하게 굽으면서도 얕아서 반 되 미만을 받아들인다. 월주
의 자기와 악주의 자기는 모두 청색인데, 청색이면 차에 유익하다. 차가 흰빛을 띤 붉은색
이 되는 것은 형주 자기가 백색이요 차 빛깔은 홍색이기 때문이다. 수주 자기는 황색이요
차 빛깔은 자주색이며, 홍주 자기는 갈색이요 차 빛깔은 흑색으로 모두 차와 어울리지 않는
다.―육우,『다경』

茶色白 宜墨盞 建安所造者紺黑 紋如兎毫 其杯微厚 熁之久熱難冷 最爲要用 出
他處者 或薄或色異 皆不及也 一顧元慶,『茶譜』

차 빛깔이 희면 검은 잔이 잘 어울린다. 건안(建安)에 만들어진 것은 감흑색으로, 무늬
가 토끼의 털과 같다. 그 잔은 약간 두텁고 불로 지져 오래 가열하면 식지를 않는 점이 가장
중요한 쓰임이다. 다른 곳에서 나온 것은 혹 두께가 얇고 혹은 색이 달라 모두 미치지 못한
다.―고원경,『다보』

등 도기와 다색과의 관계가 밀접한 것이 이미 중국에서 발단되었다.

조선에도 『삼국사기』에 의하면 일찍이 선덕왕대에 수전(輸傳)된 사략(史略)이 있으나 얼마만큼 파식(播植)되었는지는 알 수 없고, 흥덕왕 3년에 당나라 사신으로 갔던 대렴(大廉)이 재래(齎來)한 것을 지리산에 배식(培植)하게 했으니, 이것이 소위 화개차(花開茶)란 것으로 조선 차의 대본(大本)을 이룬 모양이다. 『동국이상국집』 권13, 「孫翰長復和 次韻寄之 손 한장이 다시 화답하기에 차운하여 부치다」란 제시(題詩) 중에〔전구(前句) 십 행 생략〕

率然著出孺茶詩	우연히 유다(孺茶)의 시를 지었는데
豈意流傳到吾子	그대에게 전해짐을 어이 뜻했으리.
見之忽憶花溪遊	시를 보자 화계(花溪) 놀이 홀연히 추억되는구려.
〔花溪茶所産君管記晉陽時往見故來詩及之 화계는 차의 소산지(所産地)인데, 그대가 진양(晉陽)에서 부기(簿記)를 맡아 볼 때 찾아가 보았으므로 화답한 시(詩)에 언급했다.〕	
懷舊悽然爲酸鼻	옛일 생각하니 서럽게 눈물이 나네.
品此雲峯未嗅香	운봉(雲峯)의 독특한 향취 맡아 보니
宛如南國曾嘗味	남방에서 마시던 맛 완연하구나.
因論花溪採茶時	따라서 화계에서 차 따던 일 논하네.
官督家丁無老稚	관에서 감독하여 노약(老弱)까지도 징발(徵發)했네.
瘴嶺千重眩手收	험준한 산중에서 간신히 따 모아
玉京萬里輸肩致	머나먼 서울에 등짐져 날랐네.
此是蒼生膏與肉	이는 백성의 애끊는 고혈(膏血)이니
臠割萬人方得至	수많은 사람의 피땀으로 바야흐로 이르렀네.
一篇一句皆寓意	한 편 한 구절이 모두 뜻 있으니
詩之六義於此備	시의 육의(六義) 이에 갖추었구나.
隴西居士眞狂客	농서(隴西)의 거사(居士)는 참으로 미치광이라
此生已向糟兵寄	한평생을 이미 술 나라에 붙였다오.

酒酣謀睡業已甘	술 얼큰하매 낮잠이 달콤하니
安用煎茶空費水	어이 차 달여 부질없이 물 허비할쏜가.
破却千枝供一啜	일천 가지 망가뜨려 한 모금 차 마련했으니
細思此理眞害耳	이 이치 생각한다면 참으로 어이없구려.
知君異日到諫垣	그대 다른 날 간원(諫垣)에 들어가거든
記我詩中微有旨	내 시의 은밀한 뜻 부디 기억하게나.
焚山燎野禁稅茶	산림과 들판 불살라 차의 공납(貢納) 금지한다면
唱作南民息肩始	남녘 백성들 편히 쉼이 이로부터 시작되리.[13]

라고 있어 화계차가 당시 송경(松京)으로 얼마나 많이 반수(搬輸)되었으며 그
에 따른 민고가 여간하지 않았던 것을 알 수 있다. 대둔사(大芚寺) 초의(草衣)
의순선사(意恂禪師)의 『동다송(東茶頌)』 주기(註記) 〔이능화(李能和) 저, 『조
선불교통사』 하편〕에

智異山花開洞茶樹羅生四五十里 東土茶田之廣料無過此者 洞有玉浮臺 臺下有
七佛禪院 坐禪者常取煮飲

지리산 화개동(花開洞) 차나무 숲은 신라 때 자란 것으로 사오십 리나 된다. 우리나라 차
밭의 넓이는 생각하건대 여기를 넘는 것이 없다. 화개동에는 옥부대(玉浮臺)가 있고 대 아
래에는 칠불선원(七佛禪院)이 있어 좌선하는 사람들이 늘 차를 취하여 달여 마신다.

라고 하여 조선조 말엽까지도 선가(禪家)로 말미암아 다풍(茶風)이 지속되었
던 것을 알 수 있지만, 『동국이상국집』에

西北寒威方墮指	서북쪽은 혹한(酷寒)에 손가락 빠지는데
南方臘月如春氣	남방에는 섣달 기후 봄과 같구나.
金粟黏枝已結纇	좁쌀 같은 누런 싹 마디마다 맺혔으니

均天所覆地各異　　같은 하늘 아래 지방 절후 각기 다르네.

禪家調格大高生　　선가의 격조(格調) 너무나 높으니

豈把酸餂隨俗嗜　　시고 단 맛 속세 따라 즐길쏜가.

蕭然方丈無一物　　쓸쓸한 방장에 한 물건도 없고

愛聽笙聲號鼎裏　　솥에서 차 끓는 소리만 듣기 좋네.

評茶品水是家風　　차와 물을 평론하는 것이 불교의 풍류이니.

—『동국이상국집』권13,「雲峰住老珪禪師 得早芽茶詩 復韻 '운봉에 있는 노규 선사가 조아차(早芽茶)를 얻어'라는 시의 운에 따라 짓다」[14]

草庵他日叩禪居　　다른 날에 그윽한 암자 찾아가

數卷玄書討深旨　　두어 권 서책 펼치고 현묘한 이치 토론하리.

雖老猶堪手汲泉　　이 몸 늙었으나 오히려 물 길을 수 있으니

一甌卽是參禪始　　한 바리때 물 떠 놓고 참선할까 하노라.

—『동국이상국집』권13,「房狀元衍寶見和 次韻答之 장원(壯元) 방연보(房衍寶)가 화답시를 보내왔기에 차운하여 화답하다」[15]

등 구(句), 이숭인(李崇仁) 시의

蘿衣百衲已忘形　　풀 옷 이미 백 번을 기우니 내 얼굴 잊었는데

悟道年來輟誦經　　도를 깨달은 해 이래로 불경도 외지 않는다네.

禪榻落花春寂寂　　선탑(禪榻)에 꽃 떨어지니 봄이 쓸쓸한데

松風和雨出茶鈃　　소나무 바람 비에 섞여 소리가 차병(茶鈃)에 나오는구나.

—『동국여지승람』「개성부」 '신효사(神孝寺)'[16]

등 구(句)에서 선다일미(禪茶一味)의 풍이 고려조에 성행되었고, 또『동국이 상국집』전출(前出) 시구「운봉주로(雲峯住老)」시 전절(前節) 한 구에

師從何處得此品	선사는 어디에서 이런 귀중품을 얻었는가.
入手先驚香撲鼻	손에 닿자 향기가 코를 찌르는구려.
塼爐活火試自煎	이글이글한 풍로(風爐)불에 직접 달여
手點花瓷誇色味	꽃무늬 자기에 따라 색깔을 자랑하누나.

라든지, 『고려도경』 권32, 「기명」 3, '다조(茶俎)'에

土産茶 味苦澁 不可入口 惟貴中國臘茶 幷龍鳳賜團 自錫賚之外 商賈亦通販 故
邇來 頗喜飮茶 益治茶具 金花烏盞 翡色小甌 銀爐湯鼎 皆竊效中國制度

토산차(土産茶)는 쓰고 떫어 입에 넣을 수 없고, 오직 중국의 납차(臘茶)와 용봉사단(龍
鳳賜團)을 귀하게 여긴다. 하사해 준 것 이외에 상인들 역시 가져다 팔기 때문에 근래에
는 차 마시기를 자못 좋아하여 더욱 차의 제구를 만든다. 금화오잔(金花烏盞) · 비색소
구(翡色小甌) · 은로탕정(銀爐湯鼎)은 다 중국 제도를 흉내낸 것들이다.[17]

이라 한 것 등을 종합하여, 선가(禪家) 음다풍(飮茶風)이 일반에게도 보편되고
그에 따라 다구(茶具)를 치장할 때 색미를 과시할 줄까지 알았던 모양이니, 차
와 선을 통해서 도기 발전은 중국의 그것과 규(規)를 같이했던 것으로 인정[14)]
할 수 있다.

그러나 이것은 공예미술에 대한 불교의 외면적 관계이다. 우리는 다시 그 내
면적 관계, 정신적 영향을 주의할 필요가 있으니, 그 도안과제(圖案課題)가 가
지고 있는 낭만적 한취(閑趣), 선조(線條)가 가지고 있는 요요(嫋嫋)한 애조,
형태가 가지고 있는 방일적(放逸的) 무구애성(無拘礙性), 색택이 가지고 있는
유심(幽深)한 적취(寂趣), 요컨대 이러한 요소가 종합되어 그곳에 나타난 낙극
(樂極)의 애조, 허무한 청적(淸寂)은 그들의 생활이, 따라서 그들의 심성이 '무
(無)'에 철(徹)하여 선기(禪機)에 직입(直入)했던 태도를 보이고 있는 것이라
할 수 있다. 그것은 사실로 만들고자 하여 만들어진 태도 · 표현이 아니었고, 행

운유수(行雲流水)와 같이 본연적으로 무의식중에 표현된 태도, 즉 생활과 선기가 완전히 함융(涵融)되어 불아(佛我)의 구별을 세울 여지가 없이 생활 자체가 종교화되고 마는, 환언하면 도자가 곧 종교를 이룬 형태라고 할 것이다.[15]

造物弄人如弄幻	조물주의 사람 놀리기 요술이나 진배없고
達人觀幻似觀身	달인은 요술 보길 제 몸 보듯 하네.
人生幻化同爲一	인생이나 환술은 같은 것이라
畢竟誰眞復匪眞	결국은 누가 참이요 누가 참이 아니런가.

―『동국이상국집』 후집, 권3[18]

이것은 언표된 고려의 인생관이지만 이것을 형(形)과 색(色)으로써 표현되고 있는 것이 도자요, 다시 이어 나가 고려의 미술이요 예술이었다고 할 것이다. 이러한 정경을 우리는 최후로 회화미술에 있어서도 설명할 수 있을 것 같다.[16] 물론 예에 의하여 외면적 영향, 예컨대 불상의 영향으로 말미암은 일반 도신적(道神的) 잡신 방면의 회상(繪像)의 발달이라든지, 교외별전(敎外別傳)·일자상전(一子相傳)의 풍으로 말미암아 조사영(祖師影)의 발달이 끼친 일반 초상화의 발달 등은 문제하지 말고 불가도영(佛家圖影) 중의 보현(普賢)·관음(觀音)·나한(羅漢)·달마(達磨), 기타 조사영 등이 숭배대상인 우상적 존재성을 떠나서 그것들이 가지고 있는 선기로 말미암아 전혀 주관적 정념의 완상대상(玩賞對象)으로 제작되고, 섭공(涉公)·풍간(豊干)·한산(寒山)·습득(拾得)·포대(布袋)·연라자(烟蘿子) 등 산림청광(山林淸狂)이 혹은 고괴(古怪)하게 혹은 표일(飄逸)하게 혹은 기굴(奇崛)하게 혹은 오올(傲兀)하게 표현케 된 동기야말로 선풍(禪風)의 사상화란 것을 굳세게 느끼지 아니할 수 없다. 형해 그 자체가 벌써 그러할 뿐 아니라 필선에 있어 발묵(潑墨)에 있어 초연쇄락(超然灑落)한 정취를, 고원유수(高遠幽邃)한 정취를, 낙뢰청광(落磊

淸狂)의 풍도를 아니 느낄 수 없다. 물론 지금에 와서 고려의 화적(畫跡)으로 이것을 입증할 아무 실물도 남아 있지 아니하지만, 당대 규(規)를 같이한 송·원의 화적과 당대 문헌에 나타난 약간의 예에서도 이것을 상상할 수 있다.

神物來馴似犬羊　　신물(神物)을 가져다 견양(犬羊)처럼 길들인다 하니
山僧伎倆亦荒唐　　산승(山僧)의 기술이 황당하구나.
翻身遠逝非無意　　몸 뒤집고 멀리 갈 생각이야 없을까만
頷下明珠鉢底藏　　턱 밑의 구슬을 발우(鉢盂)에 숨겨 뒀네.
　　—『익재집』 '涉公降龍 섭공의 강룡'

珍重於菟也解禪　　진중한 오도〔於菟〕가 참선할 줄 알아서
困來相就共安眠　　피곤하면 함께 모여 졸고 있다네
廻頭說向寒山子　　머리 돌려 한산자(寒山子)에게 말해 주노니
穩勝靑奴暖勝氈　　청노(靑奴)보다 안온하고 모포보다 따습지
　　—『익재집』 '豊干伏虎 풍간의 복호' [19]

觀世音子 觀音大士 白衣淨相 如月映水 卷葉雙根 聞熏所自 宴坐竹林 虛心是寄
童子何求 曲膝拜跽 若云求法 法亦在爾 …

관세음자(觀世音子)는 관음대사(觀音大士)로세. 백의(白衣)의 청정한 상은 마치 달이 물에 비친 듯하네. 두 그루 대나무 마른 잎에 향기의 근원을 알고, 죽림(竹林)에 연좌(宴坐)하여 허심(虛心)을 이에 의탁했네. 동자는 무엇을 구하는가, 무릎을 굽히고 절을 한다. 만약 법을 구한다면 법은 또한 너에게 있느니라….
—『동국이상국집』후집, 「幻長老以墨畫觀音像 求予贊 환장로(幻長老)가 먹으로 관음상을 그리고 나에게 찬을 구하다」[20]

屈伸俯仰如機關　　구부리고 펴고 하길 기계 작동처럼 하여

支體汗流搖肺肝	사지 육체 땀 흘리고 오장을 흔들어 대네.
我輩養身悲甚艱	우리들의 양생법은 그리 어렵지 않나니
食無求飽居無安	배부르게 먹지 않고 편하게 거처하지 않음일세.
似是之非辨豈難	옳은 듯한 그릇됨을 어찌 분간키 어려우랴.
義理血氣初兩端	의리와 혈기는 애당초 끝이 서로 다른걸.
誰敎我骨多辛酸	누가 나의 뼈를 이토록 쑤셔 대게 하는고.
最喜日月雙跳丸…	해와 달이 빨리 달린 것만이 가장 기쁘네.

—이색, 『목은집(牧隱集)』「題烟蘿子圖 연라자도에 제하다」[21]

是身虛空	이 몸은 허공처럼 텅 비어 버렸나니
天水一色	하늘과 물의 빛깔 하나가 되었구려.
渺然而逝	아스라이 그 곁을 스쳐 지나가는 것은
風淸月白	맑은 산들바람에 흰 달 하나뿐.
芥乎其間	그 속에 끼어든 저 풀잎은 무엇인고.
唯一不識	그것은 단지 하나 모른다는 사람일세.

—이색, 『목은집』「賜龜谷書畵讚 귀곡에게 하사한 서화에 제한 찬」 '달마(達磨)'[22]

毛穎初行几案中	붓대 하나 책상 위를 오락가락 하더니만
斯須幻出老禪翁	잠깐 새 늙은 중이 둔갑해 나오누나.
由來紙上元無物	종이 쪽엔 본래 이 물건이 없었으니
於此當觀色卽空	색이 바로 공이란 것 여기서 보겠구려.

—『양촌집(陽村集)』「李斗岾畵達摩請讚 戲贈二絶 이두점(李斗岾)이 달마의 상을 그리고 찬을 청하므로 장난 삼아 절구 두 수를 짓다」[23]

등 화제(畵題)를 통해, 화태(畵態)를 통해 그 화취(畵趣)를 넉넉히 짐작할 만하다.

그러나 이러한 선가 화풍에 유래된 화양(畵樣)은 막론하고 산수화·화조
화·사군자·은일도(隱逸圖) 등의 자유화, 문학적 자유화에서도 그 예술의욕
으로서의 배경에서 종교의 영향을 볼 수 있으니, 시화일치(詩畵一致)를 부르
짖고[17] 상외(像外) 일기(逸氣)를 논하고 참선득묘(參禪得妙)를[18] 운위(云爲)
함이[19] 모두 이 형해를 초월하여 직지인심견성성불(直指人心見性成佛)의 심
학(心學)의 영향이었다 아니할 수 없다. 고려화의 특색이 주관적 정서주의의
문학화에 특색이 있다 한 것도[20] 이러한 것을 뜻한 것이었으니, 정서의 예술은
삼차원보다도 이차원에서 그 적성을 발견하기 용이한 것이요, 따라서 '회화
적'인 것에서 고려예술의 특색을 발견할 수 있는 것이다. '회화적'이란 회화
자체를 뜻함이 아니요 뷜플린이 말한 말러리쉬(mālerische)[21]를 뜻함이니, 원
체(院體)에 대한 문인화(文人畵), 북종화(北宗畵)에 대한 남종화(南宗畵)를
생각한다면 '회화적'이란 용이하게 이해할 수 있겠고, 이어 고려예술의 특색
을 이해할 것이다. 이리하여 우리는 고려예술의 불교와의 관계를 그 외면적인
형해적 관계를 밟고 지나 그 사상성에서, 정신적 영향에서 더욱 중요시한다.
즉 불교는 생활과 정신에 해소되어 버리고 말았으니, 고려의 예술의욕은 이로
부터 출발했다.

世間物我本非眞 세상의 대상과 나 본래 참이 아니니
亦知此身非所保 이 몸도 보존될 바 아닌 것을 또한 아네.
焚香對御共傳燈 향 사르고 마주 앉아 전등(傳燈)을 함께 하니
未必桑門能達道 불문이 꼭 아니래도 능히 도를 통하리라.

는 공민왕의 어화(御畵)인 율정(栗亭) 윤택진(尹澤眞)에 대한 홍언박(洪彦博)
의 제시(題詩)의 한 단구(斷句)이지만, 빌려 써 고려 예술의욕의 설명의 요구
(要句)로 대용할 수도 있다.

주(註)

* 원주는 1), 2), 3) 으로, 역주는 1, 2, 3으로 구분했다.

조선미술약사

1) 신라의 군주전제가 비록 구무기이나 타국의 그것과 의미가 달라, 즉 문화적으로 가장 뒤늦은 신라의 군주전제의 실효는 삼국 말엽에야 비로소 발휘되기 시작했으므로, 그것은 버려질 구무기가 아니고 겨우 손에 익은 무기에 불과하다. 그러나 고구려 · 백제의 그것은 삼국 말엽에 벌써 실효가 사라지기 시작했다. 백제 의자왕(義慈王)의 실세, 고구려의 귀족 천개소문(泉蓋蘇文)의 등세(騰勢) 등은 이를 증명한다.

2) 후지타 료사쿠(藤田亮策)의『고적과 유물(古蹟と遺物)』참조. 조선사 강좌 특별 강의.

3)『박물관 진열품 도감』제4집, 조선총독부박물관, 1932

4) 하남성(河南省) 낙양부(洛陽府)에서 발견된 묘석.

5) 1931년도 발견된 대련 영성자분묘(營城子墳墓) 내 벽화.

1. 이해철 역,『영조법식(營造法式)』1, 국토개발연구원, 1984.『태평어람(太平御覽)』권 188에 인용된『회요(會要)』참조.

2. 국사편찬위원회,『국역 중국정사(中國正史) 조선전(朝鮮傳)』, 국사편찬위원회, 1986.

3. 위의 책.

조선 고대미술의 특색과 그 전승문제

1.『맹자(孟子)』「이루(離婁)」上, 15장에서 인용한 글로, 번역문은 심백강,『무엇을 사람이라 하는가』, 청년사, 2002 참조.

조선문화의 창조성

1. 공자가 도(道)를 그릇에 비유한 말.

조선 미술문화의 몇낱 성격

1. 「조선문화의 창조성」 참조.

우리의 미술과 공예

1) 이곳에 지(知)·정(情)·의(意)에 대해 이(理)·미(美)·선(善)을 배합시킨 것은 구
식적 분류형식에 영향받은 생각이요 지금의 나는 그리 생각하지 않는다. 즉 이에도
지·정·의가 함께 있고 미에도 지·정·의가 함께 있고 선에도 지·정·의가 함께 있
는 것으로, 즉 심리학적인 지·정·의의 세 요소와 가치론적인 이·선·미의 세 요소
는 서로 배합되지 않는 것으로 생각하고 있다.

2) 이곳에 '아름다움'을 '지격(知格)'의 뜻으로 생각하고 썼으나 그후 학우 안용백(安龍
伯) 군의 주의(注意)에 의해 나의 오해임이 지적되었다. 즉 '아름다움'의 '아름'은 '실
(實)'의 뜻이요 '지(知)'의 뜻이 아니라는 것이다. '아름다움'의 어원적 고찰은 다시
해야 할 것이지만, 유래(由來) 미라는 것은 감정적인 것도 아니요 의지적인 것도 아니
요 이지적(理知的)인 것도 아니요 예지적(叡知的)이라 할 것으로 필자는 생각하고 있
었던 까닭에, '아름다움'이란 것이 일견 '지' 즉 '아름'이란 것과 어음이 유사한 까닭
에 나의 지론(持論)으로서 첩경 그렇게 생각한 것이다. '아름다움'의 어원적 의미는
물론 다시 고찰해야 할 것이지만, 미를 예지적인 것으로 해석하여 '지격적(知格的)'이
라 한 나의 의견은 항상 불변하고 있는 것이다.

3) 스페인 피레네(Pyreness) 산맥 중 알타미라(Altamira)라는 동혈(洞穴) 중에 있는 벽화로
서, 스페인 고고학상 순록시대(馴鹿時代, Reindeer Age)에 속하는 것.

4) 중인도(中印度) 아잔타(Ajanta)에 있는 불교 사원굴(寺院窟). 아소카왕대(阿育王代,
B.C. 272-B.C. 231)로부터 수세기를 두고 여러 굴원이 개착(開鑿)되었다 함.

5) 통구에는 축석고분(築石古墳)이 토축방분(土築方墳)과 섞여 많지만 축석방분은 모두
파훼(破毀)되고, 비교적 완전한 것이 속칭 장군총(將軍塚)이라는 이름으로 한 기(基)
있는데 학자에 의하면 이것을 광개토왕릉(廣開土王陵)으로 인정하는 사람도 있고 반
대하는 사람도 있어 정론(定論)이 없지만, 이곳에서는 이것을 광개토왕릉이라 하는 설
에 가담하여 입론(立論)한 것이다. 필자의 「고구려 고도(古都) 국내성(國內城) 유관기
(遊觀記)」를 참고하기 바란다. 또 이곳에서 고구려 고분형식을 두 가지로 분류했지만
토분형식 중엔 다시 방분형식(方墳形式)과 원분형식(圓墳形式)이 있으니, 두 종으로
분류한 것은 재료적 분류 즉 석분(石墳)과 토분(土墳)이라 하겠고 형식적으론 세 종이
된다.

6) 충청남도 부여군 읍내 남촌(南村)에 있는 오층탑이니, 백제 멸망 시에 당나라 장수가 기공비문(紀功碑文)을 새긴 데서 그 비명(碑銘)의 칭제(稱題) '대당평백제비(大唐平百濟碑)'라는 것에 의해 일반이 '평제탑(平濟塔)'으로 부르고 있지만, 이것은 당나라 사람이 건립한 것도 아니요 또 백제 임멸(臨滅) 이전에 벌써 사탑(寺塔)으로 있던 것이므로 평제탑이라 부를 도리가 서지 않는 것이며, 1917년 봄 탑의 동측에서 "大平八年戊辰 定林寺 大藏" 운운의 기(記)를 압출성자(押出成字)한 와편(瓦片)이 발견된 적이 있어, 백제 사원명(寺院名)은 불명이나 대평(大平) 8년 즉 고려 현종(顯宗) 19년에는 정림사란 사원으로 향연(香煙)이 전속(傳續)되었던 것을 알 수 있다. 이 뜻에서 필자는 설칭(設稱)되어 있는 평제탑이란 칭호를 사용하지 않고 정림사탑의 뜻으로 정림탑이라 한 것이다.

7) 이 비명(碑銘)은 탑의 제일층 신부(身部)와 미간(楣間)에 있으니, 창두(昌頭) 비명전서(碑銘篆書) 아래 "顯慶 五年 歲在 庚申年 八月 己巳朔 十五日 癸未建"이라 한 것이 이 행으로 분서(分書)되고, 문(文)은 당나라 학사 하수량(賀遂亮), 서(書)는 권회소(權懷素) 학사가 쓴 것이다.

8) 『삼국유사』 제2권 '무왕(武王)' 조.

9) 나라(奈良) 호류지(法隆寺)에 있다.

10) 근자 공주읍(公州邑) 송산리(宋山里)에서도 벽화고분이 또 하나 발견되었으나, 집필 당시에는 없었다.

11) 라틴어 'Vita brevis, ars longa'의 역(譯)이니, 그리스의 철학자 히포크라테스(Hippocrates, B.C. 460~B.C. 377)의 창설(唱說)이라고 한다.

12) 조선시대 미술공예의 특색인 것으로선 청화자기(青花瓷器)를 들 수도 있겠고 초상화의 완성을 들 수도 있겠지만, 특히 이곳에 목공예를 든 것은 이 우수한 한 면을 세인이 너무 등한시함에서 세상의 주의를 끌기 위해 들어 본 것이다.

13) 경주 읍내에 있다.

14) 지금은 경주박물관에 있다.

15) 지금은 경주박물관에 있다.

16) 지금은 경성(京城, 서울) 이왕가미술관(李王家美術館)에 있다.

17) Karl With, *Buddhistische plastik in Japan*, s. 73ff.

18) 강원도 금강산 유점사(楡岾寺)에 지금 전하는 오십삼불이란 것이 전부가 신라작이 아니요 고려작도 수구(數軀) 있고 근년 신조(新造)하여 보충한 것도 있으나, 이곳에서는 통칭을 그냥 잉용(仍用)한 것이다.

19) 경주 토함산(吐含山) 불국사(佛國寺) 극락전(極樂殿) 내에 있는 양 불(佛).

20) 강원도 철원군(鐵原郡) 동송면(東松面)에 있다. 철상(鐵像)으로 배후에 신라 경문왕(景文王) 4년에 주조한 기록이 있다.

21) 경주 천북면(川北面) 굴불사지(掘佛寺址)에 있다.

22) 지금은 경주박물관 내에 있다.

23) 지금은 경성 총독부박물관 내에 있고, 광배에 조상명(造像銘)이 있으니 성덕왕 18년에 조성한 것이다.

24) 경상북도 달성군(達城郡) 팔공산(八公山) 내.

25) 하마다 세이료(濱田靑陵) 저, 『다리와 탑(橋と塔)』, 이와나미 서점(岩波書店) 발행.

26) 안동읍 내 신세동(新世洞)에 있으니 법흥사탑(法興寺塔)으로 추정되는 것이다.

27) 안동읍 동부동(東部洞)에 있으니 법림사탑(法林寺塔)으로 추정되는 것이다.

28) 안동군 일직면(一直面) 조탑동(造塔洞)에 있다.

29) 청도군(靑道郡) 매전면(梅田面) 용산동(龍山洞)에 있다.

30) 상주군(尙州郡) 외남면(外南面) 상병리(上丙里)에 있었다.

31) 하나는 의성군(義城郡) 산운면(山雲面) 탑리동(塔里洞) 영니산(盈尼山) 아래에 있고, 다른 하나는 의성군 춘산면(春山面) 빙계동(冰溪洞)에 있어 이것은 빙산사탑(冰山寺塔)으로 추정된다.

32) 경주군 양북면(陽北面) 용당리(龍堂里)에 있다.

33) 부여군 외산면(外山面) 만수산(萬壽山) 아래에 있다.

34) 사지(寺址)는 김천군(金泉郡) 남면(南面) 오봉리(梧鳳里) 갈항동(葛項洞)에 있지만 쌍탑은 경성 총독부박물관으로 옮겨져 있다.

35) 남원군(南原郡) 산내면(山內面) 입석리(立石里)에 있다.

36) 경주군 내동면(內東面) 배반리(排盤里)에 있다.

37) 경주군 내동면 용장리(茸長里)에 있다.

38) 달성군 팔공산 동화사(桐華寺) 내에 있다.

39) 달성군 팔공산에 있다.

40) 합천군(陜川郡) 가야면(伽倻面) 치인리(緇仁里) 가야산(伽倻山)에 있다.

41) 원주군 부론면(富論面) 정산리(鼎山里)에 있다.

42) 구례군(求禮郡) 토지면(土旨面) 내동리(內東里)에 있다.

43) 장흥군(長興郡) 유치면(有治面) 봉덕리(鳳德里)에 있다.

44) 경주군 외동면(外東面) 모화리(毛火里)에 있다.

45) 경주군 내동면 남산리에 있다.

46) 청도군(淸道郡) 운문면(雲門面)에 있다.

47) 회양군(淮陽郡) 금강산 장안사(長安寺) 역전(驛前)에 있다.

48) 간성군(杆城郡) 외금강(外金剛)에 있다.

49) 보령군(保寧郡) 미산면(嵋山面) 성주리(聖住里)에 있다.

50) 회양군 내금강에 있다.

51) 경주군 내동면 암곡리(暗谷里)에 있다.

52) 구례군 마산면(馬山面) 황전리(黃田里)에 있다.

53) 충주군 가금면(可金面) 탑평리(塔坪里)에 있다.

54) 경주군 강서면 옥산리(玉山里)에 있다.

55) 석사자의 하나만이 지금 불국사 극락전 앞에 보관되어 있다.

56) 경주군 강서면 두류리(斗流里) 삼기산(三岐山)에 금곡사지(金谷寺址)가 있으나 부도는 지금 소재불명이요, 원광법사(圓光法師)는 속성(俗姓) 박씨로, 신라 진평왕(眞平王) 때에 진(陳)에 들어가 법(法)을 구하고 당(唐) 정관(貞觀) 연간, 신라 선덕왕대(宣德王代)에 적멸했다.

57) 경주 토함산 불국사 대웅전 뒤 부도각(浮屠閣) 내에 있는 것이니, 학자에 의하면 신라 작이라 하는 사람도 있으나 필자는 고려작으로 인정하는 바이며, 이것을 광학부도(光學浮屠)라 한 것은 빙증(憑證)이 없는 바요 한때 그러한 칭이 있어 잉용한 데에 지나지 않는다. 광학은 헌강왕비(憲康王妃)의 법호(法號)라 하나 이 역시 미심(未審)하다.

58) 흥법사(興法寺)는 원주군 지정면(地正面) 안창리(安昌里)에 그 폐허가 남아 있고, 염거부도(廉居浮屠)는 지금 경성 총독부박물관 내에 있다. 염거는 신라 문성왕(文聖王) 6년에 입적한 선승(禪僧)으로 탑 속에서 탑지(塔誌)가 나왔다.

59) 고달원(高達院)은 그 유지(遺址)가 여주군 북내면(北內面) 상교리(上橋里)에 있고 원감(圓鑑)은 속성 김씨, 법휘(法諱)는 현욱(玄昱)으로, 신라 원성왕(元聖王) 3년에 나서 경문왕(景文王) 8년에 입적했다.

60) 보림사(寶林寺)는 장흥군 유치면 봉덕리에 있고, 보조(普照)는 속성 김씨, 법휘 체증(體證)으로, 신라 헌강왕(憲康王) 6년에 향년 칠십칠 세로 입적했다. 탑호는 창성(彰聖).

61) 봉림사(鳳林寺)의 유지는 창원군(昌原郡) 상남면(上南面) 봉림리(鳳林里)에 있고 진경(眞鏡)은 속성 김씨, 법휘 심희(審希), 신라 문성왕 17년생으로 향년 칠십, 탑호는 보월능공(寶月凌空)이었다.

62) 무위사(無爲寺)는 강진군 성전면(城田面) 하월리(下月里)에 있고, 선각(先覺)은 속성 최씨, 법휘 형미(逈微), 신라 경문왕 4년생으로 향년 오십사 세. 탑호는 편광영탑(遍光靈塔), 도선(道詵)의 시호(諡號)도 선각이므로 해서 혼동을 하나 자별(自別)된 것이므로 주의할 일. 그러나 이곳의 층탑은 불탑이요 선각탑이 아니라는 설도 있지만 실지(實地)를 아직 조사하지 못한 필자는 가부(可否)를 말할 수 없어 아직 그대로 둔다.

63) 영통사지(靈通寺址)는 개풍군(開豊郡) 영남면(嶺南面) 현화리(玄化里) 영통동에 있고, 대각국사(大覺國師)는 고려 문종(文宗)의 넷째아들로 휘(諱)는 후(煦)요 자(字)

는 의천(義天)이다. 문종 9년생으로 향년 사십칠 세. 대각국사탑은 미심이나 지금 법당지 앞에 오층탑 한 기와 삼층탑 두 기가 있는데, 이 중의 어떤 것이든 하나는 대각국사탑으로 가사(假使) 생각됨으로 해서 쓴 것이다.

64) 영전사지(令傳寺址)는 원주군 본부면(本部面)에 있고, 보제존자탑(普濟尊者塔)은 지금 경성 총독부박물관으로 옮겨져 있다. 보제는 법호로 속성은 아씨(牙氏), 휘는 원혜(元彗) 또는 혜륵(彗勒), 호는 나옹(懶翁), 익호는 선각(禪覺), 고려 충숙왕(忠肅王) 7년생으로 향년 오십칠 세.

65) 신륵사(神勒寺)는 여주군 북내면 천송리(川松里)에 있고, 나옹선사란 즉 보제(普濟)이다.

66) 금산사(金山寺)는 김제군 수류면(水流面) 금산리에 있다.

67) 장단군 진서면(津西面) 경릉리(景陵里) 불일동에 불일사지가 있다.

68) 개풍군 영남면 화장동(華藏洞) 보개산(寶盖山)에 있다. 지공(指空)은 인도승으로 법휘는 선현(禪賢)이요 존칭은 제납박타존(提納薄陀尊)이니, 고려에 내화(來化)했다가 원(元) 지정(至正) 3년 칠십오 수(壽)로 원국(元國) 귀화방장(貴化方丈)에서 입적했다.

69) 영변군(寧邊郡) 북신현면(北薪峴面) 하행동(下杏洞)에 있다.

70) 양주군(楊州郡) 회천면(檜泉面) 회암리(檜岩里)에 그 폐허가 있다.

71) 흥법사지는 원주군 지정면 안창리 영봉산(靈鳳山)에 있고, 진공대사(眞空大師)는 속성 김씨, 법휘 충담(忠湛), 신라 경문왕 10년생으로 향년 칠십이 세. 그 탑과 비는 지금 경성 총독부박물관으로 옮겨져 있다.

72) 거돈사지(巨頓寺址)는 원주군 부론면 정산리에 있고, 원공(圓空)의 속성은 이씨, 휘는 지종(智宗), 자는 신칙(神則), 원공은 익호요, 탑호는 승묘탑(勝妙塔)이다. 고려 현종 9년에 팔십구 세로 입적했다.

73) 구례군 토지면(土旨面) 화개리(花開里)에 있다.

74) 순천군(順天郡) 쌍암면(雙岩面) 죽학리(竹鶴里)에 있다.

75) 해주군(海州郡) 석동면(席洞面) 신광리(神光里)에 있다.

76) 고양군(高陽郡) 신도면(神道面) 북한리(北漢里) 북한산(北漢山) 중에 있다.

77) 정토사는 개천사(開天寺)라고도 하여 그 유지는 충주군 동량면(東良面) 하천리(荷川里) 개천산 또는 정토산에 있고, 홍법대사는 고려 성종(成宗)·목종(穆宗) 간 명승이었으나 행적이 불명하고〔탑비가 있으나 문(文)이 매우 마멸되어 알기 어렵다〕탑호는 실상탑(實相塔)이며, 지금 경성박물관으로 탑과 비가 옮겨져 있다.

78) 법천사지(法泉寺址)는 원주군 부론면 법천리에 있고, 지광국사(智光國師)는 속성 원씨(元氏), 유명(幼名)이 수몽(水夢), 법휘는 해린(海麟), 자는 거룡(巨龍), 탑호가 현묘탑(玄妙塔)이다. 고려 성종 3년생으로 수(壽) 팔십칠이요, 탑은 지금 경성 총독부

박물관으로 옮겨져 있다.

79) 형자(邢瓷)라는 것은 중국 직예성(直隸省) 순덕부(順德府) 형태현(邢台縣)에서 출토된 도자.

80) 정요(定窯)라는 것은 직예성 정주(定州)에 있던 요(窯)로서, 그 산물을 정기(定器)·정요 등으로 칭함.

81) 건요(建窯)라는 것은 복건성(福建省) 건주(建州)에 있던 요.

82) 서긍의 자(字)는 명숙(明叔)이니 송나라 선화(宣和) 5년(고려 인종 원년)에 신소제할인선예물관(信所提轄人船禮物官)으로 고려에 내사(來使)했다가 체류 약 일 개월간 견문을 기록해 사십 권의 『선화봉사고려도경(宣和奉使高麗圖經)』이란 것을 저술했다

83) 약학박사(藥學博士) 나카오 만조(中尾萬三) 저, 『조선고려도자고(朝鮮高麗陶磁考)』, 도쿄, 가쿠게 서원(學藝書院) 발행.

84) 명종(明宗)의 지릉(智陵)은 장단군 장도면(長道面) 지릉동에 있다.

85) 창녕군(昌寧郡) 창락면(昌樂面) 옥천리(玉泉里) 화왕산(火旺山) 중에 있다.

86) 순천군 송광면(松光面) 신평리(新平里)에 있다.

87) 합천군 가야면 치인리에 있다.

88) 영암군(靈岩郡) 서면(西面) 도갑리(道岬里)에 있다.

89) 강진군 성전면 하월리에 있다.

90) 안변군(安邊郡) 문산면(文山面)에 있다.

91) 여주군 북내면에 있다.

92) 장흥군 유치면 봉덕리에 있다.

93) 김제군 수류면 금산리에 있다.

1. '美'는 양(羊)의 가죽을 덮어쓴 사람(人)에서 양을 잡을 재주를 가진 '뛰어난' 사람을 그린 것과 같은데, 큰(大) 양(羊)일수록 유용하며 유용한 것을 '아름다움'이라 풀이하기도 한다.

2. 국사편찬위원회, 『국역 중국정사 조선전』, 국사편찬위원회, 1986.

3. 위의 책.

4. 위의 책.

5. 위의 책.

6. 위의 책.

7. 이강래 역, 『삼국사기(三國史記)』, 한길사, 1998.

8. 『이아(爾雅)』 권6, 「석천(釋天)」 권8에 보면, '춘위청양'은 "氣青而溫陽 대기가 푸르고 따뜻함이다"라 하고, '하위주명'은 "氣赤而光明 대기가 붉고도 밝게 빛남이다"라 하며,

'추위백장'은 "氣白而收藏 대기가 하얗고, 그리고 거두어 저장한다"라 하고, '동위현영'은 "氣黑而淸英 대기가 검고도 맑으며 빼어남이다"라 한다. 이충구 역, 『이아주소(爾雅主疏)』3, 소명출판, 2004 참조.

9. '봄의 첫달인 음력 정월은 비늘이 있는 동물, 첫여름의 달인 4월은 조류(鳥類), 초가을인 음력 7월은 털이 있는 짐승, 겨울의 첫달인 10월은 개각(介殼)을 가진 동물'로 각각 풀이된다. 이상옥(李相玉) 역저, 『신완역(新完譯) 예기(禮記)』상, 명문당(明文堂), 2003.

10. 민족문화추진회 역, 『신증동국여지승람(新增東國輿地勝覽)』, 민족문화추진회, 1966.

11. 국사편찬위원회, 앞의 책.

12. 위의 책.

13. 위의 책.

14. 위의 책.

15. 일연, 리상호 옮김, 강운구 사진, 『사진과 함께 읽는 삼국유사』, 까치, 1999.

16. 위의 책.

17. 민족문화추진회 역, 『고려도경』, 민족문화추진회, 1977.

18. 위의 책.

19. 정용석 · 김종윤 역, 『선화봉사고려도경』, 움직이는책, 1998.

20. 위의 책.

21. 위의 책.

22. 민족문화추진회 역, 『고려사절요(高麗史節要)』, 민족문화추진회, 1968.

23. 사회과학원 고전연구실 편, 『북역 고려사』, 신서원, 1991.

24. 민족문화추진회 역, 『동국이상국집』, 민족문화추진회, 1980.

25. 사회과학원 고전연구실 편, 앞의 책.

26. 위의 책.

27. 민족문화추진회 역, 『동국이상국집(東國李相國集)』, 민족문화추진회, 1980.

28. 사회과학원 고전연구실 편, 앞의 책.

29. 민족문화추진회 역, 『동국이상국집』, 민족문화추진회, 1980.

조선 고적(古蹟)에 빛나는 미술

1. 「우리의 미술과 공예」 편자주 8 참조.

2. 「우리의 미술과 공예」 편자주 9 참조.

3. 국사편찬위원회, 『국역 중국정사 조선전』, 국사편찬위원회, 1986.

4. 민족문화추진회 역, 『신증동국여지승람』, 민족문화추진회, 1966.

5. 정용석 · 김종윤 역, 『선화봉사고려도경』, 움직이는책, 1998.

6. 사회과학원 고전연구실 편, 『북역 고려사』, 신서원, 1991.

7. 고려시대의 청자양각연당초문표형병(靑瓷陽刻蓮唐草文瓢形甁) 안에 새겨진 시로, 이 병 양면에 각각 능화형(菱花形) 창을 내어 그 안에 이 시를 흑상감해 놓았다. 여기서 하로(夏老)는 하지장(賀知章, 659-744)을 가리키며, 자는 계진(季眞) · 유마(維摩)이고 호는 사명광객(四明狂客)이다. 두보의 「음중팔선가(飮中八仙歌)」의 첫 인물이다.

8. 『백낙천시후집(白樂天詩後集)』권10, 「권주(勸酒)」14수의 내용에서 인용.

9. 민족문화추진회 역, 『고려사절요』, 민족문화추진회, 1968.

10. 사회과학원 고전연구실 편, 앞의 책.

조선 조형예술의 시원

1. 이 글은 원래 고유섭이 직접 제목을 붙이고 써 내려가던 미완성 원고 「조선 조형예술사 초본」으로, 여기에선 완성해 놓은 한 장인 「조형예술의 시원」을 이 글의 제목으로 삼았다.

2. 국사편찬위원회, 『국역 중국정사 조선전』, 국사편찬위원회, 1986.

3. 위의 책.

4. 위의 책.

5. 위의 책.

6. 위의 책.

7. 위의 책.

8. 류흠(劉歆) · 갈홍(葛洪), 임동석(林東錫) 역주, 『서경잡기(西京雜記)』, 동문선(東文選), 1998.

9. 국사편찬위원회, 앞의 책.

10. 위의 책.

11. 위의 책.

12. 위의 책.

13. 위의 책.

14. 위의 책.

15. 위의 책.

16. 위의 책.

17. 위의 책.

18. 위의 책.

19. 위의 책.

고구려의 미술

1. 이강래 역, 『삼국사기』, 한길사, 1998.

약사신앙(藥師信仰)과 신라미술

1) 연경학보전호지일(燕京學報專號之一), 1933.
2) 정덕곤(鄭德坤)·심유구(沈維鉤), 『중국명기(中國明器)』, 1933, 도판 21 참조.

1. 일연, 리상호 옮김, 강운구 사진, 『사진과 함께 읽는 삼국유사』, 까치, 1999.
2. 위의 책.

신라와 고려의 예술문화 비교시론(比較試論)

1. 일연, 리상호 옮김, 강운구 사진, 『사진과 함께 읽는 삼국유사』, 까치, 1999.
2. 위의 책.
3. 사회과학원 고전연구실 편, 『북역 고려사』, 신서원, 1991.
4. 위의 책.
5. 세종대왕기념사업회, 『국역 여사제강』, 세종대왕기념사업회, 1997.
6. 민족문화추진회 역, 『동국이상국집』, 민족문화추진회, 1980.
7. 민족문화추진회 역, 『동사강목(東史綱目)』, 민족문화추진회, 1977.
8. 민족문화추진회 역, 『고려사절요』, 민족문화추진회, 1980.

불교가 고려 예술의욕에 끼친 영향의 한 고찰

1) 『여사제강(麗史提綱)』 '천수(天授) 19년' 조에 "王患齊民多避役爲僧 崔凝請除佛法 王
曰 新羅之季 佛氏之說 入人骨髓 人以爲死生禍福 皆佛所爲 今三韓甫一 人心未定 若遽
除佛法 必生反側矣 많은 백성들이 부역(賦役)을 피하여 중이 된다고 왕이 걱정을 하니, 최응이
불법을 없애버리자고 청했다. 왕이 말하기를, '신라의 말엽에 불씨(佛氏)의 설(說)이 사람들의
골수에 들어가서, 사람들이 생사화복(生死禍福)이 모두 부처의 하는 일이라고 생각한다. 지금 삼
한이 겨우 통일되어 인심이 아직 안정되지 아니하는데, 만약 갑자기 불법을 제거한다면, 반드시
반측(反側)할 일이 일어날 것이다' 고 했다"(세종대왕기념사업회 역, 『국역 여사제강』, 세종대왕
기념사업회, 1997)라 있고, 『보한집(補閑集)』 상권에는 "太祖當干戈草創之際 留意陰陽

浮屠 參謀崔凝諫云 傳日當亂修文 以得人心 王者雖當軍旅之時 必修文德 未聞依浮屠陰陽 以得天下者 太祖日斯言朕豈不知之 然我國山水靈奇 介在荒僻 土性好佛神欲資福利 方今兵革未息 安危未決 且夕恓惶不知所措 唯思佛神陰助 山水靈應儻有效於姑息耳 豈以此爲理國得民之大經也 待定亂居安 正可以移風俗美教化也 태조가 전쟁[干戈]을 하며 처음으로 나라를 세우려던 시기에 음양(陰陽)과 부도(浮屠)에 유의(留意)하니, 참모(參謀) 최응이 간하면서 말하길 '전(傳)에 말하기를 어지러운 세상이 되면 문(文)을 닦아 인심을 얻어야 한다고 했습니다. 임금이 비록 전시(軍旅)를 당하더라도 반드시 문덕(文德)을 닦아야 하며, 부도나 음양에 의지해 천하를 얻었다는 말을 듣지 못했습니다'고 했다. (이 말을 듣고) 태조가 말하길 '이 말을 짐(朕)이 어찌 모르겠는가. 우리나라는 산수는 영기(靈奇)한데 황벽(荒僻)한 지역에 끼어 있기에 토착민의 성질이 부처나 신을 좋아하여 복리(福利)의 바탕으로 삼으려고 하는데, 지금 전쟁[兵革]이 그치지 않았고 안위가 결정되지 않아 조석[旦夕]으로 두려워하면서 어찌할 바를 모른다. 그래 오직 부처와 신의 음조(陰助)와 산수의 영응(靈應)이 혹 고식적(姑息的)인 효과라도 있을까 생각했을 뿐이지 어찌 이것으로써 나라를 다스리고 백성을 얻는 큰 법으로 삼겠는가. 난(亂)이 진정되고 편안하게 사는 때를 기다려 풍속을 바꾸고 교화를 아름답게 할 수 있을 것이다'라고 했다"(류재영(柳在泳) 역, 『보한집』, 원광대학교 출판부, 1995)라 있지만 이것이 사료로서 얼마나 객관성을 가지고 있을까는『고려사』에 나타난 행적에 비추어 의문되는 바 많으나, 그러나 "齊民多避役爲僧 많은 백성들이 부역을 피해 중이 됨"을 왕이 환려(患慮)했다는 것은 있을 법한 노릇이다.

2) 『고려사』「열전」 5, '최응' 중에 "太祖謂凝曰 昔新羅造九層塔 遂成一統之業 今欲開京 建七層塔 西京建九層塔 冀借玄功 除群醜 合三韓 爲一家 卿爲我作發願疏 凝遂製進 태조가 최응에게 말하기를, '옛날에 신라가 구층탑을 만들고 드디어 통일의 위업을 이룩했다. 이제 개경에 칠층탑을 건조하고 서경에 구층탑을 건축해, 현묘한 공덕을 빌려 여러 악당들을 제거하고 삼한을 통일하려 하니, 그대는 나를 위하여 발원문을 만들라'고 했다. 그래서 최응은 그 글을 지어 바쳤다"(사회과학원 고전연구실 편,『북역 고려사』, 신서원, 1991)란 것으로 능히 짐작할 수 있다.『십훈요』같은 것은 후작(後作) 위작(僞作)으로 말하는 사람도 있으니까(예컨대 이마니시 류 박사) 그것으로써만 곧 고려 태조의 신심(信心)을 증명함보다 이런 예가 도리어 나을 것 같다.

3) 『고려사』에 보인『십훈요』의 '기(其)' 1·2를 종합하여 태조의 정치적 술책으로 해석한다.

4) 율종가람(律宗伽藍)과 선종가람이 비록 그 배치법은 달리하고 건축장엄은 다르다 하더라도 단위건축은 요컨대 중국 재래의 전통적 양식에서 조금도 변함이 없다. 그러나 선종에서는 불전보다도 법당을 중요시하고 존장(尊長)을 장로(長老)라 하여 거처를 방장이라 하고 참학(參學)의 도(徒)를 모두 승당(僧堂)에 거(居)하게 하는 등, 단위건물의 배치법이 저 율종가람의 규격적 정제성(整齊性)과 매우 달라졌다. 지금 불교건축

을 논하고 있음이 아니므로 이 양자를 비교할 필요를 느끼지 않으나, 다만 중국 이동 (以東)에 있어 선찰 양식이 시창된 것은 원화(元和) 연간의 백장(百丈) 회해(懷海)로 말미암아서라 한다. 송(宋) 경덕(景德) 원년 양억(楊億)이 산정(刪定)한『경덕전등록 (景德傳燈錄)』'서(序)' 찬(撰)에 소위「고청규(古淸規)」'서'라는 것이 있으니, 전문 (全文) 소개(紹介)가 용장(冗長)한 흠이 있으나 동방 선찰의 규단(規短)을 알 수 있는 것이므로 이곳에 들어 둔다.

〔「고청규」서, 누카리야 가이텐(忽滑谷快天) 저,『선학사상사(禪學思想史)』상권에서 전재〕

翰林學士 朝散大夫 行左司諫 知制誥 同修國史判史館事 上柱國 南陽郡開國侯 食邑一千 一百戸 賜紫金魚袋 楊億述

百丈大智禪師 以禪宗肇 自少室至曹溪以來 多居律寺 雖列別院 然於說法住持未合規度 故常爾介懷 乃曰 佛祖之道 欲誕布化元冀來際不泯者 豈當與諸部阿笈 摩敎爲隨行耶 或 曰 瑜珈論瓔珞經 是大乘律 故不依隨哉 師曰 吾所宗 非局大小乘 非異大小乘 當博約折 中 設於制範 務其宜也 於是創意 別立禪居

凡具道眼者 有可尊之德 號曰 長老 如西域道高臘長呼須菩提等之謂也 旣爲化主 卽處於 方丈 同淨名之室 非私寢之室也 不立佛殿 唯樹法堂者 表佛祖親囑授當代爲尊也 所裒學 衆 無多少 無高下 盡入僧堂中 依夏次安排 設長連床施㭾架 掛搭道具 臥必斜枕床脣 右 脅吉祥睡者 以其坐禪旣久 略偃息而己 具四威儀也

除入室請益 任學者勤怠 或上或下 不拘常准 其闔院大衆 朝參夕聚 長老上堂陞座主事 徒 衆 雁立側聆 賓主問酬 激揚宗要者 示依法而住也 齋粥隨宜 二時均徧者 務于節儉 表法 食雙運也

行普請法 上下均力也 置十務 謂之寮舍 每用首領一人 管多人營事 令各司其局也 或有假 號竊形混於淸衆 幷別致喧撓之事 卽堂維那檢擧 抽下本位掛搭擯令出院者 貴安淸衆也 或彼有所犯 卽以柱杖杖之 集衆燒衣鉢道具 遺逐從偏門而出者 示恥辱也

詳此一條 制有四益 一不汚淸衆 生恭信故 二不毀僧 形循佛制故 三不擾公門 省獄訟故 四不泄於浅于外 護宗綱故(四來同居 聖凡孰辨 且如來應世 尙有六群之黨 況今像未豈得 全無 但見一僧有過 便雷例譏誚 殊不知 輕衆壞法 其損甚大 今禪門若稍無妨害者 宜依百 丈叢林規式 量事區分 且立法防姦 不爲賢士然 寧可有格而無犯 不可有犯而無敎 惟大智 禪師護法之益 其大矣哉)

禪門獨行 自此老始 淸規大要 徧示後學 令不忘本也 其諸軌度 集詳備焉

億幸叨睿旨 刪定傳燈 成書圖進 因爲序引 時景德改元歲次甲辰良月吉日書

한림학사(翰林學士) 조산대부(朝散大夫) 행좌사간(行左司諫) 지제고(知制誥) 동수국사판사관사 (同修國史判史館事) 상주국(上柱國) 남양군(南陽郡) 개국후(開國侯) 식읍(食邑) 일천일백(一千 一百) 호(戸) 사자금어대(賜紫金魚袋) 양억(楊億)이 기술한다.

백장대지선사(百丈大智禪師)는, 선종(禪宗)이 시작함으로써 소실(少室)로부터 조계(曹溪)에 이른 이래로 대부분 율사(律寺)에 거처하였는데, 비록 별원(別院)을 늘어놓았지만 설법(說法)과 주지(住持)의 제도가 아직 규식과 법도에 합치되지 않았으므로 늘 마음속에 걸리는 점이 있었다. 이에 이르기를 "불조(佛祖, 부처님)의 도는 조화의 근원을 선포하여 뒷날에 민멸(泯滅)됨이 없기를 기대하고자 한 것인데, 여러 부(部)의 『아급마(阿笈摩, 아함경)』의 가르침대로 수행하는 것이 어찌 마땅하겠는가"라고 하였다. 혹자가 이르기를 "『유가론(瑜珈論)』『영락경(瓔珞經)』은 대승(大乘)의 율이므로 의거하여 따르지 않겠습니까"라고 하였다. 선사가 이르기를 "내가 종지로 삼는 바는 대승 소승에 국한하지 않고, 대승 소승과 다른 것도 아니니 마땅히 박약(博約)하고 절충하여 제도와 범절에다 배설하여 그 마땅함을 힘써야 할 것입니다"라고 하였다. 이에 새롭게 뜻을 내어 따로 선원(禪院)을 세웠다.

대저 도에 대한 안목을 갖춘 사람은 존경할 만한 덕이 있어 장로(長老)라고 부른다. 가령 서역의 도가 높고 나이가 많은 연장자를 수보리(須菩提)라고 부르는 것들을 이른다. 이미 화주(化主)가 되어서는 곧 방장(方丈)에 거처하는데, 정명〔淨名, 유마힐(維摩詰)〕의 방과 같으며 사인(私人)이 자는 방은 아니다. 불전을 세우지 않고 오직 법당만을 세운 것은 불조가 당대의 존귀한 이에게 친히 부탁하고 전수한 것임을 표시한 것이다. 모인 바 배우는 대중은 많고 적음도 없고 높고 낮음도 없이 모두 승당(僧堂)에 들이며, 하안거(夏安居)의 연수(年數)에 의거하여 안배한다. 길게 이은 상을 설치하고 시렁을 베풀어 괘탑(掛塔)의 도구(道具)를 둔다. 누울 때는 반드시 침상의 언저리에 비스듬하게 하며, 오른쪽 옆구리를 끼고 길상좌(吉祥坐)로 자는 것이니, 그 좌선한 지가 이미 오래되어 대략 누워서 편히 쉴 따름이다. 네 가지 위의(威儀)를 갖추었다.

방으로 들어가 청익(請益)하는 것을 제외하고는 배우는 자의 부지런함과 게으름에 맡겼는데, 혹은 올리기도 하고 혹은 내리기도 하여 일상의 준칙에 구속되지 않는다. 그 선원을 닫고 대중들은 아침에 가르침을 청하고 저녁에 모여 장로에게 설법을 듣는데, 장로가 당에 올라가 좌석에 앉아 일을 주관하며, 따르는 대중은 기러기처럼 벌려 선 채 곁에서 듣는다. 손님과 주인이 묻고 수응하는데 선종의 요체를 격양하는 자는 법에 따라 보이고 머무르도록 한다. 재죽(齋粥)은 마땅함을 따라 일시에 고르게 두루 하는 것은 절약하고 검소한 생활에 힘쓰도록 하니 법식(法式) 가운데 계율을 따르는 것을 표시한다.

보청법(普請法)을 행할 때는 윗사람이나 아랫사람이 평등하게 힘을 쓰도록 하고, 승려들이 힘쓸 열 가지 일〔十務〕을 두는데 그것을 일러 요사(寮舍)라고 한다. 늘 수령 한 사람을 등용하여 많은 사람을 관리한다. 일을 경영하는 데 있어 각각의 승려들마다 그 해당 일을 주어 담당하도록 한다. 간혹 가호(假號)하거나 절형(竊形)하는 자가 있어 청중(清衆) 사이에 섞여서 별도로 시끄러운 일을 일으키게 되면 곧 당(堂)의 유나(維那)에게 검거하도록 하여 골라내어서는 본래 괘탑(掛塔)의 위치로 강등시키고, 끌어내어 선원에서 내쫓는 것은 청중을 편안하게 함을 귀하게 여긴 까닭이다. 혹 저 비구가 법을 범한 바가 있으면 곧 짚고 있던 지팡이로써 그를 매질하고, 무리를 모이도록 하여 의발(衣鉢)과 도구(道具)를 불사르고 쫓아낸다. 편문(偏門)으로부터 내쫓은 것은 치욕을 보인 것이다.

이 한 조목을 제정하기를 자세하게 하는 것은 네 가지 이익〔四益〕이 있어서이다. 하나는 청중이 오염되지 않도록 하여 공경심과 신심을 일으키도록 하려는 까닭이다. 둘은 승려를 헐뜯지 않게 하고

자 함이니, 승려의 형상은 부처를 따라 제정한 까닭이다. 셋은 공문(公門)을 소란하게 하지 않도록 함이니 옥송(獄訟)을 생략할 수 있기 때문이다. 넷은 외부에 누설하지 않고자 한 것이니 종단의 기강을 보호하기 위한 까닭이다.〔사방에서 와서 함께 거처하는데 성인과 범인을 누가 분별할 것이며, 또 여래(如來)가 세상에 응신하신 때에도 오히려 육군(六群)의 무리가 있었거늘, 하물며 지금 상법(像法)·말법(末法)의 시대에 어찌 전혀 없다고 할 수 있겠는가. 다만 한 승려가 잘못이 있는 것을 보고 바로 우레같이 꾸짖고 질책하는 것은, 특히 청중을 가벼이 여기고 법을 무너뜨리는 것을 알지 못하여 그 손해가 몹시 크기 때문이다. 지금 선문(禪門)에서 거의 방해자가 없게 됨과 같은 것은, 마땅히 백장총림(百丈叢林)의 규식(規式)에 의거하여 일을 헤아려 구분하고 또 법을 세워 간사함을 막아서이다. 현사(賢士)를 만들지는 못한다 하더라도 그러나 차라리 바로잡음이 있어 범법이 없게 하는 것이 옳을지언정, 범법이 있는데도 교화함이 없는 것은 옳지 않다. 오직 대지선사(大智禪師)가 법을 수호한 유익함이 크다고 하겠다.〕

선문의 독립과 실행이 이 장로에게서 시작하였으니, 청규(淸規)의 대요를 후학에게 두루 보여 근본을 잊지 않도록 하고자 한 것이다. 그 여러 법도는 집(集) 가운데 상세하게 갖추어져 있다.

이 억(億)이 다행스럽고 외람되게도 밝으신 주상의 뜻을 받들어 산정(刪定)하도록 한 『전등록(傳燈錄)』의 글과 도판이 이루어져 진상하게 되니, 인하여 서인(序引)을 짓는다. 때는 경덕(景德) 개원(改元)이요 세차(歲次)는 갑진(甲辰)이니 양월(良月) 초하루 날에 쓴다.

5) 일본건축의 도코노마라는 것은 즉 '침간(寢間)'의 뜻으로, 후(厚)는 침좌(寢座)에서 출발했다가 귀인(貴人)의 상좌(上座)로 변천되고, 다시 선원(禪院) 방장의 영향으로 불단화했다가 지금 보는 바와 같은 실내 상좌의 수식처(修節處)로 된 것이다. 오카쿠라 가쿠조(岡倉覺三) 저, 『차의 책(茶の本)』 및 다카하시 류조(高橋龍藏) 저, 『다도(茶道)』 참조.

6) 『고려사』 '공민왕 기유 18년 9월' 조에 "是月 伐礎石于崇仁門外 輓致馬岩 大如屋 震且吼聲如牛 又發丁州縣需材 水運或壓或溺死者無算 中外困弊無敢言者時王召元朝梓人 元世于濟州 使營影殿 世等十一人挈家而來 이 달에 주춧돌을 숭인문(崇仁門) 밖에서 떠서 마암(馬嵓)까지 끌고 갔다. 크기가 집채만한데 대지가 울려서 소리가 마치 소울음과 같았다. 또 각 주와 현의 장정을 징발하여 소용되는 재목을 수상으로 운반했는데, 혹은 눌려 죽고 혹은 물에 빠져 죽는 자가 헤아릴 수도 없었다. 중앙과 지방이 모두 다 곤폐했으나 감히 말하는 자가 없었다. 그때 왕이 목수 원세(元世)를 제주도에서 불러 와서 영전 공사에 쓰고 있었던바 원세 등 열한 명이 자기 가족을 데리고 왔었다."(사회과학원 고전연구실 편, 『북역 고려사』, 신서원, 1991)

7) 『고려도경』 권19, 「민서(民庶)」 '공기(工技)' "高麗 工技至巧 其絶藝 悉歸于公 如幞頭所 將作監 乃其所也 常服白紵袍皂巾 唯執役趨事 則官給紫袍 亦聞契丹降虜數萬人 其工伎十有一 擇其精巧者 留於王府 比年器服益工 第浮僞頗多 不復前日純質耳 고려는 장인의 기술이 지극히 정교하여, 그 뛰어난 재주를 가진 이는 다 관아(官衙)에 귀속되는데, 이를테면 복두소(幞頭所)·장작감(將作監)이 그곳이다. 이들의 상복(常服)은 흰 모시 도포를 입고 검은 건을 쓴다. 다만 시역을 맡아 일을 할 때에는 관에서 자주색 도포〔紫袍〕를 내린다. 또 듣자니,

거란의 항복한 포로 수만 명 중에 공장(工匠)을 ―기술이 정교한 자로 열 명 중 한 명을 고른다― 왕부(王府)에 머무르게 하여, 요즈음 기명과 복장이 더욱 공교하게 되었으나, 다만 부화하고 거짓된 것이 많아 전날의 순박하고 질박한 것을 회복할 수 없다." (민족문화추진회 역,『고려도경』, 민족문화추진회, 1977)

8) 나카오 만조 저,『조선고려도자고』19쪽 · 23쪽 참조.

9)『조선금석총람』상,「연복사종명(演福寺鐘銘)」참조.

10)『진단학보』제3호, 졸고(拙稿)「고려 화적(畵跡)에 대하여」참조.

11) 위의 글 참조.

12)『신증동국여지승람』권13,「풍덕」'불우(佛宇)' '경천사(敬天寺)' 기 참조.

13) 미야케 조사쿠(三宅長策),『도기강좌(陶器講座)』제6권, '천목고(天目考)' 참조.
 이능화(李能和) 저,『조선불교통사』하,「獻草爲芝文上譏王朝 풀을 바치고서 지초라고 한 글 위에다 왕조를 기록하다」에도 다음과 같은 글이 있다.
 "古人云 菊花之隱逸者也 牧丹花之富貴者也 蓮花之君子者也 今余則云 芝草之神仙者也 蘭草之隱逸者也 茶草之賢聖(卽禪)者也 以有玄微之道 淸和之德故 支那唐時 趙州從諗禪師 尋常接人 輒云喫茶去 自爾 趙州茶 盛稱於世 茶之一道 遂屬于禪也 고인이 이르기를 '국화는 꽃의 숨어 사는 자이고, 모란은 꽃의 부귀한 자이고, 연꽃은 꽃의 군자다운 자이다' 라고 했습니다. 지금 제가 곧 이르기를 '지초(芝草)는 풀의 신선다운 자이고, 난초는 풀의 숨어 사는 자이고, 차는 풀의 성현(곧 참선)다운 자입니다. 현미(玄微)한 도가 있고 청화(淸和)한 덕이 있기 때문입니다. 중국 당(唐)나라 때에 조주종심선사(趙州從諗禪師)는 늘 사람을 접대할 때마다 문득 차나 마시게(喫茶去)라고 하였는데, 이로부터 조주차(趙州茶)가 세상에 성대하게 일컬어져 차의 한 도(道)가 마침내 선(禪)에 속하게 되었습니다' 라고 하였다."

14) 호암(湖岩) 문일평(文一平),「다고사(茶故事)」(『조선일보』, 1936년 12월) 참조.

15) 우치야마 쇼조(內山省三) 저,『조선 도자기 감상』참조.

16)『진단학보』제3호, 졸고(拙稿)「고려 화적에 대하여」참조.

17) 시화일치를 부르짖는 것은 화(畵)의 문학화, 즉 주관화 · 정서화를 뜻하는 것으로, 『익재집(益齋集)』『동국이상국집』『보한집』등 고려대 문집의 처처(處處)에서 볼 수 있는 정신이다. 졸고「고려 화적에 관하여」참조.

18) 최자,『보한집』의「陳補闕評詩 보궐 진화가 시를 평하다」중에 "陳補闕讀李春卿詩云 啾啾多言費楮毫 三尺喙長只自勞 謫仙逸氣萬像外 一言足倒千詩豪 及第吳芮公曰 逸氣一言 可得聞乎 陳曰 蘇子瞻畵云 摩詰得之於象外 筆所未到氣已吞 詩畵一也 杜子美 詩雖五字中 尙有氣吞象外 李春卿走筆長篇 亦象外得之 是謂逸氣 謂一語者 欲其重也 夫世之嗜常惑凡者 不可與言詩 況筆所未到之氣也 진보궐(陳補闕)이 이춘경(李春卿)의 시를 읽고서 이르기를 '두런거리는 많은 말은 종이와 붓만 허비하고 / 석 자나 부리 길면 다만 스스로 수고롭네 / 적선(謫仙)의 일기(逸氣)는 만상(萬象) 밖이어서 / 한 말로 족히 천 시호(詩豪)를 거

꾸러뜨리네' 했다. 급제(及第) 오예공(吳芮公)이 말하길 '초일(超逸)한 기운과 일언의 의미를 들려주실 수 있겠는가'라고 하니, 진(보궐)이 말하기를 '소자첨(蘇子瞻)이 그림을 품평하여 말하기를, 마힐(摩詰)은 상외(象外)에서 이걸 얻었기에 붓이 아직 이르지 못한 곳에 기(氣)가 이미 삼키고 있다고 했다. 시와 그림은 한 가지다. 두자미(杜子美)의 시는 비록 다섯 글자 속에서도 오히려 기가 상외를 삼키는 것이 있고, 이춘경의 주필(走筆) 장편도 또한 상외에서 얻었다. 이걸 일러 일기라 하고 일어(一語)라고 하는 것은 그것을 무게있게 하고자 한 것이다. 대체로 세상의 범상한 것을 즐기고 평범한 것에 매혹되는 자와는 함께 시를 말할 수 없다. 하물며 붓이 아직 미치지 못한 기(氣)이겠는가'했다"(류재영(柳在泳) 역, 『보한집』, 원광대학교 출판부, 1995)라고 있으니, 이는 시론이나 화론을 빌려 쓴 시론이요, 시화일치의 이론과 함께 상외의 일기를 구함이 형해를 차견(遮遣)하여 진여(眞如)를 각득(覺得)하라는 불교의 태도와 다름이 없다 하겠다. 화론 육법에서 기운생동을 중요시하는 정신도 심학의 영향에서 출발한 것으로 논할 수 있다. 즉 동양에서 예술의 자율성의 출발이 이러한 데 있던 것이 겸하여 이해된다.

19) 『동국이상국집』「軍中答安處士置民手書 군중에서 안 처사 치민에게 답하는 수서」중에 "僕之向之比處士以文湖州龐居士者 蓋墨竹絶似與可 參禪得妙如龐薀 故指的實而言耳 제가 요전에 처사를 문호주(文湖州)와 방거사(龐居士)에 비유한 것은, 대개 묵죽(墨竹)은 여가(與可)와 똑같고 참선하여 묘리를 얻은 것은 방온(龐蘊)과 같기 때문에, 확실한 것을 지적해서 말한 것이요 아첨하느라 한 말이 아닙니다"(민족문화추진회 역, 『동국이상국집』, 민족문화추진회, 1980)라는 구가 있다.

20) 『진단학보』 제3호, 졸고(拙稿) 「고려 화적에 대하여」 참조.

21) H. Wöfflin, *Kunstgeschichtliche Grundbegriffe*, S, 20ff.

(『진단학보』 제8권, 1937년 11월)

1. 민족문화추진회 역, 『동국이상국집』, 민족문화추진회, 1980.

2. 민족문화추진회 역, 『고려도경』, 민족문화추진회, 1977.

3. 민족문화추진회 역, 『동국이상국집』, 민족문화추진회, 1980.

4. 위의 책.

5. 위의 책.

6. '단표(簞瓢)의 즐거움'이란 말은 공자의 제자 안회(顔回)가 집이 가난해 한 바구니 밥과 한 바가지 물을 마시면서도 그 즐거움을 고치지 아니했다는 데서 유래한 말이다.

7. 민족문화추진회 역, 『동문선』, 민족문화추진회, 1968.

8. 위의 책.

9. 위의 책.

10. 위의 책.

11. 민족문화추진회 역, 『신증동국여지승람』, 민족문화추진회, 1969.

12. 민족문화추진회 역, 『동문선』, 민족문화추진회, 1968.

13. 민족문화추진회 역, 『동국이상국집』, 민족문화추진회, 1980.

14. 위의 책. 원제목은 「復用前韻贈之 다시 전 시의 운자를 써서 지어 보내 주다」이고, 전 시는 「雲峯住老珪禪師 得早芽茶示之 予目爲孺茶 師請詩爲賦之 운봉에 사는 노규선사가 조아 차를 얻고서 보여주었다. 내가 보고서 '유다(孺茶)'라고 했다. 선사가 시를 청하기에 그를 위해 짓는다」이다. 고유섭이 임의로 붙인 제목이다.

15. 민족문화추진회 역, 『동국이상국집』, 민족문화추진회, 1980.

16. 민족문화추진회 역, 『신증동국여지승람』, 민족문화추진회, 1969.

17. 민족문화추진회 역, 『고려도경』, 민족문화추진회, 1977.

18. 민족문화추진회 역, 『동국이상국집』, 민족문화추진회, 1980.

19. 민족문화추진회 역, 『익재집』, 민족문화추진회, 1970.

20. 민족문화추진회 역, 『동국이상국집』, 민족문화추진회, 1980.

21. 민족문화추진회 역, 『목은집(牧隱集)』 11, 민족문화추진회, 2002.

22. 위의 책.

23. 민족문화추진회 역, 『양촌집(陽村集)』, 민족문화추진회, 1979.

어휘풀이

ㄱ

가공양처(可供養處) 공양할 수 있는 곳, 즉 탑 또는 불상을 모시고 예배공양을 드리는 곳. 차이타야를 옮긴 말.

가릉빈가(迦陵頻伽) 호성(好聲)이라는 뜻으로, 불경에 나오는 상상의 새.

가사체발(袈裟剃髮) 가사는 네모로 된 천을 물들여 입는 법복이고, 체발은 머리털을 바싹 깎았다는 뜻으로, 출가수행자를 나타냄.

가지기도(加持祈禱) '가'는 가피(加被), '지'는 섭지(攝持)의 뜻. 가지기도란 부처님의 가피력을 입어 병·재난·부정 등을 없애기 위하여 수행하는 기도법을 말함.

가호절형(假號竊形) 해탈의 목적 없이 거짓으로 비구라고 칭하고 중의 형상을 훔치는 것을 말함.

가화(假化) 임시로 모양이 바뀜.

간맥(幹脈) 피가 순환하는 줄기.

간모(簡模) 간단하게 본뜸.

간원(諫垣) 사간원(司諫院). 조선시대의 삼사(三司) 중 하나.

간혈(澗穴) 골짜기 사이의 동굴.

감계주의(鑑戒主義) 역사 속에서 규범을 찾아 인간 행위에 비춰 보려는 동양 사관의 한 경향.

갑주(甲胄) 갑옷과 투구.

강공복(絳公服) 종묘나 문묘 제향 때에, 댓돌 위에서 악장을 노래하는 사람이 입던 붉은 빛깔의 예복. 홍초삼.

거극원근출입(去極遠近出入) 극의 멀고 가까운 거리와 해가 돋고 지는 것.

거단(裾端) 옷자락의 끝부분.

거려(遽廬) 인생을 한번 자고 지나면 그만인 객관(客館)에 비유한 말.

거서(巨黍) 기장 종류 중에 큰 것.

거치형(鋸齒形) 톱니형.

거폐(巨蔽) 넓게 포괄함.

견성성불(見性成佛) 자기의 불성을 깨달아 부처가 됨.

견유학파(犬儒學派) 고대 그리스 철학의 한 학파. 행복은 외적 조건에 좌우되는 것이 아니라 하며, 자신의 본성에 따라 자연스럽게 생활하는 것을 이상으로 삼음으로써 사회적 관습과 이론적 학문, 예술에 대해서도 부정적인 태도를 취함.

경사(經史) 중국 고전인 경서(經書)와 사기(史記).

경어(鯨魚) 고래.

경외(經嵬) 경전 이외의, 쓸데없이 허망한 풍설.

경태람(景泰藍) 명나라 경태제(景泰帝) 때 만들어낸 에나멜 종류의 푸른 물감.

계단(戒壇) 계를 일러주는 곳으로, 계를 받는 장소에는 따로 흙을 모아 단을 만듦.

계련(繫聯) 서로 연결되거나 관계를 맺음.

계상(髻相) 불상의 정수리에 상투 모양으로 솟아 있는 모양, 즉 육계상(肉髻相).

계인(契印) 인계(印契, 부처가 자기의 내심의 깨달음을 위해 열 손가락으로 만든 갖가지 표상) 중 손짓과 더불어 지물(持物) 등을 갖고 불보살의 서원(誓願)이나 본서(本誓) 등을 나타냄.

고괴(古怪) 고태스럽고 괴상함.

고륜(苦輪) 쉴 새가 없이 구르는 고뇌.

고만(高慢) 뽐내고 거만한 성질.

고비완명(固圖冥) 완고하고 고집스러워 도리에 어두움.

고삽(苦澁) 쓰고 떫은 기운.

고식(姑息) 당장에는 탈이 없이 일시적으로 안정됨.

고원유수(高遠幽邃) 고상하고 원대하며 그윽하고도 깊음.

고조참사(高祖斬蛇) '한 고조 유방이 뱀을 베다'란 뜻으로, '한(漢)나라 유방(劉邦)이 술을 취하도록 마시고 밤중에 대택(大澤)을 지나가는데, 백사(白蛇)가 길을 가로막고 있으므로 삼 척의 검을 뽑아 베고서 의병을 일으켜 뒷날에 천하를 통일하고 한나라를 세웠다'는 고사에서 유래하여, 결단하여 대업을 이룬 것을 뜻함.

공관(空觀) 천태종의 삼관(三觀) 중 하나로, 만유는 모두 인연에 따라 생긴 것으로, 그 실체가 없고 자성이 없는 것이라고 봄.

공첨방미(栱檐枋楣) 목조건물의 구조방식에서 공포(栱包)와 가구법(架構法), 즉 두공·처마·평방·문미를 일컬음.

과대(銙帶) 혁대 표면에 과판(직), 식판(飾板)을 장식한 띠.

과법불처(過法佛處) 과거 부처님의 처소.

과슬장수(過膝長手) 무릎 밑으로 내려오는 긴 팔.『방광대장엄경(方廣大莊嚴經)』에 부처의 서른두 가지 관상적(觀相的) 특징 가운데 하나로, '垂手過膝 내려뜨린 팔이 무릎을 지난다'라는 말이 있음.

과위(果位) 수행의 공으로 깨달음을 얻은 지위.

과판(銙板) 대구(帶鉤). 혁대의 두 끝을 마주 걸어 잠그는 자물단추 판.

관고(關股) 결가부좌한 넓적다리.

관도현달(官道顯達) 벼슬길의 지위와 이름이 함께 높아서 세상에 드러남.

관정(灌頂) 처음 불문에 들어갈 때나 일정한 지위에 오를 때 정수리에 물을 붓는 밀교 의식 중의 하나.

관학(鸛鶴) 황새와 학.

광고(曠古) 전례가 없음.

광대리(廣大理) 광대한 이치라는 뜻으로, 석가모니의 오른편에 있는 협시불인 보현보살(普賢菩薩)을 가리키며 '이덕(理德)'을 맡음.

광명보조(光明普照) 십이서원 중 하나로, 나와 남의 몸에 광명이 비치게 하려는 서원.

괘탑(掛搭) 사방을 돌아다니는 승려가 잠시 절에 머물며 쉬는 것. 탑은 탑련(搭連)으로 중간에 물건을 넣는 주둥이가 있고 양끝에 물건을 넣는 푸대자루를 말함.

교소(敎疏) 지침서와 주석서.

교외별전(敎外別傳) 경전 바깥의 특별한 전승, 마음과 마음으로 뜻을 전함.

교지(交趾) 전한(前漢)의 무제(武帝)가 남월(南越)을 멸망시키고 설치한 교지군. 현재의 베트남 북부 통킹 · 하노이 지방으로, 이곳을 발가락에 비유해 부른 이름.

교혁(鮫革) 상어가죽.

교회사(敎誨師) 교화사(敎化師)의 옛말로, 교도소에서 수감자를 반성, 교화시킴을 임무로 하는 사람을 가리킴.

구각(口角) 입아귀.

구경(九經) 아홉 가지 경서(經書).『주역(周易)』, 시전(詩傳), 서전(書傳),『예기(禮記)』『춘추(春秋)』『효경(孝經)』『논어(論語)』『맹자(孟子)』『주례(周禮)』.

구계청정(具戒淸淨) 십이서원 중 하나로, 청정한 수행을 하는 사람에게 삼취정계〔三聚淨戒, 계율을 지키고 선법(善法)을 닦아 중생을 이롭게 하는 계〕를 다 갖추게 하려는 서원.

구구타예설라(矩矩吒醫說羅) 천축국(인도) 사람이 해동(신라)을 가리켜 부르던 말로, 구구타는 '닭'을, 예설라는 '귀하다'라는 뜻.

구규(矩規) 목수의 도구인 그림쇠. 여기에서는 법도나 규칙의 의미.

구란(勾欄) 전체에서 입면이나 평면이 휘어져 나간 난간. 곡란(曲欄).

구열도(鳩列圖) 감신총 전실의 궁륭부에 그려진 줄지어 선 비둘기들을 묘사한 부분을 가리킴.

구원(狗猿) 개와 원숭이.

구이(仇台, 古爾) 고이왕(古爾王). 이견이 많으나, 중국의『주서』나『수서』에서 백제의 시조로 나오는 인물.

구인형(蚯蚓形) 지렁이 모양.

구초(寇鈔) 영토 정벌을 위한 침략.

구형(矩形) 네모 모양.

군저옥(郡邸獄) 한대(漢代) 군국(郡國)의 부저(府邸)에 설치되어 있던 감옥, 혹은 천하대란을 일으킨 자를 가두는 감옥.

권귀헌면(權貴軒冕) 권문귀족과 고관.

권여(權輿) '저울대와 수레 바탕'이라는 뜻으로, 저울을 만들 때는 저울대부터 만들고 수레를 만들 때는 수레 바탕부터 만든다는 데서 유래한, 사물의 시초를 이르는 말.

권형(權衡) 저울추와 저울대라는 뜻으로, 여기서는 균형감을 뜻함.

궐초형(蕨草形) 고사리 모양.

귀곡(龜谷) 고려 31대 공민왕 때의 중. 각운(覺雲)의 호.

귀료(歸了) 마침내 깨달아 돌아감.

규각(圭角) 말이나 뜻이 모가 나서 서로 맞지 않음.

규구화(規矩化) 모양과 치수대로 규격화되는 것.

규승적(規繩的) 규칙적.

규옥형(圭玉形) 상부는 둥글고 하부는 각지게 만든 홀(笏)의 한 종류.

근기(根機) 중생이 교법을 듣고 이를 얻을 만한 능력.

근보(僅保) 간신히 지킴.

금화오잔(金花烏盞) 금색 꽃무늬가 있는 검은색의 찻잔.

기고(奇古) 두드러지게 예스러움.

기구(冀求) 원하는 것을 바라고 구함.

기국적(碁局的) 바둑판처럼 반듯하게 구획된 모양새의.

기굴(奇崛) 겉모양이 기이하고 웅장함.

기명절지(器皿折枝) 그릇 등 갖가지 그림붙이와 화초의 가지·과실 등을 섞어서 그린 정물화의 하나.

기반(羈絆) 굴레.

기불축희(祈祓祝釐) 부정을 없애고 행복을 기원함.

기세(羈細) 가늘고 작은 굴레나 재갈, 고삐를 가리킴.

기연(機緣) 부처의 교화를 받을 인연과 그 교화를 받아들일 중생의 자질.

기우(氣宇) 기개와 도량(度量).

길굴(佶倔) 헌걸차고 기세 있음.

길상좌(吉祥坐) 왼발을 오른쪽 넓적다리 위에 얹어 놓은 다음에 오른발을 왼쪽 넓적다리 위에 놓고 앉는 자세. 책상다리.

끽긴(喫緊) 매우 요긴함.

ㄴ

나립(羅立) 벌여 늘어섬.

나발백모(螺髮白毛) 나사(소용돌이) 모양으로 빙빙 틀어서 돌아간 형상(形狀)을 한 부처의 흰 머리털.

낙뢰청광(落磊淸狂) 쓸쓸하고도 원대하면서 마음이 깨끗하고 청아함.

낙성(落成) 건축 공사의 목적물을 다 완성함.

난반(爛斑) 문드러지고 얼룩짐.

남만(南蠻) 남쪽의 야만국가란 뜻으로, 옛날에 중국에서 자기 나라의 남쪽에 사는 미개한 족속들을 얕잡아 일컫던 말.

내오(內奧) 감춰진 깊은 뜻.

노관(盧綰) 조선의 준왕에게 망명했던 진(秦)나라 사람.

노궁(弩弓) 예궁(禮弓), 즉 예식 때 쓰는 활의 한 가지.

불탑 위에 있는 상륜(相輪)의 한 부분으로, 모양이 네모난 기와집 지붕 같음.

노부행행도(鹵簿幸行圖) 임금 행차 시 행사에 참여한 문무백관의 임무와 품계에 따라 늘어서는 차례를 기록한 도표를 가리키며, 반열도(班列圖) 또는 노부도(鹵簿圖)라고도 함.

노아(鷺鵝) 백조와 거위.

노안위육(怒眼威肉) 분노한 눈과 위엄있는 몸.

노어생업(撈漁生業) 먹고살기 위하여 물고기를 잡는 일.

노에마(noema) 후설(Husserl) 현상학의 중요한 개념으로, 의식이 지니는 작용과 대상의 두 측면 중 대상면, 즉 작용에 의해 생각된 관념적인 존재를 말함.

노첩공속(路捷功速) 길은 지름길로 빨리 가고 공은 속히 이룩함.

노화(蘆花) 갈대꽃.

녹수(綠銹) 시퍼런 녹.

뇌고(牢固) 오래전부터 굳어져 온 성질.

뇌옥(牢獄) 감옥.

능연공신(凌煙功臣) 당나라 태종(太宗) 때 능연각(凌煙閣)에 초상을 건 스물네 명의 충신들.

능형(菱形) 네 변이 같고 대각선의 길이가 다른 사변형.

ㄷ

다마무시노즈시(玉蟲廚子) 비단벌레 천이백 마리의 날개를 박아 넣어 만든 장식 불교용품으로, 국보로서 신주를 모셔 두는 곳으로 쓰임.

다면다비(多面多臂) 전능함을 나타내는 여러 개의 얼굴과 팔을 가진 불상의 모습.

다엽말아(茶葉末兒) 도자기의 하나로, 중국 명나라·청나라 때에 대창관요(大廠官窯)에서 만들던 황록색의 그릇.

다이어뎀(diadem) 동양의 왕이나 여왕이 주로 쓴 띠 모양의 화관(花冠).

단난(端難) 환난을 바로잡음.

단비(斷臂) 팔뚝을 자름. 혜가(慧可)의 단비 고사에서 나온 말로, 소림사(小林寺)에 있는 달마(達磨)에게 도를 청하며 자신의 팔을 끊은 데서 유래한 말.

담담(潭潭) 깊고 넓은 모양.

담선방(淡禪榜) 선법(禪法)을 담화한 내용을 담은 방(榜).

담소(淡素) 담담하고 소박함.

당목(撞木) 절에서 종이나 징을 치는 나무 막대.

당약(瞠若) 눈을 휘둥그렇게 뜸.

대덕연각(大德緣覺) 덕이 높은 고승(高僧)과 부처의 가르침에 기대지 않고 스스로 깨달음을 얻은 성자.

대모(玳瑁) 바다거북과의 하나로, 등딱지는 공예품·장식품 등의 재료로 쓰임.

대상(臺床) 물건을 받치거나 올려 놓는 받침대.

대월지(大月氏) 중국의 전국시대에서 한 대에 걸쳐 중앙아시아에서 활약하던 터키계의 민족 또는 그 나라.

대일여래(大日如來) 진언 밀교의 본존이며 우주의 실상을 체현하는 근본 부처. 마하비로자나(摩訶毘盧遮)·비로자나 등으로 음역하는데, 마하는 '대(大)', 비로자나는 '해(日)'의 뜻으로, '대일'은 위대한 광휘(大遍照)를 뜻함.

도괴(倒壞) 쓰러져 허물어짐.

도분시채(塗粉施彩) 분을 바르고 색을 칠함.

도용(陶俑) 무덤 속에 넣기 위해 흙으로 빚은 인형.

도철수면문(饕餮獸面文) 먹이를 탐하는 짐승의 얼굴 무늬.

도코노마(床の間) 일본건축에서 객실인 다다미방의 정면에 바닥을 한 층 높여 만들어 놓은 곳으로, 벽에는 족자를 걸고 바닥에 도자기나 꽃병 등을 장식해 두는 곳.

도호(塗糊) 더럽히며 흐림.

독행(篤行) 독실한 행실.

돈연(頓然) 돌아보지 않음.

동공이곡(同工異曲) '같은 악공끼리라도 곡조를 달리한다'는 뜻으로, 동등한 재주의 작가라도 문체에 따라 특이한 광채를 냄을 이르는 말.

동래서점(東來西漸) 동쪽에서 점점 서쪽으로 옮아감.

동량(棟樑) 한 나라의 살림을 떠맡고 있는 요직, 또는 요직에 있는 사람.

동위척(東魏尺) 옛날에 쓴 척도 단위로, 『송사율력지(宋史律曆志)』의 '일척삼촌팔호(一尺三寸八毫)'라는 기록에서 보듯 1척은 0.296cm 정도임.

동파포서(東坡捕鼠) '소동파가 쥐를 잡다'란 뜻. '고양이를 기르는 이유는 쥐를 잡기 위한 것인데 쥐가 없으면 고양이를 기를 필요가 없다. 쥐를 잡지 않는 것은 괜찮지만, 쥐를 잡지 않고 닭을 잡게 되면 오히려 해를 끼치게 되기 때문이다'라고 한 소동파의 글에서 유래하여, 제 목적을 잃고 오히려 해를 끼치게 되는 경우를 말함.

두호(斗護) (남을) 두둔해 보호함.

두호(杜護) 지키고 보호함.

ㅁ

마전을 하다 생피륙을 삶거나 빨아서 볕에서 바래다.

만포(滿抱) 가득 품음.

만환(漫漶) 흩어져 알 수 없게 됨.

망신요승(妄臣妖僧) 요망한 신하와 요사스런 승려.

맞배(搏風) 박공 지붕의 끝쪽.

맵자하다 모양이 제격에 어울려 맵시가 있다.

모역(耗斁) 벼가 싫어하는 땅.

모정(茅亭) 짚이나 새 따위로 지붕을 이은 정자.

모피(冒避) 무릅쓰고 피함.

목저수충(牧猪守忠) '돼지치기가 충성을 지키다'란 뜻. 『동관한기(東觀漢記)』의, '한나라 때 승궁(承宮)은 어려서 고아가 되었는데 여덟 살 때 남을 위해 돼지를 쳤다. 향리의 서자명(徐子明)이 『춘추(春秋)』를 강경하는 것을 보고 치던 돼지를 잊어버리고 강경을 들었다. 승궁이 그 문하에 머물기를 청하고 여러 문생들을 위하여 나무를 대주고 부지런히 공부하여 교수가 되었다. 뒤에 이름이 나 승평(永平) 때에 부름을 받아 박사(博士)가 되었고 좌중랑장(左中郎將)으로 자리를 옮겼다. 자주 충간(忠諫)을 올렸는데 논의가 절실하고 곧아 흉노(匈奴)에게까지 명성이 전파되었다'라는 고사에서 나온 말.

몽진(蒙塵) '머리에 티끌을 뒤집어쓴다'는 뜻으로, 나라에 난리가 나서 임금이 나라 밖으로 도주함.

묘망(渺茫) 넓고 멀어 아득함.

무격(巫覡) 무당과 박수.

무계(無稽) 근거가 없고 허황됨.

무구애성(無拘礙性) 거리끼거나 얽매이지 않는 성질. 구애받지 않는 성질.

문호주(文湖州) 문동(同). 송나라 때의 화가로 대와 산수를 잘 그렸으며, 1078년 호주(湖州) 태수로 부임하던 도중 죽자 세인에 의해 문호주라 불림.

물외(物外) 현실에서 벗어난 세상.

미록(麋鹿) 고라니와 사슴.

미의만족(美衣滿足) 십이서원 중 하나로, 가난하여 의복이 없는 이에게 좋은 옷을 입히려는 서원.

미타불(彌陀佛) 아미타불. 서방정토(西方淨土) 극락세계에 머물면서 법을 설하는 부처.

ㅂ

박람강기(博覽强記) 동서고금의 서적을 널리 읽고 그 내용을 잘 기억함.

박아군자(博雅君子) 학식이 많고 사리분별이 올바른 학자나 군자.

반거(盤居) '넓고 굳게 뿌리를 박고 서린다'는 뜻으로, 한 지방을 차지하고 세력을 떨침.

반룡(蟠龍) 반룡(盤龍). 땅에 서려 있어 아직 승천하지 않은 용.

반수(搬輸) 운반하여 나름.

반숙(半菽) 콩 반쪽의 크기.

반야자재(般若自在) 분별이나 망상을 떠나 참모습과 깨달음을 훤히 아는 지혜.

반이(蟠螭) 교룡이 똬리를 틀고 서려 있는 모양.

반침(半寢) 큰 방 안벽에 붙어 있는, 물건을 넣어 두게 되어 있는 작은 방.

반환(盤桓) 그 자리에서 멀리 떠나지 못하고 어정어정 머뭇거리며 서성댐.

발고여락(拔苦與樂) 괴로움에서 건져 주고 아울러 즐거움을 줌.

발두(鉢斗) 절에서 쓰는 중의 밥그릇 모양의 구조물.

발발(勃勃) 왕성한 모양. 갑자기 일어나는 모양.

발천(發闡) 앞길을 열어서 세상에 나섬.

발호작란(跋扈作亂) 제 마음대로 날뛰며 난리를 일으키는 것.

방거사(龐居士) 중국 당나라 때 사람으로, 자는 도원(道元), 이름은 온(蘊)으로 선종에 통달했다고 하며, 거사란 세속에서 불도를 수행하는 남자의 칭호.

방약무인(傍若無人) 주위에 아무도 없는 것처럼 거리낌 없이 함부로 행동함.

방일(放逸) 마음대로 거리낌 없이 놂.

방장(方丈) 화상(和尙), 국사(國師), 주실(籌室) 등 높은 중의 처소.

방장여(方丈餘) 일 장(丈, 열 자) 남짓.

방촌(方寸) 사방 일 촌(寸, 한 치)의 크기.

방할[棒喝] 선사(禪師)가 불법을 깨닫지 못하는 제자를 심하게 꾸짖거나 막대기로 때리는 일.

배관(拜觀) 공경하여 바라봄.

배척(背脊) 검(劍)의 밑동에서 첫째 마디 사이 부분.

백락상마(伯樂相馬) 백락은 춘추시대 진(秦)나라 목공(穆公) 때 말의 상을 잘 보았던 손백락(孫白樂). '백락상마'는 백락이 말의 상을 잘 본다는 뜻으로, 안목 있는 사람이 인재를 잘 발굴하여 천거함을 이름.

백반범사(百般凡事) 여러 가지 예사로운 일.

백화요란(白花燎爛) 온갖 꽃들이 불타오르듯 화려하게 핌.

번개(幡蓋) 불법의 위덕을 나타내는 깃발과 일산, 곧 번(幡)과 천개(天蓋).

번앙전기(翻仰轉起) 하늘을 향해 날아오를 듯 우러르며 구르고 뻗쳐오른 곡선.

번욕(繁縟) 번문욕례(繁文縟禮)의 준말로, 번거롭게 차린 형식과 까다로운 예문.

범단(梵壇) 서로 말하지 않고 상대하지 않는 묵빈대치법(默擯對治法)으로, 고집이 센 천인(天人)이 허물을 범할 때 옆에서 충고해도 듣지 않으면 범단지법(梵壇之法)이라 하여 아예 상대하지 않는 벌을 가리킴.

법당(法幢) 절 마당에 세우는 기.

법식쌍운(法食雙運) 검약과 검소한 생활로 식법(食法) 가운데 계율을 따르는 것을 말함.

법열(法悅) 참된 이치를 깨달았을 때와 같은 묘미와 쾌감에 마음이 쏠리어 취하다시피 되는 기쁨.

벽타(僻他) 다른 후미진 데.

변두(籩豆) 변두(邊豆). 변은 과일이나 포를 담는, 대[竹]를 결어 만든 제기이고, 두는 식혜ㆍ김치ㆍ젓갈 등을 담는, 나무로 만든 제기.

변장자호(卞莊刺虎) '변장자가 호랑이를 찔러 잡다'란 뜻. 변장자는 춘추시대 노(魯)나라 변읍(卞邑) 대부(大夫)로, 이름은 엄(嚴)이며 용사로 이름난 사람이다. 『사기(史記)』「장의열전(張儀列傳)」의, "변장자가 범을 잡으려 하자 관(館)을 지키는 사람이 만류하며 말하기를, 지금 두 범이 소를 잡아먹고 있으니 반드시 싸우게 될 것이다. 만약 싸운다면 약한 놈은 죽을 것이고 강한 놈도 상할 것이니, 그때를 기다려 상한 범을 찔러 잡는다면 한 번에 두 마리의 범을 잡았다는 소문을 얻게 될 것이라 하니, 장자는 과연 그의 말대로 하여 일거에 범 두 마리를 잡았다"라는 고사에서 나온 말.

보리(菩提) 도(道)·지(智)·각(覺)의 뜻. 불교 최고의 이상인 불타정각(佛陀正覺)의 지혜, 곧 불과(佛果)에 이르는 길.

보여(寶輿) 천자(天子)가 타는 수레.

보청(普請) 널리 대중에게 함께 일할 것을 청하는 것, 즉 승려의 공동작업을 말함. 백장의 보청은 파종, 경작, 수확하는 생산적인 노동으로써, 총림이 자급자족할 수 있는 생활을 지향함.

복두소(幞頭所) 과거에 급제한 사람이 홍패(紅牌)를 받을 때 쓰는 관인 복두를 만드는 곳.

복전(福田) 복을 받기 위하여 공양하고 선행을 쌓아야 할 대상으로서 부처·중·부모 등을 밭에 비유한 말.

복지전도(伏地顚倒) 땅에 엎어지고 몸이 뒤집힘.

본지(本地) 중생을 제도하기 위해 현신(現身)하는, 만화(萬化)의 바탕이 되는 부처의 진신(眞身), 곧 법신(法身).

봉접난작(蜂蝶鸞雀) 벌·나비·난새(鸞鳥)·참새.

부연(副椽) 장연(長椽) 끝에 덧얹는 네모지고 짧은 서까래. 처마 끝이 보기 좋게 위로 들리게 해 모양이 나게 함.

부용(附庸) 종속.

부유(腐儒) 생각이 낡아 완고하고 쓸모없는 선비.

부장(副葬) 주검을 묻을 때 패물이나 그릇·연장 따위를 같이 묻는 것을 일컬음.

부진(符秦) 동진(東晉)시대 부견(符堅)이 세운 진(秦) 왕조.

부채(傅彩) 색채를 올림.

부허성(浮虛性) 마음이 들뜨고 허황함.

부화성(浮華性) 실속은 없고 겉만 화려한 성질.

북새질 여럿이 야단스럽게 부산을 떨며 법석이는 일.

분노진에적(忿怒瞋恚的) 분개하고 화를 내며 노여워함.

분위(氛圍) 분위기.

불립문자(不立文字) 불도(佛道)의 깨달음은 마음에서 마음으로 전해지는 것이지, 문자나 말로 전해지는 것이 아니라는 말.

비색소구(翡色小甌) 비취색을 낸 자기로 만든 차 마시는 작은 그릇.

비수(肥瘦) 살이 찌거나 야윔. 서화에서 굵고 가는 필선을 일컬음.

비익총(比翼塚) 암수가 한 몸이어야 난다는 중국 전설상의 새인 비익조에서 나온 말로, 부부를 합장한 무덤을 말함.

비정적(非精的) 불교의 가르침에 대해 눈이 어두움.

빈기(頻起) 빈번하게 일어남.

ㅅ

사경신앙(寫經信仰) 후세에 전하거나 공양과 축복을 받기 위해 경문을 베끼는 것을 사경이라 하며, 이와 같이 정성을 다해 한 자 읽고 한 번 절하면서 글자 하나하나가 곧 불(佛)이라는, 일자일배의 신앙을 말함.

사상(事相) 본체 진여에 대해 현상계의 낱낱 차별된 것.

사상(捨象) 어떤 사물 또는 표상에서 본질적인 공통의 성질을 뽑아내기 위해 개개의 특수성을 고려의 대상에서 제외시킴.

사색(四色) 조선 중기 이후의, 당쟁을 일삼던 노론(老論) · 소론(少論) · 남인(南人) · 북인(北人)의 네 당파.

사서천례(士庶賤隷) 일반 백성과 천한 종.

사승(史乘) 역사적 사실을 기록한 책. 사기(史記)

사시(捨施) 시주하는 일.

사신(司辰) 날이 샘을 알리는 것을 맡아보는 일을 하는 관직.

사아중첨(四阿重簷) 추녀의 사면의 끝이 높이 치켜진 데다 겹처마.

사연(使然) 그렇게 하도록 시킴.

사위의(四威儀) 사의(四儀). 수행자의 생활에서 네 가지의 몸가짐. 곧 행(行) · 주(住) · 좌(坐) · 와(臥).

사포(司圃) 궁중의 채소 · 원예(園藝)에 관한 직무를 관장하는 벼슬.

산림청광(山林淸狂) 산속에 살며 맑은 절개를 지키고, 상식에 어긋나거나 미친 사람처럼 행동하는 사람.

산미(山彌) 살미라고도 하며, 전각이나 누각 따위의 건축에서 기둥 위와 도리 사이를 장식하는 촛가지를 짜서 만든 부재(部材).

산예출향(狻猊出香) 사자 꼴을 한 도제 향로의 이름.

산정(刪定) 쓸데없는 글의 자구(字句)를 깎고 다듬어서 글을 잘 정리함.

살만교(薩滿敎) 샤머니즘. 고대 한족의 고유 신앙.

삼매자재(三昧自在) 구속이나 방해 없이 잡념을 버리고 한 가지 일에만 정신을 집중하는 능력.

삼삼(森森) 온통 충만함.

삼업(三業) 몸과 입과 마음의 세 가지 욕심으로 인하여 저지르는 죄업의 총칭. 신업(身業), 구업(口業), 의업(意業)을 말함.

삼주한서(三周寒署) 삼 년 간의 추위와 더위.

삽상(颯爽) 씩씩하고 시원스러움.

삽취(澁趣) 껄끄러운 풍취.

상곡(償穀) 노동에 대한 대가를 곡식으로 보상했다는 뜻으로, 그만큼 농업경제의 활성화가
　이루어졌음을 의미.

상략(相掠) 서로 노략질함.

상륜(相輪) 불탑 제일 꼭대기에 있는, 쇠붙이로 이루어진 높은 기둥 모양의 장식.

상산사호(商山四皓) '상산에 사는 머리 흰 네 노인'. 기원전 200년경 진시황의 포악무도한
　정치로 섬서성 상현(商顯) 동쪽에 있는 상산의 깊은 산중에 은둔한 네 사람〔동원공(東園
　公), 기리계(綺里季), 각리선생(角里先生), 하황공(夏黃公)〕을 가리킴.

상외(像外) 마음이 형상 밖에 초연해 세속에서 벗어난 것.

상촉하관(上促下寬) 위로 갈수록 좁아지고, 아래로 갈수록 넓어짐.

상호(相好) 불교에서 용모 또는 인상을 이르는 말.

서이(瑞異) 상서(祥瑞)롭고 신이(神異)함.

석가능(釋迦能) 석가모니는 능인적묵(能仁寂默)으로 번역되며, 여기서 석가는 소리나는 대
　로, 능은 능인을 한역해 표기한 것.

석기(炻器) 오지그릇.

선구산(禪九山) 인도의 세계 구성설에 나타난 아홉 산으로 수미산, 카데라산, 이사타라산,
　유건타라산, 소달리사나산, 안습박갈나산, 니민타라산, 비나다가산, 작가라산을 가리킴.

선양(宣攘) 권위나 명성 등을 드러내어 널리 떨침.

선편(先鞭) 어떤 일에 남보다 먼저 손을 댐.

설상(楔狀) V자와 같은 쐐기 모양.

섬연(纖娟) 가냘프고도 아름다움.

섬원(纖圓) 곱고 둥긂.

섭공(涉公) 전진시대(前秦時代)의 서역인 승려 섭(涉). '기를 마시고 오곡을 먹지 않았다.
　그러면서도 하루에 오백 리를 갈 수 있고, 미래의 일을 손바닥 가리키듯 영험있게 예언했으
　며 비밀주문을 외워 신룡(神龍)을 내려오게 할 수 있었다'고 함.

성당시대(盛唐時代) 중국 당시(唐詩)의 네 시기 중 시문학이 가장 융성했던, 현종(玄宗)의
　개원(開元) 원년(713)에서 숙종(肅宗)의 상원(上元) 2년(761)까지의 사십팔 년 간을 일컬
　음.

성벽적(性癖的) 오랫동안 몸에 밴 것과 같은.

소객(騷客) 중국 초(楚)나라의 굴원(屈原)이 지은『이소부(離騷賦)』에서 유래한 말로, 시인
　과 문사(文士)를 일컬음.

소견(消遣)거리 소일거리.

소광(疎獷) 거칠고 사나움.

소대황잡(疎大荒雜) 트이고 크고 거칠고 잡된 성질.

소삽(蕭颯) 바람이 불고 쓸쓸함.

소쇄(瀟洒) 소쇄(瀟灑). 깨끗하고 맑음.

소순(蔬筍) '푸성귀와 죽순'을 가리키며, 그것만 먹고 육식하지 않는 사람의 풍모와 기상, 즉 승려의 기풍을 이름.

소잡(騷雜) 시끄럽고 난잡함.

소장(消長) 쇠하여 사라짐과 성하여 일어남.

소조(疏燥) 거칠고 마른 기운.

소조(蕭條) 호젓하고 쓸쓸함.

속신(束身) 몸을 단속함.

송경(松京) 지난날 '개성(開城)'을 달리 이르던 말. 송도(松都).

송낙 승려가 평상시에 쓰는, 소나무 뿌리로 만든 원뿔 모양의 모자. 송라립(松蘿笠).

송뢰(松籟) 솔바람. 송풍(松風).

쇄금단석(碎金斷石) 잘게 부서지고 깎인 쇠나 돌. 여기서는 아주 미미한 흔적이나 파편을 뜻함.

수공(需供) 수요와 공급.

수구(需求) 필요하여 찾아 구함.

수기(授記) 부처가 제자에게 미래에 성불한다는 예언. 수기작불(授記作佛).

수람(收攬) (사람의 마음 등을) 거두어 잡는 것.

수선(受禪) 임금의 자리를 물려받음.

수용(需用) 꼭 써야 될 곳에 쓰임.

수의성변(隨意成辨) 십이서원 중 하나로, 위덕(威德)이 높아져 중생을 깨우치도록 하려는 서원.

수이점(殊異點) 유달리 다른 점.

수장(修長) 불상의 신장(身長).

수창색(銹鏘色) 녹슨 색깔.

수풍비(樹豊碑) 공덕비(풍비)를 세움.

수화(銹化) 금속에 녹이 슬어 감.

숙신(肅慎) 고조선시대에 지금의 만주, 연해주 지방에 살던 퉁구스족.

순준(巡逡) 준순(巡逡). 어떤 일을 단행하지 못하고 우물쭈물하며 머무르거나 뒷걸음질치는 것.

순치(鶉鴙) 메추라기와 꿩.

순치(馴致) (짐승을) 길들임.

습득(拾得) '길에서 주워 온 아이'라고 하여 지어진 이름으로, 중국 당나라 때 천태산(天台山) 국청사(國淸寺)에서 살았으며, 풍간이 데려와 길렀다. 후에 보현보살의 화신이라 칭송받았으며, 한산·풍간과 더불어 '천태삼성(天台三聖)'이라 불림.

습복(慴伏) 두려워하여 굴복함.

승니(僧尼) 비구와 비구니.

시게(詩偈) 부처의 공덕을 찬미하는 노래[偈頌]나 시.

시무진물(施無盡物) 십이서원 중 하나로, 중생이 바라는 바를 충족시켜 부족하지 않게 하려는 서원.

시비평등(是非評騰) 옳고 그름을 판단해 가치를 매김.

시협(示脅) 힘으로 으르거나 윽박지름.

식련재위(植蓮栽葦) 연꽃을 심고 갈대를 심어 가꿈.

식선(識禪) 선(禪)을 깨달음.

식재연명(息災延命) 증익법[增益法, 세간의 즐거움이나 복덕이 더하기를 남방 보부(寶部)의 여러 부처에게 기원하는 수법]을 수행함으로써 목숨을 연장하는 일.

식점천지반(式占天地盤) 기원전 1세기경으로 추정되는, 낙랑고분에서 출토된 점치는 도구. 하늘과 땅을 상징하는 원반(圓盤)과 방반(方盤)의 두 반으로 이루어져 있고, 원반의 중심에는 북두칠성이, 그 주위에는 십이월 신명이, 그 다음에는 간지가 기입되어 있음.

신독국(身毒國) 옛 인도의 음역.

신요기(新窯器) 새로 개발된 요지에서 구워낸 기물.

신인종(神印宗) 신라 밀교의 하나로, 명랑이 당나라에 가서 법을 배우고 돌아와 세운 종파이며, 신인은 범어 문두루(文豆婁, Mudra)의 번역. 문두루는 밀교 의식 중 하나로, 불단을 설치하고 다라니 등을 독송하면 국가의 재난을 물리칠 수 있다는 비법.

실비(悉備) 다 갖추어짐.

심심지(甚深知) 매우 깊은 지혜라는 뜻으로, 석가모니의 왼편 협시보살인 문수보살로서 '지(知)'를 맡음.

십이대원(十二大願) 약사여래가 중생을 제도하기 위해 세운 열두 가지 서원(誓願).

ㅇ

아유겸손(阿諛謙遜) 아첨과 겸손.

아윤(雅潤) 우아하고 윤기가 남.

아축불(阿閦佛) 불교에서 분노를 가라앉히고 마음의 동요를 진정시키는 역할을 하는 부처. 부동불(不動佛)·무동불(無動佛)·무노불(無怒佛)이라고도 함.

악령(鐸鈴) 칼끝에 달린 방울.

안립대승(安立大乘) 십이서원 중 하나로, 일체 중생을 대승(大乘)의 가르침으로 돌아오게 하려는 서원.

안립정견(安立正見) 십이서원 중 하나로, 그릇된 소견을 없애 부처의 바른 지견(知見)으로 포섭하려는 서원.

안첩(眼睫) 속눈썹.

안화(眼花) 눈앞에 불꽃 같은 것이 어른어른 보이는 병. 눈에 비친 꽃을 가리킴.

알력수렴(軋轢收斂) 서로 맞지 않아 충돌하는 의견을 한데 모음.

암군우주(暗君愚主) 어둡고 어리석은 군주.

암라(菴羅) 열대과일인 망고.

앙양(昻揚) 높이 쳐들어 드러냄.

액시옴(axiom) 공리(公理). 하나의 이론에서 증명 없이 바르다고 하는 명제. 즉 조건 없이 전 제된 명제.

야마토에(大和繪) 헤이안 시대 이후에 발달한 일본적인 화풍을 이어받은 회화 전반을 가리 키며, 중국적인 주제인 가라에(唐繪)나 한화(漢畵)와 대비적으로 사용.

양우수(涼于水) 물보다 서늘함.

양적(攘敵) 적을 물리침.

양주(陽鑄) 주금(鑄金)에서, 기물이나 동판 등의 겉면에 무늬나 명문(銘文) 따위를 겉면보 다 약간 두드러지게 나타내는 일.

어규(魚虯) 뿔 없는 용.

억단(臆斷) 억측으로 한 판단.

언식(偃息) 걱정이 없어 편안하게 누워서 쉼.

여개방차(餘皆倣此) (이미 있는 사실로 미루어 보아) 다른 나머지도 다 이와 같음.

여리(閭里) 마을.

여방(餘芳) 죽은 뒤의 명예.

여주(汝州) 지금의 중국 하남성 임여현(臨汝縣).

연도(羨道) 널길. 고분의 입구에서 시체를 안치한 현실(玄室)에 이르는 통로.

연라자(烟蘿子) 성은 연(燕)이고 이름은 자세하지 않으며, 왕옥인(王屋人)으로 후진(後晋) 천복(天福) 연간의 도사. 양대궁(陽臺宮)의 곁에서 밭을 갈다가 신기한 삼을 얻어 온 집안 이 그것을 먹고 드디어 모두 다 신선이 되었다고 함.

연리류(練理類) 명주를 누인 듯 얼룩덜룩한 색의 자기류. 즉 각기 따로 반죽한 청자토(青磁 土), 백토(白土), 자토(赭土)를 합쳐서 다시 반죽하면 세 가지 태질(胎質)이 서로 번갈아 포개져서 나뭇결 비슷한 무늬를 나타내게 된다. 그 위에 청자투명유(青磁透明釉)를 씌워 서 구으면 청자태는 회색으로, 백토태는 백색으로, 자토태는 검은색으로 발색되는데, 이렇 게 구운 자기의 종류를 가리키는 말.

연식(緣飾) 겉으로 보기 좋게 꾸미는 일.

연애(憐愛) 불쌍히 생각하여 사랑함.

연연(蜒蜒) 뱀 같은 것이 서린 듯 구불구불하고 긴 모양.

연요(軟嫋) 여리고 가냘픔.

연요(蓮蕘) 연위(蓮蕚). 시든 연꽃.

연좌(宴坐) 정좌(靜坐)하여 무심(無心)의 경지에 들어가 심성을 구명하는 참선술.

연찬(研鑽) 매우 깊이있는 연구.

염부제(閻浮提) 염부나무가 무성한 땅이라는 뜻으로, 수미사주(須彌四洲)의 하나. 수미산의 남쪽 칠금산과 대철위산 중간 바다 가운데에 있다는 섬으로, 후에 현세를 가리키는 말이 됨.

영기(英氣) 뛰어난 기상과 기질.

영대(映帶) 그 빛깔이나 모습이 서로 비치고 어울림.

영락(瓔珞) 구슬을 꿰어 몸에 달아 장식하는 기구.

영사무험(靈詞無驗) 신령의 말도 효험이 없음.

영자(英資) 매우 늠름한 자태.

영창(欞窓) 격자창.

영철(瑩徹) 맑게 비침.

영해(領解) 영수해료(領受解了). 글과 뜻을 분명히 아는 것.

예봉(銳鋒) 날카로운 기세.

오기(奧機) 오묘한 형체.

오도[於菟] 호랑이의 이명(異名)으로, 춘추시대 초나라의 방언.

오명(五明) 불교에서 가리키는 다섯 종류의 학문으로, 내명(內明, 불교 진리의 학문)·의방명(醫方明, 병의 원인을 예방하는 학문)·성명(聲明, 문법학)·인명(因明, 인도의 논리학)·공교명(工巧明, 여러 가지 기술학).

오산(五山) 중국 선종에서 가장 높은 지위를 가진 다섯 개 사찰.

오아(鰲牙) 남의 말을 듣지 않는 경향. 여기서는 당당하고 특출난 성질을 강조한 말.

오연(傲然) 거만하게 뽐내는 모양.

오오(敖敖) 웅장하고 큰 모습.

오올(傲兀) 올곧고 거만함.

오의(奧義) 매우 깊은 뜻.

오지(奧旨) 매우 깊은 뜻.

온축(蘊蓄) 오랫동안 충분히 연구해서 쌓아 놓은 깊은 기예.

옹위벽사(擁衛辟邪) 주위를 호위하면서 요귀를 물리침.

와마옥토(蛙蟆玉兎) 두꺼비와 옥토끼.

와우각(蝸牛殼) 청각을 일으키는 달팽이관을 말하나, 여기서는 달팽이 껍데기 모양을 가리킴.

왕상(王相) 왕이나 재상 등의 귀족세력.

요발적(拗撥的) 뒤섞이고 섞여 있음.

요사(寮舍) 절에서 중들이 거처하는 집.

요예(搖曳) 이리저리 끌리고 흔들리는 성질.

요조(窈窕) 고요하고 정숙함.

요철화법(凹凸畵法) 명암으로 입체감을 살리는, 동양화 기법 중의 하나.

용녀목양(龍女牧羊) '용녀가 양을 기르다'란 뜻. 중국 당나라 때 소설 『유의전(柳毅傳)』의, '과거에 낙방한 유의는 상강(湘江) 근처에 있는 고향으로 돌아가는 도중, 바람둥이 남편과 사악한 시어머니에게 쫓겨나 양을 치고 있는 동정 용왕의 딸 용녀(龍女)를 만난다. 유의는 동정호(洞庭湖) 용궁으로 그녀의 아버지 동정군(洞庭君)을 찾아가 용녀의 편지를 전하여 용

녀를 위하여 복수할 수 있도록 한다. 유의는 많은 재물을 받고 돌아와 양주(楊州)에서 대상인(大商人)이 되었고 금릉(金陵, 南京)에서 범양(范陽) 노씨(盧氏)와 결혼했는데, 그녀가 용녀의 화신이었다. 뒤에 두 사람은 동정호의 신선이 되었다고 한다' 는 일화에서 나온 말.

용봉사단(龍鳳賜團) 북송 황제가 내린, 당시 최상품이었던 용봉차(龍鳳茶).

용장(冗長) 글이나 말 따위가 쓸데없이 긴 것.

우각괘서(牛角掛書) '쇠뿔에 책을 걸어 놓고 읽다' 란 뜻으로, '북위(北魏)의 이밀(李密)이 학문이 높은 포개(包愷)가 구산에 있음을 알고 그를 찾아갔는데, 이밀이 먼 길을 가면서 책을 읽을 방법을 강구하여 부들로 안장을 엮어 소 등에 얹고 그 위에 앉아 소의 양 뿔에 『한서(漢書)』한 질을 걸어 놓고 읽었다' 라는 고사에서 유래하여, 시간을 아껴 오로지 공부하는 데 힘쓰는 태도를 가리킴.

우견편단(右肩偏袒) 왼쪽 어깨가 가려지고 오른쪽 가슴이 드러난 모양.

우비(于飛) 암수 봉황 한 쌍이 사이좋게 날았다는 옛 시에서 따온 말.

우인(羽人) 날개가 돋아 승천한 신선(飛仙)을 말함.

욱일승천(旭日昇天) 아침 해가 하늘에 떠오름.

운간(繧繝) 담간(曇繝). 동양화법의 하나로, 색채의 농담 변화를 바림에 의하여, 즉 명암이 다른 색면(色面) 혹은 빛깔의 띠(色帶)를 병렬하는 것으로 표현하는 방법.

울결(鬱結) 가슴이 답답해 기분이 나지 않음.

웅거(雄據) 어떤 지역에 자리잡고 굳게 막아 지킴.

웅위(雄偉) 우람하고 훌륭함.

원려(遠慮) 먼 앞일까지 미리 잘 헤아려 생각함.

원불(願佛) 사사(私私)로 모시고 발원(發願)하는 부처.

원원부절(源源不絶) 끝없이 흘러 끊임이 없음.

원차(怨嗟) 원망하고 한숨지으며 탄식함.

원체(院體) 중국 송조 화원(畵院)이 번성하던 시대의 화풍.

월량(月樑) 양 끝 또는 한 끝이 무지개 모양으로 휜 보.

월주(越州) 지금의 절강성(浙江省) 소흥현(紹興縣).

위열(威烈) 기세나 위력.

유기사원(由基射猿) '유기가 원숭이를 쏘다' 란 뜻. 『여씨춘추(呂氏春秋)』의, '초(楚)나라 양유기(養由基)가 활을 잘 쏘아 백 걸음 앞에서 버들잎을 겨누어서 뚫었다. 형(荊)나라 조정에 옛날에 신통한 흰 원숭이가 있었는데, 형나라의 활을 잘 쏘는 자들이 맞힐 수 없었다. 형왕이 양유기에게 청하여 그 원숭이를 쏘도록 하였다. 양유기가 활을 벼르고 화살을 잡고서 나아갔고, 그에겐 이미 활을 쏘기 전에 적중시키려는 마음이 있었다. 발사하니 원숭이가 맞고서 떨어졌다' 라고 하는 고사에서 유래한 말.

유다(孺茶) 노규선사(老珪禪師)와 이규보(李奎報)가 함께 명명한 고려의 차. 이규보는 늙은 나이에 이 차를 마시면 어린아이처럼 더 달라고 보채게 되기에 이름하였다고 하였고, 노규선사는 맛이 달콤하고 부드러워 어린아이 젖 냄새와 비슷하여 이름지었다고 함.

유루(遺漏) 비거나 빠짐.

유막상(帷幕狀) 휘장 모양.

유소번개(流蘇幡蓋) 깃발이나 가마 등 탈것에 다는 술과 반룡이 새겨진 덮개.

유수(幽邃) 그윽하고 깊음.

유아환락적(唯我歡樂的) 오직 개인의 취미와 환락을 즐기는.

유암(幽暗) 그윽하고 어두침침함.

유연(黝緣) 검푸른 가장자리.

유엽미(柳葉眉) 버들잎 같은 눈썹이란 뜻으로, 미인의 눈썹을 이르는 말.

유유불박(悠悠不迫) 느긋하여 급하지 않음.

유자영(孺子嬰) 한나라 선제(宣帝)의 현손(玄孫). 두 살 때 평제(平帝)를 시해한 왕망(王莽)
에 의해 제위에 올라서 유자라 하였으나 재위 2년 만에 섭정(攝政)하던 왕망이 찬위하여
정안공(定安公)으로 강봉(降封)되었다가, 후한 경시(更始) 연간에 살해됨.

유장(悠長) 길고 오램. 침착해 성미가 느릿함.

유폐적(類廢的) 모든 것이 허물어지고 사그라드는 형국.

육군(六群) 부처님을 배교(背敎)한 데바다타(提婆達多)를 따라갔다가 끝까지 돌아오지 않
은 비구·비구니 각각 여섯을 말하는데, 부처님의 교단에서 온갖 악행을 행했던 자들.

육의(六義) 시경의 체재인 풍(風)·아(雅)·송(頌)과 표현기법인 부(賦)·비(比)·흥(興).

윤달자재(潤達自在) 윤기있게 미끄러지듯 자유자재인 성질.

율한(慄悍) 두려울 정도로 사나움.

은로탕정(銀爐湯鼎) 은으로 만든 화로와 찻물을 끓이는 세발솥.

은약(隱約) 숨은 듯이 희미하게 보임.

음양구기(陰陽拘忌) 음양오행 사상을 꺼리고 조심함.

응양(鷹揚) 매가 하늘로 날아오르는 것처럼 위엄을 드날림.

응체(凝滯) 사물의 흐름이 막혀 나아가지 못함.

의기(敧器) 기기(敧器). 중국 주나라 때 임금을 경계하기 위하여 기울게 만들었다는 그릇. 물
이 가득 차면 엎어지고, 비면 기울어지고, 알맞게 들어 있어야만 반듯해졌다고 함.

의빙(依憑) 사실에 근거함.

의약절효(醫藥絶效) 의원의 약도 효험이 끊김.

의초(意抄) 뜻에 따라 가져옴.

이당(李唐) 이연(李淵)이 세운 당(唐)나라.

이로동귀(異路同歸) 가는 길은 각각 다르나 닿는 곳은 같다는 뜻으로, 방법은 다르나 귀착하
는 결과는 같음을 말함.

이리(離離) 풀이나 열매 따위가 많이 늘어지거나 매달려 있음.

이반(裏叛) 내부의 배반.

이시위중(以示威重) 절대권력의 위엄과 권위를 과시하는 것.

이적(異蹟) 사람의 힘으로 불가능한 일을 행하는 일.

이타(耳朶) 귓불.

인롱형(印籠形) 도장을 넣은 궤 모양.

인상(印象) 손가락을 여러 가지 모양으로 끼어 맞추어 불·보살의 내증(內證)의 덕을 표시
한 것.

일기(逸氣) 세속에서 벗어난 기상.

일반(一班) 하나의 얼룩점.

일심타좌(一心打坐) 마음을 집중하여 앉아서 수행함.

일자상전(一子相傳) 학문이나 기예 따위의 깊은 뜻을 자기의 자녀 중 한 자식에게만 전하고,
다른 자식에게는 비밀로 함.

ㅈ

자금종(紫金鐘) 적동(赤銅)으로 주조한 종.

자내증(自內證) 자기 내심의 깨달음.

자다나[茶棚] 다실에 다구를 진열해 두는 선반형식의 목조구(木造具).

자사(子史) 중국 고전 가운데 자부와 사부, 곧 제자의 글과 역사책.

자성총혜(資性聰慧) 타고난 성품이나 소질이 총명하고 슬기로움.

자수자증(自修自證) 자신의 힘으로 학문을 닦아 스스로 깨우침.

자윤(滋潤) 윤기가 흐름.

자자(孜孜) 꾸준하고 부지런함.

자천상답(自踐相踏) 스스로 밟고 서로 밟음.

작무(作務) 대중 전체가 평등하게 참가해 보청(普請) 노동을 실시하는 것.

잔계(潺溪) 졸졸 흐르는 시내.

잔예(殘曳) 남겨져 옴.

잠두(潛頭) 고개를 숙임.

잡박(雜駁) 여러 가지가 마구 뒤섞여 질서가 없음.

재죽(齋粥) 불가의 정해진 식사방법으로, 재(齋)는 낮에 먹는 음식[午食]이고, 죽(粥)은 아
침에 먹는 음식[朝食]을 말함.

저작(咀嚼) 음식물을 씹음.

저회(低回) 머리를 숙이고 생각에 잠겨 천천히 거니는 것.

적단괴육(赤袒塊肉) 옷을 벗어 드러난 알몸.

적력(的歷) 또렷또렷하고 분명함.

적멸위락(寂滅爲樂) 생사의 괴로움에 대해 적정(寂靜)한 열반의 경지를 참된 즐거움으로 삼
음.

적상(蹟象) 지나 온 자취의 모습.

적선(謫仙) 귀양온 신선, 즉 당나라 때의 시인 이백(李白)을 이름.

전고후면(前顧後眄) 앞에서 고개를 돌린 채 뒤로 곁눈질한 자세.

전공(塡空) 빈 곳을 메움.

전녀득불(轉女得佛) 십이서원 중 하나로, 여인들을 남자로 태어나게 하려는 서원.

전등(傳燈) 불법을 전함.

전세야양(前世爺孃) 현세의 아비와 어미.

전잠직작(田蠶織作) 밭농사와 누에치기와 길쌈.

전체(剪除) 불필요한 것을 솎아냄.

전충(塡充) 메우고 채움.

점토박태(粘土薄胎) 점토로 아주 얇게 만든 도기의 몸체.

정(定) 불교에서 이르는, 마음을 한 곳에 머물게 해 흐트러뜨리지 않는 안정된 상태. 선정(禪定).

정경각오(淨鏡覺悟) 깨끗한 거울과 같은 정신과 마치 잠에서 깨는 것처럼 지혜로써 무명(無明)을 깨치고 진리를 훤히 깨닫는 것.

정관(靜觀) 현상계 속에 있는 불변의 본체적 이념적인 것을 심안(心眼)에 비추어 바라봄.

정기제도(定器制度) 중국의 일정한 그릇을 만드는 제도.

정명(淨名, 維摩詰) 정(淨)은 청정무구(淸淨無垢)라는 뜻이고, 명(名)은 명성원파(名聲遠播)라는 뜻으로, 정명거사 유마힐(維摩詰)을 가리킴.

정밀(靜謐) 고요하고 편안함.

정상말(正像末) 불교의 역사관에 따른 시대 구분인 정법·상법·말법. '정법'은 석가의 가르침과 수행·실천이 있어 깨달음을 얻을 수 있는 시대, '상법'은 가르침과 실천만이 있는 시대, '말법'은 가르침은 남아 있으나 그것을 지키는 수행도 깨달음도 없는 시대를 말하며, 더 나아가 가르침도 남아 있지 않은 시대를 법멸(法滅)의 시대라고 함.

정인사회(町人社會) 일본의 에도 시대에 마치야(町屋)에 살면서 상공업에 종사하던 계층인 '조닌(町人)'에서 파생된 말.

제근구족(諸根具足) 십이서원 중 하나로, 불구자들을 완전케 하려는 서원.

제난해탈(除難解脫) 십이서원 중 하나로, 모든 중생을 나쁜 왕이나 강도 등의 핍박으로부터 구제하려는 서원.

제도창생(濟度蒼生) 고해(苦海)의 세계에서 생사를 되풀이하는 중생들을 건져내어, 생사 없는 열반에 이르게 함.

제량(提梁) 휴럼의 몸통에 달린 손잡이.

제병안락(除病安樂) 십이서원 중 하나로, 몸과 마음이 안락해 무상보리(無上菩提, 더할 나위 없이 훌륭한 부처의 깨달음)를 증득하려는 원.

제천작비(祭天作碑) 하늘에 제사를 지내고 비를 세움.

제택(第宅) 살림집과 정자를 통틀어 이르는 말.

조강(燥剛) 억세고 단단함.

조경(粗硬) 거칠고 단단함.

조광(粗礦) 사납고 거칢.

조대(粗大) 매우 거칠고 성김.

조두(俎豆) 제사 때 신 앞에 놓는 나무로 만든 그릇의 한 가지.

조복(調伏) 모든 분란을 제어하고 평정을 이룸.

조소성(粗疎性) 거칠고 다듬어지지 않은 성질.

조시형(鳥翅形) 새 날개 모양.

조식(藻飾) 장식.

조정(措定) 존재를 긍정하거나 내용을 명백히 규정하는 일.

조추(粗矗) 거친 성격.

조판(雕板) 목판에 새김.

조호(粗豪) 거칠면서 굳셈.

졸연(猝然) 들은 바 없이 갑작스러움.

종지(宗旨) 한 종교나 종파의 중심되는 가르침.

좌고우면(左顧右眄) 좌우를 이리저리 둘러봄.

좌망(坐忘) 수양으로 앉아서 모든 것을 잊음.

죄장(罪障) 선한 결과를 얻는 데 장애가 되는 죄.

주경(遒勁) 힘이 넘치고 박력있음.

주비엄감(周比嚴勘) 두루 견주고 엄중하게 헤아림.

주택(朱澤) 붉게 윤을 냄.

죽석(竹石) 동자석(童子石)을 받쳐서 돌로 만든 난간 기둥 사이를 가로 건너지른 돌.

준급(峻急) 몹시 가파름.

준순(浚巡) 배치가 활달하지 못하고 우물쭈물함.

즉속(卽屬) 가까이 엮여 있음.

지가이다나(違い棚) 일본 별채의 선반.

지귀심화(志鬼心火) 선덕여왕을 사모하다 죽은 원귀.

지더리다 몹시 야비하고 더럽다.

지송(持送) 벽이나 기둥에 가로로 설비하여 들보나 지붕 등을 받치거나 꾐.

지지(遲遲) 몹시 더딤.

직성금(織成錦) 비단의 일종.

직지돈오(直指頓悟) 처음부터 바로 진리를 보아 단박에 깨닫는 것.

직지인심(直指人心) 직지인심견성성불(直指人心見性成佛). 선종에서 오도(悟道)를 보이는
 말. 참선하여 바로 볼 때에 본래의 진면목이 나타나 자기 마음이 곧 부처의 마음임을 아는
 것.

직취보리(直趣菩提) 곧바로 불타 정각의 지혜(智慧)에 이르는 일.

진여(眞如) 진성(眞性). '진실함이 언제나 같다' 는 뜻으로, 대승불교의 이상 개념의 일종.
 우주 만유의 실체로서, 현실적이며 평등 무차별한 절대의 진리.

진장(珍藏) 아무 것이나 소중히 여기고 간직함.

진진(津津) 깊고 풍성한 흥취.

질속(疾速) 아주 빠르고 민첩함.

ㅊ

차견(遮遣) 부정적 방법으로 뜻을 드러냄.

차복형(車輻形) 수레바퀴 모양.

차수(叉手) 서로 깍지 끼듯 엇대어 종보 위에서 종도리를 받치고 있는 부재. 대공(臺工) 또는 중반(中盤).

차축두(車軸頭) 수레바퀴의 굴대 끝에 씌우는 부속품인 굴대두겁.

찰주(擦柱) 상륜의 심주(心柱).

참문(參問) 조참석취(朝參夕聚)의 형식으로, 조참은 각자가 아침에 방장에 입실하여 의심을 드러내어 가르침을 청하는 것이고, 석취(夕聚)는 저녁에 모여서 장로에게 설법을 청하는 것.

참암(巉巖) 낭떠러지. 깎아지른 듯이 높이 솟은 바위.

참치(參差) 들쭉날쭉하여 가지런하지 않은 모양.

창세(脹勢) 배부른 형세.

창쇠(槍釗) 창날.

창위(彰威) 위엄을 드러냄.

창이(創痍) 병기(兵器)에 다친 상처.

창졸간(倉卒間) 미처 어찌할 수도 없는 사이.

책계관모(幘笄冠帽) 책과 비녀와 갓과 모자.

처종계담(處宗雞談) '처종이 닭과 대화하다'란 뜻.『진서(晉書)』「육기전(陸機傳)」의, '진나라 때 연주자사(兗州刺史) 송처종(宋處宗)이 일찍이 닭 한 마리를 사다가 매우 사랑하여 길렀다. 닭장을 창 앞에 놓아두었더니 한번은 닭이 사람의 말을 하므로 송처종이 그와 함께 종일토록 현어(玄語)를 담론하였던바, 이로 말미암아 그는 현도(玄道)에 크게 통했다고 한다'라고 하는 고사에서 나온 말.

척리(戚里) 한대 제왕(帝王)의 인척들이 살던 구역으로, 장안성 안에 있음.

천농적(淺農的) 농업 기술이나 지식에 있어 견문이 좁은.

천식(喘息) 가쁜 숨.

철포정(鐵庖丁) 요리하는 사람을 가리키나, 여기서는 요리하는 도구를 말함.

첨복(詹蔔) 인도에서 이름난 나무로, 범어로 참파카(Campaka, 瞻蔔)이며 금색화수(金色花樹)로 번역됨.

첨예첨담(尖銳添憺) 첨예한 가운데 조용하고도 쇠한 기운이나 상황.

청규(淸規) 불교 선종에서 조직과 수행에 필요한 여러 가지 규칙.

청노(靑奴) 죽부인의 이명(異名)으로 대오리로 길고 둥글게 만든 침구.

청미균정(淸美均整) 맑고 아름다우며, 균형이 잡혀 가지런함.

청익(請益) 스승에게 가르침을 청하는 것을 뜻하며, 가르침을 받은 후 의심이 남아 있으면 다시 가르침을 청함.

청제(淸除) 깨끗이 없애 버림.

청중(淸衆) 출가 교단과 총림(叢林)에서 수행하는 대중을 일컫는 말. 청정대해중(淸淨大海衆) 또는 청정중(淸淨衆)이라고 함.

체강(體綱) 어떤 일이나 내용의 전체적인 요지나 줄거리.

체관(諦觀) 사물의 본체를 충분히 꿰뚫어 봄.

체대(遞代) 권력과 세대가 번갈아 서로 교체됨.

체식(滯息) 숨을 몰아쉼.

체호(遞互) 서로 번갈아 교대함.

초견(超遣) 버리고 달아남.

초래(草萊) 황폐한 토지.

초선천(初禪天) 불교에서 색계(色界) 사선천(四禪天)의 첫째 하늘로, 범중천(梵衆天)·범보천(梵輔天)·대범천(大梵天)으로 나뉨.

초소(草疎) 거친 성질.

초연쇄락(超然灑落) 현실에서 벗어나 초연하고 상쾌함.

초초(草草) 몹시 간략함.

초치(招致) 불러서 안으로 들임.

촉규(蜀葵) 접시꽃.

촉기(觸機) 사물이나 현상을 빨리 알아채는 기세.

촉성(促醒) 깨달음을 재촉함.

촉지항마(觸地降魔) 왼손은 손바닥을 위로 해서 앞에 놓고, 오른손은 땅으로 드리우면서 손바닥을 오른쪽 무릎에 대고 다섯 손가락을 펴는 결인으로, 악마를 항복하게 하는 형상.

총울(叢鬱) 번잡하고 우거진 모양.

추조(麤粗) 과격하고 거칢.

출가피역(出家避役) 입역(入役)해야 할 사람이 고의적으로 역을 피해 집을 버리고 도망감.

충색(充塞) 꽉 채워서 막음.

췌마(揣摩) 남의 마음을 미루어 헤아림.

취리(取利) (돈과 곡식 등을) 빌려주고 그 변리(邊利)를 받는 것.

취약적(聚約的) 한데 모아 묶여짐.

치구(馳驅) 말이나 수레 따위를 타고 달림.

치도(緇徒) 승도(僧道). 불문의 제자.

치미(鴟尾) 전통 건물의 용마루 양쪽 끝머리에 얹는 장식 기와. 망새.

치박(稚朴) 유치하면서도 순박함.

침각(沈刻) 깊게 새겨 넣음.

침웅(沈雄) 차분하고 웅장함.

ㅋ

캠퍼(camphor) 주사 심장쇠약·가사(假死)·호흡곤란 등에 응급처치로 쓰이는 캠퍼액의 주
사.

코로나(corona) 해나 달무리가 새겨진 서구의 왕관.

키톤(citon) 아래위가 잇달린 고대 그리스의 옷으로, 재단하지 않는 것이 특징.

ㅌ

타기(唾棄) '침을 뱉는다'는 뜻으로, 아주 업신여겨 돌아보지도 아니함.

타기(惰氣) 게으른 마음이나 기분.

타력본원(他力本願) 아미타여래의 본원. 곧 아미타여래가 중생을 구하려고 세운 발원(發願)
에 의지해 성불(成佛)하는 일. 비유적으로, 타인에 의지해 일을 성취하려는 것을 이름.

탈하다 핑계나 트집을 잡다.

태가락 태를 부리는 몸짓이나 몸가짐새.

태감(太監) 궁실 내부의 각종 업무를 관장하던 기관의 장으로, 환관 중에서 가장 높은 자리.

태반(苔斑) 이끼로 인한 얼룩.

태질(胎質) 제작과정에서 옻칠을 할 대상을 일반적으로 일컫는 말.

토릭(關版) '문(門)의 빗장'을 가리키는 말로, 가장 중요하고 핵심이 되는 부분.

토백유휘(兎魄流輝) '토끼의 혼(달빛)이 광채를 흘리다'란 뜻으로, 달빛이 아주 밝음을 말
함. 옛날 사람들이 달을 토끼로 여겨 '토월(兎月)' '토백(兎魄)'이라 하거나 달 그림자를
토영(兎影)이라 함과 같이, 달나라 계수나무 밑에 토끼가 살고 있다는 전래의 민간설화에
서 유래한 말.

티엘브이상방경(TLV尙方鏡) 전한(前漢)말에 나타나 후한·위진 시대까지 성행한 중국의
동경(銅鏡) 중 하나. 거울 뒤쪽의 꼭지(鈕)를 둘러싼 사각형 테두리(方格)가 있고 그 바깥
쪽으로 T, L, V 형태가 있는데, 이 형태로 인해 TLV 거울 또는 방격규구경(方格規矩鏡)이
라 불림.

ㅍ

파형(跛形) 기우뚱하거나 균형이 딱 맞지 않게 만들어진 모양.

팔수전(八銖錢) 한대의 화폐 이름으로, 여후(呂后) 때 만든 동전.

패도(覇道) 인의(人義)를 무시하고 무력이나 꾀로 나라를 다스림.

편비(翩飛) 서로 어우러져 가볍게 날아다님.

편융(扁隆) 체구가 장대하고 풍만함.

평미식(平楣式) 수평으로 가로 댄 문미형식.

평박(平薄) 평평하고 얇음.

폐천장림(蔽天長林) 하늘이 보이지 않을 정도로 우거져 길게 뻗은 숲.

포대(布袋) 중국 후량의 선승(禪僧)으로, 복덕원만(福德圓滿)한 상을 갖추고 있이 회화·조

각의 좋은 제재가 되었고, 미륵보살의 화신이라 하여 존경받은 인물.

포뢰(蒲牢) 원래 용의 아홉 아들 중 하나로, 울기를 잘하고 바다의 고래를 무서워한다. 여기
　서는 범종의 걸쇠 부분에 조각한 용 모양을 일컬음.

포류수금(蒲柳水禽) 창포와 버드나무와 물과 날짐승.

포식안락(飽食安樂) 십이서원 중 하나로, 모든 중생의 굶주림과 목마름을 면하게 하려는 서
　원.

포위부안(蒲葦鳧雁) 부들과 갈대, 물오리와 기러기.

포의려수(布衣黎首) 벼슬하지 않는 사람과 일반 백성들.

표렬(漂冽) 정신이 바짝 들 정도로 맑고 차면서도 가벼운 기운.

표묘단엄(縹緲端嚴) 신비한 기운이 어렴풋이 피어오르는 듯한 정취와 단정하고 엄숙한 기운.

표요(漂遙) 떠돌아다님.

표일(飄逸) 마음이 내키는 대로 해 세속에 얽매이지 않음.

표치(標幟) 다른 것과 구별하기 위한 표시나 특징.

풍간(豐干) 당나라 때 천태산 국청사에 있던 선승으로, 한산과 습득의 스승이자 이들과 더불
　어 '천태삼성(天台三聖)'이라 불렸으며, 이후 아미타불의 화현으로 칭송되었음.

풍발(風發) 바람이 일듯, 주장이나 재주 따위가 계속 나오는 것.

풍범(風帆) 돛단배.

풍양(豐穰) 풍년이 들어 곡식이 잘 여문 상태.

풍지도(風之圖) 빈풍도(豳風圖)를 말함. 『시경(詩經)』「빈풍칠월(豳風七月)」에 나오는 농사
　짓기의 과정이나 전원적 풍경을 묘사한 그림으로, 대개 8폭으로 그려짐.

ㅎ

하련(荷蓮) 연꽃.

하소동혈(夏巢冬穴) 여름에는 나무 위의 집에서 살고 겨울에는 동굴에서 삶.

하엽형(荷葉形) 연잎 모양.

하이징(俳人) 5·7·5의 17음으로 이뤄진 일본의 단형시 하이쿠(俳句)를 짓는 사람.

한산(寒山) 당나라 때 천태산에 있던 고승(高僧)으로, 산속 국청사 근처의 한암(寒巖)이란
　굴속에서 살았다 하여 불려진 이름. 이후 문수보살의 화현이라 칭송되었으며, 습득·풍간
　과 함께 '천태삼성(天台三聖)'이라 불림.

한우충동(汗牛充棟) '짐으로 실으면 소가 땀을 흘리고 쌓으면 들보까지 가득 찬다'는 뜻으
　로, 장서(藏書)가 매우 많음을 이르는 말.

한화(漢話) 중국 한나라 때의 설화.

함융(涵融) 젖고 녹아듦.

항로(降虜) 전쟁에서 항복한 포로.

해시(解施) 느슨하고 풀어짐.

해착형(海錯形) 해산물 모양.

현요(顯耀) 두드러지게 빛남.

현황(炫煌) 매우 빛남.

협차(頰車) 뺨과 잇몸.

형사(形似) 동양의 화론에서 전신사조(傳神寫照), 곧 작가가 관조한 대상의 형상을 묘사하는 것을 일러 사조(寫照)라 하며, 그 대상 속에 숨어 있는 정신을 그려내는 것을 전신이라 하는데, 이 전신에 대비되는 개념으로서 논의되는 말.

혜(慧) 사리를 밝게 분별하는 '지혜'를 이르는 말.

호괴(豪魁) 뛰어나게 아름다움.

호기(好奇) 새롭고 신기한 것을 좋아함.

호대(浩大) 매우 넓고 큼.

호분(胡粉) 안료나 도료로 쓰이는, 조가비를 태워서 만든 흰 가루.

호석(護石) 무덤 기슭 등을 둘러놓은 돌.

호이점(互異點) 서로 다른 점.

호탄(Khotan) 중국 신장웨이우얼(新疆維吾爾) 자치구의 타림(Tarim) 분지 남쪽 끝에 있는 오아시스 도시. 당나라 때의 유적이 많이 있으며, 융단·견직물·질산칼륨 따위를 생산한다. 허톈(Hetian, 和闐).

혹사(酷似) 서로 같다고 할 만큼 매우 비슷함.

혼선(渾渲) 모두가 한데 섞여 몽롱하고 침중한 묘미를 내는 표현.

혼연(渾然) 다른 것이 조금도 섞이지 않은 모양.

화뢰보주(花蕾寶珠) 탑의 상륜부 맨 꼭대기에 놓이는 꽃봉오리 모양의 보주.

화룡점정(畵龍點睛) '용을 그리고 눈동자를 찍다'란 뜻. 양(梁)나라의 장승요(張僧繇)가 금릉(金陵, 南京)에 있는 안락사(安樂寺) 벽에 용 두 마리를 그리고 마지막으로 눈동자를 찍어 넣자 마자 용이 승천했다는 고사에서 나온 말로, 어떤 일에 있어 가장 중요한 부분을 완성함을 비유한 말.

화욕(華縟) 화려하고 번다함.

화주(化主) 중생을 교화 인도하는 학식 높은 스님.

확호불발(確乎不拔) 단단하고 굳세어서 흔들리지 않음.

환달(宦達) 관리로서의 입신.

환롱(幻弄) 교묘하게 농락함.

활착(活捉) 사로잡음.

황구청고(黃裘靑袴) 황색 갖옷과 푸른색 바지.

황로(黃老) 황제와 노자(老子).

황이기서(黃耳寄書) '황이란 개를 통해 편지를 전하다'란 뜻. '중국 서진(西晉)의 문인 육기(陸機, 260-303)에게는 황이(黃耳)라는 개가 있었는데, 육기가 편지를 죽통에 담아서 목에 매달아 주었더니, 개가 남쪽으로 길을 찾아가서 그 집에 이르러 소식을 가지고 낙양으로 돌아왔고, 뒤에도 늘 이렇게 하였다'라고 하는 고사에서 유래한 말.

황화론(黃禍論) 황색 인종의 융성이 유럽의 백인 기독교 문명에 위협을 준다고 규정하여, 황색 인종을 세계 활동무대에서 몰아내야 한다는 정치론.

회멸(晦滅) 시들어 없어짐.

회삽유원(晦澁幽遠) 그윽하고 심오한 뜻이 감춰져 있음.

횡수(橫竪) 시간과 공간.

효석기(曉石期) 초기 석기시대.

훈신(勳臣) 나라를 위해 세운 공로가 있는 신하.

훙어(薨御) '임금이나 귀인(貴人)의 죽음'에 대한 높임말.

훤전(喧傳) 사람들의 입으로 퍼져 왁자하게 됨.

훤초(萱草) 백합과에 속하는 여러해살이풀. 원추리.

훼락(毀落) 헐리고 부서짐.

훼진(燬盡) 불에 타 재가 됨.

훼철(毀撤) 헐어내어 걷어 버림.

훼퇴소멸(毀頹燒滅) 헐리고 무너지고 불타 없어짐.

휴칠공예(髹漆工藝) 옻칠 공예.

흑매색(黑煤色) 그을음이 낀 듯한 검은색.

흥체(興替) 흥하고 쇠함.

수록문 출처

조선미술사 서(序)

미발표 유고; 『조선미술사료(朝鮮美術史料)』(고고미술자료 제10집), 고고미술동인회, 1966.

조선미술약사

미발표 유고; 『조선미술사료』(고고미술자료 제10집), 고고미술동인회. 1966.

조선 고미술(古美術)에 관하여

『조선일보』, 1932. 5. 13-15.

조선 고대미술의 특색과 그 전승문제

『춘추(春秋)』 2권 6호, 조선춘추사, 1941. 7.

조선문화의 창조성

「朝鮮文化의 創造性—工藝, 自主精神에 因한 朝鮮的 趣態의 發揮」 『동아일보』, 1940. 1. 4-7.

조선 미술문화의 몇낱 성격

『조선일보』, 1940. 7. 26-27.

우리의 미술과 공예

「내 자랑과 내 보배, 우리의 美術과 工藝」 『동아일보』, 1934. 10. 9-20.

조선 고대의 미술공예

「朝鮮 古代의 美術工藝」 『모던 일본(モダン日本)』 조선판, 11권 9호, 모던일본사, 1940. 8. 원문은 일문(日文).

조선 고적(古蹟)에 빛나는 미술

『신동아(新東亞)』, 동아일보사, 1934. 10-11.

조선미술과 불교

『조광(朝光)』63호, 조선일보사, 1941. 1. 27.

조선 조형예술의 시원

미발표 유고; 「朝鮮 造形藝術史 草本」『조선미술사료』(고고미술자료 제10집), 고고미술
동인회 1966.

고대인의 미의식

『조광』61호, 조선일보사, 1940. 11.

삼국미술의 특징

『조선일보』, 1939. 8. 31~9. 3.

고구려의 미술

「高句麗의 美術—朝鮮美術史話」『동방평론(東方評論)』1·2호, 동방평론사, 1932. 5.

신라의 미술

『태양(太陽)』1권 2호, 조선문화사, 1940년 2·3월 합병호.

약사신앙(藥師信仰)과 신라미술

「藥師信仰과 新羅美術—造形美術에 끼쳐진 影響의 一場面」『춘추』2권 2호, 조선춘추사,
1941. 3.

신라와 고려의 예술문화 비교시론(比較試論)

「新羅와 高麗와의 藝術文化의 比較試論」『사해공론(四海公論)』, 사해공론사, 1939. 9.

불교가 고려 예술의욕에 끼친 영향의 한 고찰

「佛敎가 高麗 藝術意慾에 끼친 影響의 一考察」『진단학보(震檀學報)』8권, 1937. 11.

도판 목록

*이 책에 실린 도판의 출처를 밝힌 것으로,
고유섭 소장 사진의 경우 사진 뒷면에 기록되어 있던
연도·재료·소재지·소장처 등의 세부사항까지 옮겨 적었다.

1. 옥개(屋蓋)의 종류. 고유섭 그림.
2. 포(包)의 세부. 고유섭 그림
3. 동서 건축의 정면 비교. 고유섭 그림.
4. 명도전(明刀錢). 평북 위원 출토. 『박물관 진열품 도감』 제4집, 조선총독부.
5. 사리원(沙里院) 대방태수묘(帶方太守墓)의 평면과 단면. 황해 봉산군(鳳山郡). 김용준 (金瑢俊), 『고구려 고분벽화 연구』, 평양: 과학원출판사, 1958.
6. 영성자(營城子) 제1호분의 남북 단면도와 평면도. 중국 요동반도 노철산(老鐵山) 북서지 역. 김용준, 『고구려 고분벽화 연구』, 평양: 과학원출판사, 1958.
7. 칠채화죽롱〔七彩畫竹籠, 화상칠방광(畫象漆方筐)〕의 상개(上蓋)와 하부 측면들. 평남 대동군 대동강면(大同江面) 남정리(南井里) 제116호분 출토. 고유섭 소장 사진.
8. 장군총(將軍塚). 중국 길림성 집안현(輯安縣). Andre Eckardt, *Geschichte der koreanischen Kunst*, Verlag Karl W. Hiersemann, Leipzig 1929.
9. 쌍영총(雙楹塚) 현실의 투팔천장. 평남 용강군(龍岡郡).
10. 능산리 고분 천장의 연화운문도(蓮花雲紋圖). 충남 부여. Andre Eckardt, *Geschichte der koreanischen Kunst*, Verlag Karl W. Hiersemann, Leipzig 1929.
11. 금동관음상(金銅觀音像). 백제말. 충남 부여군 규암면(窺岩面) 출토. 이치다 지로(市田 次郎) 소장. 고유섭 소장 사진.
12. 금령총(金鈴塚) 출토 금관. Andre Eckardt, *Geschichte der koreanischen Kunst*, Verlag Karl W. Hiersemann, Leipzig 1929.
13. 금관총(金冠塚) 출토 요대장식.
14. 식리총(飾履塚) 출토 금동제 신. Andre Eckardt, *Geschichte der koreanischen Kunst*, Verlag Karl W. Hiersemann, Leipzig 1929.
15. 금동미륵반가상. 삼국시대말. 전(傳) 경상도 발견. 총독부박물관. 고유섭 소장 사진.
16. 분황사탑(芬皇寺塔). 경북 경주. Andre Eckardt, *Geschichte der koreanischen Kunst*, Verlag Karl W. Hiersemann, Leipzig 1929.

17. 왕궁리사지(王宮里寺址) 오층석탑. 전북 익산군 왕궁면(王宮面) 왕궁리(王宮里). 고유섭 소장 사진.

18. 원원사지(遠願寺址) 서삼층석탑. 신라통일시대. 화강암. 경북 경주군 외동면(外東面) 모화리(毛火里). 고유섭 소장 사진.

19. 무량사(無量寺) 오층탑. 충남 부여군. 고유섭 소장 사진.

20. 갈항사(葛項寺) 동삼층탑. 천보(天寶) 17년(경덕왕 8년, A.D. 758년). 원래 경북 김천군 남면(南面) 오봉리(梧鳳里) 갈항사지에 있던 것을 1916년 경성박물관으로 옮김. 고유섭 소장 사진.

21. 실상사(實相寺) 동서탑. 전북 남원군 산내면(山內面) 입석리(立石里). 고유섭 소장 사진.

22. 화엄사(華嚴寺) 서오층석탑. 전남 구례군 마산면(馬山面) 황전리(黃田里). 고유섭 소장 사진.

23. 성주사지(聖住寺址) 오층탑. 문성왕 9년(847)-18년(856)으로 추정, 즉 대중(大中) 연간. 충남 보령군 미산면(嵋山面) 성주리(聖住里). 고유섭 소장 사진.

24. 불국사(佛國寺) 다보탑(多寶塔). 경북 경주. Andre Eckardt, *Geschichte der koreanischen Kunst*, Verlag Karl W. Hiersemann, Leipzig 1929.

25. 화엄사 사자탑(獅子塔). 신라 경덕왕대. 전남 구례군 마산면 황전리. 고유섭 소장 사진.

26. 금산사(金山寺) 송대(松臺) 석종. 전북 김제군 수류면(水流面) 금산리(金山里). 고유섭 소장 사진.

27. 화장사(華藏寺) 지공정혜영조지탑(指空定慧靈照之塔). 공민왕 21년 이후 또는 조선시대. 경기도 개풍군 영남면(嶺南面) 화장동(華藏洞) 보개산(寶盖山). 고유섭 소장 사진.

28. 연곡사(燕谷寺) 동부도. 신라초. 대리석. 전남 구례군 토지면(土旨面) 내동리(內東里). 고유섭 소장 사진.

29. 정토사(淨土寺) 홍법대사실상탑(弘法大師實相塔). 고려 현종(顯宗) 8년(A.D. 1017)에 이전한 것으로 추정. 원래 충북 충주군 동량면(東良面) 하천리(荷川里) 개천산(開天山) 정토사지에 있었으나, 1915년 이건(移建)하여 지금은 경성박물관에 있음. 고유섭 소장 사진.

30. 법천사지(法泉寺址) 지광국사현묘탑(智光國師玄妙塔). 강원도 원주군 부론면(富論面) 법천리(法泉里). Andre Eckardt, *Geschichte der koreanischen Kunst*, Verlag Karl W. Hiersemann, Leipzig 1929.

31. 강릉 객사(客舍).

32. 경성 남대문. 『한국건축조사보고』, 도쿄 제국대학 공과대학, 1904.

33. 개성 남대문. 『일본지리대계 12-조선편』, 도쿄: 가이조샤(改造社), 1930.

34. 창경궁 홍화문(弘化門). 『조선고적도보』 제10권, 조선총독부, 1930.

35. 보림사(寶林寺) 대웅전. 조선 초기. 다섯 칸, 네 면, 중층. 전남 장흥. 고유섭 소장 사진.

36. 김홍도(金弘道). 신선도(神仙圖).

37. 안견(安堅). 몽유도원도(夢遊桃園圖) 부분. 1447.

38. 쌍영총의 공양도. 평남 용강군.

39. 삼묘리 대총 현실 동벽의 창룡도. 평남 강서군.

40. 삼묘리 대총 현실 서벽의 백호도. 평남 강서군.

41. 삼묘리 대총 현실 북벽의 현무도. 평남 강서군.

42. 삼묘리 대총 현실 남벽의 주작도. 평남 강서군.

43. 쌍영총의 우차도(牛車圖). 평남 용강군.

44. 정림사지(定林寺址) 오층석탑. 백제. 충남 부여읍 남 부여면 동남리(東南里). 고유섭 소장 사진.

45. 미륵사지탑(彌勒寺址塔). 전북 익산. 고유섭 소장 사진.

46. 석굴암의 팔부중상(八部衆像). 경북 경주 토함산. 고유섭 소장 사진.

47. 석굴암의 인왕상(仁王像). 경북 경주 토함산. 고유섭 소장 사진.

48. 석굴암의 사천왕상(四天王像). 경북 경주 토함산. 고유섭 소장 사진.

49. 석굴암의 본존상. 경북 경주. Andre Eckardt, *Geschichte der koreanischen Kunst*, Verlag Karl W. Hiersemann, Leipzig 1929.

50. 석굴암의 문수보살(文殊菩薩). Andre Eckardt, *Geschichte der koreanischen Kunst*, Verlag Karl W. Hiersemann, Leipzig 1929.

51. 석굴암의 십대제자상(十大弟子像)과 십일면관음상(十一面觀音像). 경북 경주 토함산. 고유섭 소장 사진.

52. 석굴암의 팔대보살(八大菩薩). 경북 경주 토함산. 고유섭 소장 사진.

53. 청자양각도철문향로(靑瓷陽刻饕餮文香爐). 고려시대. 조선총독부박물관, 개성박물관 진열. 고유섭 소장 사진.

54. 비원의 부용정(芙蓉亭). 『조선고적도보』 제10권, 조선총독부, 1930.

55. 비원의 어수문(魚水門)과 주합루(宙合樓). 『조선고적도보』 제10권, 조선총독부, 1930.

56. 비원의 농수정(濃繡亭). 『조선고적도보』 제10권, 조선총독부, 1930.

57. 비원의 관람정(觀覽亭). 『조선고적도보』 제10권, 조선총독부, 1930.

58. 비원의 애련정(愛蓮亭). 『조선고적도보』 제10권, 조선총독부, 1930.

59. 비원의 존덕정(尊德亭)과 그 내부 천장. 『조선고적도보』 제10권, 조선총독부, 1930.

60. 비원의 청의정(淸漪亭). 『조선고적도보』 제10권, 조선총독부, 1930.

61. 황룡사지(皇龍寺址) 실측도. 경북 경주. 고유섭 그림.

62. 석굴암 십일면관음상. 경북 경주. Andre Eckardt, *Geschichte der koreanischen Kunst*, Verlag Karl W. Hiersemann, Leipzig 1929.

63. 금동천수관음상(金銅千手觀音像). 경기도 고양군 숭인면(崇仁面) 흥천사〔興天寺, 신흥사(新興寺)〕. 고유섭 소장 사진.

64. 불국사 비로자나불상(毘盧遮那佛像). 경북 경주. Andre Eckardt, *Geschichte der koreanischen Kunst*, Verlag Karl W. Hiersemann, Leipzig 1929.

65. 경남 창원 출토 적색 호양(壺樣) 토기.

66. 사유규룡문경(四乳虯龍紋鏡).

67. 호형(虎形) 대구(帶鉤)와 마형(馬形) 대구.

68. 백제 화상전(畫像塼). 충남 부여군 규암면 외리(外里) 사지(寺址) 출토. 경성박물관. 고유섭 소장 사진.

69. 안성동(安城洞) 대총 전실. 평남 용강군. Andre Eckardt, *Geschichte der koreanischen Kunst*, Verlag Karl W. Hiersemann, Leipzig 1929.

70. 쌍영총 현실. 평남 용강군. Andre Eckardt, *Geschichte der koreanischen Kunst*, Verlag Karl W. Hiersemann, Leipzig 1929.

71. 삼실총(三室塚) 제1실 북벽 성곽전투도. 중국 길림성 집안현.

72. 매산리(梅山里) 사신총 현실 서벽의 수렵도. 평남 남포.

73. 금동약사여래입상(金銅藥師如來立像). 총독부박물관. 고유섭 소장 사진.

74. 금동약사여래입상. 총독부박물관. 고유섭 소장 사진.

75. 화강암제 오상(午像)과 미상(未像). 경주박물관. 고유섭 소장 사진.

76. 화엄사 서오층탑의 팔부중상. 전남 구례군 마산면(馬山面) 황전리(黃田里). 고유섭 소장 사진.

77. 원원사지 동삼층석탑. 신라통일시대. 화강암. 경북 경주군 외동면 모화리(毛火里). 고유섭 소장 사진.

78. 성덕왕릉(聖德王陵)의 전경. 경북 경주. 『경주고적도록(慶州古蹟圖錄)』, 경주고적보존회, 1922.

79. 흥덕왕릉(興德王陵)의 미상. 경북 경주. 『경주고적도록』, 경주고적보존회, 1922.

80. 전(傳) 김유신묘(金庾信墓)의 오상. 경북 경주. 『경주고적도록』, 경주고적보존회, 1922.

81. 괘릉(掛陵)의 미상. 경북 경주. 고유섭 소장 사진.

82. 괘릉의 오상. 경북 경주. 『경주고적도록』, 경주고적보존회, 1922.

83. 전 김유신묘 출토 오상. 대리석. 경주박물관. 고유섭 소장 사진.

84. 태종무열왕릉(太宗武烈王陵) 귀부(龜趺). 김인문(金仁問)이 짓고 전자(篆字)로 썼다고 함. 신라 문무왕 원년(A.D. 661). 화강석. 경북 경주군 경주면 서악리 무열왕릉 앞. 고유섭 소장 사진.

85. 감은사지(感恩寺址) 동서탑. 경북 경주군 양북면(陽北面) 용당리(龍堂里). 고유섭 소장 사진.

86. 공민왕의 현릉(玄陵). 경기 개성군 중서면(中西面). 『조선고적도보』 제7권, 조선총독부, 1920.

87. 노국대장공주(魯國公主)의 정릉(正陵). 경기 개성군. 『조선고적도보』 제7권, 조선총독부, 1920.

고유섭 연보

1905(1세)

2월 2일(음 12월 28일), 경기도 인천 용리(龍里, 현 용동 117번지 동인천 길병원 터)에서 부친 고주연(高珠演, 1882-1940), 모친 평강(平康) 채씨(蔡氏) 사이에 일남일녀 중 장남으로 태어났다. 본관은 제주로 중시조(中始祖) 성주공(星主公) 고말로(高末老)의 삼십삼세손이며, 조선 세종 때 이조판서·일본통신사·한성부윤·중국정조사 등을 지낸 영곡공(靈谷公) 고득종(高得宗)의 십구세손이다. 아명은 응산(應山), 아호(雅號)는 급월당(汲月堂)·우현(又玄), 필명은 채자운(蔡子雲)·고청(高青)이다. '우현'이라는 호는 『도덕경(道德經)』 제1장의 "玄之又玄 衆妙之門(현묘하고 또 현묘하니 모든 묘함의 문이다)"라는 구절에서 따 온 것이다.

1910년대초

보통학교 입학 전에 취헌(醉軒) 김병훈(金炳勳)이 운영하던 의성사숙(意誠私塾)에서 한학의 기초를 닦았다. 취헌은 박학다재하고 강직청렴한 성품에 한문경전은 물론 시(詩)·서(書)·화(畵)·아악(雅樂) 등에 두루 능통한 스승으로, 고유섭의 박식한 한문 교양, 단아한 문체와 서체, 전공 선택 등에 적잖은 영향을 주었을 것으로 생각된다.

1912(8세)

10월 9일, 누이동생 정자(貞子)가 태어났다. 이때부터 부친은 집을 나가 우현의 서모인 김아지(金牙只)와 살기 시작했다.

1914(10세)

4월 6일, 인천공립보통학교(仁川公立普通學校, 현 창영초등학교(昌寧初等學校))에 입학했다. 이 무렵 어머니 채씨가 아버지의 외도로 시집식구들에 의해 부평의 친정으로 강제로 쫓겨나자 고유섭은 이때부터 주로 할아버지·할머니·삼촌들의 관심과 배려 속에서 지내게 되었다. 이 일은 어린 고유섭에게 상당한 충격을 주어 그의 과묵한 성격 형성에 큰 영향을 끼쳤다. 당시 생활환경은 아버지의 사업으로 경제적으로는 비교적 여유로운 편이었고, 공부도 잘하는 민첩하고 명석한 모범학생이었다.

1918(14세)

3월 28일, 인천공립보통학교를 졸업했다.(제9회 졸업생) 입학 당시 우수했던 학업성적이 차츰 떨어져 졸업할 때는 중간을 밑도는 정도였고, 성격도 입학 당시에는 차분하고 명석했으나

졸업할 무렵에는 반항적이라고 기록되어 있다. 병력 사항에는 편도선염이나 임파선종 등 병치레를 많이 한 것으로 씌어 있다.

1919(15세)
3월 6일부터 4월 1일까지, 거의 한 달간 계속된 인천의 삼일만세운동 때 동네 아이들에게 태극기를 그려 주고 만세를 부르며 용동 일대를 돌다 붙잡혀, 유치장에서 구류를 살다가 사흘째 되던 날 큰아버지의 도움으로 풀려났다.

1920(16세)
경성 보성고등보통학교(普成高等普通學校)에 입학했다. 동기인 이강국(李康國)과 수석을 다투며 교분을 쌓기 시작했다. 곽상훈(郭尙勳)이 초대회장으로 활약한 '경인기차통학생친목회'〔한용단(漢勇團)의 모태〕 문예부에서 정노풍(鄭蘆風) 이상태(李相泰) 진종혁(秦宗爀) 임영균(林榮均) 조진만(趙鎭滿) 고일(高逸) 등과 함께 습작이나마 등사판 간행물을 발행했다. 훗날 고유섭은 이 시절부터 '조선미술사' 공부에 대한 소망을 갖게 되었다고 회고했다.

1922(18세)
인천 용동에 큰 집을 지어 이사했다.(현 인천 중구 경동 애관극장 뒤 능인포교당 자리) 이때부터 아버지와 서모, 여동생 정자와 함께 살게 되었으나, 서모와의 관계가 원만하지 못해 항상 의기소침했다고 한다.
『학생』지에 「동구릉원족기(東九陵遠足記)」를 발표했다.

1925(21세)
3월, 졸업생 쉰아홉 명 중 이강국과 함께 보성고보를 우등으로 졸업했다.(제16회 졸업생)
4월, 경성제국대학 예과 문과 B부에 입학했다.(제2회 입학생. 경성제대 입학시험에 응시한 보성고보 졸업생 열두 명 가운데 이강국과 고유섭 단 둘이 합격함) 입학동기로 이희승(李熙昇) 이효석(李孝石) 박문규(朴文圭) 최용달(崔容達) 등이 있다.
고유섭 · 이강국 · 이병남(李炳南) · 한기준(韓基駿) · 성낙서(成樂緖) 등 다섯 명이 '오명회(五明會)'를 결성, 여름에는 천렵(川獵)을 즐기고 겨울에는 스케이트를 탔으며, 일 주일에 한 번씩 모여 민족정신을 찾을 방안을 토론했다.
이 무렵 '조선문예의 연구와 장려'를 목적으로 조직된 경성제대 학생 서클 '문우회(文友會)'에서 유진오(兪鎭午) · 최재서(崔載瑞) · 이강국 · 이효석 · 조용만(趙容萬) 등과 함께 활동했다. 문우회는 시와 수필 창작을 위주로 하고 그 밖에 소설 · 희곡 등의 습작을 모아 일 년에 한 차례 동인지 『문우(文友)』를 백 부 한정판으로 발간했다.(5호 마흔 편으로 중단됨)
12월, '경인기차통학생친목회'의 감독 및 서기로 선출되었다.
『문우』에 수필 「성당(聖堂)」 「고난(苦難)」 「심후(心候)」 「석조(夕照)」 「무제」 「남창일속(南窓一束)」, 시 「해변에 살기」를, 『동아일보』에 연시조 「경인팔경(京仁八景)」을 발표했다.

1926(22세)

시 「춘수(春愁)」와 잡문수필을 『문우』에 발표했다.

1927(23세)

예과 한 해 선배인 유진오를 비롯한 열 명의 학내 문학동호인이 조직한 '낙산문학회(駱山文學會)'에 참여하여 활동했다. 낙산문학회는 아베 요시시게(安倍能成), 사토 기요시(佐藤淸) 등 경성제대의 유명한 교수를 연사로 초청하여 내청각(來靑閣, 경성일보사 삼층홀)에서 문학강연회를 여는 등 적극적인 활동을 벌였으나 동인지 하나 없이 이 해 겨울에 해산되었다.

4월 1일, 경성제국대학 법문학부 철학과에 진학했다.(전공은 미학 및 미술사학) 소학시절부터 조선미술사의 출현을 소망했던 고유섭은 이때부터 본격적으로 자신의 미술사 공부에 대해 계획을 잡아 나가기 시작했다. 당시 법문학부 철학과의 교수는 아베 요시시게(철학사), 미야모토 가즈요시(宮本和吉, 철학개론), 하야미 히로시(速水滉, 심리학), 우에노 나오테루(上野直昭, 미학) 등 일본에서도 유명한 학자들이었는데, 고유섭은 법문학부 삼 년 동안 교육학·심리학·철학·미학·미술사·영어·문학 강좌 등을 수강했다. 동경제국대학에서 미학을 전공한 뒤 베를린 대학에서 미학 및 미술사를 전공하고 온 우에노 나오테루 주임교수로부터 '미학개론' '서양미술사' '강독연습' 등의 강의를 들으며 당대 유럽에서 성행하던 미학을 바탕으로 한 예술학의 방법론을 배웠고, 중국문학과 동양미술사를 전공하고 인도와 유럽에서 유학하고 돌아온 다나카 도요조(田中豊藏) 교수로부터 『역대명화기(歷代名畵記)』 강독연습' '중국미술사' '일본미술사' 등의 강의를 들으며 동양미술사를 배웠으며, 총독부 박물관의 주임을 겸하고 있던 후지타 료사쿠(藤田亮策)로부터 '고고학' 강의를 들었다. 특히 고유섭은 다나카 교수의 동양미술사 특강에 많은 영향을 받았다고 한다.

『문우』에 「화강소요부(花江逍遙賦)」를 발표했다.

1928(24세)

미두사업이 망함에 따라 부친이 인천 집을 강원도 유점사(楡岾寺) 포교원에 매각하고, 가족을 이끌고 강원도 평강군(平康郡) 남면(南面) 정연리(亭淵里)에 땅을 사서 이사했다. 이때부터 가족과 떨어져 인천에서 하숙생활을 하기 시작했다.

4월, 훗날 미학연구실 조교로 함께 일하게 될 나카기리 이사오(中吉功)와 경성제대 사진실의 엔조지 이사오(円城寺勳)를 알게 되었다. 다나카 도요조 교수의 '동양미술사 특강'을 듣고 미학에서 미술사로 관심이 옮아가기 시작했다.

1929(25세)

10월 28일, 정미업으로 성공한 인천 삼대 갑부의 한 사람인 이홍선(李興善)의 장녀 이점옥(李点玉, 경성여자고등보통학교 졸업, 당시 21세)과 결혼하여 인천 내동(內洞)에 신방을 차렸다. 졸업 후 다시 동경제대에 들어가 심도있는 미술사 공부를 하려 했으나 가정형편상 포기할 수밖에 없던 중, 우에노 교수에게서 새학기부터 조수로 임명될 것 같다는 언질을 받고서 고유섭은 곧바로 서양미술사 집필과 불국사 및 불교미술사 연구의 계획을 세워 나갔다.

1930(26세)

3월 31일, 경성제국대학을 졸업했다. 학사학위논문은 콘라트 피들러(Konrad Fiedler)에 관해 쓴「예술적 활동의 본질과 의의(藝術的活動の本質と意義)」였다.

3월, 배상하(裵相河)로부터 '불교미학개론' 강의를 의뢰받고 승낙했다.

4월 7일, 경성제국대학 미학연구실 조수로 첫 출근했다. 이때부터 전국의 탑을 조사하는 작업에 착수했고, 이는 이후 개성박물관으로 자리를 옮기고 나서도 계속되었다. 또한 개성박물관장 취임 이후까지 지속적으로 수백 권에 이르는 규장각 도서 시문집에서 조선회화에 관한 기록을 모두 발췌하여 필사했다.

9월 2일, 아들 병조(秉肇)가 태어났으나 두 달 만에 사망했다.

12월 19일, 동생 정자가 강원도에서 결혼했다.

「미학의 사적(史的) 개관」(7월,『신흥』제3호)을 발표했다.

1931(27세)

11월, 경성 숭인동 78번지에 셋방을 얻어 처음으로 독립된 부부살림을 시작했다.

조선미술에 관한 첫 논문인「금동미륵반가상의 고찰」을『신흥』4호에 발표했다.

1932(28세)

5월 20일, 숭인동 67-3번지의 가옥을 매입하여 이사했다.

5월 25일, 금강산을 여행하면서 유점사(楡岾寺) 오십삼불(五十三佛)을 촬영했다.

12월 19일, 장녀 병숙(秉淑)이 태어났다.

「조선 탑파 개설」(1월,『신흥』제6호),「조선 고미술에 관하여」(5월 13-15일,『조선일보』) 「고구려의 미술」(5월,『동방평론』2·3호) 등을 발표했다.

1933(29세)

3월 31일, 경성제대 미학연구실 조수를 사임했다.

4월 1일, 개성부립박물관 관장으로 취임했다.

4월 19일, 개성부립박물관 사택으로 이사했다.

10월 26일, 차녀 병현(秉賢)이 태어났으나 이 년 후 사망했다. 이 무렵부터 동경제국대학에 재학 중이던 황수영(黃壽永)과 메이지대학에 재학 중이던 진홍섭(秦弘燮)이 제자로 함께 했다.

1934(30세)

3월, 경성제대 중강의실에서「조선의 탑과 사진전」이 열렸다.

5월, 이병도(李丙燾) 이윤재(李允宰) 이은상(李殷相) 이희승(李熙昇) 문일평(文一平) 손진태(孫晉泰) 송석하(宋錫夏) 조윤제(趙潤濟) 최현배(崔鉉培) 등과 함께 진단학회(震檀學會) 발기인으로 참여했다.

「우리의 미술과 공예」(10월 11-20일,『동아일보』),「조선 고적에 빛나는 미술」(10-11월,『신동아』) 등을 발표했다.

1935(31세)

이 해부터 1940년까지 개성에서 격주간으로 발행되던『고려시보(高麗時報)』에 '개성고적안내'라는 제목으로 고려의 유물과 개성의 고적을 소개하는 글을 연재했다. 이후 1946년에『송도고적』으로 출간되었다.

「고려의 불사건축(佛寺建築)」(5월,『신흥』제8호), 「신라의 공예미술」(11월『조광』창간호), 「조선의 전탑(塼塔)에 대하여」(12월,『학해』제2집), 「고려 화적(畫蹟)에 대하여」(『진단학보』제3권) 등을 발표했다.

1936(32세)

12월 25일, 차녀 병복(秉福)이 태어났다.

가을, 이화여전 문과 과장이었던 이희승의 권유로 이화여전과 연희전문에서 일 주일에 한 번 (두 시간씩) 미술사 강의를 시작했다.

11월,『진단학보』제6권에「조선탑파의 연구 1」을 발표했다.(이후 1939년 4월과 1941년 6월, 총 삼 회 연재로 완결됨)

1934년에 발표한「우리의 미술과 공예」라는 글의 일부분인 '고려의 도자공예' '신라의 금철공예' '백제의 미술' '고려의 부도미술' 등 네 편이『조선총독부 중등교육 조선어 및 한문독본』에 수록되었다.

「고려도자」(1월 2-3일,『동아일보』), 「고구려 쌍영총」(1월 5-6일,『동아일보』), 「신라와 고려의 예술문화 비교 시론」(9월,『사해공론』) 등을 발표했다.

1937(33세)

「고대미술 연구에서 우리는 무엇을 얻을 것인가」(1월,『조선일보』), 「불교가 고려 예술의욕에 끼친 영향의 한 고찰」(11월,『진단학보』제8권) 등을 발표했다.

1938(34세)

「소위 개국사탑(開國寺塔)에 대하여」(9월,『청한』), 「고구려 고도(古都) 국내성 유관기(遊觀記)」(9월,『조광』) 등을 발표했다.

1939(35세)

일본에서『조선의 청자(朝鮮の靑瓷)』(寶雲舍)가 출간되었다.

「청자와(靑瓷瓦)와 양이정(養怡亭)」(2월,『문장』), 「선죽교변(善竹橋辯)」(8월,『조광』), 「삼국미술의 특징」(8월 31일,『조선일보』), 「나의 잊히지 못하는 바다」(8월,『고려시보』) 등을 발표했다.

1940(36세)

만주 길림(吉林)에서 부친이 별세했다.

「조선문화의 창조성」(1월 4-7일, ,『동아일보』), 「조선 미술문화의 몇 낱 성격」(7월 26-27일, 『조선일보』), 「신라의 미술」(2-3월,『태양』), 「인재(仁齋) 강희안(姜希顏) 소고」(10-11월,

『문장』), 「인왕제색도」(9월, 『문장』), 「조선 고대의 미술공예」(『モダン日本』 조선판) 등을
발표했다.

1941(37세)

자본을 댄 고추 장사의 실패와 더불어 석 달 동안 병을 앓았다.

9월 자신의 죽음을 예견하고서 필생의 두 가지 목표였던 한국미술사 집필과 공민왕을 소재로
한 문학작품을 남기지 못한 것을 아쉬워했다.

6월, 도쿄에서 개최된 문교성(文敎省) 주최 일본제학연구대회(日本諸學硏究大會)에서 연구
논문 「조선탑파의 양식변천」을 발표했다.

7월, 『개성부립박물관 안내』라는 소책자를 발행했다. 혜화전문학교에서 「불교미술에 대하
여」라는 강연을 했다.

「조선미술과 불교」(1월, 『조광』), 「조선 고대미술의 특색과 그 전승문제」(7월, 『춘추』), 「고
려청자와(高麗靑瓷瓦)」(11월, 『춘추』), 「약사신앙과 신라미술」(12월, 『춘추』), 「유어예(遊
於藝)」(4월, 『문장』) 등을 발표했다.

1943(39세)

「불국사의 사리탑」(『청한』)을 발표했다.

1944(40세)

6월 26일, 간경화로 사망했다. 묘지는 개성부 청교면(靑郊面) 수철동(水鐵洞)에 있다.

1946

제자 황수영에 의해 첫번째 유저 『송도고적』이 박문출판사에서 출간되었다.(이후 거의 대부
분의 유저가 황수영에 의해 출간되었다)

1947

『진단학보』에 세 차례 연재했던 「조선탑파의 연구」를 묶은 『조선탑파의 연구』가 을유문화사
에서 출간되었다.

1949

미술문화 관계 논문 서른세 편을 묶은 『조선미술문화사논총』이 서울신문사에서 출간되었다.

1954

『조선의 청자』(1939)를 제자 진홍섭이 번역하여, 『고려청자』라는 제목으로 을유문화사에서
출간했다.

1955

12월, 미발표 유고인 「조선탑파의 양식변천」(1943)이 『동방학지』 제2집(연세대학교 동방문
화연구소)에 번역 수록되었다.

1958

미술문화 관련 글, 수필, 기행문, 문예작품 등을 묶은 소품집『전별(餞別)의 병(瓶)』이 통문관에서 출간되었다.

1963

앞서 발간된 유저에 실리지 않은 조선미술사 논문들과 미학 관계 글을 묶은『조선미술사급미학논고』가 통문관에서 출간되었다.

1964

미발표 유고『조선건축미술사 초고』(등사본, 고고미술동인회 '자료' 제6집)가 출간되었다.

1965

생전에 수백 권에 이르는 시문집에서 발췌해 놓았던 조선회화에 관한 기록이『조선화론집성』상·하(등사본, 고고미술동인회 '자료' 제8집) 두 권으로 출간되었다.

1966

2월, 뒤늦게 정리된 미발표 유고를 묶은『조선미술사료』(등사본, 고고미술동인회 '자료' 제10집)가 출간되었다.

1967

3월, 미발표 유고『조선탑파의 연구 각론 초고』(등사본, 고고미술동인회 '자료' 제14집)가 출간되었다.

8월, 미발표 유고「조선탑파의 양식변천(각론 속)」이『불교학보』(동국대학교 불교문화연구소) 제3·4합집에 번역 수록되었다.

1974

삼십 주기를 맞아 한국미술사학회에서 경북 월성군 감포읍 문무대왕 해중릉침(海中陵寢)에 '우현 기념비'를 세웠고, 6월 26일 인천시립박물관 앞에 삼십 주기 추모비를 건립했다.

1980

이희승·황수영·진홍섭·최순우·윤장섭·이점옥·고병복 등의 발의로 '우현미술상(Uhyun Scholarship Fund)'이 제정되었다.

1992

문화부 제정 '9월의 문화인물'로 선정되었다.

9월, 인천의 새얼문화재단에서 고유섭을 '제1회 새얼문화대상' 수상자로 선정하고 인천시립박물관 뒤뜰에 동상을 세웠다.

1998

제1회 '전국박물관인대회'에서 제정한 '자랑스런 박물관인' 상 수상자로 선정되었다.

1999

7월 15일, 인천광역시에서 우현의 생가 터 앞을 지나가는 동인천역 앞 대로를 '우현로'로 명명했다.

2001

제1회 우현학술제 「우현 고유섭 미학의 재조명」이 열렸다.

2002

제2회 우현학술제 「한국예술의 미의식과 우현학의 방향」이 열렸다.

2003

제3회 우현학술제 「초기 한국학의 발전과 '조선'의 발견」이 열렸다.

11월, 지금까지의 '우현미술상'을 이어받아, 한국미술사학회가 우현 고유섭의 학문적 업적을 기리기 위해 '우현학술상'을 새로 제정했다.

2004

제4회 우현학술제 「실증과 과학으로서의 경성제대학파」가 열렸다.

2005

제5회 우현학술제 「과학과 역사로서의 '미'의 발견」이 열렸다.

4월 6일, 인천시립박물관에서 제1회 박물관 시민강좌 「인천사람 한국미술의 길을 열다: 우현 고유섭」이 인천 연수문화원에서 열렸다.

8월 12일, 우현 고유섭 탄생 100주년을 기념하여 인천문화재단에서 국제학술심포지엄 「동아시아 근대 미학의 기원: 한·중·일을 중심으로」와 「우현 고유섭의 생애와 연구자료」전(인천종합문화예술회관)을 개최했다.

8월, 고유섭의 글을 진홍섭이 쉽게 풀어 쓴 선집 『구수한 큰 맛』이 다할미디어에서 출간되었다.

2006

2월, 인천문화재단에서 2005년의 심포지엄과 전시를 바탕으로 고유섭과 부인 이점옥의 일기, 지인들의 회고 및 관련 자료들을 묶어 『아무도 가지 않은 길』을 출간했다.

2007

11월, 열화당에서 2005년부터 고유섭의 모든 글과 자료를 취합하여 기획한 '우현 고유섭 전집'(전10권)의 1차분인 제1·2권 『조선미술사』상·하, 제7권 『송도의 고적』을 출간했다.

찾아보기

又玄 高裕燮 全集

1. 朝鮮美術史 上—總論篇　2. 朝鮮美術史 下—各論篇　3. 朝鮮塔婆의 硏究 上
4. 朝鮮塔婆의 硏究 下　5. 高麗靑瓷　6. 朝鮮建築美術史　7. 松都의 古蹟
8. 又玄의 美學과 美術評論　9. 朝鮮金石學　10. 餞別의 甁

又玄 高裕燮 全集 發刊委員會

자문위원　황수영(黃壽永), 진홍섭(秦弘燮), 이경성(李慶成), 고병복(高秉福)
편집위원　허영환(許英桓), 이기선(李基善), 최열, 김영애(金英愛)

朝鮮美術史 上 總論篇　又玄 高裕燮 全集 1

초판발행 2007년 12월 1일　발행인 李起雄　발행처 悅話堂
경기도 파주시 교하읍 문발리 520-10 파주출판도시 전화 (031)955-7000, 팩스 (031)955-7010
http://www.youlhwadang.co.kr e-mail: yhdp@youlhwadang.co.kr
등록번호 제10-74호　등록일자 1971년 7월 2일
편집 조윤형 이수정 신귀영 송지선 배성은　북디자인 공미경 이민영　인쇄·제책 (주)상지사피앤비

* 값은 뒤표지에 있습니다.

ISBN 978-89-301-0291-9　978-89-301-0290-2(세트)
Published by Youlhwadang Publisher.
The History of Korean Art, Part A—Overviews ⓒ 2007 by Youlhwadang Publisher. Printed in Korea.

이 도서의 국립중앙도서관 출판시도서목록(CIP)은 e-CIP 홈페이지(http://www.nl.go.kr/cip.php)에서
이용하실 수 있습니다.(CIP제어번호: CIP2007003452)

* 이 책은 'GS칼텍스재단' 과 '인천문화재단' 으로부터 출간비용의 일부를 지원받아 제작되었습니다.